开放的美术史

中央美术学院美术史学科建立六十周年教师论文集·下

中央美术学院人文学院 编

上海书画出版社

中国近现代美术史

李树声

　　笔名李树。河北涿县人，1933年生。1956年中央美术学院绘画系毕业。同年留校，从事中国近现代美术史研究和教学工作。现为中央美术学院教授、中国美术家协会会员、中国版画家协会理事。曾任美术史系中国美术史教研室主任、美术史系副系主任。1991年获北京市优秀教师称号。1996年获中国版画家协会颁发的"鲁迅版画奖"。2015年《人民日报》刊登刘新《沉静的拓荒者——中国近现代美术史研究与学科建设中的李树声》《艺术》2015年第12期特别报道，刊登李松、刘新专文介绍以及四篇代表性论文。

　　代表性论文有《我国最早的几位油画家》《近代著名画家陈师曾》《从革命美术的发展到社会主义美术的形成》《饱蘸民族的辛酸、血泪和愤怒——漫画及其在抗战中的战斗作用》等。参与编写了《中国美术通史》《当代中国美术》《中国美术简史》《齐白石全集水族卷》等，编辑了《中国新兴版画五十年选集》《中国新兴版画运动五十年》等著作。曾任《中国大百科全书美术卷》近现代分支副主编、《中国美术简史》《中国年鉴》《延安文艺丛书美术卷》副主编、《中国美术通史近现代卷》《齐白石全集水族卷》主编、《中国版画年鉴》编委、《1949—1989中国美术年鉴》特邀编委。

乡情与童趣的完美再现

—— 齐白石的水族画

李树声

齐白石擅长的绘画门类很广，从画人物开始，山水、花鸟都不断有精品问世。其中，被社会誉为"三绝"的"虾""蟹""鸡"中，水族题材就占了两绝，特别是画虾成了他的代表作，堪称绝中之绝。让人叫绝的作品，必然有他的特殊技巧、独特的创作和别人无法企及的诀窍。他画的虾，寥寥几笔就能够画出虾有弹力的透明形体和在水中浮游的动态。他画螃蟹，仅两三笔就能画出蟹壳的硬度和蟹钳上的茸毛感。他画的蟹腿，饱满而表面扁平，又具有横行的动态。他通过浓淡变化的墨色，表现出青蛙的立体感，并且神气活现，好像一群天真活泼的儿童，正在跳跃和嬉戏。这些可爱的小生灵，是白石老人童年的朋友，画中的挚爱，艺术追求中高品位的精品！

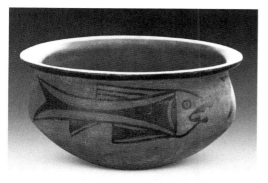

上：图1　三鱼纹彩陶盆
下：图2　山东济宁两城山画像石《亭榭图》

一、喜闻乐见的水族画

水族画是中国绘画的传统题材，特别是"鱼"，彩陶绘画中已经出现，西安半坡出土的"三鱼纹彩陶盆"（图1）就是例证。青铜器上，也有把鱼作为装饰图案的组成部分，如河南汲县出土的"水陆纹攻战纹铜鉴"就是一例。汉代画像石当中，譬如山东济宁两城山画像石《亭榭图》（图2），亭子下面有水，水中走船，游鱼也在其中。四川成都出土的画像砖《弋射收获图》，天上有飞翔的大雁，水中也有游鱼相衬。

西汉以后，绘画材质不断发展，流传下来的画迹已经和以往不同，硬质材料被绢和纸取代，因

不易保存而没有流传下来，只能从文字著录里见到一些记载，从中也说明画鱼等水族题材一直没有间断。

宋代的《宣和画谱》将龙鱼作为一卷并且附水族，专门介绍了袁嶬等八位以画龙鱼等著名的画家，评价袁嶬（五代）"善画鱼，穷其变态，得喁唼游泳之状，非若世俗所画庖中物，特使馋獠生涎耳"。在《宣和画谱》的龙鱼叙论里特别指出，虽然有的画家"以画鱼得名于时，然所画无涵泳喁唼之态，使人但垂涎耳，不复有临渊之羡，宜不得传之谱也"。这说明画鱼的人很多，但是并不能达到要求的标准而不能选入画谱。从《宣和画谱》开始明确画鱼必须是水中游动的鱼，而不是令人垂涎的盘中餐。

五代花鸟画家徐熙虽不是画鱼得名，但至宋代还传有他《牡丹游鱼图》《落花游鱼图》《鱼藻图》《鱼虾图》《游鱼图》《蓼岸龟蟹图》《游荇鱼图》。传其孙徐崇嗣有《游鱼图》《戏鱼图》。只可惜这些作品一件也没有流传到今天。

宋代郭若虚在《图画见闻志》里，将黄筌和徐熙两位花鸟画家作比较，得出"黄徐体异"的结论。现在看，他们在画水族画上也是态度迥异。在宋代御府收藏作品中，黄筌一张画水族题材的作品也没有，而徐熙则有十多件作品。文人画兴起以后，在艺术上的追求和徐熙相近，也是崇尚野逸。水族题材的作品在文人画当中不断出现，沈周、朱耷（八大山人，图3）、高其佩、郑板桥（图4）等，都有作品遗存。

水族和人类生活密切相关，作为装饰画在器物上很完美，画成绘画也能让人欣赏到鱼跃于渊，鱼虾在水中的自由自在。杭州西湖特设一景"花港观鱼"，可见鱼的生活习性会给人精神上增加许多愉悦，成为士大夫放达闲适的生活写照。

在民间绘画中对鱼特别重视，因为鱼和"余"是谐音。老百姓企盼生活富裕，能五谷丰收、平安吉祥，

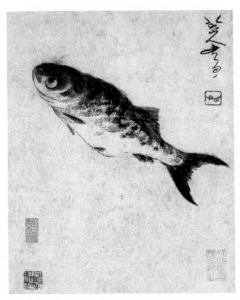

上：图3 朱耷《鱼》 尺寸不详，上海博物馆藏
下：图4 郑板桥《写董爱江词意图》轴 尺寸不详

图5 杨柳青年画中的有关鱼
的年画 尺寸不详

年画当中的"年年有余""鲤鱼跳龙门""吉庆有余"等（图5）各式各样与
鱼有关的作品反复出现，水族题材的绘画为人民群众喜闻乐见且有相当广阔
的市场，成为中国绘画优秀传统的一个重要组成部分。

二、齐白石画水族画的师承关系

齐白石的水族画继承了中国绘画传统。具体的来源是八大山人和扬州八
家。早在1902年他就临摹过李方膺的画。1907年他又临摹了八大山人的作品。
1907年他在广州，"丁未夏客广东省城，有持八大山人画售者，余留之，约以
明日定。直越夜平明余隐存其稿。原本百金不可得，即以归之"。1919年他又
将高凤翰的一件作品临摹下来，说"己未三过都门，于周印昆处见南阜老人
有此画法"[1]。

齐白石常讲，"青藤、雪个、大涤子之画，能纵横涂抹，余心极服之。恨
不生前三百年，或为诸君磨墨理纸，诸君不纳，余于门之外，饿而不去，亦
快事也"[2]。他的水族画也是从临摹他们的作品而来。这三位画家都是有独
创精神，反对师古不化，主张"我之为我，自有我在"，所以能纵横涂抹，
独立门户，这是齐白石一生追求的榜样，矢志不渝。

最近北京画院在清理齐白石收藏作品中，又发现两张齐白石的老师胡沁
园画作，一张画虾（图6），另一张画的是螃蟹。画虾的作品题字："壬午夏
杪沁园主人戏笔。"（1882）画蟹的作品是齐白石所题："此帧乃沁园师所作，
白石补记珍藏。"这两张画的绘画技法都很成熟。画虾的作品，用笔用墨有
明显的学习徐渭《墨葡萄》一画的技艺，说明胡沁园对徐渭也很崇拜。这两

【1】《北京画院秘藏齐白石精品集 · 水族卷I》，广西美术出版社，2001年，页11。
【2】齐良迟主编《齐白石文集》，商务印书馆，2014年，页184。

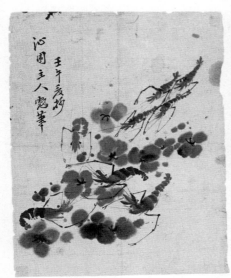
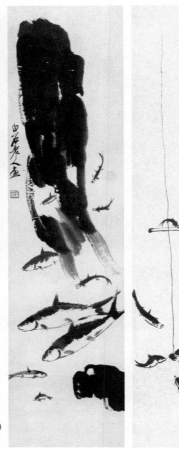
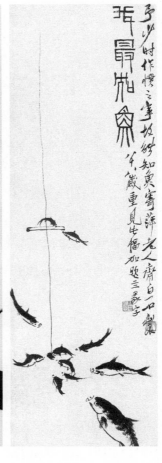

左：图 6 胡沁《虾》 1882 年，32cm×26cm，
北京画院藏
中：图 7 齐白石《鱼图》 无年款，
130.5cm×33.5cm，北京画院藏
右：图 8 齐白石《我最知鱼》 约 20 世纪 40
年代初，102cm×34cm，北京市文物公司藏

张作品的发现，对我们过去只知道胡沁园善画工笔花鸟有了补充。胡沁园的
写意水族画画得也有水平，一直是齐白石的珍藏。这样或可证明，齐白石画
水族画直接师承的老师也是胡沁园。

三、齐白石画水族画的形象特征

　　现在齐白石存世的作品中，画得最早的是鱼，二十岁就画过一条大鲤鱼，
从齐白石题字中判断这条大鱼作于 1884 年，因为画上盖了两方小印，齐白石
肯定地说二十岁后无此二小印。这条大鱼在用笔上显得有些呆板，可墨色富
于变化。

　　现存齐白石临摹别人的作品遗稿，本画集收入三件：一件是临摹李方
膺的；一幅是临摹八大山人的；还有一件是临摹高凤翰。这三幅作品题材
都是鱼，在技法上吸收八大山人的比较多。齐白石的鱼，都是水墨画（图 7），
他表现的是鱼在水中悠然自得的身影、灵动从容的动态，表达他渴望宁静的

一种心态。中国古人画鱼，主要看能否见到"涵泳唼喋之态"，即潜游之后浮出水面开合呼吸的动态，而不愿意把鱼画成"庖中物""特使馋獠生涎耳"。齐白石画的鱼，都是生趣盎然，小鱼成群结队游动，大鱼尾随其后，动作舒缓沉稳，充满生活情趣。

另一件画两根系着鱼饵的长线，引得小鱼朝着鱼饵成群地奔跃而来，画面上他画题"小鱼都来"。另一件画一根钓鱼线，下面坠着鱼饵，小鱼见鱼饵都来争食。齐白石八十八岁补题四字"我最知鱼"，边款上题"予少时作惯之事，故能知鱼"。《我最知鱼》（图8），说明他对鱼的熟悉、热爱，知之深，爱之切，八旬老翁对儿时记忆的回放，意味深长，感人至深。

白石老人画鱼，其实也并不完全忌讳把鱼画成"庖中物"。有一幅《小鱼筐》（1945）的画，鱼在盘中，下面配以菜篮子，里面有丝瓜，题款为："小鱼煮丝瓜，只有农家能识此风味。"小鱼是难得的美味佳肴，小鱼煮丝瓜更是一餐诱人的农家菜。

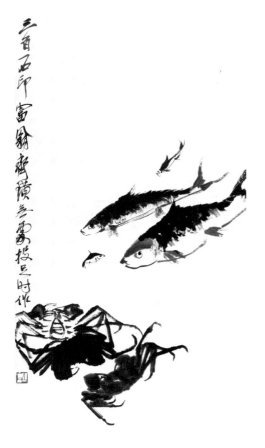

《小鱼图》（北京画院藏）描绘一群惊慌失措的小鱼，题诗点破了独特的立意。诗云："满地家乡半罟师，偶随流水出浑池。沧波亦失清游地，群队无惊候几时！"另一幅《鱼蟹图》（北京画院藏，图9），描写一条小鱼，避开了横行的螃蟹，刚一调头，却又碰上了两条大鱼，可怜的小鱼有被吞没的危险，其上题句为"三百石印富翁齐璜无处投足时作"。这两幅作于同一时间的画作，前者表达了失去温馨家园后的期待，后者则寄托了在弱肉强食的旧社会无立足之地的感叹。白石老人画的水族画，所以动人，除形神兼备、惟妙惟肖之外，主要还富于迁想妙得的寄托，流露了善良老人的情感波澜，表达了他关乎世道人生的愤慨。另外还有一幅《雏鸡小鱼图》（北京画院藏），河岸边一群鸡雏，眼巴巴地看着水中自在的游鱼束手无策，画上题诗："草野之狸，云天之鹅，水边雏鸡，其奈鱼何！"小鱼是弱者，然而在水中就可以转化为强者，自由自在游来游去，不管比它们强大的多的狸、鹅、雏鸡，对付水中鱼都无可奈何！（一旦离开流水，命运就不得而知了。）

图9 齐白石《鱼蟹图》 无年款，95.5cm×47.5cm，北京画院藏

齐白石画螃蟹，从年轻时已开始，就目前见到的一件，是 1912 年画在花鸟草虫册当中的《石井螃蟹》，这张画上有题记："借山馆后有石井，井外尝有蟹横行于绿苔上，余细观几年，始知得蟹足行有规矩，左右有步法，古今画此者不能知。"他认为自己做过精心观察，最熟悉螃蟹的习性，别人不知的他知，作为画螃蟹的技法，白石老人认为他有比前人发展的地方。他在《草蟹图》（北京画院藏）上写道："前人画蟹无多人，纵有画者皆用墨色，余于墨笔间用青色，间画之，觉不见恶习。"他对自己画蟹充满自信，也确实有所创造。就现在所见，他把蟹作为一种题材，尽量画得真实，活灵活现。

他画蟹也曾借酒浇愁，有一幅《蟹图》（北京画院藏，图 10）题诗如下：

> 归梦难成寒夜永，黄茅堆子
> 二亲邀。衰年强作无愁客，把酒
> 吟诗对蟹螯。

当他把酒吟诗对蟹螯的时候，想到昔年承欢双亲膝下的依依深情，涌上心头的是子欲养而二亲不在的愁闷。已到衰年，客异他乡，怀念故土，有家难归的思乡情油然而生，挥之不去。作者对双亲的怀念，对家乡的眷恋，让欣赏者产生共鸣，驻足画前深思。

白石老人画螃蟹一向把它视为水族当中的强者，因为螃蟹有两只锋利的钳夹，横行霸道。在一张题名为"草间偷活"（北京画院藏）的画上，主角是藻间横行的螃蟹。初见让人难以理解，在草间偷活的是小鱼、小虾，怎么

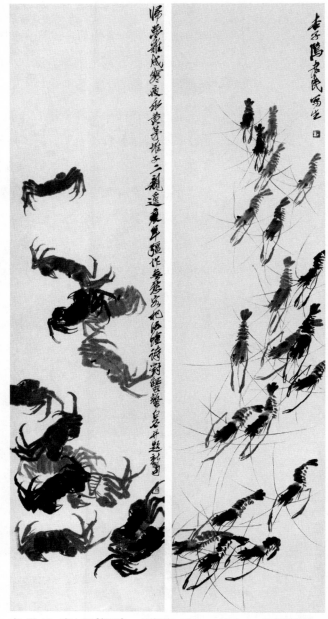

左：图 10　齐白石《蟹图》　　无年款，137cm×33.5cm，北京画院藏
右：图 11　齐白石《小虾》　　无年款，26cm×26cm，北京画院藏

会变成了张牙舞爪的螃蟹。联想这张画创作的时间，已经是北平沦陷后，在日军的铁蹄之下，老百姓处于偷活的环境，老人只是借题发挥。

齐白石喜欢小动物，因为它们生活在水中，自由自在，自得其乐。齐白石怀念和平、宁静的田园生活，然而不幸的是，他的一生差不多都处在战乱中。他远避乡乱，投奔京城，生活刚安定下来，抗日战争爆发，他处在日军沦陷的北京，日日夜夜处在苦难动荡和忧闷当中。他对日本侵略者痛恨至极，于是借画螃蟹发泄他的愤怒和感慨，一批画蟹的作品上都题有"看汝横行到几时"，既表现他的期盼，又反映他对日本侵略者及各种反动旧势力的强烈仇恨和抗争。

齐白石画虾，从青年时期就开始了。他曾对好友胡佩衡说："吾画虾，几十年始得其神"[3]，他又两次在题画中说自己已经三变（图11），后来又说已经四变、五变。胡佩衡在《齐白石画法与欣赏》中介绍说，齐白石大约经过了四十年，到七十岁之后，画虾才能通过外形掌握了它的特征。胡佩衡提供了五张作品，分别作于四十五岁、六十三岁、七十八岁、八十岁、八十五岁，可以形象地看到齐白石画虾的历程。四十五岁的虾，还保留着临摹郑板桥的痕迹。六十三岁和七十八岁的虾，对比一下，已经有了很大的不同：六十岁以前画虾，主要是模仿古人，古人画一只虾，齐白石也画一只虾。六十三岁画的虾，已经很生动，外形很真实，但精神不足，虾的透明质感也还表现不出来，头、胸没有变化，眼睛也不活动，腹部也是五节，很少姿态，尾巴随便一抹也少变化。再看长臂钳，也缺少姿态的变化，没有画出挺而有力的样子。前面小腿向前卷曲，应该是静止而不是游动的姿式，腹部小腿十条也太多。再看长须，只是平摆六条成放射状，也缺少变化，分不出是游动还是静止，看不出正在不停地摆动开合的动态。到了六十六岁，画虾有了很大进展，虾的精神比较能抓住了，用笔用墨的变化更多，显得特别生动。虾的身躯已有质感，头、胸部前端有了坚硬感，表现了虾的硬壳，腹部节与节若连若断，中部拱起好像也能蠕动了。虾的长臂钳也分出三节，最前端一节较粗，更显有力，前腿已伸直，不再弯曲。虾和虾也有浓淡的不同区别。六十八岁，画虾更进了一步，除去画虾眼用两墨点稍外横，腹部小腿由八只减到六只，长须更有弯曲变化外，最难得的是头、胸部分，淡墨加了一笔浓墨。白石老人认为对虾写生了七八年，这一笔创造是最成功的，他说："这

【3】胡佩衡《齐白石画法与欣赏》，人民美术出版社，1963年，页61。

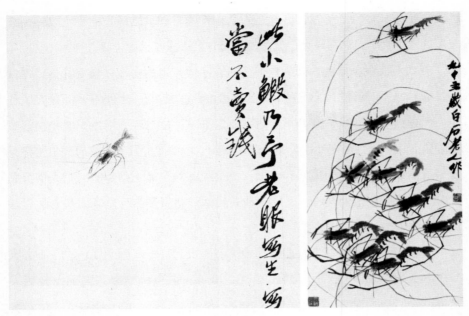

左：图 12 齐白石《虾》　无年款，135.5cm×33.5cm
右：图 13 齐白石《虾》　1954 年，92.5cm×47cm，北京画院藏

一笔不但加重了虾的重量，并且也表现了白虾的躯干透明"[4]，这时白石老人认为画虾算成功了。七十岁以后又有意地删除了一些不损害虾的真实性的腿。七十八岁画虾，后腿只有五只了，更趋简约。八十岁时认为删除得过分了，又添加了一部分和虾的形象有关的短须。胡佩衡认为白石老人在七十岁以后画虾已经定形。从七十岁到八十岁，只是在用笔、用墨上又精益求精了。八十岁后的虾，才真正到了炉火纯青的地步。胡佩衡是齐白石的挚友，他有白石老人亲自赠送给他的画，收藏了不少不同时期的画虾的原作。他介绍齐白石画虾前后的变化是比较细致、具体、可信的，故而介绍在此。

　　齐白石画虾有时画很少几只，有时画一群虾自由地游过来，表现它们在水中的自在。但并没有见过有情节故事的作品。

　　齐白石画青蛙，据胡佩衡讲，是起步最晚的，是因为画四条屏的需要，才增加了青蛙一项，否则鱼、虾、蟹就只够三条屏的内容，增加了青蛙就完整了。但是哪年开始的，找不到记载。齐白石的青蛙，大多表现他儿时的记忆，把青蛙当作小孩的化身。譬如《芋叶青蛙》（北京画院藏），一只青蛙朝着对面的几只青蛙，好像几个小孩子在玩捉迷藏的游戏。另一幅画上（图14）一只青蛙的腿被水草缠住，还在用力挣扎，对面跳来三个青蛙见到同伴

【4】胡佩衡《齐白石画法与欣赏》，页60。

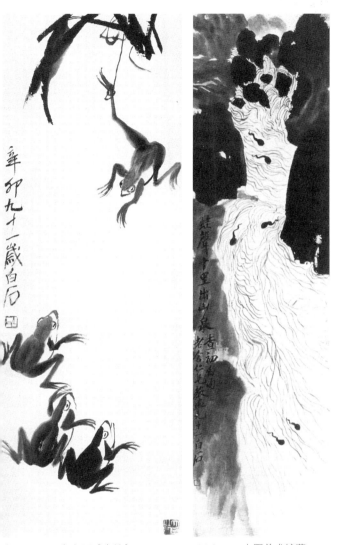

左：图14 齐白石《青蛙》 103.3cm×34.3cm，中国美术馆藏
右：图15 齐白石《蛙声十里出山泉》 1951年，134cm×34cm，中国文学馆藏

被困，着急想去营救，可是又感到万分无奈。另外一张画，在河边水草边有两只青蛙刚刚来到，对面两只前来迎接的青蛙，它们刚从水里爬上来，水里还有蝌蚪在游玩嬉戏，仿佛这是一个家庭，来迎接远方来访的客人，生动有趣，让人感受到青蛙的世界也相亲相爱。还有一件《鲤鱼争变化》（北京画院藏），画面有十只青蛙，互相排列有序，另两只与六只青蛙相呼应，远处还有两只青蛙渐渐朝集体方向走来，像是在集合队伍，准备出发。要去干什么呢？不得而知。蝌蚪是青蛙的幼体，全身黑色，只有一个椭圆形的身体，带着一条比身体还要长的尾巴，颇像五线谱的音符。齐白石不仅画得生动，而且还能借蝌蚪表现许多引人联想的亲情。有一幅青蛙、蝌蚪图，就是几个青蛙带着一群蝌蚪在水中游泳，像母亲在训练幼儿游泳时的情景。中华人民共和国成立后，作家老舍给齐白石出了一个题目《蛙声十里出山泉》（图15），白石老人用心思索这张构图，难点的症结是十里怎样表现在一张画上。最终是靠蝌蚪解了围，因为蝌蚪是青蛙的儿女，有蝌蚪顺流而下，冲出山泉，表明蛙在十里之外，极有可能正在歌唱呢。画题点到也就很理想，齐白石巧妙的构思深受当时同道们的称赞。

齐白石五十七岁离开家乡，是靠自己的双手创造了谋生之路的农民，依靠天才和奋斗取得成功。然而他的内心世界是思乡的，他非常留恋儿时的记忆，他的绘画是充满乡情和稚趣的，他的水族画的真正主题是他在乡下见到的水中的小动物，只要不离开水，都是自由自在的，充满田园的乐趣。白石老人越到老年，思乡情感越重，因而他将心血都倾注在这些小动物身上，寄托着无限的情思和怀念。

四、"我最知鱼"与"采花蜂苦蜜方甜"

齐白石画水族画超过前人，他取得突出成就的原因是什么？概括起来有两方面：

首先，他非常熟悉水族的生活习性，对它们有着特殊的兴趣。

齐白石从小到大都生活在湖南农村。湖南农村和我国北方农村不一样，北方农村是各农户密集群居在一起，湖南农村各户居住得相当分散，湘潭一带，一户与另一户相距较远，往往一户在山前，另一户就到了山后（图16），几乎家家门前都有水塘，到处是水田，因此沟渠纵横，到处有水，水里就有鱼、虾、蟹、青蛙。齐白石从小就和这些小动物密切接触，农村小孩捉一只蛤蟆就是一件活玩具，等把蛤蟆气成一个大肚子才肯玩够了放生。齐白石曾用棉花球钓虾，他在题画中写过："从未闻有钓虾者，始自白石。白石并记"。[5]他晚年曾画过《儿时钓虾图》，题诗为：

五十年前作小娃，棉花为饵钓芦虾；

今朝画此头全白，记得菖蒲是此花。

并有小注："余少时尝以棉花为饵钓大虾，虾足钳其饵，钓丝起，虾随钓丝起出水，钳尤不解。只顾一食，忘其登岸矣！"在另一张画上，他用篆书题写了"我最知鱼"四个字，是意味深长的，"知"字是他引以为自豪的，人能知道小动物的习性并不容易，他把它们当成"知己"，他喜欢他们，对它们的表现欲经久不衰。

1870年齐白石八岁，已经在外祖父周雨若开设的一所蒙馆里读私塾，功课之余喜欢画画。白石老人自述里讲过：画画是从画雷公像开始的，但老感觉不像，画得不理想，可是同学老是邀请他画，他就不再画神像，"最先画的是星斗塘常见到的一位钓鱼老头，画了多少遍，把他的面貌身形，都画得很像。接着又画了花卉、草木、飞禽、走兽、鱼虫等等。凡是眼睛里看见过的东西，都把它们画了出来。尤其是牛、马、猪、羊、鸡、鸭、鱼、虾、螃蟹、青蛙、麻雀、喜鹊、蝴蝶、蜻蜓这一类眼前常见的东西，我最爱画，画的也就最多。雷公像那一类从来没人见过真的，我觉得有点靠不住"。[6]可见，

【5】齐良迟主编《齐白石文集》，页282。
【6】齐良迟主编《齐白石文集》，页25。

左：图 16　齐白石《借山图册》　约 1902 年，30cm×48cm，北京画院藏
右：图 17　齐白石《虾》　32cm×35.5cm，李立原藏

他八岁开始画画时，鱼、虾、螃蟹、青蛙，就成为他最爱画的对象了。

在敖普安编写的《齐白石年谱》里有这样一段记载："1906 年（光绪三十二年）齐白石四十四岁，十一月二十日以几年所获润金于余霞峰下如家冲置田地、房屋，取名'寄萍堂'，房外有井，有蟹横行于地，观蟹行步法规律，用于作画。"[7]他从八岁喜欢画画就立了一条规矩，就是画他见过的身边万物，到四十四岁他见到螃蟹横行于地，就认真地观察蟹行的步法规律，用于作画。这种认真观察的精神保持了一生。定居北京后，已经不像在家乡随时接触这些小动物，但他依然把它们放在屋里，让它们爬行，为的是观察，进一步还要实地写生。（图 9）齐白石在《雏鸡小鱼图》（北京画院藏）的题字上写道："善写意者专言其神，工写生者只重其形，要写生而后写意，写意而后复写生，自能神形俱见，非偶然可得也。"他对写生和写意的关系，处理得非常全面，一丝不苟。这段话也是他从生活到艺术必经的过程，水中的鱼虾怎样成为跃然纸上的鱼虾的艰苦过程。他的这些做法是他成功的重要因素。

其次，他有明确的理念和极高的审美追求，同时肯于下苦功。

齐白石在摸索实践的基础上形成理念。在他自己写的小传里，有这样一段话："二十岁后，弃斧斤学画像，为万虫写照、百鸟传神。只有鳞虫中之龙，未曾见过，不能大胆敢为也。"[8]他为万虫写照，百鸟传神，写照、传神描绘的是万虫和百鸟。他画的是客观对象，他把客观对象摆在首位。他在题画虾的作品中也一再表明他的观点：

【7】李季琨主编《齐白石辞典》，中华书局，2004 年，页 485。
【8】胡佩衡《齐白石画法与欣赏》，页 33。

　　余之画虾，已经数变，初只略似，一变逼真，再变色分浓淡，此三变也。[9]

　　友人尝谓余曰，画虾得似至此，从何学来？余曰：家园小池水清见底，常有虾游，变动无穷，不独专能似。余既至此以后，人或能似，未画之前，不闻有也。[10]

　　对形的重视，是他反复强调的，但是他坚持中国画论传统中的"外师造化，中得心源"。他在另一题记中又做了一些补充，也是题画虾："余之画虾，临摹之人约数十辈，纵得形似，不能生活，因心目中无虾也。"[11]他和别人不同的地方，就是这个关键的地方，心目中有虾还是无虾。

　　在《白石老人自述》里，有一段关于他画画的全面主张：

　　我早年跟胡沁园师学的是工笔画，从西安归来，因工笔不能畅机，改画大写意。所画的东西，以日常能见到的为多，不常见的，就觉得虚无缥缈，画得虽好，总是不切实际。我题画葫芦诗说："几欲变更终缩手，舍真作怪此生难。"不画常见的而去画不常见的，那就是舍真作怪了。我画实物，并不一味的刻意求似，能在不求似中得似，方得显出神韵。我有句说："写生我懒求形似，不厌声名到老低。"所以我的画，不为俗人所喜，我亦不愿强合人意，有诗说："我亦人间双妙手，搔人痒处最为难。"我向来反对宗派拘束，曾云："逢人耻听说荆关，宗派夸能却汗颜。"也反对死临死摹，又曾说过："山外楼台云外峰，匠家千古此雷同。""一笑前朝诸巨手，平铺细抹死功夫。"因之，我就经常说"胸中山气奇天下，删去临摹手一双"。[12]

　　齐白石的这一段作画主张，概括了他作画的不随时流，有自己独立见解，坚持的正是中国绘画精髓。曾经与他一起在国立北平艺专同事的法国画家克

【9】《虾图》题款，1928年，北京画院藏。
【10】同上。
【11】同上。
【12】齐良迟主编《齐白石文集》，页109。

罗多，很喜欢齐白石的画，曾评价说："先生作品之精神与近世艺术潮流殊为吻合，称之为中国艺术界之创造者。"【13】我们看齐白石的艺术，并非和"近世艺术潮流"相吻合，因为西方近世艺术潮流，是从古典的重视客观存在，转向主观自我表现，甚至失去形，而白石老人坚持的是以形写神、形神兼备的大路。齐白石在反复实践中还总结出："作画妙在似与不似之间，太似为媚俗，不似为欺世。"他选择了既不"媚俗"，又不"欺世"的一条大路。他坚持了求真、舍怪、讲造型、求神韵。他是在有理论、有见解的情况下下苦功夫。他曾对于非闇说过："他在早年既临摹又写生，曾下过多少年勤学苦练的真功夫。"【14】他在诗里写过"采花蜂苦蜜方甜"，更有诗言：

苦把流光换画禅，功夫深处自天然。

等闲我被鱼虾误，负却龙泉五百年。

齐白石曾为他的衰年变法写诗，记录自己的苦功：

扫除凡格总难能，十载关门始变更。

老把精神苦抛掷，功夫深浅心自明。

他的四种水族画，就是在这样艰苦条件下取得成功的，被大家赞不绝口的艺术形象就是这样创造出来的。

五、人类精神生活的一片绿洲

齐白石艺术是在我国社会转型时期形成的，他的水族画也和其他绘画一样都创造出中国画的新水平，是中国绘画从古典向现代转型当中，最能代表中国现代的绘画。因为他是一位出生在农村，成长在农村的民间画师，从农村走进向现代化转型的中国城市，在城市中谋生存的过程中，得到近代革新派领军人物陈师曾、林风眠、徐悲鸿等人的帮助和提携，使他一跃而成为现代美术教育课堂上的教授，成为国内外享有盛誉的画家，应该说是来之不易的。正如他自己获得国际和平奖金授奖典礼上的一段讲话："正由于我爱我的家

【13】李季琨主编《齐白石辞典》，页133。

【14】力群编《齐白石研究》，上海人民美术出版社，1959年，页33。

乡，爱我祖国美丽富饶的山河大地，爱大地上一切活生生的生命，因而花了我毕生精力，把一个普通中国人的感情画在画里，写在诗里。直到近几年来，我才体会到，原来我所追求的就是和平。"【15】

齐白石是一位爱乡土、爱祖国、爱人民、爱和平的伟大艺术家。他的艺术成就和影响绝不仅仅在艺术本身。他是中国社会转型时期一个时代的精神化身。他的水族画，歌颂的是对将要失去的农业社会所形成的纯朴感情，浓浓的乡情。齐白石具有劳动人民俭朴、勤劳、正直、真诚、善良的质量和思想感情，他的水族小动物更加接近日常所见，描绘得更真实、更生动、更自然。在构图里有意识地增加了许多生活情节，更能引起欣赏者的联想。他特有的朴素的农民感情，特殊的爱憎和好恶所形成的画面意境和过去文人画是不同的，在中国近代绘画上是独树一帜的。上海画家贺天健对齐白石有过评价说："他的水族与昆虫可说精妙无比，水族的虾子，古人就没有画得这样透明，所以我说他的昆虫水族画是几百年来所未有，真是了不得。"【16】

齐白石五十七岁才离开家乡，在他心中存活着幼年就熟悉和喜爱的小生命：鱼、虾、蟹、蛙，想以较高的艺术标准生动地再现它们，他以画家的职业日复一日、年复一年，甚至几十年地观察、揣摩、研究、取舍，千锤百炼、精益求精，这些小生命才能跃然纸上，达到他的理想、他的追求。他满足了现代化社会人们的精神需要，让人近距离欣赏到大自然给予生命的自由，呼吸到田园的清新空气，回归到和平的宁静生活，是极为宝贵的一片绿洲。

齐白石的水族画，既提高了他的艺术表现力，同时也扩大了社会影响，齐白石画虾早已成为家喻户晓的常识。他的水族画也为中国笔墨技巧创造出新水平。

水族画属于写意画，纯粹用水墨完成，他达到了高度的艺术概括能力，洗练的笔墨技法表现了极丰富的内容，可以说达到了炉火纯青的地步。几笔下去就塑造了一个形象，不仅表现出动物身上各部位的软、硬、粗、细，质地精确，形态生动准确。水族画离不开水，在画面并没有表现水的情况下，他能让画上的小动物游动起来，而且急缓快慢一目了然。他能用简练的笔墨，把艺术造型的"形""质""动"三个要素完美地表现出来，用的虽是水墨，却通过干、湿、浓、淡的多种变化，体现出来丰富的色彩感。他的技法成就，概括起来就是洗练精确，以"简"著称，笔墨达到多一笔和少一笔都不行的

【15】齐良迟主编《齐白石文集》，页160。

【16】力群编《齐白石研究》，页115。

地步。齐白石常说："粗大笔墨之画难得神似；纤细笔墨之画难得形似。"【17】他的水族画真正达到了他的理想境地——形神兼备。真可谓"点石成金""化平凡为神奇"。以他的刻苦实践把中国水墨画提高到一个新水平，把水墨画的表现力提高到新极致。其影响非常深远，李可染、李苦禅、许麟庐、于非闇、王雪涛等当代著名画家的笔墨功力，都受到老师齐白石的直接影响。其他只要重视传统笔墨的人，几乎都是从齐白石的技法中吸取了营养，并将永远影响着中国画的未来发展。

驾驭笔墨虽然需要苦功，这种手工技艺绝非一日之功，然而作为视觉艺术的绘画，笔墨技巧给欣赏者带来无穷的乐趣。中国绘画的进一步发扬光大，要认真学习和弘扬白石老人的刻苦精神，发展中国画优秀传统的精神，做一个像白石老人那样爱祖国、爱家乡、爱和平、爱大地上一切活生生的生命的艺术家。白石老人所创造的精神财富，不仅属于中国，属于东方，也必然属于全世界。

本文原载于北京画院编《北京画院藏齐白石全集2·水族卷》，文化艺术出版社，2010年。

【17】齐良迟主编《齐白石文集》，页249。

邵大箴

江苏镇江人，1934年生。1960年毕业于苏联列宾美术学院。现为中央美术学院教授、博士生导师，第三版《中国大百科全书》美术学科主编，上海美术学院特聘教授和院学术委员会主任，清华大学美术学院客座教授，北京师范大学艺术与设计、传媒学院特聘教授，苏联列宾美术学院名誉教授。曾任《美术研究》《世界美术》《美术》主编，中国美协书记处书记、美协理论委员会主任。

代表著作有《现代派美术浅议》《传统美术与现代派》《西方现代美术思潮》《欧洲绘画简史》（合著）、《古代希腊罗马美术史》《雾里看花·当代中国美术问题》《西方现代雕塑十讲》《艺术格调》《穿越中西——邵大箴美术论文集》《中国现代美术理论批评文丛——邵大箴》等。译著有《论古代美术》（〔德〕温克尔曼著）等。

融进了中国人的血液
——中国油画 100 年

邵大箴

　　油画艺术，在中国走完了一百多年的历程。这是它在这块土地上生根、发芽和曲折成长的历史，这是它逐渐融进中华民族血液的历史。在此以前，油彩作为一种绘画技术，早在明代就已传到中国，并在宫廷的圈子内绘制皇族显贵人物肖像，那些作品有的是外国画师描绘的，有的是由他们的中国弟子完成的。它们主要以其历史价值而不是艺术价值为人们所注意。一百多年来，油画艺术跟随中国社会经历了风风雨雨。辛亥革命、五四运动、抗日战争、解放战争、"文革"、改革开放，这些促进或阻挠社会变革的历史事件，都给予它以洗礼，使它得到考验与锻炼。它经历了几个发展阶段：19 世纪末至 1937 年是第一阶段。油画传到中国后立即参与社会的文化启蒙。作为外来的艺术形式，它给中国人耳目一新的感觉，在提供新的美感的同时，推动了中国人的思维变革与社会进步。1938 年至 1949 年为第二阶段。在抗日战争与解放战争时期，由于战争环境和物质条件的限制，油画艺术不能得到发展，但已经从事这门艺术的画家们，或在斗争生活中得到了磨练，为尔后的创作积累了素材，或在战事较少涉及的后方克服困难完成了一部分作品，培养了一批青年油画家。这时油画艺术处于逆境之中。它的暂时被压抑犹如正在蓬勃生长的树干受到了风雨无情地摧残，它变得扭曲但仍然保持着向上发展的生机。1949 年中华人民共和国成立，国家的统一和民族的振兴，使油画获得发展的有利时机。1949 年至 1965 年，虽然油画艺术受到了"以阶级斗争为纲"的政治运动干扰，艺术家的创造积极性不时受到限制甚至遭到打击，但油画还是得到了很大的发展，艺术家们创造了不少优秀的作品。当然不少作品打上了为政治服务的烙印。在 1966 年至 1976 年的"文革"期间，油画家们和他们从事的艺术受到了无情的摧残，少量允许创作的作品也大多是为"文革"的宗旨服务的。中国油画的新生是在改革开放之后的新时期（1977 年至今）。较为安定平和的政治环境，较为自由的艺术氛围，使艺术家们能较安心地从事艺术创造；较为广泛的国际间的艺术交流，使艺术家们能更多地了解当代

世界的艺术信息。经济的蓬勃发展和人民生活明显的改善，给艺术家们以鼓舞和前进的动力。新时期的中国油画的历程也是很不平静的，在前进中有曲折、有起伏，遇到了不少新问题，尤其是受到了西方前卫艺术激进主义的冲击和商业化大潮的影响。但从艺术创作的势头来说，它是朝气蓬勃的，创作的成果也是丰硕的。逐渐趋向多元的观念和多样化的创作实践，是包括油画在内的新时期美术的重要特色。

回顾一百年来我国油画走过的道路，我们不得不把目光放在中国油画何以区别西洋画这个问题上，也就是说，不得不研究油画自从西方引进之后，中国人赋予它哪些不同于西方的特点。

油画艺术是世界性的语言。艺术不受国界的限制而为世界各民族的人民所欣赏。从艺术角度，很难成立诸如"欧洲油画"和"中国油画"这类说法，因为油画作为一门世界性的艺术，有共同的标准，只是因不同民族的创作者在表现内容与表现手法上彼此有差异而已。因此，我们考察油画在中国发展的历史，从理论上说也必须以油画世界性的共同标准去加以衡量。可是，什么是油画艺术世界性的共同标准呢？大致上说，油画艺术有三个层面可供考查：技术的层面、形式技巧的层面和精神内容的层面。技术必须过关，必须掌握油画技术的 ABC，这一点是最基本的要求。用技术表达自己的感受，描绘自己的所见、所闻、所感，这个怎样描绘、怎样表现、采用什么技巧、选用什么形式的问题。作为古典写实的油画，欧洲人有雄厚的写实造型即素描造型的基础。从印象派之后，欧洲油画逐渐转向表现性，采用象征、写意和抽象的手法，但因为有具象、写实的基础，有古典油画的渊源，在空间意识上仍然和他们的传统有一脉相承的联系，给人的感觉仍然浑厚而不显单薄，有立体的空间氛围而不显描绘的表皮化，即使在他们自觉摆脱三维空间追求平面化时，也是如此。油画形式技巧中另一重要的环节是色彩。作为产生在欧洲的画种，欧洲的历史、地理和人文环境培育出了油彩艺术，欧洲的自然环境、气候决定了他们的绘画优势在于油彩，而不在水墨。欧洲油画色彩的绚丽与和谐在世界艺坛上是夺目的，也培养了一代又一代油画人的"眼睛"。采用油画技术，在色彩的感觉与运用上必须达到一定的要求，必须过色彩关，掌握色彩对比与和谐的方法。技术、技巧和形式，最终是为精神内容服务的。一件艺术品成功的关键不在技术与形式技巧，而在于它包含的精神容量。精神容量有较为广泛的内容，其中最主要的是艺术作品中所反映的审美感觉的深度。凡是有深度的审美感觉，就能触动人们的心灵，不论是写人物，还是

写山水、风景和静物。

用这三个标准来衡量 20 世纪中国的油画艺术，我们感到有不少缺憾。技术和形式技巧尚不够完善，这是明显的事实。从事油画的前辈们因为社会的动乱和不安定，没有足够的时间与精力在这方面作更深入地研究和探索，我们还需要做补课的工作。至于我们油画作品的精神容量，就整体来说，20 世纪的中国油画与人生、与现实有较为紧密的联系，尽管在一个时期存在着泛政治化的倾向，那是受狭隘文艺观念与有偏差的文艺政策影响的结果。对"审美"偏狭的理解，影响了中国油画的全面、健康的发展，这是我们回顾这一段历程时不可回避的事实。可是，这时期的中国油画的精英创造也具有另一特色，它在描绘和反映现实生活方面别具一格，带有理想主义色彩和乐观主义精神。这些作品影响了中国人民的精神生活，积极参与了中国的社会变革，推动了社会前进的步伐。这样说来，在 20 世纪中国这块土地上产生的油画艺术基本上是经得起用世界性的共同标准来衡量的。我们给予它应有的评价和赞美，不是出自于狭隘的民族主义和爱国主义的心理。事实上，其他国家不带任何偏见的艺术界人士，也是给予中国油画以公允的评价的。

从艺术的角度看，中国油画它最重要的特色是什么呢？现实主义。这里有两层含义，现实的精神与写实的形式。20 世纪中国的现实、中国的社会变革，使中国的许多知识分子和艺术家们，把文学艺术视为改造社会的武器。在这个世纪的大半时间内，艺术家们密切地关注现实，从社会生活中吸取创作资源，赋予他们的作品以现实主义精神和与此相关的形式技巧。20 世纪初，当油画刚从西方传入中国时，主要形态是写实的、具象的，具有现实主义精神的。那时在欧洲已经普遍流行现代主义思潮，现实主义的油画已经开始处于被压抑的地位，可供中国人选择的是带有古典色彩的写实油画和充满激进色彩的现代派油画。因为中国留学生多在外国的艺术学院学习过，接受的主要是学院的写实教育，有些人（如徐悲鸿）是坚定的写实主义者，崇尚现实主义艺术。也有人曾对现代派绘画感到兴趣，并加以学习和实践，如林风眠、庞薰琹、卫天霖等，但这些艺术家也并非是真正意义上的现代主义者。他们采取了兼收并蓄的态度，既学习古典写实油画，也对现代艺术的探索比较关注，从中借鉴表现语言，或做部分的试验，如他们的一些作品采用了表现主义、野兽主义、立体主义的手法。值得注意的是那时欧洲和日本的学院艺术教育已经接受了 19 世纪末的印象主义和后印象主义的一些观念与技巧。可以这样说，在中国留学生中即使坚持古典写实的画家，已经和 19 世纪欧洲地道

的学院派有不小的区别。当这些画家回国之后，看到的是祖国的落后与衰败，是日本帝国主义的侵入与蹂躏所造成的满目疮痍的景象。社会和人民大众需要的是他们可以看得懂和可以理解的现实主义美术。现实主义占据主流地位，现代主义受到抑制，这局面的形成是难以避免的。从社会学的观点看，这也许是无可非议的，而从艺术学的观点看则是很令人遗憾的现象。因为现代主义也是关注人生、关注现实的，并非要建立脱离社会的纯艺术殿堂。可是在文化启蒙任务尚未完成的旧中国，要人民大众接受现代主义，很难。30年代有决澜社等社团，想提倡现代主义艺术，都没有成功。一些热心于现代主义艺术的油画家，也慢慢改弦易辙，画较为写实的画。30年代中的一个时期许多油画家的表现手法在写实的基础上较为多样。那时，艺术环境相对宽松，对艺术创作方法较少行政干预，只是物质条件极为艰苦，艺术家们还有失业之虞。50年代至60年代，中国油画中的写实艺术有很强的观念性，受苏联社会主义现实主义的影响，艺术创作紧密地为当时的政治服务。为当时意识形态认可的油画作品，一般有较强的政治内容；一些有自己艺术理想的油画家（如吴大羽等）则在主流艺术之外，做自己的探索。

对这一时期的油画作品应作具体分析。那时，全国人民政治热情高涨，为国家建设事业的欣欣向荣而欢欣鼓舞。许多油画家以真诚的心态和强烈的爱国热忱，歌颂祖国的繁荣富强，歌颂人民战争的伟大胜利，歌颂工农兵英雄人物，歌颂社会新事物，并在艺术上作认真的推敲，创造出不少既有思想内容又有形式美感的作品，这是应该给予充分肯定并应给予历史评价的。这些作品是新中国的艺术硕果。不用说，在为政治服务的作品中，也有不少平庸之作，一些"假"现实主义作品。50年代至60年代是我国现实主义油画的丰收期。30年代留洋或在国内受教育的油画家和1949年之后成长起来的油画家，都为这时期我国现实主义画廊奉献了许多优秀作品。

假现实主义在"文革"中泛滥。从艺术角度看"文革"时期的油画，除一些艺术家冒天下之大不韪私下做的艺术探索外，公开展示的大多数作品，受制于客观的社会条件，缺乏真正的现实主义精神。

自1978年以来的二十多年时间，我国油画受到的两个大冲击是，在西方现代主义艺术影响下的我国的青年前卫思潮和在商品经济大潮冲击下的艺术商品化的趋势。所谓"'85新潮"，实际上是广泛引进西方现代主义的青年艺术思潮，带有激进的色彩。这种思潮的主要矛头是否定假现实主义传统。它之所以产生并且有不少艺术家表示同情或参与其中，是因为它否定的有些

东西正是我们应该加以扬弃的，如虚伪的理想主义、红光亮、粉饰太平，以及艺术创作方法的程式化、陈陈相因等等，它引进的有些艺术观念和方法是我们原来较为陌生的对我们不无启发。"'85 新潮"与其说在艺术创作上有多大积极性的成果，毋宁说它作为一种冲击力量，使我们更加清醒地认识到既有艺术模式的某些弊端，从而加以自觉地抑制与克服；使我们开阔眼界，看到天外有天。此外，"'85 新潮"一些过激、片面的口号与做法，也"歪打正着"，使我们警醒、警惕认识到不加分析地否定一切可能造成的恶果，从而自觉地保持传统中的好东西，而不在泼洗澡水时，把盆中的婴儿也抛掉。

"'85 新潮"并未摧毁我国油画的现实主义传统，现实主义艺术却从中受到锤炼走向更加广阔健康的道路。与此同时，现实主义以外的流派也在新思潮的推动下得到了相应的发展空间。

商业化大潮把油画推向市场。市场的需求，使油画创作一度出现令人担心的媚俗倾向，出现了不少迎合市场、带有廉价趣味的作品。一些油画家身上存在的浮躁情绪，也和不能正确处理艺术与市场的关系有联系，有人为了打入市场不得不降格以求。庸俗廉价的假古典写实和满足于浮光掠影的描绘风情的作品一度充斥市场。但艺术市场本身有自我完善的能力，艺术经纪人、收藏家以及群众对艺术品的鉴赏能力在不断提高，艺术家也在不断提高自己作品的趣味和格调。国内的艺术市场，至少是有影响的拍卖行和画廊销售的艺术品的质量不断在改进。总的说来，艺术市场的出现给中国油画灌输了新的活力，随着时间推移，这种活力会愈发显示出来。所以，80 年代以来，中国油画仍然以现实主义为主流。但是，现实主义的面貌已发生很大的变化，现实主义的观念更为开放、手法更为多样。现实主义的观念与方法与其他的流派相互辉映、相互竞争，也相互交融，出现了不少带有表现性、象征性的写实作品，出现了一些超现实的和有荒诞意味的以及有调侃及嘲讽意味的被称为"新现实"的作品，等等。进入 90 年代，这一趋势更为明显，现实主义一统天下的局面已成为过去，这与艺术观念与实践多元化的进程是一致的。中国油画迎来了百花争艳的春天。

20 世纪的中国油画受到西方（包括俄罗斯）古典传统与当代艺术的影响，这是不容置疑的。可是在发展过程中，受本民族的现实生活、传统文化和艺术遗产的熏陶与感染，又形成与其他民族油画艺术不同的面貌。这面貌很难一言以蔽之，但有一点是明显的，那就是有无可争辩的写意性。

艺术不同于科技，科技的引进，往往是直接的、机械的、不经变化或经

过很少变化与改造。艺术的引进则不一样。它包含了两个方面：技术性的如绘画的技法，可以直接地引进采用，无须多大的变化；艺术层面的，属于创造性范畴，反映了人的审美情趣，在引进时就多少包含了创造的成分。这成分开始可能很弱，显得有些勉强不自然，但慢慢会加强，变得完善、成熟、自然起来。所以说，在艺术中，引进与创造这两者彼此是紧密相连不可分割的。引进中的艺术创造又不可避免地包含了两个方面，一是引进者们身上的民族文化沉淀与积累的自然流露，是一种集体无意识；二是引进者的自觉追求，其中有艺术家们锲而不舍的努力，但成功与否则由其秉赋、天性、气质胸襟与修养所决定。中国油画家们从李铁夫 1887 年进英国阿灵顿美术学校学习油画起，就因这两方面的因素其所绘作品具有不同于西方画家的一些特点。当然，这里有先深入学习的过程，即较深入地掌握技术、技巧，学习西方人表达的方式，先趋同，先"像"人家，后异于人家，先在"同"上下功夫，后在"同"中求"异"。李铁夫，还有后来的徐悲鸿、林风眠、吴作人、常书鸿、庞薰琹、吕斯百、秦宣夫等，在留学期间，他们的作品就曾得到所在学校的各种奖励。奖励的依据并非是他们作品的民族特色与个性特色，而是西方共同认定的绘画技巧标准，这就是李铁夫常常挂在口头的"one、two、three（一、二、三）"，即画面上"三度空间"的表现方法。[1]三维的，而不是平面的，这是西方古典油画在技巧上不同于中国水墨画的重要特色。在三维空间的描绘中讲究笔法上的秩序、层次、肌理所体现出来的节奏与韵律感。留学西方与日本的中国油画家在这方面均下过硬功夫，都达到了一定的水平。在掌握了西方油画的基本技巧之后，这些多少受过中国民族传统文化艺术熏陶的艺术家们，很快就会自然地将油画的表现语言与中国传统艺术加以比较，并从比较中更为深入地领悟其中的艺术奥秘。民族艺术的写意特色及其与之相关连的象征性和自由抒写的方法，不可能不对这些艺术家有所启发，那是有别于西方写实油画的写意体系。表面上看，这两大艺术体系南辕北辙，相互对立；而深入艺术内里则会出现，这两大体系之间有内在的联系，除了你中有我，我中有你之外，写实与写意的两种语言，均是为更鲜明地表现人的精神世界和达到审美的目的。它们也都是既尊重客观自然，又重视艺术家主观的表现。只是两者的侧重点有所差异。自印象派始，西方人反思古典写实油画的得失，自觉地追求油画语言的变换与变异，往表现性、象征性与抽象性的方向进展。

【1】龙·霞奇《东亚第一画家李铁夫》，广州美术学院、鹤山县文化局编《李铁夫诗联书法选集》，1989 年。

中国学子们在西方和日本学习时，西方油画语言的变异是巨大而深刻的，这不能不给予他们以强烈的印象。这也会驱使中国油画家们在引进西方油画时有所思考。不论是接受还是拒绝西方的新趋势，中国艺术家必须有自己的主张。这就决定了一些有思想的艺术家们回国之后艺术创作与活动的方向。坚持现实主义的代表人物徐悲鸿和主张吸收西方现代主义（早期）观念与技巧的代表人物林风眠、刘海粟，都准确地看到了当时中国艺术脱离现实、脱离人生的缺陷以及由此产生的艺术趣味低俗化的倾向。油画中的严谨的古典写实与自由表现这两种绘画语言都是中国艺术界所缺少的。引进本应该双管齐下，因为这两种绘画语言对促进中国社会的进步，促进中国艺术的革新都有益处，对油画在中国健康地发展也都有好处。但是，这两种绘画语言在 20 世纪前 60 年受到了不同的待遇，古典写实被社会普遍地接受，现代主义的自由表现受到了冷遇。用中国人绘画观念的落后和保守来解释这种现象显然是不够全面的。产生这种现象的主要根源在于中国艺术自身发展的特殊历程和当时社会的选择。文人画是中国和世界艺术史上的奇葩，有其不可低估的美术价值，但文人画发展到晚清，因陈陈相因之八股风气，离现实社会愈来愈远，确实存在着"舍弃其真感以殉笔墨"（徐悲鸿语）的问题。20 世纪之初许多仁人志士决心改革中国画，人为引进西方绘画是一种有效的途径。以徐悲鸿为首的写实派画家何以如此执着地研究西方的传统写实艺术，是因为他们敏锐地感觉到，中国绘画"最缺憾者，乃在画面上不见'人之活动'"。他们要借西画来振兴中国艺术，提供中国画家"发掘自然之美，并使吾国传统之自然主义，有继长增高的希望"。[2] 而西方现代主义转而追求表现、象征、抽象，抛弃严谨的写实，在许多方面与中国写意文人画接近，在欧洲艺术史上是重要的变革，由此艺术家们能更自由地抒发和表达对社会巨大变化而产生的内心感受。可是对当时缺乏写实观念和技巧的中国社会来说，对这个转折则有两种不同的看法，坚持用写实方法来补救中国画的一派，认为西方美术从古典写实转向现代抽象是历史的倒退，是艺术的颓唐，中国人应该以此为训，更坚定地走向自然的道路，用写实的方法去表现自然。而另外一派，则持相互观点，他们也看到了中国画的衰落，"降至明清，有些画人专以依傍附骥为能事，自蔽其天聪而惑以终身，不能自开生面"，可对中国画从写实转向写意，是采取肯定态度的，并看到这种转变与西方绘画走向的暗合。他们说，

【2】徐悲鸿《新艺术运动之回顾与前瞻》，1943 年 3 月 15 日重庆《时事新报》。

"至元而出'四家',以其高士逸笔,大发写意之论。其作品思想,不期而与欧西之现代艺术相合,改院体、界面为士体,而以写胸中丘壑为尚,实可以代表时代之精神。"[3]在这派看来,"写胸中丘壑"与艺术面向自然这两者并非相互矛盾,他们认为写实与写意可以统一,可以并存。时代已掀开了新的一页,今天我们回顾几十年前先辈们面对中国艺术衰败局面的种种议论,深深地敬佩他们身上的社会责任感和严肃的使命感。他们的不同意见纯粹属于艺术学派之争论,这种争论对人们观念之开拓和思维之推进是大有裨益的。艺术界最怕死水一潭,最忌空气沉闷,"五四"之后的20年代至30年代,中国的新艺术之枝芽还相当稚嫩,但由于有争鸣的学术气氛,使艺术家们的思想相当活跃,感情相当纯真,创作的手法与风格也相当多样。

一百年的中国油画轨迹没有离开写实与写意相结合的道路,这是从不自觉到自觉的过程。在20年代至30年代,关于油画民族化的问题没有提到日程上来,那时大家普遍思考的问题是为何把这新的西洋画种在中国传播开来,描绘中国的现实生活。随着油画家队伍的扩大和创作实践的积累,也因为抗战时期不少艺术家避难西南、西北地区,更多地接触了民族、民间艺术传统,这个问题逐渐被提了出来,引起大家的思考与关注,促使大家在实践中予以试验和探索。常书鸿、吴作人、吕斯百、董希文等是最早涉及油画民族化课题并取得初步成就的艺术家。他们起先从敦煌艺术中吸收营养,做油画与中国传统绘画融合的尝试,更准确地说,是做把传统绘画中的一些造型因素(有律动感的线和有装饰味的色彩)融合在油画之中的尝试。在这方面思想最活跃最深刻也是做得最成功的画家是董希文。从40年代末到他临终前,他一直在研究油画的"中国风"问题。他认为,为了使油画"不永远是一种外来的东西,为了使它更加丰富起来,获得更多的群众更深的喜爱,今后,我们不仅要继续掌握西洋的多种多样的油画技巧,发挥油画的多方面的性能,而且要把它吸收过来,经过消化变成自己的血液,也就是说要把这个外来的形式变成我们中华民族自己的东西,并使其有自己的民族风格"。他还认为,"油画中国风,从绘画的风格方面讲,应该是我们油画家的最高目标"。[4]油画的民族风格的形成应该是一个自然的过程,油画引进到了一定的阶段,这个问题受到艺术家们的关注,并且见诸于实践的探索和理论的探讨,说明油画

【3】刘海粟《天马会究竟是什么?》,1923年8月4日《艺术》周刊第13期。
【4】董希文《从中国绘画的表现方法谈到油画的中国风》,《美术》1962年第2期。

艺术在中国已经逐渐走向成熟，已经越过了单纯引进外来技术技巧和风格语言的阶段。艺术家在用油画描绘中国人和中国的现实生活时，自然会考虑为何使这种外来绘画语言具有与所描绘对象及其文化背景相适应的新特色，而这种特色的出现便意味着中国艺术家的创造，便意味着西方油画语言在中国土壤上的拓展。这就是几十年来我们中国油画家们不断讨论这个问题的原因。有许多有意义的探索与试验。如前所述，最早从中国敦煌壁画中，之后从民间艺术、书法艺术以及文人水墨画中吸收营养，将其用于油画的表现语言更接近中国人的审美趣味。

中国油画家们在研究西方写实油画和表现性油画的过程中，愈是深入其堂奥，愈是反过来明白中国传统艺术之可贵，愈是坚定地在油画语言中做融合民族传统因素的试验。传统艺术"外师造化，中得心源"的正确处理主客观关系的审美观念，以及不图描绘表皮现象而注重"写精神"的艺术主张，还有与之相适应的写意的语言体系，自然使中国油画家们陶醉、痴迷。也许正是因为有传统艺术的熏陶，使他们在阅读、欣赏西方油画艺术时，多少带有中国人"特有"的眼光，这也使他们更能深入理解与掌握西方油画艺术的精髓，所有这些也不能不对他们的艺术创作产生影响。这影响既发生在推崇现代主义画风的艺术家身上（如林风眠、刘海粟、卫天霖、吴大羽等），又发生在坚持古典写实语言的油画家身上（如徐悲鸿、颜文樑、吴作人等）。他们用不同的方法，在各自的油画创造中融进传统艺术的写意因素。前者是西方表现性语言与传统写意语言的融合，后者是西方写实语言与传统写意的结合，从而使油画语言更具含蓄性、抒情性，更有诗意。这两种情况也见于后来第三代、第四代、第五代的艺术家们。这说明，油画这外来的艺术品种在中国这块土地上不可能不与中国传统艺术碰撞、产生矛盾并相互发生影响。"五四"以来油画对中国画的影响表现在对现实、对写实造型的关注上。中国传统艺术对外来油画发生的作用表现在对传达人的内在感情和写意的重视上。而在这大融合的过程中，真正做出成就的是那些比较能吃透中外艺术精神的人。舍弃油画的优长，在油画创造中简单地搬用中国传统艺术的手法，会使油画艺术走上狭窄的道路而自我限制；反之，背弃传统精神，机械地采用西画的写实造型，来创作中国画，也不会有所成就。在长期的艺术实践中，中国的油画家们也逐渐认识到，油画的"民族化"或民族气派的主要体现不在形式，而在内容，在精神。如果光在形式上做文章，不在精神实质上下功夫，油画就谈不上是真正的"民族化"或"民族气派"。当然这内容，这精

神，应该有相应的形式加以表现。形式的民族特色不是不重要，但它是第二位的。所谓内容、精神，是由艺术家对所描绘的现实理解的深度及其具有的民族文化艺术的修养所决定了的。这是属于艺术家的主体精神及人格力量范畴的东西。有社会责任感和有民族文化自豪感，并对民族文化艺术有造诣的油画家笔下的创作，必然会有时代的烙印，个性的面貌，也会含有民族的风采。由此可见，油画民族化的问题，不纯粹是处理形式语言和创造风格面貌的问题，而是涉及油画家主体精神和全面修养的较为综合的问题。其实，不仅对民族化的问题应作如是观，对油画创作的其他问题（如创新）也应作如是观。一百多年的我国油画历史充分说明，只有在思想、修养与技巧各方面比较成熟的艺术家才会对本民族、对世界的新艺术有所奉献。

迈向 21 世纪时，中国油画家们面临着更为复杂的课题，肩负着更为崇高的使命。解决这些课题和完成这些使命的方法，是学习，是实践。引进与创造是我们学习与实践最好的途径。我们油画家们在任何时候都不会惧怕引进外国的艺术成果，在引进中学习别的民族的创造精神与技巧；我们的油画家们在任何时候都不会忘记，引进与学习别人的最终目的，是为了我们自己的创造。我们引进别人的经验，还要基于我们的现实，渗进我们的传统，融入我们的血液，把引进来的东西创造性地运用于我们的实践之中。引进需要眼光与胆识，创造则更需要勇气、修养与才能。历史表明，我们中华民族不乏这样的天赋与风范。有鉴于此，21 世纪中国油画艺术在发展过程中，虽然还会遇到许多困难，还会走曲折的路，但前景是光明的。

本文原载于《20 世纪中国油画集》，广西美术出版社，2000 年。

薛永年

北京市人，1941年生。1965年毕业于中央美术学院美术史美术理论系。现为中央美术学院教授、博士生导师，上海美术学院特聘教授、博士生导师，中央文史研究馆馆员兼中央文史研究馆书画院副院长、国家文物鉴定委员会委员、国家画院美术研究院副院长、中国美术家协会理事兼理论委员会主任、《美术》编委、中国画学会副会长、中国书法家协会会员、《中国书法》编委。曾任中央美术学院美术史系主任、研究生部主任，美国堪萨斯大学研究员，俄亥俄州立大学访问教授，台湾艺术大学客座教授，香港中文大学客座教授。首届"中国美术奖理论批评奖"获得者。

代表著作有《书画史论丛稿》《华嵒研究》《王履》《晋唐宋元卷轴画史》《扬州八怪与扬州商业》（合著）、《横看成岭侧成峰（古代美术论集）》《江山代有才人出（近现代美术论集）》《蓦然回首——薛永年美术论评》《中国现代美术理论批评文丛·薛永年卷》等。主编有《中国美术简史》及其增订本、《扬州八怪考辨集》《中国绘画的历史与审美鉴赏》《名家鉴画探要》《鉴画研真》《荜路蓝缕四十年——中央美术学院美术史系教师论文集》（与王宏建共同主编）、《谈艺集》（文史馆系统专家美术论文集）等。

反思中国美术史的研究与写作
——从 20 世纪初至 70 年代的美术史写作谈起

薛永年

虽然中国早就有写书画史的传统，但那是旧学。美术史作为中国的一个现代学科，是 20 世纪才有的，属于新学。它是随着西学的引进和新文化运动的兴起而出现的。从 20 世纪初至今，中国美术史的研究和写作，大略经历了三个时期，大体与中国社会的变化相一致。自 20 世纪初年至 40 年代末叶是第一个时期，从新中国成立到 70 年代末是第二个时期，新时期以来是第三个时期。本着拉开一定历史距离看历史可能更有益的经验，我想就前两个时期中国美术史的研究和写作略述己见。

一、时代环境与美术史的学科渊源

中国美术史的著述，在世界上出现最早。中国第一本画史——晚唐张彦远的《历代名画记》，写于 9 世纪，早于西方最早的传记体美术史——意大利瓦萨里的《意大利著名建筑家画家和雕塑家传记》七百年。与瓦萨里《名人传》同时论及了中国美术史上画风数变的著作，是明代王世贞的《艺苑卮言》。西方最早的系统性美术史著作是 18 世纪德国温克尔曼的《古代艺术史》，时间相当于中国清代中期张庚的《国朝画徵录》。

但是，在 20 世纪之前，中国没有作为学科的"美术史"，也没有这个名称。属于书画史的著述，或叫"记"，如《历代名画记》；或叫"志"，如《图画见闻志》；或叫"录"，如《明画录》；个别的叫"史"，但取名《画史》的米芾一书，其实属于鉴赏杂著，很难说是真正的画史。从唐到清，大体如此，只是清以后增加了陶瓷、工艺等门类的史论著述。"美术史"这个名词是从国外引进的，民国成立前一年（1911），商务印书馆出版了吕澂编写的《西洋美术史》，"美术史"作为学科科目最早出现在民国元年（1912）政府教育部的文件《师范学校课程标准》上。五年以后（1917），姜丹书编成了作为教材的涵括中西的《美术史》。

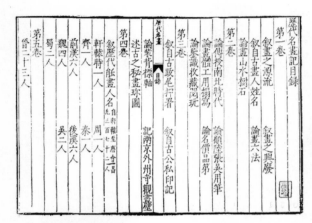

左：张彦远《历代名画记》
右：乔治·瓦萨里《意大利著名建筑家画家和雕塑家传记》

　　中国美术史作为世界性的学科，也是从 20 世纪初开始的。在吕澂《西洋美术史》出版的前一年（1910），日本的大村西崖写成了包括中国部分的《东洋美术史》，1913 年日本的中村不折和小鹿青云出版了《中国绘画史》，1923 年英国的亚瑟·卫利（Arthur Waley）出版了《中国画的介绍》，1927 年美国福开森（John Calvin Ferguson）出版了《中国画史》，1935 年沃尔夫林（Heinrich Wolfflin）的弟子路德维希·巴贺霍夫（Ludwig Bachhofer）出版了《中国美术史的起源和发展》，1947 年他完成了《中国美术简史》，1956 年瑞典的喜龙仁（Osvald Siren）出版了《中国绘画·大师与原理》。在喜龙仁的推荐下，巴贺霍夫的再传弟子高居翰（James Cahill）在 1960 年出版了《中国绘画》（李渝译本改名为《中国绘画史》，1984 年出版）。

　　国外学者对中国美术史的研究，并不限于绘画，也不仅仅写作通史，如喜龙仁在 1925 年写作了《五至十四世纪的中国雕刻》，巴贺霍夫的学生罗樾（Max Loehr）在 1953 年发表了《安阳时代的青铜器风格》，其他如费慰梅（Wilma Fairbank）之于武梁祠（其《汉"武梁祠"建筑原形考》，王世襄译本刊于《中国营造学社汇刊》1945 年第七卷 2 期），古斯塔夫·艾克（Gustav Ecke）之于明式家具（其《中国花梨家具图考》，1944 年出版），都有深入专门的研究。他们甚至做了一些美术史目录学的工作，如卫利 1931 年出版的《来自敦煌的中国画的发现目录》，福开森在 1933 年出版的《历代著录画目》，1938 年出版的《历代著录吉金目》（以上两书的编写均有中国学者参加并用中文在中国出版）。值得注意的是巴贺霍夫 1947 年出版《中国美术简史》之后，美国

学者对此书展开了美术史方法论的讨论，批评汉学的方法，提倡美术史的方法。这说明美术史更加专门化了。[1]

尽管英国波希尔的《中国美术》在1923年即由戴岳译成中文出版，日本大村西崖《东洋美术史》的中国部分在1928年由陈彬和译成中文以《中国美术史》之名出版，日本中村不折和小鹿青云的《中国绘画史》也在1936年由郭虚中译成中文出版。日本和欧美来华研究的美术史学者大村西崖、福开森、喜龙仁、席克门、罗樾、费慰梅、艾克、孔德等接触过中国的人文学者，但在新中国成立以前出国留学系统接受美术史专业训练的只有滕固一人，在新中国成立后又有自苏联留学归来者数人。所以在20世纪初至70年代末以前，对中国美术史的研究与写作影响最大的并不是比较专门的西方美术史学，而是已经接纳到新学里面来的西学，首先是五四之后兴起的新史学，其次是作为新学的艺术学，四五十年代后苏式马克思主义理论影响尤著。中国古代的美术史学的成果和传统基本是受批判的，是若断若续地在延续。

二、研究写作的类型关注点与理论阐发

自20世纪初至70年代末，中国学者写作的美术史著作，主要有通史、门类史、断代史、史论专题、个案、史料纂集、画家汇传与书画著录。其中主流的著作方式是比较宏观的通史、断代史和专题史论。在五十余年间，《中国美术小史》等中国美术通史和中国绘画通史著作最多，大约20余种。断代史中的《唐宋绘画史》、专题论述中的《文人画之价值》《域外绘画流入中土考》和"道咸中兴"说影响巨大，值得注意。主流写作方式的形成，总起来看不外四方面原因。一是五四运动对美育的提倡，需要传播美术知识。二是新史学对科学性系统性的讲求，需改变明清书画史著

陈师曾《文人画之价值》

【1】参见拙文《美国研究中国画史方法述略》，《文艺研究》1989年第3期。收入薛永年《书画史论丛稿》，四川教育出版社，1992年。

左：潘天寿《中国绘画史》
右：黄宾虹《画学篇》

述破碎支离、语多抽象的弊病。三是西式的美术院校乃至负有传授职能的画会需要"通古今之变"的教材。四是以美术院校为中心的新美术运动与中西文化的论争都需要历史经验的论证，探讨中国美术发展的出路。

其中的美术通史和美术断代史，可以看到一个共同特点，那就是像新史学家梁启超在《中国历史研究法》中主张的一样，分期叙述美术的源流发展，以期通过分期，体现一定的历史观，表现研究取向，阐发对中国美术发展内在逻辑的认识，对中国美术升沉做出因果关系的论述。不过有的学者分期是不自觉的照搬，有的学者分期是自觉的研究思考。偏于照搬的分期有两种，一种采取了生物演进的模式，实际上自觉不自觉地接受了进化论的历史观，如秦仲文的《中国绘画学史》。另一种照搬的分期则在王朝体系上套用了马克思主义社会发展阶段的模式，试图体现唯物论的社会史观，如阎丽川的《中国美术史略》。这两种分期都没有深入研究中国美术发展本身呈现出的阶段特点，是对现成模式的套用。

自觉的分期则把研究中国美术本身的发展与导致其变化或盛衰的外部原因联系起来，其一如郑昶的《中国画学全史》，以社会政教文化诸因素对美术影响的消长，分为：实用时期、礼教时期，宗教化时期与文学化时期。其二如滕固的《中国美术小史》，以国际文化交流及外来思想滋补对中国美术发展的推动，分为：生长时代、混交时代、昌盛时代、沉滞时代。值得称赞的是，滕固在结合历史讨论文化交流推动美术盛衰的作用中，十分重视民族特有精神的抉发，他说："民族精神不加抉发，外来思想实也无补，因为民族精神

是国民的血肉，外来思想是国民的滋补品。"【2】

还有一种自觉的分期，大体依张彦远的上古、中古、近世分期而略有损益，夹叙夹议地叙述中国绘画的演变之迹。在夹叙夹议中，或则点到逐渐成长为主流的文人绘画反映的精神脱离实利的文化价值观念，如陈师曾的《中国绘画史》，书中观点与他的史论专著《文人画之价值》相呼应。或者把中国绘画看成不同于西方绘画的另一体系加以叙述，根究中国绘画发展的独特性及其不同于西方的旨趣，如潘天寿的《中国绘画史》也与他的史论专著《域外绘画流入中土考》相联系。

在断代史和史论专著方面，七十余年来，有四种从学科建设或避免时风上别抒己见，一是滕固的断代画史《唐宋绘画史》，二是陈师曾的专论《文人画之价值》，三是潘天寿的史论专著《域外绘画流入中土考》，四是黄宾虹的"道咸中兴"说。滕固的断代画史《唐宋绘画史》在观念上，直承康有为、陈独秀对文人画的批判，把沃尔夫林变作者本位的历史演变为作品本位的历史演变用于中国美术史研究，结合历史演进驳斥了董其昌的南北宗说。在方法上则引进了沃尔夫林以风格发展叙述画史演进的方法，为 20 世纪发展非文人画的中国美术拓开了方向。

陈师曾的《文人画之价值》，是对康有为、陈独秀批判文人画，以引进写实主义为中国美术出路的反驳。康、陈对文人画的批判，确实起到了振聋发聩破除迷信的作用，他们冲击传统正宗与放眼世界吐故纳新的积极意义自不待言，但是也分明存在着片面性与极端性。具体说来，第一是批判被当成了"打倒"而不是有分析的扬弃；第二是只强调了绘画的时代性却没有论及并非不存在的恒定性与超时代性的一面；第三是对水墨画本质与功能的认识也失之于表面和狭窄，殊少述及其披露主体内心世界而作用于观者精神的本质方面。而陈师曾用西方绘画 20 世纪初由写实转向"不重客体，专任主观"为参照，从"艺之为物，以人感人，以精神相应"的本质特点【3】，总结了传统文人画的四大要素：人品、学问、才情和思想，把文人画体现的价值看成中国艺术精神的价值所在，在西方文化冲击下有力地论述了中国民族文化的价值观念，为现代中国画有特色的发展指出了接续传统而不被写实主流掩盖的精神性追求和写意的途径。

【2】滕固《中国美术小史》，商务印书馆，1926 年。引自陈辅国编《诸家中国美术史著选汇》，吉林美术出版社，1992 年，页 960。

【3】陈师曾《文人画之价值》，《中国文人画之研究》，天津古籍书店影印中华书局 1926 年本，页 7。

潘天寿的《域外绘画流入中土考》，是其中西绘画分属两大体系认识的延伸，他详考西画传入中国的三个时期及其传入后中国绘画自主发展的历史，面对西方文化的冲击，明确指出"艺术的世界，是广大而无界限，所以凡有他自己生命的，都有立足在世界的资格，不容你以武力或资本等的势力屈服与排斥。"【4】"无论何种艺术，有其特殊价值者，均可并存于人间。""中国绘画之基础，在哲理；西方绘画之基础，在科学。若徒眩中西折中以为新奇，或西方之倾向东方，东方之倾向西方，以为荣幸，均足以损害两方之特点与艺术之本意。"【5】直率地批评康有为以郎世宁为法合中西而成大家的主张，纯由"不谙中西绘画……不足为准绳"【6】。实际上已孕育了他后来"中西绘画要拉开距离"的高瞻远瞩的策略。

陈师曾与潘天寿的中国画史专题研究，都以世界范围为视野，而且还都与日本学者相呼应。陈师曾写作《文人画之价值》之前曾与来京的日本美术史家大村西崖讨论文人画，他还把《文人画之价值》收入了同时刊有大村西崖《文人画的复兴》的《文人画研究》之中。潘天寿《域外绘画流入中土考》是《中国绘画史》中西绘画两大发源地两大体系的深化，而其《中国绘画史》开端的有关论述也与日人中村不折和小鹿青云《中国绘画史》开篇的论述相呼应。这是一个很有意思的值得进一步研究的问题。

黄宾虹的"道咸中兴"说见于他晚年的《画学篇》及其《释义》，也散见于黄宾虹与友人学生的通信中【7】，针对的是后期文人画现象，但都是在被认为文人画衰落的历史时期中标志着文人画并未一律衰落的自我超越，形式上均是"以复古为更新"，精神上又与画家遭遇世变时艰引起的奋发图强有关，更得益于在金石学启迪下把以书入画变为金石文字入画，领悟民族文化精神的源头。黄宾虹晚年提出的这一见解，表明了一种立足本土研究总结中国画进入世界格局后自我发展与自我更新的卓见，也从史的论述上证实了文人画发展到明清即使不效法西方亦未完全衰竭其生命力，超越了庸俗社会学的浅见，揭示出社会发展与艺术发展的不平衡性。可以说，这是他完成充分肯定

【4】潘天寿《中国绘画史》自叙，商务印书馆初版，1926年。

【5】潘天寿《域外绘画流入中土考》，《亚波罗》1936年5月。引自潘天寿《中国绘画史》附录，上海人民美术出版社，1983年，页300、301。

【6】同上。

【7】黄宾虹《画学篇》，《墨海烟云》卷首，安徽美术出版社，1989年。黄宾虹《画学篇释义》，《黄宾虹文集·书画编》（下），页480。与学生友人书信如1940年代末《致卞孝萱》第三通（《黄宾虹文集·书信编》，页8）、1948年《致王伯敏》第二通（《黄宾虹文集·书信编》，页12）。

文人画的绘画通史《古画微》之后，在中国美术通史研究上的新开拓。

上述几种美术史论，属于比较宏观的著述，在细节上今天看来已有若干不足，但高屋建瓴，深刻精警，避免了材料的简单罗列，善于分析综合，善于把绘画发展放到整个社会历史的进程中去甚至是世界范围中去考察思索，探求其渊源流变的轨迹和因果关系，从而在西方文化的冲击下，围绕着中西古今之争为中国画自主的生存发展提出了不规避吸收西方的营养又不被主流话语遮蔽的有历史依据的系统见解，反映出那一代学者的文化自觉意识。

三、基础研究的新发展及与传统的疏离

美术史的研究，是过程的研究，离不开系列的人物、作品与事件，因此个案研究是基础。不过在 20 世纪 70 年代末以前，虽然有一些纂辑史料之作，但严格的个案研究成果不多。始于 1958 年由上海人民美术出版社陆续推出的"中国画家丛书"，集中体现了这一时期的画家个案研究成果，也大多在考证和鉴定上有欠精审。但是世纪初以来对科学方法的讲求，却推动了作为基础研究的文献学、书画鉴定学与美术考古学方法的进展。

古代传统的中国美术史著作，虽注意史料的收集和积累，也不忽视作品真伪的辨析，但在文献的考据上，远比同时代的历史学粗疏。20 世纪开始之后，中国美术史研究的一大进展，便是讲究文献史料的考据，师从顾颉刚的历史学家兼美术史家童书业，更明确提倡以考据方法研究画史。他在《怎样研究中国绘画史》一文中指出："文献上的记载也不是完全可以当作正确史料运用的。文献也有真伪，有先后，有可靠不可靠，须得用考据的方法去审查它……考据工作完事了，进一步才可以写作贯述大势的通史。"[8] 一些学者对画史人物或画史事实的记载，总能够在广泛收集佐证材料的前提下，追溯史源，辨明真伪，尽可能恢复历史的本来面目。在这一方面，历史学家陈垣为加入天主教的清初画家吴历所编的《吴渔山先生年谱》[9] 便是旁征博引考据精详的一个范例。而黄涌泉的《陈洪绶年谱》，表面上接近系统的编年资料，而实质上却是含有"丛考""评论""传派"和研究论文的研究成果，其资料的翔实，考证的审慎在 20 世纪 60 年代是殊为难得的。

【8】童教英编校《童书业美术论集》，上海古籍出版社，1989 年，页 252。

【9】《吴渔山先生年谱——附墨井集源流考》，北平辅仁大学刊，1937 年 7 月。收入陈垣著《励耘书屋丛刻》中册，北京师范大学出版社，1982 年。

左：历史学家陈垣先生
中：黄涌泉先生
右：滕固先生

滕固远在 1933 年便已指出："研究绘画史者，无论站在任何观点——实证论也好，观念论也好，其唯一条件，必须广泛地从各时代的作品里抽引结论，庶为正当，不幸中国历来的绘画史作者，但屑屑于随笔品藻，未曾计及走这条正当的路径。"[10] 而要从作品中抽引结论，首先必须保证被抽引结论的作品在时代和真伪上具有可信性。为了解决这一问题，随着西方考古学的东渐和中国考古学的兴起，美术文物陆续出土，美术研究者在讲求文献考证的同时，也尽可能地运用考古新发现，滕固等学者甚而至于投身到美术遗迹的考察之中，而且率先翻译了瑞典考古学家蒙德留斯（Oscar Montelius）的《先史考古方法论》，专门介绍了与美术史着眼风格发展密切相关的类型学方法，为推动早期美术史研究利用考古发现和考古学方法走向精密奠定了基础。

但除去考古出土的美术品之外，还有大量传世书画，倘不解决时代真伪问题，所有的阐释都可能成为空中楼阁。由于大量的书画分藏博物馆和私人手中，美术史家难于直接措手，滕固在写作《唐宋绘画史》时即因难见作品，主要靠冰冷的记录，发出无可奈何的慨叹。王逊是受滕固赏识的邓以蛰高足，他成书于 1956 年的《中国美术史讲义》，在有限篇幅内较全面系统地论述了中国绘画、雕塑、建筑、工艺多种美术门类在不同历史阶段的发展脉络和艺术成就，既重视了美术赖以产生、发展、变化的社会条件，重视了美术与政治、经济、哲学、宗教、文化的相互关系，又没有忽视美术本身在审美能力（题材）与表现能力（艺术技巧）上的自律发展，在当时是公认水平较高的

【10】滕固《唐宋绘画史》，中国古典艺术出版社 1958 年 3 月重印 1933 年上海神州国光社本，页 1。

一部著作。但却因作品的真伪问题受到了博物馆鉴定专家杨仁恺的批判。【11】要解决美术史基础研究之一的作品时代真伪问题．就不能凭直觉，靠经验，必须建立科学的理论和方法，20 世纪 50 年代徐森玉的《画苑掇英序》，为建立绘画鉴定的科学方法奠立了基础，1964 年张珩的《怎样鉴定书画》，才以美术史的风格概念从风格入手，运用辩证唯物论，提出了风格比较的方法，和主要依据与辅助依据的理论，初步奠立了现代书画鉴定学的学理和方法，推动了从作品抽引结论的基础研究的健康发展。

然而，从整体来看，在以通史、断代史、画种史和画史专论为研究写作主流的情况下，作为基础研究手段的文献考证、美术考古和书画鉴定的发展远远落后于综合研究，一是由于学者专家无暇去做如此浩繁的工作，二是革命年代对繁琐考证的批判，使学者对考证和鉴定视为畏途。而基础研究的不足，也影响了宏观研究的深入，尤有甚者则变成了现成结论的演绎和例证，比如有的美术通史，即套用苏联文艺学"现实主义与非现实主义斗争而现实主义取得胜利"的结论，把先验的论点套在中国美术的丰富发展上。在史学界提倡"以论带史"变成"以论代史""以论套史"【12】之后，从事实引出结论——即论从史出的学风遭到错误对待，于是终至出现了"文革"中的"儒法斗争美术史"，使学术研究彻底变成了某种含沙射影的政治观念的传声筒。

四、古代书画史学传统的回顾

20 世纪 80 年代以前的中国美术史研究，无疑在西学、新学的推动下，在学理、方法、成果上取得了前所未有的成就，但因为整体处于西方强势文化的冲击下，学者中既学习西方美术史经验深入肤理、又自觉坚持民族文化价值观念，坚持继承古代书画史学优秀传统，卓有成效地揭示民族审美特色，并与现代审美要求结合的著作其实并不太多。虽有人延续着古代书画史传记、纂辑和著录等著述方式，但殊少有人去研究古代书画史学。

中国古代的美术史著述（画史书法史著述），比史书出现晚得多，而且

【11】见杨仁恺《对王逊先生有关民族绘画问题若干观点之我见》，发表于《美术》1956 年第 6 期，收入《沐雨楼文集》上，辽宁人民出版社，1995 年，页 193。

【12】关于美术史研究写作中"以论带史""论从史出"的讨论参见王伯敏主编《中国美术通史》第一卷前言，山东教育出版社，1996 年，页 4—5。王朝闻总主编《中国美术史》原始卷"中国美术史序"，齐鲁书社明天出版社，2000 年，页 6—7。

极少官修，多是私家撰述。在魏晋六朝时代，品画评画的著述中已有画家传的内容，美术史学著作处于萌芽状态。直到唐宋，书画史才成熟了，有了第一部绘画通史，第一部断代画史，第一部区域画史，第一部合书画家传记、画科书体历史脉络理论绪论及皇家收藏目录为一的著述，第一批分别注重考订与鉴赏的书画鉴藏杂著。到元明清三代，除去简明的书画通史，区域性画史之外，断代画史增多了，还出现了画种专史、女书画家史、僧人画家史、画院史，书画家传记及书画家传记汇编，书画年表，大量的书画金石著录，书画古物鉴藏著作，陶瓷史工艺史著述。

中国传统的书画史著作，萌芽于魏晋之际，受历史悠久的中国史学传统的影响。传统的史学，一开始重在记事记言。那时的方法，还不是怎么弄清史实，重建历史，而是把历史如实地记载下来，是所谓"记注"，是史料学著作，讲求信史。从孔子、司马迁的史学著作开始，才成为有自己看法的"撰述"。孔子著《春秋》，讲求"书法"，是有"褒贬"的。司马迁著《史记》，旨在"究天人之际，通古今之变，成一家之言"。司马光写《资治通鉴》，专取"关国家兴衰系生民休戚善可为法恶可为戒者"为编年一书，是要总结历史经验，作为统治者的借鉴。这些也一定程度地影响了书画史的写作。

从古代美术史著作看，中国史学重视记言记事，讲求信史，强调实录，有所褒贬，都不同程度地影响了画史书法史的编写。纪传体中的列传方法的影响最为明显，史与论结合也影响了画史书法史的著述。但是书画史的著述，基本是私家撰述，不同于史书，又由于书画史注意到理论与创作、鉴赏品评与收藏的密切关系，也形成了自己独有的特点。张庚的《国朝画征录》，是清代的断代画史，基本是列传体，但在一些传记之后，往往有一段"白苎村桑者曰"，论述画法源流，评价画家流派得失，以便交待历史发展的线索脉络，发表画理画法上的见解，这种传与评、史与论结合的写法，明显来自《史记》列传后的"太史公曰"。

此外，古代美术史也受汉晋以来图书目录学传统的影响、魏晋兴起的人物品评和文艺品评传统的影响及书画鉴藏传统的影响。图书目录学重视著录，人物文艺品评重视精神风采的天人合一，书画鉴藏则重视风格辨识与书画流传。第一部百科全书式的画史《历代名画记》也是史与论结合、画家传记与绘画发展脉络兼顾、创作与鉴藏并重的。这种史与论结合、画家传记与历史脉络兼顾、创作与品评鉴藏并重的方法也为宋代的《图画见闻志》《画继》不同程度的继承，一味批评传统画史又没有阅读《历代名画记》等书的人，

硬说古代的画史是编年的，只有史料的，并不符合实际。

在古代美术史著作中，还形成了几个的特点。第一，以作品为依据，《唐朝名画录》即"不见者不录"。《国朝画征录》也是先从所见作品出发，取其信而有征，再由画及人加以记述。作者称"录国朝画家，征其迹而可信者，著于编……凡画之为余寓目者，帧幛之外及片纸尺缣，其宗派何处，造诣何在，皆可一二推识……其所闻诸鉴赏家所称述者，虽若可信，终未征其迹也，盖从附录……不敢妄加评骘，漫涉多闻"【13】。这在一定程度上说明了对风格的重视。第二，重视视觉作品的翔实记录，形成了著录体裁，内容包括形式风格的特点、题材内容的特点、流传中的考证评论跋语。金石学著作，尤其注意实地考察、图像的绘制、位置的复原、题材的考订、拓本的流传。第三，重视鉴藏方面的著作，讨论风格、真伪、流传、副本、藏家及市场等有关问题。

总之，如果概述中国古代美术史的传统，至少可以看到下述特点：求信史，重作品，史论结合，内容与形式并重，风格与精神并重，视觉与文化并重，创作与流传并重，重史料信息的丰富，不仅用于说明自己的论点，而且给后代带有不同问题意识学者的研究保存了可供使用的丰富信息等等。当然后期过于重视鉴赏，著作几乎都是传记和著录，重记载、轻论述，零碎片段、个别的记述多，资料性的多，综合历史学论述的有见解的少了，导致了史学价值的衰退，也是不容忽视的。

20世纪70年代末以前的美术史著作，虽然大量地使用了古代美术史籍中能够说明所论问题的资料，一定程度地借鉴了西方的研究方法，但是并没有全面认真研究古代书画史的传统，也没有充分发挥资料丰富性的作用，甚至把后期的传记和著录当成了古代美术史的全部，得出传统必须批判的看法，这可能是时代的局限，不能不说是一个缺憾。

余论：关于近年来美术史研究

反思20世纪70年代以前的中国美术史研究，再联系当下的美术史研究，可以看到近三十年来美术史的研究，有了极大的发展，也遇到了一些新的问题和新的挑战。像20世纪一些人被动接受现代西学的现象依然存在，在如何自觉地有分析地继承美术史优良传统方面，仍有些问题值得思考。问题之一

【13】张庚《国朝画征录·叙》于安澜编《画史丛书》（三），上海人民美术出版社，1962年，页3。

是开疆拓土与把握本体二者之间，如何保持动态的平衡。随着交叉学科的兴起，美术史的资源特别是图像资源已被社会学科人文学科广泛使用，美术史三大资源（文献、作品、口述）中的作品及其图像，如果是真迹，它就不是第一手资料，而是进入过历史情景的原始资料。它保存了文献不足以取代的最原生态的信息。这一特点，使作品成为美术史研究不同于一般历史研究的重要对象。图象资源被相关学界的开发利用，导致出现了思想史的美术史，社会学的美术史、物质文化史的美术史等等。站在美术史学科的立场来看，由于研究领域开阔了，专业基础理论与专门知识的扩展就成了迫在眉睫的问题，而如何把握学科边界，不忽略美术史学科本体的建设和训练，也提到日程上来。如何认识自律和他律的关系，如何看待风格品质在美术史研究中的地位，如何看待走在时代前列的天才艺术家的独特创造与大众美术的批量化的生产的区别，是否作为人文学科的美术史可以忽略美术的特点，都值得超越时风地加以思考。如果忽略了对风格品质的重视，在文献和口述历史上又用非所长，就有了一个朱青生教授曾与我讨论过的问题：我们究竟是搞"历史的美术"，还是搞"美术的历史"，或者二者怎样结合才更适合学科分工需要，也许这个问题就是传统美术史研究和现代流行的新美术史研究的关系问题，怎样取舍或综合二者，看来有待大家的努力。这是我想到的第一个问题。

第二个问题是在一切历史都是当代史的认识下，美术史的阐释与历史的把握怎样不顾此失彼。历史的真面目往往被掩盖在纷繁复杂的史料中，只有将历史上传承下来的、关于某个历史人物、某个历史事件或某个历史现象的各种各样的文本和图像搜集起来，通过反复比对、考证、鉴别，尽可能地掌握其中所包含的完整信息，才能使重构的历史更加接近历史的真实，帮助我们在回到从前的历史环境之中，在理解历史联系的条件下阐释历史。否则，历史学尽可能求真求实的学术品格及其严谨性亦将不复存在。在历史哲学中，理解与阐释是两个不同层次的概念，区别在于阐释是主体对客体的外在认知，是古为今用，而理解则属于主体对客体的全部联系的切实把握，在知其然亦知其所以然。阐释如果离开了求真的追求，忽略了对历史的理解，会不会重复以先验的观点选择史实，会不会重蹈"以论代史"的覆辙，以致歪曲历史真相。重视走进历史的原生态，不脱离具体环境地立体地把握历史，尽可能地贴近历史的真实，会不会导致在大量的资料工作、考证工作、鉴定工作上花费精力，甚至忽视受众最关注的当代意义的阐发，这也是我想到的另一个问题。

我想只有把历史上美术史研究与写作的反思与当下的美术史研究与写作结合起来，反思才是有意义的。

　　本文获中国文化部、中国文学艺术界联合会、中国美术家协会主办的首届"中国美术奖·理论评论奖"。原载于《美术研究》2008 年第 2 期。

殷双喜

　　江苏泰州人，1954 年生。2002 年于中央美术学院美术史专业获博士学位。现为中央美术学院教授、博士生导师、院学术委员会秘书长，《美术研究》主编，中国油画学会《油画艺术》执行主编，国家近现代美术研究中心研究员，中国美术家协会理事，中国文艺评论家协会理事，中国雕塑学会副会长。其著述曾获"中国出版政府奖图书奖提名奖"（2007），中国雕塑史论研究奖（2008），文化部、中国文联、中国美术家协会"首届中国美术奖·理论评论奖"（2009）等。

　　代表著作有《永恒的象征：人民英雄纪念碑研究》《现场：殷双喜艺术批评文集》《对话：殷双喜艺术研究文集》《观看：殷双喜艺术批评文集 2》《殷双喜自选集》。主编《吴冠中全集·第 4 卷》《周韶华全集·第 7 卷》《黄永玉全集·第 2 卷》、国家重点图书《新中国美术 60 年》（分卷副主编）、《翰墨留芳》（2017）、《20 世纪中国美术批评文选》等。

　　曾参与策划"中国现代艺术大展"（1989）、中国美术批评家提名展（1993，1994），"东方既白：20 世纪中国美术作品展"（2003，巴黎）等展览。曾任第 11 届、12 届全国美展评委（2009，2014），第 6 届"艺术中国"AAC 评委会主席（2011），第 55 届威尼斯双年展中国国家馆评委（2013），CCAA 中国当代艺术奖评委（2014）等。

启蒙与重构：
20世纪中央美术学院具象油画与西方写实主义

殷双喜

清末民初，国门打开，西学引入，促成中国近代史上影响最为深远的文化巨变。在20世纪中国美术教育史上，有李铁夫、周湘、李叔同、郑锦、李毅士、吴法鼎、丰子恺、林风眠、徐悲鸿、刘海粟、颜文樑、林文铮、吴大羽等一大批著名美术教育家，开创了中国的现代美术教育体系。他们追求五四以来的爱国知识分子的"民主"与"科学"的理想，将西方的现代学院美术教育思想与教育方式引进中国，从根本上改变了中国传统的美术教育方式，对现代中国美术的发展产生了深远的影响。早期中国现代美术教育的两个阶段是实用工艺与政治艺术，强调启蒙与理性。一是为科学的艺术，一是为政治(人生)的艺术，这是维新的遗产，五四的成果。虽然政权更替，但"新学"的本质不变，它作为"官学"，被赋予了改造民族素质，重塑民族精神的重要使命。民国首任教育总长蔡元培的"以美育代宗教"说，奠定了中国美术教育的核心思想，蔡元培直接推动了20世纪中国最重要的两所美术学校——国立北京美术学校（1918）和国立艺术院（1928）的建立，而他所器重的林风眠则在26岁和28岁时分别担任这两所学校的校长，推动了欧洲油画和现代艺术进入中国。

一、写实油画的传入与文化启蒙

近代以来科学主义思潮开始在中国传播，它们进入到绘画领域，导致写实主义在中国兴起，西画三学（透视、解剖、色彩）在中国近代美术教育中的普及，产生了与中国传统绘画不同的视觉表达方式。西方写实油画在中国的传播，是西方科学引入中国美术发展的必然结果。中国人在对西方绘画及其透视、解剖、色彩的研习借鉴中，不仅学习了西方写实油画的表现方式，也逐步建立了中国的现代美术教育学科，对西方油画的认识也逐渐从技术层面深入到文化层面，创作出具有虚拟三度空间感的"真实"绘画，从而成为

20世纪的先锋视觉形式。在上海、杭州、北平、南京等重要城市，油画逐渐成为现代社会生活中一种新的艺术类型和观看时尚。值得注意的是，与西方政治、经济等西学东渐的路径一致，西方写实绘画及其教育体系是作为西方文化的组成部分进入中国的，从宫廷画家到上层知识分子，西方油画逐渐传播并渗透到普通市民和社会底层，逐渐成为中国老百姓喜闻乐见的大众文化的一部分，参与了五四以来中国文化的现代化和大众化进程。要言之，写实油画其实是西方文化进入中国后的启蒙运动的组成部分，启迪民智，倡导新学，开启了中国人观察世界表现世界的新角度和新方法。

西方写实油画在明清时由传教士画家传入中国，意大利人利玛窦（1552—1610）是天主教在中国的最早传教者之一，也是第一位阅读中国文学并对中国典籍进行钻研的西方学者。1582年，利玛窦到达澳门，第二年进入广东肇庆。他迫切地想到北京觐见中国皇帝，然而他的第一次北京之行无功而返。1601年1月24日利玛窦第二次进入北京，呈献了各种礼物，包括天主、天主母油画圣像，受到明万历皇帝接见和赏识，允许其留居北京，并拥有朝廷俸禄直到临终。利玛窦通过"西方僧侣"的身份，以"汉语著述"的方式传播天主教教义，并广交中国官员和社会名流，传播西方天文、数学、地理等科学技术知识，对中西交流作出了重要贡献。

传教士带来的西方绘画首先影响了明清宫廷画家，其中一些人成为他们的学生，接受了西方写实绘画的透视与立体画法。例如

（传）郎世宁《慧贤皇贵妃像》 纸本油画，约乾隆初年，故宫博物院藏

殷双喜 游文辉《利玛窦像》约17世纪初，罗马耶稣会总会档案馆

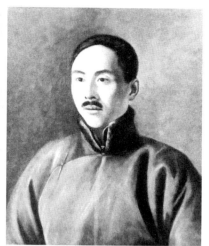

左：郑锦《北海》　油画，1915 年（约）
右：郑锦《自画像》　油画，1915 年（约）

清代内廷画家焦秉贞，作为天主教教士的德国人汤若望（1592—1666）的门生，在人物、山水、花卉、界画方面，都有很高水平，得到康熙皇帝的赏识。清代嘉庆进士胡敬纂辑的《国朝院画录》在谈及焦秉贞时，称他"工人物山水楼观参用海西法"。胡敬认为："海西法善于绘影剖析，分刊以量度阴阳向背、斜正长短，就其影之所著而设色，分浓淡明暗焉。故远视则人畜花木屋宇皆植立而形圆，以至照有天光，蒸为云气，穷深极远，均粲布于寸缣尺楮之中。秉贞职守灵台，深明测算，会悟有得，取西法而变通之，圣祖之奖其丹青正以奖其数理也。"[1]

胡敬这段叙述涉及了西方绘画方法——"海西法"的主要内容：形体、明暗、透视、色彩，指出焦秉贞"取西法而变通之"，而康熙皇帝奖励他的绘画成就，实是奖励他善于将天学测算之学运用于绘画之中。这段话的要点，一是科学与绘画的关系；二是西画一经传入中国，即由中国画家在传统中国画基础上进行变通改良，走向中西融合之路。而这正是 20 世纪中国写实性绘画的两个基本特征。

1905 年，李叔同（1880—1942）在《图画修得法》一文中，谈到面对实物绘画的重要功能"图画家将绘某物，注意其外形姑勿论，甚至构成之原理，部分之分解，纵极纤屑，靡不加意。故图画者可以养成绵密之注意，敏锐之观察，确实之记忆，著实之想象，健全之判断，高尚之审美心。"[2]他指出面对实

【1】《中国书画全书》第十一册，上海书画出版社，1997 年，页 743。
【2】郎绍君、水天中编《20 世纪中国美术文选》上卷，上海书画出版社，1999 年，页 3。

物的绘画能够培养画者的科学理性认识，客观的观察方法，实则是一种道德与审美品性的培养。从李叔同在东京美术学校所绘的《裸女像》和《自画像》来看，他受到了当时日本流行的印象派的画法，这已经是西方写实油画的晚期样态。

1918 年 4 月 15 日，由中国现代著名美术教育家蔡元培倡导，在北京成立了中央美术学院的前身国立北京美术学校，初设绘画科与图案科，在绘画科中设置了油画教学，第一任校长是留学日本的郑锦。1919 年蔡元培推荐李毅士（1886—1942）任西画科主任。1923 年学校更名为国立北京美术专门学校。1926 年教育部聘任法国留学归来的 26 岁的画家林风眠为校长。学校设立中国画系、西洋画系、图案系，同年林风眠聘请法国教授克罗多担任西洋画系主任，讲授素描与油画。它表明北京美术学校体制和课程虽是参照日本东京美术学校而建立，但其主要的教学师资和艺术取向，却是欧洲和法国的写实油画，从留法归来的北京美专油画教授吴法鼎（1883—1924）的《旗装女人像》看，人物背景笔触明显具有印象派式的特点。

二、西方写实油画的原意

有关西方写实绘画的根源与特点，涉及西方写实绘画的哲学与科学基础。从哲学角度来说，"摹仿论"来自于古希腊哲学，英国艺术理论家劳伦斯·比尼恩（Laurence Binyon）指出："欧洲艺术理论中许多不恰当的看法，或许都由于那个根深蒂固的观念，即认为从如此这般的意义上说，艺术就是对于现实的摹仿，是人类摹仿本能的后果。……这就是亚里士多德对于艺术的解释。"[3]

真正从绘画理论上具体概括出写实绘画基本特征的是文艺复兴早期意大利建筑家和作家阿尔贝蒂（1404—1427），在《论绘画》一书的第三章中，他讲述了如何做一个画家（括号里是我概括的要点）：

> 1. 画家的工作，无非是在墙上或画板上，用线条和颜色勾勒出与实物类似的画面，在一定的距离外，站在某个定点上，能产生立体的效果，看上去很像所画的物体。（摹写实物、定点透视、立体逼真）

[3] 吴甲丰《论西方写实绘画》，文化艺术出版社，1989 年，页 164。

2. 画家首先应懂得几何学，几何学家很容易就能明白我们的绘画基本原理。（写实绘画的基本原理和权威性来自古老的几何学，达·芬奇认为"绘画是一门科学"）

3. 画家们要发展与诗人、演说家的友好交往，他们所具有的渊博知识有助于创作叙述性作品。（写实绘画需要文学构思与叙述性）

4. 不管做什么，在你面前总要有经过选择的专门的模特以供对照。（必须要有经过选择的模特——人或实物）

5. （历史）故事画是画家最主要的作品。（历史题材是写实绘画的重点，因为它可以再现［编造］历史，以情节性、戏剧性的场景和人物打动观众，劝善惩恶）

6. 创作，首先应深思熟虑，找出体现这一场面的最精彩的手法和最佳构图，脑海中形成局部乃至全景的概念，然后分别制作出各部分和全画的草图，征求朋友们的意见。（创作要有构思，寻找最佳构图和相应技法，要画草图）

7. 画家作画的目的是要给大众以愉快的享受。（写实绘画的一个重要功能是要让看画的人愉快，写实绘画非常注意观众的接受和反应，它不否认自己的通俗性）【4】

以上概括的是西方文艺复兴时期以来写实绘画的基本规范与创作方法，并且至今仍是中国的美术学院的基本教学准则，可以用来对照各类写实绘画。

三、具象油画与写实油画的区别

那么，什么又是我们提出的"具象油画"，它与"写实油画"的区别是什么？我主张用"具象油画"（Representational Oil Painting）这一概念来替代"写实油画"（Realism Oil Painting），将写实油画纳入具象油画的范畴中加以重新认识。这是因为中国的写实油画已经分化为多样化的形态，有许多作品已经远离了"写实油画"的原意，许多人看到作品中的形象稍微细腻一些，就称之为"写实"。其实，写实绘画有两个基本点，一是面对实物写生，一是艺术家的想象力创造（即形象与形式的结构组织）。我们有必要厘清写

【4】迟轲主编《西方美术理论文选》，四川美术出版社，1993 年，页 91—99。

实绘画的本意，在英文中，"Reality"为真实、实在、实体之意，"Realism"有写实主义和现实主义两个含义，后者是 20 世纪 50 年代受苏联文艺思想影响所引入的，它来源于恩格斯致哈克奈斯的信，是一种特定的文艺创作方法（真实地再现典型环境中的典型人物）。"Realism"的本意应该是写实主义，即库尔贝所说的"从本质上来说，绘画是具体的艺术，它只能描绘真实的、存在着的事物"，它强调的是以科学的方法真实地再现客观实体。而"Represent"则有表现、描绘、象征、代表之意，它包含了更广泛的内涵，所有以形象的表象系统来表征、呈现客观世界的艺术图像，都可以纳入具象绘画的范畴。

我所理解的具象绘画，定位于传统写实绘画和当代抽象绘画之间。相对于传统写实绘画，当代具象绘画更强调"呈现"而非"再现"，在写实绘画的基本矛盾中，当代具象绘画更强调艺术家观念的渗入与主体的创造。相对于抽象绘画，具象绘画保持了与自然、形象的视觉联系，具象绘画的创作母题来源于自然对象，在其作品中保持了可视的（哪怕是依稀可辨的）形象，以此来保存写实绘画的精髓与奥秘，即写实绘画必须在视觉与想象的基础上建立起与观众的基本联系。具象绘画与传统写实绘画的差异，使它不再局限于统一的三度幻觉空间，而在二维平面上呈现出形象的多重组合、空间的自由切换、技法、风格的多样探讨，获得更大的观念与内心情感的空间。与抽象绘画的差异，使具象绘画保留了现象学意义上的意象呈现，它使得艺术家有可能发挥创造性想象力，将个人对于自然物象的观察体悟通过多种技法与媒介综合组织、呈现于观众面前，使观众摒弃传统写实绘画的"真实之镜"，直面作品与形象，获得个人化的独特审美经验。由此，具象油画可以将表现性、叙事性、象征性的绘画等都纳入其中，在空间的组织、形象的变异、媒介的多样化中，获得更为广泛的自由度。

具象油画的核心概念应该是"形象"（Image）。这里的"形象"，不单是传统写实绘画所描绘的再现对象（物象），也包括艺术家的想象力所创造的可视形象（心象），它意味着艺术家对当代视觉形象资源可以而且必须进行创造性的接受、加工与组合再创，从人类的全部文化传统中获得视觉的想象力，而不仅仅停留于眼前的可视之物，这决定了具象油画的当代性和发展的可能性。

1920 年徐悲鸿在上海

1917年，徐悲鸿东渡日本研习日本绘画，康有为赠字送行

四、启蒙思想与徐悲鸿的写实主张

早在五四运动时期，中国共产党的早期领袖和启蒙学者陈独秀、李大钊以及著名作家鲁迅等人，对中国美术的发展就有了引入西学、启迪民智的思路，陈独秀主张对传统中国画进行激进的"美术革命"，引进西方美术教育中的写实主义；李大钊强调美与劳动、工作、创造的密切关系，鼓励人们"在艰难的国运中建造国家"，贯穿了一种无产阶级改造世界的积极进取精神，实际上提示了一种对新的民族精神的期待。而在北洋政府教育部主管美术的鲁迅先生于1913年发表了他的《拟播布美术意见书》，提出美术可以致用于现实的三种目的，一是美术可以表见文化，即以美术征表一个民族的思想与精神的变化；二是美术可以辅翼道德，陶养人的性情，以为治国的辅助；三是美术可以救援经济，通过美术设计提升中国产品的形制质量，促进中国商品的流通。[5]

这就是五四新文化运动的启蒙主义的核心理念，即提倡从西方引进的"科学"与"民主"，提升中华民族整体素质，进而使中国走向繁荣富强，这也是20世纪中国写实油画的主流价值所在。

1947年10月16日，徐悲鸿（1895—1953）在北平《世界日报》发表《新国画建立之步骤》一文，反驳北平国画界一些人对他的攻击。徐悲鸿指出北平艺专的教学要求是"新中国画，至少人物必具神情，山水须辨地域"，为此，"三年专科须学到一种动物、十种翎毛、十种花卉、十种树木，以及界画"，使中等资质的学生毕业后，能够对任何人物风景动植物及建筑不感束手。在此文中他提出"素描为一切造形艺术之基础"的著名观点，即新中国画要直接师法造化，对物写生。关于徐悲鸿的写实主张，有学者认为，其中蕴含了他少年学画时的启蒙经验，即他所能接触到的清末郎世宁、吴有如及

【5】郎绍君、水天中编《20世纪中国美术文选》，上海书画出版社，1999年，页12。

西洋古典画作图片的熏陶，以及由此萌发的"使造物无所遁形"的强烈愿望。

"徐悲鸿的写实认识在于其根本的艺术理解和对中国艺术所承担的历史责任的判断。徐悲鸿特别注重艺术所能发挥的启蒙作用，而在他的理解中，启蒙的作用需要绘画通过有效的可传达性才能实现。可传达性则需要对艺术语言、艺术表现方式有所限定，写实手法因此成为艺术表达的必要基础。"【6】

徐悲鸿的艺术思想受到康有为的很大影响，1917 年，康有为在其《万木草堂藏画目》里的第一句话就说"中国近世之画衰败极矣！"康有为主张引入西洋画特别是写生的方法，改造中国画，这在康有为 1917 年为徐悲鸿东渡日本研习日本画时所赠手书中可见。徐悲鸿在 1920 年《北大画学》杂志上的《中国画改良论》中第一句也说"中国画学之颓败至今日已极矣！"这个句式跟康有为完全一样。徐悲鸿的名言是："古法之佳者守之，垂绝者继之，不佳者改之，未足者增之，西方画之可采入者融之。"这句写了他的艺术发展思路是拾遗补缺，尽善尽美，中西融合，不是推倒重来。

徐悲鸿认为中国绘画应该具有写实面貌，直截了当，让更多的人懂得，发挥其启蒙作用，这导致了他对现代派绘画夸张怪诞和左翼美术的简单政治宣传的严厉批评。特别是对于写实绘画，他认为仅有题材的阶级性是不够的，重要的是对艺术本身有所贡献。1935 年 10 月 10 日，吴作人 1933 年在比利时创作的油画《纤夫》参加了"中国美术会第三届美术展览"，徐悲鸿在南京《中央日报》上撰文评论，他评价吴作人《纤夫》的价值在于艺术本身而非题材，"不能视为如何劳苦，受如何压迫，为之不平，引起社会问题，如列宾之旨趣。此画之精彩，仍在画之本身上……"【7】

而留学英国的北京美专西画教授李毅士，早在 1923 年即注意到两种美术的存在，即"纯理的美术"和"应用的美术"，前者是研究美术本身的真理，后者是将前者研究的方法应用到画面之上，以达到感化社会的目的，"总起来一句话，'纯理的美术'和'应用的美术'依然是一件东西，并不是两件东西"【8】。李毅士的观点已经预示了 20 世纪中国油画的两个基本发展路径，一个是对于艺术语言本体的深入研究，一个是将艺术视为改造社会，启发民

【6】莫艾《论民国前期徐悲鸿"写实"主张的内涵、现实指向与实践形态》，《美术研究》2014 年第 4 期，页 42。

【7】徐悲鸿《中国美术会第三次展览》，原载 1935 年 10 月 13 日南京《中央日报》，转引自王震编《徐悲鸿文集》，页 80。

【8】李毅士《我们对于美术上应有的觉悟》，郎绍君、水天中编《20 世纪中国美术文选》上卷，上海书画出版社，1999 年，页 116。

1924—1935年吴作人留学欧洲时在卢浮宫临摹原作的出入证

上：1926年暑期，林风眠（中）与北京艺专学生合影，左一为李苦禅
中：1927年曾任北京艺专西画教授的法国画家克罗多和他的习作
下：1930年吴作人在比利时布鲁塞尔皇家美术学院留学时与其导师巴斯天教授合影

众的文化工具。在中央美术学院的历史上，始终强调两种美术的融合运用，体现出"尽精微、致广大"的艺术胸怀。

五、吴作人的艺术选择

吴作人（1908—1997）早年深受徐悲鸿的艺术影响，因为在《上海时报》上看到徐悲鸿反映现实的油画作品，他说："我若有朝一日得师悲鸿习画，那才是我毕生最大幸事。"【9】早在1927年冬，吴作人从上海艺术大学美术系转入田汉任院长的上海南国艺术学院美术系，师从徐悲鸿，1928年又追随徐悲鸿，到南京中央大学艺术系作旁听生。因为受到徐悲鸿先生的赏识，吴作人和王临乙协助徐悲鸿完成了油画《田横五百壮士》的放大工作。王临乙与吴作人、刘艺斯、吕斯百是南京中央大学艺术系的同学，后到法国学习雕塑。在王临乙1928年所作的《油画风景》中，我们可以看到王临乙深厚的油画功力与整体性的色调把握能力。1929年在一幅蒋兆和为吴作人所做的素描上，徐悲鸿于题记中称："……随吾游者王君临乙、吴君作人他日皆将以艺显……"后因吴作人参与进步青年的活动，

【9】《艺为人生——吴作人的一生》，陕西人民美术出版社，1998年，页16。

受到校方的监视和驱逐,徐悲鸿愤疾之余,鼓励他和吕霞光、刘艺斯到欧洲留学。1930年9月吴作人考入巴黎高等美术学校西蒙教授工作室,因学费昂贵,同年10月考入比利时布鲁塞尔皇家美术学院,第二年,吴作人就在全院暑期油画大会考中获金奖和桂冠生荣誉。吴作人在接受了西方写实主义艺术思潮的熏陶之后,很自然地形成尊重自然、以造化为师的艺术信念,力图以加强写实来克服艺术语言日益空泛、概念的厄运。因此,他明确提出:"艺术既为心灵的反映,思想的表现,无文字的语言,故而艺术是'入世'的,是'时代'的,是能理解的。大众能理解的,方为不朽之作。所以要到社会中去认识社会,在自然中找自然。"【10】

在20世纪初的历史条件下,吴作人像许多先辈画家一样,主动选择了西方写实主义艺术传统,并且在创作上更着力于反映社会现实生活,这是历史的抉择,也是受到他的老师徐悲鸿、巴思天的影响。但游学西欧,吴作人更深切地体会到,东西方艺术是两种不同的艺术体系,有不同的美学追求。因此,他没有盲目拜倒在西方艺术圣殿前,而是冷静地辨别清楚西方写实主义艺术发展进程中的"上坡路"和"下坡路",以明取舍。他说:"西方绘画开始有量感和空间感的表现,一般可以追溯到乔托及马萨奇奥等,这就是明暗表现法的开始,一直到19世纪也有五六百年了。意大利达·芬奇、柯莱基奥等走着明暗法的上坡路,但到18世纪的意大利就开始走下坡路,发展到折衷主义,脱离现实,这就是学院主义。"1978年"法国19世纪农村风景画展"来华展出,吴作人撰文高度评价19世纪法国绘画,"正因为它吸收、消化他人之长。融会贯通,发挥自己民族的特色。鉴于他们前代人墨守意大利晚期以及学院主义的陈规旧套,把自己束缚在教条的制约之下而不敢逾越的教训,以结合自己的时代的特性,尽量发挥画家的独创性,19世纪法国绘画面貌为之一新。"【11】

20世纪30年代,吴作人的油画造型精到,色彩浓烈饱满,深得佛拉芒派之精粹。但是,到了40年代抗日战争时期,激荡人心的西北之行后,当他站在西方油画技法的高峰上回顾东方时,发现写实油画不能满足他的艺术理想。"中国画的特点在于意在言外……写实的油画难于做到言有尽而意无穷,它很客观地把画家本身的情全盘寄于所要表现的外观。"吴作人40年代对单纯写实倾向不满足,向东方艺术情趣回归,强调在艺术创造活动中加强主观

【10】吴作人《艺术与中国社会》,1935年,《吴作人文选》,安徽美术出版社,1988年,页6—10。
【11】吴作人《深厚的友谊美妙的风情》,《美术》1978年第3期。

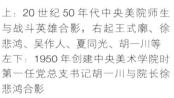

上：20世纪50年代中央美院师生
与战斗英雄合影，右起王式廓、徐
悲鸿、吴作人、夏同光、胡一川等
左下：1950年创建中央美术学院时
第一任党总支书记胡一川与院长徐
悲鸿合影
右下：20世纪50年代初徐悲鸿与
艾中信

感情表现的写意，把东西方绘画观念和技巧融为一体，把艺术创造和人民生活结合在一起，倡导中国油画的新风。这一新的时代艺术趋势深刻地影响了1946年徐悲鸿掌校国立北平艺专时期的教师群体，例如董希文、孙宗慰、李瑞年、艾中信、冯法祀、宋步云、李宗津、齐振杞、戴泽等人，他们的作品，在注重写实油画的表现语言和写意性的同时，朴素地呈现了普通百姓的日常生活和中国风景，留下了生动的时代写照。受到徐悲鸿抗战时期大型油画创作（如《愚公移山》）的影响，北平艺专教师的油画创作从民国早期油画对人体、静物、风景的学院性研究逐步转向了现实主义的社会关切。

六、革命历史题材创作与油画教学正规化

1950年，遵照中央的指示，北京的三所艺术院校被授予中央美术学院、中央音乐学院和中央戏剧学院的校名，并将其置于在中央人民政府政务院文化部的直接领导下。三所学校冠以"中央"之称，表明政府期待在建国后全

面引导文艺专门人才的培养。这就决定了中央
美术学院的一个特点，它在全国逐渐建立起来
的高等美术教育体系中具有领先地位，可以称
为"美术学院的美术学院"（钟涵语），这一
特点贯穿于新中国成立后的二十多年中。中国
高等美术教育中的许多教育方针和学术措施都
是首先在中央美院取得经验再向全国院校推广
的，例如油画系的"画室制"即是中央美院首
创的美术教育制度。

　　新中国的美术创作，与革命历史画有不解
之缘。可以说，1949 年以后，中国美术最有成
就的一部分是革命历史画创作，而中央美院师
生创作的革命历史画是其中最有代表性的重要
部分。1950 年 5 月，中央美术学院完成了文化
部下达的革命历史画的绘制任务，油画有徐悲
鸿的《人民慰问红军》、王式廓的《井冈山会师》、
冯法祀的《越过夹金山》、董希文的《强渡大
渡河》、于津源的《八女投江》、胡一川的《开
镣》等。1956 年和 1959 年，由于中国历史博
物馆、革命博物馆、军事博物馆的筹备建设，
推动了 20 世纪 50 年代中国革命历史画的创作
高潮。有关机构组织画家描绘中国共产党的历
史和中国人民解放军的历史，给予他们相对自
由的创作空间和较好的物质条件，例如董希文、

上：1951 年王式廓画《参军》
中：1953 年暑期油画教师进修班，后排左起曹思明、庄
子曼、冯法祀、倪贻德、李宗津，前排右一戴泽
下：1955 年王式廓在美院上课

刘仑就沿着红军长征的道路进行了六个月的写生。中央美院培养的油画家参
与了这批军事历史画的定件创作，通过图绘党和革命军队的历史来建立国家
意识形态的宏大叙事。

　　20 世纪 50 年代至 60 年代中央美术学院油画家的创作，多是革命历史画
和反映社会主义劳动建设、战斗英雄、劳动模范的主题，例如土地改革、抗
美援朝、合作化运动，大跃进、新中国妇女劳动形象等，其中胡一川、吴作人、
王式廓、董希文、李宗津、艾中信、韦启美、侯一民、蔡亮、孙滋溪、潘世勋、
高潮、王文彬、温葆、王霞等尤为突出，他们的作品已经成为新中国社会主

1957 年 5 月 24 日马训班毕业展，朱德会见马克西莫夫

义的视觉历史。革命历史画和劳动建设主题的创作繁荣有外部原因，即社会主义革命和建设的需要，党和国家的高度重视；也有内部的原因，即中央美院油画家对祖国的热爱和革命历史的深入了解，具有高度的创作热情。在创作基础方面，他们经过多年努力，较好地掌握了欧洲写实油画的技术语言，同时继承了延安时期革命文艺的传统，深入生活，深入人民，作品真挚饱满，有感而发，达到了艺术形式和革命内容的高水平的统一，历史与现实的统一，审美与思想的统一，从而写下了中国现代美术史上重要的一页。

1956 年，中央美术学院正式组建油画系。1959 年，油画系率先提出并实行导师工作室体制，成立了以主导教师命名的三个工作室：第一工作室由吴作人教授（时年 50 岁）主持，命名为"吴作人工作室"，教师有艾中信、韦启美等；第二工作室由从苏联进修归来的罗工柳教授（时年 43 岁）主持，命名为"罗工柳工作室"，教师有留学苏联列宾美术学院的林岗、李天祥等；第三工作室由董希文教授（时年 45 岁）主持，命名"董希文工作室"，教师有许幸之、詹建俊等。导师工作室于 1960 年改称为按序号排列的"第一、第二、第三画室"，至 1980 年油画系恢复工作室制教学，各个画室改为按序号排列的"第一、第二、第三工作室"。在新中国高等美术教育史上，这是第一次实行导师工作室制，具有示范的作用与重大影响。1985 年，由于新时期改革开放形势的发展，决定增设带有实验性的第四工作室，由林岗教授主持，教师有闻立鹏、葛鹏仁等。

1959 年 10 月 1 日的《中央美术学院院刊》上刊载了艾中信先生《关于油画系工作室》的文章，对工作室的教学作了如下设定：

油画系的教学体制，"前三年是学年制，后二年进入工作室，……学生在结束三年的课程时，经严格考试，并经工作室教授审查批准，认为基本训练已经合格方可升入工作室"。

"学生接受工作室教授的指导两年，优点是便于发挥教授在艺术上的专长和发展学生在艺术上的特点。每个工作室有教学法和艺术风格的特点，课程内容在大同之下也有小异。工作室并不是艺术风格的单一化，相反，工作

左：1960年油画系素描教学讨论会
右：1965年初王式廓与革命历史画创作组成员合影

室本身也是百花齐放的"。[12]

　　杜键认为，从1959年至今，虽然历经社会动荡，但油画系一直坚持了画室制，并且在教学上取得了显著的成果，今天，当我们回顾中央美院的油画历程时，不能不对这些富有远见、坚持真理的前辈们表示由衷的敬佩。

　　有关中央美院油画系的教学历史与特点，著名油画家钟涵教授认为，自1953年起，中央美术学院转入正规化教学，本科生实行五年制教学，分设中国画、油画、版画、雕塑等系，形成中央美院的"纯美术"特色，油画成为各专业的领头兵。同时向苏联派出了许多留学生，学习油画、雕塑、舞台美术、艺术史等，他们中的许多人，如李天祥、林岗、邓澎、郭绍纲、冯真、李骏、苏高礼等，回国以后成为中央美术学院的油画教学骨干，以苏联为代表的美术教育体系（今日称"苏派"）成为基本的学术借鉴资源。这与当时的社会政治形势有关，而且苏联的体系与中国已有的定位是一致的，都属于20世纪区别于西方现代主义的现实主义。所以，中央美术学院的教学体系是留学法国的徐悲鸿体系、延安解放区艺术和苏联美术教育三者的结合。但是，油画系强调要研究学习中国传统美术，同时也没有完全排除对西方艺术的了解，例如1956年就展开了对法国印象派的讨论。当时的苏联专家马克西莫夫来到中央美院油画系主持二年制的油画训练班，虽然他不是很杰出的一流画家，但他毫无保留地传授苏联的油画教育和创作方法，推动了中国油画的正规化发展。马训班培养的来自全国高等院校的油画家，如詹建俊、王流秋、汪诚一、俞云阶、王恤珠、王德威、任梦璋、于长拱、袁浩、何孔德、高虹、秦征等，创作了许多优秀的毕业作品，这些主题性的创作多数留存在中央美术学院，

【12】杜键《关于"第二画室"》，《美术研究》1997年第3期，页7。

使我们可以了解 20 世纪 50 年代中国油画的艺术水准和创作状态。

中央美院油画系在 20 世纪 50 年代推动了中国高等美院的素描研究。这是因为战争年代条件下普及工作要求的造型基础训练已经不能满足艺术创作的要求，而素描基本功的提高很快提升了中国美术家的造型能力。在中国如何推动素描教学和研究曾有各种不同的努力，既有强调单线平涂方法的民族风格的实验，又有学习俄罗斯契斯恰柯夫体系的主流教学。中央美院原有的以徐悲鸿、吴作人等先生为代表的（被人们称为"法国派"）西法素描本来在实践中已有某些民族风格的融入，但基本上与俄苏派的素描并无根本分歧，只是后者更加强调严谨的空间形体的结构性。

20 世纪 60 年代初，油画在中国已有一定的发展，赴苏留学的一批画家陆续回国，传统油画教学力量得到加强，但同时也提出了一个新问题：中国油画的发展道路是什么？艺术的发展只能按苏联的模式，以社会主义现实主义为唯一的创作方法吗？

罗工柳先生一向主张发展中国油画要走自己的路，1962 年他到东欧访问，看到这些国家摆脱苏联模式自主发展，坚定了他的主张，形成了他在油研班教学中的一套教学思想。

首先，他非常重视油画基本功训练，认为一定要把欧洲传统油画技法学到手，要达到能深、能快、能记（默写）。在油画写生方面，他要求：

1. 景从外入，意从心出，形象结合，形色传神，即把写生和中国传统美学中的写意相结合。

2. 在写生、观察中，强调整体与比较。

3. 突出写生对象的个性特点。

4. 长期作业与短期作业相结合，课堂作业与室外写生相结合，写生与记忆默写相结合。

在罗工柳先生因材施教、严格要求、热情鼓励下，油研班的十九位学员的毕业创作产生了一批在社会上影响很大的优秀作品，成为 20 世纪 60 年代中国油画史上的代表作。其中的闻立鹏、马常利、葛维墨、妥木斯、李化吉、杜键、钟涵、恽忻苍、武永年等，后来都成为著名油画家和各地艺术院系领导。油研班的教学实践，是在美院坚持解放区艺术教育传统，批判地吸收欧洲古典画派、苏联画派的油画技法，又力图吸收中国绘画美学观念加以融合的一

次有益的实验，它的经验值得深入研究。

七、探索油画发展的中国之路

关于油画系的整体发展目标，20 世纪
80 年代任油画系主任的闻立鹏先生认为："站
在中国油画优秀传统的制高点上，广收博采；
对西方油画艺术采取拿来主义，融会贯通，
从而创造具有现代精神、中国特色和个性特
征的油画艺术，这是我们努力的目标。充分
调动艺术家的积极性，根据各人的艺术追求
自然地形成艺术集体——画室，分别去研究
各种体系、各种派别的西方艺术，与青年学
生一起，教学相长，群策群力，力图在各自
的艺术领域里，有所吸收，有所创造，有所
前进，各画室之间多元互补，百花齐放，百
家争鸣，这是我们的具体措施。"【13】正是
在这样的教育思想指导下，中央美术学院油
画系从 20 世纪 80 年代后期起涌现了一批优
秀的中青年画家，如孙景波、葛鹏仁、克里木、
陈丹青、沈加蔚、夏小万、丁一林、龙力游、
曹力、谢东明、马路、李迪、刘永刚、刘小
东、喻红、毛焰、孟禄丁、赵半荻、李天元、
马保中等，他们的作品在新时期的油画发展
进程中，产生了广泛的影响。

上：1974 年蔡亮、张自薿拜访吴作人先生
中：1985 年 9 月 27 日中央美院油画系教师作品展在中国
美术馆开幕
下：1990 年元旦油画系三工作室迎新年，前排左起喻红、
詹建俊、罗尔纯、吴小昌、谢东明

闻立鹏先生关于工作室教学目标的设
想，有一个十分重要的思路，即不同的工作室分别研究西方油画史上的不同
体系、派别，同时研究中国的传统艺术，努力开创具有现代精神、中国特色
和个性特征的油画艺术。有关这一问题，90 年代中期任中央美院副院长的孙
为民先生曾经认真地与我讨论过油画系的教学改革，我的看法与闻立鹏先生

【13】闻立鹏《油画教育断想》，《美术研究》1987 年第 1 期，页 12。

相近，即中央美院油画系各画室的教师，应该分头研究西方油画史上的不同的流派，从理论和实践上了解和掌握西方油画的技法、风格，这样，全系的学生就有可能受惠于广泛的西方油画史知识与油画艺术的熏陶和技术训练。这一思路当然有一定的理想化成分，并且至今尚未实现，但闻立鹏先生的油画教育思路是具有前瞻性的，并且在各个画室的教学工作中部分得到了实现。

1987年，正值中国进入改革开放的年代，负责第一画室教学工作的靳尚谊先生与潘世勋先生发表了一篇重要的教育文献《第一画室的道路》。他们清醒地认识到，如何顺应当前形势，再接再厉，继往开来，进一步丰富和发展原有的教学体系，成为今天担任画室教学任务的全体教师所面临的重大课题。

根据"第一画室教学纲要"，油画系第一画室的教学原则有以下四点：

> 重点研究欧洲文艺复兴以来优秀的写实绘画传统，并引导学生逐步与中国的民族文化和艺术精神相融合。
>
> 严格进行素描和色彩的基本功训练，培养学生掌握较高的造型能力和绘画技巧。
>
> 因材施教，培养学生严格的治学态度，勤奋和勇于探索的学风；积极保护和发展学生的艺术个性。
>
> 创作提倡热情地反映现实生活；提倡题材和体裁的多样性。[14]

上述四个方面，可以概括为"写实、素描、个性、生活"，反映了油画系第一画室既严格要求又鼓励个性，既研究历史又强调生活，既注重写实又提倡多样性的艺术教育思路，虽然已经过去了二十多年，中国当代美术的现状已经有了很大的变化，但这一教学原则对今天的油画教育仍然具有重要意义。

对欧洲文艺复兴以来的优秀艺术的教学研究，首先在对于素描的高度重视。靳尚谊先生和潘世勋先生指出："强调素描、解剖、透视的造型基础训练，是欧洲传统绘画教育体系的核心。中国美术院校的油画专业的课程设置，从40年代开始以至今日，虽历经反复有不少的变化和补充，但基本的训练内容依然保持欧洲19世纪学院教育的规范。第一画室的教学是从这个系统而来，我们认为在今天仍有必要沿着这条道路，对欧洲绘画传统，做更全面、更深入的探讨。"[15]

靳尚谊先生1957年马训班结业后留校在版画系教授素描，直到1962年

【14】靳尚谊、潘世勋《第一画室的道路》，《美术研究》1987年第11期，页24。
【15】靳尚谊、潘世勋《第一画室的道路》，《美术研究》1987年第11期，页22。

调入第一画室任教，五年内他对素描进行了深入研究，改革开放后，他有机会到欧洲和美国进行考察，对于素描在造型艺术中的重要作用，特别是西方油画的三度空间的立体造型有了深刻的理解。有鉴于此，靳尚谊指出："作为欧洲传统的素描训练，尽管有风格流派之不同，但基本要求还是一致，即强调准确地、生动地、概括地表现物体的结构、体积、空间。而为达到立体构造的充分表现，一般多用侧光和强烈明暗对比的手法和把握色调的微妙变化使画面产生浑厚、坚实和层次丰富强烈有力的艺术效果。为达此目的，在素描训练开始阶段，必须遵从严格的规范和法度，包括明确的作画步骤、程序和方法。经过一个时期艰苦甚至枯燥单调的功夫磨练，然后才能走向自由，才能产生飞跃。【16】

靳尚谊先生进一步强调了在素描的再现性训练中，应该包含着表现性的理解。他指出，素描是油画艺术的造型基础，欧洲的油画传到我国还不到一个世纪。这种以明暗为基本手段的造型方法的特点，我们认识得还不够全面。目前有些作品对表达人物情绪仍不够注意，有的虽然注意表现了人物的情绪，但是概念化。这可能是由于素描练习中缺少这方面的训练所致。

这一素描思想反映在油画创作上，则是罗工柳先生从苏联学习归来后开始的"油画民族化"的探索，反映在中央美术学院的油画创作上，则是在写实油画的创作中，突出写意性的笔触和主观情感的表达，而不是一味细腻地描摹眼前的物体景象，使得中央美术学院的油画品格具有了中国传统的书写性和意象表达。

八、经典研究与古典主义

中央美院油画系的教学原则特别强调对欧洲优秀的写实艺术进行深入研究，并且形成了鲜明的特色。考虑到油画系的教师并未将教学与研究的范围，局限于19世纪欧洲油画中的古典主义和新古典主义，我们可以认为，油画系实际上是鼓励对西方油画自文艺复兴以来的代表性流派和经典作品进行研究。靳尚谊先生认为，国内油画家一般仅仅熟悉在委拉斯贵支以后才形成的，流行于19世纪欧洲画坛的"直接画法"，而对于之前的，不论文艺复兴早期弗拉芒画派、威尼斯画派、17世纪荷兰画派各自不同的技法，以及伦勃朗式或更古典的"透

【16】靳尚谊、潘世勋《第一画室的道路》，《美术研究》1987年第11期，页23。

明画法"，则了解较少。这一状况，由于 1986 年潘世勋先生从法国考察回国后，与庞涛先生、尹戎生先生共同对西方古典油画的技法与材料的大力推介，而有了明显的改进。同时，由于中央美院油画系在 20 世纪 90 年代聘请巴黎高等美院的宾卡斯，鲁迅美术学院邀请伊维尔来华举办讲座，以及 1994 年中央美院油画系成立材料工作室，系统地进行材料研究和教学，而有了很大的提高。

作为西方外来画种的油画，严格地说在中国只有不到一个世纪的历史（此处以李叔同 1910 年留日回国展出油画为始，若以最早的广州外贸画画家关作霖为始则约在 18 世纪末），由于艺术语言的特殊性，中国油画家不可能靠中国古典文化（中国画、诗词、书法、音乐等）来直接推动油画发展，而必须面对博大的西方油画传统。然而，由于两个致命性的先天缺陷（长期看不到好的原作，没有对油画传统的直接视觉感受；中华人民共和国成立后苏联油画模式的强力引入遮蔽了对欧洲其他类型的油画语言研究），使中国油画从理论到实践长期未能进入西方油画的典籍精髓，形成了游离于西方油画艺术传统之外的苦苦探索。因此，长期以来，人们心目中的油画语言和油画概念，只是法国写实主义画家库尔贝以后形成的近代油画语言经苏联传入我国的一种具有印象派特色的写实主义油画变体。虽然 20 世纪 30 年代留法前辈画家们做出了很大的努力，并在中国的学院教育中产生了一些影响，20 世纪 60 年代初期曾有过对印象主义的探讨，但我国艺术史论与艺术创作始终没有超越印象主义，而停留在对欧洲艺术的一个狭窄时期的风格学习。20 世纪 80 年代早期，由于对外开放，许多中国油画家出国学习和外国原作来华展出，中央美院油画系的教师在许多博物馆和展览中进行了外国油画原作的临摹工作，使中国油画不仅沿着印象主义、后印象主义、表现主义向现代派发展，而且开始从库尔贝上溯，向欧洲古典油画传统全面渗透。正是在这一意义上，可以将 20 世纪 80 年代由中央美术学院兴起的向欧洲油画传统的全面学习称之为中国油画的"古典意向"。

20 世纪 80 年代初期，靳尚谊带领油画系第一画室的中青年画家，积极地展开了对古典油画的研究。靳尚谊的《塔吉克新娘》（1983）最早显示了写实肖像油画的魅力。在肖像画《青年女歌手》中，身着黑色连衣裙，具有现代气息的青年歌唱演员文静隽美，与背景上北宋范宽的山水相呼应，呈现出纯净典雅的东方审美境界。《坐着的女人体》和《黄宾虹》等作品，也以其对人体美和中国文人画家的价值肯定而获得了人们的审美认同。靳尚谊的研究生孙为民提出了新古典主义的一些创作原则，他认为新古典主义决不是简

单地选取古代神话题材，模仿古代艺术形象，而是要在深切了解传统精髓的基础上寻求自己需要的独特思想、技法、趣味，并成功地融合在自我对艺术的悟性之中。一个时代的现代意识的成熟标志，不是单向突进，而是全面渗透。中国油画必须改变那种画面效果的寡淡、单薄、无神、粗糙，而力求获得丰富、浑厚、形神兼备、精致的可以意会而难以言表的油画味。这种对西方油画语言和传统的新认识，反映了油画界希望尽快提高中国油画的学术性、油画性的追求。朝戈、杨飞云、王沂东、毛焰等人以他们的优秀作品使中国油画在古典写实主义这一方向上取得了长足的进步，在当时的中国油画界产生了重要的影响。朝戈、杨飞云等画家的人体作品，力求简洁质朴，以精湛的描绘技巧，赋予人体以高贵优美的风貌，也重新确立了新古典主义油画的审美价值。特别是朝戈，以其敏感的艺术气质和精湛的技术，在此后的一系列人物肖像中，深刻地揭示了变革时期中国青年的心理状态，在一系列广袤的内蒙风景画中展示了意味深长的人文地理景观的历史性思考。

可以说，20世纪80年代后期发端于中央美院油画系第一画室对西方古典油画的研究，普遍地提高了中国油画的造型能力和色彩语言表现力。但是也应该看到，西方的古典油画是建立在其深厚的历史、文化、宗教、艺术传统之上的，在不同的国家中也和其民族的文化、宗教背景乃至国民性相结合。由于语言和文化的隔阂，不少画家仍然是通过画册和少量的来华艺术展接触西方古典油画，所以，中国油画家对西方古典主义油画的学习，尚未能深入到其文化的底蕴中去，许多人停留在技术、手法、画面效果的层面。重要的是如何对古典主义所安身立命的历史传统及其人文主义思想进行研究，对人类所共有的人文精神资源加以消化吸收。

九、现实主义的深化与发展

20世纪80年代中后期，"新潮美术"风云乍起，对写实主义绘画产生了巨大的冲击；同时，艺术市场的兴起，推动了写实风的商品画生产，有许多油画的趣味近似19世纪的学院派和沙龙画风，追求高度逼真的超级写实。1996年，在"第3届中国油画年展""首届中国油画学会展"中，油画中的"表现性"成为风尚，现实主义油画创作进入低谷。面对这一现象，中央美院教授韦启美先生进行了深入的思考，他坚信现实主义绘画的生命力与发展的可能性，只要它从生活中汲取了足够的力量，就会重新焕发光彩。韦先生指出：

"现实主义道路广阔，因为生活的道路广阔。现实主义创作的样式多样，因为画家的人生追求、理想和艺术观念有差别。只有现实主义能对各画派敞开自己的胸怀，因为它要从其他画派那里吸取一切有用的东西，使自己的生命之树常青。"【17】

从这样的观点出发，以《烧耗子》一画为例，韦启美先生高度评价了新生代油画家刘小东的油画。韦启美认为，现实主义绘画的内容贴近生活，虽然在表达上基本是再现的，但在对生活的表现中蕴含着画家的价值判断，它的意义是明确的，不能任意阐释。但是他以更为宽阔的视野看到现实主义发展的多种可能性，他认为现实主义绘画与其它样式的绘画像地壳板块，互相连接、挤压和重叠，在交接处可以产生新的边缘作品，韦先生将采用写实手法的象征主义和表现主义绘画都视为现实主义的衍生和变体。

韦启美先生关于现实主义的真知卓见与孙为民先生的认识不谋而合。在《再谈现实主义》一文中，孙为民坚信现实主义具有强大的生命力和永久的魅力。因为现实是永远存在和不断变化的，现实生活提供艺术家的素材和信号是常新的。不同的时代有不同的现实，关键是艺术家以什么样的观念和方式去认识它。最重要的是，以具象写实为风貌的现实主义艺术，其实在的、深刻的力量能够直接传达给观众。同时，孙为民也清醒地看到，现实主义所受到的最大挑战，不是现代主义或是后现代主义，而是来自于它自身，即现实主义的固步自封，他强调："现实主义的艺术家对于外在真实和内在真实的认识，需要不断地提高。真正的现实主义具有极为广泛的包容性，它对于其他所有的认识方式都是共存共融的，并且有能力在人类的一切艺术成果中兼容并蓄地不断发展。"【18】孙为民的艺术实践，也证明了他的现实主义艺术观的生命力，他创作的《山村小学·1980》，虽然是参加国家重大历史题材美术工程的作品，却表现了一群山村孩子在艰苦的山村学校里刻苦学习的场面，具有现实主义艺术直面人心的力量。

近年来靳尚谊先生提出"写实油画的观念性研究"这一新的课题。中央美院油画系中青年教师与学生的教学与创作在坚持现实主义的创作道路的同时，呈现出更加多样化的创作趋势，从油画传统、油画语言、油画色彩及油画的观念性几个方面展开了研究。中央美术学院现任院长范迪安教授提出"要保持对于当代生活的持续关切"，这一思想应该成为当代油画观念的立身之本。

【17】韦启美《现实主义遐想》，《美术研究》1997 年第 3 期，页 14。

【18】孙为民《再谈现实主义》，《美术研究》1997 年第 3 期，页 6。

对于写实油画的历史成就和当下处境，胡建成教授认为："尽管写实油画面临重重压力，但写实油画也有其明显的特殊性，比如形象表述的直接性和视觉上的真实性，这对于将近百年历史的中国油画而言，更有利于在世界绘画平台上树立形象，一张生动的中国面庞已无需再说明它的中国性。何况在艺术趣味、色彩、结构等各个方面都可充分展示其特有的中国文化特质。……观念在这里我觉得体现在两个方面，一方面是画家在作品中表述出对人生和历史的态度，另一方面是艺术家对待艺术的态度。希望通过对这一课题的学习，学生触及的是有关人与艺术关系的研究、艺术与当代生活关系的研究。进一步讲，所谓的观念，应该是我们中国人对待艺术的观念，并逐步寻求表述它的当代方式。"【19】

十、余论

中国油画的发展至今已有百余年的历史，它选择了以写实和具象为基本的绘画形态，从一开始，油画进入中国的历史就是一个不断摸索在地化、民族化的过程，中国油画家以自身的才华和理解，对油画的中国化进行了卓有成效的探索。历史学者桑兵认为："一般而言，现代化进程的开始阶段着重于追赶他人，目的是使自己变成他者，达到一定的阶段后，则希望重寻自我，想知道我何以与众不同、我何以是我。这样的重新定位，无疑必须从本国的历史文化入手，并且比较其他，尤其侧重于自我认识。"【20】范迪安教授认为，当今中国已被置于世界文化的共时性状态之中，这是不容否认的事实。另一点也使我们看到了希望，今日中国的国力已促使中国艺术家的本土意识抬头。"需要重视本土文化的价值，开掘和运用本土文化的资源，在弘通西方艺术精要的基础上复归本宗，开创当代'中国艺术'具有特色的整体态势。"【21】

英国美术史家迈克尔·苏立文在谈到 20 世纪 80 年代以来中国艺术的迅速发展时，提出"有三种因素导致了这样的结果：对政治束缚的摆脱（即便是反复无常的和无法预测的）；中国艺术家对于 30 年来无法接近的西方全部艺

【19】《来自中央美院一画室胡建成工作室的报告：写实油画的观念性研究》，《中华儿女》（海外版），2012 年第 4 期。

【20】桑兵《治学的门径与取法——晚清民国研究的史料与史学》，社会科学文献出版社，2014 年，页55。

【21】范迪安《文化资源与语言转换》，转引自《艺术与社会》，湖南美术出版社，2005 年，页396。

术传统的同时发现或再发现；中国艺术家对于本民族的上溯到远古时代的文化传统的发现。由于艺术家们对所有这些影响的努力吸收和融会贯通，终于创作出既属于当代多元，又在本质上是中国的新的类型的艺术。"【22】苏利文先生注意到，在 20 世纪 90 年代以来的中国艺术发展的进程中，"来自西方观念的完全的创作自由的感染力，与植根中国儒学的艺术家的社会责任感，两者之间的紧张关系仍将继续存在。有个性的艺术家已经深刻地感受到它的存在，并经常有所表达。也许正是这种紧张关系，赋予了 20 世纪末的中国艺术以非凡的丰富性与影响力"【23】。

对于中国油画家和中央美术学院油画家的百年探索，以及他们所选择的写实主义和具象绘画的道路，我们应该从历史情境的角度加以感受和理解，从中获得一种"历史性的同情与了解"。正如陈寅恪在评价冯友兰《中国哲学史》上册时称："凡著中国古代哲学史者，其对于古人之学说，应具了解之同情，方可下笔。""吾人今日可依据之材料，仅为当时所遗存最小之一部，欲借此残余断片，以窥测其全部结构，必须备艺术家欣赏古代绘画雕刻之眼光及精神，然后古人立说之用意与对象，始可以真了解。"【24】如本次展览的主题"历史的温度"所示，从学术的高度梳理中央美术学院珍藏的前辈油画和当代油画，研究其发展变化的脉络，对于中国的美术教育，对于当代油画创作和社会公众的审美教育，都有很大的现实意义。它表明艺术史是活着的历史，在后人以新的角度观察和深入研究的过程中，艺术获得了持续的生命力，从而与当代人建立起新的精神联系，使艺术史成为有温度的历史。

回首来路，中央美术学院在百年中国油画发展史上留下了鲜明的足迹，涌现了许多著名画家和经典作品，推动了中国油画教育体系的发展。从前辈画家到今天的青年学子，中央美院的油画家历经艰难曲折而真诚无悔，以令人信服的成就证明了中国油画的持久生命力，这就是中央美术学院的油画之路，也是中国油画的发展之路。

本文原载于《美术研究》2015 第 5 期。

【22】迈克尔·苏立文《20 世纪中国艺术与艺术家》中文版序言，上海人民出版社，2013 年，页 13。

【23】迈克尔·苏立文《20 世纪中国艺术与艺术家》下，上海人民出版社，2013 年，页 439。

【24】转引自桑兵《治学的门径与取法——晚清民国研究的史料与史学》，社会科学文献出版社，2014 年，页 48。

王璜生

　　广东揭阳人，1956年生。2006年于南京艺术学院中国画论专业获博士学位。现为中央美术学院教授、博士生导师，中央美院学术委员会委员，全国美术馆专业委员会副主任，国务院政府特殊津贴专家，德国海德堡大学、广州美术学院、南京艺术学院特聘教授。获法国政府"文学与艺术骑士勋章"，意大利总统"骑士勋章"，"北京市优秀教育工作者"称号。曾任广东美术馆、中央美院美术馆馆长。

　　代表著作有《中国明清国画大师研究丛书——陈洪绶》、《中国绘画艺术专史——山水画卷》（合著）《王璜生：美术馆的台前幕后》等。主编《美术馆》《大学与美术馆》刊物。创办和策划了"广州三年展""CAFAM双年展""北京国际摄影双年展""毛泽东时代美术文献展""中国人本·纪实在当代"摄影展等大型展览。作品入选第八届、第九届、第十一届全国美展，为英国维多利亚和阿尔伯特博物馆、大英博物馆、牛津阿斯莫林博物馆、中国美术馆、中央美院美术馆、广东美术馆等公共机构收藏。出版艺术专集《天地悠然：王璜生的水墨天地》等。

焦虑与期待

——读胡一川的日记、油画与人生

王璜生

 胡一川是一位倔强耿直、朴素敬业，而又天真、诚挚的大艺术家、大教育家，但同时在他一生中也有过不少矛盾的焦虑和期待的煎熬，为工作上艺术上的矛盾，为创作上人生上的期待所焦虑着。最近重读胡老几十年的日记，尽管有些只是三言两语或笔记式的记录，一些是艺术工作的计划和清单，但它们提供了大量极其重要的资料和信息，对研究胡老的艺术思想、艺术生涯以及人生观具有不可或缺的意义，同时，也是我们研究新中国美术史的重要资源。对其中的许多细节，尤其是胡老艺术与人生中的种种焦虑和期待，印象和感受尤为强烈。

一、放弃及选择

 胡一川少年时期在厦门集美学校学习时聆听过鲁迅先生慷慨激昂讲话，曾为之热血沸腾。而后在国立杭州艺术专科学校加入"一八艺社"，并是左翼美联的发起人之一，成为最早进行木刻创作及革命活动，受到鲁迅先生关注的木刻青年之一。胡一川的《饥民》是中国现代版画屈指可数的最早作品之一；在延安时期和解放战争时期，胡一川以木刻版画为艺术和战斗的武器，冲锋于硝烟弥漫的前线，出生入死，为中国历史、为中国现代美术史留下很多丰碑式的艺术作品，如《到前线去》《牛犋变工队》《不让敌人经过》《破路》等；同时作为组织者，他带领"木刻工作团"开赴前线和敌后，进行革命宣传和艺术大众化活动，受到八路军总司令部的高度赞扬。在延安，他是有幸出席具有划时代意义的"延安文艺座谈会"的艺术家之一。这样一位在中国新兴木刻版画运动中具有重要地位和影响的版画艺术家，却在新中国建立前后，放弃了刻刀木板，从此再不回头地转向对自己来说是前路未卜的油画。这一转变究竟真正的动因是什么？也许这里面包含着主观和客观、历史和个人、革命需要和艺术选择多方面的原因，可能还有些人事和环境的原因。但是，

新中国美术史上少了一位版画家，却多了一位令人敬佩的油画大师。这正应验了西谚所说："是金子的终归是金子。"

研究胡一川从木刻版画转向油画的原因和时间，其中有些重要的事件值得重视。

延安时期曾经带领"木刻工作团"深入敌后，创作大量具有重要影响、深受群众喜欢和领导肯定的木刻作品的胡一川，1946 年在张家口却受到华北联大美术系领导所组织的专门"批判"，他们认为胡一川的木刻太"表现风格"[1]，"偏向形式主义，在艺术上是关门的"[2]等等。胡一川觉得多次受到"刁难"和"排挤"，在这样的现状底下无法搞木刻创作。正好这时偶然在张家口市场上买到一套日本投降后日本画家丢下的油画工具，他便开始对油画重新产生兴趣，并之后兴趣越来越浓。[3]

1948 年 8 月 24 日在华北联大新学期开学时的美术展览会上，胡一川展出了他的油画作品，题为《攻城》。这件作品尚未真正完成，但获得了不少好评。许多观众认为作品"气魄很大，节奏雄厚""雄壮、惨烈，色彩感人最深""有力量"。甚至有观众认为，此次展览"最佳者为胡一川先生之《攻城》""实为最精彩之一画也，尤其画出解放军之英勇，出生入死之时奋勇直前为人民解放，实为新中国之胜利表现。"[4]可以说，《攻城》一画引起了较大的关注，其中也不乏观众对油画的造型和色彩表现生活真实性的喜爱（如有观众说："《攻城》色彩很好，很有战斗的场面，就像照了一张攻城的像一样的真实。"）。也许，正是这样热烈的社会反响，使胡一川开始关注和思考油画艺术的问题，并坚定了转向油画的信心。几个月后他在日记上这样写道："自《攻城》创作完成后我对于油画的创作欲更加强了。"[5]

另外，这一时期胡一川也开始用油画颜料画招贴画，将《坚决不掉队，发扬互相友爱》等油彩招贴画贴到大路旁、会场里、战沟中。他为之激动不已，在日记中写下："这是最伟大的歌的、诗的、画的时代！"[6]他似乎找到了一种新的用油彩来绘画的方式，以之代替以前用木刻印制宣传画，做着鼓动士气宣传革命的工作。

【1】见胡一川 1993.10.1 所撰《自我写照》一文
【2】江丰语。见胡一川笔记，约 1946 年。笔记中还记录了其他人的一些批评意见。
【3】同注释【1】。
【4】见《胡一川日记》（未刊本）1948.12.16。
【5】《胡一川日记》1949.3.16。
【6】《胡一川日记》1949.1.7。

不过，早在胡一川十三四岁在印尼沙拉笛迦中华会馆读书时，学校有位上海美专毕业的老师，画油画的，他外出写生，胡一川总乐意给他背画箱看他画油画，"不知不觉地在脑海里播下去爱好油画和爱好色彩的种子"【7】。后来，1929年胡一川在国立杭州艺专学习时，法国教授克罗多教素描和指导课外油画习作。但由于家庭经济困难，买不起油画颜料，同时在进步思想和鲁迅先生的影响下，开始并主要进行木刻创作活动。参加革命后更因需要和条件，没有从事油画。1937年他出发去延安时，将早年的油画及油画工具和颜料存放在上海"虎标永安堂"药店的阁楼上。解放后他还惦记着这些东西。【8】

转向油画创作，既是一种现实，也是一种情结；既是一种放弃，又是一种选择。从新中国建立前后这一时期起，胡一川的艺术创作及关注点几乎都放到油画上。这一转向促使他面对很多新的问题，引发他此后探讨和实践油画艺术的路径。他关注油画艺术的真实性与本质性关系，反映本质与主观能动性的关系。固有色与主观感受的关系，创作激情与色彩、笔触的关系，中国的油画民族化问题，如何学习外来油画而确立中国标准的问题等等。正是这些思考及实践，构成了他作为一代油画大师的艺术观和人生观。

二、责任、激情与遗憾

深入生活，反映生活，这几乎是胡一川这一代艺术家进入新中国之后所必需直接面对，并被要求实践和自觉实践的重要艺术课题。新中国新社会带来了新生活新要求，面对新时代，艺术家有必要而且也会自觉地去了解、体验新生活，去触摸时代的脉搏，以高度的责任感和历史感来反映和表现这种新生活，获得对新时代的认知。这是他们自觉的责任，同时，他们也在新生活的刺激下迸发出前所未有的艺术创造激情。

进城之后，胡一川"第一次"考虑如何"用画笔歌颂无产阶级"。他准备创作油画《开滦矿工》。他主动要求到开滦矿区深入生活，"我希望能虚心地深入下层，亲自到二百多丈深的炭（煤）堆里去，锻炼自己的感情，能真诚地创作出一幅油画来"【9】。而后，他又到石景山炼钢厂体验生活，开始构思创作《上党课》一画。有关《上党课》一画的深入生活和构思过程，胡

【7】同注释【1】。
【8】艾中信文。
【9】同注释【5】。

一川留下了大量笔记，这些笔记内容包括构思的出发点、主题思想、深入过程的感想、对共产主义事业的认识、对工人阶级创造性和积极性的敬意等，还有人物形象、造型、场面、氛围、表现手法等的思考。《上党课》的深入生活、思想活动以及创作构思的整个过程很具有那个时代艺术创作的普遍特点和典型性意义：深入工厂第一线，一起上课，一起参加讨论，与工人谈心，了解阶级出生和生活经历，查阅相关资料；同时，不断丰富和调整提高自己的思想，将感情融合进去，不断地认识对象和题材的内涵和意义，不断对自己的创作提出新要求。这里引用他几段较有代表性的笔记：

> 我能接触炼钢厂工人，能呼吸到他们伟大的气息，体会到他们的伟大理想和大无畏忘我的生产热情，我感到幸福。
>
> 要做到读者看到这幅画里面的人物个个都亲切可爱，看完画后能产生一种说不出来美妙的乐观的情绪和努力参加建设祖国的决心。它应该能令人产生鼓舞劳动热情的作用。
>
> 看了这幅画以后要令人想到伟大的将来，它应给人无限制的鼓舞，给人一种力量。
>
> 工人的形象应画得健康、结实、精明、朴素、有远见、达观、沉着。
>
> 不论在我的思想感情、生活作风和创作事业都会有一个很大的改变。
>
> 只有通过生活的体验，才能概括出比较真实的作品来。
>
> 有了一定的生活，看出了事物的本质，才加以概括，创作出一个主要场面来。[10]

面对新生活和新课题，胡一川全身心地投入他的创作之中。这一时期的创作，凝聚着他闪光的思想和艺术的才情。他构思并创作了反映国营农场题材的《参观拖拉机》、钻探题材的《见矿》等。这些作品既是有感而发，又为之进一步地深入生活，不断提升主题和感受，搜集了很多资料和素材。他记下了很多笔记，画了不少的速写。但是，很遗憾，"由于学校里的教学、组织和行政工作繁忙，《上党课》的稿子一直没有打起来"[11]。"因为工作多任务重，所以我前年就决定的创作题材《见矿》到现在还没有具体的时间

【10】《胡一川日记》1952.8、1952.8, 27、1952.9.4。
【11】《胡一川日记》1953.3.1。

去进行。"【12】在这一系列反映新中国新的工作生活新的思想及精神面貌的作品构思中，除《开滦矿工》一画外，其他都没有完工甚至没有真正动笔。【13】而《开滦矿工》也远没有他同时期革命历史画如《开镣》《前夜》等给人留下的印象深刻和影响重大。

50年代，或者说，是胡一川的革命历史画《开镣》确立了他的油画艺术地位和影响。尽管他的油画画法和风格与当时占主流地位的画风有较大不同，也招来不理解的批评。但是，《开镣》参加国家到苏联的美术展览等重要展览后，被中央革命博物馆借藏并长期陈列，也被一些重要出版物发表或选入，由此获得较大范围的传播，在圈内圈外产生很大的影响。

1956年胡一川接受了一个创作革命历史画的任务。为纪念建军三十周年，总政、文化部和中国美协发起举办一个美术展览，动员和组织全国的美术工作者，分配任务，体验生活，并分头进行创作。胡一川被分配指定画一幅"红军过雪山"的历史画。他开始了新的一次体验生活和艺术构思，在这个过程中重新感悟历史，表现充满激情和艰辛的中国革命历程。

从1956年7月到12月整整半年多的时间，胡一川沿着当年红军走过的路，翻越雀儿山、折多山、二郎山、夹金山等大雪山，渡金沙江，过泸定桥、大渡河等。在折多山上受大风雪困阻，汽车抛锚，受冻忍饿，挺住因空气稀薄而呼吸困难的种种难关。在这样艰苦的境况中，《红军过雪山》的创作主题——艰苦奋斗——形成了。"风不管刮得多大，天气是如何的寒冷，空气不管怎样稀薄，红军的衣服不管怎样单薄，但一定要翻过这雪山，一定要前进。"《红军过雪山》的构图也在折多山顶的车篷里基本成形："寒风由北面向南吹，红军顽强地一定要向北进，这种尖锐的斗争可以统一我的画面。"【14】

这又是一次非常丰富而且意义重大的深入生活、体验生活、构思创作的过程，于此，胡一川的日记有详尽的记录。然而，对《红军过雪山》这件作品如火般的创作热情与无法抽身的繁忙工作的矛盾，以及后来这件作品的命运，给胡一川留下多少焦虑、痛苦甚至终生遗憾！

首先是胡一川刚刚从长征路上回来，就赶上"整风"运动轰轰烈烈地展开。

【12】《胡一川日记》1956.6.6。

【13】胡一川在1983年底曾准备将《见矿》一画画出来，并起好了小草稿，但又因为整党工作和紧接着他去西南写生而停下来了。（见《胡一川日记》1983.12.31、1984.4.20）而在1994年胡老以85岁的高龄终于将《见矿》画上画布，遗憾的是这一画尚未完成，竟成为他的绝笔之作。

【14】《胡一川日记》1956.10.20。

这位中南美专的校长、党总支书记"没有理由抛开整风而专搞画"。他整天忙于开会和谈话，内心却有按捺不住的焦急，连马克西莫夫同志都可怜他！胡一川在日记写道："我经常用双手按着胸口，因创作欲经常像火山一样要爆发啊！""当八一画展开幕时看不到我这幅画，我想不知有多少人会责备我，我内心也深深感觉到对不起二万五千里长征的红军战士。""我有创作热情，但苦于没有创作时间，这种苦衷是很少人能理解的。"【15】可见，这时他内心的焦急、苦衷和无奈！

接着，当他好不容易将《红军过雪山》的画稿画出来送北京，文化部却突然决定他前往苏联参加"国际青年联欢节美术竞赛"，出任评委，并之后去波兰访问。这一去就是三个月左右。《红军过雪山》的创作被搁下来了，真的没法参加"八一画展"了。

之后，过了几年，1959年为纪念共和国成立十周年，中国军事博物馆希望胡一川继续完成《红军过雪山》这一作品。他千方百计挤出时间，终于基本完成，虽然他自己认为"还不够满意，特别是雪山的色彩和笔触还存不少的缺点"，但还是送北京了。可是，在他的心中，隐隐约约感到可能有一些问题。"由于我没有完全接受上次审查稿件时军区和美协提出的修改意见，要我把画改为完全上山，而我还是照着我的旧稿画，再加上技术上不够成熟，这幅画落选的可能性是存在的。"【16】送上去后，这件作品就没有下文了，军事博物馆也没有将它挂出来过。

更具悲剧色彩的是，这件花费了胡一川近五年的时间和心血，凝聚着他对革命历史的情感和认识，包含着他个人战争年代的经历和精神体验，以及对新中国新艺术的理解和努力，在责任感、激情、焦虑和无奈交叉挤压底下艰难完成的历史性巨作，却没有在任何出版物上刊载发表过，甚至从那时起这件作品身在何处一直是个谜。现在只留下一张小小的黑白照片和草图，一张胡一川创作此画时的工作照片。但幸好留下了近万字沿长征路深入生活和创作构思的笔记，这些日记和笔记不少是非常感人和富有研究价值的。

三、艺术性与民族化

也许，从胡一川转向从事油画艺术时起，油画的艺术性一直是他学习、

【15】均见《胡一川日记》1957.6.25。
【16】《胡一川日记》1959.7.25。

思考、追求的原点，并由油画的艺术性而探寻和追求油画的民族性民族化。

罗工柳先生称胡一川的艺术有两大特点，一是个性，一是规律性。【17】可以说，胡一川的油画艺术探索和追求始终抓住这两方面。

胡一川是一位个性很强的艺术家，他的艺术风格和追求，从一开始就表现出非常的风格化和个性化。

胡一川的风格和画法可能与几个方面有关。早年他进克罗多画室学习时所受的影响我们现在不得而知，但近二十年从事木刻版画艺术的生涯，对他的油画创作不会没有影响。明显的，他早期的油画带有木刻版画干脆利落、块面单纯、线条粗犷的特点，【18】他的性格也偏向于厚重粗笨倔强刚直的一路。但是，胡一川的这种油画风格与当时崇尚的苏联写实油画的主流画法有相当的距离，而他又是"转行"的，自然会受到不少的批评和不理解，他自己也在努力寻找油画特征与坚持个性风格之间不断思考着、探索着。这是他碰到并且想去解决的第一个难题，即如何做到艺术同行和普通大众都能理解欣赏，同时具有自己的风格而不是人云亦云通俗没个性。

胡一川不只一次地在日记中写道：

> 我自己明白我的作品比较难接受一些，但并不是绝对看不懂，但我坚信着我的艺术创作方向是正确的，群众不但慢慢可以接受，而我坚信着群众会渐渐爱好我的作品的。（1944.4.10）

> 被画家描写出来的东西如果不被大多数人所欣赏，那是成问题的。（1957.8.26）

> 作者与读者的欣赏水平多少总有些矛盾，不照顾读者的欣赏水平固然不对，但不发挥作者在创作上的最大自由和发挥作者的个性和独特的风格，那么这个作者作品是没有光彩的，是没有艺术生命的。（1957.7.16）

> 所谓有很多人不喜欢的画不一定是坏作品，相反，所谓有很多人喜欢的画不一定是好作品。（1957.7.11）

【17】见《美术学报》总19期"胡一川研究专辑"，广州美术学院1996年编辑出版。
【18】王朝闻先生说胡一川的油画有版画的风味。见《胡一川日记》1962.1.7。

> 风格高的美术作品不一定能为广大人民立即所欣赏，我坚信人的欣赏水平是逐渐提高的，所以风格高的作品总会有一天被他们所欣赏和热爱。（1966.2.24）

> 在美术史上证明有些真正好的美术作品，不为一些人欣赏，甚至挨批评受讽刺打击的都有。（1982.9.2）

这里，胡一川之所以会不断地考虑群众的接受问题，说明他心中时刻想到艺术与人民的关系，时刻思考着艺术的普及与提高的关系，在这方面，他是虚心的虔诚的；而同时他又执着于艺术性和个性的追求，认为群众看懂而缺乏艺术性的作品不是好作品，艺术性需要不断提高同时也不断在发展。在这方面，他是坚定的坚信的。这充分体现了胡一川真诚质朴而又自信坚定的人生个性和艺术个性。

第二，胡一川一直面对和思考的另一方面是如何解决作品中既要体现时代、政策与责任感，又要创造性地表达个人的个性、立场、观点、品格、气质等。他以强烈的社会责任感和历史责任感投入于新的历史阶段新的事业，以表现新生活新理想为己任和艺术追求的标尺；同时，他又清楚地意识到个人的观点、立场、气质、品性在艺术中不可或缺的意义。在这方面，他不断思考和体会的重点是：

> 与政策方针结合得紧，而又是有血有肉，能抓到事件的本质，具体、真实、生动地表现出来的作品，总可以感染人的。（1954.2.15）

> 在一幅作品里，应看到作者的个性，可以看到作者的立场观点、看法和性格。（1954.2.15）

> 一个艺术家除了千方百计地去抓时代的命脉外，对于如何表现这命脉也要有突出的创造。（1966.1.10）

胡一川无论早期的革命历史画，反映新生活的主题画，还是后期的风景画，都明显地给人们一种充满朝气的新时代的精神，而这个时代是一个富有创造力想象力的时代，胡一川以他富于个性的画面传递出这个时代特有的气息。

第三，胡一川时刻倡导和实践着中国油画的民族化问题，既保持油画独特的艺术性又体现民族的特性，体现中国气派，走油画民族化之路。

1957年7月到10月，胡一川被派往苏联、波兰参观访问，这既是一个难得的考察学习国外油画大师们原作及技巧的机会，同时也是一次开阔视野、加强交流、独立思考的好时机。对于胡一川或对于中国油画界来说，油画不仅是一个舶来物，而且是一个历史较短的新生事物，尤其是面对苏联老大哥的社会主义油画，有些人甚至诚惶诚恐，虔诚备至。但是，胡一川在这一参观考察过程中，通过虚心学习、热情交流、冷静思考，坚定了探索油画民族化的艺术信念。并在以后漫长的艺术实践和教育实践中，坚持这种理念，也形成了自己具有民族文化精神的独特面貌。

他不断在笔记中写道：

> 没有民族风格的艺术作品，在国际上是不易立足的。要向外国人学习，但千万不能依样画葫芦。（1957.7.11）

> 要创造油画的民族形式，应有一个较长的摸索创作过程，过于简单是不行的，光在形式上想花样而不在内容上表现中国所特有的生活习惯、思想感情、爱好等也是不容易达到油画民族化的目的。（1962.1.12）

> 中国的油画应从苏联的油画影响框框中脱离出来，应有中国自己的特色。（1978.3.3）

> 中国的山水画有非常丰富的优良传统，这对于发展油画风景画的民族化是一个好条件。（1978.9.24）

> 油画虽然是外来的，我毫无例外应学习西洋画好的传统，但我要千方百计地使它有中国的民族风格，变为中国的油画，为中国的油画争一口气。（1979.9.13）

在晚年，胡一川热衷于书法，多次提到中国的书法艺术对中国的油画民族风格有极大的意义。他的画法和风格，确实体现了重线条，重简练概括，重写意性，重精神和意境的特点和倾向性，而这些特点和倾向性恰恰被认为

是东方艺术特别是中国民族艺术及美学思想的最突出之处，同时，也往往是大师级艺术家到了出神入化境地时的自在表现。

第四，我们很自然地希望认真总结和概括胡一川的风格特点，以及他的观察生活和艺术创造的着眼点。给我们最突出的印象是，他特别注重表现和追求艺术的本质美，而艺术的本质美来自于创造主体的主观能动性与对客观事物本质的认识，有个性地概括客观事物的本质美。这在他的油画艺术上体现为粗犷、概括、激情、本真的艺术风格。他有很多这方面的论述：

> 自然主义不在于表现手法上的粗细，而在于作者是否有意识地去表现本质的东西。（1957.7.11）

> 建立在客观基础上的主观能动性可起决定作用。发挥主观能动性，把事物表现得越突出，给读者产生强烈的刺激，印象越深，共鸣越大，联想越多越好。（约1994年）

> 我喜欢厚重粗笨的画。（1957.7.11）

> 为什么有许多大师一到晚年的作品都不约而同地采用了粗犷的表现手法。（1957.7.16）

> 在表现手法应做到单纯简练，但也要做到粗中有细，虚中有实，这也是矛盾统一的辩证方法。（1962.1.12）

> 色彩应比原物强烈些，笔触应比原物突出而明确，层次应比原物多些，对比也应比原物显著。（1962.1.7）

> 色彩应强调响亮达到有音乐的特殊效果。（1985.7.21）

> 动，快，单纯，强有力的色彩线条是现代美的特点之重要因素。粗犷是浑厚有力的表现。强烈的色彩对比是油画的重要表现方法之一。（1986.5.21）

我老是感到自己不论用笔和用色都不够强烈，霸气还发挥不够，作画还太老实。（1982.8.10）

　　画画要讲究气魄，雄浑有力，有特色的构图，强烈的色调，有力的笔触，要看出作者的个性和激情。（1984.6.9）

　　胡一川对艺术创造的主客观关系有非常深刻而辩证的理解，他不断地探讨、表达和强调主观能动性在认识客观事物及事物本质时的意义，在艺术观察和艺术创作中的作用。他将这种主观能动性提升和转换为自己的诗意情怀、强烈表现力和概括力、粗悍凝练气质，以及昂扬自信精神的独特个人风格。

四、真情与人格理想

　　读胡一川的日记和艺术笔记，不时会被他对人对事，对艺术对工作，对党对事业，对家庭对朋友对学生的真情实感，以及他的崇高的理想追求和人格魅力所深深感动！同时也为他在重重工作和生活困扰中不懈追求和表达自己的人格理想并流露的内心焦虑而油生敬意！他一直用这样的语言鼓励和鞭策规范自己：

　　努力罢！日以继夜地努力罢！顽强地奋斗下去，我认为我的理想没有不可以实现的。（1949.3.18）

　　顽强的努力是实现崇高理想的重要因素之一。（1962.1.7）

　　努力罢！一切成绩都是要付出一定血汗才能获得的。（1982.6.24）

　　努力罢！抓紧你的一分一秒致力于艺术实践罢！……通过业务为人民服务，为社会主义服务是你的本职。（1982.8.1）

　　去争取不应该有的荣誉是可耻的，敢于承担一般人怕承担的责任是光荣的。（1982.8.22）

　　有事业心的人物质生活虽然苦些，但精神上是十分愉快的，劲头是

大的。（1979.9.1）

胡一川无论在因工作和杂务困扰无法画画，或有些机会时间可以外出写生创作，这样的时候，他特别地焦急，也特别地抓紧。他将这种努力、努力、再努力，与自己的人格理想和事业目标联系起来，以一种博大的胸怀来承担社会责任和理想、荣誉和痛苦等。尤为感人的是，他以与夫人之间深切的感情力量作为自己艺术创作的鞭策和动力，当自己的努力有了一些结果，他总迫不及待地想到告慰于在天的夫人，因为夫人曾在他生日祝酒时祝他"身体业务双丰收"。【19】

> 我一定要实现君珊对我的祝愿，"身体业务双丰收"。君珊啊！你是最理解我的，你的话对我说来每个字都有千斤重啊！可是我永远听不到你的声音了。（1982.7.24）

1982年他终于有较完整的一段时间外出写生画画，他出发当天写道："实现君珊对我的遗愿，就是体现我的新的艺术创作生涯的开始。"在途中，他不时以夫人的遗愿为关爱和鞭策的动力，而一有一些成果，他就立即想到告诉夫人。

> 我曾写信给珊妮说要她到银河革命公墓时，在君珊的骨灰前代我说声，"我出来二个月画了二十二幅画纪念她"。（1982.8.1）

> 在君珊去世前我曾对她说我要搞好身体和业务，这几个月来我是执行了我的诺言，已画出三十二幅作品……如果君珊还在的话她一定很高兴，我也会得一更大的安慰。（1982.9.2）

一种真情始终牵系和支撑着他的人格和理想，这正是他令人敬佩和爱戴的所在。

我总感到，这位令人敬佩和爱戴的老人，这位执着、坦诚、天真、充满

【19】胡一川在1982年6月22日的日记中写道："在君珊没去世以前我曾对她说，我一直记着她在我的生日祝酒时，她祝我身体业务双丰收。在她去世后全家的座谈会上我对全家说过，我要化悲痛为力量，以搞好身体和搞出业务成绩来纪念君珊。"

激情和个性的艺术家，在他的内心深处，在他坎坷的一生和冥冥的宿命中，有着许多矛盾、焦虑和期待，有着许多淡淡的苍凉！在他的日记中，有着无数艺术工作包括创作、研究、学习、展览的计划，但也有无数因计划无法实现而流露出来的焦虑无奈的心态记录，有些焦虑已成为他潜意识的表露。晚年，他双腿无法行走，思维也有点模糊迟钝，但我每次去看望他的时候，他总重复而痛心地说，不是因为"医疗事故"使他的腿不能走动，他还会画出很多画，他还有很多计划没有完成。而在最后的那段日子，他于病床上不止一次地对孩子们说，困难、痛苦属于我，过好日子、快乐不属于我，而属于你们。

最后一次去见胡老的情景令我终生难忘，并有颇多感慨！一位曾经蹲过国民党大牢，听过毛主席文艺讲话，在延安火线上出生入死，为中国革命史和中国现代美术史做出重大贡献的老革命家老艺术家；一位曾经为延安鲁艺，中央美院，中南美专——广州美院的创办和建设呕心沥血的令人敬佩爱戴的老教育家老校长；一位在中国的版画和油画领域里都有无可替代影响和地位的艺术大师，此时，却躺在一个破旧而半是过道人来人往的病房的一角，身上插满了各式各样的管子，他对这个世界，对自己的"身体和业务"已无能为力！

但，他的身影、他的艺术、他的精神却永远是一种无形的力量，支撑着一个时代和这个时代的美术史！

本文原载于王璜生主编《美术馆》，上海书店出版社，2010 年。

宋晓霞

　　北京市人，1964 年生。2008 年于中央美术学院人文学院获博士学位。现为中央美术学院科研处处长、人文学院美术学及研究生院艺术学理论（导师组）博士生导师，中国美术家协会会员，中国文艺评论家协会会员，教育部"当代艺术实践与增强国家文化竞争力战略研究"首席专家。曾任中央美术学院《美术研究》杂志副编审、香港中文大学中国文化研究所《二十一世纪》"景观"栏目特邀编辑。

　　研究方向为 20 世纪中国美术史、全球视野下的当代艺术研究。代表著作有《"自觉"与中国的现代性》《有事没事：与当代艺术对话》，论文有《现代性话语与近现代中国画的历史观重构》《论吴镇山水画的空间表现》等，译著有《现代主义之后的艺术》。

现代中国画与"文化自觉"
——以陈师曾为例

宋晓霞

一、现代性是怎样形成的？

1920 年 12 月，陈师曾在清华园以希腊艺术女神缪斯命名的美司斯艺术社团成立大会上，发表了题为《中国画是进步的》演讲。他根据这个演讲改写的同题文章，1921 年 11 月刊于《绘学杂志》第三期[1]。此前，《绘学杂志》第二期上发表了陈师曾《文人画的价值》一文，这是 20 世纪中国画学理论的压卷之作。这两篇文章连同《中国文人画之研究》[2]一书，是在现代意义上重新阐释文人画价值、守护中国画价值原则的系列著述。

所谓"进步"的概念，出自"现代"的观念。自 19 世纪晚期以来，包含着欧洲中心结构的"现代"，开始被欧洲以外的地区包括中国接受；历史发展的线性观念也被作为"现代"的时间意识，运用到对中国经验的表述中。在这个新的时间意识中，"今"和"古"成了对立的价值，"现代"因此意味着一种新的维度，一种新的价值标准。比如，1918 年陈独秀倡导"美术革命"[3]，首先是要"革王画的命"，而且"不能不采用洋画写实的精神"。明确地将以"四王（王画）"为代表的文人画传统作为革命的对象；通过"输入写实主义"，包括肯定中国传统中以肖物为特点的院画，来建立"科学的"新中国画以取而代之。"现代"由此成为一个时间单位，中国的过去和现在是在"现代"之外的，未来的方向就是向"现代"文明模式靠拢——这里面有一假定的前提就是"西方文明"标志着进步。不同文明的差异因此就被表述成了某种"时代"问题；同一文明的古今之变，也只能是依"时代"的直

【1】《绘学杂志》1920 年第一期发表了徐悲鸿《中国画改良刍论》，该文系统地阐释了用西方写实绘画改造中国画价值取向的革新方案。

【2】陈师曾以文言文将《文人画的价值》改写成《文人画之价值》，又中译大村西崖《文人画之复兴》，合编为《中国文人画之研究》，1922 年由上海中华书局出版。此后七十余年间再版十余次。

【3】见陈独秀《答吕信》，载《新青年》第 6 卷第 1 号，1918 年 1 月 15 日。

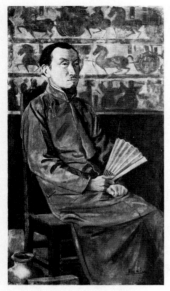

李毅士《陈师曾像》 布面油画，130cm×70cm，1920年

线演进、按进化论发展的，朝向"现代"的历时性变革。"进步"就是镌刻在过去—现在—未来这条时间链上的价值观念。

这种新的时间价值是从现代性话语中引进移植而来的。"现代性"观念建立在人类对理性与进步的信仰之上，自 20 世纪 60 年代以来，这一价值不仅为欧美后现代主义观念所反思，而且后发展地区的现代历史经验也不断地向它提出新的质疑。如果站在今天回看 20 世初的中国，我们不禁要问：陈师曾为什么会用"现代"时间观的核心价值"进步"，来为中国画的传统价值辩护？倘若前者为"今"，后者为"古"，"进步"概念指认的正是过去与现在、传统与现代、新与旧、现代社会与后发展社会、西方与中国之间的二元对立，陈师曾又是怎么用"进步"来守护在二元之中处于劣势的中国画传统价值？

中国传统文化曾经构成了生活于其间的人们的意义世界，中国画的自律性发展正是中国的意义世界的一个有机组成部分。20 世纪中国画的危机，既不是由于西画东渐造成的，也不是中国画自律性发展衰敝的结果。而是由于中国画的生存土壤在 20 世纪发生了根本的变化，尤其是 20 世纪中国文化的价值危机导致了中国画的生存危机。

20 世纪中国的社会结构发生了根本性的变革，作为传统文化主体的文人在新的社会形态中日趋消亡，随着现代教育的建立和专门美术学校的兴起，源远流长的士人文化传统为之瓦解，集中体现中国画学传统形而上精神的文人画也走向式微。中国画作为人类观照世界的一种文化方式，在 20 世纪遭遇到持续的质疑。

中国画在现代世界究竟应该向何处去？现代中国画能够在哪些层面生长和发展？这个问题不是新文化运动那一代人所独有的，而是迄今几代中国知识分子都需要面对的文化危机的一部分。然而，在我们提问的过程中，普遍关注的是中国画与现代性之间可能存在的关系，把现代性问题又一次还原为传统与现代二元关系问题。譬如，20 世纪中国画变革的主导思路是用写实取代写意，重建中国画的入世精神，以社会效应为己任。经过百年间的种种努

左：陈师曾《中国画是进步的》
中：陈师曾《文人画之价值》
右：陈师曾《中国文人画之研究》

力，现代中国画已经创造出了新的形象、新的美感、新的经典，足以证明中国画在现代世界依然有用。发挥艺术的社会功利性，使中国画的发展基点倾向通俗的、共性的、对社会实际有用的方向，这的确是现代社会的趋势与取向。以至于人们约定俗成地认为，能够满足和顺应现代社会的标准和原则的水墨画就是现代中国画。倘若如此，中国画只有向现代社会的功利要求认同，才能够在现代世界找到立足之地。

陈师曾虽以"进步"为中国传统价值辩护，但他并没有把中国画纳入"现代"的时间价值系统，从而抽空中国画的文化主体，把评判现代中国画的权力交给了现代社会的功利尺度。而是追溯中国画的文化价值的根源，确立中国画的自我意识，在现代世界中创造中国画自身的主体性，守护中国画独特的精神语言，力图重建中国文化的人文精神。这是陈师曾对 20 世纪中国文化价值危机的回应，也是现代中国画主体的"自觉"。

不同的文明有不同的文化主体，现代自我的建构，既依从于对未来的准备，同样也植根于对过去的价值判断。在这个过程中，对传统文化的重新认识和重新构造相当重要。不打倒文人画，不引进洋画写实的精神，就不能建构中国画现代自我，也是对过去价值的一种重新构造。回顾 20 世纪，中国画改革的主要方案是以"科学的写实主义"力矫明清写意画之离形写意和文人画澹远超世之旨趣，中国画家的实践也大多是在重建入世精神方向上的努力。这几乎就是 20 世纪中国美术的现代图景。

陈师曾对传统的价值重构与此不同。他以文人画重新构造了中国画传统的价值主线，以人品、学问、才情、思想这四者建构了文人画的价值核心。对于文人画的"不求形似"，他就得出了与时流不同的价值判断："中国画是进步的。"

为此，陈师曾将中国画作画的不同境界，与西方艺术由写实转向主体的体验与表现的现代取向并置[4]，说明文人画不求形似正是"画之进步"。他在这里援引了西方艺术史在 20 世纪初的现代转折，而这种转折恰是通过抛弃对可见世界的描述，寻求纯粹化了的形式语言和精神表现实现的。这一方向，与中国文人画那种追求笔墨与心灵直接对应的艺术理想同一机杼。陈师曾之意不在中西艺术比较，而在全力破除对形似的"现代"迷信，为中国画现代主体的建立与展开奠定基础。

正是由于有了其他文化的在场，陈师曾对文人画价值的重建，获得了一种比较和批判的视野。这样，也就跳出了原有文化体系自我设定的限制，在反思的基础上重新设限。这是在特定文化体系和其他体系之间建立起开放和互动的关系，其互动的结果，既是原有体系的重建，也是新体系的诞生。就中国画的发展而言，这个新的价值体系就是以文人画为传统价值主线，来开启 20 世纪中国画的现代转型。

在以工具理性占居主导地位的现代社会，陈师曾倡导并坚持价值理性的文化立场，似乎注定是一条寥落的道路。不过，当我们回望 20 世纪中国画史，蓦然发现，陈师曾关于中国画现代自我的价值建构，在 20 世纪的画史上不仅成就了齐白石这样的大家，也在黄宾虹、潘天寿那里获得了不同形态的展开。黄宾虹在中国文化主体中深入挖掘，将中国画的现代发展紧扣在中国画固有的笔墨性灵上。潘天寿在时代语境中重申了文人画的精神内涵，无论是在中国画创作中还是学院化教育中都贯彻了文人画的价值原则。在现代语境中重新阐释文人画的价值，寻求文人画价值内涵发展的多种可能性，这一努力的实质意义是在现代文化的建构中，对中国画精神价值的认定。这样一种"自觉"正是从陈师曾开始的。

陈师曾《文人画之价值》开篇设问："何谓文人画？"答曰："画中带有

【4】陈师曾《文人画之价值》："以一人之作画而言，经过形似之阶段，必现不形似之手腕，其不形似者，忘乎筌、蹄，游天天倪之谓也。西洋画可谓形似极矣，自 19 世纪以来，以科学之理研究光与色，其于物象体验入微，而近来之后印象派，乃反其道而行之，不重客体，专任主观。立体派、未来派、表现派联翩演出，其思想之转变亦足见形似之不足尽。艺术之长，而不能别有所求矣。"

文人之性质，含有文人之趣味，不在画中考究艺术上之工夫，必须于画外看出许多文人之感想。"针对时人讥讽文人画是以画外之物弥补掩饰文人作画功力的欠缺，陈师曾述曰："殊不知画之为物，是性灵者也，思想者也，活动者也。非器械者也，非单纯者也。否则，直如照相器，千篇一律，人云亦云，何贵乎人邪？何重乎艺术邪？所贵乎艺术者，即在陶写性灵，发表个性与其感想。"陈师曾此说，并非通常意义上的文人画研究，而是在现代中国的构想中重建了文人画精神性的价值认同，在"文化现代性"中开出一片"性灵"与"思想"的空间。

近一个世纪之后，无论"现代"的时间价值系统，还是由科学奠定的普遍原则，尤其是现代性所包容的巨大的负面价值，在全球范围内激起了不同程度的反思。理性工具化改变了我们的生活样态，也重构了人的思想方式和活动方式，古今之变的根本点就在于价值的基础烟消云散了，不仅在中国的历史关系中如此，在总体性的世界结构中也是如此。

20世纪初陈师曾在现代中国的构想中，对"性灵"与"思想"空间的开掘与建构，不仅在文化精神上意味深长，而且具有重大的价值意义。今天在对工具理性的批判中，我们重审百年间中国画独特的精神语言的失落，或是反省由理性工具化造成的现代性危机，都能在陈师曾开辟的这个空间里发现意义。在陈师曾的现代构想中，他将中国画现代发展的基点紧紧地维系在精神本质上，他之所以坚决守护并在现代文化中积极推动中国文化的内在价值，恐怕不是要在中国画传统和现代价值之间寻找什么契合点，而是在日益增长的自我怀疑和自我重估的历史情境下，深掘出20世纪中国美术发展的精神动力，建构起中国画的现代自我认同。这是陈师曾对中国现代文化的"自觉"。现代性就在这里与人的意识、人的选择同构共生。【5】

费孝通曾经阐释过"文化自觉"，"是指生活在一定的文化中的人对其文化有自知之明，明白它的来历，形成过程、所具有的特色和它发展的趋势，不带文化回归的意思，不是要复旧，同时也不主张全盘西化或全盘他化"。费孝通特别指出：

　　自知之明是为了加强对文化转型的自主能力，取得决定适应新环境、

【5】福柯曾经从启蒙的品格来理解现代性，称之为"一些人所作的自愿选择，一种思考和感觉的方式，一种行动、行为的方式。它既标志着属性也表现为一种使命"（杜小真编《福柯集》，上海远东出版社，1998年，页534）。

新时代文化选择的自主地位。文化自觉是一个艰巨的过程，首先要认识自己的文化，理解所接触到的多种文化，才有条件在这个正在形成中的多元文化的世界里确立自己的位置。经过自主的适应，和其他文化一起，取长补短，共同建立一个有共同认可的基本秩序和一套与各种文化能和平共处、各抒所长、联手发展的共处原则。【6】

中国画的现代自我认同，不仅仅局限于建立自我的主体性和守护自己的文化领域，而且在对自我有了清晰的意识之后，和自我之外的他者建立起关系。自我认同既是自我与自我的认同，也是自我与他者的认同，是双向的自我认同。中国画的生命体，始终都处在这样一种动态的双重关系中。陈师曾对中西画理的精神性认同，使他超越了中西之争，也跨越了传统与现代的双重界限，既能从容地审视自己的文化，又能更自主、更宽容、更平和地融入现代世界，在知己知彼的前提下形成中国现代文化主体的"自觉"。陈师曾在 20 世纪初所阐明的中国文化之精神价值，揭示了中国美术现代性的形成及未来发展的内在动力。

二、文人画的价值

中国文化自成一系统，文人士大夫是在这一系统中承担着文化使命的特定主体，是中国文化的基本价值的维护者。在中国思想、文化和艺术的传承与创新过程中，他们不仅集中体现了中国文化的特性，也呈现了中国文人特立的精神风貌。在中国画的历史发展过程中，由于文人士大夫的作用，绘画不仅逐渐与诗、与书法发生了内在联系，而且建立起以"逸"为核心的价值内涵，既处之于社会文化秩序之中，又以超越于社会文化秩序的心境，构造画之"逸气"。绘画文人化的结果，就是文人画的产生。

文人画的历史由来已久，可是却是到了晚明文人画的概念方才确立，也正是在此时发生了文人画的价值危机。

让我们从文人画的诗意化与书法化谈起——"诗画本一律"，是在人格、态度和趣味上将文人的诗与画进行类比。中国画诗意化的追求，既丰富了绘画的抒情特质，也并未脱离绘画写形造境的功能。以文人画的母题山水为例，

【6】引自方李莉编著《费孝通晚年思想录——文化传统与创造》，岳麓书社，2005 年。

它所呈现的不是即时即物即景的所见，而是一种比较理想化和广邈整体的自然景观和生活境地。往往通对某一类自然景色的写实而又概括的描绘，强调山水的内在结构与韵律的完整性，以整体的境界感染人。不是以形体的感觉而是以形象的想象来写形。这就是为什么"可行""可望"的山水，不如"可居""可游"者的缘故。诗意化并非一定要在画面上题诗，或者直接在画面上呈现具体的诗情画意或观念意绪，而是表现在绘画的意境上，或在自然的描绘中表达人生的风神或理想，或在总体感受上与自然神遇。比如元季四家特别是倪瓒的山水，画面形象所蕴含的诗的意趣，与题写其上的诗的意境交融互映，可谓诗画一律的内外圆成。但是，诗意化虽然顺应了文人画的价值取向，却无力在文人画特有的笔墨图式和功力格法上有所建构。

相形之下，"书画用笔同法"以"写"为中介，将书法先于绘画而成熟的形式表现原则输入绘画。文人画家以"题记""题识""题画"或"题款"的形式在画面上所作的书写，还是书画结合的比较外在的方式。所谓中国画的书法化，从根本上说，是在一笔一画的单纯笔画中进行品味和释义的艺术取向，表现为引书法用笔入画的书法化形式构成。显然，从笔精墨妙中去寻找与文人的价值态度和艺术趣味相适应的形式法则，要比从诗意化的审美观中去寻找，更有利于文人画主体的自我确认。在书法化的笔墨原则中，既有服务于诗化境界的因素，更有其自在自为的因素。随着文人画写意意识的自觉与自足，造境与写意的内在冲突日益显现，书法化与绘画的象形功能也会发生矛盾，若走向极致，就要动摇绘画赖以生存的绘画性。

这一内在于文人画的矛盾，在宋以前并不明显。以顾恺之、王维为代表的文人画和以苏轼、米芾为代表的文人墨戏各据诗意化和书法化画风两端，呈并行不悖的发展态势。元代是中国画的一个转折点。元初赵孟頫以"古意"说为中心的价值导向，在对历史文化蕴藏做出选择的同时，也使传统价值体系充分发挥其在转型过程上稳定秩序的功能。赵孟頫在诗文上宗唐弃宋，在书法上援唐求晋，在绘画上取法晋、唐、北宋诸大家，于文人画的功力格法用力颇多。以其丰富的绘画实践，使职业画和文人画两个传统交流互动，也开启了前述造境与写意、诗意化与书法化矛盾调和的可能性。文人的价值态度，最终还是在元季四家的山水里获得了切实可据的对应画风。

以元季四家为代表的文人山水画，完成了文人画的典范性图式，他们不仅从观念和画论上，而且从有迹可循的作品上，确立了与文人的绘画态度、文人的人格趣味、文人的价值思想相和谐的文人画图式。从视象结构来分析，

作为主体的文人之态度与趣味，已经渗透到画面的结构布局之中，又将胸襟气象与关乎绘画形式规范的内在情势有机地结合起来，使山水画真正成为文人画家自我表现、自我认同的方式。文人画图式的成形和确立，正是从通由诗文书法的悟道境地，将画外功夫变做画内修养，从而以自足的文化形态和形式规范区别于以物象表现为满足的职业绘画。

元代文人作为"自觉"的艺术主体已将以往被鄙为"小道"的绘画，视为自我认同的艺术本体，绘画和"文章千古事"一样具有独立的精神价值。元季文人画家让物象一方面成为自适笔墨的载体，一方面又使之与所抒的诗情相和谐，写意与造境两者皆圆融天成。将诗意化的审美观、书法化的形式法则融会于绘画之中，既使充满意趣的心理空间和超逸的精神空间落实在画面构成上，拓展了视象结构承载艺术主体之性情和精神的容量；又让笔墨"于天地之外别构一种灵奇"，脱略形迹获得形式的自律性，表现出书法化的意趣。

文人画图式兼有诗的神韵、笔墨的余味、隐逸之情。后人可以像套用词牌一样，采用忆写元季文人画的方式，来表达自己的胸襟，观众则可以通过绘画图式的特定内涵，与之在精神上相呼应，绘画的题材、景物的状写在此让位于画面的形式构成。因此故，文人画图式的确立也揭示了中国画自律化的发展方向。

文人画的价值及其图式规范，在晚明画坛遭遇到了危机。由于文人画家的主体属性日趋平民化，文人画进入艺术市场获致的功利性，以及由院体、浙派与吴派末流形成的率意画风，出现了"逸而浊、逸而俗、逸而模棱卑鄙者"（唐志契《绘事微言》）。"逸"的价值和意义丧失殆尽。这标志着文人画的主体游离于文人画赖以确立的精神价值。

董其昌正是在这样的历史情境下，以"南北宗"论建立了后期文人画发展的新秩序，文人画的概念也是在这时确立的。在这个新秩序下，文人画的价值内涵发生了变迁。董其昌将文人画的表现对象转移至笔墨，用书法化规约诗意化，通过笔墨的自我实现，消解"聊写胸中逸气"的诗化境界；复又以诗意化来润色书法化，以冲和蕴藉之旨统领形式语言的扩张。元代文人画把表现的对象，从客体转向依托主体性灵的造境与写意；董其昌则将原先的绘画手段变成了今天的绘画目的，把表现对象从元人的意境转向形式媒介——笔墨，这也是绘画自律化的最高阶段。我们看到在文人画的发展过程中，其客观指向性日趋弱化，文人画业已演变为一种更加纯粹的精神载体，成为陶写性灵、发表个性和感想的艺术王国。董其昌对笔墨独立价值及其形而上意

义的开发，是对中国画发展的应时顺势的选择。这是在文人画日趋成熟的形势下，文人主体对自我存在依据的反省和选择。

文人画的发展过程，其实是文人价值主体不断地自我确认的过程。文人画在清代是对朝野上下产生广泛影响的主导力量，与此同时，文人画原先区别于院体画和民间画的本体性质也日渐模糊。文人画开始了从高雅自适走向通俗普及，从畅神寄兴走向情感抒发的世俗化进程，文人画的价值内涵也发生了从人文精神向社会功能的转变。

如果我们把陈师曾 20 世纪初对文人画价值的重建，放到上述文人画价值内涵的整个变迁过程里来看，他的努力不仅超越了时贤，也正击中文人画后期发展的病灶。陈师曾以文人画的精神价值为立场、原则，审视文人画的历史进程。选择"陶写性灵""首重精神"为文人画的价值，认为不应降低文人画的品格去求取文人画的普及。反观现代文化建立和发展的社会情境，他认为文人画的价值是中国艺术精神的价值所在。陈师曾对文人画之价值精神的认同，与中国画现代转型的自我完成的意向相结合，使他毫不动摇地坚持价值理性的关怀，维护人文文化的传统与活力，并试图让传统价值体系再一次发挥其在转型过程中稳定秩序的功能。陈师曾为现代中国画的建构，寻找到根本的文化资源和精神动力；为中国画的现代转型，提供了人文传统的文化依据；更为中国画现代主体的建立和展开，做出了精神价值的抉择。对于现代中国画来说，这是一种"文化自觉"的尝试。

本文曾在 2006 年 4 月由中央美术学院与香港城市大学中国文化中心主办的"现代性与 20 世纪中国美术转型"跨学科学术讨论会上宣读；又载于宋晓霞主编《"自觉"与中国的现代性》，牛津大学出版社（香港），2006 年。

余 丁

江苏武进人，1968 年生。2000 年于中央美术学院美术史系获博士学位。现为中央美术学院艺术管理与教育学院院长。中央美术学院国家艺术与文化政策研究所所长，中央美术学院艺术管理学系创始主任、教授、博士生导师。"中国艺术管理教育学会"副主席兼秘书长。曾任《世界美术》杂志编辑。曾两次获美国亚洲协会（ACC）优秀艺术人才资助，并在美国哥伦比亚大学艺术管理系任访问教授。

研究方向为西方美术史、艺术管理学研究与学科建设。代表著作有《艺术管理学概论》《向艺术致敬：中国与美国的视觉艺术管理》等。作为策划人，致力于中国艺术走出去。2007 年策划中国水墨画展在曼谷泰国国王王宫展出，并曾为两届"联合国公务员日"（Public Service Day, UN）特别展策展人；于 2009 年、2010 年分别在纽约联合国总部和西班牙巴塞罗纳联合国总部策划了"水墨聚焦：走进联合国"和"水墨聚焦：走进西班牙"展。2012 年，作为联合策展人策划了德国中国文化年"大道之行：中国当代公共艺术展"。2015 年至 2017 年，作为"欢乐春节·艺术中国汇"品牌总策划，策划、组织并实施了三届"欢乐春节·艺术中国汇"纽约系列活动。

试论 1949 年以来中国美术体制的发展与管理的变迁

余丁

一个国家的美术体制是美术事业发展的基石，特别是进入近代社会以来，随着民族国家的兴起，美术的兴衰与国家的命运紧密地联系在一起，美术体制往往会决定一个国家美术发展的趋向。不同的美术体制会孕育不同的美术生态，也会产生不同的作品，留下不同的艺术遗产。17 世纪的欧洲美术发展已经证明了这一点——三种国家、三种制度，产生了三种不同的美术。[1] 20 世纪以来的现代艺术发展也与美术体制密切相关，俄罗斯先锋派艺术在苏联的短暂生命，以及希特勒的纳粹政权上台对欧洲现代艺术的毁灭性打击，充分显示了体制对于美术的重要干涉作用。美术体制孕育了一个国家美术的主流倾向，同时也孕育着新的艺术创造。新艺术往往都是在对体制的不断反抗中诞生的，一方面旧的体制为新艺术树立的反对的标准或参照，另一方面，新的艺术又不断刺激着美术体制的自我更新。

新中国在 1949 年以来所取得的美术成就，与美术体制的发展有着密不可分的关系，这种关系紧密程度似乎不亚于任何一个民族国家。我们甚至可以断言，美术体制的不断发展、完善与变革，直接影响了 20 世纪后半期以来的中国美术史发展。然而在已往的美术史论研究中，对于美术体制的研究显然未引起美术界和学术界应有的重视，尽管在许多美术史和批评著述中会涉及到美术体制，但基本上是零星的和片断式的。而事实上，对美术体制的研究既可以丰富我们的美术史和美术理论研究角度与视野，又可以为现在的体制自我更新与未来的制度建设提供依据和参考。特别是进入新世纪以来，随着国家的不断强大，文化与艺术已经是提高国家软实力的不可或缺的重要组成部分，加强对于美术体制及其管理的研究有利于我们正确看待历史，不断调整自己的文化政策和美术发展战略，从而把握难得的机遇，提高中国文化与中国艺术在国际上的地位，为世界艺术的繁荣与发展做出新的历史性贡献。

【1】美术史通常把 17 世纪的欧洲美术划分为三个部分：以意大利、西班牙为主的天主教国家，产生了为宗教服务的巴洛克艺术；以法国为主的君主专制国家，产生了为国王和贵族服务的古典主义艺术；以荷兰为代表的资产阶级国家，产生了为市民服务的现实主义艺术。

本文试从历史的角度，对 1949 年以来中国美术体制发展与管理的变迁做一个简要的梳理，因篇幅所限，这种梳理只能是提纲式的概括，并显然会挂一漏万。但笔者仍希望能以此抛砖引玉，让更多的研究者关注并参与到美术体制与管理的研究中来。

一、新中国美术体制基本格局的形成

根据《现代汉语词典》的解释，"体制"指的是国家机关、企业、事业单位等的组织制度，如：学校体制、领导体制、政治体制等。这部词典还收录了与此相关的另一个词"机制"，机制则是指有机体的构造、功能和相互关系，泛指一个工作系统的组织或部分之间相互作用的过程和方式，如：市场机制、竞争机制、用人机制等。这两个词有着不同的使用中心语义和使用范围，机制重有组织内部的相互关系，而体制则指的是组织形式和制度。因此，所谓美术体制，其实就是与美术相关的一整套组织形式与制度。

新中国美术体制的构建首先表现在美术机构的组织建设上，主要表现为五大类机构设置：即艺术家协会（如中国美术家协会，后来又有各种学会）、美术教育机构（如中央美术学院及各专业院校）、美术创作研究机构（如中国画研究院、北京画院等）、展览机构（如中国美术馆及各省级展览馆）、宣传出版机构（如《美术》杂志、人民美术出版社等）。这些机构的设置都是在统一思想指导，对旧有的美术机构和体制进行了改造而成的，而对旧体制的改造其实根本上是对美术界进行的思想改造。

事实上，在中华人民共和国成立伊始，即在美术界掀起了思想改造运动，延安的美术干部被分派到刚刚接收的各地美术院校作为政治和业务骨干，对原有人员进行甄别、清理和改造。1949 年的两个重要事件可以被视新中国美术体制建立的标志。一是在 1949 年 6 月第一届全国文代会召开，提出了在全国范围内建立文艺领域正规化组织机制的举措，各级美术家协会随即开始筹建，并于 1949 年 7 月 21 日在北京率先成立"中华全国美术工作者协会"，选出了 41 人为全国委员会委员，徐悲鸿当选为主席，江丰、叶浅予当选为副主席，这个协会后来更名为"中国美术家协会"[2]。而一个月以后的 8 月 28 日，

【2】1953 年 10 月 4 日，中华全国美术工作者协会扩大会议在北京召开，正式更名为"中国美术家协会"，
　　选出理事 62 人，主席为齐白石。

中华全国美术工作者协会上海分会也宣告成立，此后武汉、天津、杭州等地相继成立了美术工作者协会。美协的成立奠定了新中国美术工作的选拔与组织制度的基础。在第一届文代会同时，筹备举办了"首届中华全国文学艺术工作者代表大会艺术作品展览会"，这次展览被认为是新中国第一届全国美展，分别在北京、上海、杭州巡回展出，它开创了全国性美术展览会的组织模式，美协成为了全国性美术展览的组织机构。二是 1949 年 10 月 1 日北平国立艺专正式开学，来自解放区的美术教育者与北平艺术专科学校的原有班底彻底合并，于 11 月 2 日获得中央人民政府批准，更名"国立美术学院"，毛主席亲笔题写校名。与此同时一批美术院校也不同程度地按照解放区美术与原有班底结合的模式被接管、重建。美术专业院校成为了新中国专业美术工作者的摇篮，全国八大美术学院及一批艺术学院美术专业的布局，为全国美术人才的培养提供了可靠的保障。以上两个事件，表明新中国建国之初，党和政府对于美术事业的高度重视，标志着新中国美术机构基本格局的形成。

1956 年 6 月 1 日，最高国务委员会决定在北京、上海两地设立画院，标志着新中国画院体制的建立。1957 年 5 月 14 日，北京中国画院正式成立，周恩来总理及郭沫若、陆定一、沈雁冰等 300 余位文化界、美术界知名人士出席了成立大会。周恩来作了长篇讲话，规定了画院是创作、研究、培养人才、发展我国美术事业、加强对外文化交流的学术机构。此后，一批地方画院也相继成立，1959 年，成立江苏省国画院、广州国画院；1960 年，成立上海中国画画院、苏州国画院。画院这一艺术组织在新中国开始了发展的第一个时期。在这一时期内，通过画院这一组织形式团结了一大批画家，促进了中国画的改造和创作的繁荣，中国画从远离现实的山水花鸟的情境中脱胎而出，成为服务于社会的一种主流艺术形式。画院制度也为新中国美术事业向更为专业化、正规化、学术化的方向发展提供了有力的保障。

从新中国成立伊始，在中国美术家协会以及各院校的组织下，美术展览空前活跃，展览场地的短缺的状况凸显出来。如 1949 年第一届全国美展是利用北平艺专的有限场地，展出 556 件作品，而在上海巡回展览时，则是在上海大新公司展出。尽管在新中国建立以后中国的博物馆事业迎来了新的大发展机遇，这期间也给美术创作提供了条件（如三大馆[3]的大型革命历史画创

【3】中国历史博物馆、中国革命博物馆、中国人民革命军事博物馆的建立是中国博物馆在 20 世纪 50 年代的繁荣标志。

作），但缺乏举办美术展览的专业场馆。1958 年，为迎接建国十周年，北京建立了 10 大建筑，其中六个建筑是博物馆和展览馆。[4]中国美术馆就是在这个时候筹建的，但因为当时的资源缺乏，直到 1963 年才正式开馆。中国美术馆最初定名为"现代美术馆"，为文化部的直属事业单位，但由中国美术家协会代管。[5]1963 年，毛主席亲笔题写"中国美术馆"馆名。建馆之初，中国美术馆的英文译名正式确定为"The Museum of Chinese Art"；法文译名为"Le Musée d'Art chinois"。[6]中国美术馆就确定了其艺术博物馆的定位。与此同时，全国其他主要城市也纷纷改建或新建美术馆，如 1956 年上海美术馆成立；1960 年江苏省美术馆正式更名，而它的前身是 1936 年兴建的国立美术陈列馆。这些美术馆的建立给新中国的美术展览提供了场馆的支持。然而，尽管美术馆具备在定位上是属于博物馆性质，但其托管部门是中国美协，因此展览成为了美术馆的主要功能，相比而言，美术馆作为博物馆的收藏、研究、教育等功能，并没有得到发展。虽然在 1956 年 5 月的首届全国博物馆工作会议上已经明确了博物馆"三性两务"[7]的基本定位，但由于美术馆的政府主管部门不属于文博系统，而是属于文化宣传系统，因此它更多地承担了宣传和传播的职能。这种情况所造成的后果就是，我们今天没有一个美术馆拥有完整的 20 世纪中国美术史的作品收藏。

宣传和出版是新中国美术体制的重要组成部分。早在 1950 年 2 月，中华全国美术工作者协会就创办了自己机关刊物《人民美术》，尽管在出版 6 期后就停刊，但引发了全国兴办美术刊物的热潮。如同年西北艺术学院创办《艺术生活》、中央美术学院华东分院编辑出版《美术座谈》等等。1954 年由中国美术家协会编辑，人民美术出版社出版的《美术》月刊正式出版，成为宣传党的文艺政策的喉舌，也成为了各地美术家们讨论艺术和创作问题的阵地。

【4】最初计划的十大国庆工程项目是（1958 年 9 月）：人民大会堂、革命博物馆、历史博物馆、国家剧院、军事博物馆、科技馆、艺术展览馆（中国美术馆）、民族文化宫、农业展览馆、工业展览馆（北京展览馆）。最终确定的十大国庆工程项目是（1959 年 2 月）：人民大会堂、中国革命历史博物馆、中国人民革命军事博物馆、全国农业展览馆、北京火车站、工人体育场、民族文化宫、民族饭店、迎宾馆（钓鱼台国宾馆）、华侨大厦（现已拆除）。

【5】1961 年 5 月 31 日，文化部发布"（60）文厅夏字第 683 号文"，指出："美术馆的领导关系，美术馆为文化部的直属事业单位。但在目前，我们建议：委托中国美术家协会代管。"

【6】译名确定时间为 1963 年 8 月 8 日，详见中国美术馆大事记，http://www.namoc.org/msg/dsj_1/dsj_1_1974/index_1.html

【7】"三性两务"指博物馆的三重性质和两项任务，即：博物馆是科学研究机关、文化教育机关、物质文化和精神文化遗存或自然标本的主要收藏所的三重性质；两项任务是指博物馆应为科学研究服务，为广大人民服务。

此后还陆续创刊了一些重要的美术刊物，如中央美术学院《美术研究》（1957）等等，成为了美术理论与研究的学术阵地。

美术出版的专业化也是新中国美术体制建设的重要举措。1950年10月，中央人民政府出版总署根据全国第一届出版会议关于出版专业化的精神，决定成立人民美术出版社，并同时筹建了美术印刷厂，后把公私合营的荣宝斋也划归人民美术出版社管辖。有关美术出版社在美术体制中的作用，我们从它1951年正式成立后制定的《人民美术出版社暂行组织条例》中可见一斑。条例中规定：人民美术出版社为国营企业机构，受中央人民政府文化部、出版总署共同领导。业务范围为：1.出版各种美术出版物，以通俗的美术出版物为主。2.领导管理北京美术印刷厂、荣宝斋新记[8]。人民美术出版社的方针任务是：通过形象与艺术形式宣传马克思列宁主义、毛泽东思想，进行爱国主义及国际主义的教育；适应国家经济建设与文化建设的需要，提高人民群众思想文化、科学知识水平；以出版通俗的工农美术读物为主，有重点地编选介绍有代表性的艺术作品、民间艺术、历史文化遗产。事实上，人民美术出版社代表党和政府对于美术出版要求，在构建全国的美术出版系统方面起到了标杆作用，如1951年，出版总署决定，摹绘、复制《毛主席像》及其他中外领袖像应以人民美术出版社印行的图像为标准。此后，各地的专业美术出版社纷纷建立起来，如1952年成立上海人民美术出版社、1954的成立河北人民美术出版社等等。美术出版社在新年画、连环画的组织绘制和出版方面做了大量的工作，成为新中国美术最重要的大众传播者。
以上五类美术机构的构建，都是在50年代初完成的。在有效地发挥积极作用的同时，其组织结构和功能也在不断地完善。到60年代初，新中国的美术体制初步形成了创作、展览、传播、研究和出版的完整系统，这个系统为一个新的社会主义民主国家的美术发展做出的巨大的、不可磨灭的贡献。

二、新时期美术机构的重建与改革

从1966年"文革"开始，中国的美术事业几乎陷于停滞的瘫痪状态，它的最直接的表征是美术机构的瘫痪。1966年《美术》和《中国摄影》停刊；

[8]1950年秋，由新华书店总店管理处木印科即原石家庄大众美术社与原私营北京荣宝斋实行公私合营。合营后称"北京荣宝斋新记"，由郭沫若题写斋名。

1967年《人民日报》发表文章批判蔡若虹、华君武，称美协是"裴多菲俱乐部"；1969年中国美协全体干部职工下放农村"五七"干校，美协停止工作；1970年人民美术出版社三分之二以上人员下放农村，仅留39人留守，出版停顿，只印刷毛主席像、毛主席语录和少数挂图；同年中央美术学院职工下放农场劳动，学校取消，并入新成立的"五七"艺术学校；而北京画院的全体职工也都迁到农村劳动。中国美术馆除了在1966年至1967年举办过一些红卫兵和群众组织的展览外，从1967年10月到1971年2月的三年多里，没举办过任何展览，此后办过古巴、越南等国家的图片展，甚至中草药的成果展也进入了中国美术馆。直到1972年5月，才在国务院文艺组的筹备下，举办了"纪念毛泽东《在延安文艺座谈会上讲话》发表三十周年全国美术作品展览"。不仅是北京这些国家级的美术机构，各地方的美术机构也同样陷入的瘫痪状态，"文革"十年美术机构的整体瘫痪证明了国家美术体制是维系美术事业发展的基石，体制的缺失，导致的是美术发展的停顿。

中国美术体制的第二个发展阶段开始于70年代末，这一阶段的主要任务在于拨乱反正，恢复在"文革"中被停止运转的机构。1979年3月中国美协正式恢复工作后，在总结建国三十年来美术工作得失的同时，提出了把解放思想、保护艺术民主，坚持"双百"方针的办事原则作为整个美术工作的基础。通过第三次全国美术家代表大会，统一了美术界在新时期工作的指导思想，从而使中国美术进入了一个大的发展期。这一时期美术体制的重建与恢复，主要体现在以下几个方面：

一、从70年代末开始，中国迎来了博物馆、美术馆建设的第二个高峰期。许多"文革"时被迫关闭的博物馆得到恢复，在新的形式下，博物馆、美术馆建设在数量和质量上有了相当大的发展。根据1988年底的统计，全国文化系统共有博物馆903个，也就是在十年间增长了2.6倍。特别是在1980年至1985年的五六年间，平均每十天全国新添一座博物馆，其中1984年，每2.4天全国就诞生一座博物馆。而即便是美国20世纪60年代博物馆在发展时期，诞生一座博物馆的平均天数还要3.3天。美术馆建设加快的同时，美术展览的数量以惊人的速度增长，除了全国美展以外，各种艺术团体，如画会、艺术研究会、画院的展览也纷纷登场。更为重要的是，外国的美术作品展，特别是西方国家的美术展览被大量引进，这在新中国历史上是前所未有的。

二、专业画院的大发展。1979年至1989年是中国的画院第二个大发展期，各地纷纷成立画院。1986年10月，由中国画研究院发起，中国画研究院、

北京画院、上海中国画院、江苏省国画院共同主持的、由 28 个省市画院参加的交流活动及联展，展现了新中国画院发展的第二个历史时期的成创作成果。新中国画院体系的建立，一方面说明了政府对发展传统文化的重视，从文化政策上延续了历史；另一方面也反映了 50 年代改造中国画的成果，中国画再也不是文人的闲情逸致，而是表现现实生活的一支重要力量。画院的画家们深入到生活中，图江山多娇，写山川巨变，使中国画的面貌发生了很大的变化。【9】

三、美术出版的大繁荣。1979 年以后，《美术》《美术研究》等专业刊物复刊，并新创办了如《世界美术》《新美术》《美术译丛》《美术史论》《中国油画》等等。除了对一些美术理论问题展开学术讨论外，还开始大量翻译、介绍西方艺术，特别是自印象派以来现代艺术。许多艺术问题在杂志展开了大讨论，成为整个美术界关注的焦点，内容涉及现实主义、裸体模特儿与人体美、抽象美、印象派等方面。与此同时，全国各主要省分的专业美术出版社，都是从 80 年代初以后的几年里成立的，全国出版的各种画册、美术史与美术理论著作、外国美术译著，这种繁荣景象是新中国三十多年以来所从未有过的。

尽管 80 年代美术体制总的来说是恢复与重建，其基本格局没有摆脱五十至六十年代所形成的基本框架，但却呈现出不同的特点：首先，在恢复原有艺术体制的同时，解放思想成为了这一时期的关健词，人们对于艺术有了更为包容的态度，在体制的框架内已经不再是一种声音，而是可以容纳讨论和争鸣，这样的艺术体制已经可以在一定限度内允许多种思潮和多种风格并存，这不能不说是体制的更新与进步。其次，80 年代的美术体制从一开始就面临着不同思潮的挑战，这种挑战起于 80 年代初的"星星画会"，盛于'85 新潮美术运动，终于'89 现代艺术大展。事实上，这些"在野"美术运动是由西方思潮的引进，中国美术界民主思想的觉醒所导致的，对艺术自由的向往转变为对意识形态的反感与反抗，长期的压抑使得他们在行为上表现为与体制的对抗。

以上特点使得 80 年代的美术体制的重建者们承受了巨大的压力。一方面要对"文革"十年所造成的瘫痪状态进行恢复，需要做大量的思想上和物质上的工作；另一方面又要面对来自新的思潮的挑战。后者，也就是对美术体制的质疑与对抗，是新中国以来从未有过的。80 年代的美术体制的重建过程

【9】引自《当代中国的画院问题》，原文载上海中国画院官方网站（www.iiye.net），2007 年 12 月 27 日

中出现了一种极为有趣的现象，那就是美术体制的构建者们（指的是实际管理者们）很难把握解放思想与各种新思潮之间的关系，尽管这两者有着必然的联系，因此，在很大程度上，80 年代的美术体制成为 "'85 新潮" 美术运动的共谋，尽管这些运动是体制外的。有一系列事件可为此证明：1979 年末的"星星"美展，中国美协《美术》杂志在 1980 年第 12 期和 1981 年第 1 期组织了连续的讨论。1985 年的黄山会议本是一个由美协等官方机构举办的座谈会，但却直接引发了新潮美术运动在全国的蓬勃兴起，全国出现了数百个自发组织的、非官方的画会、美术社团。1989 年现代艺术大展也是由官方艺术机构如中国美术馆、《美术》杂志、《中国美术报》直接支持和举办的展览，但却被视为新潮美术的总结。所有这些都表明，80 年代美术体制的恢复与重建是在中国变革的过渡时期的产物，既有其保守的一面，又有它开放的一面，这是 80 年代官方的美术体制的独特现实，于是"体制内"和"体制外"的划分开始出现在中国美术界，以今天全球的艺术视野来看，这种划分也变成了中国美术发展的独特现实。

三、90 年代市场经济背景下美术体制的转型

90 年代中国美术体制的构建与发展，在市场经济的背景下呈现出极为复杂的景象。经历了 80 年代的新潮美术运动之后，美术体制在 90 年代被视为前卫艺术反抗的标杆，换言之，那些被打上或希望被打上前卫艺术标签的艺术家，都是以体制的反抗者或挑战者的面目出现的。反体制虽然与前卫艺术的根本性质有关[10]，但 90 年代中国前卫艺术对体制的反抗由最开始对意识形态的挑战，逐渐转变为一种经济策略，显然 90 年代艺术市场的兴起为这种转变提供了根本动力，市场经济的动因造成了前卫艺术在把反体制作为策略的同时，也在构建利于自身发展的新体制，如画廊制度、双年展制度、策展人制度、私人收藏等等。

因此，这个时期的官方美术体制面临了比 80 年代更大挑战。80 年代的新潮美术还曾与官方美术机构共谋创造新艺术，这为官方的美术体制带来了自我更新的生机和短暂的繁荣。而 90 年代的前卫艺术则完全把官方体制作为其对立面，采取了不合作的态度，资本的介入使这种对立愈演愈烈。而在改革

【10】见本人《从艺术体制看当代艺术——三论中国当代艺术标准》，文载《中国美术馆》杂志 2008 年第 1 期。

开放的大背景下，经济主导一切的情况，使得官方美术体制不得不处于守势，美协的权威不断被质疑，官方美术机构权力不断被挑战，这种困境构成90年代美术体制建设的最大特征。这其中许多问题当然是体制改革自身的问题，特别在由计划经济向市场经济转型过程的矛盾与变动，使得体制建设无法有确定的目标。这主要表现在两个方面：

首先，政府在体制改革过程中对于机构的定义处于变动之中，在政策表述上的多有自相矛盾之处，这使得美术体制改革方向不够明确。例如，长期处于计划经济条件下的美术体制几乎没有企业单位和事业单位的划分，而直到90年代末，新世纪初，政府才对事业单位有明确的定义，且这种定义非常宽泛，概念模糊，以致于对机构的性质难于区分【11】。如1992年中国第一个拍卖行在深圳成立，并举办了新中国以来第一场艺术品拍卖会，然而这家拍卖行成立之初政府却无法确定它的性质——深圳动产拍卖行在注册时被确认为国有的事业单位。前文所述的美术机构当中绝大部分是事业单位性质，但处于经济变革时期，这些机构在管理和运营上的突出矛盾，使其自顾不暇，无法把主要精力投入到美术事业发展中去。

其次，90年代以来的体制改革，直接导致许多文化艺术机构拨款减少，政府鼓励这些非营利的文化事业单位自负赢亏，从事多种经营。这使得许多美术机构忘掉了其机构的宗旨，而专心于创收。90年代曾出现过许多大美术馆把场地租出去办服装或家电展销的案例；美术家协会也因抓经济收入，不顾质量，出卖展览的冠名权和主办权。这些都严重危害了官方美术机构的形象与权威，使得它们在一段时期内，除了少数几个全国性美术大展外，其在艺术界号召力降到了底谷。

如前所述，在反对官方体制的同时，前卫艺术也在构建自身的系统，这种系统是西方现代艺术体制与中国本地实际奇怪的杂交。其共同的特点是有赖于资本的支持。如果说80年代的新潮美术是"批评导向"的艺术，那么90年代的前卫艺术则是"资本导向"艺术【12】。对于西方现代艺术体制的接受既是现实的需要又是一种自觉的反应。90年代初出现了策展人，资本随即被引进介入到了艺术领域，1992年至1993年一系列的艺术事件证明了这一点：首

【11】目前对于事业单位的定义可根据两个法律，即《事业单位登记管理暂行条例》（2004年修订）和《中华人民共和国公益事业捐赠法》（1999年公布），在这两部法律中，把一些营利性单位如国有的演出团体、广播电视、报刊、新闻出版单位定义为事业单位。

【12】同注释10。

届中国艺术博览会在广州举行；中国第一个双年展"广州双年展"在公司赞助下在广州举办；中国第一场艺术品拍卖会由深圳动产拍卖行在深圳开槌等等。像 19 世纪末西方现代艺术体制建立时一样，由于资本的介入，使得艺术从沙龙体制中解放出来获得更多的自由。中国当代艺术正是在资本的支持下来"反体制"的（其中包括海外资本），并恰逢中国向市场经济转型这一大好时机。【13】

90 年代末，美术体制建设出现了一种新的情况。随着经济体制改革的进一步深化，文化事业单位已经开始适应市场经济条件下的管理要求，特别是对于前卫艺术所带来的西方艺术体制有了一定的适应能力，并开始由与前卫艺术保持距离转变为与之联姻。这表现在一系列的官方美术展览对于前卫艺术有了更大包容，也表现在一些国际性的当代艺术双年展中出现了"体制内"与"体制外"的策展人和艺术家共存的局面，美术批评界发出了要警惕前卫艺术被体制化，以及保持当代艺术的野生状态的呼声。无论如何，这些似乎都可以说明，在经历了改革开放 20 多年的重大变革之后，中国的美术体制的建设与发展慢慢在走向成熟。

四、新世纪艺术管理的兴起与未来艺术体制的构建

随着新世纪的到来，中国翻天覆地的变化，是所有的人都无法预料的。中国艺术市场在国际上的迅速崛起和文化产业的大发展，出乎人们的想象。我们完全无法用十年前对美术体制的认识来观察今天的现实，或者说，我们对现实的关注要胜过对体制的认识。作为艺术工作者，认清我们所处的文化经济环境，显然比认清体制更为重要，今天的体制身处在何种环境当中呢？

首先，文化产业与文化事业的划分，带来的社会角色和职能的细分，原有的体制显然要面对更为复杂的现实状况。

其次，民营资本不仅进入到文化产业当中，也被鼓励到文化事业当中，民间力量参与国家的文化建设，官方体制不再有独享的权威。【14】

第三，随着全球化的进程，中外交流的增加，我们的体制还面临来自国外其他多元文化的挑战，中国文化如何走出去，使我们从一个文化大国变成文化强国，是体制迫切需要解决的问题。

【13】同注释【10】。

【14】参见 2005 年国务院颁布的《非公有经济进入文化产业的通知》。

第四，美术自身发展演变的速度越来越快，要求有与之相适应的体制保障。

第五，艺术发展的焦点从艺术创作与文化生产转移到文化消费上，艺术品市场极其相关环节，已经成为美术发展与传播的重要组成部分。

第六，文化艺术资金的配置产生了转变，由原先依靠政府为主要财源演变为必须以多元方式筹措资金。

这种环境，造成文化艺术领域中分工越来越细，文化艺术领域的每一个个别环节的运作显得越来越重大。在这种背景下，艺术管理在世纪之初悄然兴起，随着文化产业的大发展而逐渐成为显学。

艺术管理作为学科起源于英美，至今已有半个多世纪的历史，从某种意义上说这一学科所关注的艺术组织——它所处的环境以及它的运营，正是我们所说的艺术体制。随着中国艺术管理学科的建立，我们不再把美术当作一个孤立的艺术本体来看待，而把它看成一个系统，这个系统在丹托和豪塞尔那里被称为"艺术世界"，它是由创作者、欣赏者、批评、市场、收藏共同组成的。今天，我们需要关注全球化背景下的国家文化战略；我们需要考虑如何构建一个规范的、可持续发展的艺术市场；我们而要为美术馆筹措资金，为普通人构建获得审美教育的条件；我们还需要考虑文化遗产如何保护和开发，考虑在多元文化状态下如何尊重少数族的文化……这些艺术管理者所要面对的任务，远比十年前美术体制内外所发生的事情要复杂的多。

基于这些，今天的美术机构所面对的机遇和挑战，又是建国六十年以来所未曾有过的。当我们仍然思考如何构建未来的美术体制的时候，我们面临的是更多的选择，我们需要更广阔的视野和更多元的分析方法。特别是我们的国家今天仍然处在一个高速的发展期，一切体制的构建都将是动态的，甚至是转瞬即逝的，昨天的体制恐怕很快就无法适应今天的现实。这要求我们今天的美术机构的领导者们，有更长远的战略眼光和素养，以及更强的管理能力。

需要说明的是，未来的艺术体制构建有赖于不同层次的高素质艺术管理者。无论艺术机构性质和特征多么的不同，它们都需要完成三个相互支撑的任务：艺术上追求卓越与真诚；培养艺术组织的亲和力与观众的开发；机构的公共义务与成本效率。我们未来的艺术体制构建应该满足这三大任务。

首先，艺术机构应该发掘、培养和那些与众不同的风格、原创性以及实验性的尝试。应该在更大范围与观众、专家和非专家进行沟通，保持艺术的真诚，避免产生虚假的艺术。同时艺术机构应该努力把最好的艺术献给观众，

是引导而不是迎合，这意味着艺术组织的工作应该是帮助公众形成他们的品位，并且不断提升观众的品位。

第二个任务是使艺术组织更具亲和力。观众开发是这一任务的真正核心，因为艺术与观众之间有可能存在着许多不适关系。在这个过程中，市场的营销只是手段而不是目的。西方经验表明，观众开发最重要的内容是观众教育。

第三个任务是为了将可获得的资源的效益最大化，艺术组织在完成公共使命时要考虑提高成本效率。构建一个有效的组织管理结构是财政稳定的保障。艺术机构要增加收入，就需要拓展多种收入来源；而与此同时，艺术机构想要成功又不能一味追求收入，被金钱所支配。

艺术管理的三大任务是相辅相成，缺一不可的，认清和实践这三大任务，是新世纪艺术机构运营管理和构建未来新的美术体制基础。艺术史已经证明，那些百年以上历史的艺术机构，无不坚守着这三个原则，而忽略了其中任何一项，即使获得一时的繁荣与成功，那也注定是短命的。

最后，谨以本文献给我们伟大祖国六十周年华诞，并以此向那些为新中国美术事业奋斗终生的前辈们致敬！

本文原载于《成就与开拓——新中国美术60年学术研讨会文集》，文化艺术出版社，2009年。

曹庆晖

山西太原人，1969年生。2011年于中央美术学院人文学院获博士学位。现为中央美术学院教授，图书馆副馆长。

发表的论文曾获得北京文艺评论一等奖、年度推优活动优秀作品。编著有《中国现代美术之路图鉴》，主编有《中央美术学院美术馆藏国立北平艺专精品陈列》（西画部分、中国画部分）、《北平艺专与民国美术学术研讨会论文集》等。

策划有"含泪画下去——司徒乔艺术世界的爱与恨""至爱之塑——雕塑家王临乙王合内夫妇作品文献纪念展""传统的维度——二十世纪五六十年代中央美术学院对民族传统绘画的临摹与购藏"等展览。先后四次获得文化部全国美术馆馆藏精品展出季优秀展览，一次获得文化部全国美术馆优秀展览。

画家视角与中西之间：
朱乃正油画创作视角衍变的中西问题

曹庆晖

从一般视觉经验来说，人类肉眼对外部世界的观看不出平视、俯视、仰视三种视角，平视能见物形、俯视能察物貌、仰视能得物势。

从普通照相原理来说，在这三种视角之下所观看到的景观详略取决于焦距长短，短焦视野大，取景横阔，可见整体；长焦视野小，取景纵深，可盯个体。

若基于上述视觉经验和普通原理，浏览朱乃正从艺六十年来的油画创作，我们能够发现和讨论什么问题呢？

一、仰视视角：从工具到风格

朱乃正自1953年考取中央美术学院从事美术创作与研究以来, 矻矻于油画艺术六十载, 创作作品不计其数, 而尤以《金色季节》(图1)、《第一次出诊》(图2)、《春华秋实》(图3)、《青海长云》(图4)、《国魂——屈原颂》(图5)为同仁所熟悉。

这几件作品中，《金色季节》《青海长云》《国魂——屈原颂》更是在全国画坛享有盛誉，以致于大家在提及朱乃正时，会不约而同地在大脑映射出扬青稞的少女、蘑菇状的长云以及茕茕孑立的屈原大夫的形象甚至色调。朱乃正的这几件广为人知的作品主要完成于20世纪60到80年代，并且是画坛中人都懂得的"主旋律""主题性"创作的类型。浏览一过之后，我们不难发现朱乃正这一类型的代表作在观看视角和呈现上具有一致且稳定的倾向，即：

仰视——以大于45°甚至是逼近90°的视角观看和呈现对象；

长焦——以纵深透视取景而又突出主体的观看方式锁定和呈现对象；

顶光——以来自顶部的光源通过明暗交界关系塑造形象主体。

这里要问的是，朱乃正这种稳定的仰视、长焦、顶光"三位一体"的视角表达方式是怎样形成的？或者可以进一步问，朱乃正为什么在这一时期的创作中形成这样一种稳定的艺术表达呢？要回答这些问题，就必须从朱乃正20世

上左：图1 《金色季节》 油画，1962-1963年，161cm×152cm，中国美术馆藏

上右：图2 《第一次出诊》（亦名《新曼巴》） 水粉画，1972年，120cm×150cm，中国美术馆藏

中：图3 《春华秋实》 油画三联画，1979年，180cm×350cm，中国美术馆藏

下左：图4 《青海长云》 油画，1980年，178cm×145cm，中国美术馆藏

下右：图5 《国魂——屈原颂》 油画，1984年，190cm×190cm，中国美术馆藏

纪 50 年代在中央美术学院油画系接受的造型基础教育的内容和特点说起。

在 20 世纪 50 年代，处于由普及转向提高的"正规化"发展的中央美术美术学院，在造型基础教育的内容上，特别以石膏、静物和人物的素描、色彩写生练习为主。其中，无论中国画（时称彩墨画）、油画、版画、雕塑，各系各专业均依据"素描是一切造型艺术的基础"这一"原则"，在室内外安排大量课时，用以素描写生并渐至色彩写生训练。这里我们姑且不谈这一时期俄罗斯"契斯恰可夫教学法"在政府"一边倒"的国际外交方针下被引进和推广所产生的问题和影响，也不谈各系教师对"素描是一切造型艺术的基础"这一"原则"的不同态度和反应，以及最终通过"反右"运动粗暴处理学术论争所产生的严重后果，这是可以另外讨论却暂时无关本文宏旨的两个问题。本文所关心的是一个更朴素的视觉观看问题，即美术学院在教学中是如何训练学生"观察"对象的？这方面，20 世纪 50、60 年代的一些教学老照片（图 6、7、8、9、10、11）可以给我们非常直观的解释。

由这些老照片，我们可以看到这样一个非常显著的现象，即除了某些石膏因身形巨大，客观上必须仰视外，对于那些不存在这种视觉客观性的对象，美院师生也常常选择高于其视平线的仰角去观察和描写。为此，他们常常故意坐得很低且保持不动，同时希望高处的模特儿也保持不动地坚持十来二十分钟，以确保观察和描写的稳定性。而且，不仅在室内教学如此，在室外教学同样也如此。同样如此的这一视觉行为，其关键所在即定点、仰视、长焦。由此，带给学生一个非常重要的专业技术考量，即对透视学常识的理解和掌握。因为，不如此就不可能在画面中呈现这种仰角的视觉行为。这样，在整个教学过程中，注意透视比例，注意近大远小，即成为教师对学生不厌其烦、强调再三的基本要领。需要说明的是，上述 50、60 年代教学老照片全部出自《中央美术学院 1918-2008》（河北教育出版社，2008 年）这本校史图集，而其中所刊同时期其他教学老照片，亦无一例外地不出以上分析，虽然本文不能就此断定当时的写生教学采用的视角只此一种，但却可以相当肯定地说，这一视角训练在当时的写生教学中绝对是主流。毋庸置疑，在经过这种经年累月的练习后，受训者在潜移默化中接受了这种视角下的造型透视思维逻辑并形成惯性，认为这样或者只有这样去观察和表现对象时才"好看"，至于为什么如此，绝大数受训者只是习惯使然，心中并不见得真正自觉和了然。本文在此姑且暂不解释为什么这样才"好看"的来龙去脉，因为这并不影响本文即刻所得出的如下判断，即肉眼观看对象的视角虽有三种，但在 20 世纪 50、

上左：图 6 50 年代初徐悲鸿和王式廓在室内进行人物写生，可以看到模特儿坐得多高，徐、王二人坐得多低。

上右：图 7 1959 年雕塑系五年级人体泥塑课堂写生，男模特被安排在一米多高的木台上，很有气势地站在那里，俯瞰着学生忙碌。

中：图 8 1960 年油画系素描教学会议，师生围坐在身形高大的石膏像《被缚的奴隶》边上研讨解剖，站着看都得仰脖儿，何况是坐着。

下左：图 9 1961 年国画系人物写生课，面对叶浅予请来的著名评剧演员新凤霞，5 名学生中有 3 名蹲坐在地上画速写，20 分钟后他们有可能站起来画另外一张。

下右：图 10 1961 年油画系二年级外光写生作业，面对全副武装为红军战士的男模特儿，所有学生都坐在小板凳上，在阳光下观察着对象，寻找着外光下的色彩关系。

图 11 1962 年王式廓在油画系第二工作室面对高坐的模特儿辅导学生写生

60 年代的美术学院教育中，通过老照片我们可以看到，"仰视"——具体来说是仰视的焦点透视观看——被视为是认识对象的上选"工具"，也就是说，"仰视"在当时美术学院的教育中，不是一个普通的视角，而是一个让受训者学会观看和表现对象的工具性视角。受训者正是通过这一"工具"，逐渐进入如何"艺术地"观看和表现对象的门槛。

就此，来看看朱乃正当年在校就读期间完成的两幅比较重要的素描作业：《维纳斯》（图 12）和《站立的北方农民》（图 13）。

从中可见无论石膏还是人物，作业皆取仰视，造型与透视、明暗交界与空间关系的处理，都已达到当时比较突出的水平，显示出作者对仰视这一工具性视角的要求和特点非常熟谙。尤为重要的是，朱乃正由此起步，踏上一个由量变而质变的视角发展过程，其关键的一步即在 60 年代初的《金色的季节》里，比较早地实现了仰视视角由工具性向叙事性的转化，他也因此而一举成名。

《金色的季节》在视角选择上与朱乃正就读美院完成的作业一脉相承，但之所以说从这件作品开始实现了他仰视视角由工具向叙事的转变，主要不是强调他"怎么看"的方式，而是强调他善于用"这么看"的方式对对象进行置换与组织，从而使"这么看"富有了另外的情节与意义。如果我们将古希腊《维纳斯》雕像、《胜利女神》雕像、朱乃正绘《维纳斯》素描以及《金色的季节》并置一起，即会对这一解释有所了然。可以看到，朱乃正正是通过维纳斯雕像素描掌握了"怎么看"的视角，又在这种视角下将引导他掌握这种视角的维纳斯，置换为他"这么看"之后所愿意和希望看见的劳动人民的形象——扬青稞的藏族妇女，通过对双人物在仰视视角下的长焦、顶光的组织和塑造，逐渐形成他《金色的季节》的基本形象。显然，这样的视角塑

左：图12 《维纳斯》 纸本炭笔，36cm×27.3cm，1955年，指导教师李斛，中央美术学院藏

右：图13 《站立的北方农民》 纸本铅笔，74cm×53cm，1956年，指导教师王式廓，中央美术学院藏

造使普通劳动妇女产生了一种像希腊女神一样的伟岸与婀娜的风姿，成为统驭画面的巨人；同时也使得仰视工具视角下对象高大的视觉感受，自然而然地开始向仰视叙事视角下形象高拔的艺术风格转变；主题叙事与高拔风格由此在仰视视角中开始被建构和统一。由此可以说明的是，仰视在朱乃正艺术创作的第一步中，已不仅是一个工具视角，而是一个叙事视角，同时还是一个风格视角。

至此，我们可以暂时部分地回答仰视视角为什么被认为"好看"的些许原因。从一般的视觉经验来说，对象在仰视中会有一种平视和俯视中所没有的高大感，但这并不足以说明仰视的视觉经验就一定"好看"于——优越于——平视和俯视，因为，平视和俯视同样具有仰视所不能见的好看的视觉经验。因此，好看或者不好看的选择与认定显然不是由视角本身所决断的，而主要取决于视角之外的力量。如果将朱乃正的创作还原到20世纪50、60年代新中国文艺创作的历史空间中，不难看到，干预这种选择的力量来自一套观念以及对其实践不断倡导的一整套文化行政行为，即党中央对艺术为人民服务和为政治服务的"二为"方针的强调，并因之而建立一整套机制，动用一切工具对这一方针下的探索性创作实践给予切实鼓舞。那么，什么样的情感最适合也最能够满足这种"服务"的要求呢？是崇仰的那种讴歌！"歌颂"随之成为艺术工作者进行政治叙事的不二之选。歌颂领袖的英明，歌颂党的伟大、歌颂工农兵的翻身当家作主，歌颂新中国能够被歌颂的一切。在这样的"歌

颂"基调里，仰视的视角特性与道德属意——仰之弥高——较之平视和俯视显然是这种政治叙事表达的不二之选，它因之而被认为"好看"并在艺术实践中被一而再、再而三地运用。在朱乃正的大学时代，他的老师们的创作——从罗工柳《地道战》（1951）到詹健俊《狼牙山五壮士》（1959）——所给与他的也正是这种逐渐成型的仰视歌颂的叙事范型的启发。可以这么说，正是这种力量决定了朱乃正从工具性视角向叙事性甚至是风格化的视角逐渐发展的必由之路，在相当程度上，这也可以被视为朱乃正为什么在创作中逐渐形成这样一种稳定的视角倾向的一种解释吧。

《金色的季节》之后，作为叙事视角的仰视在朱乃正创作于70年代的《出诊》《春华秋实》中日益风格化，或者与其说仰视在这里是一种叙事视角，还不如说它是一种更为风格化的叙事视角——风格视角——要准确。《第一次出诊》《春华秋实》在仰视视角下对更多的人物与脚力进行的长焦捕捉、顶光造型、空间处理，较之《金色的季节》要驾轻就熟。更难能可贵的是，朱乃正在这一风格视角中不遗余力地开拓政治叙事的多种表现可能性，尽可能地在风格形式方面与常规化表达拉开距离，体现出他对观念先行的风格程式努力自拔的探索。比如，很明显的是，"文革"期间创作的《第一次出诊》在色调上的清新亮丽显然有别于当时泛滥的"红光亮"套路。进入新时期创作的《春华秋实》则不满足仰视视角下单一的聚焦观看，尝试用三联画格式开辟多窗口、多途径的观看和叙事。这也就是朱乃正的仰视视角虽然日益风格化但却没有僵化，而是继续有所发展和深入并能引人瞩目的原因。

20世纪80年代初的《青海长云》和《国魂——屈原颂》，是朱乃正仰视视角风格化的重要里程碑。之所以这样说，当然主要不是指朱乃正在艺术技巧方面又达到一个新的高点，虽然随着画幅增大，大仰角、超长焦、大纵深的空间处理和形象处理给他提出了一系列新的问题和要求，使他在艺术技巧方面又有新的发展，但相对更重要的是，随着"文艺春天"的到来，画家朱乃正作为知识分子的那种矗立天地、诘问苍穹的自主性和自觉性，开始在久违的思想解放运动中鼓荡起来，并率先通过他特别擅长的风格视角在作品中呈现出来，在画坛上反映出来。我们看到，此时的画家已不再满足于已有的艺术叙事——艺术家在既定且越来越左的文艺方针限定内，绞尽脑汁地去挖掘和营造一个符合政策要求的歌颂性的情节瞬间——而是在既有的仰视的风格化视角上，尽力拆除庸俗化、教条化的条框束缚，任由壮怀激越的天问——一种富有其个人恢弘气度的精神觉醒——借升腾的长云、孤愤的屈原而抒发，

托物言志地传达他作为被贬谪的一代青年知识分子，在持久的精神压抑后获得释放和希冀求索的思想心迹和心力，实现了他风格化视角中的叙事转换，说明确一些就是，由党国要求的"政治"叙事转向知识分子的"精神"叙事。也就是在这种转换和调整中，已经风格化的仰视视角因之而呈现出新的视角魅力，从而使朱乃正和他这一辈以仰视为主的画家拉开不小的距离。

二、中西之间：从仰视到俯瞰

迄今为止，朱乃正 20 世纪 60 年代到 20 世纪 80 年代的主题创作所反映出来的这种对"仰视"的迷恋和建构，还未见诸任何批评与研究提及。更重要的是，本文注意到，这种对"仰视"的迷恋和建构，并不仅仅表现在朱乃正等个别画家的创作中，而是表现在同一时代一大批画家的知名主题创作上。在相当程度上甚至可以这样说，建国后三十年主题创作发展史，基本上就是一部"仰视"美术史。其影响深远，直至 2009 年"国家重大题材美术创作工程"依旧不衰。因此，从这个视角所做的研究和讨论，其意义显然并不仅止于朱乃正。由此，我们进一步要追问的一个问题是，这个被用为"工具"与"风格"视角的美术史源流在哪里？

在美术史上，仰视作为一种观看和认识客观对象的"工具"并且逐渐在教学中体制化，是欧洲文艺复兴中诞生的美术学院贡献于人类文明的一项视觉艺术成果。这一判断可从有关 16 至 20 世纪初欧洲学院与画室教学场景的一些图像资料（图 14、15、16、17、18）中获得佐证。

在文艺复兴及其以后的二三百年间，欧洲学院与画室对仰视的这种教学建构与完善和人文主义思想兴起密切相关。针对欧洲中世纪的神学束缚和宗教禁欲，新兴的人文主义者推崇人性反对神性，鼓吹人权蔑视神权，要求个性自由反对人身依附。具体影响和反映到艺术家这里，就是他们开始把世俗社会中的人当作神祇、英雄一般的偶像加以敬慕和研究，以体形健美的男子作为观察和描绘的范本，置其于中心高点，环坐其左右，以在科学助益下建立的解剖学与透视学知识辅助观看和表现，建立了一套视觉上以仰视为行为特点、以透视为理论依据的古典主义观察和表现方法。并且，久而久之，在这套方法成规之下，即使作为模特儿的男子体格不够英武、气魄不够豪迈，也要将其想象并描绘成符合这种人文需要和观看原则的美少年或圣斗士。然而，随着 18、19 世纪欧洲工业革命对孕育和承载人文主义思想和古典主义文

上左：图 14　N. 多里尼根据 17 世纪意大利画家卡尔罗·马拉蒂的作品所作的版画《绘画学院》大英博物馆藏
上右：图 15　M. F. Quadal 1750 年作油画，描绘维也纳美术学院的人体写生素描课
中：图 16　C. N. Cochin the Younger 1763 年作铜版画，描绘 18 世纪法国美术教学，图中人物分三组，左为素描临摹，
中为石膏像素描写生，右为人体素描写生
下左：图 17　约 1900 年都灵美术学院写生教室
下右：图 18　巴黎私立朱利安美术学校雕塑工作室学员为站在可以转动的模特台上的女模特摆姿势

化的社会关系与制度的冲击和影响，这种也近乎于宗教崇拜的、学究式的对人的崇仰观看，首先在学院之外慢慢受到销蚀。尤其是在19世纪后半叶法国印象派画家那里，开始将女性从女神崇拜的神坛拉到凌乱的画室，拉到阳光草地、酒馆咖啡馆以及妓院中，由此所看见的就不再是裸体女神而是裸体女人，于是，画家与女模特儿之间便悄然建构起一种更为日常随意的姿势和观看视角，这些更为日常随意的姿势往往在平、俯视的视角之内即可获观，并不需要刻意仰望，但画家与对象之间成焦点透视的看与被看的关系却始终没有改变。这些，我们从当时一些图像资料（图19、20、21、22、23）中可以捕捉到这种由仰视到俯视、由崇仰到随意的视角与意义改变是如何在静悄悄的发生。

欧洲美术学院之外的这种视角改变在20世纪30、40年代也或多或少地反馈和影响到学院自身，这在当年留学欧洲的中国学生所完成的油画人体中即有反映。有意思的是，欧洲美术学院内外在三百年间形成的这种视角衍变，在20世纪初被留学生整体移植到中国的专门美育建设中。若以私立上海美专——该校曾因模特儿事件而享誉民国画坛——遗存教学老照片为例，可以看到这所学校的写生视角既有欧洲古典主义的仰视视角，也有现代主义的平、俯视视角，多样并存，并行不悖，并未将其中一种定于一尊（图24、25、26）。

私立上海美专所反映出来的这种多视角事实，代表了同期民国公私立美术学校引入西学的一般情况，显然这与1949年之后大陆美术学院以仰视为正宗的教学状况有很大的不同。1949年之后的三十年，中国大陆美术学院写生视角集中于仰视，与本文在前面提及的文艺方针以及该方针下日趋严重的"左倾"认识、日趋矫情的偶像崇拜和工农兵表现有关。在讴歌和美化这一面，欧洲古典主义的仰视视角为歌颂现实主义提供了足可衔接的视觉资源和历史经验，更对应和满足歌颂现实主义讴歌领袖英明、人民伟大的实践需要，因而得以在美术教学和创作中不断发扬和光大，逐渐演化出"文革"特有的高大全的视觉表现模式，而印象主义及其之后的平、俯视视角——也可以说是西方现代主义艺术视角——则在意识形态的高强度消毒处理中日趋边缘甚至灭绝。我们看到，遗存至今的50、60年代大陆美术学院的课堂写生作业里，已相对少见女裸体写生，更遑论横倒竖卧、四仰八叉、更为随意日常可被俯观的女裸体写生了。

言及诸多，无非是想说明一点，朱乃正上世纪50年代在中央美术学院接

上左：图 19　作者不详的《樱桃酒-1843》描绘了在凌乱的天窗画室里，面对斜卧床榻的女模特，画家和朋友即兴讨论攀谈的情景

上右：图 20　摄影师 Man Ray 俯拍镜头下的法国女模特 Kiki，约 20 世纪 20 年代

中左：图 21　印象派画家在室外草地上画女模特儿

中右：图 22　法国雕塑家罗丹平对着模特儿雕刻

下：图 23　法国野兽派画家马蒂斯对着模特儿画速写

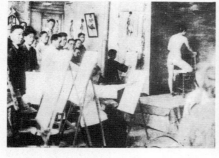 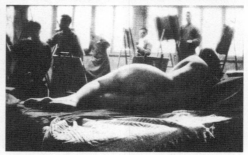

上：图 24　1918 年龙华写生
下左：图 25　素描人体写生课堂
下右：图 26　油画人体写生课堂

受的这种仰视视角训练，以及他在这一视角下于 60—80 年代进行的一系列叙
事实践和风格探索，从美术史而言，渊源于欧洲文艺复兴时代人文主义推动
发展的古典主义文脉，并且这种渊源联系离不开 20 世纪上半叶中国文艺先锋
拥抱和学习西方、图谋民族文艺复兴的文化抱负，更离不开 1949 年后新生的
中华人民共和国特有的政治情境和文艺政策。从艺术社会学的角度看，这实
非画家独立的艺术探索使然。然而无论怎样，这种在潜移默化中接受且被新
中国美术工作者高歌猛进予以弘扬发展的视角——以定点、仰视、长焦为视
觉行为，以空间透视为理论解释——是一个不折不扣的西方艺术视角。而随
着这一结论的形成和给出，也就逼迫我们更深入地追问、反思和回答这样一
个问题：难道中国古有的艺术文脉中不存在这样一种视角与实践吗？

　　近代以来，特别是五四新文化运动以来，把西方科学以及以此为核心而
建立起来的一整套科学方法论作为解决中国社会各方面危机、以求救亡图存
的知识学引进和实践成为主流，在这样的社会语境中，以西方透视学理论赏
鉴和套解中国艺术文脉的"经营位置"问题渐成美术界研究"中国画学"的

主流，制造了诸如"散点透视""动点透视"等牵强附会的所谓"中国画透视理论"，以至于被各种美术教材视为科学常识而大加普及。然而，暂不说相对偏重笔墨的元明清绘画，仅就相对偏重丘壑的宋代绘画而言，西方透视学理论的解释其实也是文不对题。这是因为在 15 世纪欧洲文艺复兴时代建立的透视学理论与 11 世纪在大宋王朝出现的"三远""以大观小"等经营位置认识，由于不同的哲学观基础——西方重视"我"对"物"的掌控驾驭（艺术中所谓"解剖透视"即是）、中国重视"我"与"物"的相知相生（丹青中所谓"饱游饫看""目识心记"即是），彼此之间很难做深刻地对等解释。例如，范宽《溪山行旅图》（图 27）中，主峰呈现出的高拔耸立之势，并非仰视的长焦透视经验所能解释，因为画面主峰形象显然是偏于俯瞰的呈现，而主峰这种在俯瞰下的高拔视觉效果也并非什么"散点透视"能够解释，因为画面景观明显反映的是一种整一观照下对"脑之所知"的表达，而非分段观察下对"目之所见"的拼装。显然，在视角背后，中西方各有其不同的观与看的理解逻辑。有学者这样认为：

> 西方古典绘画以焦点透视为预设前提，以视网膜成像之"看"为根基，其"观点的观"是"片面的静止固定的结构"。"观点的观"有时而穷，受到诸多限制而不能进入主体创造自由的境界。中国古典绘画之"观"是事物自然存在呈现的境界，没有预设前提，是"观的观点"。观是综合经验的直觉体验，是记忆、想象的创造，而不选择单一再现视网膜成像的路径。观的世界，是诗化的世界，是审美的世界，是超越有限生成无限的人的精神世界。故而能自由地展现一个包含一切的整体的动态的创造过程。[1]

由此，我们不妨看一些中国美术史上的经典画作：张择端《清明上河图》、王希孟《千里江山图》、苏东坡《枯木竹石图》、赵孟頫《鹊华秋色图》、黄公望《富春山居图》、董其昌《秋兴八景图》、石涛《搜尽奇峰打草稿图卷》、八大山人《河上花图卷》。这些经典画作的美术史联结所展现的"文人画"演进历程对于美术史研究者来说是非常熟悉的，即自宋苏东坡倡士夫之画，经元赵孟頫、"元四家"以及董其昌、"四王"、四僧等明清诸家之理论跟

【1】刘继潮《游观——中国古典绘画空间本体诠释》，生活·读书·新知三联书店，2011 年，页 32—33。

图 27 范宽《溪山行旅图》北宋，绢本设色，纵206.3 厘米，横 103.3 厘米，台北故宫博物院藏

进与笔墨实践，渐成在中国画坛占据绝对话语权的文人画之笔墨图式与精神。虽然宋元明清文人绘画的演进在笔墨图式与精神方面各有其鲜明的时代特色，并非亘古不变，但若细读一过之后，则可以看到在这个演进过程中一直比较稳定地存在着一种"画之为画"的艺术理解和视角呈现，其奥秘早在 11 世纪即被沈括《梦溪笔谈》以"以大观小"一语道破，其谓：

> 　　大都山水之法，盖以大观小，如人观假山耳。若同真山之法，以下望上，只合见一重山，岂可重重悉见，兼不应见溪谷间事。又如屋舍，亦不应见其中庭及后巷中事。若人在东立，则山西便合是远境；人在西立，则山东却合是远境。似此如何成画？……以大观小之法，其间折高折远，自有妙理……【2】

　　由此而言，丹青水墨中的"经营位置"关系并非固定视点下对所见景物关系在画面中的成比例缩小，而是在饱游饫看的运动体会中形成的对景观整一性的观照和记忆，在画面上按照物与物、物与我的比例关系的展开和推移，正如"人观假山耳"，它要求或者希望，即能看到山峦叠嶂重重，又能看到溪谷茅屋簇簇；既能见街衢外熙攘之人流，又能见商铺内营生之人家，讲究的是对景观"全貌"——而非目之所见一隅——"折高折远"的把握和理解，在实际生活中，相对比较接近这种要求和希望能够窥其全貌的视角只有俯瞰。我们看到，上述经典画作在视角上莫不暗合于此。不过这里需要特别加以强调指出的是，丹青图画中呈现的这种俯瞰并非是有真实的高于视平线视点的目击经验的反映，而主要是在饱游饫看、目识心记的游观后对全貌做到心知肚明的直觉体验的反映，因为只有在这样"心眼"的俯瞰中，而不是在那种视平线之下的"视眼"的俯瞰中，才会再现（造就）山峰巍峨、重峦叠嶂的体验。这，正是它区别于实际生活中的"俯瞰"的独特之处。由此而言，丹青水墨中的"俯瞰"是中国作家"外师造化，中得心源"的理解性视角，是一个"画之为画"的中国古有的文化视角，并非纯粹生理学视网膜成像意义上的或者图谋平面再现视觉幻真意义上的视知觉视角。故而，以西学透视中焦点比例之方法，论丹青水墨中经营位置之文思，纯属牛头不对马嘴、斧木皆损的世纪谬误。

【2】沈括《梦溪笔谈》，岳麓书社，2004 年，页121。

朱乃正虽以专工油画在业界知名，但他也是同辈西画家中少有的称得上是书法家的擅书者。他少年即临池学书，以后入读中央美院乃至被远谪到条件艰苦的青海高原工作的二十年间，也始终没有中断对书法的研习。他的书法起步于颜真卿，后由宋四家入手，上溯晋唐、下逮明清，渐悟书道之要、运笔之理、点画使转之意。这一历练至关重要，是他在 20 世纪 70 年代末自觉临习明清诸家绘画、悟通中国画学"经营位置"之要义不可或缺的前提和经验，也是他的艺术探索较之同辈不少画家更有品的一个重要原因。通过对八大、恽格等明清花鸟画诸家作品的临摹，朱乃正开始由书至画揣摩和理解中国画学陶写性灵之妙谛，文人先贤"仰观宇宙之大，俯察品类之盛，所以游目骋怀"形成的视觉心理图式——游观造境视角——开始主导着他这一时期的水墨实践，进而也非常明显地影响到他这一时期对油画创作的思考。这一自修过程中出现的那种常被大家熟视无睹但却具有内在关联性的有趣变化，在图像资料（图 28）中可以获观一二。

从中，我们发现这种有趣的变化关乎具有内在联系性的"身体"和"视角"两方面。朱乃正的油画写生、创作和所有的油画家一样，其身体姿态主要表现为"举头面对"，而他在水墨创作时的身体姿态则基本表现为"埋头伏案"，这种身体行为的不同即中西之间观与看的差别所致。油画家作画时之所以要"举头面对"，主要是双眼既离不开画面又离不开实物（或参照物），这样适于二目在"画"和"物"之间头部移动的"面对"行为成为常态。而水墨家作画之所以"埋头伏案"，主要是目识心记的结果，因为物象已然在胸，二目只关注"画"本身，无需旁视，故而有埋头作画之说。我们看到，朱乃正一"埋头作画"就和属于记忆系统而非知觉系统的中国画学俯瞰图式亲密起来，进而对他既有的仰视油画创作图式产生了不小的影响。差不多与《青海长云》《国魂——屈原颂》同时期，在他的艺术实践中同步出现了一种疏远仰视作风而偏于俯瞰把握的新探索，其中的先声即表现在《大漠》（图29）和《长河》（图 30）这两幅油画风景画上面，这两件作品分别以俯瞰式的构图呈现"大漠孤烟直""长河落日圆"的诗境意象，反映出作者由"写境"走向"造境"的自觉意识和实践诉求。为此，他在完成《大漠》和《长河》后这样写道：

　　来自于欧洲传统的写实油画，其长处且不在此表述，而其基本规律是表现客体之真实时空形态。正因如此，西画中也颇多意境引人的杰作，

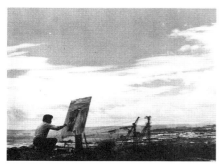

从上到下：

图28 1974 年朱乃正在青海写生留影

图29 《大漠》油画，1982—1983 年，
120cm×120cm

图30 《长河》油画，1982—1983 年，
120cm×120cm

但却仍然圈止于"写境"的范畴。而中国绘画艺术高妙之优异处，全在于艺术家吞吐自然造化之涵量，绝非以纯客体的如实描写为计衡。这就大大开拓了真正的主观创造的无边疆土，而任自驰骋。一获此识，我在油画创作实践上开始明确地以"造境"之说为本。面对一块空白画布时，力求摆脱对象写生之缚，绝不参用摄影照片、惟凭脑中的储存、胸中之块垒，以双眼为尺度，信手画去，东涂西抹，以期自家之境在画布上显现，创造一个自己的视觉世界。诚然，"境"由"心"造，更意味着"心"与"境"二字中包容的全部意义："境"自"心"出，但非一蹴即可就，一触即可发的，而是主体与客体水乳交融为一体的长期修炼磨砺过程，若无客体现实存在之源，则主体无所依；而失去主体的自由能动，客体本身不能变成更不可代替艺术创造之完成。至于运用油画艺术语言如何"造境"，更非朝夕之易事。这是一个归依到我们自己母体文化根脉的问题，也将是需要我们许多人甚至几代有此共识之士，以充满自信之全部心力，去探讨并付诸实践的重大课题。[3]

作为一个艺术实践家，朱乃正对于"境"与"心"的主客体理论解读其实并没有什么超越先贤之处，其中的意义和价值若不结合朱乃正在 20 世纪 80 年代文化处境中的创作实践，实难显现清楚。在本文看来，上述解释之于朱乃正或者与之同辈或晚辈画家而言都太像"美学概论"的名词解释了，并未击中朱乃正经由个人实践所倡"因心造境"之于 20 世纪中国美术如何发展所进行的朴素反思。其实在 20 世纪 80 年代初，朱乃正对"心"——

【3】朱乃正《境由心造——画〈大漠〉〈长河〉的启示》，载《朱乃正品艺录》，人民美术出版社，1998 年，页96—97。

图 31 朱乃正水墨画步骤图

"境"思考的价值不在于对主客体的理解，而在于对"因"什么"心"的觉悟，这才是他思考的意义所在，其中所涉及的正是西潮汹涌之际中国现代艺术前行应该依托怎样的文化态度、源流予以突破发展的问题，正是从这里我们才能了然朱乃正油画创作实践回归文化母体、求取自由表达的内在意义。显然，相对于热切拥抱西方现代艺术、希望走出文化封闭的新潮艺术青年的"离家出走"来说，同样希望解放的朱乃正选择的是"回家探亲"。20 世纪 80 年代以来的一批油画画作（图 32、33、34、35、36、37、38）所反映的正是他这方面实践的基本步履。

由上可见，自 20 世纪 80 年代以来，朱乃正的油画创作由过去以人物为主转而以风景为大宗，在意识形态对文艺创作的压制逐渐转向以坚持四项基

左：图 32 《归巢》 油画，1986 年，140cm×140cm
右：图 33 《临春》 油画，1986 年，100cm×100cm

上左：图 34　《西部大风》　油画，1993 年，190cm×180cm
上右：图 35　《雨雪松云》　油画，1998 年，200cm×200cm
中左：图 36　《执薄·悟深》　油画，2008，年 80cm×80cm
中右：图 37　《雪色》　油画，2009 年，55cm×55cm
下：图 38　《第一场雪》　油画 2012 年，50cm×60cm

本原则为底线的放开后，更易陶写性灵和便于对接发挥中国画学造境经验的油画风景创作，成为朱乃正油画艺术探索的主要载体，其基本特点表现为：1. 俯瞰视角居多；2. 弱光、纯色，形象单纯且人格化，象征性进一步增强；3. 对于长焦纵深空间的兴趣远大于对短焦横阔空间的兴趣。显然，这些特点相对于朱乃正此前油画创作的视角图式而言有显著的变化，其中最突出的就是在呈现视角上仰视退隐、俯瞰上位，视角的这种升沉起伏显然和朱乃正这一时期着力于油画语言的"造境"、与中国画学"造境"观念和经验接驳有关。不过显而易见的是，朱乃正毕竟是在长于"写境"的油画语言的尺度范围内讨论和实践"造境"的可能性，毕竟不能纯然以中国画学的"造境"观念和经验画油画风景，因此，朱乃正也遭遇到所有试图寻觅中西融合之通途、使油画语言富有民族气度而又不失其语言价值本色的画家都必须面对的困局。

三、两难之下：造境的困局

自 20 世纪初以来，希望通过融合中西以求中国文艺复兴的策略选择，一直是百年中国美术思潮的主流之一，其间不乏各路精英先贤的摇旗呐喊的鼓吹倡导和筚路蓝缕的实践探索，自然也不乏不苟同此道的批评和警训。不过随着一百年来的融合摸索，试图在中西之间找到契合点的画家们越来越感到中西艺术各有其极则的规定，面临着难解的困局。这在朱乃正的油画造境探索中也有深刻的反映。

就本题来说，朱乃正因醉心于油画语言的"造境"探索，旁参中国画学游观—造境所积淀的俯瞰图式与经验，进而影响到他油画风景创作的视角选择与呈现也开始逐步偏移到俯瞰视角。不过，无论怎样，他油画风景中的俯瞰依旧难以摆脱西画焦点透视原则的束缚，这是因为，虽然他从理论上已经明白并且希望自己也能做到"面对一块空白画布时，力求摆脱对象写生之缚，绝不参用摄影照片、惟凭脑中的储存、胸中之块垒，以双眼为尺度，信手画去，东涂西抹，以期自家之境在画布上显现，创造一个自己的视觉世界"，但是由于他的油画风景写生是建立在空间透视关系中的对景写生，而非目识心记的整一性的文化观照和审美理解，因此他脑中所存储的其实是对特定空间关系中的自然物象的记忆，而不是先验图式在外师造化后中得心源的激活，这使得他在创作时无论是仰视还是俯瞰，其实始终无法改变的是那种西画固有的长焦纵深空间对画面、对他自己的主导，在这样相对保持着视网膜成像

特征的空间里，无论作者做出怎样的疏浚，与中国画学"画之为画"的经验沟通，都无法更改其境之实的束缚，所谓"造境"之想其实只是对"实境"写生的加工改良而已。这是他油画"造境"探索源于西学本身所面临的一难。朱乃正对此似乎也有所直觉，在2008年之后的个别油画风景作品比如《执薄·悟深》中，可以看到他并不是十分自觉而是凭着一种直觉尝试性地嫁接和转换宋人大山堂堂的山水图式，试图能够脱离物象实体转而依凭图式经验而有所"造境"，但是一来他好像并未对此尝试抱有画一批的决心，这使得《执薄·悟深》在他后期的油画风景创作中显得有些形单影只；二来这样相对比较直白的嫁接先入为主的程式化图式，对于实践家造自家境、注自家思当然也有莫大的局限。这是他油画"造境"探索援引中国画学图式所面临的又一难。在此二难之下，朱乃正对油画"造境"的探索，距离他心中梦想要造的那个"境"当然并非一步之遥。然而，遗憾的是，上天没有再给朱乃正时间和机会去进行一次更富挑战性的困局突围——2013年7月25日，朱乃正因病去世——他只能走到这一步并在这一步上招引着后人。诚如朱乃正自己所言："运用油画艺术语言如何'造境'，更非朝夕之易事。这是一个归依到我们自己母体文化根脉的问题，也将是需要我们许多人甚至几代有此共识之士，以充满自信之全部心力，去探讨并付诸实践的重大课题。"

本文原载于《美术研究》2013年第4期。

吴雪杉

　　湖北沙市人，1976年生。2015年于中央美术学院美术史专业获博士学位。现为中央美术学院人文学院副教授。2003年至2015年曾执教于中央民族大学。

　　代表著作有《吴雪杉中国美术史研究文集》《张择端〈清明上河图〉》《观乎明堂》《长城：一部抗战时期的视觉文化史》。论文有《汉代画像中的"泗水取鼎"：图像与文本之间的叙事张力》《人人笑我四蓬头——明代"四仙"图像研究》《城市与山林：沈周〈东庄图〉及其图像传统》《世情与美人：唐寅〈秋风纨扇图〉研究》《重华宫赐画：兼论古画中乾隆"五玺"全而〈石渠宝笈〉未著录的现象》《透过媒介：建构"万里长城"的现代形象》《南京解放：历史、图像与媒介》《隐蔽的自我：徐悲鸿〈田横五百士〉新解》《会师东京：国家象征与徐悲鸿的抗战图像》《祖国的防卫：黄新波与1930年代的义勇军图像》《媒介意识形态：1950年代的"速写运动"》《"新"开发的公路：1950年代的公路图像及其话语空间》《"超现实"："两结合"语境下的"大跃进"农民画》等论文多篇。译著有《光与影》《什么是包装设计》。

汽笛响了：阶级视角下的声音与时间

吴雪杉

对于 20 世纪 30 年代的新兴版画运动而言，工人、工业生产和阶级斗争是常见的绘画母题。[1] 这类图像在整个 20 世纪不断出现，似乎已经成为一种视觉"常识"[2]，但对于那些拿起画笔和木刻刀不久的新兴木刻版画家而言，一切都还刚刚开始。他们应该如何调动既有的视觉资源，将现代化的生产活动转化为压迫与反抗的阶级图景呢？通过陈烟桥木刻版画《汽笛响了》的创作过程及其再现对象，可以很好地进入这一问题。

一、鲁迅的三封信

1934 年，围绕陈烟桥的《汽笛响了》，鲁迅与陈烟桥有过三次通信。在这一年的 4 月 3 日，陈烟桥把他完成不久的木刻作品《汽笛响了》寄给鲁迅。鲁迅在 1934 年 4 月 5 日的回信中提出修改意见：

> 三日的信并木刻一幅，今天收到了。这一幅构图很稳妥，浪费的刀也几乎没有。但我觉得烟囱太多了一点。平常的工厂，恐怕没有这许多；又，《汽笛响了》，那是开工的时候，为什么烟通上没有烟呢？又，刻劳动者而头小臂粗，务须十分留心，勿使看者有"畸形"之感，一有，便成为讽刺他只有暴力而无智识了。但这一幅里还不至如此，现在不过偶然想起，顺便说说而已。[3]

鲁迅的批评集中在两点，一是烟囱太多而又没有烟，二是人物形象头小

【1】通常它们被视为左翼美术的一部分，见陆地《中国现代版画史》，人民美术出版社，1987 年，页 31—65；吴雪杉《"钢铁长城"：廖冰兄 1938 年漫画中的国家理想》，《美术学报》2016 年第 3 期，页 87—97。

【2】在近现代美术史中可以看到大量描绘工人的作品，参见邹跃进、邹建林《百年中国美术史（1900—2000）》，湖南美术出版社，2014 年。

【3】鲁迅《致陈烟桥》，见鲁迅《鲁迅书信集》，人民文学出版社，1976 年，页 517。

臂粗。

　　陈烟桥似乎对于烟囱是否应该冒烟还有所疑问，于是在 4 月 10 日给鲁迅写信请教这个问题。鲁迅于 4 月 12 日给陈烟桥回信，就《汽笛响了》是否应该有烟的问题做进一步说明：

> 　　工场情形，我也不明白，但我想，放汽时所用之油，即由锅炉中出来，倘不烧煤，锅炉中水便不会沸。大约烧煤是昼夜不绝的，不过加煤有多少之别而已，所以即使尚未开工，烟通中大概也还有烟的，但这须问一声确实知道的人，才好。[4]

　　陈烟桥信文不详，从鲁迅回信可以推测，陈烟桥在给鲁迅的信里陈述了他创作此画的构思。在陈烟桥最初的设想里，"汽笛响了"所发生的时间，是在汽笛虽响，而尚未开工的节点。既然尚未开工，烟囱就不必冒烟，自然也就无需画出烟来。但鲁迅既然提出"烟通上为什么没有烟呢"的问题，陈烟桥应该就是反问鲁迅：未开工之前，工厂烟囱为什么要有烟？关于烟囱的实际工作原理，鲁迅很诚恳地回答，他也并不十分清楚，但他还是"想"出了一个可能，烟囱底下烧煤大约是昼夜不绝的，即便尚未开工，烟囱也应该冒烟。

　　陈烟桥接受了鲁迅的意见，很快在原稿基础上做了修改，创作出第二稿，在 4 月 21 日将新的木刻寄给鲁迅。两天以后，鲁迅在 4 月 23 日对《汽笛响了》二稿给出了进一步的批评和修改意见：

> 　　廿一函并木刻二幅均收到。这回似乎比较合理，但我以为烟还太小，不如索性加大，直连顶巅，而连黑边也不留，则恐怕还要有力。不知先生以为怎样。[5]

　　陈烟桥与鲁迅关于《汽笛响了》的讨论，至此告一段落。从二人通信可以看出，陈烟桥至少创作过两稿木刻《汽笛响了》。

　　陈烟桥《汽笛响了》的第一稿（图 1）见于 1934 年 5 月出版的《小说》杂志第 1 期。这幅《汽笛响了》有七个烟囱，所有烟囱都没有冒烟，和鲁迅"为什么烟通上没有烟呢"的疑问相吻合。画中人物"头小臂粗"的缺点也十分明显。

【4】鲁迅《致陈烟桥》，《鲁迅书信集》，页 522。
【5】鲁迅《致陈烟桥》，《鲁迅书信集》，页 530。

图 1　陈烟桥《汽笛响了》第一稿　1934 年
图 2　陈烟桥《汽笛响了》第二稿　1934 年

　　从这两点判断，应该就是在鲁迅提出修改意见之前，陈烟桥创作的《汽笛响了》
第一稿。大约陈烟桥创作完第一稿后，在寄给鲁迅的同时也投寄给了《小说》
杂志，而《小说》杂志也就刊用了，正好给我们留下一个珍贵的图像证据。

　　《汽笛响了》的第二稿（图 2），可见于陈烟桥本人于 1935 年 10 月刊印
的《陈烟桥木刻集》，《汽笛响了》是其中第一幅。此外，这一稿《汽笛响了》
还发表在《木屑文丛》1935 年第一辑和《每月文选》1936 年第一卷第二期。
第二稿与第一稿的差别仅仅体现在烟囱的数量和烟囱喷吐的浓烟上。第一稿
中远处的两个烟囱被剔除，烟囱的总数从七个降到五个。此外，这五个烟囱
都开始冒烟了。但是人物"头小臂粗"的问题并没有解决。比较第一稿和第
二稿可以发现，陈烟桥应该就是在同一个木刻底版上进行的修改，前景中人
物和建筑的刻画比较细密，基本没有留下改动空间，而底版中没有动刀刻画
的天空（第一稿天空中黑色的部分）却留下了修改的可能。[6] 陈烟桥的处理
办法是将第一稿里最小的两个烟囱铲去，与天空中的排线连成一体，第一稿

【6】李允经已经指出了这一点："陈烟桥见信后，对原版作了一些修改，即在画面的烟囱上方补刻了烟。但
　　是人物已经刻好，无法再行改动。"李允经《鲁迅藏画欣赏》，西北大学出版社，1999 年，页 138。

519

图3　第一稿与第二稿的差别

里烟囱的轮廓在第二稿里还依稀可见。另外，就是在保留下来的五个体量较大的烟囱上刻出烟雾。这些烟雾体量并不大，不能让鲁迅觉得满足，以为"烟还太小"。

　　陈烟桥似乎没有再做第三稿。如果陈烟桥遵从鲁迅1934年4月23日的意见再做出第三版，那他就不会将第二稿反复刊印。至于陈烟桥为什么不进一步修改、加大烟雾体量的原因，也许可以从两方面给予解释：一是修改作品的方式，他是在同一个底版上做的修改，而不是重刻新版，这就限制了他做修改的余地；二是陈烟桥在烟雾的体量上比较严格地遵从了空间透视的原则，远处烟囱比近处烟囱小，同时冒出的烟也要比近处烟小，一味增大烟囱上的烟雾，会破坏画面的结构。

　　从画面形式上看，在剔除烟囱和增加烟囱上的烟之后，这幅画的格调已经和陈烟桥最开始的预期有了很大不同（图3）。第一稿画面笼罩在黑沉沉的夜色里，厂房上冒出的三股烟雾提示"汽笛响了"，近处路灯散发着刺目的光芒照射着前方呐喊的工人，气氛阴郁而沉闷。但是到了第二稿里，由于剔除烟囱造成的排线和五片上升的烟雾，背景变得明快而富于动感，第一稿里的沉重的压抑感减轻了不少。为了追求鲁迅心目中现实的合理性（虽然从通信中可以知道，鲁迅对工厂的"现实"究竟如何也不是特别清楚），陈烟桥在修改中不自觉地消减了画面的表现力度。[7]对于20世纪30年代的木刻家们来说，这是一个亟待克服的问题：在他们所借鉴的表现主义风格与每天所面对的现实生活之间，似乎总存在一道难以逾越的鸿沟。

　　鲁迅的批评还体现出一个维度，陈烟桥在创作时存在一个概念化的倾向，

【7】吴雪杉《召唤声音：图像中的〈义勇军进行曲〉》，《美术学报》2014年第6期，页27-28。

这种概念化不仅体现在表现形式上，还体现在陈烟桥对绘画对象的理解上。鲁迅不断要求陈烟桥贴近现实，而从通信中可以确知，他们二人对于工厂里的实际运转情形（特别是烟囱）都不是特别清楚明了，这就表明，陈烟桥是在一知半解的情况下完成了《汽笛响了》。画家对于作品的修改，也呈现出一个先确定主题，再贴近现实的过程。这就要涉及陈烟桥为什么刻画汽笛，而汽笛又何以在20世纪30年代的中国成为一个题材的问题。

二、汽笛的视觉形象

陈烟桥为什么以"汽笛响了"为题创作？既然是要描画汽笛，为什么烟囱反而成为鲁迅和陈烟桥讨论的主角？这就涉及到20世纪初，人们对于汽笛的理解，以及当时人对汽笛的"再现"方式。

汽笛是用蒸汽冲入气室使之发声的一种装置（图4）。[8]汽笛声的主要功能是通过发出长短不一或有节奏的声音来传递信息，例如工厂常用鸣响汽笛的方式来提示时间，火车和轮船也通过鸣放汽笛来传递信号。作为一种设置在厂房或机车内部的装置，汽笛本身并没有可供辨识的固定形态，它一般是通过声音来让人感知。即如它的中文名一样，汽笛是用蒸汽奏响的笛子，总是以声音的方式进入人们的日常生活，而作为一种由蒸汽推动的发声装置，它本身又与现代性的生产方式和交通工具联系在一起。

汽笛作为一种装置并不裸露在厂房或车、船外部，也就是说，汽笛——至少汽笛的主体——是不可见的。同样，汽笛发出的声音也无法用视觉直接感受到。而汽笛声在20世纪上半叶又大量地进入到中国人的日常生活，难免成为绘画的表现对象，它应该如何在视觉上给予呈现呢？一则晚清的时事漫画提供了一个比较早期也比较滑稽的解决方式。1909年《舆论时事画报》上有一条新闻，名为《汽笛声惊死小孩》（图5），文字说明如下："初四日下午五点余钟时，沪杭快车经过硖石，汽笛一声。适有一年约十一二之儿童，立于道旁，闻警之下，立时晕倒，噤不能言。经旁人请医生诊治，已不可救药矣。"[9]同时又附上一张插图，途中一辆

图4　1935年的一个汽笛剖面图

【8】平《汽笛》，《崇实》1935年第5卷第4期，页14。
【9】《汽笛声惊死小孩》，《舆论时事报图画新闻》1909年第8卷第12期，8月12日。

图 5　《汽笛声惊死小孩》，1909 年

火车冒着浓烟从铁轨上驶过，一个小孩刚刚摔倒在一旁，而火车司机却站在车厢 / 驾驶室前方，打开窗户，吹着一个喇叭。

　　用喇叭来代表汽笛声，这自然是不明现代汽笛发声原理，利用中国传统发生器具对声音进行图像说明的一种方式。新闻里的汽笛声无疑是作为一种异质、现代而恐怖的新事物出现，具有可怕的杀伤力，甚至能致幼儿于死地。在 1909 年，对汽笛这一新事物的视觉再现，只能通过汽笛本身的载体，也就是行驶中的、冒烟的火车来间接的表现，而却又无法用现代的形象来表达，反过来只能借助古已有之的物品——喇叭——给予再现。

　　1935 年的另一幅插图也以火车发出的汽笛声作为主题，但却洋溢着褒扬的语调。短篇小说《古城边的汽笛声》（图 6）描写一个边远偏僻城市的居民们，在初次见到火车时对火车及汽笛声的感受。插图描绘一群观看者在城墙下舞动双臂、欢呼雀跃，黑沉巨大的火车喷吐着烟雾，在画面中几乎顶天立地。小说里对这一段的描写是这样的："'呜呜呜呜……'远处突然传来一种奇异的叫声，（可怜的西城，就连一家工厂都没有，难怪他们听见汽笛声要认为奇怪哟！）这叫声拉长着使得车站上的人都耸起耳朵，接着又看见浓烟像人吃烟卷似的一口一口的从远处的地面上吐出来，跟在叫声浓烟后面的已经在

左：图6　《古城边的汽笛声》插图
右：图7　《工厂里的汽笛也同时叫将起来》，1937 年

千万睁大了眼珠子里面看出是个‘庞然大物’。"【10】汽笛声——如果画面中确有描绘的话——那只能是由疾驰中的火车所冒出的浓烟来代表。

在《汽笛声惊死小孩》和《古城边的汽笛声》里，都以火车汽笛声作为呈现对象，都把火车头作为刻画重点，尤其是火车上冒出的浓烟代表火车正在高速行驶，而汽笛本身在发声时，一个外在可见的特征，也要通过管道向外喷吐白色的水蒸气。这个可见的特征，可以用于暗示正在鸣响的汽笛。尤其在对于工厂汽笛声的视觉再现里，这一点被极大地利用了。

用浓烟和缭绕的水汽来再现汽笛声，在 20 世纪 30 年代成为摄影和绘画中的惯例。1930 年《安琪儿》杂志刊登了一幅名为《汽笛》的艺术摄影，作品里是数栋都市里的高楼，它们在烟囱喷吐的烟雾里若隐若现。【11】1937 年第 1 期的《每月画报》用十四张照片展现上海"都会的早晨"，其中第二幅《工厂里的汽笛也同时叫将起来》（图7），拍摄高大的锅炉边一根细小的烟囱正在向天空中喷吐白色的浓烟。【12】

汽笛声音的波动转由冒烟的烟囱来再现，在三个方面具有合理性。一是空间位置上的相近，无论火车还是工厂，可见的烟囱和不可见的汽笛装置距离不远，甚至烟囱和汽笛就连通在一起，推动汽笛发声的蒸汽经由烟囱排出。

【10】阎重楼《古城边的汽笛声》，《新小说》1935 年第 1 卷第 5 期，页 63。
【11】E. O. Hoppe《汽笛》，《安琪儿》1930 年第 15 期，页 5。
【12】《都会的早晨》，《每月画报》1937 年第 1 期。

左：图 8　沈福文《汽笛声中》
右：图 9　《两个汽笛》的插图

二是时间上的一致性，在大型的机车和工厂，汽笛装置运转时必然会排出大量水汽，人们在听到汽笛声的同时，总会看到某些烟囱在冒烟。三是都具有运动感。尖锐的汽笛声向外围层层扩散，烟囱冒出的浓烟则是向上升腾翻卷，涌动不息的浓烟至少能部分地传达出声音的波动感。

　　无论什么原因奠定了烟囱与汽笛的紧密联系，在绘画作品里，汽笛声也开始用或粗或细的烟囱来再现了。沈福文 1933 年的作品《汽笛声中》（图 8）描绘空无一人的工厂，画面上只有厂房、路灯和冒着黑烟的烟囱。[13]画家似乎是在呈现当他听到汽笛声的时候，他所看到的场景，而如果画面里还有"汽笛声"存在的话，那只能是缭绕在画面里的蒸汽和烟雾了。最有趣的是一幅1946 年的儿童故事插图，这个故事名为《两个汽笛》，围绕两个汽笛在夜间的对话展开情节，而插图里就把它们画成两个正在说话的烟囱（图 9），连白色的水汽也省去了。[14]不过，为了区别于普通的烟囱，这两个"汽笛"烟囱各自树立在一个更加粗壮的大烟囱旁，烟囱口也做成喇叭状，表示这是专门用于为汽笛排烟的烟囱。虽然经过这种精心修饰，就视觉再现而言，烟囱本身在这里就可以作为汽笛的替代物了。

　　这个汽笛再现的视觉背景有助于更好地理解陈烟桥的《汽笛响了》。陈烟桥是如何表达汽笛的响声呢？对于汽笛本身，鲁迅和陈烟桥的通信里只提到一句："又，《汽笛响了》，那是开工的时候"，此外就不再有其他议论。这句话针对的是陈烟桥《汽笛响了》的第一稿，也就是说，在鲁迅看来，"汽

【13】福文《汽笛声中》，《艺风》1933 年第 1 卷第 6 期，页 57。
【14】庆云《两个汽笛》，《新儿童》1946 年第 9 卷第 6 期，页 3。

图10　陈烟桥《汽笛响了》里象征汽笛的烟

笛响了"这个主题在陈烟桥木刻初稿中就已经得到了充分展现，他已经完全感受到画面里的汽笛声了。那么，陈烟桥《汽笛响了》初稿里，汽笛在哪里响起呢？

陈烟桥《汽笛响了》初稿与"汽笛响了"存在联系的地方有两处。

第一处是从烟囱前方厂房上冒出的三股烟雾（图10），它们直接从房顶上升起，画面本身没有交代它们从何而来，就这么突兀地在房顶上凭空显现。然而，这个明显的不合理并没有遭到鲁迅的质疑，唯一的解释是鲁迅能够准确把握它们的含义以及出现的原因。这三道烟雾状气体最可能的再现对象，是汽笛鸣响时所排出的蒸汽。至于为什么要有三股，相距又如此之近，仿佛三个汽笛凑在一起齐声鸣叫，倒不一定经得住仔细推敲，不过既然反复审视这幅作品的鲁迅都不觉得有错，说明当时的观众是可以心领神会、不以为意的。需要注意的是，在陈烟桥原稿里，当后面的烟囱还没有冒烟，天空也更加昏暗的时候，这三道白烟是画面里最明亮也最耀眼的部分，对那些能够准确辨识这三道白烟图像志意义的观众眼中，它们会第一时间被感受到，恰好与标题《汽笛响了》里的第一个名词"汽笛"相应和。

第二处能够暗示汽笛声音的地方，是前景里发出呐喊的工人，他应该是在黑暗中被"汽笛响了"所惊醒，举起双臂发出无声的呐喊（图11）。在阴沉黯淡的原稿里，这个工人在路灯映照下和后面的"汽笛/蒸汽"同样醒目。借助他挥舞手臂的动作和大张的口型，观画者借此推断汽笛刺耳的鸣叫声正在画面里回旋不绝，从而真切地感受到标题里的那个动词——"响了"。

在陈烟桥《汽笛响了》初稿里，不冒烟的烟囱代表了工厂，而汽笛则由

图 11　陈烟桥《汽笛响了》里
听汽笛声的人

没有烟囱的烟雾来间接地再现。但那三道突兀的、没有来处的汽笛／烟雾仍然莫可名状、令人费解。一幅摄影作品为理解这三道神奇的烟雾提供了线索。就在陈烟桥创作《汽笛响了》的前一年，1933 年第 76 期《良友》杂志里刊登了一组《都会之晨》摄影，其中一幅名为《工厂的汽笛都叫起来了》（图12），画面却是从俯视角度拍摄厂房屋顶上冒出的蒸汽。照片的拍摄者显然是希望用汽笛鸣响时排出的水汽，来唤起人们对汽笛叫声的体会。在《工厂的汽笛都叫起来了》照片里，白色水汽从三道平行的屋脊上冒出，与陈烟桥画里突兀的烟雾毫无二致。这幅照片为认定陈烟桥《汽笛响了》里三道凭空出现的烟雾提供了视觉证据，借此可以确认"汽笛响了"的汽笛到底出现在哪里。实际上，照片里的烟雾通过屋顶上低矮的烟囱散发出来，但是竖立的屋脊和浓密的白烟将烟囱遮挡住了，使得烟囱若隐若现，仿佛并不存在一般。如果陈烟桥从厂房之外的平地上观看这类景象，他可能就看不到厂房上的烟囱。陈烟桥在《汽笛响了》里借用凭空出现在房顶上的水汽来象征汽笛声，或许就参考了相同主题的摄影作品。

在一篇 1931 年从日文翻译过来的短篇小说《汽笛》里，开篇第一句话是："上午六点半钟的汽笛从工厂的屋顶上吐散出棉花似的白气来了。[15]" 汽笛的声音被描述为屋顶上白色气体的吐散，用水汽的运动来表示声音传递，读者只能"看"到厂房和白气，却是看不到烟囱的。虽然出自日本作家之手，这一视觉场景的描写却正好与前文中的摄影、陈烟桥的《汽笛响了》相呼应。

【15】平林夕イ子《汽笛》，秦觉译，《小说月报》1931 年第 22 卷第 1 期，页 177。

图 12　《工厂的汽笛都叫起来了》　1933 年

工厂里与汽笛相关联的烟囱可能既矮又小，只在房顶上冒出一点。当汽笛声响起时，人们能够看到的只是厂房上冒起的白烟，而汽笛本身，或者与汽笛连接的烟囱，却并不进入人们的视觉经验。在这个意义上，陈烟桥《汽笛响了》对于汽笛的刻画，确是很有现实感的。

三、声音与阶级

陈烟桥为什么要以"汽笛响了"为题进行创作呢？按鲁迅的理解，"《汽笛响了》，那是开工的时候"。陈烟桥画中闪耀的灯泡和漆黑的天空提示了汽笛鸣响的时间还在黎明到来之前。面对黑夜中开工的声音，工人发出了痛苦的呐喊。汽笛声与工人处于一种对立的关系，"汽笛响了"，也意味着工厂/资本家对工人的压迫在新的一天重新开始了。

汽笛本身就是一个现代产物，又与新的生产技术和现代生产方式联系在一起，汽笛发出的声音似乎就可以具备现代性。就在陈烟桥制作《汽笛响了》的 1934 年，《世界知识》上刊登了一则幽默短文，用汽笛来嘲笑东方的落后和野蛮：

> 不久以前，有一个东方要人去参观英国爱丁堡的胶皮工厂，中午放工时汽笛呜呜地吹了起来。那位要人从窗里看见工人们像潮水地从厂门里涌出去。他看得诧异，不禁向正站在他旁边的厂长说："你看，你看！

你的奴隶们都逃跑了！""别着急！"厂长回答说，"他们要回来的。"下午一点钟，汽笛又响了起来，工人们又像潮涌般地进厂来。"怪事！"那位要人说，"在我的国家里，要喊逃跑的奴隶回来，一定要用皮鞭与警犬，而这里却只要呜呜地叫几声汽笛。我归国时一定得带些这种汽笛回去哩！"【16】

这个幽默故事里的汽笛不仅是一个新鲜事物，同时也代表着西方的生产方式，更是一种控制工人作息的技术。

作为一种新的声音技术，汽笛传达关于时间的信息。在工厂常常设置在城市内的 20 世纪 30 年代，大多数人对于汽笛的感受不是视觉上的，而是听觉上的；不仅是功能性的，还带有意识形态色彩。当清晨的汽笛声在城市中响起时，它的功能固然是提示开工时间的到来，也将笼罩在声音范围内的所有人从睡眠中唤醒。一首儿歌告诉我们，在工厂里，通常汽笛会鸣响三次，传达不同的信息：

> 汽笛是个信号，
>
> 每天三次叫：
>
> 天亮了，上工去，
>
> 第一次汽笛呜呜叫；
>
> 中午了，吃饭去，
>
> 第二次汽笛呜呜叫；
>
> 天晚了，回家去，
>
> 第三次汽笛呜呜叫。【17】

在近代的上海工厂，工人劳动时间普遍较长，"除了少数厂，一个劳动日很少低于 10 小时，通常是 12 小时以上，最长的达十三四小时以至十五六个小时"。【18】尤其是白天工作的长日班，上班时间一般从早上五点或六点开始，如果在秋冬两季，开工时多半天还是黑的。汽笛一早一晚的鸣响时间，常常是天未放亮或黑夜已经降临。在 1926 年的一首现代诗《汽笛底声》里，作者模拟汽笛的传达的话语：

【16】亦文《汽笛的魔力》，《世界知识》1934 年第 1 卷第 4 期，页 165。

【17】莫冠英《汽笛叫》，《小朋友》1930 年第 443 期，页 2。

【18】宋钻友、张秀莉、张生《上海工人生活研究：1843—1949》，上海辞书出版社，2011 年，页 62。

"金乌西坠，天地渐朦胧；"

那工厂里的汽笛，

呜呜地叫着……似乎说：

"人们呀！谨慎地预备吧！

黑暗来了。"

"东方未白，大梦谁

先觉！"

汽笛也急急地叫着说：

"人们快底醒悟……起来

振作吧！"[19]

在这首诗里提示了工厂上班早（"东方未白"）而下班晚（"金乌西坠"），但并没有对这一漫长的工作时间提出异议。而另一篇《上午五点钟的汽笛》就直接控诉这凌晨的汽笛声了：

可怕的汽笛！可恨的汽笛！你这一来，她们——女工——就一分钟也不敢迟延地从她们的热梦中起来。可怜疲劳的筋骨，还没有复苏，在半点钟之内，又要赶到工厂去过那循环的机械的生活了！[20]

陈烟桥《汽笛响了》批判的是过早的开工时间。自然，过晚的下班时间同样也是画家批判的对象。罗清桢的《爸爸还在工厂里》（图13）虽然没有提到汽笛，所指向的却是工厂的下班时间。画中天色已经黑暗下来，而烟囱仍在冒着浓烟，暗示生产还在继续，工人尚未下班。这里要提一句，如果按照鲁迅的逻辑，烟囱冒烟是和下班与否无关的——不过显然罗清桢并不这样认为。一个母亲带着一个孩子，又抱着一个孩子，站在桥边等着自己的丈夫下班。在小河对面的厂房之间，还可以看到有工人在推运货物。此外，这幅版画还把批评的矛头直接对准上海的屈臣氏汽水厂。这是有英国背景的公司，所以罗清桢的《爸爸还在工厂里》不仅反资，还带有一点反帝的内涵。

工人的作息既然由汽笛来控制，工人过长的工作时间乃至工人在工厂遭

【19】颂圭《汽笛底声》，《人籁》1926 年第 4 期，页 7。

【20】坚《上午五点钟的汽笛》，《女青年》1929 年第 8 卷第 5 期，页 35。

图 13　罗清桢《爸爸还在工厂里》

受到的所有压迫，在感官上，仿佛都随着汽笛声的响起而到来。即便是旁观者，也会从汽笛响起的声音中感受到工人的苦难。1928 年刊登的一则《过盘门闻纱厂汽笛声有感》，用两句话表达了汽笛声在作者身上激发起的情感反应：

> 这何尝是纱厂里汽笛声，明明是数百工人求援的哀鸣！[21]

汽笛声所开启的苦难又主要由城市最底层的劳动者来承担，这样一种特定的现代"声音"，也就与劳工阶级联系在一起。就在陈烟桥创作《汽笛响了》的 1934 年，现代诗《每晨闻工厂汽笛声有感》指明了汽笛与劳工之间的联系，以及在面对汽笛声时，穷人和富人之间的差别：

> 呜呜汽笛声，唤醒满城人；
>
> 富贵锦衾卧，劳工生活营。
>
> 畔着晨鸡唱，呜呜汽笛声；
>
> 海天东指日，起舞剑纵横。
>
> 不为世之英，千载若浮生；
>
> 惊破黄粱梦，呜呜汽笛声。[22]

【21】觉寺《过盘门闻纱厂汽笛声有感》，《沧浪美》1928 年第 2 期，页 95。

【22】蔼生《每晨闻工厂汽笛声有感》，《浙江省立杭州高级中学校刊》1934 年第 94 期，页 510。

满城人都能听到汽笛声，但只有穷苦的工人才因它开始每天的劳作，富人却依旧安睡，这就使汽笛声具有了阶级性。

汽笛的阶级性在梁实秋1929年《文学是有阶级性的吗？》里以一种反讽的方式直白地揭示出来：

> 无产阶级的生活的苦痛固然值得描写，但是这苦痛如其真是深刻的必定不是属于一阶级的。人生现象有许多方面都是超于阶级的。例如，恋爱（我说的是恋爱的本身，不是恋爱的方式）的表现，可有阶级的分别吗？例如，歌咏山水花草的美丽，可有阶级的分别吗？没有的。如其文学只是生活现象的外表的描写，那么，我们可以承认文学是有阶级性的，我们也可以了解无产文学是有它的理论根据；但是文学不是这样肤浅的东西，文学是从人心中最深处发出来的声音。如其"烟囱呀！""汽笛呀！""机轮呀！""列宁呀！"便是无产文学，那么无产文学就用不着什么理论，由它自生自灭罢。我以为把文学的题材限于一个阶级的生活现象的范围之内，实在是把文学看得太肤浅太狭隘了。[23]

梁实秋罗列了四种可能作为无产阶级文学的"生活现象"，烟囱排在第一位，而烟囱、汽笛和机轮一样，是可以和列宁并列的象征物。梁实秋这篇文章对鲁迅触动很大，鲁迅1930年的3月发表《"硬译"与"文学的阶级性"》，对梁实秋予以批判，鲁迅给出这样的回应：

> 文学不借人，也无以表示"性"，一用人，而且还在阶级社会里，即断不能免掉所属的阶级性，无需加以"束缚"，实乃出于必然。自然，"喜怒哀乐，人之情也"，然而穷人决无开交易所折本的懊恼，煤油大王那会知道北京检煤渣老婆子身受的酸辛，饥区的灾民，大约总不去种兰花，像阔人的老太爷一样，贾府上的焦大，也不爱林妹妹的。"汽笛呀！""列宁呀！"固然并不就是无产文学，然而"一切东西呀！""一切人呀！""可喜的事来了，人喜了呀！"也不是表现"人性"的"本身"的文学。倘以表现最普通的人性的文学为至高，则表现最普遍的动物性——营养，呼吸，运动，生殖——的文学，或者除去"运动"，表现生物性的文学，必当更在其上。倘说，因为我们是人，所以以表现人

【23】梁实秋《文学是有阶级性的吗？》，《新月》1929 年第 2 卷第 6—7 期，页 5。

性为限，那么，无产者就因为是无产阶级，所以要做无产文学。【24】

鲁迅说汽笛和列宁"固然并不就是无产文学"，这一点非常正确。在大众出版物的都市风景摄影里，对汽笛（虽然看起来是冒烟的烟囱）的视觉呈现多半是对现代生活的歌颂，这从"都市的早晨"之类标题就可以判断出来。在这些图像里，汽笛就不是作为无产阶级的象征物，而是被视为现代生产和都市生活里振奋人心的内容得到展示。但是，鲁迅也没有否认汽笛、列宁和无产阶级的联系。鲁迅区分了表现对象"生物性"的一面和"人性"的一面，"生物性"的一面也许与阶级无关，但"人性"的一面一定免不了阶级性。鲁迅没有讨论"物"和阶级的问题，但从鲁迅的逻辑可以推想，汽笛作为"物"的阶级性，应该从使用物的人来判定。当汽笛被作为工人的对立面出现时，那么它就意味着资本主义的生产方式，意味着对于工人阶级的压迫。在这种对于烟囱和汽笛的流行观念下，陈烟桥创作《汽笛响了》，无论画面内涵还是创作行为本身，自然都有其阶级性和战斗性。

当汽笛具有了阶级性，这就意味着马克思主义的政治话语已经在汽笛问题上展开。左翼作家联盟大会的发起人之一龚冰庐早在 1928 年写过一首《汽笛鸣了》的现代诗，诗名与陈烟桥的《汽笛响了》差相仿佛。在诗中，"Gonnon，Gonnon，Gonnon"的汽笛声不仅启动了机器的运转，更奏响了"工农的洪钟"：

> 听，汽笛鸣了，
>
> 这声波的洪浪千应万和，响彻了工人的耳膜！
>
> 好像大地在骚扰，宇宙在呼吼。
>
> 当这阴冷的清晨，弥漫着晨雾；只有东天的一隅，露着线线淡澹的晨光，在暗里微漾。
>
> 听，汽笛鸣了，
>
> 遍地遥相应和，在这沉寂的天底，
>
> 突起了骚扰的洪波。
>
> 听，汽笛鸣了，
>
> 接着是钢铁在击撞，机器在奔动；
>
> 这块然的大地，如像响着拽天之雷吼！
>
> 听，汽笛鸣了，

【24】《鲁迅全集》第 4 卷，页 208。

大地还是沉寂无动，

马路上只有工人们在奔波。

哦，汽笛鸣了，

大地依然在沉长的睡眠之中，

是遍地的共鸣，已经响彻了南北西东！

这洪钟，我们的钢铁的击撞，机轮的奔动。

听，除了这些，

那里有半点的声息，

在这大空之内！

宇宙之中！

哦，汽笛鸣了，

这大地无风，

只有这伟大的共鸣，回响着 Gonnon，Gonnon！

哦，汽笛鸣了，

一路上奔波着男女与孩童，

机厂里的男女，童工。

喔，汽笛鸣了，

富人还是不声不动，这里只是我们，我们是成千成万的男女与孩童！

新世界已推开了夜幕，

普天地响着工农的洪钟，

Gonnon，Gonnon，Gonnon，

钢铁的击撞，

机轮的奔动，

成千成万的男女，童工，

我们起来，起来为这旧世界撞打丧钟。

我们是新世界的东翁，

我们要创造我们的世界，

我们用我们自己的劳动。

啊，汽笛鸣了，

大地无风，

只有这伟大的洪钟，

回响这 Gonnon，Gonnon！[25]

龚冰庐在诗里塑造了一个"我们"，"我们"是听到汽笛声就开始在路上奔波的"成千成万的男女与孩童"，而站在"我们"对立面的则是听到汽笛声却不声不动的"富人"。但在同时，汽笛声既然是为工人而鸣响，在诗人眼中，这一属于无产阶级的声音也预示了，在此时此刻的夜幕之后，新世界即将到来。虽然没有明言，但毫无疑问，诗人是以马克思主义的眼光来解读汽笛声及其所可能具有的含义。按照马克思对于历史发展的理解，无产阶级终将取得胜利，在这个意义上，唤醒工人起来工作的汽笛声，也就意味着唤起无产阶级"起来为这旧世界撞打丧钟"。既然这"丧钟"推开了夜幕，所以它同时也就升华为"伟大的洪钟"。

当汽笛声化身为"伟大的洪钟"，龚冰庐笔下的汽笛声自然就不同于《每晨闻工厂汽笛声有感》里仅仅"唤醒满城人"的"呜呜汽笛声"，更不同于《过盘门闻纱厂汽笛声有感》里工人求援的"哀鸣"。但就汽笛声在劳动者与富人之前划分出界限而言，它们并无不同。也正是因为汽笛可以是工人的"哀鸣"，所以它才可能转化为"丧钟"乃至"洪钟"。

一种声音，其意义却可以在"洪钟"与"哀鸣"之间来回游荡。这一正一负的两种含义，看似截然相反，却有着内在的联系。一首 1928 年翻译到中国的苏联诗歌为理解这种联系提供了一个简明扼要的范式。这首诗作名为《工厂的汽笛》，刊登于 1928 年《戈壁》杂志第一卷第三期，作者是苏联诗人加斯特夫（Aleksei Kapitonovich Gastev，1882—1939）。诗中同时提到汽笛的两种含义：

当村中的工厂吹着她清晨汽笛的时候，

这不再是作奴隶的呼唤，

这是未来的圣歌。[26]

加斯特夫在这汽笛的两种含义间建立起一种由负而正的转化关系，由此构成一种具有鲜明的马克思主义色彩的历史发展脉络。沙皇时代的汽笛声发

【25】龚冰庐《汽笛鸣了》，《创造月刊》1928 年第 2 卷第 2 期，页 75—77。

【26】加斯特夫《工厂的汽笛》，《戈壁》1928 年第 1 卷第 3 期，页 154。

出的"作奴隶的呼唤",而苏联工厂里清晨的汽笛声则变成了迎接"未来的圣歌"。声音的性质在旧时代到新时代的跳跃中发生了逆转。

结论

在从沙俄到苏联的变迁中,汽笛声由"作奴隶的呼唤"逆转为"未来的圣歌",同样的转换也发生在新中国建立后。1958年出版的一本工人诗集即以《汽笛》为名,其中一首《汽笛响》,道出此时汽笛声给予工人的感受:

> 汽笛响,好喜欢,
> 换上工装上班去,
> 工作任务记清楚,
> 下井之后加油干。
>
> 汽笛响,下班了,
> 洗澡之后把书翻,
> 学了唱歌学文化,
> 回头又写诗一篇。[27]

当工人翻身做了主人,工厂鸣响的汽笛声只会让人觉得"好喜欢"。即便这一书写在大跃进期间的表述有所夸张,其中蕴含的价值和情感倾向,早在1928年苏联诗人加斯特夫《工厂的汽笛》和龚冰庐《汽笛鸣了》里都已得到清楚表达。

一种单纯的、技术性的声音,在不同情境、不同时代或许会引发出不同的情感反应。就汽笛声而言,在阶级话语介入之后,其情感意义就被固化为苦难或者欢乐,从而有了明确的指向性和阶级性。

毫无疑问,陈烟桥《汽笛响了》里的工人高举双手,发出的只能是"哀鸣"。而在创作这件作品的1934年,汽笛声已经具备了敲响新时代"洪钟"的潜能,所有围绕汽笛展开的话语——无论文字还是图像——都是为了让这一天早日到来,让汽笛的"哀鸣"早日成为"洪钟",以至歌颂未来的"圣歌"。而无论"哀鸣""洪钟"还是"圣歌",背后都隐藏着阶级话语运作的痕迹。

【27】李家俊《汽笛响》,见朱迪等《汽笛——工人诗歌一二〇首》,人民文学出版社,1958年,页37—38。

周 博

　　山东淄博人，1981 年生。2008 年于中央美术学院设计学院获博士学位。现为中央美术学院设计学院副教授。曾获得第二届"中国美术奖·理论评论奖"（2014）、霍英东教育基金会高校青年教师奖（2014）和北京市第 14 届哲学社科优秀成果奖（2016）。

　　研究方向为现代艺术史、20 世纪的艺术与设计以及视觉文化研究。著有《现代设计伦理思想史》，发表 40 多篇学术论文以及众多评论文章。译著有《20 世纪的设计》《为真实的世界设计》《绿色律令：现代建筑与设计中的生态学与伦理学》《运动中的视觉：新包豪斯的基础》等。担任《设计真言：西方现代设计经典文选》《设计遵循自然》主编、《20 世纪中国平面设计文献集》副主编。

字体家国

——汉文正楷与现代中文字体设计中的民族国家意识

周博

2006年初次去台湾的时候，有一个视觉感观给我留下了深刻的印象，这就是楷书字体的广泛使用。无论是在书籍报刊等印刷品上，政府部门、教育机构，还是商家的招牌、广告，楷书字体可以用"无处不在"来形容。而这种楷书体的广泛使用在大陆的城市乡村都是很少见的，即使是在非常正式的场合，比如在学术研讨会、公文或论文中，无论是标题字还是正文字，楷书字体使用的频率都远远不如宋体字或仿宋字。这是为什么？这个问题在我的脑海中盘旋了很久。去年，我们的研究团队开始系统地整理和研究20世纪中国字体设计的历史，在这个过程中，我们发现了许多新的史料与线索，而这些材料的发现也渐渐地解开了我心中的疑团，尤其是1935年1月29日，汉文正楷印书局经理郑午昌写给蒋介石的呈请。这篇重要文献的发现，使我开始重新思考现代中文字体设计的文化价值。本文将围绕汉文正楷与郑午昌的这篇呈请，结合相关的历史文献和时代背景，讨论中文字体设计与民族国家意识之间的关系。我所关心的问题是：什么力量可以使一种"微观的"字体语言与一个时代的民族国家意识紧密地联系到一起？到底应该如何在中国的文化语境中认识字体设计语言与民族国家之间的关系？民族国家意识到底会对中文字体设计的发展构成何种影响？这些问题，都是本文想要努力研讨的。

来自南昌行营的指令

1934年2月19日，蒋介石在南昌行营举行的扩大总理纪念周上，发表《新生活运动之要义》演讲，宣布"新生活运动"开始。两个月之后，江西省教育厅就下发了一个指令，通知所辖部门发行的"各种书刊封面，报纸题字标语等，概不准用立体阴阳花色字体及外国文，而于文中中国问题，更不得用西历年号，以重民族意识。"[1]这个指令所出部门，从江西省教育厅、内政部、

[1] 见《江苏教育旬刊》第9卷第7期，1934年，页12。

中央宣传委员会，到南昌行营政治训练处，转了几道弯才来到了指令的源头："顷奉委员长蒋谕"。既然这个指令是出自蒋介石，而且又是从当时事实上的权力中心"南昌行营"发出的，显然，这不是一个江西的地方行为。与此同时，上海、南京、北平、广东、安徽、福建、河南等地的政府公报也都传达了这一指令。[2]

蒋谕中说的"立体、阴阳花色字体"实际上就是后来所谓"美术字"中一些比较具有装饰性的文字。"美术字"，在民国时期又有"图案文字""图案字""装饰文字""广告字""艺术字"的称谓，这些称呼大多数都来自日本，[3]而且，其写法与日本图案文字渊源颇深。1936年，梁得所在谈到当时的书籍装帧时就曾指出："尤其是图案字，日本先已盛行，而中国可以直接移用或变化加减。"[4]根据日本学者的研究，"图案文字"在日本的起源也是在明治维新之后，日本的设计师学习西方19世纪末、20世纪初欧美的装饰性字体设计，再运用到日文中去的结果。[5]中国虽至迟到清末已出现了近代意义上的图案文字，但和日本一样，直到20世纪二三十年代，"图案文字"都可算是一门新的现代学问。1931年9月号的《良友》杂志，曾经刊登过整整两个版面的"图案字"（图1），经笔者比对发现，这些文字都是从藤原太一的《図案化せる実用文字》（东京：大鐙阁，1925）一书中选出来的。（图2）而笔者所藏本书末保存的货签显示，这原是上海内山书店所销售的日文书籍，

【2】相关训令的题目都以蒋谕为蓝本，大同小异，参见《南京市政府公报》1934年第139期；《北平市市政公报》1934年第240期；《福建省政府公报》1934年第377期；《广东省政府公报》1934年第255期；《安徽省政府公报》1934年第479期；《河南省政府公报》1934年第983期；《上海市政府公报》1934年第143期；《教育旬刊》1934年第9卷第7期。另外，上海市教育局也给上海市书业同业公会下发了这个指令。《上海市教育局为奉令准内政部咨以各种书刊封面、报纸使用字体及纪年事致上海书业同业公会令》，1934年，档号S313-1-161-48，上海市档案馆藏。

【3】这一点可以将民国时期的称呼与日本大正、昭和时期的一些比较重要的图案字书籍比较得出。如稻叶小千《实用图案装饰文字》（兴文社，1912年）、矢岛周一《図案文字大観》（彰文館书店，1926年）和《図案文字の解剖》（彰文館书店，1928年）、清水音羽《包装図案と意匠文字》（江月书院出版部，1927年）；本松吴浪编著《现代広告字体撰集》（诚進堂，1926年）；和田斐太《装饰文字》（太洋社装饰研究所，1925年）等。中国早期图案字著作和相关文章介绍大都依梁启超之《和文汉读法》直接使用，如钱君匋《图案文字集》（新时代书店，1933年）；一非、一尘《非尘美术图案文字全集》（上海美美美术社，1933年）等。

【4】李朴园等《近代中国艺术发展史》，其中的绘画部分为梁得所编写，良友图书印刷公司，1936年，页26、27。关于民国书刊的刊头字体设计问题，参见拙文《平面设计史视野中的民国期刊》，陈湘波、许平主编《20世纪中国平面设计文献集》，广西美术出版社，2012年，页53—57。

【5】平野甲贺、川畑直道《描き文字考》，http://www.screen.co.jp/ga_product/sento/pro/typography2/hk01/hk01_20.htm。

左上：图1 《良友》杂志刊登的《图案字展览》，1931年9月号

右上：图2 藤原太一《図案化せる实用文字》（1929），首版于1925年，是日本早期重要的图案文字著作。请注意"俱乐部"这一排字与图1的对比

下：图3 《现代》杂志第1—3期封面，钱君匋设计，上海现代杂志社出版，1932年

　　另藏本松吴浪著《增補现代広告字体撰集》（东京：诚進堂，1929）亦有"上海内山书店"货签。联系鲁迅、钱君匋等人在该书店购置大量美术、图案著作的历史，我们可以想见，许多中国的设计师，或通过留学（如陈之佛）、或通过日文的书刊（如钱君匋），逐渐学会了这种字体设计语言，并在商业广告和书刊设计中开始广泛使用。[6] 当然，中国当时的图案字影响并非完全来自日本，比如，留学法国受 Art Deco 风格影响甚深的刘既漂所设计的封面字体很可能就是个例外。至于在封面上使用外国文，确实是当时杂志常见的作风，尤其是当时中国的出版中心上海，许多出版社所发行的杂志，更是用封面上的外文来彰显其视野的国际化，比如《东方》《现代》等杂志。（图3）这种"中西杂糅"的设计对于那些习惯了中国传统书籍封面之简朴的读书人来说，的确有些不伦不类。

　　蒋介石的这个口谕表明，他已经敏锐地觉察到，在"立体阴阳花色字体"中存在着一种与他所主张的"固有的民族意识"不相容的、异质的东西，与"外国文""西历年号"一样，这种字体设计的方式对民族意识构成了威胁，因此要通过行政命令来禁止这种字体在出版物上的广泛使用。很难说蒋介石这种

【6】关于"美术字"在民国的发展和相关问题可参考蒋华的《美术字研究》（中央美术学院博士学位论文，2009年）中关于"美术字的现代主义"部分，不过该讨论显然有待进一步的修订和深入。

对于装饰性图案字的认识与他的留日背景有什么关系。因为在他早年留日期间（1908—1914），日本的"图案文字"才刚刚萌生，稻葉小千那本具有开山性质的《实用图案装饰文字》（興文社，1912）也不过刚出版，即使在日本的商业宣传中已得到应用，但这种新事物在感官上到底能在这位中国未来的"领袖"心中留下什么印象还很难讲。当然，我们也可以推测是起因于某个直接的原因，比如看到一些书籍和杂志上的"花色字体"产生了厌恶。但无论如何，通过这个指令，蒋介石这个颇具偶然性的"字体意识"就被堂而皇之地纳入到了他所发动的"新生活运动"中，并引起了另外一个专家的关注。这个人就是曾担任过上海美专教授的上海汉文正楷印书局经理——郑午昌。[7]（图4）

图4　郑午昌（1894—1952），浙江嵊县人。名昶，号弱龛、丝鬓散人，以字行，斋名鹿胎仙馆。

二、郑午昌的呈请

由于国民党的中央宣传委员会和内政部要求把蒋介石的指令传达给各地的报社、杂志社和出版发行所，所以，作为出版机构的上海汉文正楷印书局的经理，指令一定是直接被交到了郑午昌手上的。可以想见，对中国的传统艺术和汉文正楷的设计制作已经倾力多年的郑午昌，一定从这则指令中发现了最高领导人与他本人思想的某种"交集"。在接下来的半年时间里，这封给繁忙的郑午昌留下了深刻印象的指令很可能会不时地出现在郑午昌的脑海中。最终，这位学富五车、思虑缜密而又不乏艺术家的激情和想象力的"经理"决定，一定要借蒋介石关于封面标题文字发指令的契机，给这位当时的最高领导人写一封信，把更重要、更专业的正文印刷字体问题向"领袖"言明。于是，他在1935年1月29日写完了这篇题为《呈请奖励汉文正楷活字板，并请分令各属、各机关相应推用，以资提倡固有文化而振民族观感事》的呈文。[8]下面，我将对这篇呈请进行仔细的分析。

【7】据现有的研究来看，郑午昌应该是从20世纪20年代中叶起至1933年在上海美专兼任国画教学。参见陈世强《家园情深：上海美专本土美术教学、学术的建构与精进》和史洋《上海美专教师名录考》，载刘伟冬、黄惇编《上海美专研究专辑》，南京大学出版社，2010年，页609；另见张瀚云《郑午昌研究——兼论民初上海美术团体与民初美术史著作》，台湾师范大学美术学系硕士论文，1998年，页17—18。

【8】由于客观原因，原文是否存档未查，本文的引文来自《河南省政府公报》的转发，1935年第1259期。《河南省政府公报》所转郑午昌呈文原无标点，本文中标点为作者所加。

在这篇呈给"鄂豫皖三省剿匪总司令"的呈请中，郑午昌首先指出，孙中山的建国方略中重视印刷工业在现代文明中的价值，而要想发展印刷工业，尤需注意字体。接着，郑午昌简单地叙述了汉字字体早期的发展，指出正楷字体自古以来就是中国文化最重要的书体：

> 我国立国最古，文字创始早。溯自仓颉造字以来，兽蹄、鸟迹、虫文、河图而至三代，钟鼎、秦篆、汉隶，历朝皆有所改进。至晋，而正楷遂盛行。以其字体端正、笔姿秀媚，运用便利。凡我民族，若有同好而认为最适用之字体。数千年来，人民书写相沿[9]成习。即在印刷方面讲，考诸[10]宋元古籍，凡世家刻本，其精美者，类用正楷字体，请当时名手书刻而成。元明以来，世家精刻仍多用正楷书体。惟一般俗工，不通书法，妄自刻鹄，辗转谬误，卒成结构死板、毫无生意、似隶非隶、似楷非楷之一体，即现在所谓"老宋体"，日人亦谓之"明体"，遂成为我国雕版印刷上所专用之字体，致我国文字书写之体与印刷之体截然分离，读非所用，用非所读，已觉诸多隔膜。

在这段话中，郑午昌从中国文化的传统方面阐述了三层意思来支持正楷文字，而这些说法也的确能在中国的文化史、书法史和印刷活字的历史中找到广泛的支撑：首先，正楷是历史悠久、中国人用的最多、最认可的手写体，这的确是一个非常悠久的传统，因为早在唐代，选官择人就有所谓"身、言、书、判"四法之说，而所谓"书"，就是要求"楷法遒美"，[11]楷书要写得雄健有力、美观大方。所以南宋学者洪迈后来在谈到唐人的铨选制度时说，"既以书为艺，故唐人无不工楷法"，[12]而这个传统到了明清时期的"馆阁体"，已经可谓登峰造极。郑午昌所说的这个道理，对于延续千年的科举制刚废除不久的中国人来说，实在是一个妇孺皆知的常识。

其次，"楷体字"是古代印刷字体的正宗、最优者，而"宋体字"（文中所谓"老宋体""明体"）却是工匠不明就里所为，匠气死板。郑午昌的这个说法，从今天的研究来看的确符合历史事实，起码从清代内府给抄手和

【9】原作"沼"，当为印误。
【10】原作"请"，当为印误。
【11】《选举志下》，《新唐书》卷四十五，中华书局，1975年，页1117。
【12】洪迈《唐书判》，《容斋随笔》卷十，上海古籍出版社，1978年，页127。

图 5　中华书局用聚珍仿宋版印制的书籍版面，选自《唐女郎鱼玄机诗》，中华书局，1929 年版

刻工的工钱中就看得出，楷书体的工钱要高于宋体（匠体）的价钱，而欧体楷书价钱最高。[13] 这个传统在至今仍被奉为印刷经典的中华书局"聚珍仿宋版"中也体现的十分明显。（图 5）陆费逵在谈到中华书局《四部备要》的印刷时，对丁氏兄弟所创"聚珍仿宋版"的赞扬就是"方形欧体，古雅动人，以之刊行古书，当可与宋椠元刊媲美"。[14] 关于楷书体在印刷中优越的文化地位，这个知识虽然十分专业，但是，从郑午昌这么一位出版家的口里讲出来，且以历代读书人最看重的"宋元古籍""世家刻本"说项，对于爱读古书、满脑子"理学"的蒋介石来说，肯定是有说服力的。

　　第三，由于宋体字的广泛使用，使文字的"书写之体"与"印刷之体"不统一。这是一个不能回避的严肃问题。"老宋体"的起源可以追溯至明代，由于"写""刻"分离，刻工可以是"文盲"，加之成本、效率等诸多因素的影响，使得他们习惯于便宜从事，[15] 就导致了"书体"与"印体"不统一的问题，这在雕版印刷的时代就屡见不鲜。而当传教士和中国的刻工们运用西方的铅字活版技术改良中国的字体设计和印刷的时候，这个问题也没有被涉及，因为这个问题是文化的深层问题，无论是在英华书院还是美华书馆，传教士对中文字体的认识与郑午昌这种深具国学修养的士人根本是无法相比

【13】任中奇《古书价格漫谈》，《藏书家》2000 年第 2 期，页 125；另见周绍明著，何朝晖译《书籍的社会史——中华帝国晚期的书籍与士人文化》，北京大学出版社，2009 年，页 24—25。

【14】陆费逵《校印四部备要缘起》，《重印聚珍仿宋版五开大本四部备要样本》，中华书局，1934，页 3。因此，所谓"仿宋体"，是仿宋版风格的欧体楷书。另外，中华民国九年（1920）8 月 26 日内务部发给聚珍仿宋印书局的著作权执照上面写的也是"仿宋欧体铜模活字一种"。

【15】周绍明《书籍的社会史——中华帝国晚期的书籍与士人文化》，页 12—22、28—35。

的，他们可能根本认识不到这个层面。不过，这个问题除非是专门的出版家，一般读书人未必能领会得到。但只要一经郑午昌点破，蒋介石只需拿一张当天的报纸，找几个标题文字看一看就能明白。

接下来，郑午昌又把字体的话头转向日本印刷字体的输入：

> 且自近世印刷工业采用机器后，日本将明体字翻制活字铜模输入我国。我印刷家又从而翻制之，于是所谓《老宋体》字在我国印刷业上之地位益形蒂固根深。近又将老宋体改瘦放粗，而成所谓《方头字》《新明体》等输入我国，我各大报社、各大书局几无不采用之。是非日制之老宋体字果能独霸我印刷业也？亦因无较好之书体起而代之耳。

的确，20 世纪初，中国的印刷行业所使用的活字与日本印刷业之间有着千丝万缕的联系，日本精良的印刷工艺的确对国内的印刷行业很有吸引力，我们从商务印书馆早期的发展史中就可以看出这种关系。[16] 尤其是日本明朝体的两大流派，"筑地体"和"秀英舍体"影响甚大。[17] 商务印书馆所属的《东方杂志》第 6、7 期的封底所刊登的铅字铜模广告，就特别强调"雇佣日本东京名手，昼夜加工铸造"。[18] 事实上，作为日本最早的明体活字，"筑地体"最初的设计，仿照的乃是上海美华书馆的宋体活字。[19] 但是，日本明体活字的这种大规模的产业化的影响，足以在经济和声势上湮没它最初的起源。而随着抗日民族情绪的日趋高涨，不管郑午昌是有意还是无意，更容易强调优势的日本"明体"对中国印刷业的"独霸"，而不会阿 Q 般反过来强

【16】商务印书馆自创立起就受日本印刷出版业的影响，1903 年吸收日本著名的教科书出版社金港堂的投资成为中日合资，其间出版事业受日本影响尤巨，合资止于 1914 年，持续了 11 年。参见戴仁，《上海商务印书馆 1897—1949》，李桐实译，商务印书馆，2000 年，页 8—13。

【17】关于"筑地体"和"秀英舍体"，见曹振英、丘淙《实用印刷字体手册》，印刷工业出版社，1994 年，页 138。

【18】《东方杂志》第 6、7 期封底，光绪三十年 6、7 月刊。

【19】日本现代活字印刷之父本木昌造于明治二年（1869）在日本长崎见到了主持创制"美华字"的姜别利（William Gambel），学到了电镀技术，并得到了美华书馆的"宋体字"，因当时上海人称之为"明朝体"，日本至今袭用。1870 年，本木在长崎开办了新塾活版制造所，后因经营不善转给门人平野富二，后平野将产业移至东京，改名东京筑地活版所。为进一步改良活字，最终完成"筑地体"，平野富二还曾派遣本社职员曲田咸来上海研究活字。总之，"筑地体"直接来自"美华字""秀英舍体"为后起新制，亦受前者影响。参见曹振英、丘淙《实用印刷字体手册》，页 138；刘元满《近代活字印刷在东方的传播与发展》，《北京大学学报》（哲学社科版）2003 年第 3 期，页 151—157；张秀民、韩琦《中国活字印刷史》，中国书籍出版社，1998 年，页 188、189。

调"美华字"对日本的影响。

在突出了日本的活字对中国印刷出版业的覆盖性的影响之后，郑午昌转向关于"自强"的叙事：

图 6　《汉文正楷活版铅字样本》，天津永兴股份有限公司制，约 20 世纪 30 年代

　　午昌有感于斯，不揣棉薄，筹得巨款，选定最通用、最美观、最正当，又为我国标准的正楷书体，聘请名手制造活版铜模，定名为"汉文正楷活字版"。自民国十九年九月起造至二十二年九月，为时三载，制成头、二、三、四、五号铜模铅字，设厂试印各种书籍文件，曾印有铁道部之《铁道年鉴》，盐务署之《全国盐政实录》，立法院之《各国宪法汇编》，中国银行之《全国银行年鉴》等宏。成绩之美，已得各界相当之认识，而全国印刷同业采用汉文正楷活字版铅字印刷已达二百七十余家。则此种汉文正楷活字版之适用于活版印刷，而为现代社会所欢迎者，已足以证明之矣。（图6）

在敦请蒋介石奖掖汉文正楷时，把自己的成绩摆一摆是有必要的，而把政府系统出版的书籍、文件抬出来，对政治人物则更有说服力。当然，汉文正楷的这些成绩，皆有实指，并非虚言，如今，我们仍然可以在各大图书馆中找到这些书籍。

最后，郑午昌将字体的选用上升到了政治统一、民族精神和国家存亡的高度。他写道：

　　钧长会以明令禁用杂体文字，于我国文化事业之统治，深具宏谋远虑。我国书体，尤其正楷体，无论南北，凡是中华民族几无不重而习之。此种文字[20]统一的精神，影响于政治上之统一甚大。文字既统一，民族精神即赖以维系而不致涣散。故我国虽曾亡于胡元，亡于满清，而因文字之统一不变，故至今仍为整个的民族，整个的国土。近世，外来文

【20】原作"学"，疑为印误。

字日多，国人多有不重视我国固有之文字矣。为普通印刷工具之老宋体，又为日人所制，与日人自用者同体，谬种流传，感官混摇，其有危害于我国文化生命及民族精神之前途，宁可设想。为此，不揣冒昧，不惜牺牲，愿将数年来所苦心创制之"汉文正楷活字版"不但铸售铜模，使我国印刷业及好为文化运动者，得共利用之。钧长为我全民族之领袖，规矩准绳下民，是则一言之重等于河岳。凡所呈请，非敢自矜一得，有渎尊严。维希占有我国过去数千年文化史上光荣之地位而为现代四万万民族所仍通用之正楷书体，应用印刷工业。在我，钧长提倡奖饰之下而益广其用。于总理之提倡之印刷工业，及钧长之禁用杂体文字之旨意略有补益耳。谨特随文附呈各号汉文正楷活字版式样。呈请鉴察，准予奖饰，并令所属各机关相应推用，实深公感。

"钧长会以明令禁用杂体文字"显然指的就是蒋介石关于禁止使用"图案文字"作书刊标题的口谕，但接下来，郑午昌含混地处理了"字体"和"文字"的概念，并开始谈论"书同文"的传统，即"文字的统一"与民族精神的统一、政治的统一以及抵御日本文化侵略之间的关系。显然，秦代的"书同文"尽管在"字体"上也有所涉及（小篆），但这和现代意义上印刷"字体"的概念和价值是不一样的。"书同文"，即统一文字，主要是语言文字在写法上的统一问题，而现代意义上的印刷字体设计以"书同文"为基础，它可以拓展和放大"书同文"的影响，但在使用的层面上更多的是一种信息交流的载体和版面风格的基因。同时，郑午昌又再次强调了"老宋体"的日货身份，从反面凸显了汉文正楷在文化自尊上的优势。这些论述，在蒋介石看来一定是合情合理的。很可能，自诩致力于国家统一和民族复兴的"领袖"在读到郑午昌这篇微言大义的呈请时，会"心有戚戚焉"之感，故而才会下令推用。[21]

那么，军政事务繁忙的蒋介石为什么会对郑午昌的这篇呈请如此重视呢？是什么样的处境或时代氛围使蒋介石如此认同郑午昌的说法？我们如何理解蒋介石对汉文正楷的这种异乎寻常的积极态度呢？

【21】范慕韩主编《中国印刷近代史初稿》提到，国民政府教育部曾规定汉文正楷用于印刷教科书。但笔者现在还没有查到史料佐证这一说法。

三、蒋介石的心思

事实上，在中国的历史上，统治者出于对书法的热爱而提倡某一位书法家的字体，历代不乏其人。[22]但是，发文推行某一种印刷字体，蒋介石可能是唯一一个。他对于汉文正楷活字的设计显然是持肯定态度的，除了汉文正楷本身在字体上的美观大方，在文化传统上的优势，以及郑午昌言辞恳切的呈请之外，我们也必须把当时中国的形势、蒋介石的政治处境、文化主张、甚至他个人的文化态度考虑在内。

国家统一和中央集权是蒋介石及其南京政权的一贯目标。[23]在北伐战争、中原大战之后，蒋介石只是在形式上统一了中国，真实情况是，阎锡山、冯玉祥等"新军阀"取代了"旧军阀"，国民党内部派别林立，共产党又开始崛起，这些都离蒋介石想要的"统一"和"集权"还有相当的距离。"内乱"稍定之后，1931年"九一八事变"导致东北沦陷，又加上了一个可谓奇耻的"外辱"。如何挽救民族于危亡，是掌握最高权力的蒋介石必须考虑的大问题。在军事上，蒋介石采取了"攘外必先安内"的政策；在内政上，他向德国和意大利的法西斯主义取经，建立特务制度，力求把权力高度地集中在自己的手中；而在文化和社会生活方面，蒋介石、宋美龄夫妇则以南昌为"模范"，搞起了"新生活运动"。"新生活运动"中的一个重要内容，或者说是它的一个重要基础，就是对以中国的儒家伦理道德为核心的"固有文化"的提倡。

蒋介石认为，中国近代的危亡局面，其根本的原因并不在于物质、武力的层面，而是在于道德和精神的层面，用他的话说，就是丧失了本民族"固有之精神"与"固有之美德"，"以及不能充实时代之智识以继续发扬我民族固有之文化所致。"因而，"救亡复兴之道，首在复兴民族之固有美德以提高我民族精神，发扬我历史文化。"[24]蒋介石始终强调中国民族复兴的基础是中国儒家的经典哲学与中国文化"固有的德性"。[25]因应这样一种思想，南昌行营下属权力很大的"党政军调查设计委员会"所属政治组，要处理的

【22】比如唐太宗、明成祖崇"二王"行书，康熙酷爱董其昌，而乾隆则推崇赵孟頫的书法。参见杨德生《楷书概说》，江苏古籍出版社，1999年，页22、37。

【23】费正清、费维恺编《剑桥中华民国史》（下卷），刘敬坤等译，中国社会科学出版社，1994年，页125。

【24】蒋介石《新生活运动的意义与推行之方法》，《总统蒋公思想言论总集》卷十三，页136；温波《重建合法性：南昌市新生活运动研究（1934—1935）》，学苑出版社，页2—3。

【25】秦英君《蒋介石与中国传统文化》，《史学月刊》1999年第3期。

最重要的设计任务在蒋介石看来就是"中国文化的改进"："这是要从教育学术和一切文化事业上，将国民心理和社会风气，以至民族的气质性能，使之革新变化，以谋根本的挽救危亡，复兴民族。"【26】

有了这样一个时代背景，我们就会发现，郑午昌的呈请虽然字数不多，但他一定是对蒋介石的心理进行了仔细的揣测，粗看洋洋洒洒，细审句句精心。比如，呈请的开篇就以孙中山对于印刷业的重视作为前引，把印刷字体提高到了"建国方略"的高度，这自然会引起以孙中山革命接班人自居的蒋介石的关注。在接下来的言说中，郑午昌又使"汉文正楷"这种字体几乎囊括了蒋介石对文化的所有要求：它来自晋唐以来的楷书这一"固有文化"，具有汉民族正统的、经典的文化地位，同时"汉文正楷"又是当代新创的事物，可以充实"时代智识"，不仅如此，汉文正楷作为"书同文"传统的延续，还有助于统一人心，同时还能够取代强敌日本卖给中国的字体的影响，在文化上抵御外辱。这些说辞包含着强烈的家国意识和"正统"观念，显然都与蒋介石思想深处对于政治和文化的看法达到了高度的统一，可以说是句句说到了蒋介石的心坎上。

而另外一个不容忽视的原因，恐怕就是蒋介石个人对于楷书的热爱。正如我们在蒋介石众多的手迹中所看到的那样，他本来就是一位正楷字体的书写者和爱好者，蒋介石的字多以规矩险峻的正楷字体为主，行书就已经很少见，更不用说草书了。而1934年他下发全国的那个指令，包括对楷书体的爱好，蒋介石几乎坚持了一生。【27】

不过，当读到郑午昌的这篇呈请时，我不免对郑午昌当时的思想和意图产生了兴趣。事实上，做正楷印刷字体并非只有郑午昌的汉文正楷，在他之前就有商务印书馆、上海商业印字房等，在他之后有华文正楷、华丰厂的颜体楷字等等，【28】为什么只有郑午昌会想到写一篇呈请给当时的最高统治者呢？这是一个出版商的爱国行为，还是想要借助于最高权力的营销策略？郑午昌的呈请难道只是因为看到了蒋介石之前的关于禁止使用美术字和外文、西历的文件？他字里行间所流露出来的浓烈的民族国家意识和民族主义情绪如何理解呢？这封呈请又是在一种什么样的环境中酝酿的？

【26】温波《重建合法性：南昌市新生活运动研究（1934—1935）》，学苑出版社，页5。

【27】根据一些国民政府官员的回忆，呈递给蒋介石的报告，必须是正楷大字，不能简写、横写，更不能用1、2、3等阿拉伯字。见李政隆《新台湾史》，http://tw.myblog.yahoo.com/lz914/article?mid=325。

【28】华宗慈《正楷活字的创始和发展》，《印刷》1964年第1期，页31—32。

四、郑午昌：危机中的"传统主义"者

1922 年，时年 29 岁的郑午昌受中华书局之聘担任文史编辑，两年之后，他便接替高野侯成为中华书局美术部主任。到 20 世纪 20 年代末的时候，郑午昌已经成了上海艺术界的名人，不仅出版了皇皇巨著《中国画学全史》（1929）（图 7），主编蜜蜂画社的刊物《蜜蜂》旬刊，还兼任上海美术专门学校的国画教授，为上海美专的校刊《葱岭》主持编务，可谓书画诗文，称誉海上。[29] 也就是在上海美专的任职期间，郑午昌开始精心策划汉文正楷印刷字体的研制工作。与郑午昌在中华书局共事的吴铁声后来在回忆郑午昌时，曾详述了汉文正楷产生经过：

> 午昌即在画界负有盛名，与海上画家组织中国画会、蜜蜂画社，出版《蜜蜂画报》，用正楷字排印。当时的正楷活字，只有外商美灵登印刷厂有正楷字模，各号字体并不齐全。为《蜜蜂画报》排印事，美灵登厂种种留难，午昌负气之余，思自制正楷活字，因商得书家高云塍同意，由高先生书写正楷常用字八千余。伯鸿先生考虑以当时正在添置、扩充《聚珍仿宋》活字，无论在人力、经济及排版车间等各方面，都有不少困难，答应缓办。午昌乃脱离中华书局，与李祖韩、李秋君等集资筹办汉文正楷印书局，自任总经理，创制汉文正楷活字，各号铜模于 1933 年完成，字模行销全国。创制整套正楷活字，当以汉文正楷字为嚆矢。蔡元培先生谓"中华文化事业之大贡献"。以后有汉云、华文等正楷字先后产生。[30]

图 7 郑午昌《中国画学全史》封面，中华书局 1929 年版

其实，郑午昌所在的中华书局一向重视印刷字体对于出版的重要价值，中华书局用所购得的丁氏兄弟所创"聚

【29】参见《郑午昌（附年表）》，上海书画出版社，2000 年，页 129—131。

【30】吴铁声《我所知道的中华人》，载中华书局编辑部编《回忆中华书局》，中华书局，2001 年，页 34；关于汉文正楷印书局的创办经过，另见吴铁声、郑孝逵《郑午昌与汉文正楷印书局》，载《出版史料》第 1 辑，上海市出版工作者协会《出版史料》编辑组编，学林出版社，1982 年，页 134—135。

珍仿宋版"印制的《四部备要》，因其印刷极其精美考究，又价格低廉，在当时的中国文化界获得了极高的赞誉。郑午昌的前任高野侯就曾主持其事，[31]对于这些情况，郑午昌自然是再熟悉不过。显然，"聚珍仿宋版"的成功先例对于郑午昌创制汉文正楷具有一定的启发意义。汉文正楷印书局创立之后，延揽了不少人才，其中就包括年轻时代的谢海燕，曾经在日本研修过绘画和美术史的谢海燕当时担任汉文正楷印书局的编辑部主任。[32]

　　汉文正楷的书写者高云塍（1872—1941），[33]又名高建标，浙江萧山人，是当时中华书局著名的书法家之一，又是当时上海"蜜蜂画社"的社员，除了《高书小楷》之外，还出过《高书大楷》字帖，与他人合编《字学及书法》一书。而汉文正楷的雕刻工作则由朱云寿、许唐生、陆品生、郑化生等完成。[34]那么，从中文字体设计的角度来看，汉文正楷到底是延续了一种什么样的楷书传统呢？有人认为，汉文正楷的设计，从书法和字体的角度看，事实上是明清时期的馆阁体书写传统在印刷时代的一种延续。[35]也有人认为，汉文正楷有扬州诗局刊行的《全唐诗》中清朝体字样的影子。[36]这两种看法都是有道理的，前者强调"写"字，后者强调"刻"字，都统一于清代楷书字体的风格延续，两者并不矛盾，对于印刷字体而言，恰可互为补充。笔者也对《高书小楷》（图8）中的字和汉文正楷中的字进行了对比，发现汉文正楷印刷字体的基本结构和风格的确来自高云塍，但是在一些勾画的细节上，刻字师傅的影响又时有体现。

　　虽然郑午昌创制汉文正楷的直接原因，乃是起于在洋商美灵登公司用正楷字排印《蜜蜂》画报时的种种"不快"。这些不快，既有来自字体、版面印刷上的原因，也有一份民族文化的自尊在其中。显然，仅就字体谈字体，

【31】吴铁声《我所知道的中华人》，中华书局编辑部编《回忆中华书局》，页33。陆费逵在写于民国13年（1924）的《增辑四部备要缘起》一文中对高野侯的主持作用亦有交代："乃与同人商辑印《四部备要》，由高君野侯主之，丁君竹孙等十余人分任校事"，见《重印聚珍仿宋版五开大本四部备要样本》。

【32】参见陈世宁《德高望重德艺双馨——谢海燕教授传略》，《南京艺术学院学报（美术与设计版）》2005年第01期。

【33】潘德熙回忆，上海书画家符铸（1881—1947）也参与过汉文正楷字稿的书写。熊凤鸣《汉文正楷印书局与画家郑午昌》，《印刷杂志》2000年第2期，页46。

【34】何步云《中国活字小史》，中国印刷技术协会编《中国印刷年鉴1981》，印刷工业出版社，1982年，页307。

【35】谭二洋《高云塍书法艺术与社会影响》，《科技信息》2010年第10期；书法家刘小晴也指出高云塍精于"馆阁体"，见熊凤鸣《汉文正楷印书局与画家郑午昌》，《印刷杂志》，2000年第2期，页46。

【36】（日）今田欣一《宋朝体与明朝体的流变——汉字字体历史》，2000年，http://www.typeisbeautiful.com/kinkido-3/zh-hant。

或者只从郑午昌的这篇呈请中理解其民族国家意识是单薄的。因为郑午昌是一个很综合的人，他既是一个坚持了文人画传统的画家，一个书写了《中国画学全史》对中国文化具有整体观察力的美术史家，同时又是一个长期在出版机构工作的美术编辑和文史编辑，他所涉猎的领域相当广泛。关于汉文正楷的设想和力行，事实上是他整个文化和艺术观念的一部分，我们必须联系郑午昌在其他相关的文化和艺术领域的思考、作为，与他在汉文正楷上的言论作为联系比较，才能够更贴切、完整地了解的郑午昌和汉文正楷之间的关系。

图 8　高云塍《高书小楷》，中华书局 1934 年版

首先，郑午昌是一位闻名遐迩的传统派大画家，这就要联系他关于中国画的思想，看看他关于汉文正楷的认识与他的画学思想之间有一种什么样的关联。在关注印刷字体之前，郑午昌最关心的问题是中国画的历史地位、命运与前途。作为一个传统主义者，在写那篇给蒋介石的呈请之前，郑午昌在一篇谈论中国绘画的文章中说：

> 可知中国绘画，乃是中国民族因历史地理宗教风习等之背景而养成的一种特殊民族的文化。此种民族文化的结晶，亦即我民族精神所寄托，我民族或因政治的经济的关系，而有强弱兴替之变，独此种民族文化的结晶，永远寄托着我民族不死的精神，而继续维系我民族于一致。[37]

郑午昌又谈到，帝国主义的侵略有武力、经济、文化三种方式，武力、经济上的侵略虽足以亡国，但尚可伺机复兴，但如果是亡于文化的侵略，民族的命运就会有万劫不复之虞。接着，他又以元朝和清朝的例子指出，"是以亡人之国，灭人之种，而使之永劫不复者，非武力，非经济，只有文化的侵略。"而"中国民族所以能永久巍然存在于世界之最大能力，是在文化"云云。同时，郑午昌又对时局十分忧虑，他说"现在各帝国主义者，无不尔虞我诈，摩拳擦掌，

【37】郑午昌《中国的绘画》，《文化建设》，1934 年第 1 期，页 132—133。

跃跃欲动，人类的恐惧，无异在大战之前夜"。[38]对于传统主义知识分子而言，强调中国文化的"正统"、强调"固有的文化"是十分自然的、合理的反应，当然，这种传统主义的思想也是1931年九一八事变之后，民国上下在民族危亡之际期待"民族复兴"的时代氛围使然。[39]如果，我们把郑午昌这些谈论中国绘画的文字义理与前面写给蒋介石的呈请做一番比较就会发现，其中的道理以及蕴含在文字中的情感是何其相似。无疑，他关于汉文正楷的言说与他关于中国画的言说，主题虽然不同，但是主旨精神却是完全一样的。正楷文字与中国画一样，在郑午昌的心中都是承载民族精神、维系民族于一致的重要力量。

其次，虽然郑午昌给蒋介石写呈请的确会给人以政治上"投机"以推销产品的印象，但是，这篇呈请中所显露出来的广阔的政治和文化视野却不是一般的印刷商和画家所能具备的。郑午昌的手笔应该是得益于他在政治和文化领域中的广泛涉猎。检点其著述，我们就会发现，身兼中华书局文史编辑的郑午昌，其著作的确不限于美术，他曾经编著过新中华教科书里的《历史课本》《地理课本》《党义课本》《三民主义》（1929），还编著过一本《世界弱小民族问题》（1936），是"中华百科丛书"中的一种。这本小书系统地介绍了全世界的弱小民族现状，其中也包括台湾，虽然书中并没有把中华民族包括进去，可是在那样一种时代的语境中，中华民族危在旦夕的"春秋笔法"已然是跃然纸上了。[40]在一个民族受到异族的不断欺辱之时，对其他"弱小民族"的关注，其实是那个时代特殊文化心理的一种投射，郑午昌所关注的这些"弱小民族"恰恰成了"中华民族"的镜像，曲折地映衬出了中国这个曾经伟大的民族正在经受和"弱小民族"一样的欺凌。

呈请中的一个细节也许值得注意：郑午昌写给蒋介石的这封呈请的日期是1935年1月29日，这似乎也不是巧合，因为恰恰是在三年之前的1

【38】郑午昌《中国的绘画》，《文化建设》，1934年第1期，页133。

【39】参见郑大华《中国近代民族主义的理论建构与演变》，高瑞泉主编《民族主义及其他》，上海古籍出版社，2011年，页45—56；冯兆基《中国民族主义、保守主义与现代性》，郑大华、邹小站主编《中国近代史上的民族主义》，社会科学文献出版社，2007年，页47—54。

【40】关注"弱小民族"的生存和文艺状况是当时知识界一个具有"普遍性"的现象，相关的出版物能找见很多，比如张肇融编著的《弱小民族与国际》（1936）、茅盾翻译的弱小民族短篇集《桃园》（1935）、胡风等翻译的《弱小民族小说选》（1936）等，郑振铎主编的《文学》杂志、潘子农主编的《矛盾》杂志也都有弱小民族文学专号。在这些出版物中，郑著也是其中颇有特点的一本。

月 28 日深夜，就是在郑午昌生活和工作的上海，日本的军队突然向闸北的国民党第十九路军发起攻击。这场离郑午昌的家可谓近在咫尺[41]的战争打了一个多月，3 月 3 日停战，5 月 5 日，在英、美、法、意各国调停之下，中日签署《淞沪停战协定》才算结束。其间，郑午昌曾经画过一副《松溪高隐图》（图 9），左上方题曰：

> 残山剩水墨如烟，心绪无聊寄画禅。杀贼谁能投笔起，江南烽火正连天。建国二十一年二月，写于沪西之嘉禾里，时淞沪抗日之战正烈，炮声隆隆可闻也。[42]

商务印书馆也受到重创，该馆经营了三十多年，藏书 46 万册之巨的上海东方图书馆则被日本浪人纵火焚毁。此情此景很可能在郑午昌提笔写呈请时又会不时地浮现出来，把这样一位深具家国情怀的知识分子写的呈请简单地归入政治"投机"，于情于理显然都是不恰当的，应该说这是一种"天下兴亡，匹夫有责"的担当意识在一个艺术家身上的反映。而他这篇关于汉文正楷的呈请也恰恰成了一个时代整体性文化忧虑的缩影。

五、两通指令的实际影响

无论是禁止"立体阴阳花形"图案字，还是奖掖汉文正楷，蒋介石这两个关于字体使用的政令既出，接下来就有必要考察它们对当时的印刷出版和平面设计所造成的实际影响，尽管所能找到的材料十分有限，但我还是想尽量勾勒一下。本文的考察包括两个方面：其一，蒋介石关

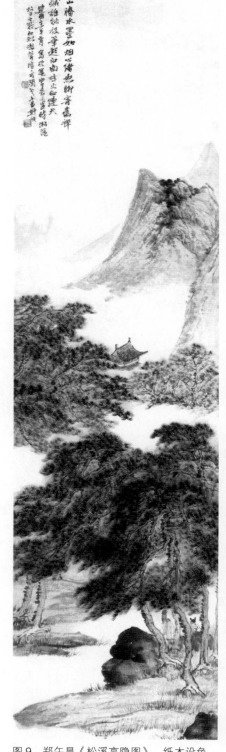

图 9 郑午昌《松溪高隐图》 纸本设色，1932 年，140.3cm×35.8cm， 收藏地不详 采自石允文《郑午昌》，台北雅墨文化事业有限公司，2008 年，页 19

【41】据吴铁声回忆，郑午昌家住上海赫德路（今常德路）嘉禾里，与郁达夫、王映霞比邻。见吴铁声《我所知道的中华人》，载中华书局编辑部编《回忆中华书局》，页 34—35。

【42】见石允文《郑午昌》，台北雅墨文化事业有限公司，2008 年，页 18—19。

图10 《东方杂志》第31卷第10号和第11号的封面，相继出版于1934年5月16日和6月1日

于在印刷出版物中禁止使用"图案文字"的指令被贯彻得怎么样？其二，蒋介石关于推广汉文正楷书体的指令的实际影响如何？

首先，我们来看禁用图案字的问题。显然，装饰性较强的字体设计在商业广告、招牌、灯箱的设计中仍旧是常用的，因为禁令只涉及出版印刷和标语。在书刊的出版印刷上，肯定是有所影响。比如著名的《东方杂志》，可能是受到了当时流行的"图案文字"设计风格的影响，从民国二十三年（1934）一月十六日出版的第31卷第2号开始，东方杂志的刊头文字也开始使用"图案文字"的设计。这个封面设计用了9期，一直没有做过任何改变，但是同年6月1日出版的第31卷第11号却把刊头字体一下子变成了篆书，并以传统的祥云纹样作为刊名的底衬，"固有文化"的味道十足。（图10）而且这个封面设计一直用到1937年的第33卷第24期，也就是说这种传统风格的封面设计一动没动地用了62期。从第34卷才有所变化，但是刊头字体仍是篆书体。《东方杂志》第31卷第11号字体设计上的改弦易辙，从时间上看显然是遵从蒋介石的禁令所致。[43]但是，这个关于图案字的禁令不像"外国文"，实行起来其实操作性颇受局限。因为禁令涉及到字体设计的专业层面和美学判断问题，这对于审查的官员们来讲过于微观也难以判断。有个有趣的细节可以作为附证，上海、广东、安徽、河南、察哈尔的主管部门一开始在传达

【43】民国的期刊在封面设计上早就懂得了利用视觉上的连续性和模式化来增加刊物的认知度，全年的设计一般都有整体的视觉面貌，一般只会做局部调整，整体的设计框架和风格前后一定是一致的。（参见拙文《平面设计史视野中的民国期刊》，陈湘波、许平主编《20世纪中国平面设计文献集》，页59—62）《东方杂志》的这个改动是颠覆性的，不可能是出于设计的考虑，而且鉴于杂志的编辑和出版周期的原因，一般要提前编辑、印刷一两期，所以收到指令之后，隔一期才改是很正常的。

这个谕令时，竟然把"立体阴阳花色字体"写成了"主体阴阳花色字体"，有的后来又发文改正。[44]上海和广东已经是当时中国在经济和文化上最发达的地区，况且如此，足可见当时的官员们对这种字体"新事物"并不熟悉，那些没有把谕令抄错的省份估计也就是照葫芦画瓢而已。而一种美术字写到什么程度算是"阴阳花色"？这个问题如果铺开去查，就像要清除大森林里面形态奇怪的树木一样，根本就是一个管不了也完不成的工作，只能抓《东方杂志》这类重点管一管。像张光宇设计的《时代》《万象》（图11）、《上海漫画》，其封面标题字不是"立体"就是"花形"，但禁令出来之后也没什么变化，一仍其旧。

即使是政治色彩浓厚的标语，禁令出来后，仍然也是"乱字丛生"。左翼作家田汉在1938年时就曾对美术字标语进行过批评，他说："乡下人连正字都认不清楚，美术字当然更看不懂了。艺术家常常有这毛病，为了满足自己，把客观的政治任务忘记了。"[45]这个现象看来很普遍，以至于1939年12月31日，行政院又发布了《第一六三四四号训令》，训令各学校机关以后"一切标语皆应刊写正楷文字，以资一律而利宣传"：

> 中央及地方党政军各级机关，遇有张贴或绘制刊布各种宣传文字、图画、标语等，往往舍弃端正清晰之楷书而不用，好以畸形怪体任意书写，自鸣艺术立体，实则五花八门，难于辨认，甚或反致发生误会。须知，我国一般民众知识水准不高，即用正楷字体，尤恐未必尽解。如再任意翻新花样，势必影响宣传效能。应即通令所属各级机关，嗣后一切标语，皆应刊写正楷文字。其顺序读法，直行者，务须自上而下；横行者，则需由右而左。不得颠倒倚斜，尤不准再写所谓艺术体奇形怪字，其旧有张贴此类不规则字体者亦应一律更正重制，以资一律而利宣传。[46]

【44】见《更正令禁书刊用主体阴阳花色字体文中之误字》，《广东省政府公报》1934年第257期；"上海市教育局为奉令准内政部咨以各种书刊封面、报纸使用字体及纪年事致上海书业同业公会令"，1934年，档号S313-1-161-48，上海市档案馆藏；《省政府咨内政部为咨复对于各种书刊封面报纸题字概不准用主体花色字体之"主体二字系"立体"二字之误已饬属知照请查照由》，《察哈尔省政府公报》1934年第428期。

【45】文天行、王大明、廖全京编《中华全国文艺界抗敌协会资料汇编》，四川省社会科学院出版社，1983年，页74。

【46】《转饬嗣后一切标语皆应刊写正楷文字以资一律而利宣传》，《广西省政府公报》1940年第664期，页8。

图 11 《万象》杂志封面 张光宇设计，上海时代图书公司，1935 年

这个问题，在当时的延安也隐约存在。毛泽东 1942 年的著名演讲《反对党八股》在谈到党八股的第三条罪状"无的放矢，不看对象"时，首先批评的例子就是钟灵在延安城墙上写的标语"工人农民联合起来争取抗日胜利"。其中的"工"字中间的竖转了两道弯，"人"字右边一笔加了三撇。这种字的写法，在毛泽东看来是故弄玄虚，不想让老百姓看懂。[47] 上述事情都表明，无论是在国统区还是延安苏区，政治当局都已经认识到了字体在政治宣传中的重要性，当用巨大的文字书写标语时，字体行家都必须谨慎地处理他们的字体规范和审美意识，尽管自由散漫的美化意识在具体设计书写时总是难以抑制。

不过，在出版物和政治宣传中，被官方否定的美术字也不见得就一定不能承载和激发民族精神的浩然之气。1931 年之后的商业和出版环境中，用美术字来提示当时的家国处境并非罕见，比如有的著作用"国耻恨""后庭花"这样的字眼探讨图案字的写法。抗日战争中，甚至还有人专门用美术字来宣传民族正气。有一位名叫王书年的宣传干事，他的工作是在安徽屯溪的"伤兵之友社"做"宣慰工作"，在与这群伤兵回忆战争中的英勇杀敌、负伤阵亡时，他"深深的体会到中华民族的民族精神，实在是可歌可泣，绝不似外人所枉自加与'东亚病夫'之嘲称那样的懦弱。因之，作者想欲替这些出生入死呻吟于床第的英雄们，打一针强心剂，以疗他们比创口更痛的心疾"。于是，他在 1943 年各种物质条件都相当困难的条件下，设计出版了一套美术字版的文天祥《正气歌》，除了部分送人，剩下两千多本，各地书局购去很快销售一空，可以说是受到了极大的欢迎。1946 年，他复员回到家乡芜湖，又再版了此书。[48] 这本《美术字正气歌》共 60 段，王书年根据每一段的词义设计了一种字体，这些字体的设计可能不是那么完美，但是当我们看到这样的作品时，仍然能够感受到一种强烈的民族意识和爱国心。（图 12）

【47】毛泽东《反对党八股》，《毛泽东选集》（第三卷），人民出版社，1953 年，页 837。另见孟红《钟灵：毛泽东〈反对党八股〉中曾批评的文坛怪杰》，《党史博采》（纪实版）2011 年第 3 期，页 40—43。
【48】引文及书的相关情况参见王书年在《美术字正气歌》（芜湖火炬日报出版社，1946 年）中写的"自序"。

接下来，我们看一下，蒋介石关于推广正楷书体的指令发出之后的实际影响以及汉文正楷的命运。事实上，汉文正楷在面市之后就颇受各界的欢迎。不仅蔡元培对汉文正楷赞誉有加，赞成"印刷用楷，书写用草"【49】的于右任也曾为"汉文正楷活字版"题写名称。据该书局自己的统计，在开始的三年中，承印的书籍、文件达25万种，全国先后有350余家印刷同业购买了汉文正楷活字使用。【50】汉文正楷印书局印刷的书籍，无论是"洋装书"还是"线装书"，都使用汉文正楷作为正文字体。（图13）在期刊杂志方面，贺天健、谢海燕主编，汉文正楷印书局承印的《国画月刊》正文自然是完全采用汉文正楷印刷，有了自己的楷体字和印书局，郑午昌就不会像在美灵登公司印《蜜蜂》时那样生闷气了。汉文正楷与刊物的宗旨可谓相得益彰，刊物也时常刊登汉文正楷印书局的广告。其他有的杂志也采用了汉文正楷作为正文印刷字体，以使自己的出版物在设计上有令人耳目一新之感。比如，中国旅行社创办的《旅行杂志》经过慎重的考虑，从1933年第一期开始用汉文正楷作为正文字体。该刊编辑在《编者致辞》中说：

图 12　王书年所作美术字《正气歌》前三句，芜湖火炬日报出版社，1946 年版

> 在这里，我敢说，读者读完了这一本书，对于我们的字体改革，当有无限的欢喜。字体与印刷，为杂志精神所寄托。倘使字体和印刷不好，就是文字有精彩，也觉得奄奄无生气。我们经过多次的考虑，再三的研究，终于改用汉文正楷。字体即很美观，排列又不过密，读时当然是不费目力了。不过汉文正楷尚未到完美的地步，有很多的字向旁边歪斜。我们正设法督促印刷主人加以改良。【51】

从这段文字来看，《旅行杂志》的编辑部对这种新字体的选择是非常慎重的，他们主要还是从版式设计的美观和易读性来考虑字体的选用，这是专业的，

【49】于右任《标准草书自序》，台北"国史馆"，1985 年，页 227。该文写于民国二十五（1936）年七月。

【50】华宗慈《正楷活字的创始和发展》，《印刷》1964 年第 1 期，页 31。

【51】《编辑致辞》当为主编赵君豪所写。见《旅行杂志》第 7 卷第 1 期，中华旅行社，1933 年。

图 13　郑午昌为母祝寿刊
印的越缦堂节注本《孝经》
线装书，汉文正楷印书局印
行，1936 年

也是正常情况，与今天并无二致。汉文正楷只是一种新的、可供选择的印刷字体，《旅行杂志》的编辑们觉得这种字体美观，却也并没有刻意强调楷体字在文化上的优势以及民族特性。值得注意的是，《旅行杂志》只是在 1933 年将汉文正楷作为正文字体使用，从 1934 年开始，正文字体又变回到"老宋字"，这倒是颇堪玩味的。现在还不能确定该杂志回归"老宋字"的原因，但从设计和印刷工艺上来讲，汉文正楷印刷的版面与"老宋字"的版面比较，的确有些劣势，上述引文中其实也有提示：首先，"排列不过密"是汉文正楷印书的特点，用今天的话来讲就是"字间距"和"行间距"都比"老宋字"的版面要大，据笔者观察，只要是汉文正楷印书局印制的书籍，无论是"线装书"还是"洋装书"都是这样。这种版面安排虽然会让人感觉到疏朗雅致，但是阅读的效率和信息容量就会大打折扣，进而也会提升印刷成本。其次，由于汉文正楷的基础是手写体，没有严格的标准化规范，字体的重心不稳，字面的大小、笔画的角度也都不统一，所以就使得无论是"直排"还是"横排"，仔细观察都有"东倒西歪"的感觉，这一点引文中也指出了。第三，是由于铸字技术所导致的印刷质量问题。后来的研究者曾指出，由于汉文正楷的"铜模系包刻，字面刻的较浅，铅字印过几千份之后笔画变粗，新旧字混合排印有粗细不匀称的现象"，[52]这一点在汉文正楷的印刷品中也体现得很明显，

【52】华宗慈《正楷活字的创始和发展》，《印刷》1964 年第 1 期，页 31。

557

往往是一个版面上，有的字清晰优美，有的字却残缺变形。

在"铅与火"的时代，字体本身的价值是形而上的、隐蔽的，但是，它的"外化"铅字，却是实实在在的"国货"。【53】当然，由于郑午昌给蒋介石的呈请，借助于领袖的奖掖和政府力量强有力的推广，汉文正楷字体获得了一种比一般"国货"还具有尊荣的声誉，销售业绩还是不错的。1935年第6期《国画月刊》中刊登的一则汉文正楷的广告说："廿四年春，先后在南京、杭州等处成立分店，一面增设制模工场，添购最新印机谋生产，质量之精进、业务之盛，正如旭日初升，于我国文化界不久当更有一番伟大贡献也！"【54】"廿四年春"恰就是郑午昌写完呈请不久，因而，我们有理由推断，这个红红火火的局面与蒋介石的奖掖之间应该是有直接联系的。档案亦显示，汉文正楷印书局成立时的资本是老法币五万元，"历年经营，颇觉可以应付裕如"，【55】抗日战争之前，该书局还在香港、南京、天津、广州、汉口、青岛、苏州等地都设立了经理处，【56】想来的确是要大干一番的。受汉文正楷成功的影响，正楷印刷字体的种类也迅速多了起来，华文、华丰、汉云、千倾堂皆有新创正楷文字。【57】不过，好景不长，卢沟桥事变的爆发改变了一切，包括汉文正楷在内，所有字体企业的业务都得迅速回缩。上海的"孤岛时期"过后，1943年，上海变成汪伪政权的一个辖区。尽管郑午昌自己仍旧以文章、书画和集会等方式曲折地表达着他的爱国之心，【58】可是在那种几乎已经成为亡国奴的历史情境中，已经没人再提这种文字对于民族国家的意义，汉文正楷又成了"低调"的商品。后来日本名古屋津田三省堂通过芦泽印刷所主人芦泽

【53】国人自创之中文铅字的"国货"身份在当时颇受强调，如华丰印刷铸字所编《各种中文铭字样本》（上海，1935）。

【54】广告见贺天健、谢海燕主编之《国画月刊》第1卷第6期，1935年。

【55】《汉文正楷印书局股份有限公司临时股东会议决录》，1942年10月26日。见《汉文正楷印书局股份有限公司申请登记、经济局呈批函、实业部令》，1943年7月3日—8月21日，档号R13-1-1030-1，上海市档案馆藏。

【56】《汉文正楷印书局概况调查》，1947年，档号Q78-2-15829，上海市档案馆藏。

【57】姚竹天《谈制造活字铜模》，《艺文印刷月刊》第1卷第9期，1937年，页18。

【58】关于郑午昌在抗战期间的风骨作为参见沈揆一为《郑午昌》画集写的前言《羡君一动生花笔，万水千山列画堂——郑午昌的绘画艺术》，页10—11。另外，郑午昌1943年参加了"甲午同庚千龄会"，这是为纪念甲午战争50年，不忘国耻，上海书画家二十人秘密组织的集会。见徐昌酩主编《上海美术志》图版摄影部分，上海书画出版社，2004年，第19图。

购去整套汉文正楷，翻制字模，并以正楷印书局冠名。[59]这个行为与郑午昌和蒋介石的饬令奖掖显然都没有什么直接关系，只是一个带有"盗用"色彩的模仿生意罢了。放在当时，与大片国土的沦丧、人民流离失所相比，这根本也算不了什么。残酷的、动荡的历史际遇表明，汉文正楷铅字铜模本质上毕竟是一种商品，它对于"固有文化"的发扬以及思想的统一可能会起到细微的作用，但是把这种作用夸大却只是郑午昌一厢情愿的想象。

六、国家利益与民族化：民族国家意识在 1949 年之后大陆中文字体设计话语中的延续

1954 年，上海兴起了公私合营。中共上海市委私营工业调查委员会先是在当年对上海市的私营印刷工业进行了深入的调查，并提出了社会主义改造意见。关于铸字铜模业，"意见"是这样写的："铸字制版业中之铸字铜模组，设备简单，无合营条件，但刻字技术较高，为适应今后文字改革，提高印刷业质量，吸收其职工到国营厂或公私合营厂工作，以保留技术。"[60]1955年 12 月 1 日，包括汉文、华丰等在内，上海市铸字制版工业全体会员向上海市工商业联合会递交了公私合营的申请书。到 20 世纪 70 年代初，以华丰印刷铸字所为中心，汉文、求古斋等近 30 户小厂并入，成立了上海铸字制模一厂。[61]而因生产"华文正楷"而享誉国内的华文铸字所，后来则改为上海字模二厂，并在"文革"中内迁至湖北丹江，称"文字 605 厂"。[62]在这个狂飙突进的社会主义改造过程中，汉文正楷的历史早已被人淡忘。而铅字铜模行业的公私合营则意味着：印刷字体的设计和铅字铜模的生产将不再是个体私营企业的行为，而是会逐步成为计划经济时代的具有集体主义特点的国家行

【59】何步云《中国活字小史》，《中国印刷年鉴 1981》，页 307；另见今田欣一《宋朝体与明朝体的流变——汉字字体历史》。芦泽多美次于 1912 年创办的芦泽印刷所是当时日本人在上海开办的最大、最先进的印刷企业，20 世纪 30 年代的继任者为其子芦泽骏之助，据时间分析，帮助购买汉文正楷的应该是芦泽骏之助。关于芦泽，参见陈祖恩《寻访东洋人——近代上海的日本居留民（1868—1945）》，上海社会科学院出版社，2007 年，页 232—237。

【60】《上海市第一轻工业局所属油墨、照相制版、铸字铜模、彩印、装订、铅印、铅印零件工业行业规划与改组改造方案》，1955 年，档号 B163-1-223，上海市档案馆藏。

【61】关于华丰印刷铸字所，参见《上海出版志》，上海社会科学出版社，2001 年，页 853—854。

【62】《关于市印五厂、革命印刷厂、字模二厂调遣职工支援 603、605 厂的通知》，1967 年，档号 B246-1-68-84，上海市档案馆藏；《上海出版系统支内办公室关于上海市印刷五厂、上海字模二厂等搬迁603、605 厂的技术工种配套的报告》，1967 年，档号 B167-3-65-22，上海市档案馆藏；另见《上海出版志》，页 854。

为。1960 年，上海印刷研究所下属印刷字体研究室的成立更是强化了字体设计作为一种"国家行为"的色彩。该字体研究室集中了当时上海各印刷厂的刻字高手、善写正楷字体的书法家和善写美术字的装帧设计师这三方面的骨干人员，先后为《辞海》《毛泽东选集》等改写或创写了宋一体、宋二体、宋三体、宋五体、仿宋体、黑一体、黑二体、正楷体等字体，并配合简化字的需要，为简化字的印刷规范做出了重要贡献。改革开放之后，他们又为激光照排创写了其所需要的数字化字库。[63] 作为中国在计划经济时代最重要的印刷字体设计机构，上海印刷技术研究所印刷字体研究室的变迁以及几代字体设计人对于中文字体和国家的关系的理解，可以有助于我们讨论 1949 年之后中文字体设计中的民族国家意识。

在毛泽东所确立的社会主义制度中，个人要服从集体的安排和国家的需要，毫无疑问，字体设计师与工人、农民和其他文艺工作者一样，都是革命的齿轮和螺丝钉。在这个特殊的时代氛围中，在字体设计师们的心目中是否还存在一种民族国家意识？而这具体又体现在哪些方面呢？答案是肯定的，我认为主要体现在两个方面：

第一，国家利益为重，字体设计作为一种社会主义事业服从国家建设需要。上海印刷技术研究所字体设计室的成立本身就是为了配合国家提高书刊印刷出版质量的需要，成立时又恰逢简化字运动，字体设计室又全力配合了文字改革委员会的工作。作为这段历史的完整经历者，徐学成[64]认为字体设计室的两个工作是足以彪炳史册的：其一，是在简化字运动中，辅助文化部和中国文字改革委员会设计完成了《印刷通用汉字字形表》（1965）；其二，是保持了汉字的印刷字体与书写字体——楷书的一致性。[65]后者显然是郑午昌在 1935 年给蒋介石的呈请中就提出过的，但是 20 世纪 60 年代以前的中国并没有解决这个问题。而这两个成就，其实解决的就是汉字设计的标准化和规范化问题，这也是一个最根本、最基础的问题。如果没有以徐学成为代表

【63】徐学成、车茂丰《功在当代利在千秋——记上海印刷技术研究所对汉字印刷字体规范化设计与制作的贡献》，《印刷杂志》2008 年第 6 期；另见徐学成《值得载入活字印刷史册的两件事》，《印刷杂志》2011 年第 8 期。

【64】徐学成（1928—）江苏常州人，高级字体设计师。1954 年毕业于华东艺术专科学校（今南京艺术学院）美术系，从事书籍装帧设计工作，1960 年调入上海印刷技术研究所从事印刷字体设计研究工作，中国现代印刷字体设计的重要开拓者之一。1961—1964 年，他与周今才共同主持设计了"黑体一号"和"黑体二号"字体，前者用于《辞海》，后者用于《毛泽东选集》。在简化字的颁布施行过程中，徐学成曾参与制订了《印刷通用汉字字形表》，为现代汉字印刷字体的统一做出了杰出贡献。

【65】徐学成《值得载入活字印刷史册的两件事》，《印刷杂志》2011 年第 8 期，页 70—71。

的上海字体设计人的工作，很难想象没有规范的汉字怎么进入更加需要规范的信息时代。而上海第二字模厂内迁成为湖北丹江文字605厂则说明，铅字字体的设计和生产当时是事关国家安全的战略工业，印刷字体的设计也与国家利益高度捆绑到一起，成为毛泽东宏大的备战备荒战略的一部分。很明显，以徐学成为代表的老一代上海字体设计师，他们的责任感、荣誉感是与各种国家任务的重要性和迫切性紧密相连的。他们对自己的工作也非常自豪，有人甚至比之于秦始皇统一文字之后的另一个伟大功绩。当然，字体设计并不是解决汉字的问题，而是在解决印刷文字的统一和标准化的问题，但这的确对于汉语的交流和传播也至关重要。显然，民国以郑午昌为代表的那种个人化的、私有企业主、知识分子的家国情怀的民族国家意识被一种集体主义的、具有高度文化责任感和国家任务性的、机密性的"国家意识"所取代。

第二，对字体设计的"民族化"的探索。上海的印刷活字研究在当时提出了"三化"的方向，即"民族化、群众化、多样化"。时任所长的朱文尧指出，所谓"民族化"，是指印刷活字的形式，"也就是指创造风格美观别致，具有民族艺术特色的新字体。而不是指内容，因为汉字本身就是最典型的民族化"[66]。既然汉字本身就是中国的，又要与别人的字体设计风格相区别，虽然朱文尧没有直说，但是这个"民族化"要区别的对象，显然就是针对日本相对成熟的印刷字体设计。徐学成也曾回忆说，他们在一开始从事字体设计的时候，领导们向年轻人强调这项事业的重要性的说法就是，一定要在设计上超过日本，为国争光，这使他们对自己的工作感到十分的光荣。[67]所谓"民族化"的艺术特色，其实就是强调中国人对汉字的理解和传统写法，徐学成说："……我们当时强调，一方面要以共性为主，同时也要突出一些中国的传统写法。比如说，'目的'的'目'字，本身是长形的，你不好设计成方方正正的。比如本身是扁形的，像'器皿'的'皿'，也不好设计成很方正的，这样就拉长了。所以中国字和日本字比起来，我们在设计上基本上是照顾了一些汉字的传统写法……"[68]（图14）而"民族化"在设计风格的细节上则是通过对大量古代精美刻本字体的研究和摹写获得的。

1980年之后，随着市场经济的发展和上海印刷国营经济衰落，毛泽东时

【66】武舜《杂感》，上海印刷研究所编《印刷活字研究参考资料》第5辑（1962年12月），页29。"武舜"是朱文尧的笔名。

【67】参见《徐学成访谈》（未刊稿），许平等采访，上海市新沪路徐学成寓所，2012年4月25日。

【68】参见《徐学成访谈》（未刊稿），许平等采访，上海市印刷技术研究所，2011年7月27日。

图 14　2012 年 4 月 29 日作者在上海徐学成寓所采访字体设计师徐学成先生，中座老者为何远裕先生

代所强调的"国家意识""集体意识"和"单位意识"也成了一个时代的集体追忆，"国家意识"只是在字体企业之间抢夺新的国家课题，完成新的国家任务时会被重新抬出来，已经不是常态。但是，对字体设计的民族化和民族审美意识的强调却一直延续了下来。比如，黄克俭特别强调中国人自唐代欧阳询以来的"中宫收紧"意识，认为这是中国人对汉字审美的一个特点。[69]但有的人却把字体的民族化意识推向了极端，比如，李喻军提出宋体字是中国文化的"正宗"，建议推出"国宋"字体，文化上正本清源，等等。[70]"博学"的百度百科，也用李喻军的这篇文章来解释"宋体字"，经过网络的传播，也不知道感染了多少字体爱好者。事实上，"国宋"这个意见，就像国花、国鸟、国服一样，在文化上很难定于一尊，如果用郑午昌的看法，李喻军所主张的"宋体字"，无论怎么设计，也不过是"匠体字"种种新变体而已。

七、进一步讨论：字体设计的民族认同与科学化

从汉文正楷出发，当我们在进一步讨论现代中文字体的设计与民族国家意识之间的关系时，有三个相互关联的视角是绕不过去的，它们之间相互缠绕，形成了一个复杂的问题域，这使我们很难对郑午昌的这种民族主义的方式匆忙论断：

首先，是字体设计与现代民族国家之间的关系。加拿大学者马歇尔·麦克卢汉在他的名著《理解媒介——论人的延伸》中，把"印刷的字词"（The Printed Word）称为"民族主义的建筑师"（Architect of Nationalism）。他说：

【69】参见《黄克俭访谈》（未刊稿），郭宏采访，中央美术学院，2012 年 1 月 9 日。
【70】李喻军《宋体字的中国文化特征》，《装饰》2005 年第 10 期，页 116—117。

"印刷术的心理和社会影响之一，是将其易于分裂而又整齐划一的性质加以延伸，进而使不同的地区实现同质化。结果使力量、能量和攻击性都得以放大，我们把这种放大与新兴的民族主义联系在一起。"【71】这种看法与本·安德森、霍布斯鲍姆等人关于印刷文字与现代民族国家的建立的论述是一致的，而相关的论述在西方经典印刷史研究中也可以得到支撑。【72】如果我们沿着安德森的《想象的共同体》的思路，在杜赞奇（Prasenjit Duara）解构主义视角中，从民族国家的话语中拯救历史，【73】我们会很自然地把汉文正楷以及现代文字设计的民族主义叙事当作对于这种西方经验的一种简单的回应。问题是，汉字的语言和文字范式跟欧洲民族国家的语言文字不同，它并不是伴随着近代民族国家意义上的中国的确立形成的，反而是在应对新知的过程中，在传统不间断的滋养和维护中"改进"和"自新"的结果。郑午昌的"汉文正楷活字版"同样也是在汉字书写和印刷传统的正统轨道上延伸的结果，当然在这个过程中有"以邻为镜"的因素。而当日本这个"邻居"和"镜子"变成中国民族和文化存亡的敌人时，以郑午昌为代表的具有传统主义思想的知识分子当然会毫不犹豫地强调以"固有文化"为本位的民族国家的意识以及"中国文化至上"的观念。在这个意义上，我更加认同葛兆光对相关问题的讨论。【74】因此，现代中国字体设计的民族国家意识，从"聚珍仿宋版"开始，包括汉文正楷以及1949年后上海印刷技术研究所字体设计室改写或创写的一些新字体，中国近代"新兴"的民族主义在字体设计上表现为：对中国最正统的字体文化和久远的字体书写传统的追溯。无疑，在"新"中总是复活着"旧"，而正是在这种"新旧互生"之中，传统主义者获得了一种中国文化本位的自尊和自信。至于所谓"想象的共同体"，对于汉文正楷来说，就历史与文化传统、就现实的政治需求与"正统"诉求而言，"想象"其实是"真实"的，但就其纯粹作为字体本身在视觉传达上的价值及其所诉求的政治效果来看，却又的确是一种"想象"。

【71】马歇尔·麦克卢汉，何道宽译《理解媒介——论人的延伸》，商务印书馆，2007年，页223。

【72】本尼迪克特·安德森《想象的共同体：民族主义的起源与散布》，吴叡人译，上海人民出版社，2011年，页38—46；埃里克·霍布斯鲍姆著《民族与民族主义》，李金梅译，上海人民出版社，2010年，页79—96；费夫贺·马尔坦《印刷书的诞生》，李鸿志译，广西师范大学出版社，2006年，页328—331。

【73】杜赞奇著《从民族国家拯救历史——民族主义话语与中国现代史研究》，王宪明等译，江苏人民出版社，2009年。

【74】葛兆光《宅兹中国：重建有关"中国"的历史论述》，中华书局，2011年。

其次，是作为"国货"的字体和民族主义消费问题。我们在前文中已经谈到，字体在铅印的时代不光是个设计问题，还有"国货"与民族主义消费的层面。从这个角度来看，葛凯（Karl Gerth）对于中国近现代的消费文化与民族国家的创建的研究是有真知灼见的。[75]但是，他是从一个功利主义的、自由贸易的角度，从一个世界大战的战火从未烧到其国土的北美人的视角看中国，对中国人近代屈辱的民族主义情绪事实上缺乏"理解之同情"。虽然有人说，"民族主义只有在短暂的时段内变得极为重要，即在民族建构、征服、外部威胁、领土争议或内部受到敌对族群或文化群体的主宰等危机时，民族主义才显得极为重要"[76]。然而，这种"短暂"只能是相对于"历史的长河"，对于个人真实的人生来说，这个"短暂"的时段，往往就是他的一生，或者说就是他一生中最不能忘却的时段，比如抗日战争下的中国，包括知识分子群体在内中国人整体的家国意识、忧患意识。而如果我们没有这样一种"理解之同情"，只是从重商的功利主义的视角出发，就很难理解郑午昌在关于汉文正楷的话语实践中所体现出的那种浓郁的、深挚的文化情感。而且，必须强调的一点是，字体不同于一般的"国货"日用品，它所承载的是一个民族的历史和象征系统，涉及到文化的尊严问题，所以就更不能用一种经济全球化的视角简单地批判字体的"民族主义消费"。

其三，就是字体设计的科学化和文化意识之间的平衡问题。我们从字体设计的专业角度来看，与大正、昭和年间的日本相比，民国的字体设计其实留下了许多遗憾。有两个方面尤其值得注意：首先，没有形成现代的字体设计方法，没有产生汉字字体设计的规范化和标准化意识。就现有的资料来看，尽管民国时期只是在中国出版印刷业的中心上海，新设计的中文字体就不下80种，[77]但是，关于中文字体设计的方法性探索和规范化意识，却难以寻觅。这与日本字体设计师矢岛周一等在1920年代基于"网格"对字体设计方法展开的规范化和多样化的试验就拉开了差距。[78]（图15）即使是反对"书体"

【75】葛凯《制造中国：消费文化与民族国家的创建》，北京大学出版社，2007年。

【76】安东尼·史密斯《民族主义：理论，意识形态，历史》，上海人民出版社，2006年，页24。

【77】上海华丰铸字字模厂曾编印过一本《八十五种·中文字样》（上海华丰铸字字模厂，1961年）收集了85种1949年以前设计中文字样。

【78】矢岛周一《图案文字的解剖大观》（1928）和《图案文字大观》（1926）特别重要；关于20世纪20年代日本字体设计，比较集中的可参见北原义雄编《现代商业美术全集》（东京アルス株式会社，1930年）第15卷《实用图案文字集》；另见平野甲贺、川畑直道《描き文字考》，PDF文件，2005年，http://www.screen.co.jp/ga_product/sento/pro/typography2/hk01/hk01_20.htm

图 15 矢島周一《图案文字大観》（1926）此书颇为经典，现在仍在发行。作者在 20 世纪 20 年代用网格的方法为近两千个日本常用汉字设计了 10 款字体。

和"刻体"分离的郑午昌，他自己的汉文正楷活字也有字形不统一的问题。[79]

我曾经把 1949 年以前的中文字体设计归入到手工艺时期，主要就是因为，尽管有了姜别利的电镀技术，但这个时期的字体设计受木版印刷时代的手工艺制作方式影响还是很大，在现代字体设计的语言与方法上并没有太大的突破。[80]这种对传统的"写字""刻字"模式的依赖，对中文字体设计的现代化和标准化的进程也产生了一定的负面影响。其次，字体设计没有形成科学，没有形成综合的多学科的协作研究和探索。20 世纪 30 年代，像陈孝禅的《读物字体格式对于立刻效率影响之研究》[81]这样的文章的确是凤毛麟角，而且也没有证据表明这类研究与字体设计、印刷到底产生了什么样的关系。这与同期的日本企业委托学者将字体设计与心理学、医学展开横向综合研究相比，差距很大。[82]郑午昌在研制和讨论汉文正楷时更强调的依然是文化传统，他是否考虑过，从单位版面的信息容量以及阅读效率的角度如何看待楷体字和宋体字的差别？事实上，对于更广泛的大众来说，明末以来所形成的"匠体字"

【79】比如，陆衣言主编《注音符号全书》（上海汉文正楷印书局印行，1933 年）中的"全"字上面的人字头，有作"人"，亦有作"入"。当然，字形、笔顺、笔画的统一问题有赖于政府的推进，不单单是字体设计师和字体厂商的问题，中国大陆在简化字运动中解决了这个问题。

【80】主要体现在："设计"阶段依赖名家的书写，"刻字"以及查补缺字、漏字都要依赖巧工名手的刻字技艺，这些都没有脱离雕版时代的字体设计制作模式。尽管姚竹天对这种高超的手工技艺特别自豪，但事实上这种模式在其消极的意义上限制了中文字体设计在网格基础上的系统化探索。见姚竹天《谈制造活字铜模》，《艺文印刷月刊》第 1 卷第 9 期，1937 年，页 18；另见拙文 The Rebirth of Chinese Type Design，发表于 Participatory Innovation Conference (Melbourne: 2012)。

【81】如陈孝禅《读物字体格式对于立刻效率影响之研究》，《教育杂志》第 27 卷第 7 期，1937 年。

【82】参见今井直一《关于阅读的科学研究》，上海印刷研究所编《印刷活字研究参考资料》第 2 辑，上海印刷研究所，1962 年，页 17—34。

早就已经成为阅读习惯的一部分了。就像郑午昌说的那样，宋体字（包括"老宋字"）肯定是有些问题，但是从使用、阅读的角度来看，宋体字也有其优势，这些都需要科学的实证研究。事实上，汉文正楷的设计和推广某种程度上恰恰反映了那个"科举制"刚废除不久的时代，中国的知识分子对于书法传统和手写体的深刻迷恋，他们片面地从文化传统的角度突出了手写体的优势，还不能够科学、客观、公允地认识"宋体字"以及诸多新字体的优点。而 1949 年之后，字体设计师和设计机构对"民族化"的强调，也在一定程度上与字体设计的"科学化"和"多样化"构成了矛盾。

结语：民族主义、字体政治与自由

无论是对于中国的近现代史研究，还是对于中国 20 世纪的文化史、思想史研究来说，关于汉字字体与民族国家意识之间问题的探讨，都是非常微小的课题。但是，字体，也就是文字的形式，从一定意义上讲，却是思想和意识的表皮，当它被放大到一定程度时就会产生一种力量，就像我们在台湾的大街小巷、政商学各界所看到的那样，各式楷体文字的无处不在形成了一种颇具温情的文化传统的表征。正楷文字在台湾的使用情况也与大陆形成了鲜明的对比，从本文的研究来看，这显然与本文所讨论的 20 世纪 30 年代围绕蒋介石、郑午昌和汉文正楷展开的字体国故具有密切的关系。

在写这篇文章的时候，我总是徘徊在民族主义情绪、实证主义的理智和自由主义的理想之间。民族主义的话语总是能够让一个生长在这种文化之中并以此为骄傲的人热血沸腾，然而，我们却不可能永远生活在一种高亢的民族主义的情绪中。李泽厚曾指出，五四以来，现代中国思想的一个重要特点是"救亡压倒启蒙"，[83] 的确，中国近代的许多文化形态、科学门类都是与救亡图存有关的，从本文的研究来看，字体设计显然也不是个例外。作为一位传统主义者，郑午昌希望用一种文字形态来提高民族性、促进统一，更是可以理解的。然而，一种字体是拯救不了一个国家的，因为后者的巨大庞杂显然是文字形式的统一所改变不了也承受不起的重荷。但是，郑午昌力促国家推行正楷文字，希望在机器印刷中继续传承以楷书作为标准书体手写体传统，确实在一定程度上起到了弘扬和保存中国固有文化的目的，他的思想在

【83】李泽厚《中国现代思想史论》，生活·读书·新知三联书店，2008 年，页 21—39。

今天这个传播技术无所不能而手写体却更加衰微的时代显得尤其引人深思。

但是，郑午昌的呈请又再次建立起了正楷字体与政治权力之间的关联性。尽管希望字体远离权力是不现实的，而且很多时候，正是借助于权力，甚至是强有力的政治权力，弱势的文化传统才能够保存它的尊严。但是，任何权力对于历史来说都是短暂的，而文化的品质则是更加持久的东西。郑午昌的呈请，从某种程度上成就了一种"字体政治"，它强调正统文化，希求权力的眷顾，却忽视了对字体设计本身的科学性、艺术性和多样性的追求。一种字体，无论它在文化、商业或政治领域占据何种优势，都不足以使这种字体定于一尊。对于中国的文化来说，最根本的存在是汉字，现代中文字体要追求的并不是"独尊"某家某体，而在自由的氛围中尽可能地呈现出的多样性与品质，供人选择。其实，越是在一种丰富之中，经典书体的魅力越是能够彰显，因为它们是中国固有文化的宝贵积淀和结晶。

本文原载于《美术研究》2013 年第 1 期。

于 帆

辽宁沈阳人，1982 年生。2012 年于北京电影学院电影学系获博士学位。现任中央美术学院人文学院讲师。2011 年韩国国际交流财团电影学访问学者。

研究方向为视觉文化研究、新中国美术史研究、新中国电影史研究、媒介理论研究等。著有《当代影像制作典型案例教程》。发表论文有《坏，还是不坏——20 世纪 60 年代以来的异质影像史》《2000 年以来的韩国当代摄影》《马可·波罗的幽灵——美国电影中的"中国形象"》《那不只是一座城——中国当代视觉艺术中的城市》《数字媒体时代的基本电影机器的意识形态效果》《阿凡达，让生活更美好——新媒介时代的世界图景》《肖像与秩序——孙滋溪〈天安门前〉中的领袖像与国家意象》《毛主席畅游长江——从事件、话语到图像》等。译文有《金黄色的芒果——一个"文革"符号的兴衰》。

作为策展人，多次在中韩两地策划当代艺术展览。作为电影编剧，创作《记忆碎片》等电影作品。

那不只是一座城
——中国当代视觉艺术中的城市

于帆

 城市是什么？面对这样的提问，不同的时代，不同的地域，不同的人会给出不同的答案。我们的生活方式决定了我们对于这个城市的感知，我们又借由这样的体验和感知来认知这个城市。对于城市的理解不只是高楼大厦的风景，人来车往的热闹，更是居住在这个城市的人们对这个城市景观的感受和体验，以及由此获得的一系列关于这一空间的复杂观念体系。这是我们进入一个城市的途径，而不仅仅是居住于此。

 20 世纪 80 年代在中国现当代艺术史上被认为是具有断代意义的阶段。各种新兴的、前卫的、先锋的艺术媒介和艺术形式纷纷亮相，共同建构起一段有关这一时代的视觉艺术的历史。在这一历史进程中，恢复了活力的中国城市生活重新激发起人们对于它的兴趣和关注，城市和城市文化开始再次进入到当代视觉艺术的历史叙事之中。时至今日，具有不同身份的，不同以往的城市人，以各种各样新的面孔出现在真实的城市空间和那些有关城市的视觉艺术之中，与日新月异的城市生活和城市景观一起，塑造了当代中国的城市肖像。

过去，现在和将来：城市的时间隐喻

 从 20 世纪 80 年代初开始，"文明与愚昧的矛盾"再次成为历史文化讨论中的重要话题，在所谓的"现代化"的特殊语境中，城市无疑天然地成为了"文明"的代名词，而"愚昧"则经常性地与乡村或是农业相提并论。但是，在城市文化形态方兴未艾之时，出乎人意料的是，城市"现代化"的"先进"图景并没有给人们带来太多的兴奋和喜悦。城市作为"文明"或是"现代"的提喻，在大多数的情况下，仅仅处于未来的时态之中。对于城市繁华景观的呈现，仿佛只是为了乡愁般地回忆那些已经远去的乡村田园或是旧城老区的温馨，似乎只有那些属于过去的时光才是中国文化的现实。

1985 年，黄建新根据张贤亮的小说《浪漫的黑炮》改编的电影《黑炮事件》，被视为第五代导演中早先将视野转向城市的范本。在中国当代电影史写作中，普遍的观点是，当同时代的知识分子依然挣扎于"黄土地"和"红土地"的历史文化反思之中时，黄建新的《黑炮事件》为当代中国城市文化提供了崭新的文本。从表面上看，影片涉及的仿佛就是现代化语境中的"文明与愚昧"的叙事格局和主题，但是在表层的冲突下暗藏的却依然是一个属于传统"乡村式"的人际关系：一面是党委书记周玉珍刚愎自用的家长式管理，一面是受害者赵书信谦卑的"孩童般的忠顺"。两者并不是真正意义上的对抗，而是"别具意味的和谐与默契"。在这样的内在逻辑中，所谓的城市只能被还原为乡村的异型，而所谓的城市文化也只是那片"黄土地"和"红土地"的延伸。

相似的感情逻辑甚至一直延续到 90 年代中后期，并在这一时期的一些装置和摄影作品中呈现出来。80 年代的城乡二元关系，在 90 年代的城市化进程中，被进一步置换为新城旧城之间的对立。像尹秀珍的《废都》，黄岩的《拓片系列》，荣荣的《废墟》，张大力的《对话》，王劲松的《拆》等一些作品，通过对新兴城市的崛起，旧有城市的消失这一主题的视觉化表述，进一步强化了人们对于原有生活方式，过去幸福时光的那种乡愁式的怀念。在属于未来时态语境的现代化城市与属于过去时态的美好记忆之间，属于当下的、今天的现实却是经常性地缺失的。

新人：城市题材的兴起

1987 年，刘小东正在中央美术学院的画室准备他的毕业创作；王朔在当年第 6 期的《收获》杂志上发表了他的小说《顽主》；崔健正式离开北京交响乐团，发行了自认为是第一张专辑的《新长征路上的摇滚》。到了 1988 年，刘小东凭着《休息》《吸烟者》《醉酒者》等作品获得了他的学士学位，并在次年参加了"'89 艺术大展"；王朔的《顽主》由米家山搬上了大银幕，同年，夏钢也将王朔的另一部小说《一半是火焰，一半是海水》改编为同名的电影；崔健的知名度也与日俱增，并受到了国际的关注，在当年汉城奥运会的全球现场广播中演唱了《一无所有》一歌。

在这些新兴的文化文本中，一个从未在历史上任何视觉艺术作品中出现过的，真正属于当下现实的形象走进人们的视野：他不属于家庭，不属于学府，

也不属于新兴的个体工商界层；他"一无所有"，却并非毫无希望，甘愿堕落，而是在对世界的游戏中执着地追寻自己的生活理想；他对戏弄传统中的虚伪、矫情和腐朽乐此不疲，看透了所谓学有所成的小知识分子以及新兴个体工商业者们的无聊和空虚，认为那样活着"没劲儿"，可却也同样找不到自己的位置。这当然不是某一个人的传记，而是一群人的肖像。这些人只属于这个时代，属于这个时代的城市。

在中国的视觉艺术中，城市和城市文化向来不是什么热门的题材。回顾中国的视觉艺术史，我们发现，关于中国城市的视觉生产仅仅集中地出现于两个时期。一个是解放前的旧上海，另一个便是在改革开放之后至今的这段时期。当然，这两个时期也是中国城市发展最为迅速的两个阶段。

从20世纪50年代至70年代末的三十年间，城市在中国艺术的视觉表达中曾经一度相当地匮乏。当我们回顾这一阶段的视觉文本时，我们会发现，我们几乎很难找到与城市和城市人有关的视觉内容。领袖、军人、农民、少数民族，这些形象占据了几乎所有的视觉生产形式，成为视觉图像的主体。在这一过程中，城市仅仅作为一种视觉构成，成为这些主体形象的活动场所，而非具有现代性指向的空间。在这一时期，城市不时地被作为工业的代名词而被提及，而城市文化则被置换为工业题材。工厂成为这一类作品中标志性的城市空间意象，工人阶级则作为主流意识形态话语中的历史的创造力与原动力，成为了唯一得到彰显的所谓的"城市人"。即便是在1979年以来的"新时期"，这一模式也被主流意识形态的视觉话语所继承，作为表现改革成就的"重大题材"而反复使用。

20世纪80年代的中后期，中国的城市文化在大规模的城市建设和乡村的城市化进程中逐渐复兴。不再是领袖，也不再是英雄，而是"一无所有"的"顽主"们占据了真实的城市空间，同时也占据了这一时期的有关城市的艺术视觉图像的中心。他们是没有职业身份，甚至没有家庭身份的城市里的游荡儿。对这群人而言，以往来自于权威的行为指令消失了，个人的欲望和意愿成为他们行为的全部根据。

在刘小东1998年创作的《烧耗子》中，我们看到了那个熟悉的，但长久以来却被人们遗忘的形象。那两个穿着松松垮垮的西服，留着分头，生着一张干净脸儿的"无业青年"是那样的普遍，以至于人们在生活中会轻易地将其忽略，直到画布将其放大，我们才注意到他们的存在。米家山的《顽主》中的于观、杨重、马青同样可以看作是这样的年轻人的代表。按照影片中的"赵

老师"的说法，他们应该算是"失足青年"。他们没事儿打打小牌、侃侃大山、打打哈哈。就是这些表面看起来不思进取、浪费生命的青年，心底却透着纯真乐天、热心善良。

"顽主"是这个城市中的游荡者，他们对于城市的匿名性和流动性比起任何人都要有更加直接和真实的体会。他们没有所谓的理想和雄心，"有的只是吃吃喝喝和种种胆大包天却永远不敢实行的计划和想法，……只是一群不安分的怯懦的人，尽管长大却永远像小时候一样，只能在游戏中充当好汉和凶手。"他们无法代表"先进文化的前进方向"，但是，他们却是真正此时此地的，他们凭着他们的真实，成为了这个城市的时代精神的代表。

新面孔：模糊的身份和看不见的城市

《小山回家》是贾樟柯早期最重要的一部短片，该片拍摄于 1995 年，全长仅 58 分钟。故事情节很简单：王小山，一个来京务工的青年人，在春节临近之际，被老板开除失业了。他想找在京的同乡一起回家，但无人与他同行。最后，小山只好在一个路边的理发摊上，将自己一头像城里人一样的零乱长发留给了北京。本片奠定了贾樟柯后来的几部剧情长片的基本美学风格和基本主题。在这一短片中，贾樟柯将镜头对准了"民工"这一属于当代城市的新的群体。

同样的情况也出现在 1995 年前后的美术界，忻东旺的油画《诚城》，梁硕的雕塑《城市农民》，忻海州的《民工潮·城市人·进城的人》等作品也同样将目光对准了这样一个新兴的特殊的城市群体。

我们很难对农民工这一群体进行准确的定位。这些人全部出身于农村，但基本上已经离开土地，并不直接地从事农业生产，所以不再是真正意义上的农民。但是另一方面，尽管他们长期地生活和工作在城市之中，但是，在现有的户籍制度以及现实生活状况下，又很难获得城市的认可，真正地融入到城市生活之中。我们前面所提及的城乡之间的二元关系，随着新的时代条件下，城市新群体民工的出现，而变得更加的复杂了。

民工群体的这种尴尬境遇鲜活地反映在刘小东 1996 年的作品《违章》之中。一辆货车从后方驶来并继而向前驶去，挤在货车后厢里的十来个赤裸着身体的民工，正回头向我们张望。在狭窄的车厢中，民工的肉体与煤气罐质感坚硬的金属并列在一起。由于挤压而发生变形的身体与这个光鲜的城市是

那样的不协调，暴露的身体强调了这群人的异质性——他们并不属于这里。整个事件之中，"违章的"仿佛并非是车辆的超载，而是这些真实的身体的存在。

到了 2000 年左右，农民工作为一个新兴的城市阶层的身份已经得到确认，但是与此相对应的是农民工的生活状况并没有发生本质性的变化。在 2000 年以后，当代艺术家宋冬，尹秀珍，王晋等人，运用装置、录像、行为和摄影等多种媒介完成了多件以农民工群体为对象的作品。其中的一些行为作品，由于有了艺术家本人的亲身参与，从而使得民工的生存状态得到了正面的重视和彰显。但是，这些作品中的基本观看方式，在二元对立的基础逻辑上是与普通城市人看民工的目光没有本质性区别的。民工群体在自身话语权缺失的前提下只能是一个被观看的"他者"，而"他者"是永远属于远离中心的边缘的。

当然，我们今天再来看，在边缘失语的人群已经不只是农民工自己。下岗职工以及所谓的蚁族等越来越多的人群被城市发展的浪潮甩到远离中心的边缘中去。如文章最前面所说的那样，城市在真实的空间上给人的是无法弥补的抽离感，而这种抽离感也同样在文化层面上扩散开来，渗透到更多的人群之中。在火热的城市生活表象之下，还有一座空间和人群日益疏离的"看不见的城市"。而更加"杯具"的则是，这座"看不见的城市"在当代视觉艺术的创造之中也逐渐模糊，甚至消失不见了。

最后，我们需要重新回到 1988 年的《顽主》这部电影。与其说，米家山根据王朔的小说改编了电影，不如说米家山在视觉上扩展并深化了所谓的"王朔精神"。原本在小说中被略写了的"3T 文学奖"的颁奖仪式，在影片中通过米家山的一场"相当粗俗"的时装表演而获得了丰富和发展。这场演出已经成为中国当代视觉艺术中关于城市的隐喻中无可替代的景观。

伴随着深沉的音乐，以及当时最为流行的女子健美表演和时装表演，在近代中国不同历史时期出现过的各种对立的典型形象同时集中地呈现在这个舞台之上：一个依然蓄着长辫的前清遗老挽着民初时尚的女子，跟随着几近赤裸的健美运动员出场；头蒙着白毛巾的农民在混乱的人群中与相貌奸诈的地主相遇；身着土布蓝军装的解放军战士押着披着绿呢官服的国民党军随即登场；一个穿着旧绿军装的红卫兵手举大字报，怒向走资派……整个场面就像是主流叙事文本中的中国近代历史典型人物及典型情境的集中汇报演出。

在旋转彩灯和摇滚鼓点的共同作用下，这样一个杂烩式的演出终于演变成一场酣畅痛快的集体狂欢。"前清遗老与比基尼携手，共产党与国民党军人执手言欢，红卫兵与老地主共舞。"意识形态的，时间的，地理的，政治的差异在这样的狂欢中混淆，崩溃，消解。这是关于一个时代的城市的缩影，更是关于整个当代中国社会文化的微缩和集合。城市从来就不只是一个具有真实性的场地，或是具有什么固定且无可质疑的身份。对于今日之中国来说，新的城市空间是同时性与多样性的共存，是相互竞争的意识形态和生活方式的混乱，是不断变化并富有争议的。

随着包括于观、杨重、马青这些"失足青年"在内的"请来的"年轻诗人和作家的登台领奖，这场演出才算告一段落。他们的出场使得这样一场极具象征意味的表演真正地完整，因为他们才是这场演出的主角，是那个时代的主角。

时至今日，物是人非，可演出仍在继续，不断有新人加入其中，而且肯定还会有更多的人登上这个舞台，携手共欢。别左顾右盼，自以为置身事外了，你我也已在舞台的中央。

一起跳支舞吧。

本文原载于《东方艺术》2010 年第 7 期。

跨文化美术史

袁宝林

　　河北唐山人，1939 年生。1965 年毕业于中央美术学院美术史论系。现为中央美术学院教授。曾任天津工艺美术设计院附属工艺美术学校教师，《世界美术》《美术》编辑。1987 年调至中央美术学院美术史论系任教，先后担任外国美术史教研室主任、副系主任兼艺术理论教研室主任。

　　研究方向集中于"中外美术交流与比较"。代表性著作有《比较美术教程》《美术概论》（王宏建共同主编并参与撰写）、《世界美术史》（合著）、《中国美术史·清代卷》（合著）、《中国大百科全书·美术卷》（合著）、《中外美术交流史》（合著）等，主编《跨越世纪·西方现代派艺术》《欧洲美术·从罗可可到浪漫主义》等。

潜变中的中国绘画
——关于明清之际西画传入对中国画坛的影响

袁宝林

晚明至清前期西洋美术的传入是封建社会后期中国美术发展中极为令人瞩目的现象。从 20 世纪 30 年代到今天，这一课题愈益引起中外学者的关注，这本身便说明它的现实意义。然而，尽管今天谁也不能回避中西美术关系这一贯穿现当代中国美术发展的中心课题，说到它的源头——明清之际西洋美术在中国产生的影响，却就远不是受到普遍重视，更不是没有纷争了。[1] 这意味着对这一现象的认识还颇有探讨余地。为此，笔者愿就资料所及只从绘画因革角度粗陈管见，幸望方家教正。

明清之际西画的传入究竟对中国画坛造成了怎样的和多大的影响呢？这是人们十分关心的重要问题。苏立文和高居翰先生专著的问世，更从独特的视角极大地突出了这一课题的重要性，因而理所当然地引起人们的重视，而由此引发的讨论也为深化对这一课题的认识创造了条件。

郑培凯先生在述介了高居翰（Cahill）《气势撼人》一书的主要论点后指出："Cahill 反复申说明末耶稣会士带来西洋版画的重要，冲击了中国画家的视觉概念，导生 17 世纪中国画风的巨大变革"，"这个西洋版画导生视觉变革的看法，实是贯串全书的核心论点"[2]。苏立文先生在其《东西方艺术的汇合》（*The Meeting of Eastern and Western Art*）一书中则曾设问："利玛窦是否见过山水大画家兼鉴定家董其昌呢？……如果他们真的会过面……那确是太重要了。"[3] 显然，这都是基于对传教士的艺术传播活动究竟给晚明中国画坛造成多大影

【1】例如范景中（由会议安排的我的论文的中方评论员）就认为这是一个"中国学者不敢碰的课题"。他一面称赞美国学者高居翰关于这一课题的专著《气势撼人》是"一部最伟大的著作"，一面则称我的这篇论文是带有"冒险精神"的"对高居翰巨作的挑战"。他并说，高著之所以伟大，在于他的观点是开放的，而曾经批评高著的郑培凯的文章之所以不好，则因为他的观点是封闭的和保守的，云云。这是目下关于这个课题的纷争又一富有戏剧性的例子。

【2】见郑培凯《明末清初的绘画与中国思想文化——评高居翰的〈气势撼人〉》，《九州学刊》，1986 年 9 月总第 1 期，页 84。

【3】据朱伯雄译文，见《美术译丛》1982 年第 2 期，页 73。

响这一重要问题的考虑展开的讨论。问题在，不管是高居翰对张宏、吴彬的
作品所作的图象分析，还是苏立文所注意到的在"一套极差的基督教内容的画"
上发现的"董其昌的最不可靠的签名"【4】，都不能使我们释疑。这使我们感到，
正像方闻《评高居翰的〈十七世纪中国绘画的自然与风格〉》【5】或前引郑培
凯文章的驳难所表明的，一些重要的然而却是难有确论的推想已然搁浅在那
里。这不能不使我们回到对那些毋庸置疑的确凿实例的分析。

从《圣迹图》到《出像经解》

万历年间传入中国的西洋版画，对于中国画家来说，即便难得一见，作
为影响的发端，毕竟值得高度重视。一个突出的实例便是纳达尔（Nadal）《圣
迹图》的传入。这一重要的例证早为中外学者所注意。如戎克（王明侯）在其《万
历、乾隆期间西方美术的输入》【6】一文中援引了《道原精萃》序言【7】里的记载：

> 明神宗万历二十年（1592），耶会司铎拿笪利始聘精画二人画耶稣
> 事迹，计一百三十六章，参列圣经，公诸西海。事为教皇格肋孟所知，
> 立降诏书，殊为嘉奖。

这无疑是一则重要消息，但戎克先生把这发生在欧洲的事情误以为是发
生在中国，把所谓"精画"者的欧洲画家也误会作"当时我国刻工与画手"了，
幸好，参照苏立文先生的研究，我们就能够对《道原精萃》中的所记有一个
清楚的了解：

1605 年，纳达尔关于基督生平的书《圣迹图》传到南京，该书于 1593 年
由安特卫普的普朗登（Plantin）出版商出版，内有 153 幅图版。主要由威力克
斯（Wierix）兄弟按照伯纳第诺·帕塞里（Bernardino Passeri）和马丁·德·沃
斯（Mar-tin de Vos）的画刻制的。【8】

这样，戎克和苏立文就从不同的方面互相补充并确证了纳达尔的这项工

【4】同上。
【5】美国《美术简报》1986 年 9 月第 68 卷，第 3 期。
【6】发表于 1959 年第 1 期《美术研究》。
【7】查《道原精萃》原书（光绪十三年上海慈母堂聚珍版），"序言"为"像记"之误。关于《道原精萃》，
　　后面还要提到。
【8】同注释【3】。

作的重要意义。如所周知，当时安特卫普的普朗登出版社出版的图书不但在质量上而且在数量上都是位居欧洲之冠，[9]而罗马教皇的奖掖和图版的可观数量则可想见它在应时之需上的特殊地位和影响。事实上，且不说纳达尔的巨著在欧洲普及天主教教义上所起的作用；就是在中国，在其问世不久就被在华耶稣会士认作最重要的宣传工具了，如龙华民（Niccolo Longobardi，意大利耶稣会士，1601年起接任在华耶稣会长）是在1598年（万历二十六年）便致书罗马教廷要求寄一批纳达尔的书来，他并在信中极力陈述这类书由于采用明暗画法而被视为有别于中国画的精美艺术品的状况；[10]当这部书于1605年（万历三十三年）传到南京时利玛窦也立即写信为北京教区认订。[11]这部书在中国画坛直接发生影响的一个特例则是程大约于万历三十四年（1606）在其《程氏墨苑》中所辑入的《宝像图》木版画，其图二《二徒闻实即舍空虚》正是照纳达尔《圣迹图》中《基督在往厄玛乌途中》改画。[12]显然，这种原是供宗教宣传用的美术作品因其出现在商业性的图册中，毋宁说它已经成为超出宗教宣传目的的欣赏品。同时，我们从这一组在摹刻中相当清晰地保持着原铜版画痕迹的《宝像图》（其中《圣母子》尤为明显），以及对其原版来源的考证[13]可得知，这四幅《宝像图》中至少有三幅是依据纳达尔著作之外的欧洲油画或铜版画辗转摹刻的，由此也可想见这类西洋画在万历年间的流行状况了。[14]

有关西画影响进一步扩散的情况，则可以《出像经解》的出版为代表，其记载亦见于《道原精萃·像记》：

> 崇桢八年（1635），艾司铎儒略传教中邦，撰《主像经解》（慈母堂版原书如此——笔者注），仿拿君（"拿笪利"，即Nadal）原本，

【9】见包乐史《中荷交往史》，路口店出版社，页76。

【10】同注释【3】。

【11】同注释【3】。

【12】据苏立文著。但据[美]乔纳森·斯彭斯《利玛窦传》，此说恐不可靠。姑存疑。

【13】关于《宝像图》的研究可参阅：P. Pelliot, *La Peinture et le Gravure Europeénnes en Chine au Temp de Mathieu Ricci* (Tóung Pao, 1922)；陈援庵《明季之欧化美术及罗马字注音》，1927，向达《明清之际中国美术所受西洋之影响》，《东方杂志》27卷1号，1930；以及前引苏立文及戎克著和史景迁（即斯彭斯）《利玛窦传》（王改华译），陕西人民出版社，1991年。

【14】这状况与万历年间顾起元在《客座赘语》中所记亦甚相符："（利玛窦）携其国所印书册甚多，皆以白纸一面反复印之，字皆旁行；纸如云南绵纸，厚而坚韧，板墨甚精。间有图画，人物屋宇，细若丝发。"（卷六，利玛窦条）。

左：图1　纳达尔《圣迹图》之一
中：图2　艾儒略《出像经解》之一
右：图3　《道原精萃》图之一

画五十六像，为时人所推许。无何，不胫而走，架上已空。

艾儒略（Julio Aleni, 1582—1649，意大利耶稣会士，1641年起任在华耶稣会长）也是传教士中的领袖人物，由他在福州主持出版的这部上图下说的木版画集[15]在内容上是纳达尔书的延续，在形式上则是进一步中国化了。这只要将铜版画的《圣迹图》和复制为木版画的《出像经解》的对应画面作一对比就可以看得很清楚（图1、2、3）。时过三十多年，纳达尔《圣迹图》的复制版本不但能在中国继续发行，居然还是"不胫而走，架上已空"，更可想见这类西洋版画及其变体在晚明的流布之广之盛了。如果联系明末清初天主教在中国所收信徒近乎成等比级数增长的状况，[16]我们或许可以推测，这类宗教宣传品应是和它的信众有一定对应关系吧？

关于"海西烘染法"

"戏学海西烘染法"，这是清初著名画家蒋廷锡（字南沙，1669—

【15】据苏立文《东西方艺术的汇合》（1989年版）；《天主降生出像经解》1635年至1637年出版于福州，而向达《记牛津所藏的中文书》中所记该书为"崇祯丁丑（1637年）晋江景教堂刊本"。
【16】据徐宗泽《中国天主教传教士概论》，天主教所收信徒从1610年的2500人至1615年增至5000人；1617年13000人；1636年38200人；1650年竟增至150000人。

1732）在他的一幅落款为"戊戌"（康熙五十七年，即 1718 年）的淡设色《牡丹》扇面（见图 4）上留下的很有意思的题记。何故曰"戏学"？大概是出于一种自觉非正统而偶一为之的游戏心理吧？但不管能否有几分像"海西""烘染法"，作为中国画家眼中一种新技法，应是确凿无误的。而且这种认识看来并非孤例。

首先，在姜绍书的《无声诗史》中，当他述介曾鲸时便是如此谈到：

> ……写照如镜取影，妙得神情。其傅色淹润，点睛生动。……每图一像，烘染数十层，必匠心而后止。

这里的"如镜取影"自然会使我们想到在同一书中姜氏对"利玛窦携来西域天主像"（即圣母子像）的"眉目衣纹，如明镜涵影"的描述。那么这种"烘染数十层"的方法呢，是否也就是中国画家所把握的西画法的一个突出特征？尽管中国学者对曾鲸受西画影响的说法多持谨慎态度，但这却并不妨碍我们对晚明时期流行的这种新技法有新的认识。例如保存在南京博物院的一批佚名明人写真（如《李日华像》）似乎就可以作为这种"烘染数十层"的新画法的印证。

再如，在胡敬的《国朝院画录》（约成书于嘉庆二十一年，即 1816 年）中是这样述介长于"参用海西法"的焦秉贞的：

> ……海西法善于绘影，剖析分刌，以量度阴阳向背斜正长短，就其影之所著而设色，分浓淡明暗焉。

这里虽然没有"烘染"或"渲染"字样，却可看作是对中国画家所理解的海西烘染法的描述。

另外，在《画征续录》中，对于曾与蒋廷锡合作的另一位画家莽鹄立则是径直写道：

> ……其法本于西洋，不先墨骨，纯以渲染皴擦而成。

对于清初的另外两位画家，该书又写道：

> 丁瑜，字怀瑾，钱塘人。父允泰，工写真，一遵西洋烘染法。怀瑾

上：图4 蒋廷锡《牡丹》（扇面）（袁宝林《潜变中的中国绘画》文中插图）
下左：图5 布朗 霍根堡 《世界城镇图集》图之一
下右：图6 张宏《止园全景》图

守其家学，专精人物，俯仰转侧之势极工。

可见，这种"烘染"或"渲染"画法是为明末清初相当一部分中国画家所认同的西法要义之一，它与水墨、设色融合在一起，与前述由摹刻、移植西洋铜版画相联系的线刻或线描方法共同构成具有西画造型和空间观念特点的新的视觉艺术手段。

西画影响下的风格形态

上述两方面的例证可说在相当程度上支持了高居翰有关张宏、吴彬等画家的作品可能受到西画法影响的推证。然而笔者认为，这样却仍不足以证实高居翰先生所说的在17世纪便出现了导至"中国画风巨大变革"那样的"胜境"。这是因为，那样的巨变，不仅要表现为风格形态上的明显变化，而且会表现在影响的范围和规模上。

先谈西画影响下的风格形态。当说到"海西烘染法"的时候，我们应当注意到一个微妙的然而却是重要的差别，即在董其昌所提倡的"南北宗论"里，

他也使用了一个与此很接近的关键性术语。

> 北宗则李思训父子，著色山水。……南宗则王摩诘始用渲淡，一变
> 钩斫之法。

这里的"渲淡"二字，包蕴着中国传统的笔墨内涵，显然不同于"海西烘染法"。问题是，在实际的艺术表现中我们如何能将在蒋廷锡的《牡丹》（图4）面中运用的"海西烘染法"和董其昌所说的传自王维的渲淡法（尽管董其昌这里指的是山水画）区分开来呢？同样，在董其昌对笔墨的论述中，也是很看重"轻重向背明晦"的（"有皴法而不分轻重向背明晦即谓之无墨"——《画禅室随笔·画诀》），这又很像胡敬在《院画录》中对"海西法"的描述（见前面引文）。那么我们又怎能将苏立文和高居翰分别在他们的专著中所列举的张宏、吴彬或樊圻、陆晦作品中可能存在的西画法影响和包括"三远"法、"渲淡"法在内的中国古代传统影响分辨清楚呢？这的确是没有把握的事，尽管苏立文和高居翰教授都例举了如布朗与霍根堡（Braunand Hogenberg）的《世界城镇图集》（1572—1616年在科隆出版）在中国知识分子中可能留下的重要印象，以及这类图象和上述画家作品在处理手法上的近似之处（图5、6），所以苏立文先生最终也是说："实际上，17世纪那些多少有可能受西方艺术影响的中国山水画，并没有一幅是直接去摹仿西欧作品的。"[17]这证明了在大多数中国画家的作品中传统风格形态仍是占压倒优势的主流形态，而"戏学海西"则意味着西画法还只具有微弱的潜化意义。因此，具有普遍意义的概括应当是：在一些作品中西画影响是存在的，但这种影响在很大程度上是消融在固有的中国传统中了，它们与固有中国传统的风格形态区别是模糊的。

西画影响的范围与规模

我们似乎不必怀疑，当姜绍书在对利玛窦带来的圣母子像作了"中国画工，无由措手"（《无声诗史》，1646年）的判断时，主要是作为宗教宣传工具的圣像画就已经成为艺术欣赏的对象。从利玛窦将中国画与西洋画作比较到年希尧于雍正七年（1729）和雍正十三年（1735）一刊再刊他的《视学》，

【17】苏立文著，据朱伯雄译文，见《美术译丛》1982年第2期，页76。

都说明明末清初已然不乏在艺术交流意义上探讨西方影响的前提；如将视野再放开些，想到在 1650 年已在北京仿照罗马耶稣会教堂建成巴洛克式大天主教堂——南堂（座落在宣武门，形制尚存），乾隆年间更在圆明园内建成规模空前的"西洋楼"，而同时期的景德镇瓷窑生产竟然达到"洋彩得四"（占 40%，朱琰《陶说》）的惊人比例，就可知道西洋美术在明清之际的影响实已具有不容忽视的规模。这些背景当然是我们不能不考虑的因素。

进而我们不能不考虑在绘画领域内某些值得特别注意的情况。在这样一些特殊情况下，要辨别西画的影响并不像分辨张宏甚或蒋廷锡作品（指《牡丹》扇面，尽管他自己点明了这种影响）中受到的西画影响那样困难。

第一个是与徽商有密切联系的辑入《程氏墨苑》的《宝像图》（四幅）。在这里，指出这一点是重要的，即它被程大约着意辑入自己编著的这部墨谱，我们应能领会，这是在商业动机的驱使下，以能唤起读者的新奇感为宗旨而由较少保守意识的商人所策划。而《宝像图》竟能够如此力求忠实于西洋铜版画原作，几乎是全方位地（从透视、比例、形象、结构、明暗等多种因素）向西洋写实技巧趋近，则是在客观上迎合并开启着有视觉经验作基础的新的欣赏趣味。但是，即便如此，移植摹刻而成的出自中国名画家（摹画者是著名人物画家丁云鹏）和名刻工（刻版者是徽派版画名镌工黄鏻）手笔的木版画新作，也还是在很大程度上被折中和中国化了（图 7）；并且这种做法在艾儒略《出像经解》中延续下去。同时，还须指出，《宝像图》所采取的西洋手法在《程氏墨苑》所有图绘中显然是一孤例；而且，参照丁云鹏的其它作品可以获知，即使有如此临摹西画经验的这位大画家，在通常的

图 7 《宝像图》之一："信而步海，疑而即沉"
图 8 姑苏万年桥

个人创作中，也仍旧是按自己的中国传统作画的，在传统的包围和惯性运动中所表现出的这种微弱的变异趣味可说具有象征意义。

情况颇相近似的是在民间木版年画领域。可能由于与在宫廷绘画中流行的西洋趣味有特殊联系渠道的缘故，在苏州木版年画中最早集中表现出对西洋画法的浓厚兴趣。其中，从"雍正甲寅"（1734）纪年的《三百六十行》《苏州阊门图》到"乾隆六年"（1741）题印"仿大西洋笔法"的《姑苏万年桥》（皆

为桃花坞木版年画，图8）【18】，构成一幅幅颇有时代特色的俗文化景观。苏州木版年画的活跃正和晚明清初城市生活的发展相映成趣。市民和农民的手工作坊式生产尽管很难跳出落后生产方式的局限，但正因为传统文化根基薄弱，这一阶层在欣赏趣味上也许才没有那么多框框而被束缚在所谓高雅文化的樊篱之中吧？然而这些假民间画工之手问世的坊间俚俗之作在文人雅士们把持的正统画坛上又能占有几许位置呢？

西洋画在明清之际所产生的最煊赫的影响恐怕还是在宫廷绘画上，这是聪明的传教士甚至欲倾毕生心血奋力冲开的一条重要文化通道；那么帝王的趣好规范也就密切地关系着西画在中国的命运。这里我想举康熙和乾隆皇帝的两个例子。

在前引胡敬《院画录》的同一段文字中涉及到康熙皇帝对西画法的看法，胡敬的评述是很有意思的：

> ……伏读圣祖御临董其昌《池上篇》识云："康熙己巳春偶临董其昌《池上篇》，命钦天监五官焦秉贞，取其诗中画意。……"焦秉贞素按七政之躔度、五形之远近，所以危峰叠嶂，中分咫尺之万里，岂止于手握双笔。故书而记之。臣敬谨按：……秉贞职守灵台，深明测算，会悟有得，取西法而变通之。圣祖之奖其丹青，正以奖其数理也。

从这里不仅可以看出康熙皇帝（即圣祖）作为入主中原的异族统治者向汉族正统文化的靠近，以及他对焦秉贞的西画法（所谓"职守灵台"即在钦天监任五官正，当时的钦天监正是佛兰德斯籍传教士南怀仁，焦秉贞即从南怀仁学习西洋透视画法，南怀仁曾著有《灵台仪象志》）不抱成见的鼓励态度，而且还可感到，胡敬是站在维护汉族正统文化的立场，着意强调了康熙皇帝对焦秉贞"取西法而变通之"的称赞，不过是对他的"深明测算"和"会悟有得"的奖励而已，其着眼点和兴趣是在西洋科学数理知识。这里隐约透露出，皇帝的新奇爱好是不见赏于有着根深蒂固传统审美趣味的中国士林的；

【18】向达《记牛津所藏的中文书》中称，"苏州桃花坞张星聚所刻翻雕或仿西洋风的版画，日本黑田源次所印《版画集》中曾收有一套，称为孤本。雍乾间中国民间所刻版画带西洋情调者，以前所知，仅止于此。最近我在牛津的 Douce Chincese Collection 又看到了好几幅版画都是黑田氏书中所未收的。其中两幅是西湖景，一幅苏州景，两幅是翻雕西洋画。"可作雍乾间西洋法在民间木版年画中风行的旁证，此风且与年希尧《视学》的刊行在时间上相呼应。向达文见《唐代长安与西域文明》，第650—651页，三联出版社，1957年版。

另一方面，尽管康熙皇帝对西洋科学技艺怀有浓厚兴趣，但那只是一个封建帝王对新奇事物浅尝辄止的爱好，一种潜在的威胁最终只能使他的爱好成为宫廷生活的点缀。[19]

众所周知，正是在乾隆统治时期，出现了郎世宁、王致诚这样专以画名称盛一时的泰西画法繁荣局面。按说，这是最有利于西画发挥影响的时期。乾隆皇帝对西洋美术的爱好超过康熙，然而他对汉族传统艺术的酷嗜更压过对西洋美术的兴趣。谁也不能否认他对西洋美术的深厚兴趣；不幸的是，冥冥之中不断矫正他的趣味的正宗标准却是所谓"古格"。且看他为郎世宁与金廷标合作的《四骏图》（由郎世宁画马，金廷标画执靮者）题写的这首诗：

> 泰西绘具别传法，没骨曾命写褭蹄。
> 著色精细入毫末，宛然四骏腾沙隄。
> 似则似矣逊古格，盛事可使方前低。
> 廷标南人擅南笔，抚旧令貌锐耳批。
> 骢骝駃骏各曲肖，卓立意已超云霓。
> 副以于思服本色，执靮按队牵駃騠。
> 以郎之似合李格，爰成绝艺称全提。
>
> 《乾隆御制诗三集》·《命金廷标抚李公麟五马图法画爱乌罕四骏》

且不说受制于帝王绝对权威的约束而无创作自由可言，也不说这种东拼西凑所造成的不伦不类的结果，我们更须注意在帝王权威之后还有一个如幽灵般主宰着帝王趣味的精神权威——根深蒂固的汉文化传统。当然，这种占压倒优势的正统文化力量更是普遍地主宰着以汉文化本位代表者自居的正统文人的，难怪人们普遍注意到张庚（生卒年待考）和邹一桂（1686—1772）所讲过的很典型的两段话了：张庚在《国朝画征录》（该书写成于1722—1735年，乾隆四年、即1739年初刊）里追溯了由利玛窦传来的西洋画法后，他是这样谈对焦秉贞作品的看法的：

> ……焦氏得其意而变通之。然非雅赏也，好古者所不取。

[19] 康熙对西洋传教士的基本政策是"会技艺之人留用"而"不许传教"。可参见《清宫廷画家郎世宁年谱》，载《故宫博物院院刊》1988年第2期。

而邹一桂在其《小山画谱》中则是这样评论西洋画法：

> ……学者能参用一二，亦具醒法；但笔法全无，虽工亦匠，故不入画品。

也许因为焦秉贞是早期西洋画法的实践者而被置于"始作俑者"之列，且他曾被皇家标榜，从张庚到胡敬就都没有忘记他，而紧紧盯住他"匠"气的那一面，认准取法西画者便是不合"古格""不入画品"、不登大"雅"之作。从这里我们可以忖度出仍在传统文化笼罩下的主流文化氛围。所以，与其一般地说郎世宁那种不成功的折中主义画作是由早期文化碰撞中的历史局限使然，就不如更确切地说是那种必须谨遵"古格"的封闭自足认识的必然产物。

这样，通盘来看西画影响的规模，可能我们的看法与苏立文先生的估计倒是接近的：

> 传教士艺术家们献身于中国事业达二百年之久，究竟取得了什么业绩？现在该是我们提出这一问题的时候了。拿他们十七世纪在人们心目中唤起的那种强烈的兴趣，与他们实际取得的微不足道的成果相比较，不由得使我们大为惊讶。尽管他们在十八世纪只是为帝王作画，但一定会有很多文人、大臣看到他们的作品，可是几乎无人觉得值得一提。西方艺术的影响，如果说没有全部消失，也不过象几粒沙子那样掉入下层专职画家和工匠画家的手里，一直留存到今天。[20]

这种影响的性质和意义

然而这却不足使我们感到惊讶；相反，正是传教士们这种巨大的热情所换得的微薄成绩所构成的强烈反差促使我们对这有趣的艺术史现象作更深入的反思。因为，人们希望看到怎样的结果是一回事，（诚如苏立文专著中所说："耶稣会士们在启程之前就幻想着……在今后几十年内，当中国真的成为一

【20】苏立文《东西方艺术的汇合》，朱伯雄译，《美术译丛》1982 年第 3 期，页60。

个基督徒国家，连皇帝本人也成了一名教徒时，这个国家的各个城市就将以庄严的巴洛克式教堂点缀起来，让那些中国的贝尼尼和鲁本斯的追随者们来大事装饰。"）而怎样的情况又导致如此缓慢的进程和并非如传教士所想象的结果则是另一回事。这就须对明清之际西画影响的性质和意义有进一步的新的认识。

对这一时期西画影响的性质的估计还可以从同时期社会与画坛结构作深入的横向研究剖析；而笔者认为，从纵向的、发展的观点来看这一问题则更有助于使我们得到明晰的阶段性认识，这种为古人所不具备的优越视角，正是历史的赠予。

一个明显的史实是，西方传教士在绘画方面的传播活动及其影响是随着清朝皇帝禁教政策的愈加严厉和在华耶稣会被解散（1773 年罗马教皇克莱孟十四下令取缔耶稣会，命令于 1775 年传到中国，耶稣会即行解体）在乾隆晚年便归于沉寂了。这说明借助于王权扶植然而却缺乏文化基础的外来文化艺术即便产生了些许影响也是极不可靠的。在西方传教史上最早到远东传教的西班牙籍耶稣会士圣方济各·沙勿略，他先是到日本（1549），但当他在那里接触到一些文化极高的中国人后转而决定先去中国传教，那是因为他认识到中国文化对日本的深刻影响而认定"若中国人真心皈依了，日本人便自然会扬弃从中国传去的异说"【21】。苏立文先生所说的传教士艺术家们二百年业绩的随风摇落，大概就是因为这种异质文化在中国士林基础还很薄弱、在他们的心中还没有扎根的缘故。

当鸦片战争爆发，中国败于西方列强后，形势发生了"亘古未有的奇变"【22】。按照 1842 年的《中英南京条约》及其"善后条款"，中国不但向西方开放了广州、上海等五个通商口岸，而且实际上造成"租界"制度；随后，按照 1844 年《中法黄埔条约》，道光皇帝于 1846 年发布了对天主教的弛禁令，从此又恢复自雍正年间便明令禁止的西方传教活动。这种状况意味着西方文化的空前涌入。由天主教传教士于道光二十九年（1849）在上海徐家汇所设育婴堂及随之于同治三年（1864）前后建起的土山湾美术工艺工场【23】，即是

【21】Cros, *Saint Francois de Xavier II*, pp. 103-104。转引自沈福伟《中西文化交流史》，上海人民出版社，1985 年，页 366。

【22】张之洞语，见《剑桥中国晚清史》下卷，北京中国社会科学出版社，1985 年，页 182。

【23】此据徐蔚南编，《中国美术工艺》，北京中华书局，民国 29 年。有关土山湾美术工艺工场的考证和研究可参阅张弘星《中国最早的西洋美术摇篮—上海土山湾孤儿工艺院的艺术事业》，载《东南文化》1991 年第 5 期。

图9 《道原精萃》图之二：《驱魔入豕》

这种新的文化涌入的突出表现。看一看现在已经不很容易找到的倪怀纶辑《道原精萃》（应参照光绪十三年［1887］法国耶稣会士方殿华所撰《像记》来看），可知晚清时期更加西化的绘画样式在影响面上有了相当大的扩展。据《像记》，这一部由土山湾慈母堂镌版的《道原精萃》所辑三百幅画像，全部是由"刘修士必振（即刘德斋——笔者注）率慈母堂小生"绘图，此外，将这三百幅画像"镌于木"所雇的"手民"（即刻工）"亦慈母堂培植成技者"；而此举也已经是在一位法国司铎于咸丰三年（1853）"仿拿君（即纳达尔）稿，绘像百三十枚，镌于钢"的法文版本之后了。这里所披露的，不仅是参加绘图镌刻的中国艺徒人数很多，而且绘画的风格形态也呈现出更明显、更熟练的西画特点（如二函41图《驱魔入豕》，图9）。有意思的是，由于这些作品和前面提到的纳达尔所撰《圣迹图》、艾儒略所撰《出像经解》是一脉相承，许多画面系仿纳达尔原本，这很容易使我们在比照中看出发展。有了这样的例证，我们对诸如《点石斋画报》（1884年开始印行）、《瀛寰画报》（1877年出版）以及同时期任伯年的作品中所反映出的西画影响也就更容易理解，以"慈母堂小生"及"所雇手民"绘制的《道原精萃》三百幅木刻画像为代表的晚清洋风画，明显地反映着中国被打开国门和重开天主教后西画在我国的影响有进一步扩大的趋势。然而这里还须指出，土山湾慈母堂的美术业绩，毕竟还是在特殊环境下靠外力浇灌扶植所致，因此就西方绘画的普及性影响说，就仍旧只有局部的性质，除了在规模和程度上的扩展提高所表现出来的渐进趋势，在民族文化心理上和占居主流地位的传统绘画与作为潜在因素的外来绘画影响关系上，与晚明至清前期西画对中国画坛的影响是并无二致的。当然，渐变将导致质变，从某种意义上说，潜在因素也可能成为主流，这正是我们今天所看到的；而晚清与民初之交，庶几便是这种潜变的临界点。由知识分子的精英部分所代表的整体民族文化心理的改变才是这种根本性变化的标志。

怎样是根本性的、划阶段的变化呢？从甲午（1894）中国败于日本、又经历了戊戌变法的失败（1989）而当民族危亡届于最险峻的境地时，康有为在他的《意大利游记》（1904）和《万木草堂藏画目》（1917）中就绘画问题讲了许多离经叛道的话，他在贬斥了数百年来日渐衰敝的文人画传统后竟然说："以此而与欧美画人竞，不有若持抬枪以与五十三坐之大炮战乎！"（《藏

画目》）康翁的这番"荒唐话"反映了由于国势衰微而造成的国人文化心理失衡和由此而导致的对于传统的民族虚无主义，对此无疑应持批判态度，然而康翁所论之所以竟被称作"大海潮音，作狮子吼"（梁启超《三十自述》），他的区区论画随笔也竟起到振聋发聩的作用，我们却不能不肯定它在谬误中所包含的极深刻一面：试想，难道文化价值的取向，包括改变对西画的蔑视而取无成见的开放态度，真的与"大炮"无关吗？想一想"五四"前后从蔡元培、鲁迅到陈独秀、吕澂等一批文化健将在对待西画问题上"从善如流"的"革命"态度，我们对这反映历史大潮新流向的整体民族文化心理的重大变革应能从积极意义上有一正确理解。

甲午战争后中国美术史上有两桩特别引人注目的记载：一是废科举后在新兴师范教育中设立的图画手工科（1906年，南京两江师范学堂），不仅课目设置采取日本化的融合西洋美术的体制，且直接延聘日籍教师；二是在世纪初"世界史上最大规模的学生出洋运动"高潮中李叔同（他曾刻一印："南海康翁是吾师"）于1905年到日本学西洋美术。这种主动的、自愿的"请进来"和"派出去"是一种史无前例的新动向。晚明以降随传教士进入中国的西洋美术实已逾三百年，然一直处于不入雅赏的潜流地位；上述记载则从美术的视角映照出中国士林文化艺术心理的质变，从此西洋美术如平地涌泉，真正冲击、改变着中国绘画的总体格局和面貌。这时再看纵然成果显赫却依然受到漠视，甚至几乎被淡忘的《道原精萃》中的那些西洋宗教画，人们是否会有一种判然分明的阶段感呢？

我们之所以并不对明清之际传教士艺术家以极大的热忱换得的微不足道的成绩有太多的遗憾，不仅因为正是这样的状况如实地反映着上述不以人的意志为转移的美术交流与发展中的客观规律性，而且也因为这一包含丰富内涵的缓慢过程绝不意味着无意义的"一风吹"。简单地说，一、正如中国历史上佛教和佛教美术的传入一样，由作为天主教传播工具的圣母子像或《圣迹图》开始的欧洲美术的传入，首先是一艺术社会学的课题，它的发生、发展、接受乃至融合，都依凭于某种社会前提或条件。如没有打破地理隔阂的新航路的发现和"世界市场"的建立，便不可能有为精神沟通开路的天主教美术传入这种广义"世界文学"（歌德、马克思用语）现象的发生——由此且导出在发生形态上的艺术美的多重依附性（不是"纯粹的"而是"依存的"——令人想起康德关于"纯粹美"与"依存美"的思辨）结论；再如，若无整体民族文化心理的转变这一主体条件的决定性助力，对外来美术就不可能采取

彻底开放的态度，也就不可能造成国民审美趣味的整体性重大变异。二、晚明至清前期西画传入过程也包含着许多关乎美术自律发展的有趣问题。如前"西画影响的范围与规模"一节所述及，尽管这样一些特殊领域（徽派木版画中《程氏墨苑·宝像图》的特例，苏州木版年画中的"大西洋笔法"和宫廷绘画中的西画法）所表现出的西画影响带有局部的性质，但由它们所表征的这些特殊创制者和欣赏者对西洋写实画法的不抱成见的态度和喜新求奇的心理，正告诉我们，这是在通常情况下符合视觉生理基础和事物发展变化规律的正常接受机制。常听有人说，东西方画分属截然不同的艺术体系，是不可融合的，而我宁可相信"视觉形象是世界语，无须翻译"（吴冠中语）。在中国与欧洲人的正面接触中，绘画的形式是最早的生动而有效的精神媒介，应即得力于视觉形象的优越性；再如，处在封闭情境中的这一段落的中西美术交流为我们提供了一个甚为康有为推重的"合中西而成大家"的榜样——郎世宁，然而康翁又错了；"合中西而成大家"的确成为"五四"以后几代中国艺术家的重要选择，然而我们将从对包括徐悲鸿、林风眠、李可染在内的诸多大师的比较研究中懂得怎样才是首先为中国人所称许、同时也为世界人民所喜爱的融合中西的成功者。

　　承中国社会科学院研究员杨成凯先生帮我找到《道原精萃》、哈佛大学教授亚鸿先生自美国寄来郑培凯教授的文章，在此深致谢忱。

　　本文是笔者提交给"明清绘画透析"中美学术研讨会（1994年12月18日至21日在北京举办行）的论文。原载于《美术》1995年第5期。

李建群

　　湖南长沙人，1955 年生。1987 年于中央美术学院美术史系获硕士学位。后留校任教。现为中央美术学院教授、博士生导师。1992 年至 1993 年伦敦大学考陶尔美术学院访问学者，2002 年伦敦大学大学学院美术史系高级访问学者。

　　代表性著作有《中国大百科全书·美术卷》（拉丁美洲美术辞条）、《失落的玛雅》《英国美术史话》《20 世纪英国美术》《20 世纪拉丁美洲美术》《拉美·英伦·女性主义——外国美术史丛谈》《古代埃及和美索不达米亚美术》《欧洲中世纪美术》《西方女性艺术研究》《西方美术史——从原始到文艺复兴》《外国美术史》（合著），论文有《从诺克林到波洛克——女性主义艺术史理论及实践的发展》《性别关注——西方女性主义艺术史研究的新阶段》《女性主义怎样介入艺术史——波洛克艺术史理论初探》等，译著有《艺术史的历史》等五部。

女性主义怎样介入艺术史？
——波洛克的女性主义艺术史理论初探

李建群

格里塞尔达·波洛克（Griselda Pollock）作为艺术史研究中激进的女性主义代表人物的重要贡献在于：对传统的艺术史的范式及其书写方式提出了质疑，并在建立新的范式和新的研究方法上作出了较前人更为深刻的探索，对于女性主义艺术史的发展产生了重要的推动作用。

1988 年，波洛克发表了《视觉与差异》(*Vision and Difference*)，其中的重要论文《女性主义对艺术史的介入》中首次提出了"改变传统艺术史的范式"这一主张，认为："女性主义艺术史的首要任务，便是对艺术史本身的批判。"[1] 在后面的论文以及 1999 年的《差异化圣典》(*Differencing the Canon*) 一书中，进一步探索了女性主义艺术史的书写，为女性主义介入艺术史作了有意义的尝试。

波洛克在理论上的重要贡献首先在于将马克思主义理论引入艺术史研究中。

这一尝试其实在新艺术史中就已经有过——TJ. 克拉克以马克思主义文化理论为基石，创立了激进的社会艺术史典范。而波洛克在理论上的价值则在于：用马克思主义的观点来分析艺术史中的性别认同和性别社会关系等论题。她把马克思主义的生产、消费理论引进艺术史中，以解构和取代传统艺术史中所谓"天才"或"英雄"的叙事模式。

传统的美术史就是一部天才艺术大师构成的历史，而天才艺术家是一些具有神秘色彩，天赋不同于常人，具有创造力而不被人理解的孤独而寂寞的英雄。在这样的英雄和天才构成的历史中，女性一直是被忽略和缺席的，因为女性不可能是天才。这种将创造力与艺术家神秘化的"天才史观"使美术史成为父权制的同谋。

与之相反的是，马克思在《政治经济学批判大纲》一书中却提出：艺术

【1】Griselda Pollock, "Vision Voice and Power: Feminist Art Histories and Marxism," *Vision and Difference: Femininity, Feninism and the Histories of Art*, Routledge, 2000, p. 24.

产品，如同其他产品一样，也是一种为消费而生产的产品："艺术的产品，如同其他产品一样，创造了一批对艺术敏感并懂得享受美感的大众。"【2】因此，他把艺术品的生产也列入这样的公式中："（1）为消费创造物质；（2）决定消费的方式；（3）创造出最初作为一个为满足消费者需要的形式存在的客体。"【3】

这一主张是对传统美术史叙事的挑战。为解构传统的美术史，波洛克主张将这一理论引入了艺术史的研究中。

那么怎样用马克思主义的生产与消费理论来研究艺术呢？她提出："我们应该把它（艺术）分解为创造，批评，风格影响，图像来源，展览，交易，训练，出版，符号系统，公众等部分。"【4】在对每一个环节和步骤的考察和分析中，尝试着将艺术视为一种社会实践，当作是由众多关系与制约所构成的一个总体来考察。

她认为，马克思主义理论对于女性主义研究在这众多的环节中如何形成性差异的社会结构，艺术史如何在父权制的意识形态体制运作中形成对女性的控制与压抑，以及阳刚气质与阴柔气质的形成都具有重要的作用。同时，她也强调：女性主义艺术史在坚持把艺术当作生产活动，尝试在马克思主义传统中找寻社会艺术史的模式时，也应注意避免机械唯物论的错误，即：将艺术当作一种社会的反映，或作为阶级对立的象征；把艺术家当作她的阶级的代言人，或者经济还原主义，即将文化产品的所有现象都归结为经济或物质上的原因，以及意识形态的普遍化，将画面所有的内容都纳入特定的社会观念，信仰等范畴。这些问题的共同特点是将艺术品视为意识形态的媒介，而忽视了艺术不仅是社会生产的一部分，而且它本身就具有生产力——艺术本身就主动地生产意义，艺术也构成了意识形态。

把艺术生产分解为多个步骤来分析和考察，将艺术史与社会、历史、文化的发展结合起来考察，使波洛克在一些艺术史问题的研究上作出了比前辈女性主义艺术史家更为深入和敏锐的分析，使她的研究扩大和丰富了女性主义的研究范畴。

波洛克对马克思主义理论的运用首先表现在她对女性主义艺术史的个案

【2】Griselda Pollock, "Feminist Intervention in the Histories of Art: an Introduction," *Vision and Difference: Femininity, Feninism and the Histories of Art*, p. 3.

【3】同上。

【4】同上，p.5。

重新审视，对前辈女性主义艺术史家的结论予以修正和补充上。

如她把 17 世纪女艺术家朱狄斯·莱斯特的《诱惑》放到具体的历史环境中考察，认为：画面中对金钱的诱惑毫不动心的女工形象不仅仅是体现了女性对情色题材的独特视角（洛克林等人的诠释），而且她结合了近年来对荷兰风俗画具有政治寓意的研究结论，指出：在当时的钱币和政治宣传品所运用的象征主义手法中，阿姆斯特丹往往被表现为一个在金钱面前无动于衷的勤勉的家庭主妇形象。这说明，女画家笔下的女工具有更深刻的政治寓意。

关于艺术家与社会阶级的关系。她在研究中发现：瓦萨里在他的《名人传》中收入的第一个专业女艺术家安古索拉的《自画像》的艺术处理不是为了抵制当时盛行的将女性肖像当作观看风景的时尚，而是更深刻地体现了艺术家的阶级意识。女画家将她自己画成坐在钢琴前弹奏的淑女，而不是在画板前作画的画家。这说明艺术家更强调的不是自己的艺术家身份，而是体现她的阶级地位和才艺教养。这一现象反映了意大利文艺复兴时期的艺术家希望与工匠阶级划清界限，成为受教育有知识的社会阶层，因而对贵族的学识和才艺的推崇，艺术家出身于贵族家庭则更是引人注目，瓦萨里的书中所收入的为数不多的女艺术家都是来自于贵族阶层。

其次，她通过对佐法尼的《皇家学院院士》群像的分析，指出资产阶级社会男性霸权在艺术语言中的形成。在这一作品中，艺术家把全体院士像画成人体课的场景，而必须在场的两位女院士却被表现为挂在墙上的肖像。这不仅表现出学院人体课对女性的排斥，同时，也体现出将女艺术家当作一道美丽的风景和艺术灵感的源泉和缪斯，而不是理性和学识的化身这样的观念。18 世纪以来，这样的观念在学院机制和艺术语言中逐步形成。在艺术史中，男艺术家别称为艺术家，而从事艺术的女性则被称为"女艺术家"，这种艺术史书写中的性别论述是伴随着机制的形成，以及艺术语言中逐渐形成的男性霸权而建构起来的。

在这样的观念中，艺术家是男性的专利，创造力是与阳刚气质划等号的。作为女性标志的阴柔气质，与阳刚气质、创造力之间存在不可逾越的障碍。所以，波洛克认为：在许多方面，资产阶级革命对女性而言是一个历史性的挫败。[5]

再次，在《现代性与阴柔气质的空间》一文中，波洛克将女艺术家当作

【5】同注释【1】，p. 49。

艺术产品的生产者来研究。她通过印象主义女画家生活的社会历史，文化和环境，她们生活和艺术表现的空间以及观看的政治等方面，考察了不同性别的生产者在艺术作品中的表现会因为他们的社会性差异而具有不同，也考察了"阴柔气质"作为资产阶级女性的符号是如何随着历史的变迁和意识形态的变化而建构起来。指出："绘画实践本身就是一个铭刻性差异的领域。从阶级与性别角度来看，社会位置决定了产品的生产，或者说是某些压力与限制左右了产品的生产。"【6】

在这一研究中，波洛克还引用了电影理论中的女性主义研究成果，即对"观看的性政治"的关注，这对美术史的研究也是一个新的拓展。

在一篇女性主义的电影理论文章中，曾列举一幅名为《斜眼一瞥》的照片为例：一对小资产阶级的妇女在观看一幅画，她要对丈夫说出她的看法，而她的丈夫却在偷偷看着旁边的裸体女子图画。文章认为：这一作品不可思议地勾画出观看的政治轮廓：观众看不见妇女所关注的作品，拍摄者以及观众都不关心她在看什么，而是看到她丈夫在偷偷地看着的裸体画，看到这个妇女在浑然不觉中成为笑柄。也就是说，观众和拍摄者都成为了丈夫的同谋。波洛克认为：许多有关性的笑话都是以女人作为嘲笑的对象，因为观看的视线是阳性的：既是以男性为中心制作，从男性的角度看，同时也是准备给男观众看的。在现代主义艺术作品中也莫不如此。所以，"在观看与视线里，深深地隐含着性取向的建构及其所支撑的性差异。"【7】，"视觉再现是个优势的场所"【8】。

那么，如何能够颠覆这种阳性的视线，在观看的性政治中为女性赢得自己的视线和声音呢？波洛克认为：女艺术家创作的作品能够发展出不同的立场。比如，卡萨特和莫里索刻画的浴女形象就完全不同于德加的浴女画中的那种来自偷窥者的视线，而是允许一种空间的存在，消解了偷窥者的视线，表现出与艺术家之间一种接近感和亲密感，为生产与消费提供了一种不同的观看关系。

波洛克对马克思主义生产与消费理论的运用也体现在对现代主义的批判中。在《放映七十年代：女性主义实践中的性取向与再现》一文中，她通过

【6】Griseld Pollock, "Modernity and the Saces of Fmininity," *Vision and Difference: Femininity, Feninism and the Histories of Art*, p. 81.

【7】同注释【2】，p. 13。

【8】同上。

对现代主义的考察，分析了性差异的生产系统。认为：现代主义体现了阳刚气质的荒谬与焦虑。在这里，她同样引用了电影理论的修辞结构，指出现代主义是创造了一种积极的控制性视线，不断地塑造出被动的女性形象：破碎的，或者是支解断裂的，恋物化的，更重要的是被消音的女人形象。现代主义绘画，从马奈的《奥林匹亚》到毕加索的《亚威农少女》和德·库宁的《女人》系列，无一不是以塑造、摧毁和支解女人体为主题的。

波洛克在对马克思主义理论引用的同时，也仍然保持了女性主义对父权制的批判态度。她认为：在马克思主义的理论中，"性别分工仅被认为是天经地义，理所当然的自然现象"[9]，这种观念无疑根源于父权制的传统观念，也是需要受到挑战和质疑的。

其次，波洛克艺术理论的另一个重要内容是对精神分析理论的引用。女性主义对精神分析理论的引用，最早开始于以朱利叶·米歇尔（Juliet Mitchell）为代表的巴黎的女性主义团体，她们认为：精神分析给了我们了解意识形态如何运作所需的观念；而与此紧密相关的是，它进一步地提供了社会中的性别差异以及性取向的意义及领域分析。而波洛克将精神分析理论运用到艺术史研究中，则更强调社会性别结构和性差异在潜意识层次的运作。

在《女性作为符号：精神分析解读》一文中，波洛克就是采用了精神分析理论，以拉斐尔前派画家罗塞蒂后期的作品中的女性形象为例，分析19世纪中叶资产阶级社会中性别差异建构的形成。罗塞蒂后期绘画中所创造的一系列女性形象已经成为维多利亚时期女性美的理想，成为资产阶级社会崇尚的梦想形象，所以，解读他的作品对理解资产阶级在性化身体上的精密设计与阴柔气质在视觉领域中的建构具有重要的意义。

在该文中，波洛克认为构成罗塞蒂一生转折之里程碑的《亲吻嘴唇》（或《红唇姑娘鲍嘉》[Bocca bacciata, 1859]）成功地塑造了一个性感女人的形象，使他笔下的女性首次成为满足观众的性幻想注视的目标。罗塞蒂给这幅女性肖像命名为"亲吻嘴唇"，这一标题来自意大利诗人薄伽丘的诗句："曾被亲吻的嘴唇永不失鲜嫩的感觉。"而作为"被分割的肢体"，嘴唇在精神分析理论中代表血色的伤口，替代性地象征着女性性器和女性的欲望符号。而这样一个性感诱人的形象却有着飘渺的眼光，迷失和忧郁的神情，处在一个私密的背景中。她的肌肤、秀发和珠宝装饰都令人产生强烈的性幻想，所以

【9】同上，p. 5。

不难理解，在当时，画家亨特就已指出：罗塞蒂在提供"满足肉眼的性欲"【10】。

接着，她引用了弗洛伊德的阉割情结，恋物情结，以及拉康的欲望和想象理论，分析了罗塞蒂笔下的一系列女性形象，考察了 19 世纪资产阶级社会中性取向与再现模式的形成。在这一再现模式中，女性裸体的再现成为阳性性取向的欲求对象，凝聚了资产阶级阳刚气质的理想、焦虑、眷恋和恐惧。

比如《浴花的维纳斯》包含的泛滥的欲望和前俄狄浦斯情结母亲的补偿性幻想，以及女性形象作为一个恋物对象的意义；《利利斯夫人》的高度性化和充满危险，她有激情而无情爱，慵懒却不满足，有活力却无真心，有美丽却无温情。她是一位女巫，是亚当在遇到夏娃之前的第一位伴侣，她神秘，性感，但是危险的化身，品质低劣却令人渴望，是集妓女和女巫于一身的形象；《精神之后希碧拉》则代表了对前俄狄浦斯期的母亲的追求和渴望；《叙利亚的阿斯塔特女神》则以不同寻常的尺寸（1.85 米 × 1.09 米），活力与视线，建构出一个想象的母性圆融以及有阳具的母亲的幻想形象。总之，她认为：在罗塞蒂的画中，"女性作为符号，有着一个斗争的功能，那就是要安排形成中的性取向秩序"【11】。也就是说，罗塞蒂的女性形象体现了资产阶级社会中性差异和性规范的发展过程，而且她也认为：罗塞蒂的作品预示着好莱坞电影的到来。好莱坞电影中的女性形象是资产阶级社会理想的典型，这种典型的塑造或许就是从罗塞蒂的绘画开始。

第三，波洛克对于女性主义介入艺术史在理论上最重要的贡献在于对传统艺术史写作法则提出质疑与挑战。在 1978 年至 1981 年她与帕克（Rozsika Parker）合著的《女大师：妇女，艺术与意识形态》一书中就初次讨论了艺术史的编纂学问题。在 1999 年出版的《差异化圣典》中，波洛克将这个问题的研究进一步深化与具体化。她把艺术史中被推崇为"圣典"（canon）的重要部分作为挑战和批判的目标，从"圣典"的权威性和排他性入手，讨论了女性主义介入艺术史研究领域，以及女性主义对艺术史写作的重构问题。

波洛克所指的"圣典"（canon）一词，源自宗教《圣经》片断的官方书写形式，学院产生后，"圣典"被引用来指学院派的文学艺术典范作品，在艺术史中的"圣典"则是被尊为典范、杰作、大师和传统的权威艺术家和作品。在不同的历史时期，"圣典"的内容也在不断地变化。在艺术史的伟大时代，

【10】转引自 Griselda Pollock, "Woman as Sign: Psychoanalytic Readings," *Vision and Difference: Femininity, Feninism and the Histories of Art*, p. 130。

【11】同上，p. 153。

许多艺术家和流派，传统也都被重新讨论和重新评价，所以，"圣典"具有历史性。但是，无论在任何一个时代，圣典的权威地位是毋庸置疑的。圣典不仅决定我们阅读什么，看什么，听什么，在艺术画廊和学派的工作室画廊看什么，它也决定了艺术家们选择他们从前人那里继承什么。

"圣典"的内容是有选择性和排他性的。在西方美术史的圣典中，女性和有色人种的艺术家完全被排斥在外，成为被消音的"他者"。西方美术史的圣典就是一部"白人男性艺术"的"圣典"。

"圣典"的内容是艺术史写作的核心和精髓，女性主义要介入艺术史的写作，必须从挑战"圣典"开始。怎样利用着这种"他者"的身份去介入和挑战传统的艺术史和它的"圣典"呢？波洛克认为，一方面仅仅是要扩展圣典，使它包括迄今为止一直拒绝的内容，或者废除圣典，指出所有的文化艺术的重要性，都是不够的。她主张解构传统艺术史中的两性的二元对立关系。

"我要探索怎样利用这个显然是被去势的处境，从异地的视角／用他者——母亲的声音，来解构局内／居外，正常／另类的对立，最后把男人／女人的二元对立简化。"【12】"我将从阅读和写作出发，阅读不同的历史活动留给我们的文本，在对妇女历史的研究中进入另一部'阅读的圣经'，写出另一种自己的结论。"【13】

那么怎样用女性主义的视角来阅读和看待"圣典"呢？她主张：创造一种"别样的视角"【14】，来讨论"在圣典中妇女的定位问题"【15】。为此，她提出了"差异化"（differencing）圣典的主张，认为女性主义艺术史的任务就是要论证差异的不合理性，揭露其性差异的政治主张是如何左右我们理解艺术的各种历史的。

波洛克认为"圣典"在结构上是一个松散的结构，它选择作品或文献作为艺术大师的作品，因此，使它成为白人男性至上主义的严格鉴别创造性和文化的合法性标准。作为一个选择性机制的传统，圣典构成了白人男性的创造力对所有女性艺术家和少数民族文化的排斥。这种对女性艺术家和非欧洲文化的歧视在传统艺术史中已经成为制度化结构，这就是所谓"文化霸

【12】Griselda Pollock, *Differencing the Canon: Feminist Desire and the Writing of Art's Histories*, *Brighton and Hove: Pyschology Press*, 1999, p. 8.

【13】同上，p. 9。

【14】同上，p. 6。

【15】同上，前言。

权"【16】。

"圣典"也是在文化霸权中运行的阳刚自恋结构。在这个问题上，波洛克引用了艺术史家莎拉·卡夫曼对弗洛伊德的研究。弗洛伊德认为：公众对艺术的真正兴趣不在于艺术本身，而在于艺术家作为"伟人"的形象。因此，在艺术史中包含了许多关于艺术家—天才不同寻常的传奇性传记。卡夫曼则进一步解释说："对艺术家的崇拜有双重意义：对父亲的崇拜与对英雄的崇拜；对英雄的成败永远是自我崇拜的一种形式，因为英雄是第一个自我理想。"【17】波洛克认为在这种对英雄和父亲的自恋性崇拜体系中，女艺术家几乎完全没有立足之地。所以，女性主义要解构这一核心，才能够涉及女艺术家的艺术实践。

为了挑战和解构"圣典"，波洛克在《差异化圣典》中采用了"反向阅读"的策略，通过对凡高和劳特累克两位男性艺术家案例的分析，探索了女性主义艺术史家在阅读被圣典化的艺术家时，对这些艺术家所表现的女性形象以及在文化阐释中自相矛盾的男性阳刚气如何作一种差异化的理解。同时也考察了女性主义艺术史家研究的热门人物，17世纪女艺术家阿特米谢·简特内斯基的作品和传记资料大量被滥用的现象，讨论了在圣典中妇女的定位问题。由于简特内斯基创作了大量以女英雄为主题的作品，波洛克以她的四幅作品（《苏珊娜》《朱迪斯》《卢克雷亚》和《克利奥佩特拉》）为例，分析了以妇女的身体为核心的叙事主题，涉及性欲、精神伤害、丧亲之痛和幻想的身份认同，通过分析具体的作品，提出了一种解读她的作品的新的可能性。她认为："神话是一个空白的屏幕，在其中，文字和形象是在艺术家所创造的主题和神话所提供的事件和误读的可能性之间的交流而形成的。"【18】而观众在观看艺术作品的过程中，也是在重新认识自己的主观愿望，并在对作品进行误读中完成从神话题材到艺术作品欣赏的转换过程。

波洛克在分析简特内斯基的《朱狄斯斩首荷罗芬尼斯》这一《圣经》女英雄的传统题材时，通过引用法国女性主义理论家西克苏的女性写作理论反驳了以前的女性主义艺术史家的结论，后者将她对这一题材的处理与她被她的老师塔西强奸的惨痛经历联系起来，认为这是女艺术家的一种复仇心理的表现的结论。她指出："朱狄斯的形象不是关于复仇的。它仍然是关于谋杀的。"

【16】同上，p. 10。
【17】同上，p. 14。
【18】同上，p. 117。

但是，它是一个隐喻，一种表现，在其中，表面意义上的杀死一个男人被一种神话所取代，这个行动是必要的，政治上是正义的，不是个人的冲动。[19]

她认为：《朱狄斯》题材的反复表现，体现了阿特米谢·简特内斯基对自己的艺术家身份建构的愿望——一个积极的妇女可以创造艺术，而她的斩首行动则隐喻了心理学上的"阉割"行为，作为长期以来在文化中处于被阉割地位的妇女反过来阉割压迫她们的男性。西克苏曾列举了古代中国孙武将军为吴王训练180名宫女的故事，孙武砍了队长的头，以惩罚宫女们不听指挥，这一行动使他很快将这些宫女训练得像职业军人那样整齐列队。西克苏指出：这是一个很好的文化隐喻。妇女如果要逃避被斩首的命运，别无选择，就是接受无我的命运，即像机器人一样地生存，没有自我。而波洛克认为：传统的文化结构就是要"砍下她的头"[20]，使她成为"无头的身体"或者"无头的裸体"[21]，总之是让女人闭嘴。而简特内斯基的《朱狄斯》以她完全不同于传统的男性的处理显示出她别样的立场：她是对被迫"闭嘴"的一种反应，也是隐喻着对男人在创造性领域的特权的一种反抗。她是用女性的声音讲述了一个传统的神话主题，也是用独特的艺术成就使为女性在圣典中争得了一席之地。

格里赛尔达·波洛克是迄今为止最激进、也是最有深度的西方女性主义艺术史理论家。严格地说，她并没有发明一种新的美术史研究方法，但她大胆地借用了马克思主义、精神分析理论、接受美学、社会学、人类学、女性主义电影理论，以及法国的女性主义写作等理论与方法，合理而自如地运用于美术史研究中，为女性主义美术史写作和研究开拓了更广阔的道路。女性主义应该怎样介入艺术史？对于这个问题，我认为波洛克自己的研究就为我们提供了答案。

本文原载于《世界美术》2007年第2期。

【19】同上，p. 123。
【20】同上，p. 124。
【21】同上，p. 124。

李 军

　　浙江杭州人，1963 年生。1987 年于北京大学哲学系美学专业获硕士学位。现为中央美术学院教授，博士生导师、人文学院副院长，意大利博洛尼亚大学客座教授。1996 年至 1997 年、2002 年至 2004 年、2011 年至 2012 年和 2013 年，分别在巴黎国际艺术城、法国国家遗产学院、巴黎第一大学、哈佛大学本部和哈佛大学佛罗伦萨文艺复兴研究中心，从事文化遗产和跨文化、跨媒介艺术史研究。

　　代表著作有《家的寓言——当代文艺的身份与性别》《希腊艺术与希腊精神》《出生前的踌躇——卡夫卡新解》《穿越理论与历史——李军自选集》《可视的艺术史——从教堂到博物馆》。译著有《宗教艺术论》《拉斐尔的异象灵见》，主编《眼睛与心灵：艺术史新视野译丛》。

丝绸之路上的跨文化文艺复兴
——安布罗乔·洛伦采蒂《好政府的寓言》与楼璹《耕织图》再研究

李军

引子：犹如镜像般的图像

在 2016 年初出版的新书《可视的艺术史：从教堂到博物馆》的导论和结尾，笔者预示自己的学术研究正在进行一次重大"转向"（Re-Orientation），即从纯粹的西方美术史研究，转向探讨东西方艺术之交流互动的"跨文化艺术史"研究。[1]需要指出的一点是，这一转向其实从完成新书所收入文章的 2009 年即已开始。[2]七年来，笔者研究的重点一直落在 14 至 16 世纪即西方所谓的"文艺复兴"时期，尤其关注意大利艺术中所受的东方和中国的影响问题。本研究所提供的案例，是此前所积累的案例中的第四个，也是最新的一个。[3]希望能够抛砖引玉，为学界提供一个可资深入讨论与批评的对象。

让我们先从一对图像的观看开始。

首先映入我们眼帘的是从本文所要讨论的主要图像中截取的一个片段（图 1）：四个农民正在用农具打谷。画面显示，四个农民分成两个队列，站在成束谷物铺垫而成的空地上，形成一种劳动节奏：左边一组二人高举着叫做"连枷"的脱粒工具在空中挥打，连枷的两截构成直角；右边一组二人则低着头，手上的连枷正接触地面，打在地面的谷物上——两组人物的动作和连枷的交替，构成为谷物脱粒的连续场面；在农民背后是一所草房子和两个草垛；草

【1】李军《可视的艺术史：从教堂到博物馆》，北京大学出版社，2016 年，页 22、362—364。

【2】该文指拙著《弗莱切尔"建筑之树"图像源源考》，完成于 2009 年，发表于中山大学艺术史研究中心编《艺术史研究》2009 年刊，总第 11 辑，页 1—59。

【3】此前的三个案例分别为：《安布罗乔·洛伦采蒂的三种构图》《"从东方升起的天使"——在"蒙古和平"语境下看阿西西圣方济各教堂图像背后的东西方文化交流》和《南京灵谷寺无梁殿的"适应性"研究：以欧亚大陆为背景》。第一个案例,笔者曾两度宣讲于中央美术学院开设的《跨文化美术史研究：方法与案例》课程（2013、2015）；第二个案例,宣读于哈佛大学和南京大学合作举办的《文艺复兴与中国文化振兴》国际研讨会（2015 年 10 月 16、17 日）；第三个案例,宣读于中国人民大学艺术学院举办的"2015 文艺复兴高峰论坛"国际学术研讨会（2015 年 11 月 14 日）。

左：图1　安布罗乔·洛伦采蒂《好政府的功效》局部
右：图2　楼璹《耕织图》忽哥赤本局部

埌的前面有两只鸡正在啄食。而在另一幅来自中国的画面（图2）中，我们看
到了几乎相同的场面和动作：四个农民同样站在铺藉满地的谷物之上，用相
似的连枷为谷物脱粒；他们同样相向组成两组；就连其动作和农具的表达也
几乎一样——两个连枷高高举起（呈90°角），两个连枷落在地面（相互平行）；
他们背后都有呈圆锥状的草埌；尤其是画面一侧，竟然都有两只鸡正在啄食！
除了人物和衣饰表达的细微不同，两幅画的构图存在着惊人的一致，它们间
唯一重要的差别，在于正好呈现出镜像般的背反！另一处细节的差异，在于
前图中连枷在空中呈交错状，在地面呈平行状；后图中则相反，是在地面呈
交错状，在空中呈平行状。但这种镜像般的图像和其中少量的变异，其实更
多证明的，是它们间合乎规律的相似和一致。

　　第一幅图像，来自锡耶纳画派的代表人物之一安布罗乔·洛伦采蒂
（Ambrogio Lorenzetti, 1290—1348）的作品，即位于锡耶纳市政厅（原公共
宫）中"九人厅"(Sala dei Nove) 东墙上的《好政府的功效》（1338—1339）
一图，它与"九人厅"中的其他图像一起，构成本文所要处理的主要研究对
象。第二幅图像，则来自中国南宋时期楼璹《耕织图》的一种元代摹本。那么，
应该如何解释这两幅极其相似的图像？它们之间的相似是否纯属巧合？抑或
它们之间确实存在着真实的历史联系？一旦这种历史联系建构起来，那么，
传统西方关于文艺复兴的历史叙事，将会得到如何的改写和更张？

　　进而言之，本文确实奢望这一研究将有助于人们就以下方法论问题引发
思考：

　　图像本身是否足以成为有效的历史证据？

　　图像在何种历史条件下，可以成为有效的历史证据？

东方和中国因素在西方文艺复兴的历史建构中，扮演什么样的历史作用？

然而，鉴于本文的研究对象——安布罗乔·洛伦采蒂的《好政府的寓言》——是一个被人们挤榨过无数次的柠檬。那么，这一次，它真的还有可能挤出鲜美的果汁？因而，本文更大的挑战还来自于本文的叙述方式本身：仅就这一老掉牙的题材，真的还能讲述一个富有新意的故事？

我也问着自己。

一、《好政府的寓言》的寓意

锡耶纳是意大利中部托斯卡纳地区的一座古老的山城，其城市格局从中世纪迄今基本保持不变。14 世纪的锡耶纳是一个共和国或公社（Commune），位于城市中心广场的公共宫（Palazzo Pubblico）是政府所在地，其中最重要的空间是二楼的两个套合的大厅：其一被称为"九人厅"（Sala dei Nove），是于 1287—1355 年统治锡耶纳的九个官员的办公场所；其二是与"九人厅"东墙连接在一起的"议事厅"（Sala del Consiglio），是当时二十四位立法委员使用的场所。（图 3）"九人厅"是一个南北长、东西窄的长方形空间（14.4m×7.7m）；在这一南北朝向的空间中，三个墙面（北、东、西）都绘

图 3　锡耶纳公共宫九人厅和议事厅平面图

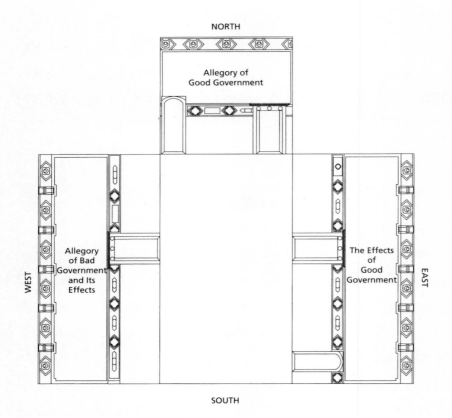

图 4　锡耶纳公共宫九人厅壁画图像布局示意图

有壁画，构成著名的《好政府的寓言》（*Allegory of the Good Government*）的系列图像【4】（图 4）。

　　首先我们关注北墙上的图像。北墙图像即所谓的《好政府的寓言》（图 5）。画面上可以明显分辨出两个体型较常人为大的中心人物：右边是一位威严的男性老者，身穿华丽服饰、手拿盾牌和令牌；左边是一位女性形象，与周边人物构成金字塔的构图关系。

　　右边的男性老者是锡耶纳城邦的象征，【5】身穿代表锡耶纳城邦纹章上的黑白二色的袍服。他左手持一个盾牌式的圆盘，上面是宝座上的圣母子图案，

【4】《好政府的寓言》本是北墙图像的名称，但在本文中，为了叙述的方便，有时又代称"九人厅"中三个墙面的整体图像，即《好政府的寓言》图像系列，包括北墙：《好政府的寓言》；东墙：《好政府的功效》；和西墙：《坏政府的寓言和功效》。图像系列的本名应是《和平与战争》，此处使用《好政府的寓言》是从俗。相关讨论详见下文。

【5】学者对于该男性人物的象征含义有不同的说法，大致可分为：a. 是"共同善"之理念的象征（Rubinstein）；b. 是负责"共同善"之理念的政府的象征（Skinner）；c. 是锡耶纳公社的人格化。三种含义的细微差别与本文的主旨无关，本文大致从第三种。参见 Joachim Poeschke, *Italian Frescoes: The Age of Giotto, 1280-1400*, Abbeville Press Publishers, 2005, p. 291。

图5　安布罗乔·洛伦采蒂《好政府的寓言》，锡耶纳公共宫九人厅北墙，1338—1339

那是锡耶纳玺印上图案的放大版，表示圣母是锡耶纳城邦的保护神；他的右手拿着一根令牌。在他上方，是三个飞翔着的女性形象，表示宗教的三圣德"信仰"（Fides）、"仁爱"（Caritas）和"希望"（Spes）；他的周围共被六位女性形象包围，她们坐在一个统一的长椅上，从左至右，分别是"和平"（Pax）、"坚毅"（Fortitudo）、"谨慎"（Prudentia），和"宽厚"（Magnanimitas）、"节制"（Temperantia）与"正义"（Iustitia）；在他座下是两个幼童，正在吮吸一只母狼的奶，暗示罗马和锡耶纳的建城传说，即战神的儿子罗慕路斯（Romulus）与瑞摩斯（Remus）被母狼抚养长大；前者成为罗马城的创立者，而后者的儿子离开罗马城后，创立了锡耶纳。作者借此象征罗马与锡耶纳的创始神话。

　　左边的女性形象构成了另一个明显的图像中心，她即再一次出现的"正义"（Iustitia）。"正义"摊开双手，用两个大拇指维系着左右两个天平盘的平衡；在她头顶，是手持天平或秤杆的智慧（Sapientia）；在她两侧，分别是表示"分配的正义"（Iustitia Distributiva）和"交换的正义"（Iustitia Commutativa）的两组人物。另一个女性人物处在由"智慧"和"正义"构成的轴线下方，她是"和谐"（Concordia）；正是她把从经过"分配的正义"和"交换的正义"的两个秤盘的绳索交缠起来，并把它交给旁边二十四位立法委员的第一人；然后，这条由"正义"主导的绳索，经过上述二十四位立法委员，从左至右传递到了宝座上男性老者的右手，与他手攥的令牌连接在一起。画面带有明显的政治寓意，下面我们会具体分析。

　　只有位于两个中心人物之间的"和平"显得特殊：与所有人几乎都正襟

上：图6 安布罗乔·洛伦采蒂《好政府的功效》"城市"部分
1338—1339，锡耶纳公共宫九人厅东墙
下：图7 安布罗乔·洛伦采蒂《好政府的功效》"乡村"部分
1338—1339，锡耶纳公共宫九人厅东墙

危坐不同，她右手支头，斜靠在长椅上，显得轻松自如；她的左手手持一根桂枝，头上也戴着桂冠；背后是甲胄和武器，象征着和平战胜了战争。值得一提的是，"和平"形象是西方最早出现的近乎裸体的形象（另外一个例子出现在东墙，详后），人物躯体在丝绸的包裹下玲珑毕现。

我们再看东墙。

东墙表现的是《好政府的功效》；其图像以城墙为界——城门上有一只母狼，是锡耶纳城市的标志——分成两部分（图6、7）：城墙内（左）表现城市的生活，城墙外（右）则是乡村的生活。在画面中，城中人来自各行各业，如正在进行买卖交易、浇花劳作等活动；其中还出现了由十人组成的舞蹈队列，体积较其他人物为大，说明表现的并非写实景象，而有特殊的寓意；城墙外是另一个空间——乡村，一群贵族骑着马走出城门，渐次融入点缀很多农事活动的风景中；其中还有一座石桥，通向更遥远的空间。东墙图像得到了众多艺术史家的赞誉，如 Frederick Hartt 注意到其城乡连续的宏阔构图，称其为中世纪艺术中"最具有革命性的成就"[6]；如 John White 极为敏锐地

【6】Frederick Hartt, *History of Italian Renaissance Art: Painting, Sculpture, Architecture, Second Edition*, 1979, p. 119.

发现，东墙图像的所有景物都围绕着城中广场亦即舞蹈者所在的空间展开，遵循着一种独特的"透视法"，即围绕着这一中心逐渐变小、渐行渐远；[7] 与此相似的是光线的运用，它不是来自任何自然光源，而是"从这一中心向四周发散"[8]！而潘诺夫斯基（Erwin Panofsky）和约翰逊（H. W. Janson）等人，更赋予其以西方自"古代以来"的"第一幅真正的风景画"[9] 之美誉。

现在转向西墙。如果说北墙和东墙分别表现了《好政府的寓言》和《好政府的功效》的话，那么西墙则同时表现了相反的内容：《坏政府的寓言》和《坏政府的功效》（图8、图9）。

上：图8 安布罗乔·洛伦采蒂《坏政府的寓言和功效》"寓言"部分 1338—1339，锡耶纳公共宫九人厅西墙

下：图9 安布罗乔·洛伦采蒂《坏政府的寓言和功效》"功效"部分 1338—1339，锡耶纳公共宫九人厅西墙

【7】John White, *Naissance et renaissance de l'espace pictural*, traduit de l'anglais par Catherine Fraixe, Adam Biro, 2003, p. 94.

【8】同上 p. 96。

【9】Erwin Panofsky, *Renaissance and Renaissances in Western Art*, Uppsala, 1965, p. 142; H. W. Janson, *History of Art, 2rd Edition*, Harry N. Abrams, Incorporated, 1977, p. 328.

　　西墙同样呈现由城门围合的两个空间，只不过这一次，城门内的城市空间变成了一个破败荒芜的空间；而城外的乡村更呈露出地狱般的景象。城市图像的核心是一组类似于北墙的人物组合，其中中心人物被六位象征性形象围绕：中央人物是一位盘发的女性，她长着驴耳，露出獠牙，表明她是魔鬼的化身，旁边的题记则表示她是"暴君"（Tyrant）；她周围的六个人物，从左至右，分别是"残忍"（Crudelitas）、"背叛"（Proditio）、"欺骗"（Fraus），以及"愤怒"（Furor）、"分裂"（Divisio）和"战争"（Guerra）；在她头顶盘旋着的是构成金字塔形的三恶德，即"吝啬"（Avaritia）、"骄傲"（Superbia）和"虚荣"（Vanagloria）；在她身下则是身穿丝绸服饰但被束缚的"正义"(Iustitia)，本来象征公平的秤盘，在这里被弃置一旁——整个场景表现的是《坏政府的寓言》。旁边的城内部分与城外部分连成另一个整体，犹如魔鬼统治下的世界，到处弥漫着暴力和恶行：城内是肆虐的士兵在杀戮民众、绑架女性；城外，背景中的远山则一片荒芜、毫无生气，只有火焰和烟——除了士兵的身影之外，没有任何劳作者，表达的是《坏政府的功效》的内容，恰与东墙图像《好政府的功效》，形成鲜明对比。

　　至此，我们大致可以还原出九人厅中三个墙面图像的整体布局。这一创作于 1338 到 1339 年间的壁画，显然是以北墙图像——《好政府的寓言》——为中心；以东西两墙的图像——分别是《好政府的功效》和《坏政府的寓言和功效》——为两翼而展开的。恰如艺术史家 Joachim Poeschke 所说，三个墙面的图像，构成了类似中世纪祭坛的"三联画"形式。[10] 然而，什么是这幅"三联画"的整体含义？三个部分的图像（它们的每一联）各自的含义又是什么？它们又是如何整合为一的？东墙广场上人们为什么舞蹈？舞者身上为什么穿着有蠕虫和蜻蜓般图案的奇异服饰？为什么这里会出现西方"第一幅风景画"？为什么其中的农事细节与中国南宋风俗画如出一辙？这幅"三联画"中的东西"两联"，有没有可能连通着更为广大的世界——不仅仅在地理意义上，而且在文化和观念意义上——与更大的"东方"和"西方"相关，从而将辽阔的欧亚大陆，连接成一个整体？

　　为了能够更好地引入并回答自己的问题，有必要在这里首先讨论西方学界半个世纪来就这一图像系列所做的最新研究。虽然这一部分的工作略显掉书袋，但一方面，它将有助于中国读者加深了解这些画面在西方语境中所具

【10】Joachim Poeschke, *Italian Frescoes: The Age of Giotto, 1280-1400*, p. 291.

有的图像志含义，从而为我们的研究提供必要的背景和深度；另一方面，这项以跨文化视野为宗旨的研究，如若本身不能做到在学术史和文献意义上的跨文化，那么研究也将失去其合法的意义。事实上，在世界美术史研究中，如果无法做到对跨国同行的学术成果有充分尊重基础上的了解和掌握，必然会陷入低水平重复或者闭门造车乃至望文（图）生义，使讨论失去最重要、可靠的学术基础。

半个世纪来关于这一主题最重要的研究成果，首先当属 Rubinstein、Feldges-Henning 和 Skinner 三位作者以政治哲学为视角的图像志寓意三部曲。历史学家 Nicolai Rubinstein 的奠基之作《锡耶纳艺术中的政治理念：公共宫中安布罗乔·洛伦采蒂与塔德奥·迪·巴尔托罗所绘的湿壁画》（*Political Ideas in Sienese Art: The Frescoes by Ambrogio Lorenzetti and Taddeo di Bartolo in the Palazzo Pubblico*,1958），第一次揭示出九人厅中北墙壁画与同时代政治理念的深层联系；艺术史家 Uta Feldges-Henning 的接踵之作《和平厅图像程序的新阐释》（*The Pictorial Programme of the Sala della Pace: A New Interpretation*, 1972），着力给出了东西墙面图像配置之间的内在逻辑及其文本渊源；然后是伟大的政治哲学家昆廷·斯金纳（Quentin Skinner）的《安布罗乔·洛伦采蒂——作为政治哲学家的艺术家》（*Ambrogio Lorenzetti: The Artist as Political Philosopher*, 1986）和《安布罗乔·洛伦采蒂的"好政府"湿壁画：两个老问题的新回答》（*Ambrogio Lorenzetti's Buon Governo Frescoes: Two Old Questions, Two New Answers*, 1999），对于图像背后政治哲学寓意的新解答。其次，我还要谈到这一领域仍显单薄但方兴未艾的最新潮流，即具有东方或东方学背景的学者们别开生面的跨文化研究。首先是日本美术史家田中英道（Tanaka Hidemichi）的《光自东方来——西洋美术中的中国与日本影响》（1986）；然后是美国历史学家蒲乐安（Roxann Prazniak）的新近研究：《丝绸之路上的锡耶纳：安布罗乔·洛伦采蒂与全球性的蒙古世纪，1250—1350》（*Siena on the Silk Roads: Ambrogio Lorenzetti and the Mongol Global Century*, 1250-1350, 2010）。前一部分的讨论将集中在本节；后一部分的讨论则会在下文陆续展开；而我自己的研究，无疑亦将处在后者的延长线上。

政治哲学式图像志寓意方法的始作俑者，是 Nicolai Rubinstein 对于北墙图像的讨论。Rubinstein 的突出贡献，在于他基于"托马斯主义 - 亚里士多德主义的法律理论"（the Thomastic-Aristotelian theory of law），给出了北墙上两位突出人物的图像志寓意：前者（左侧）是"正义"，尤其指"法律的正义"

（legal justice）；后者（右侧）宝座上的统治者即"共同的善"（意大利文榜题为"Ben Comun"，即英文的"the Common Good"，意为"公共福祉"）[11]。作者借用佛罗伦萨多明我会修士 Remigio de Girolami 的著作《论好的公社》（*De bono communi*）一书来证明，在当时人眼中，缺乏"共同的善"即"公共福祉"的考虑而任凭私利膨胀，是如何地招致了意大利的种种灾难。[12]另一方面，作者还敏锐地在前一作者的书中，捕捉到了时人基于文字游戏的修辞习惯，即后者心目中，所谓"pro bono Communis"（"拥护共同的善"）和"pro communi bono"（"拥护好的公社"）是可以互换的；[13]故而，同样顺理成章的是，图像中"Ben Comun"的榜题，事实上集中了"共同的善"和"好的公社"的双重意蕴于一身，这就为老人同时作为"公社"和"共同的善"的化身，提供了基于文字本身的内证。既然"好的公社（城邦）"就等于"共同的善"，这就意味着"正义"的观念体现在城邦的政治之中，而把"正义"和"共同的善"（或"好的公社"）结合在一起，正是 13 世纪的大神学家托马斯·阿奎那（Thomas Aquinas）吸收了亚里士多德哲学观念的新发展，即"把法律引向共同的善"，使之成为"法律的正义"[14]。这种理论开始于 13 世纪中叶，伴随着亚里士多德主义的复兴，即促使古希腊、罗马思想重新回到中世纪人们的观念中。而在图像中，这种把"正义"与"共同的善"相结合的表达，最鲜明地体现在画面中，把代表两种"正义"的绳索，经过"和谐"女神的汇合，传递到代表锡耶纳民众的二十四人立法委员之手，最后交到代表"共同的善"的老人手上。

在 Rubinstein 的基础上，艺术史家 Feldges-Henning 进而讨论了东西二墙的图像程序。首先是东墙。东墙上的图像以城墙为界分成"城市与郊区"（Città e Contado）两大部分。在此之前，东墙郊区中的农事活动已被很多学者辨识出来；维也纳学派的艺术史家奥托·帕赫特（Otto Pächt）最早提出，这些农事活动表现的并非同一季节，而是一年四季发生的事；并认为它们影响了

【11】Nicolai Rubinstein, "Political Ideas in Sienese Art: The Frescoes by Ambrogio Lorenzetti and Taddeo di Bartolo in the Palazzo Pubblico", *Jounal of the Warburg and Courtauld Institues*, Vol. 21, No. 3/4（Jul.-Dec., 1958），pp. 181-182.

【12】同上，p. 185。

【13】同上。

【14】同上，pp. 183-184。

左：图 10　安布罗乔·洛伦采蒂《好政府的功效》局部 "夏天"
右：图 11　安布罗乔·洛伦采蒂《坏政府的功效》局部 "冬天"

阿尔卑斯山以北尤其是林堡兄弟为代表的 "年历风景画"。[15] 但 Feldges-Henning 发现，实际上四季的分布并不限于东墙，而是在整个东、西墙面，其标志是东墙上方的四花像章内有 "春" 和 "夏"（图 10），西墙相关位置上则有 "秋" 和 "冬" 的图案（图 11）。作者进而指出了与欧洲北方略有不同的意大利农事劳作的年历：三月种植葡萄；四月耕地播种；五月骑马；六月驱牛犁地、饲养家畜；七月收割谷物和打渔；八月打谷；九月狩猎；十月酿酒；十一月砍树、养猪；十二月杀猪；一月严寒；二月伐木。[16] 鉴于东墙图像具体地表现了年历中从三月到九月的所有劳作而完全不及其余，这意味着东墙图像实际上只描绘了年历中春、夏两季所发生的活动，故而，它与图像上部四花像章内只给出了 "春"（尽管已残）与 "夏" 的图案，是相当一致的。

　　然而，仅凭年历劳作并不足以解释东墙图像的全部；它甚至连郊外部分都不足以概括，例如路上熙来攘往载着货物的商人或赶着牲畜的农民，即不属于上述年历劳作的范围，更遑论整个城市生活的范畴了。作者认为，只有联系到中世纪的另一套概念体系，即与 "自由七艺"（artes liberales）相对应的 "手工七艺"（artes mechanicae），方能言说东墙图像的整体。尽管 "自由七艺"（语法、修辞和辩证法；以及几何、天文、算术和音乐）在图像中亦有所表述（存在于北墙和东墙的下部像章中），但在九人厅的图像整体程序中并不占据重

【15】Otto Pächt, "Early Italian Nature Studies and the Early Calendar Lanscape," *Journal of the Warburg and Courtauld Institutes*, Vol.13, No. 1/2 (1950), p. 41.

【16】Uta Feldges-Henning, "The Pictorial Programme of the Sala della Pace: A New Interpretation," *Journal of the Warburg and Courtauld Institutes*, Vol.35 (1972), pp. 150-151.

图 12—16　安布罗乔·洛伦采蒂《好政府的功效》场景　上排从左至右："鞋店""建造房屋""药店"
下排从左至右："课堂""舞蹈"

要的位置。相反，这里登堂入室、得到无以复加重视的，居然是曾经十分低
贱的"手工七艺"！根据中世纪神学家圣维克多的于格（Hugh of St. Victor）
的定义，"手工七艺"包括：a. Lanificium，指与羊毛、纺织、缝纫有关的一
切被服生产；b. Armatura，指与制作具有防护功能的盔甲生产相关的产业活动
（包括建筑和房屋建造在内）；c. Navigatio，直译是航海业，包括各种贸易活
动在内；d. Agricultura，各种农林牧渔和园艺活动；e. Venatio，狩猎活动，包
括田猎、捕鱼、打鸟在内；f. Medicina，理论与实践的医学，包括教授医学和
治疗实践，以及香料、药品的生产和销售；g. Theatrica，戏剧，包括音乐与舞
蹈。[17]令人匪夷所思的是，除了城外劳作可以被恰如其分地归入"Agricultura"
和"Venatio"两类之外，城里纷繁复杂的各色活动，同样可以归入"手工七
艺"中的其余五类——例如，图中的制鞋者（图 12）涉及羊毛与纺织生产，
对应于第一类（Lanificium）；屋顶上的劳作者（图 13）涉及建筑，对应于第
二类（Armatura）；各色贸易和生意（图 14）涉及第三类（Navigatio）；屋
里着红衣的教书者（图 15）是医生，涉及第六类（Medicina）。作者进而认为，

【17】Uta Feldges-Henning, "The Pictorial Programme of the Sala della Pace: A New Interpretation,"
　　　pp. 151-154.

广场中心构成连环的十人场面（九人舞蹈、一人伴奏，图16）所代表的，恰恰是"手工七艺"中集舞蹈与音乐为一体的最后一类（Theatrica），这些舞蹈者与周边人物不同，形象尤为高大，实为九个缪斯的形象。[18]

Feldges-Henning 的讨论十分精彩。作者运用中世纪特有的智性范畴，将纷繁复杂犹如一团乱麻的东墙图像的现象世界，还原并归位为一个犹如百宝箱般整饬谨严的精神结构。与此同时，这篇文章在 Rubinstein 基础上，对于图像背后的政治哲学的诉求，进行了进一步的阐发：好的城邦（"公社"）不仅仅表现为"正义"和"共同的善"之政治理念的抽象统治，更体现在城市和乡村生活的方方面面；百工糜备，百业兴旺，这样的城市和乡村，不仅仅属于世俗，更属于理想政治的范畴。作为"好政府"治理下之"理想城市"，锡耶纳是天上圣城耶路撒冷的象征，在季节上是永远繁荣的春天和夏天；正如"坏政府"治理下的西墙图像，它是罪恶城市巴比伦的缩影，其间未见任何人间劳作的痕迹，在季节上则是永恒肃杀的秋天和冬天。然而，问题在于，图像作者为什么要把城乡世俗生活的有与无如此上纲上线，与善与恶、好与坏、耶路撒冷与巴比伦等极端高大上的主题直接挂钩，这种对于世俗生活无以复加的高扬，在宗教思想和教义笼罩一切的中世纪欧洲，难道不会让人倍感诧异？其次，在图像的整体布局中，图像作者把东西墙面作了如上意味的空间配置，是否亦可能蕴含某些异乎寻常的含义？令人遗憾的是，文章作者在这方面未置一词。

政治哲学家昆廷·斯金纳的第一篇宏文写于 1986 年，主要致力于纠正此前鲁宾斯坦的观点，认为上述图像中蕴含的中世纪政治理念，有着更为古老的罗马渊源；也就是说，远在 13 世纪中叶圣托马斯·阿奎那将亚里士多德著作翻译成拉丁文之前，它们就在诸如 Orfino of Lodi、Giovanni of Viterbo、Guido Faba 和其他匿名作者的著作中流行；后者受到古代罗马作家的影响，提倡用"和谐"和"正义"的美德来捍卫城市公社的和平。[19] 就本文而言，更值得注意的是他十三年之后的第二篇大作[20]。该文的殊胜之处，在于它集中讨论了为前人包括 Feldges-Henning 所经常忽视的东墙舞者的形象问题。首先是九位舞

【18】Uta Feldges-Henning, "The Pictorial Programme of the Sala della Pace: A New Interpretation," p. 155.

【19】Quentin Skinner, "Ambrogio Lorenzetti: The Artist as Political Philosopher," *Proceedings of the British Academy*, LXXII, 1986, pp. 1-56.

【20】Quentin Skinner, "Ambrogio Lorenzetti's Buon Governo Frescoes: Two Old Questions, Two New Answers," *Journal of the Warburg and Courtauld Institutes*, Vol.62 (1999), pp. 1-25.

者的性别。与此前所有论者不同的是，斯金纳注意到，九位舞者虽然姿势柔婉，但他们平胸短发，而且不遵守同时代女性不暴露脚踝的图像禁忌，说明他们其实不是女人而是男人。[21]其次，斯金纳尤其关注到舞者服饰上的奇怪装饰及其含义问题。为什么舞者中第一和第六位所穿的衣服上，有巨大的蠕虫和飞蛾的图案？显然，像Feldges-Henning那样仅作缪斯解，是无济于事的；当然，它们更不可能是当时衣服上真实的装饰。那么，这些蠕虫和飞蛾，究竟该作何解？斯金纳试图诉诸同时代人的生活经验，发现在那个时代，蠕虫和飞蛾等是"沮丧与忧愁"（tristitia）等负面情绪的象征，可见于古老的通俗版《圣经·箴言》（Proverbs 25:20）中的一段文字："正如飞蛾腐蚀衣服，白蚁破坏木头一样，沮丧也会摧毁人心。"（"just as a moth destroys a garment, and woodworm destroys wood, so tristitia destroys the heart of man."）[22]；即在中世纪，对城邦最大的伤害在于负面的集体情绪——触及心灵的沮丧、悲哀与绝望，因此必须要以唤起快乐与欣悦的情绪（即gaudium）来与之抗衡。这种观念同样具有古老的罗马渊源，见诸塞内卡等罗马道德家的著作；[23]而对付沮丧的最佳手段，同样莫过于诉诸源自古代晚期的节庆舞蹈，即男人所跳的舞姿庄重的"三拍舞"（tripudium），来战而胜之。在斯金纳看来，图像中舞者的蠕虫和飞蛾图案，以及舞者衣服上显出的破洞，[24]正是极力书写形势之严峻，以及用集体舞蹈战而胜之的重要与紧迫。[25]正是基于如上洞见及其他，斯金纳对于图像整体的政治寓意，作出了自己独特的阐释，[26]限于篇幅，此处不再赘述。

至此，对图像政治寓意的图像志阐释及其相关梳理已大致结束。接下来，我们需要依靠自己的眼睛与心灵，进行前所未有的新的探索。

二、方法论的怀疑

从技术层面针对他人研究提出质疑与批评，无疑是学术共同体促进学术进步与繁荣的重要手段。上述讨论中，Rubinstein的发皇范式在先，Feldges-

[21]同上，p. 16, p. 19。

[22]这段文字后来在1592年克列门台版（Clementine Version）《圣经》中作为赘文被删。参见同上，p.20。

[23]同上，p. 22。

[24]同上，p. 20。

[25]同上，p. 26。

[26]同上，pp. 26-28。

Henning 的步踵接武随后，斯金纳的洞幽烛微最新，我们确实看到了知识生产如何在技术层面上层层递进的过程。在这一方面，本文亦可仿自斯金纳本人，对于斯氏其人的命题提出某些质疑。

其一，尽管斯金纳明确提到 1310 年发生在帕多瓦的一次因为实现了和平而导致的群体性"三拍舞"事件，[27]但他并没有涉及这种类型的"三拍舞"在当时锡耶纳的具体语境中是否可行的问题。而事实上，锡耶纳城邦于 1338 年以法令的形式明确规定，禁止民众在街上当众舞蹈，[28]因而，这种在公众生活中被禁忌的行为，何以能够在象征性的层面，起到实际上从未发生过的作用？这不能不令人疑窦丛生。

其二，在九人舞蹈队中，斯金纳仅仅择取最显眼的服饰图案进行解读，没有，也缺乏兴趣对服饰的整体进行必要的区分和全面的考察；尤其是没有识别行列中第五人（图 17 中显现的第二人）图案与蠕虫和飞蛾之间可能存在的有机联系（详下文第七节），致使斯氏的阐释貌似精彩，在关键之处其实乏善可陈。

最后，即使在有关蠕虫与飞蛾服饰的具体观察上，斯氏亦存在重大的可议之处，例如：为了满足他理论阐释（把蠕虫和飞蛾解读成沮丧情绪的侵蚀）的需要，他不惜歪曲视觉的真实，硬生生地造出服饰被"飞蛾腐蚀，留有很多破洞"的情节。[29]

图 17　《好政府的功效》场景"舞蹈"局部

但是，指摘这些技术层面上的问题并非本文的主要目的。本文即将提出的质疑，具有完全不同的性质，主要是整体的、具有方法论意义的、针对研究范式的。

首先，上述政治寓意的图像志基于完全相同的方法论默认，即把图像的释义还原为同时代或更具历史渊源的文本，是文本的意义决定了图像的意义；而图

【27】同上，p. 25。

【28】Max Seidel, " 'Vanagloria' : Studies on the Iconography of Ambrogio Lorenzetti' Frescoes in the Sala della pace," *Italian Art of the Middle Ages and Renaissance*, vol. l, Painting, Hirmer Verlag, 2005, pp. 297-299.

【29】同注释【24】。

左：图 18　九人厅图像布局总览
右：图 19　北墙图像布局分析

像，则被看作是一种完全透明的存在，任由文本的穿越。上述学者中，无论是 Rubinstein，是 Feldges-Henning，还是斯金纳，他们的基本方法论都以破译图像背后的文本密码为鹄的，而他们观点之不同，也仅仅来自他们所根据的文本的差异——在图像本身的元素无助于图像释义上，他们是一致的，概莫能外。

例如，前人学者们都忽略了基于真实视觉经验的图像布局分析。按照 Rubinstein 的讨论，北墙"正义"与"共同的善"构成解读图像秘密的核心，但如果我们真地以实际空间体验为基础，就会发现，处于视觉焦点位置的，其实是身穿白色丝绸斜倚床榻的"和平"女神（图 18）。进一步的视觉分析还显示：她一方面位居"正义"与"共同的善"两条轴线构成的矩形的正中心，另一方面又与下面的二十四位立法委员构成一个金字塔关系（图 19）——而这种设计与布局的分析，鲜见于前人的相关讨论中。[30]

上述视觉分析亦可获得同时代人文献的支持。例如，今天以《好政府的寓言》等闻名的系列壁画，在 14 世纪一位编年史家的著作中，却以《和平与战争》（la Pace e la Guerra）之名而被记录[31]；这一说法亦可在稍晚时候的著名布道者 Bernardine of Siena、著名文艺复兴人文主义者吉贝尔蒂和瓦萨里的演讲和著作中[32]得到印证；Edna Carter Southard 更以充分的事例证明，《和

【30】Joseph Polzer 发现了北墙图像的物理中心（两条对角线的交汇处）恰好位于和平与坚毅之间，他认为这表示"公社的和平需要强力（force）保护"之意。Joseph Polzer, "Ambrogio Lorenzetti's War and Peace Murals Revisited: Contributions to the Meaning of the Good Government Allegory," *Artibus et Historiae*, Vol. 23, No. 45 (2002), p. 88. 但图像的物理中心与图像布局的视觉中心有本质的差别，本文强调的是图像布局的视觉中心，这种中心是根据图像布局自身呈现的相互关系而呈现的。

【31】Joseph Polzer, "Ambrogio Lorenzetti's War and Peace Murals Revisited: Contributions to the Meaning of the Good Government Allegory," pp. 84-85.

【32】同上，p. 85。

平与战争》之名的使用一直延续到"18世纪末"【33】！换言之，从14世纪迄至18世纪的数个世纪内，该系列画在人们心目中，都是以那位斜倚着的"和平"女神的形象为中心而被记忆的。这种命名方式和记忆表像的背后，隐藏、凝聚并长期留存着的，是同时代人鲜明的视觉习惯和视觉经验的实质。

因而，真正有价值的问题，除了探寻图像背后的政治理念之外，更在于追问图像的布局形成某种特殊形态（在这里，是围绕着"和平"女神的构图）之本身的原因。这种原因可以是包括政治、宗教、社会和意识形态的各种形态，但它首先是不脱离、甚至是属于视觉本身的形态。这一问题可以表述为，为什么会形成以女神为画面中心的图像布局？这一问题还包括以下子问题：为什么女神会身穿丝绸衣服？她为什么会摆出现在的那种支颐斜倚的姿势？这种姿势是画家本身发明的，还是从别处挪用的？对这些问题的回答，本身即构成我们今天所要力图接近的历史真相的范畴。

上述问题也把我们带到所谓"方法论的怀疑"的第二个层面：图像与图像之间的关系或图像的来源问题。

相关问题首推东墙图像中关于"西方第一幅风景画"的公案。1950年，奥托·帕赫特最早将东墙中的乡村景象，称为"现代艺术中的第一幅风景肖像"（the first landscape portrait of modern art）；【34】在此基础上，潘诺夫斯基和约翰逊才提出了西方"自古代以来"的"第一幅真正的风景画"的说辞。两种说法都强调了该画在作为文类（genre）的风景画上面的"创始性"（"第一性"），言下之意是图像作者个人的创造性才能所致。

最直观地展示这种"创始性"的方式，莫过于将西蒙内·马提尼（Simone Martini，1284—1344）十年前（1328）画于与九人厅一墙之隔的议事厅中的《蒙特马希围困战之中的圭多里乔》（Guidoriccio at the Siege of Montemassi，图20），与此画做了比较。前画中作为背景的风景，山石嶙峋裸露，画法生硬稚拙，仍是一派拜占庭风味，这与后画中那种作为目的本身而呈现的过渡柔和、空间舒展、视线统一、气氛氤氲的风景画形态，形成了鲜明的对比——正如Hartt所说，二者相隔的时间绝非"十年"，而是"一个世纪"的巨变。【35】

那么，在风景和风景样式上，这幅画居高临下的视点，它那绵绵起伏、渐行渐远融入天空的蓝色山峦，它那点缀着的人物、房舍和树木的包容性的

【33】同上，p. 103。
【34】同注释【15】。
【35】同注释【6】。

图20　西蒙内·马提尼《蒙特马希围困战之中的圭多里乔》 1328，锡耶纳公共宫议事厅

空间，以及其他诸多细节（详后），这些在西方世界前所未有的风格特征，究竟是怎么产生的？如果不是存在着来自遥远异域既定图像的来源与贡献，这种"一个世纪"的突破，又是如何可能的？

我们的第三个也是最后一个方法论质疑亦随之产生。它所针对的是西方世界自启蒙运动以来不假思索的集体无意识。文艺复兴即西方古代的复兴，是西方现代性的开端。在本文的形态中，它即决定着最杰出的西方学者罔顾图像的物质存在，一味追索图像之政治寓意时所发生的无意识；也是造成他们陷入空间恐惧，罹患上永远以西方言说西方之强迫性神经症的无意识，一种同样具有政治意蕴的无意识。那么，这"西方的第一幅风景画"，真的是"西方"的吗？

三、"风景"源自"山水"

尽管从 20 世纪早期开始，以 B. Berenson、G. Soulier、I. V. Pouzyna、G. Rowley 等为代表的西方学者[36]已开始讨论锡耶纳绘画中的东方影响问题，法国画家巴尔蒂斯 (Balthus) 甚至有过"锡耶纳的风景画与中国的山水画毫无二致"[37]的表述，但直到一个世纪之后的 2003 年，这种讨论始终未曾脱离

【36】Bernard Berenson, "A Sienese Painter of the Franciscan Legend", *Burlington Magazine for Connoisseurs, Part1*, Vol. 3, No. 7 (Sep. - Oct., 1903), pp. 3-35. *Part 2*, Vol. 3, No. 8 (Nov., 1903), pp. 171-184; Gustave Soulier, *Les Influences Orientales dans la Peinture Toscane*, Henri Laurens, Éditeur, 1924, pp. 343-353; I. V. Pouzyna, *La Chine, l'Italie et les Débuts de la Renaissance*, Les Éditions d'art et d' histoire, Paris, 1935, pp. 77-96; G. Rowley, *Ambrogio Lorenzetti*, Princeton University Press, 1958, pp. 116-117. 中文讨论参见郑伊看《蒙古人在意大利——14-15 世纪意大利艺术中的"蒙古人形象"问题》，中央美术学院博士论文，2014 年。

【37】Timothy Hyman, *Sienese Painting*, Thames and Hudson, 2003, p. 113.

简单的模拟和猜测的基调，其典型的表述方式，用《锡耶纳绘画》（*Sienese Painting*）一书的作者 Timothy Hyman 的话来说，即安布罗乔·洛伦采蒂"很可能看见过中国山水画的长卷"【38】。这一领域中，最值得关注、最具有讨论价值的学术成果，当推日本艺术史家田中英道（Tanake Hidemichi, 1942—）的两篇论文：其一是《锡耶纳绘画中的蒙古和中国影响——西蒙内·马提尼与安布罗乔·洛伦采蒂主要作品研究》，收入其著作《光自东方来——西洋美术中的中国与日本影响》（1986）【39】，文章中明确认为，洛伦采蒂《好政府的寓言》中的风景画，源自受到了中国山水画的影响，即"风景"源自"山水"；其二是《西方风景画的产生来源于东方》，2001 年发表于东北大学文学部研究年报，继续讨论了东方风景画的影响从安布罗乔·洛伦采蒂之后，如何从意大利传入法国，进而传播到欧洲的过程。【40】

那么，"风景"如何源自"山水"？田中英道推论的逻辑如下：

第一，洛伦采蒂在风景中采取了一种从高处俯瞰并远望的视角，这在之前无论是罗马美术还是拜占庭美术当中都是前所未有的。田中英道认为，这一表现与中国北宋画家郭熙的"三远法"绘画理论中的"平远"——即站在此山望彼山——一法相似，可能是画家接触到了采用这种画法的中国绘画的通俗或实用版本之故。【41】

其次，除了对群山的描绘方式让人想到中国的山水画，对农耕的表现也不容忽视。洛伦采蒂在同一个场景中描绘了翻土、播种、收割、除草、脱壳等多个阶段的农业劳动，田中认为，这不符合欧洲绘画的表现习惯，因为欧洲的时间概念是直线式的，而东方则以年为单位不断循环的，故洛伦采蒂在这幅画中的表现，似乎更符合东方的思维方式，受到了中国《农耕图》之类绘画的影响。【42】

第三，11 世纪以后，北欧采用了三区轮作制，本应该用带有车轮的六到八头牛或两到四头马拉的大型犁来开垦，而画中所画的是地中海沿岸从罗马

【38】同上。

【39】参见田中英道《光は东方より—西洋美术に与えた中国·日本の影响》，河出书房新社，1987 年，页 101—137。田中英道《西洋の风景画の発生は东洋から》，《东北大学文化研究科研究年报》第五十一号，2001 年，页 127。相关讨论参见张烨《东方视角的西方美术史研究——以田中英道的〈光自东方来〉为例》，中央美术学院硕士学位论文，2016 年，页 33。

【40】田中英道《光は东方より—西洋美术に与えた中国·日本の影响》，页 101—137。

【41】同上，页 128。

【42】同上，页 106—127。

时代沿用下来的没有车轮、只使用一头牛的简单的耕犁。田中英道认为，这种反差的原因更可能是来自于对中国绘画特别是《农耕图》中相关图像内容的直接挪用；另外的一个理由：尽管在地中海地区普遍采用的是两区轮作制度，而此处也未发现对休耕地的表现。[43]

田中研究的性质是集精深的洞见与粗疏的臆测于一体。其后一方面遭到了学者如小佐野利重的批评与指摘[44]——笔者愿意补充一项自己的观察，如田中从锡耶纳北墙壁画士兵的容貌出发，径直认为"他们应该是优秀的蒙古士兵"[45]，这一判断依据严重不足，近乎天方夜谭；而其洞见方面，尽管也得到了西方学界的部分承认，[46]但在我看来，却还值得做进一步的深掘。就本文的议题而言，田中的上述推论中，第一条确实脱离不了批评者指摘的干系——仅凭与宋元山水画形态的相似，并不足以得出逻辑上必须的充分条件。他的第二条理由则较好，因为他从经验上指出了他的研究对象与某一类中绘画（即《农耕图》）之间的具体关系，这种关系具有波普尔哲学中"可证伪"的性质，故可以展开进一步的分析。他的第三条理由尽管也缺乏直接证据的参与，但亦存在可圈可点之处。他所采取的是从图像着眼的反证法：既然同时代欧洲的耕作工具和耕作方式都与图像表现不同，那么，图像中采取的这种特殊的方式，就需要一种特别的理由来说明，而来自于东方的图像资源，在这里就有可能被当做这种理由而引入。

那么，这种图像资源真的有可能存在？田中英道曾经言及、但又语焉不详的关于《农耕图》的叙述，是否有可能充当这种资源？尤其是，在这类《农耕图》中，他提到了现藏于故宫博物院的传南宋杨威扇面《耕稼图》（图21）。以下择取的图例与田中所引相同（图22、23、24、25）。从中可以发现，引自《耕稼图》的耕田与打谷场面（图22、24），与引自洛氏风景画的同样画面（图

【43】小野指出田中的方法仍然属于单纯的"形态学"范畴，仅仅基于人的容貌、服饰和画面空间的类似性进行讨论，缺乏说服力。参见张烨《东方视角的西方美术史研究——以田中英道的〈光自东方来〉为例》，中央美术学院 2016 届硕士学位论文，2016 年，页 33—34。

【44】同注释【40】，页 132。

【45】同注释【40】，页 132。

【46】如其关于乔托等画家画面人物所穿衣服上的奇怪文字是蒙古八思巴文的见解。参见 Lauren Arnold, *Princely Gifts and Papal Treasures: the Franciscan Missions to China and its Influences on the Art of the West, 1250-1350*, Desiderata Press, 1999, pp. 124-125; Rosamond E. Mack, *Bazaar to Piazza: Islamic Trade and Italian Art, 1300-1600*, University of California Press, 2002, pp. 51-71; Roxanna Prazniak, "Siena on the Silk Roads: Ambrogio Lorenzette and the Mongol Global Century, 1250-1350", *Journal of World History*, Vol. 21, no.2 (June 2010), pp. 190-191.

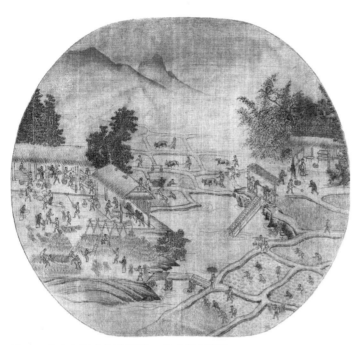

图 21　传南宋杨威《耕稼图》　故宫博物院藏

23、25），确实存在众多相似之处。那么，这一资源作为那只被挤榨过多次的柠檬，是否能让我们榨出新鲜的果汁？

说实话，三年前第一次接触田中英道的著作，读至此处，当时的我并未太在意，以为只是相似而已，之间缺少一种能把二者有机联系起来的像抓手一样的东西。我像田中的批评者一样充满狐疑：它们最多只是为众多猜测增加了更多的猜测，或为并不太沉重的包袱增添了些许分量而已；那时候，那压倒骆驼的最后一根稻草，尚未飘然而至。

直到今年年初，当我为某博物馆策划的一项大型国际艺术展览寻找展品时，偶然在大都会博物馆（Metropolitan Museum of Art）主办的"忽必烈汗的遗产"（The Legacy of the Khubilai Khan, 2004）的展览图录中看到了这幅画（图26），那是署名为"忽哥赤"的一幅卷轴元画的局部，画面上同样出现了四个农民构成的打谷场面和两只鸡的形象，它与洛伦采蒂风景画中的相关细节（图25）构成了高度的对位，正是本文"引子"中所谓的一对"犹如镜像般的图像"。

再打一个比方：这种图像间的高度对位，仿佛漂浮在空中的声音，从一面断崖出发，因为撞上另一堵坚硬的断崖，终于发出轰隆的回响。回响中的我灵光乍现，脑洞大开。

四、《耕织图》及其谱系

大都会博物馆于 2006 年购入了一套《耕稼图》卷轴画，绢本，水墨淡设色，尺幅高 26.6 厘米，长 505.4 厘米。包括九个耕稼的场面，上述打谷的场面（正式名称"持穗"）为其中之一；每个场面都配诗一首，画与诗相间排列；所附跋文的笔迹与诗风格相同，有"至正癸已二月中"和"忽哥赤"的落款，可知是为一个叫"忽哥赤"的蒙古人所作，题款于 1353 年 3 月间；跋文中提

到的该画的正式名称是《耕稼穑图》，说明该卷轴画在元代时即只限于耕稼的场面。现存的九个场面分别是"灌溉""收刈""登场""持穗""簸扬""砻""舂碓""筛"和"入仓"；但该画中的耕稼场面并不完整，这可以通过现藏美国华盛顿弗利尔美术馆（Freer Gallery）的一套时代更早的类似卷轴画见出。[47]

弗利尔本的卷轴画题名作《耕作图》，高 32.6 厘米，长 1030 厘米，共有二十一个场面，其中的九个场面，其诗与画均与大都会本对应，其余的十三个场面则恰好可以补足大都会本的残缺。但完整的弗利尔本并不限于《耕作图》，它还包括另一卷《蚕织图》，其尺幅高 31.9 厘米，长 1249.3 厘米，共有二十四个表现蚕织的场面。两卷后附有赵孟頫和姚式的两个跋文，其中《耕作图》后姚式的跋文如下：

> 右《耕织图》二卷，耕凡二十一事，织凡二十四事，事为之图，系以五言诗一章，章八句四韵。楼璹当宋高宗时，令临安于潜，所进本也，与《豳风·七月》相表里。其孙洪、深等尝以诗刊诸石。其从子钥嘉定间忝知政事，为之书丹，且叙其所以。此图亦有木本流传于世。文简程公曾孙荣仪甫，博雅君子也；绘而篆之以为家藏，可谓知本，览者毋轻视之。吴兴姚式书。[48]

其中明确提到，画和书法均出自元代画家程棨（约活跃于 1275 年左右）；而画和所附诗的原本，则来自于南宋初年于潜（现杭州余杭）县令楼璹。楼璹（1090—1162），南宋士大夫，据其侄楼钥（1137—1213）所撰《攻媿集》称：

> 伯父时为临安于潜令，笃意民事，慨念农夫蚕妇之作苦，究访始末，为耕织二图。

> 耕自浸种以至入仓，凡二十一事；织，自浴蚕以至剪帛，凡二十四事。事为之图，系以五言诗一章，章八句，农桑之务，曲尽其状。虽四方习俗，间有不同，其大略不外于此。见者固已韪之。未几，朝廷遣使循行郡邑，以课最闻，寻又有近臣之荐，赐对之日，遂以进呈。即蒙玉

【47】Roslyn Lee Hammers, *Pictures of Tilling and Weaving: Art, Labor, and Technology in Song and Yuan China*, Hong Kong University Press, 2011, pp. 9-40.

【48】王红旗主编《中国古代耕织图》上册，红旗出版社，2009 年，页 86。

上左：图 22　故宫本《耕稼图》场景"耕田"

上右：图 23　《好政府的功效》场景"耕地"

中左：图 24　故宫本《耕稼图》场景"打谷"

中右：图 25　《好政府的功效》场景"打谷"

下：图 26　楼璹《耕织图》（忽哥赤本）场景"持穗"

音嘉奖，宣示后宫，书姓名屏间。[49]

根据以上跋文，可以获知如下关键信息：

第一，南宋楼璹的《耕织图》是后世一切《耕织图》系列绘画（包括《耕稼图》和《蚕织图》两个系列，以及所附诗）的来源和母本。

第二，楼璹《耕织图》在南宋时，因为受到皇家的重视而影响深远，当时诗（与图）即已刻石（可称"石本"，从"石本"则可获"拓本"），同时又有"木本"（刻版印刷）流传。根据楼钥文中所言的"宣示后宫"来推测，当时也应该有原本的各种摹本（"纸本"或"绢本"）流传。

第三，原本由《耕图》与《织图》构成一个整体，但本身亦可分开。这决定了后世的摹本既可按整体，亦可按两个系统分别流传。如弗利尔本是整本，大都会本作《耕稼稿图》，显然是仅属于《耕图》系列的分本。

第四，在传摹过程中，存在着既可按原有系列以卷轴形式存世（卷轴本），亦可改换其他形式的可能性。例如，故宫藏南宋《耕稼图》本，实际上即是将原画的二十一个场面，同时性地组合为一个扇面的形式（扇面本）。

从以上情况看，在元及元以前，除了原本外，就应该有大量的属于"石本"（即"拓本"）、"木本"和"摹本"（"纸本"或"绢本"）的《耕织图》衍生本流传。在八百年后的今天，除了上述大都会本和弗利尔本（亦可称"忽哥赤本"和"程棨本"）之外，"摹本"系列我们尚能看到黑龙江省博物馆所藏的南宋宫廷仿楼璹《蚕织图》本，美国克利夫兰博物馆藏传梁楷的《织图》本，以及上述故宫藏《耕稼图》本……黑龙江本和克利夫兰本属于《织图》系列的分本；忽哥赤本属于《耕图》系列的分本，程棨本则是现存唯一的包含两个系列在内的整本，而现存故宫本则属于现存唯一的改换形式本，即它创造性把《耕图》的全部二十一个场面组合为一个扇面形式[50]——就这一点而言，它属于《耕图》系列的分本，但它也可能属于与程棨本一样的整本，因为在南宋时，作为便面而存在的扇面原先即有正反两面，现存的《耕稼图》之所以得名，很可能是因为它失落了作为《蚕织图》的另一半扇面的缘故。

【49】转引自 Roslyn Lee Hammers, *Pictures of Tilling and Weaving: Art, Labor, and Technology in Song and Yuan China*, Hong Kong University Press, 2011, p. 214。鉴于该书作者在理解楼璹文本中存在众多问题，以上引文的断句为本文作者所断。

【50】本文作者在刚研究此画时即产生这样的直觉，并为复原做了一定工作。后读到 Roslyn Lee Hammers 之书，发现 Hammers 已经做出了这一判断，并成功完成了《耕图》中二十个场面（其中尚缺一个未画，原因不详）在《耕稼图》中的拼合。本文以后将直接引用 Hammers 的观点。

与此同时，我们还可以看到的"木本"有元代王祯的《农书》，其中有已经失传的楼璹《耕织图》木刻本的大量改头换面的形式。[51]

在元以后的明清时期，《耕织图》的"变形记"继续，但并不脱离上述变形的规律。自王祯《农书》引用诸多"木本"图像之后，明代的弘治、嘉靖和万历诸朝都有大量采用《耕织图》图像的《便民图纂》刻本行世。[52]另外还有宋宗鲁翻刻的《耕织图》本，这一"木本"还传播到了日本，在江户时代有狩野永纳的重刻本。在"摹本"方面，清康熙帝命宫廷画师焦秉贞根据某个（类似程启本的）摹本新绘《耕织图》，在摹本基础上略有增减，在手法上则糅入西式透视技法，同时还令内府另行镂版刻印《御制耕织图》本以赐"臣工"。乾隆帝对于《耕织图》同样热情有加。有意思的是，他的热情还导致南宋时盛行一时但久已绝迹的"石本"的复生！即，他一方面把所收藏的两卷托名"刘松年"的《蚕织图》和《耕作图》鉴定为同属于程棨本（即现藏弗利尔博物馆的程棨本，因经英法联军之洗劫圆明园而散失在外），并在其上每个场景的空白处各题诗一首（形成弗利尔本的特色），另一方面他又命画院双钩临摹刻石，并放置于圆明园多稼轩。这些刻石（所谓"石本"）原先应有四十五方，现存二十三方。[53]

综上所述，可以肯定的是，南宋楼璹不仅仅是《耕织图》原本的创造者，更是作为一个文类（genre）而不断赓续滋生的《耕织图》图像系统和传统的创始者。

首先，《耕织图》在中国历史上是第一次以图像方式，完整记录了作为立国之本的"农桑"活动的全过程（所谓"农桑之务，曲尽其状"），其中的"耕作"活动计有浸种、耕、耙耨、耖、碌碡、布秧、淤荫、拔秧、插秧、一耘、二耘、三耘、灌溉、收刈、登场、持穗、簸扬、砻、春碓、筛、入仓等二十一个画面，其中的"蚕织"活动计有浴蚕、下蚕、喂蚕、一眠、二眠、三眠、分箔、采桑、大起、捉绩、上簇、炙箔、下簇、择茧、窖茧、缫丝、蚕蛾、祀谢、络丝、经、纬、织、攀花、剪帛等二十四个画面。以后的所有的"衍生品"，都延续了这一图像系统或图像程序的基本面貌。

其次，在图像"衍生"的过程中，图像系统不仅可能经历自身形态合规律的裂变，如从"整本"向"分本"，或从卷轴向扇面的变异。更值得一提的是，

【51】参见 Roslyn Lee Hammers, *Pictures of Tilling and Weaving*, pp. 126-145。

【52】参见王潮生主编《中国古代耕织图》，中国农业出版社，1995 年，页33—178。

【53】王潮生主编《中国古代耕织图》，中国农业出版社，1995 年，页126。

它经历了从"原本"向"摹本"、从"纸本"或"绢本"向"石本"和"木本"的跨媒介转换与扩展。这个跨媒介转换的历程是一个"非机械复制时代"的"准机械复制"的图像增值过程，图像在这一过程中发生的变异和转换既有新意义的增值和生成，又有明显的规律可寻，我们将在下一节具体处理这一问题。

再次，根据韦勒克（Wellek）和沃伦（Warren）的文类理论，每一种文类都依赖于作为其一端的"语言形态"（linguistic morphology），和作为其另一端的"终极宇宙观"（ultimate attitudes towards the universe）的两极关系而展开。【54】作为"文类"的《耕织图》图像系统也不例外，其五花八门的"语言形态"（即上述图像变异的形态）并不改变整体图像系统有一个稳定的内核——其"终极宇宙观"——即传统士大夫立足于"男耕女织"的世俗生活而建构理想社会的政治寓意。

楼璹同样赋予了这种政治寓意以最初和最经典的形式。Roslyn Lee Hammers 在一项精彩的研究中，为我们还原出楼璹《耕织图》背后所蕴藏着的与北宋范仲淹、王安石"新政"等社会改革思潮的关系。【55】在她看来，《耕织图》中充分体现了范仲淹"庆历新政"中的三大主题：即一个负责任的政府要保证农民的基本生计、要合理抽取赋税并积极发挥地方官员的作用。这种责任的背后是《尚书》"德惟善政，政在养民"的理想，如范氏所说："此言圣人之德，惟在善政，善政之要，惟在养民。养民之政，必在务农。农政既修，则衣食足。"而其具体建议即"厚农桑"【56】。楼璹的图像不仅从技术上展示了农桑生产具体而微的全过程，还细腻地描绘了农桑生活的主体即小农家庭男耕女织、阴阳调谐、天人相亲、其乐融融的理想生活，使其具有货真价实的"风俗画"（genre painting）的性质；【57】更可贵的是，他还在图像中经常为上述地方官员（包括他自己）留下位置，把他们安置在田间陌头，一方面塑造了他们以身作则、事必躬亲、夙夜为公的理想形象，另一方面也为画面提供了一种犹如观景台般的超越画面的眼光，使其具备完成古典诗学中所要求的"观风俗之盛衰"的诗学功能，并使上述"风俗画"首先在画面内变得可能……就这样，通过同时展现小农农耕和官员自我规范的双重理想，从未考中进士的楼璹，在宫中犹如在殿试中，向宋高宗亲自交上了一份"图像版的科举考

【54】韦勒克、沃伦《文学理论》，刘象愚等译，生活·读书·新知三联书店，1984 年，页 259。
【55】同注释【47】。
【56】同上。
【57】同上，p. 62。

试试卷"【58】,成功地展示了自己的政治理想与抱负。

而到了我们故事发生之核心时代的元朝,这种奠基在传统农耕和楼瑷个人生活上的政治理想,随着金(1234)和南宋(1276)相继陷于蒙古人之手,在首先遭遇了危机之后,遇上了更大的转机。为了能够更好地引入本文核心命题的讨论,有必要在此多费一些口舌。

作为马背上的民族的蒙古人崛起于漠北,其早年的地理与空间意识与中原迥异,用元末明初人叶子奇的话说,即"内北国而外中国"【59】,这是一种以蒙古草原为中心看待世界的方法,成吉思汗及其子孙对世界的征服均从草原始而向东西南三个方向进发。他们所建立的蒙古帝国尽管幅员辽阔、横跨欧亚大陆,但却是属于"黄金家族"的共同财产,具有十分清晰、简单和可辨识的空间意识。成吉思汗生前将其诸弟分封于东边,史称"东道诸王";将其诸子封在西边,史称"西道诸王";而其中心腹地即蒙古本土则由幼子托雷继承,形成了一个中心居北、两翼逶迤东西的空间格局。这一格局随着蒙古世界征服的扩展而扩展,其西部边界一直扩展到东欧和西亚,形成金帐汗国、伊利汗国、察合台汗国和窝阔台汗国,其东部则相继将西夏、金朝和大理国纳入囊中,但其基本格局并未改变,帝国的中心始终是窝阔台汗于1235年建立在蒙古腹地的帝都哈剌和林。概而言之,这种空间格局的实质是草原和农耕地区(或者北与南)之二元性,草原地区(北)是中心,农耕地区(南)则是更大的呈扇形的边缘。

然而,从经济意义上说,上述空间关系却是对另一种更具本质意义的空间关系的颠倒表达:事实上,在后一种关系中,占据中心位置恰恰不是草原,而是农耕地区。萧启庆在讨论蒙古人狂热征战达八十年之久的原因时,一语道破天机:成吉思汗"在统一草原之后,唯有以农耕社会为掠夺对象,始能满足部众的欲望";【60】换句话说,是农耕社会的富庶与繁华作为中心,吸引和诱惑着置身边缘的草原社会向她的进发。另一方面,在征服世界的过程中,草原必须仰仗农耕社会的物资、人力和财富作为基地和动力,才能发动横跨欧亚的远距离战争。因此,在蒙元帝国滚雪球般的扩疆拓土之中,一个可以辨识出来的空间轨迹,却是帝国中心逐渐向东部地区——即从哈剌和林向开

【58】同上,p. 42。
【59】转引自萧启庆《内北国而外中国:元朝的族群政策与族群关系》,萧启庆《内北国而外中国——蒙元史研究》下册,中华书局,页 475。
【60】萧启庆《蒙古帝国的崛兴与分裂》,萧启庆《内北国而外中国——蒙元史研究》上册,页 5。

平（元上都）和汗八里（元大都）——的转移；也决定了在忽必烈与阿里不哥的汗位之争中，东部（或南部）地区的利益代表忽必烈之所以战胜西部（或北部）地区的代表阿里不哥，其中的历史深层逻辑。这一趋势在忽必烈最终将南宋故土纳入自己囊中之时（1276）达至顶峰，因为南宋（江南地区）不仅是东部、也是整个欧亚大陆人口最多、经济最发达、人民最富庶的农耕地区。从此，也开始了历史学家杉山正明所谓的大元帝国的"第二次创业"的历史进程，即把以草原文化为中心的"大蒙古国"，改造成集蒙古、中华和穆斯林世界为一体的，以"军事""农耕"和"通商"为三大支柱的新的世界帝国，导致最终开启现代世界的"世界历史的大转向"[61]。

这一过程首先从草原社会对于农耕社会造成的前所未有的大劫难开始。对于草原社会来说，农耕社会的意义本来即在于为草原社会提供物资和财富来源。在世界性地进攻农耕地区的过程中，蒙古贵族对于以围墙、城市和农田为代表的农耕文明充满疑惑与仇恨，非以破坏摧毁殆尽而后快，或以改农田为牧场为能事。最鲜明地体现这一意识的，莫过于1230年大臣别迭等人谏言窝阔台的所谓"汉人无补于国，可悉空其人以为牧地"的言论[62]。而从三十年后忽必烈于开平即位之初即颁布诏书，提倡"国以民为本，民以衣食为本，衣食以农桑为本"[63]，即可看出元朝统治者国策之根本性的改变。忽必烈的相关政策还包括：下令把许多牧场恢复为农田；禁止掠夺人口为奴；设置管理农业的机构司农司；下令让司农司编写《农桑辑要》（1273）刊行四方。而大约再二十年之后（1295），山东人王祯开始撰写兼论南北农桑事务，同时更为系统完备的《农书》一书，并于1313年最后完成。王祯在该书中大量引用了楼璹《耕织图》的图像（来源既可能是原本或摹本，也可能是"木本"即版刻本）。而程棨依据的《耕织图》原本及其摹本本身，则极可能扮演着《农书》之图像志来源的作用。

因此，大元帝国中《耕织图》图像之普遍流行，即意味着忽必烈国策之转向的完成。从此，那个以哈剌和林为中心的草原帝国，正式转型为以大都（即今天的北京）为中心的大元帝国；从此，中原和江南的农耕文化及其深厚的传统，同样成为大元帝国的立国之本，成为它向西域和欧亚大陆整体辐

【61】杉山正明《忽必烈的挑战——蒙古帝国与世界历史的大转向》，周俊宇译，社会科学文献出版社，2013年，页134—139。

【62】《耶律楚材传》，《元史》卷一四六。

【63】《食货志一·农桑》，《元史》卷九三。

射其影响力的基础。这个经历转型之后的新的"世界帝国"，以欧亚大陆的广袤空间为背景，在地理上连通蒙古（北）、中华（东）和穆斯林（西）世界，在文化上融游牧、农耕和贸易为一体，以遍布帝国的道路、驿站系统和统一货币为手段，为长期陷于宗教、意识形态和种族冲突之苦而彼此隔绝的欧亚大陆，提供了崭新的空间想象。而《耕织图》，恰足以成为承载这一世界帝国之政治理想（《尚书》之所谓"善政"）的最佳的视觉形式。而这一切，都开始于忽必烈时代投向东方和农耕生活的那一瞥深情的目光。那么，难道这一面向东方（Re-Orientaton）的视觉"转向"，仅仅发生于欧亚大陆的东端而不曾发生在它的西端？难道"世界史的大转向"不正是发生在一个更大的空间、联通欧亚大陆两端的一个整体的运动？那个锡耶纳小小的九人厅中同样的空间与图像配置，难道也不曾在一个更大的空间尺度中，响应上述同一种空间的运动？

让我们来正式处理这一问题。

五、图式变异的逻辑

上面已经提到，作为"文类"的《耕织图》指在图像的辗转传抄过程中形成的既同又异的图像系统，其中图像的内核保持基本一致，但其形态则存在可理解的差异。

所谓"图像的内核"即我们所理解的"图式"（Schema）。"图式"不是指简单的图像，而是指诸多图像因素为组成一个有意义的图像单位而构成的结构性关系。[64] 其含义可借助于"构图"来说明：单数的构图只是构图，而相同形式的复数"构图"则构成"图式"。而不同图像的"图式"中存在的差异或变量部分，则是图式的"变异"。

根据以上理解，可以总结出《耕织图》系统本身存在着的图式及其变异关系的几种类型。

..

[64] "图式"（schema）问题可以纳入在两种理论模式之中。一种是从康德到现代认知心理学中的"图式理论"（Schema Theory），意为人类知识或经验的结构和组织方式；尤其是所谓的"意象图式理论"（Image Schema Theory），指人们在与环境互动中产生的、反复出现的组织模式，如空间、容器、运动、平衡等等。另一种指艺术心理学中由贡布里希提出的"图式-修正"或"制作-匹配"理论，重点在探讨艺术图像如何在与自然和传统的互动中具体生成的过程。本文所使用的"图式"介乎二者之间，指图像或关于图像的视觉经验中反复出现的组织和结构方式。

左：图 27　忽哥赤本场景"灌溉"
右：图 28　程棨本场景"灌溉"

第一，构图基本相同，图像因素略有不同。

例如，图 27 与图 28 分别取自"忽哥赤本"和"程棨本"中相同的"灌溉"场面。二者的构图基本一致：四个农民正在踩翻车；翻车下延到农民身后的池塘；翻车右侧竖立着一根木桩，另一个农民正借助木桩和横杆的杠杆原理用桔槔打水。仔细辨认，水车上四个农民相互顾盼的关系和姿态都是一致的，就连第二位是妇女，她的裙裾上的滚边，都得到几乎一样的表述。但是，仍存在可以辨识的差异：如"忽哥赤本"的农民中，有两个赤膊（第四和第五）；而在"程棨本"中，上述人物都穿着上装。另外，前者图像得到了更细腻的表现，更重视环境与气氛的表现，如翻车左侧的水瓶和悬挂的毛巾的点缀，田埂小道和禾苗更显得自然，这与后者较显生硬的相关表现，以及后者多出的诸细节，如右侧田埂上的一块断裂（？），和第五位农民身后的杂树，形成明显对比。

第二，构图之间存在着"镜像"关系。

典型例证即上述二图与故宫本（图 29）之间形成之关系：三幅图中翻车的顶棚、翻车上的四个农民和翻车车斗的形状都保持一致，但在前二图中水车的方向朝右，在后图中朝左——也就是说，前者在后图中被按以 180° 的方式做了翻转！细读起来，这种翻转还不限于此，如图 27 与图 28 其田埂交汇处的形状一上一下，也正好形成一对镜像。另外，图像间还存在其他一些复杂关系，如图 28 与图 29，尽管其翻车之间呈镜像状，但其田埂交汇处则较之图 27 更显一致；图 28 与图 29 的另外一个相似之处，在于它们的翻车车斗的形状都显得较为羁直，而不同于图 27 中的圆转趣味。

就楼璹《耕织图》本身是卷轴画而言，同作为卷轴画的忽哥赤本和程棨本中的翻车走向，较之年代更早的故宫本（南宋），应该说更多反映的是原

图29　故宫本场景"灌溉"

本的情形；而故宫本中翻车之所以 180° 翻转，也可以通过该画在组合众多场景于一身时，必须使所有场景符合圆形构图的需要来说明。另一方面，故宫本和程棨本中的共性（向下交汇的田埂和羁直的翻车车斗），也可能反映出楼璹原本更早的属性。

第三，在原有图式基础上重新组合，形成新的构图。

图式变异的规律还表现在它生成新的构图的能力。仔细的观察表明，无论是程棨本还是忽哥赤本，它们尽管都有诗篇间隔画面，但其诸多场景之间，仍存在着藕断丝连、彼此呼应的构图关系（图30、31），这一特征意味着，在原作者心目中，所有画面可以构成一个水平发展的、无间隔的整体。而这种原本具有的整体性在图式变异的规律里，可以容受各种可能性，故宫本的圆形构图即是可能性之一，只不过将原本机械的水平连续性，表现为这里的有机整体构图而已（图32）。在此值得再次引用 Hammers 的研究，她成功地做到了，在故宫本中还原出楼璹原本中除了"播种"之外的整整二十个场景，即使未画出的部分也标出了位置（图33）[65]。Hammers 还对为什么只有《耕图》部分做了说明，即南宋时此图可能属于宫扇的一面，宫扇的另一面应该对应于《织图》，今天只有《耕图》幸存了下来。[66]

第四，图像的保守性。

图像的保守性其实是图像的自律性或"图像的物性"之表征，意味着图像"既是对思想的表达，自身又构成了一个自主性的空间"；[67]意味着图像表述思想和反映同时代的内容之外，仍然会延续属于图像传统自身的内容——表现为后世的图像满足于沿用原本图式的形态，却毫不顾及与同时代内容之间的脱节和错位。张铭、李娟娟在唐五代的"耕作图"题材绘画中即发现，图像反映的耕作技术与当时实际的技术时空经常出现不一致，例如唐初在黄河流域广泛推行的曲辕犁，不但没有在陕西三原李寿墓牛耕图壁画中得到反映，反倒是保留了汉晋时期较为落后的直辕犁和"一人二牛"式耕作方式；而敦煌莫高窟 445 窟唐代牛耕图壁画中出现的曲辕犁，长期以来被大家津津乐道，但其实只是一个例外，同时期莫高窟的其他洞窟，依然是旧有的二牛

【65】Roslyn Lee Hammers, *Pictures of Tilling and Weaving*, p. 24.

【66】同上，p. 23。

【67】李军《可视的艺术史：从教堂到博物馆》，北京大学出版社，2016 年，页 22。

抬杠式和直辕犁的天下。【68】这样的例子不胜枚举。

这里补充两个《耕织图》的例子。第一个例子涉及到故宫本、程棨本和忽哥赤本中共有的一个细节：图中站立在田间代表地方官员的形象（图34、35、36）。最早的故宫本（南宋）与其次的程棨本（元初或中期），官员都手持一个华贵的幡盖，而较晚的忽哥赤本（元中晚期），幡盖却变成了一把油纸伞。显然程棨本的幡盖借助故宫本的折射，延续了南宋原本的形态，而在实际生活中，遮阳的幡盖早已被忽哥赤本中更实用的油纸伞所代替。三个画面鲜明地说明了图像演变与实际生活之关系。从图34到图35，反映的是图像的保守性；从图35到图36，反映的是图像的变异性。但同时，图像的保守性仍然占据着优势，这可以从图35与图36之间其他部分亦步亦趋的相似（对于原本而言）见出。还有更大的一种保守性，表现为这些画中凸显的官员形象本身，南宋原本反映的是基于范、王新政赋予基层官员以积极有为作用的意识形态，但这样的意识形态在元代早已荡然无存，故后者对前者的承袭完全是基于形式的理由，而与内容无关。

另外一个例子则与前面提到的敦煌的例子有关。令人难以置信的是，宋元时期早已是曲辕犁的一统天下，但程棨本所画的牛耕场面中，出现的居然是老掉牙的直辕犁形象（图30）。这一形象只在依据程棨本的乾隆《御制耕织图碑》中出现，却为现存所有其他版本的《耕织图》所不见（均为曲辕犁）。但鉴于现存其他《耕织图》的年代均不早于程棨本，应该说程棨本反映的是南宋原本的形态，而这一"图像的保守性"现象，却在后世的大量衍生本中被"纠正"了。

然而，当我们用经过上述训练的眼睛回看洛伦采蒂的《好政府的寓言》时，令人匪夷所思的事情发生了：上述总结的规律，无一不可用于洛伦采蒂身上。

首先，图37中四个农民打谷组成的恰恰是我们所谓的"图式"；也就是说，它是在构图层面上发生的事实，是诸多图像因素为组成一个有意义的图像单位而构成的结构性关系。这些图像因素包括：四个农民站在成束谷物铺垫而成的空地上；他们分成两列相向打谷；左边一组高举的连枷正悬置在空中，连枷的两截构成90°角；右边一组的连枷正打落在地面的谷物上，连枷相互平行；在农民背后是一所草房子和两个草垛，草垛呈圆锥状；它的前面有两只鸡，后面依稀有三只鸡正在啄食。尽管在较洛伦采蒂年代

【68】张铭、李娟娟《历代〈耕织图〉中农业生产技术时空错位研究》，《农业考古》2015年第4期，页74、75。

上：图30　程棨本场景："浸种"与"耕"

中：图31　忽哥赤本场景："收刈"与"登场"

下左：图32　故宫本《耕图》

下右：图33　故宫本《耕图》场景组合示意图

 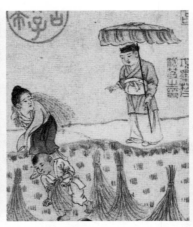

左：图34 故宫本细节"地方官员"　　中：图35 程棨本细节"地方官员"　　右：图36 忽哥赤本细节"地方官员"

为早的欧洲，不乏找到一人或二人用连枷打谷的场面，但如此这般的四人组合则仅此一见。而这样的图像要素组合，却是宋元时期《耕织图》图像系列中的常态。

其次，当我们将之与忽哥赤本的"持穗"场面作比较时，不仅看到几乎相同的图像要素：四个农民站在铺藉满地的谷物之上，用连枷为谷物脱粒；两个连枷高高举起呈90°角，两个连枷落在地面相互平行；背后呈圆锥状的草垛；画面一侧都有两只鸡正在啄食，而且还能发现几乎相同的构图，只是它们正好呈现出镜像般的背反！镜像般的关系还可以表现为二图中连枷的关系：前图中连枷在空中呈交错状，在地面呈平行状；后图中则相反，是在地面呈交错状，在空中呈平行状。这种关系完全符合我们上文所揭橥的《耕织图》图像系列内部变异的规律。

可以补充的一点是，忽哥赤本出现的鸡的形象（还有草垛上的飞鸟）在程棨本中并未见，但据所附之诗有"黄鸡啄余粒，黑乌喜呱呱"之句推测，原楼璹本《耕织图》中应该是有鸡（和鸟）的。南宋故宫本《耕织图》应该更接

图37 《好政府的功效》场景"打谷"细节

图38 焦秉贞《耕织图》
场景"持穗"

近原本，其中亦无鸡，但这可以通过因扇面整合了二十一个场景而出现不同程度的简化来解释。程棨本虽然是现存最早完整的摹本，但这并不排斥其他摹本中保留了更早的信息。例如康熙时期的焦秉贞本，其打谷场面即有鸡（图38）。联系到故宫本打谷场面中右二人的连枷并不那么整齐而与焦秉贞本相似，可以推测这种连枷的排列会有南宋甚至楼璹原本的渊源。但焦秉贞在创作中也进行了一定的图像改造，如打谷场景中的斜向构图和空间深度的表现，显示他所受西洋透视法的影响；打谷的农民不再平行，连枷的参差感更强；而两只白色的鸡被描绘在画面前景处。如果做一个比喻的话，可以把忽哥赤本的构图看成是焦秉贞构图中画面中心那位旁观者眼中所见，亦可把焦秉贞的构图看成是暴露了忽哥赤本中观者的眼光而成（图38），反映出画家根据自身需要对图式所进行的灵活调整，并非亦步亦趋的追随。而这与洛伦采蒂画中透露的规律高度一致，说明包括洛伦采蒂在内的所有图像，都在图式变异的逻辑之内，同属于这一图像序列中的不同变量，共同指向一个使彼此同属一体的原本。

以此为基础去看其他图像，我们会有更加惊人的发现。

例如，上述"图像的保守性"同样发生在洛伦采蒂的画面中。田中英道的突发灵感在此将得到理论和实际证据强有力的支撑。洛伦采蒂和程棨一样，为什么在各自的画面中都没有引用同时代更为先进的耕作模式和技术，却用更落后的形式取而代之？唯一的答案：图像的保守性。在程棨，是他承袭了楼璹画面中的既定画法（直辕犁）；在洛伦采蒂，是他接受了某种既定画法的影响（图39），但出于某种原因（例如不理解）却无法全

上：图 39　程棨本场景"耕"细节
下：图 40　《好政府的功效》场景"耕地"细节

盘照搬，只能以与之相类似的本地传统（抓犁，Scratch plough）替换之（图40）。这一举措还可见于两个画面中极为相似的细节：在程棨画面的右下角，是为犁地的中国农夫准备的中式茶壶和茶碗；而在洛氏画面的左上角，则为同样劳作的意大利农夫，准备了典型的当地风格的水罐和陶盘——二者恰好以对角线构成镜像关系。洛伦采蒂这一事例中的工作方式，与上一事例毫无二致。

　　最后，当我们把视野从点扩展到面时，即可从《好政府的寓言》的整个乡村场面（所谓的"第一幅风景画"）中，清晰地看到同样的逻辑在起作用。前面提到的 Feldges-Henning 的观点认为，这一部分图像根据的不是普遍适用于中世纪欧洲的年历，而是中世纪意大利特有的年历，配置的是从三月到九月（从春到夏）的典型农事活动，但 Feldges-Henning 并没有解释，为什么这些本来单幅构图的农事活动场面，会在整个欧洲范围内，被第一次组合起来，形成一个统一的画面？是什么决定了西方"风景画"从无到

有的突破？田中英道所提的问题：那些从高处俯瞰的视角、渐行渐远的山峦，究竟从何而来？事实上，洛伦采蒂在此的做法，遵循的是与《耕织图》系列获取故宫本扇面之整体构图完全相同的逻辑，更何况这一次他所需要的并不是原创，仅仅是一张小小的扇面或卷轴在手而已。那么，这真的可能吗？回答是肯定的。即这里除了"打谷""耕地"等镜像般细节的相似之外，其他图像要素如农事活动的表现，异时同图的结构，右下部的桥梁和图像上方的远山，从图式的意义而言，这一切都如出一辙。唯一重要的区别是，这里的构图采取了长方形而不是圆形而已，而即使是这一点，也完全符合上述图式变异的逻辑。

从上述图像分析可以看出，包括洛伦采蒂在内的所有图像，同属于《耕织图》图像序列中的变量（即使是材质亦然，即洛伦采蒂采用的湿壁画技法，也符合《耕织图》系列从纸本、绢本，到石本、木本的媒介转换的规律），它们共同存在着十分接近的原本。这种图像的规律，在方法论意义上可以借用维也纳艺术史学派创始人李格尔（Aloïs Riegl）的观点来说明。即当他在谈论两个异地装饰图案之相似性时说："在埃及和希腊所出现的棕榈叶饰不可能在两地独立地发明出来，这是因为该母题与真实的棕榈并不相像。我们只能得出结论说，它起源于某地并传播到另一地。"[69]图案如此，构图层面上的图式就更是如此。也就是说，当作为高度智力劳动成果的一处构图，与异地出现的另一处构图极其相像时，一条方法论的原则是：与其讨论图像间的巧合，毋宁讨论其间的因果关系。因为从图式的相似程度来看，图式之间相互影响的可能性，要远远大于其各自独立创始的可能性；易言之，从几率上看，证明两者间没有联系，要比证明其关联更加困难。

但是，仅凭上述联系远远不够，还有更多问题需要讨论，[70]更多秘密有待发现。

在对这些秘密做出最终揭示之前，我们先来介绍一下安布罗乔·洛伦采蒂。

【69】Aloïs Riegl, *Problems of Styles. Foundations of for a History of Ornament*, trans.by Evelyn Kain, Princeton University Press, 1992, p. 9.

【70】如在洛伦采蒂笔下，西方艺术史上首次出现的横轴构图、城乡布局等，很容易联想到北宋张择端的《清明上河图》；后者同样用城门区分出乡村与城市空间，并通过桥进入另一环境。另外，从高处俯瞰的山水图式在宋元甚至唐五代时期的中国已经非常常见，如五代敦煌壁画《五台山图》、北宋王希孟的青绿山水《千里江山图》等；除此之外，《好政府的寓言》与《清明上河图》图像空间中的诸多细节表现（如楼上的旁观者、楼下的售卖场景等），都非常相似。但它们只为本文提供一般的语境，不足以给出本文所需的充分的因果联系，须另文处理。

六、洛伦采蒂的"智慧"

锡耶纳画家安布罗乔·洛伦采蒂约生于 1290 年左右，卒于 1348 年。他是另一位著名的锡耶纳画派画家皮埃特罗·洛伦采蒂（Pietro Lorenzetti,1280-1248）的弟弟，曾与其兄共同师从锡耶纳画派的创始画家杜乔（Duccio di Bouninsegna，1255-1319），并成为另一位著名画家西蒙内·马提尼的有力竞争者。1327 年当马提尼动身去当时教廷所在地阿维尼翁之后，安布罗乔成为锡耶纳最重要的画家。1348 年，他与其兄均死于当年爆发的大鼠疫【71】。

洛伦采蒂在画史上素以"智慧"著称。1347 年 11 月 2 日的一次锡耶纳立法会议实录，就提到了他"智慧的言论"（sua sapientia verba）【72】；人文主义者吉贝尔蒂(Lorenzo Ghiberti,1378 或 1381-1455)则盛赞他为"最完美的大师，能力超群"（perfectissimo maestro, huomo di grange ingegno），"一位最高贵的设计者，精通设计艺术的理论"（nobilissimo disegnatore, fu molto perito nella teorica di detta arte），和"有教养的画家"（pictor doctus）【73】；瓦萨里（Giorgio Vasari, 1511—1574）甚至犹有过之，称"安布罗乔在他的家乡不仅以画家知名，更以青年时代即开始研习人文学术而闻名"（Fu grandemente stimmato Ambrogio della sua patria non tanto esser persona nella pittura valente, quanto per avere dato opera agli studi delle lettere umane nella sua givanezza），被同时代学者誉为"一位智者"（titolo d'ingegnoso）【74】。无论是关乎"设计""理论""教养"还是"人文学术"，这些评论似乎都更强调他那在图像方面异乎寻常的"心智"能力；其中一项还尤其强调了他青年时代就有的"研究"或"学习"（意文 studi 同时意味着"研究"和"学习"）能力，这一点，我们从前人的研究和上文的分析，已能略见一斑，但似乎仍有更多的东西有待发现。我们从他的其他作品再做些分析。

被吉贝尔蒂赞美的对象其实不是为我们今天所盛道的《好政府的寓言》，而是创作于 1336 年至 1340 年间的另外一系列画。这一系列画原先画于锡耶

【71】按照西文习惯，安布罗乔·洛伦采蒂的简称应该是安布罗乔；本文则按中文习惯称其为洛伦采蒂，为了与其兄皮埃特罗·洛伦采蒂相区别，下文仅称其兄为皮埃特罗。

【72】Joseph Polzer, "Ambrogio Lorenzetti's War and Peace Murals Revisited: Contributions to the Meaning of the Good Government Allegory", *Artibus et Historiae*, Vol. 23, No. 45 (2002), p. 75.

【73】同上。

【74】同上。

纳的方济各会堂（San Francesco a Siena）的教务会议厅；1857 年，其中的两幅被切割下来，安置在旁边教堂内的皮科罗米尼礼拜堂（Capella Bandini Piccolomini）（即今天的位置）。其中的第一幅即《图卢兹的圣路易接受主教之职》（图 41）。圣路易本为皇族，其父即为图中戴着王冠的那不勒斯国王查理二世。他之所以支着颐，用忧愁的眼光看着圣路易，是因为圣路易放弃了王位继承权，进入方济各修会极端派别属灵派（the Spirituals）；并以继续留在属灵派为前提，接受了教皇彭尼法斯八世授予的图卢兹主教之职。作者采用了对称构图，用建筑框架将画面分为两半。该构图形式由于影响中心透视，在十五世纪逐渐消失，但这里，却为充满着不完整性和图像暗示的画面内部空间，提供了一个稳定的外框。我们首先看到的是前景中长椅上的各位主教的背影，背影继续往画面两端延伸；然后是中景主教和国王的正面像以及圣路易的侧面像；再往上是左侧彭尼法斯八世、一群市民和侍从组成的队列，构成画面的第三条水平线。通过第三条水平线与画面的中心柱的交叉，即可把构图切割成一个潜在的十字架。位于该十字架左端的是彭尼法斯，但我们通过该在线两位后仰的市民和另一位市民右手大拇指的指向（图 42），可以清晰地发现右侧尽头的一位披发男人即基督（实质指圣方济各，因为后者被誉为"另一个基督"）的形象。这一设计用空间的暗示，强烈地凸显出教皇和基督（方济各）的对峙，反映出方济各会极端派鲜明的意识形态倾向——其实质是把方济各会与罗马教会对立起来。达尼埃尔·阿拉斯（Daniel Arasse, 1945-2004）在洛伦采蒂晚些时候的作品《圣母领报》（Annunciation, 1344）中再次发现了这个姿态（图 43），并把它归结为其兄皮埃特罗与他的共同发明，意为"祈求慈悲"（à la « demande charitable »）[75]。确乎如此，我们在阿西西圣方济各会教堂下堂的圣加尔加诺礼拜堂（San Galgano），在皮埃特罗所画的《圣母子与圣方济各和施洗约翰》中同样看到了这一手势（图 44），但其意义却有另解。

首先需要强调的是它的形式意义。也就是说，《圣母领报》中大天使加百列的手势并未指向任何实质人物，而仅仅指向左侧的画面边框，以及画面以外的空间；而这与洛伦采蒂所擅长的不完全构图形式完全一致，仅仅意味着"画外有画，山外有山"，意味着边界之外，有更广大世界的存在。

其次，我愿意指出它的实质意义。这种意义要在整个方济各会的图像意

【75】Daniel Arasse, *Histoires des peintures*, Éditions Denoël, 2004, p. 71.

上左：图 41　安布罗乔·洛伦采蒂，《图卢兹的圣路易接受主教之职》
上右：图 42　《图卢兹的圣路易接受主教之职》细节主教之职》锡耶纳的方济各会堂 1336-1340
下左：图 43　安布罗乔·洛伦采蒂，《圣母领报》，1344
下右：图 44　皮埃特罗·洛伦采蒂，《圣母子与圣方济各和施洗约翰》阿西西圣方济各会教堂下堂圣加尔加诺礼拜堂，1325

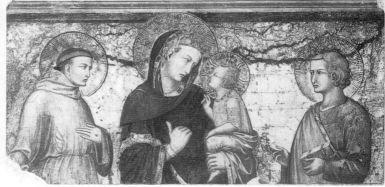

义系统中来索解，即对于圣方济各和方济各会，以及阿西西圣方济各教堂在时代所赋使命的特殊认识。这一认识的几项要素均围绕着圣方济各展开，包括：圣方济各是《启示录》中所预言的从"日出之地"或"东方"升起的"第六印天使"；阿西西圣方济各教堂是当时唯一的一所面向东方的教堂；以及，阿西西圣方济各教堂上堂东墙图像配置中蕴含的视方济各为开启"第三个时代"或"圣灵时代"之先驱，以及视方济各会尤其是其中的属灵派为超越罗马教会的时代先锋的意义。【76】

　　更值得重视的是上述两种意义的合流。换言之，在洛伦采蒂所在的时代（13世纪末—14世纪上半叶），那个画面外延伸的空间已经与真正的"东方"融为一体；方济各会，那个崇拜"从东方升起的天使"的修会，变成了西方基

【76】参见李军《可视的艺术史：从教堂到博物馆》，北京大学出版社，2016 年，页 261—280。

督教最为狂热地向东方传教的急先锋。

　　这一事业虽然肇始于方济各会创始人圣方济各本人 1219 年赴埃及的传教，但它的真正开启，却在从 13 世纪中叶到 14 世纪中叶这一世界史上著名的"蒙古和平"（Pax Mongolica）时期。其间最重要的历史人物如柏朗嘉宾（Jean de Plan Carpin，1245-1246 年间第一次到达蒙古）、鲁布鲁克（Guillaume de Rubrouck, 1253 到达哈剌和林）、孟高维诺（Giovanni da Montercorvino，于 1294 年在大都建立东方的第一个拉丁教会）、安德里亚（Andreas de Perugia，于 1314 年到达大都，1322 年成为泉州主教），以及教皇特使马黎诺里（Marignolli，于 1342 年护送"天马"和传教士到达大都）等人，无一例外竟全是方济各会教士！这绝非偶然，期间既有第一位方济各会教皇尼古拉四世的苦心经营（是他派遣了孟高维诺），更有方济各会本身特有的意识形态的推波助澜，深刻地反映了方济各修会本身尤其是属灵派在约阿希姆主义的末世论思想召唤之下，渴望在更广大的世界建功立业的愿望。而此时，蒙古全球征服的狂风巨浪，已经摧毁了大部分使东西方相互隔离的藩篱，辽阔、富庶、梦幻一般的东方，就像隔壁的风景那样，第一次变得触手可及。更多的商人们，在马可波罗的传奇和裴哥洛蒂（Pegolotti）的《通商指南》（Pratica della mercatura）指引下，蜂拥般往来于欧亚大陆两端，追逐丝绸和利润。[77]而这正是在锡耶纳方济各会堂的方寸之地发生的事情。在同一个礼拜堂的另一个墙面，在同出于洛伦采蒂之手的《方济各会士的受难》（图 45）一画中，东方与西方面面相觑，狭路相逢！

　　画面同样采取了与前者类似的三层构图。前景是由两个高大的侩子手围合而成的一个空间，右边的一位正将屠刀插入鞘中，脚下地面依稀可以辨认三（？）颗用短缩法绘成的头颅；左边一位则挥刀砍向跪在地面的三位方济各会士，点出此画鲜明的"殉教"主题。中景是建筑框架内分成两列的一排人，他们具有明显的东方和异国情调，尤其是左列的三位（图 46），左边男人缠头是伊斯兰式的，右边士兵的盔甲是蒙古式的，而正中那位惊讶地捂嘴者，他那杏仁状的眼睛，扁平的鼻子和脸，还有顶端带羽毛的翻沿帽子，在在表明他是一位货真价实的蒙古人！最后是第三层位居正中、高高在上的君王形象，他与两列人物形成的构图形式，明显源自乔托的相关构图（佛罗伦萨圣

【77】Francesco Balducci Pegolotti, *La pratica della mercatura*, edited by A. Evans, Cambridge, Massachusetts, 1936.

十字教堂巴尔迪礼拜堂的《圣方济各在埃及苏丹面前的火的考验》）。但此画的特异之处在于，洛伦采蒂的构图中充满了微妙的形式语言的设计，如上述中心人物和两列侍从的关系同样构成了一个十字架形，但这一次，区别于前图偏于一侧的取向，这里的十字架形更多地表现了中心人物内心的分裂与彷徨，这可从他所穿的那双"状如箭头"[78]的红鞋看出（分别指向侩子手和殉教者），也可见于君主脸上那夹杂着嫌恶与惊异的复杂表情。

至于图像所表现的"殉教"题材，学界历来有摩洛哥"休达"说（Ceuta，1227）；印度"塔纳"说（Tana，1321）和中亚"阿麻力克"说（Almalyq，1339）之分。[79]"塔纳"说基本可以排除，因为当年吉贝尔蒂的记载中，原画所在的教务会议厅中，本来就有关于"塔纳"殉教的画面；吉贝尔蒂甚至详细描绘了画面的情节，如洛伦采蒂画出了塔纳殉教者如何遭致"雷雨"和"冰雹"的奇迹，[80]而这可见于鄂多立克的《游记》的记录，却与现存画面不合。剩下

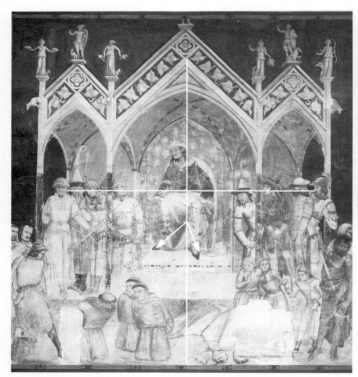

左：图45　安布罗乔·洛伦采蒂《方济各会士的殉教》锡耶纳

右：图46　《方济各会士的殉教》细节：蒙古人

【78】Roxann Prazniak, "Siena on the Silk Roads: Ambrogio Lorenzetti and the Mongol Global Century, 1250-1350," *Journal of World History*, Vol. 21, no.2 (June 2010), p. 202.

【79】S.Maureen Burke, "The Martyrdom of the Francescoans by Ambrogio Lorenzetti," Zeitschrift für Kunstgechichte, 65.Bd., H.4 (2002), pp. 478-483.

【80】L.Ghiberti, *I Commentarri, introduzione e cura di L. Bartoli*, Giunti, Firenze, 1998, 1. Ⅱ, Ⅲ, 1, p. 88.

的"休达"说和"阿麻力克"说均有可能。"休达"说涉及的年代最早（1227），地点在摩洛哥，与蒙古人无关；"阿麻力克"最晚（1339），发生的场地则正好在察合台汗国，最有可能。但也不可过于拘泥。洛伦采蒂创作这批画的年代在1336年至1340年间，与《好政府的寓言》（1338—1339）正好相合；这一时期也是东方和蒙古主题在整个意大利愈演愈烈之际。大概从13世纪下半叶开始，意大利绘画即热衷于在传统宗教题材如《基督受难》中，为罗马士兵加上一身时髦的蒙古行头和程序化的东方样貌，如头戴尖帽、身穿丝袍和长靴，披散的头发和分叉的胡子，等等。[81]这在本图像中即有所体现（图47、48）。

但其中异乎寻常的自然主义，仍然是洛伦采蒂独有的特色。一个基本的事实：如果没有真人在眼前，像图46中那样的蒙古人是绝无可能画出的。[82]基于同样的理由，奥托·帕赫特将《好政府的寓言》中的乡村景象，称为"现代艺术中的第一幅风景肖像"，极言其对景写生的性质。从图48中的其他细节，如那个时代典型的半袖蒙古服，半袖外缘的类似八思巴字的装饰，均非出于观察而不得。

但比较起来，构成洛伦采蒂特色的更重要的因素，却在于他对于既定构图或图式的敏感和善于吸收。蒲乐安（Roxann Prazniak）注意到，"一系列激动人心的视觉相似性"[83]，存在于洛伦采蒂的《方济各会士的殉教》与拉施德丁（Rashid al-Din）的大不里士抄本《史集》（Jāmi al-tawārikh，1314）中的插画《处决贾拉拉丁·菲鲁兹沙赫》（The Execution of Jalāl al-Dīn Fīrūzshāh，图49）之间。例如侩子手都举刀砍头；都有人探出半个身子好奇地窥探处决；被处决者都被反绑着跪在地上，身体微微前倾；在他们身后都有一根做标识的直柱；人物之间都凭借眼神和姿态彼此交流；坐在宝座上的

【81】参见郑伊看《14世纪"士兵争夺长袍"图像来源研究》，《艺术设计研究》杂志2013年第3期，页95—101；以及作者的未刊稿《"从东方升起的天使"——在"蒙古和平"语境下看阿西西圣方济各教堂图像背后的东西方文化交流》。

【82】学者一般指出的蒙古人在意大利的事实有：1.1300年罗马教会千年大庆（the Jubilee of 1300）时，曾有一队中国的蒙古基督徒前来朝圣；2.当时在地中海地区和意大利盛行奴隶贸易，有很多蒙古奴隶存在。这些条件为安布罗乔如实刻画蒙古人创造了条件。参见 Lauren Arnold, *Princely Gifts and Papal Treasures: the Franciscan Missions to China and its Influences on the Art of the West, 1250-1350*, Desiderata Press, 1999, p. 58; Iris Origo, "The Domestic Enemy: The Eastern Slaves in Tuscany in the Fourteenth and Fifteenth Centuries," *Speculum*, Vol. 30, No. 3 (Jul., 1955), pp. 321-366; Leonardo Olschki, "Asiatic Exoticism in Italian Art of the Early Renaissance," *The Art Bulletin*, Vol. 26, No. 2 (Jun., 1944), pp. 95-106。

【83】Roxann Prazniak, "Siena on the Silk Roads: Ambrogio Lorenzetti and the Mongol Global Century, 1250-1350," *Journal of World History*, Vol. 21, no.2 (June 2010), p. 204.

左：图 47　《方济各会士的殉教》细节：殉教者与柱子
右：图 48　《方济各会士的殉教》细节：探身的蒙古人

君王，都露出了诧异与嫌恶的表情【84】……还可以补充的细节是帽子上红色的翻沿、右衽袍服的半袖与里衣的组合等等。这些构图层面的相似性，决定了洛伦采蒂的画较之于乔托更接近于《史集》的插图。种种迹象表明，在锡耶纳和大不里士以及意大利和波斯（伊利汗国）之间，确实存在着循环往复的文化交流。【85】尽管在上述问题上，蒲乐安保守地承认"尚缺乏文献证据"来证实这种联系，但这种说辞本身，仅仅证明了以文献为圭臬的历史学家难以自弃的偏见而已——事实上，图像本身已经为之提供了足够的证据，因为这些证据一直以自己的方式在说话！换言之，如果没有亲眼所见蒙古人，洛伦采蒂绝无可能臆造出如此生动的蒙古人形象；与之同理，如果没有《史集》的构图以某种形式出现在眼前，洛氏同样无法炮制出如出一辙的构图。而这一点，我们已经在上文屡次申述过了。

　　同时向自然和图像学习，这极好地诠释了何谓洛伦采蒂的"智慧"。

图 49　拉施德丁《史集》大不里士抄本插图：《处决贾拉拉丁·菲鲁兹沙赫》 1314

【84】同上，pp. 206-207。
【85】同上，p. 189。

七、蠕虫的秘密

带着以上讨论的启示和收获，我们需要再次返回锡耶纳公共宫的九人厅，再次以新的眼光审视《好政府的寓言》中的图像，重新处理前文中未遑解答的问题：那东墙上九位舞者身上奇怪的纹样，究竟意味着什么？那些蠕虫和飞蛾，究竟蕴含着洛伦采蒂怎样的"智慧"？它们是否真的如斯金纳所说，是沮丧和悲伤的象征，是城邦集体情绪的破坏者？

从舞者队列的顺序来看，有蠕虫和飞蛾图案者分别占据其中的第一和第六位，在九人队列中并不特殊；但从视觉上看，它们确实位居中心，是其中最不被遮挡、最引人注目的形象。仔细观察可知，蠕虫图案与飞蛾图案之间紧密相连：它们身上都有红色的横向条纹，条纹数量基本上等于十条（图51、52），这让我们意识到，它们与其说是两种不同的生物（如斯金纳认为的那样），毋宁更是同一种生物的两种不同的状态！那些没有脚的"飞蛾"严格意义上并不是飞蛾，而是前面的那些蠕虫长出了四叶翅膀而已。根据这样的洞见，我们再来观察蠕虫图案者身后的那位舞者的背影，上面的图案乍一看似乎是些抽象的纹样，但其实不然：那位居中央并与菱形图案相间而行的呈两头尖、中间鼓起的形状，明明白白是一个茧型图案（图53）。【86】我们甚至能从这个茧型图案上，看到原先蠕虫形状的暗示（两端有收缩的黑点，一端黑点上有红头）。从蠕虫、虫茧再到飞蛾——把三个图案联系起来，展现的恰恰是昆虫生命形态的完整过程；而茧型图案所提供的恰恰是这一生命过程的第二个阶段——一个过渡阶段。在这一方面，斯金纳显然是看走眼了。他因为未能辨识出其中一个重要图像的信息，也不关注图像中其他细节的作用，而是用头脑中既定的观念代替了观察，致使他的阐释尽管显得言之凿凿，却与图像自身的逻辑背道而驰。

那么，九人舞蹈行列究竟代表什么？ Max Seidel 最早指出，舞者排成的蛇形线（S）是锡耶纳（Siena）城邦的象征【87】；蒲乐安在此基础上释为

【86】C. Jean Campell 最早提到了这一点。但具体观察和分析全是笔者自己的。参见 C. Jean Campell, "The City's New Clothes: Ambrogio Lorenzetti and the Poetics of Peace," *The Art Bulletin*, Vol.83, No.2 (Jun., 2001), p. 247.

【87】Max Seidel,"'Vanagloria': Studies on the Iconograpy of Ambrogio Lorenzetti's Frescoes in the Sala della Pace," *Itatian Art of the Middle Ages and Renaissance, vol.I,Painting*, Hirmer Verlag, 2005, p. 308.

当时神学中上帝的本性"无限"（infinity）的化身，意味着"平衡和更新"【88】；而 C. Jean Campell 则看作是"用舞蹈的循环往复来隐喻自然的生成过程"，从而是"现实"的一道"诗意的面纱"【89】。本文不拟在此做过多的讨论，只愿意从图像自身的逻辑出发，指出本人自己的一点观察。即，表面上看起来，从队列起始的第一人（着蠕虫图案舞者）到最后一人（打响板者旁边的红衣舞者），舞蹈行列显示的是一个时间过程。就此而言，着蠕虫服者是第一人，着虫茧服者是第五人，着飞蛾服者是第六人。三者在舞队中所占据的位置（一、五、六）似乎看不出有任何的微言大义，但若我们从画面呈现的空间关系着眼，即会发现，舞队的九人恰好根据其所在的空间位置，构成了三种组合：第一种是由右面的三位舞者构成的一个三角形；第二种是由左面的三位舞者构成的另一个三角形；位居中间的舞者也构成一个三角形，他们恰恰是最引人注目的三位舞者，也恰恰是身穿生命图案服饰的唯一三位舞者。（图 50）三个三角形构成了左中右的空间关系，而中央的三角形占据着核心的位置。再仔细观察，组成中央三角形的三位舞者还具有空间的指示作用：第一位舞者（着蠕虫服者，编号第一）指示着右面三位舞者的三角形，代表生命的第一阶段；第二位舞者（着虫茧服者，编号第五）指示着中央的三角形，代表生命的第二阶段；第三位舞者（着飞蛾服者，编号第六），代表生命的第三阶段。就此而言，这里的关键词其实不是"九"，而是"三"；"九"是"三"的倍数，其实也是"三"。

而"三"，在基督教语境中，首先也必然意味着"三位一体"（Trinity）。就中央三角形而言，这里的"三位一体"是蠕虫、虫茧和飞蛾的同在，即生命的"三位一体"。那么，二者之间真有关系？在图像表现中，蠕虫的姿势显得放肆和凶蛮，似乎与暴虐的圣父相似；虫茧则含蓄和静止，也类似于圣子的"道成肉身"；而长着翅膀的飞蛾，亦可与作为鸽子的圣灵相仿佛。笔者曾经在一项有关阿西西圣方济各教堂的研究中，揭示了教堂上堂的图像配置中隐含着的与之非常相似的"三位一体"，即：北墙的第一幅是创世的上帝形象；南墙第一幅是圣母领报即道成肉身或圣子的意象；东墙正在下降的鸽子与圣方济各双手合十跪地祈祷相组合，是圣灵的形象；图像程序从北墙到南墙再到东墙的发展，意味着从旧约的圣父时代向新约的圣子时代，最后向第三个也是最后一个时代——圣灵时代——的过渡；

【88】Roxann Prazniak, "Siena on the Silk Roads," pp. 196-197.
【89】C. Jean Campell, "The City's New Clothes," pp. 248-249.

图 50 《舞蹈》人物局分析图
图 51 《舞蹈》细节：《蠕虫》
图 52 《舞蹈》细节：《飞蛾》
图 53 《舞蹈》细节：《虫茧》

而第三个时代的标志，即圣灵向圣方济各的降临，以及方济各会所承担的特殊使命。[90]将"三位一体"历史化而与"三个时代"相结合，肇始于12世纪著名预言家约阿希姆的思想；但在13至14世纪，它已经变成了方济各会尤其是其中的属灵派的一项重要的思想传统。前面已经说过，洛伦采蒂在九人厅绘制壁画期间（1338—1339），他也在锡耶纳方济各会堂绘制系列壁画（包括现存的《圣路易》和《殉教》），从某种意义上说，这一期间他其实一直与方济各会属灵派的主题相始终；更何况，他的兄长皮埃特罗曾长期在阿西西方济各教堂下堂从事壁画绘制（尤其在1325年），该教堂的图像程序对洛伦采蒂来说绝不是秘密。蒲乐安提到，"1330年代末至1340初"，也就是洛氏作画期间，正值"融合了属灵派和新摩尼教的异端活跃之时"；而不久之前，甚至连锡耶纳九人执政官之一（1308—1311）的Baroccino Barocci也持异端立场，并被宗教裁判所判处火刑[91]；而被洛伦采蒂画入笔下的方济各会殉教者，也都是极端的属灵派。因而在九人厅的壁画中，洛伦采蒂画上了受到属灵派思想浸染的图像，并非没有可能。九人舞者图像组成的相互交错的三组人员，也让人想起约阿希姆著名的《三位一体图》的图像形式。其具体程序可以解读为：第一位舞者（着蠕虫服者）开启第一时代（圣父时代）；第五位舞者（着虫茧服者）开启第二时代（圣子时代）；而第六位舞者（着飞蛾服者）正欲通过第三组舞者手搭的一座"桥梁"，恰好意味着第二时代的结束和第三时代的即将开启！而即将开启的第三时代，是一个理想的世界和黄金时代，按照约阿希姆的经典表述，"将不再有痛苦和呻吟。与之相反，统治世界的将是休憩，宁静和无所不在的和平"[92]。不错，最后的关键词正是"和平"。

当然，对于"有教养的画家"洛伦采蒂而言，仍然有一个属于图像的问题没有解决。即，他为什么要采取蠕虫、虫茧和飞蛾的图案？这些图像又有什么来源？既然他在其他图像（包括前文讨论过的乡村风景画）中，强烈地显示了向自然和图像传统学习、巧于因借的"智能"，那么，在同一个墙面的另外部分，这种逻辑难道不会同时发挥作用？

【90】李军《历史与空间——瓦萨里艺术史模式之来源与中世纪晚期至文艺复兴教堂的一种空间布局》，载中山大学艺术史研究中心编《艺术史研究》2007年刊总第九辑，页345—418。

【91】Roxann Prazniak, "Siena on the Silk Roads: Ambrogio Lorenzetti and the Mongol Global Century, 1250- 1350," *Journal of World History*, Vol. 21, no.2 (June 2010), p. 214.

【92】Jean Delumeau, *Une histoire du paradis, Tome 2*, Fayard, 1995, p. 48.

八、为什么是丝绸？

关于舞者所穿衣服的质地，学者们的态度不是漠不关心，就是轻率判定它们是丝绸。[93]

但为什么是丝绸？

从舞者图像的细部，可以清晰看出，每位舞者衣服的袖口或者下摆都缀有流苏，这样的质地表明：它们不一定是丝绸，更可能是羊毛类制品。

但实际上，不管是不是丝绸，它们确乎表述丝绸的主题，其理由我们将下面出示。

首先让我们尝试去发现洛伦采蒂表述中一个明显的"观察"错误。即：他笔下的蠕虫和近似蜻蜓的飞蛾在生物学意义上并非一类；也就是说，他笔下的"蠕虫"羽化后变成的"飞蛾"要远为肥硕，形态与"蠕虫"毫不相像；而"蜻蜓"的幼虫则生活在水中，与其羽化后的成虫较为相似，俗称水虿，有六只脚和较硬的外壳。换句话说，洛伦采蒂的蠕虫和蜻蜓状的飞蛾并非出自观察，而是缘于概念或者图式。就概念而言，三种形态呈现的一致性可以为证。从舞蹈队列构思的复杂精妙也可以说明，其背后隐藏的观念，绝非斯金纳所欲防范对抗之负面情绪或恶，而是带有正面意义的、类似于"过渡仪式"（ rite de passage）所欲达成的升华与完满。而就图式而言，问题是，在当时的欧洲，又到哪里去寻找一种关于昆虫的图式，它既可以满足上述"过渡仪式"的升华要求，又可以赋予洛伦采蒂以决定性的灵感？

这两种条件真的存在，而且就在洛伦采蒂所在的锡耶纳，就在九人厅。

前面我们详细论证了九人厅中东墙乡村部分的图像，对于楼璹《耕织图》中《耕图》部分的图式从局部到整体的借鉴、挪用与改造，事实上我

【93】前者如斯金纳、Feldges-Henning；后者如 C. Jean Campell、Roxann Prazniak、Patrick Boucheron。Quentin Skinner, "Ambrogio Lorenzetti's Buon Governo Frescoes: Two Old Questions, Two New Answers," pp. 1-28; Uta Feldges-Henning, "The Pictorial Programme of the Sala della Pace: A New Interpretation," *Journal of the Warburg and Courtauld Institutes*, Vol.35 (1972), pp. 145-162; C.Jean Campell, "The City's New Clothes: Ambrogio Lorenzetti and the Poetics of Peace," *The Art Bulletin*, Vol.83, No.2 (Jun., 2001), p. 246;. Roxann Prazniak, "Siena on the Silk Roads: Ambrogio Lorenzetti and the Mongol Global Century, 1250-1350," *Journal of World History*, Vol. 21, no.2 (June 2010), p. 197; Patrick Boucheron, *Conjurer la peur: Siene, 1338*, Édition du Seuil, Paris, 2013, p. 229.

们一直遗漏了对《耕织图》中《织图》部分的考察。当我们现在把眼光转向这一领域时，就会惊奇地发现，《织图》部分的二十四个场面，从浴蚕开始到最后一张表现素丝的完成，正好描述了丝绸生产的全过程；其中养蚕、结茧、化蛾、产卵，再到缫丝和纺织的图像序列，都得到了历历分明的描绘（图54、55、56、57、58、59）。如果说洛伦采蒂受到楼璹《耕图》图式的影响是真的，那么，受到《织图》的影响，也是题中应有之意。但在这里，洛伦采蒂应该说采取了与乡村风景部分不同的图像策略：与前者经常几乎镜像般的挪用相比，这部分采取了遗貌取神、不及其余的方式。仔细观察，图55中的蚕，也像洛伦采蒂的蠕虫那样雄壮硕大，作探身蠕动状；但它们的身体是白色的，而洛氏的"蠕虫"（其实质是蚕）则黑红相间。图56中的蚕茧较圆润，洛氏的则显尖长。差别最大的是蚕蛾。图57中的蚕蛾是真实的蚕蛾，体态肥硕；而在洛氏那里，蚕蛾变成了"蜻蜓"。该如何解释这里出现的差异？

我们相信，丝绸和丝绸生产同样是洛伦采蒂在舞者系列图像中所欲表达的主题之一。但这种表达要受到几项条件的限制。第一，洛氏自己似乎不熟悉与蚕桑相关的丝绸生产的程序和过程，锡耶纳也不生产丝绸，故他对于《织图》的模仿无法做到与乡村风景中那般镜像化的程度；[94]第二，洛伦采蒂自己的主要目的，是借用他从《织图》撷取的重要的形式因素，为他那带有异端色彩、深具危险性的思想（关于"三个时代"和方济各会使命的历史思辨），穿上了一件无害的、带有异国情调的外衣，故也不需要亦步亦趋地模仿；第三，正如前文所述，作为文类的《耕织图》本身亦蕴含着的以农耕和世俗生活为本建构一个理想世界的乌托邦情调，这种中国式的理想随着蒙元世界帝国的扩展而发皇张大，随着《耕织图》本身的流播而影响深远，而丝绸，便成为伴随这种理想的主要的物质和精神载体。

从古代以来，产自"赛里斯国"（Serica，即中国）的所谓"赛里斯织物"

【94】Claudio Zanier 在一项有趣的研究中指出，尽管欧洲在 10 世纪之后即已懂得养蚕，但直到 15 世纪，几乎没有任何文献谈到过养蚕与丝绸生产的关系。他把原因归结为性别因素，即当时养蚕和丝绸生产均由妇女承担，局限在家庭内部并具有排他性，不宜引起以男性撰述为主体的文献的关注。参见 Claudio Zanier, "Odoric's time and the Silk," *Odoric of Pordenone from the Banks of Noncello River to the Dragon Throne*, CCIAA di Pordenone, 2004, pp. 90-104。但本文的研究将证明存在着例外，即洛伦采蒂以图像的方式记录了蚕与丝绸生产的关系。鉴于同时代的图像（如一份西班牙细密画），因困于无缘得见真实之蚕的原因，只能把它们画成像羊那样被圈养在栏中的形象，而洛伦采蒂之所以能够做到跨时代的突破，唯一合理的解释，即在于他看到了来自中国的《耕织图》。

（Sericum，即丝绸），一直是西方世界最梦寐以求的稀缺资源。由于对其生产方式一无所知，西方人不惜为之编造了奇异的出身，认为它们来自赛里斯人从"森林中所产的羊毛"，是他们"向树木喷水而冲刷下树叶上的白色绒毛"，再经他们的妻室"纺线和织布"而成。[95]这种神奇的产品自然而然拥有了两种属性：第一，极其昂贵和奢侈。老普利尼（Pline L'Ancien）曾经哀叹，因为这些奢侈品，"我国每年至少有一亿枚罗马银币，被印度、赛里斯国以及阿拉伯半岛夺走"；[96]第二，质地极为殊胜和舒适。罗马作家这方面的评论多少带一点儿道德谴责的意味，如老普利尼说"由于在遥远的地区有人完成了如此复杂的劳动，罗马的贵妇人才能够穿上透明的衣衫而出现于大庭广众之中"[97]，另一位罗马作家 Solin 则说："追求奢华的情绪首先使我们的女性，现在甚至包括男性都使用这种织物，与其说用它来蔽体不如说是为了卖弄体姿"[98]。前者极言丝绸之物质价值，后者则将丝绸柔顺、随体、宜人和透明的物质属性，升华为一种肯定人类世俗生活的精神价值，即舒适、自由自在和呈现人体之美。

到了 13 世纪以降，丝绸伴随着蒙元帝国的扩张而在欧洲复兴。这一时期欧洲的丝绸大多来自蒙元帝国治内的远东和中亚，以及深受东方影响的伊斯兰世界（包括欧洲的西班牙和西西里）；并在伊斯兰世界的影响之下，欧洲开始了仿制生产丝绸的历程（从穆斯林西班牙经西西里再到卢卡和威尼斯）。这一时期最为昂贵的丝绸，莫过于所谓的"Panni Tartarici"或"drappi Tartari"（"鞑靼丝绸"或"鞑靼袍"）——前者出现在 13 世纪末罗马教会的宝藏清单中，后者则被但丁和薄伽丘等文人津津乐道[99]——来自蒙元帝国（包括伊利汗国）与教廷之间的外交赠礼，其实质即中文文献中常提到的"纳石失"（织金锦，一种以金线织花的丝绸）[100]。这种丝绸用料华贵、做工复杂，蒙元帝室设置专局经营，主要用于帝室宗亲自用或用于颁赐百官和外

【95】戈岱司编《希腊拉丁作家远东古文献辑录》，耿升译，中华书局，1987 年，页 10。
【96】同上，页 12。
【97】同上，页 10。
【98】同上，页 64。
【99】但丁《神曲·地狱篇》第十七歌，十七节。Boccaccio, *Comento di Giovanni Boccacci sopra la Commedia di Dante Alighieri*, 1731, p. 331.
【100】Rosamond E. Mack, *Bazaar to Piazza: Islamic Trade and Italian Art, 1300—1600*, University of California Press, 2002, p. 35; Lauren Arnold, *Princely Gifts and Papal Treasures*, p. 18; 尚刚《纳石失在中国》，《古物新知》，生活读书新知三联书店，2012 年，页 104—131。纳石失并非中国出口欧洲丝绸的全部；除了成品丝绸之外，另外一种作为大宗商品销往欧洲的产品是作为原料的生丝。

番。【101】欧亚大陆对于这种织物趋之若鹜，但一货难求，其地位可做通货使用。我们从那个时期流行于商圈的《通商指南》（Pratica della mercatura）一书即可了解，当时通商的主要目的地即中国（Gattaio，即"契丹"）【102】；其作者佛罗萨伦人裴哥罗蒂（Francesco di Balducci Pegolotti，约 1290-1347 左右）把全书的前八章用于描述如何到达中国的旅程，其终点即蒙元帝国的首都大都（Gamalecco，即"汗八里"），而旅途中最昂贵的货物即丝绸，尤其是"各种种类的纳石失"（nacchetti d'ogni ragione），其出售的单位与其他商品动辄成百上千相比，只以"一"来计算【103】。

但在欧洲，这些价值连城的丝绸首先被用于宗教的目的。现存实物之一可见于保存于佩鲁贾圣多明我教堂的所谓"教皇本笃十一世法衣"（the Paramentum of Benedict XI），而其图像表现则最早可见于锡耶纳画家笔下，如西蒙内·马提尼最富盛名的《圣母领报》（图 60），出现于向圣母报喜的大天使加百列所穿的衣袍——这种被西方学者称作"碎花纹"（the tiny-pattern）的图案，经笔者的仔细辨认，其实是以来自于中国和伊利汗国的莲花为主纹的花叶组合（图 61）。在 14 世纪晚期博洛尼亚的多明我会教堂的《圣母子》像中，也可看到圣母的蓝色外衣上也出现了金色莲花图案，这种图案正是在蒙古时期欧亚大陆从东方向西方传播的图像之一。这种纹饰一直到 15 世纪都盛行于意大利丝绸图案之中，一直到它的源自佛教文化的异质性，被吸收为更符合基督教教义的石榴纹（它鲜红的液汁象征基督的流血牺牲），并成为佛罗伦萨丝绸的基础纹样为止。我们恰好可以在图 62 圣母的衣袍中，看到红地丝绸上的金色莲花，向蓝底丝绸上金色石榴纹过渡的痕迹。而在洛伦采蒂《好政府的寓言》中，在北墙图像那位令人生畏的老者身上，一系列似乎从未引起学者关注的莲花图案（图 63），则向我们展示了一个较早阶段的莲花的样态。

另一类被用于宗教目的的是薄如蝉翼的轻纱。Leo Steinberg 在一项著名

【101】尚刚《纳石失在中国》，页 121。

【102】Francesco Balducci Pegolotti, *La pratica della mercatura*, ed. by A. Evans, Cambridge, Massachusetts, 1936.

【103】原文为"A pezza si vendono: Velluti di seta, e cammucca, e maramati, e drappi d'oro d'ogni ragione, e nacchetti d'ogni ragione, e nacchi d'ogni ragione, e similmente drappi d'oro e di seta salvo zendadi"，即"以一个为单位出售的商品：丝绒、大马士革产的缎子（Canmucca）、maramati、各种金线丝绸。各个种类的纳石失和全是布绢的衣服（nacchi）、薄纱以外类似的丝和金的织物"。Francesco Balducci Pegolotti, *La pratica della mercatura*, edited by A. Evans, Cambridge, Massachusetts, 1936, p. 36.

第一行左：图54　程棨本场景：《浴蚕》
第一行右：图55　程棨本场景：《捉绩》
第二行左：图56　程棨本场景：《下簇》
第二行右：图57　程棨本场景：《蚕蛾》
第三行：图58　程棨本场景：《经》
第四行：图59　程棨本场景：《剪帛》

的研究中发现，大约从 1260 年开始，意大利绘画中关于圣子的表现，出现了一个引人注目的变化，即他身上的衣饰从原先严密裹卷的状态，开始变得半撩分卷，然后逐渐露腿，最后质地变得越来越透明，这样一个"渐趋暴露"的过程。【104】关于变化的原因，Steinberg 的经典答案是归结为这一时期基督教"道成肉身"之神学愈来愈强调上帝之人性的影响。然而对我们而言，更重要的是一个关于物质文化的问题：为什么这一基于神学的艺术变化会与丝绸的使用相伴随？是神学的变化导致了丝绸的使用，还是丝绸的运用本身亦促进了神学的变化？

现在，当我们再次重返九人厅时，一切将显得与众不同。在北墙，在《好政府的寓言》上，和平女神所穿的正是一身轻衣贴体、柔若无物的丝绸（图 64）。除此之外，在东墙，在《好政府的功效》中，城乡之交的城墙上的"安全"（Security）女神，也是一身素白的丝绸（图 65）；而在西墙，在《坏政府的寓言》中，在"暴政"的宝座之下，还有一位身穿素丝的女神，她被绳索束缚着坐在地上（图 66）；旁边的榜题给出，她即北墙上坐在左侧宝座上的"正义"女神——暗示在"暴政"的状态下，"正义"所遭受的命运。图像识别和视觉经验都强烈地告诉我们，三位女神其实不是三位，而只是一位，是同一个形象呈现的三种不同的形态。第一，她们都身着素丝，都是金发女郎，身材与长相基本一致；第二，东西二墙的女神在一切方面都形成正反的对位：在东墙，是伸展四肢的女神腾身空中，她的左手捧着一个绞架，将一个强盗送上绞架，而在西墙，女神保持基本相同的姿态，但手脚均被束缚，束缚她的人牵着一根绳子，与东墙的强盗刚好形成镜像关系；第三，只有北墙的女神保持了对于上述二者的超越，她既不强制别人，也不被人强制，而是自己支撑着自己，呈现出轻松放逸的状态和不假外求的自足。这里，尽管每位女神旁都有榜题标志她们的身份，但榜题使用的观念并不具有优先性。事实上占据优先性的恰恰是图像：是图像用自足的方式界定了自己，而不是观念用强制的方式规定了图像。这里，"安全"的意义即来自图像直言的对于敌人的强制；而被束缚的状态则直接界定了"不正义"，也就是"暴政；而更重要的是"和平"，它与任何强制与被强制均不同，只是缘于内在状态的充足、自持和平静——意味着当你进入如图像中女神那样的状态时，"和平"便降

【104】Leo Steinberg, *La sexualité du Christ dans l'art de la Renaissance et son refoulement moderne*, traduit de l'anglais par Jean-Louis Houdebine, Gallimard, 1987, p. 174.

上右：图 60 西蒙内·马提尼《圣母领报》1333 年，佛罗伦萨乌菲奇美术馆藏
上左：图 61 《圣母领报》大天使加百列衣袍上的纹样
下右：图 62 Simone di Filippo detto dei Crocefissi《圣母子》圣母衣袍细节：莲花纹与石榴纹 1378/1380 Pinacoteca Nazionale, Bologna
下左：图 63 北墙《好政府的寓言》老者衣袍细节：莲花

　　临了。而丝绸，以它与人之间关系最大限度的随顺由人、体贴入微和透明无碍，成为上述自由、宁静、不假外求的精神境界的最佳物质表征。

　　这是"和平"的三位一体，更是"丝绸"的三位一体。

　　与此同时，丝绸不仅把锡耶纳九人厅的三个墙面有机连接在一起，更把锡耶纳与外在世界连接为一个整体。

　　东墙风景有一个我们一直没有关注的重要细节，那就是画面远处石桥上方有一座城市，榜题文字是 Talam，指现实中的城市 Talamone。这是作为内陆共和国的锡耶纳为了获得出海口而购买的港口城市，它位于锡耶纳西部的蒂森海（Tyrrhenian Sea）岸，是锡耶纳通向东地中海的入海口，与热那亚、威尼斯、西西里，并通过北非和地中海东部的伊斯兰世界，从而与蒙元帝国主导的整个欧亚大陆有紧密的贸易和文化联系。画面右下方的一座红色石桥，

右：图 64　北墙《好政府的寓言》场景：和平女神
左上：图 65　东墙《好政府的功效》场景：安全女神
左下：图 66　西墙《坏政府的寓言》场景：被束缚的正义女神

则正好是内陆锡耶纳与其海外世界的连接点；而桥上正在行进着一个商队，
驴身上所驮的长而又窄的货物，有明显的商号标记和井字形绳结——据当时
文献记载，这种叫 torsello 的绳结，是专门供打包丝绸所用【105】——这意味着，
整个东墙画面的叙事开始于这样一个场景：一支商队驮着从海外进口的丝绸，
正在向锡耶纳城市的腹地进发！（图 67、图 68）这一丝绸的主题从右至左穿
越包括红色石桥和红色城门在内的两座"桥梁"，到达城市广场的中心，而
与舞者的主题相融合，并在跨越由两位舞者（其中一位身着红衣）组成的第
三座"桥梁"之前，达到叙事的高潮。

　　而在与九人厅毗邻的另一个空间——立法委员的议事厅（Sala del
Consiglio）——洛伦采蒂的另一幅重要图像，则给出了我们所叙述故事的真
实背景。该厅中最著名的画作是西蒙内·马提尼绘于 1315 年的《宝座上的圣

【105】C. Jean Campell, "The City's New Clothes: Ambrogio Lorenzetti and the Poetics of Peace,"
　　　　The Art Bulletin, Vol.83, No.2 (Jun., 2001), p. 257.

左：图 67　东墙《好政府的寓言》细节：Talamone城和桥上的商队
右：图 68　丝包 Torsello 细节

母子》（Maestà）。在该画正对面的西墙上，是一幅他画于 1328 年的《蒙特马希围困战之中的圭多里乔像》。而在后者的下方，洛伦采蒂于 1345 年画了一幅圆形的世界地图（Mappo Mundi）；这幅地图本来画在一个转盘上，转盘早已不存在，但当时转动留下的痕迹仍清晰可辨（图 69）。在这幅世界地图中，洛伦采蒂将锡耶纳绘于中央，置于对面圣母的目光之下——象征著作为保护神的圣母对锡耶纳的直接关照。

　　这幅失落了的世界地图，可以借助 14 世纪下半叶意大利帕多瓦洗礼堂（Padua Baptistery）的天顶壁画中的一幅地图，揣测其大致的形貌（图70）。后者画出了地中海世界，和欧亚非三块大陆，其中详细描绘出意大利、希腊、红海、阿拉伯半岛和世界其它部分。这一地图明显受到阿拉伯世界地图和托勒密世界地图的影响，较之中世纪早期的 T-O 形世界地图（O 代表圆形世界，O 中之 T 代表欧亚非三洲；亚洲位于 T 字上部，欧洲和非洲分居 T字两侧，世界的中心是耶路撒冷），已有明显的进步。洛伦采蒂世界地图的具体细节，我们并不清楚，但它把锡耶纳画在地图的正中心，代表着当时锡

左：图 69　安布罗乔·洛伦采蒂《世界地图》残迹，锡耶纳公共宫议事厅，1344
右：图 70　Giusto De' Menabuoi《创世》，Padua　Baptistry, 1378

耶纳一种独特的世界观。

　　但是事实上，在 13 至 14 世纪，正值蒙元帝国开创的这一世界史的时代，整个欧亚大陆的中心是在东方；条条道路通向的不是罗马，而是大都。现存于法国国家图书馆的 15 世纪初期的《马可波罗游记》抄本中，出现了波罗兄弟从忽必烈手中接过金牌的情景（图 71）；画中的金牌，可同现存于内蒙古博物馆的金牌实物（图 72）相印证，牌面刻有八思巴文，往来使者和行人们凭借金牌，可以在路途中畅通无阻。因此，当时的锡耶纳虽然位于内陆，但已经和广阔的世界连成一个整体。

　　而在我们的故事中，甚至两幅画的叙事本身，也在相互呼应着这种贯穿欧亚大陆的联系。在《耕织图》系列的最后一幅《剪帛》（图 73）中，有楼璹所配的这样一首五言诗（图 74）：

<div align="center">

剪帛

低眉事机杼，细意把刀尺。

盈盈彼美人，剪剪其束帛。

输官给边用，辛苦何足惜。

大胜汉缲绫，粉浣不再着。

</div>

　　叙述一方面，那些织女们在辛苦大半年之后，将收获的成果——一批批素白的丝绢——剪切成匹，再把它们收迭起来，等着放进左边的藤筐里。另一方面，诗中的五、六两句给出了这些美丽的丝绸的用处和送往的目的地：

"输官给边用，辛苦何足惜"；也就是说，这些丝绸是作为赋税被朝廷征用的，而朝廷则要作为进贡品，运送给边关外的外国。南宋时的边关是北边虎视眈眈的金，而蒙元时的边关更在关山之外——当时的涉外贸易既可以在各蒙古汗国之间，更可以在广阔的欧亚大陆范围内进行。但从宋到元，以农桑立国的基本国策并未改变，因此，这些丝绸被用于国际贸易的角色不但不会改变，而且只会变本加厉，有过之而无不及。那么，当元初的画家程棨在临摹和抄录《耕织图》至此时，他会像当年的楼璹想起宋金交界处的边关，一条风雪交加的小道，一些运送丝匹的人群那样，想起另一个并非遥不可及的天涯，一座小小的山城？想起他笔下的那些美丽的丝绸，会用特殊的包装，装载到一群驴子身上，并在一个春光明媚的日子，穿过一座石桥，再穿过一道城门，最后穿在那些优雅的舞者，和美丽的女神身上吗？

上左：图 71　《马可波罗游记》抄本绘画场景：《忽必烈授予波罗兄弟金牌》，1400，Bibliothéque nationale de France,Paris, MS Fr.2810
上右：图 72　元八思巴文金牌　内蒙古自治区考古所
下左：图 73　程棨本场景：《剪帛》细节
下右：图 74　程棨本场景：《剪帛》附诗

663

一定会的。

他只是没有想到，那条穿越欧亚、从杭州到达锡耶纳的小道，今天会被叫做"丝绸之路"；他更没有想到的是，在那些运送丝绸的可爱的大眼睛的动物身上，还运载了很多其他东西，其中居然有一件他或他的弟子亲自手绘的《耕织图》。

余论：和平女神的姿势

在故事的末尾，我们还需要处理一个前文无暇顾及的问题。

前文谈到，《好政府的寓言》系列画从 14 世纪至 18 世纪都被称为《和平与战争》，故根据当时人的视觉经验，九人厅图像布局的中心无疑是"和平"女神。这种中心的实质并非北墙墙面的物理中心，而是透过象征锡耶纳（即"共同的善"）的老者和象征"正义"的女神的围合而呈现的视觉中心。以三人关系来看待图像，即会发现，三人关系构成了另一种三位一体，存在着从左右两侧的中心向中央的中心让渡的倾向；而从视觉形态看，也就是从两侧威严的正面形象，向中央轻松放逸的侧坐形象的让渡。

首先让我们补充说明一下两侧的图式。那是以中央高大人物的正面像和左右胁侍者构成的图式，其原型为欧洲 12 世纪肇始的《最后审判》图式；从最早的哥特教堂——巴黎圣德尼修道院教堂（Abbatiale de Saint-Denis）——西面门楣上的浮雕《最后审判》上，可以清楚看到这一图式的早期模型。其中耶稣位于中心，两旁围绕着相对矮小的圣徒；门楣上的饰带，左边为上天堂的选民，右边是下地狱的罪人，它们共同构成了众星拱月式的构图。同样的构图也出现于乔托为帕多瓦的斯科洛维尼礼拜堂（Cappella Degli Scrovegni）所画的《最后审判》壁画中，只不过原先在门楣上方的选民和罪人，现在被放在基督和圣徒的下方。

洛伦采蒂"共同的善"的画面毫无疑问应用了这种《最后审判》图式。[106]除了我们提到过的中心构图之外，还可以从画面的这一细节看出：左边是二十四位锡耶纳立法委员，作为善人而与《最后审判》图像中的选民对应；右边可以辨认出几个被缚的罪犯，亦可与《最后审判》中的罪人对应。锡耶

【106】斯金纳称为"一幅世俗化的《最后审判》图像"。Quentin Skinner, "Ambrogio Lorenzetti's Buon Governo Frescoes: Two Old Questions, Two New Answers," p. 11.

纳象征者位于"和平""坚毅""谨慎",和"宽厚""节制"与"正义"之间。左侧的"正义"图像组合虽然不那么典型,基本也可以划入一类。

那么,北墙画面的中心从两侧向和平女神的集中,从图式意义上,即意味着传统基督教《最后审判》图式的中心地位,已被一个明显非基督教色彩的图式取代;该图式呈现为一个头戴桂冠、手拿桂枝、单手支头、斜倚在靠垫上的女性形象,流露出一番轻松放逸、自在自如的气息,与旁边的最后审判图式之庄重、紧张和极端的正面性,形成鲜明的反差。这个形象又是从哪里来的? 她又意味着什么? 2013 年,我在佛罗伦萨哈佛大学文艺复兴研究中心(Villa I Tatti)时,曾与美国学者 Carl Brandon Strehlke 有过相关讨论,他提醒我注意到这类图像的西方古典渊源,如古罗马时期伊特鲁里亚石棺上的斜倚形象(图 75)等;另外一个可议的来源是古典和中世纪表现忧郁或沉思的图像志(图 76)。然而,上述形象中的沉郁和紧张气质,却与和平女神的轻松放逸多有不合。那么,还有其他来源吗?

正好,在 1314 年伊利汗国大不里士的《史集》抄本中,就绘有斜倚和支肘沉思的中国皇帝形象;更有趣的地方是,他们正好也被两个胁侍者(此处是站立)围合在中间。这样的构图与《好政府的寓言》完全相同,无疑旨在突显姿态放松的中间人物(图 77、图 78)。这里的中国皇帝和胁侍者具有明显的中国渊源(如所戴的乌纱帽、旒冕和硬翅幞头,人物的长相等)。[107]既然洛伦采蒂有机会看到同一部书中的《处决贾拉拉丁·菲鲁兹沙赫》画像,并在其画作(《圣方济各会士的殉教》)中深受其影响,那么,他又有什么理由拒绝受到同一部书中其他画面和图式的启示? 这些中国皇帝摆出了基于日常生活的姿态,充满了禅宗般随遇而安、触处皆是、担水砍柴无非妙道的气息,但却没有画出动作所在的场景。据推测,可能是因为抄本绘画的作者在转抄中国书籍或绘画的原本时,只保留了动作而省略了场景所致。这反过来也说明了转抄者对于这些动作的印象之深。而透过这些动作流露出的放逸自如的情愫,恰是中国五代宋元时期人物画的神韵所在(图 79、图 80),这与洛氏笔下的和平女神,确实有异曲同工之妙。

不仅如此,这些动作可能还有更深的跨文化渊源。

据 Lauren Arnold 的研究,伯希和早在 1922 年就编录入《梵蒂冈图书馆

【107】Basil Gray 推测它们的原型(the ultimate source)可能是一幅中国卷轴画。Basil Gray, *The World History of Rashid Al-Din: A Study of the Royal Asian Society Manuscript*, Faber and Faber Limited, 1978, p. 23.

上左：图 75　伊特鲁里亚石棺公元前 5 世纪罗马国家考古博物馆

上右：图 76　Deoato Di Orlando，《圣约翰》，14 世纪，Städelsches Kunstinstitut 藏

中：图 77　拉施德丁《史集》大不里士抄本插图：秦始皇

下：图 78　拉施德丁《史集》大不里士抄本插图：商王成汤

左：图79 周文矩《文苑图》细节，10 世纪，故宫博物馆藏
右：图80 刘贯道《消夏图》细节，13 世纪下半叶，Nelson-Atkins Art Museum 藏

所藏汉籍目录》中的一部《大方广佛华严经》抄本（图81），抄写年代为
1346 年（伯氏原定 1336 年）；Arnold 认为，它即当时作为元廷赠与教廷的礼物，
而被梵蒂冈图书馆收藏。【108】扉页上用蓝底金色图案表现佛传故事，包括出胎、
逾城、在宫中、出家和入涅盘等场景；其中的入涅盘图像，经放大即可看到，
上面的佛陀正是呈现为躺在床榻上、用手枕头的形象（图82）。佛经中解释
"涅槃"即"得大自在"、"得大解脱"；换言之，在佛教文化中，"涅槃"
不是生命的终结，而是生命获得了最终的自由和解放。这个例子可以证明，
此类直接来自中国的图式，连同其终极肯定生命的观念，伴随着其他经中亚
和西亚中转的类似模式，已经进入 14 世纪意大利的事实。【109】

综上所述，我们不能就和平女神的姿势问题，得出任何一个单一来源的
答案。显然，她的形貌是本地（意大利）的；她的光脚、半裸体、手持的桂
叶和头戴的桂冠是古代（希腊罗马）的；她斜倚支颐的体态有可能是古代的，
更可能是东方的；而她所穿的丝绸则明显是东方的，更可能是中国的；尤其

【108】Lauren Arnold, *Princely Gifts and Papal Treasures: the Franciscan Missions to China and its Influences on the Art of the West, 1250-1350*, Desiderata Press, 1999, pp. 28-29. 参见伯希和编、高田时雄校订补编、郭可译《梵蒂冈图书馆所藏汉籍目录》，中华书局，2006 年版，页 18—19。这一金字蓝底抄本的作者是梁完者（Liang Öljäi），抄写年代是至正五年腊月，即 1346 年初。从名字"完者"看，抄写者可能是一个蒙古人，也可能是一个取了蒙古名字的汉人。

【109】另外一个文献的证据，来自当时梵蒂冈宝库 1314 年的列表目录，上面直接有"一份鞑靼纸卷"（item unum papirum tartaricorum）的记载。这份来自中国的"纸卷"指什么？据 Arnold 的意见，它不是一份档，只能是一帧南宋末或元初的卷轴画。Lauren Arnold, *Princely Gifts and Papal Treasures: the Franciscan Missions to China and its Influences on the Art of the West, 1250-1350*, Desiderata Press, 1999, p. 37.

上：图81 《妙法莲华经》
扉页插图：《佛传》，1346，
Biblioteca Apostolica Vaticana
下：图82 《佛传》场景《入
涅槃》细节

重要的是，她所流露出来的整体精神气质，那种与丝绸相得益彰的轻松放逸和自在自如，是西方从未出现过的，却与伊利汗国抄本绘画中的中国皇帝，最终与中国的《消夏图》《涅槃图》中流露出来的精神境界高度一致……因此，和平女神的姿态本身即多种文化因素复合的产物。

最后，这种文化复合的过程亦可用以概括九人厅的整体图像布局。其中北墙上正襟危坐的老者和女神、东墙中百业兴盛的景象，确乎是古希腊罗马的政治理念（"共同的善"和"正义"），以及从古代迄至中世纪的技艺观念（"手工七艺"）之体现；北墙上《最后审判》图式则是典型基督教的。这一模式亦可扩展到理解东西二墙上犹如天堂与地狱般截然对立的图像布局。但耐人寻味的地方在于，区别于通常的《最后审判》模式，图像布局在东西墙面上恰好形成与传统布局的颠倒与背反；即如今是空间方位的东方占据了《最后审判》模式中代表选民的左，空间方位的西方占据了原先代表罪人位置的右。与这种颠倒相呼应的是图像形态上东方图式在东墙上面的殊胜表达，即中国《耕织图》中"耕"和"织"的图式与东墙乡村和城市图像的深刻对位。

而丝绸和丝绸之路，则成为这一从东向西的文化旅程的物质载体；与之同时，同一条道路亦可成为中国式观念东风西渐的通衢大道。所谓"好政府的寓言"，难道不正是《耕织图》所依据的中国古典观念——《尚书》中所谓的"善政"——之东风，在欧亚大陆西陲的强劲回响吗？就此而言，九人厅中，和平女神作为中心而取代《最后审判》模式的过程，绝非单纯的西方古典异教文化的复兴，而是包括西方、东方和本地的文化因素，尤其是以《耕织图》为代表的世俗中国文化理想的一次"再生"（re-naître），一次跨文化的文艺复兴（a transcultural Renaissance）。

本文原载于《饶宗颐国学院院刊》第 4 期，中华书局（香港）有限公司，2017 年。

王 云

　　山西万荣人，1971 年生。2004 年于日本神户大学文化学研究科获文学博士学位。次年，执教于中央美术学院人文学院。现为中央美术学院人文学院副教授。2002 年至 2004 年任国际日本文化研究中心（京都）共同研究员。2012 年至 2013 年印度新德里国家博物馆研究所访问学者。《中国大百科全书》（第三版美术卷）亚非拉分支主编。

　　研究方向为东方美术史、佛教美术史。代表论文有《園城寺蔵〈五部心観〉について》（中文版为《日本园城寺藏〈五部心观〉》）、《关于印度早期佛塔象征含义的思考》《袈裟背后的文化交流——半偏袒式袈裟溯源》《青州龙兴寺出土北齐佛教造像中的胡风因素》《弥勒信仰与半跏思惟像——日本半跏思惟像溯源》《当代京都日本画坛访谈报告》等。译著数篇。

关于印度早期佛塔象征含义的思考

王云

引 子

关于印度佛塔（图 1、资料 1）象征含义的研究，在 20 世纪 30 年代到 90 年代一直都是学者们关注的热点问题。[1]总的趋势是，伴随着图像学研究方法的兴起，学者们根据《吠陀》、佛经等文献赋予了佛塔一系列的象征含义："大型佛塔往往被解释成宇宙图式。塔身覆钵'安达'梵语原意为'卵'，象征印度神话中孕育宇宙的金卵；[2]平头和伞盖由围栏与圣树衍化而来，伞柱象征连接天地的宇宙之轴，多层的伞盖象征诸天；伞顶正下方埋藏的舍利隐藏

【1】P. Mus, "Barabuḍur. Les origines du stūpa et la transmigration," *Bulletin de l'École Française de l'Extrêe-Orient*（以下简称 *BEFEO*），XXXII, 1932, 1, pp. 269-439; XXXIII, 1932, 2, pp. 577-982; *do. Barabuḍur*, 1935. G. Combaz, "L'évolution du stūpa en Asie: I. Étude d'architecture bouddhique," *Mélanges Chinois et Bouddhiques*（以下简称 *MCB*），1933, Vol.2, pp. 194-202; "II. Contributions nouvelles, vue d'ensemble," *MCB*, 1935, Vol. 3, pp. 93-144; "III. La symbolisme du stūpa," *MCB*, 1937, Vol. 4, pp. 1-125. J. Przyluskic, "The Harmikā and the Oringin of the Buddhist Stūpa," *Indian Historical Quartery*, XI, 2, 1935, pp. 190-210. F. D. K. Bosch, "The Golden Germ: An Introduction to Indian Symbolism," 'S-Gravenhage, 1960. M.Benisti, "Étude sur le stūpa dans l'Inde ancienne," *BEFEO*, Tome L. Fasc. 1, pp. 37-116, 1960. L. A. Govinda, *Psycho-cosmic Symbolism of the Buddhist Stupa*, 1976. G. Tucci, "Stupa: Art, Architectonics and Symbolism," *Indo-Tebetica I*, 1988（初版发行于意大利，1932 年）. P. Harvey, "The Symbolism of the Early Stūpa," *Journal of International Association of Buddhist Studies*, vol. 7, No. 2, pp. 67-93, 1984; "Venerated Objects and Symbols of Early Buddhism," *Symbols in Art and Religion*, ed. by K. Werner, University of Durham, 1990, pp. 68-102. J. Irwin, "The stūpa and the Cosmic Axis: The Archaeological Evidence," *South Asisan Archaeology 1977*, 引自宫治昭《涅槃と弥勒の図像学——インドから中央アジアへ——》，吉川弘文館，1992 年，页 21—84。 A. L. Dallapiccola ed., *The Stūpa. Its Religious, Historical and Architectural Significance*, Wiesbaden, 1980. G. Fussman, "Symbolism of the Buddhist stūpa," *Journal of the International Association of Buddhist Studies*, vol. 9, No. 2, 1986, pp. 37-53. A. Snodgrass, *The Symbolism of the stupa*, Cornell University, 1988. 杉本卓洲《インド仏塔の研究——仏塔崇拝の正成と基盤——》，平楽寺书店，1984 年。

【2】在吠陀哲学家的概念中,宇宙形成之前是一个物质性的胚胎(金卵),孕育在深水(原水)之中。孕育期满, 胚胎成熟,宇宙从 "母体"(原水)产出,变成一个超验性的神奇容器,万象森罗,包括天、地、空三界。 《创世主赞》,巫白慧译解《〈梨俱吠陀〉神曲选》,商务印书馆,2010 年,页 271—275。

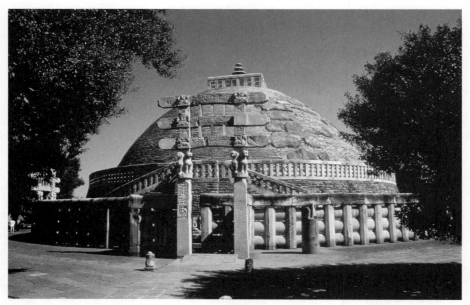

图1　桑奇大塔　公元1世纪初期，印度中央邦桑奇　王镛拍摄

变现万法的种子；四座塔门标志着宇宙的四个方位，香客一般从正门进入圣域，向右沿甬道按顺时针方向绕塔巡礼，据说这与太阳运行的轨道一致，与宇宙的律动和谐，循此可从尘世超生灵境。"【3】不过，王镛敏锐地从佛教思想史的角度指出了此类图像学研究的矛盾所在："原始佛教思想偏重于伦理学或心理学，而不像婆罗门教哲学那样偏重于宇宙论。早期佛教徒仅仅把窣堵波作为佛陀涅槃的象征来礼拜，以宇宙图式解释窣堵波的象征意义，显然属于后期佛教哲学的观念。"【4】但王镛并不否认桑奇大塔等部分早期佛塔可能已经具备了能够生发出后世佛塔复杂的象征含义的基本因素，认为"从中我们隐约可以听见佛教伦理学向婆罗门教宇宙论转化的宗教变革胎动的心声"【5】。

　　笔者赞同王镛的观点，而且认为佛塔外在形制的发展与佛教思想史的发展有关，存在一个自律性的变化过程，并受其所在空间的制约。思考佛塔象征含义时，无视这些因素则难免偏颇。从研究方法来看，西方学者以吠陀神话和佛经为依据提出了一些观点，其立论的基础基本为片断性的文献与佛塔局部构成之间的"貌似"，连接方式略显直接，缺乏系统的实证研究；日本有实证研究的传统，学者们努力地寻找更多客观论据，试图证明佛塔的确具有这些神秘的象征含义，但所使用的材料往往仍然缺乏普遍性。

【3】王镛《印度美术》，中国人民大学出版社，2010年，页58。
【4】同上，页58、59。
【5】同上，页59。

察觉到这些问题后，笔者并不敢贸然做出判断，因为每一篇论文都是先学辛勤耕耘的结晶。不过，一连串的疑问确实激发了笔者的研究兴趣。2012年下半年起，笔者围绕佛塔问题，针对印度佛教石窟、博物馆的相关馆藏资料进行了较为系统的考察。本文的基本思路和方法是，通过系统梳理现存实物和文献资料，了解印度早期佛塔形制的变化规律，并在印度哲学思想和美术形式发展的内在逻辑中，思考印度早期佛塔可能具有的象征含义。由于论文篇幅较长，涉及问题也较为复杂，特将论文结构揭示如下。

一、佛塔本体

（一）早期佛塔的作品考察

1. 佛塔外部形态

（1）塔身、平头

（2）伞盖

2. 中心柱（孔）

（二）文献考察：早期佛经中的佛塔建造、庄严、供养方法

二、佛塔围栏

结语

附录

据佛经记载，佛陀在世时，给孤独长者就曾为佛陀建造发爪塔。佛陀在俱什纳加尔城外的娑罗双树间涅槃后，末罗族人按照转轮圣王的葬仪规格用香木火化了佛陀的遗体。火化之后，末罗国的七个邻国闻讯派兵包围了俱什纳加尔，要求平分舍利。婆罗门多纳从中斡旋，把舍利分成八份由八国建塔供养。多纳分得舍利罐，晚来的孔雀族人分得炭灰，也建塔供养。相传公元前3世纪阿育王皈依佛教后，开取最早的八座佛塔当中七塔的舍利，敕建了八万四千佛塔。此后，直到13世纪佛教在印度本土衰亡为止，印度人建造佛塔的活动一直没有中断。因此，今天我们在印度可以看到各个时期的各种形态的佛塔。不同时期的佛塔，具有不同的宗教与社会背景，形制也不尽相同。本文的讨论对象，为建造于公元前3世纪至公元2世纪前后、现存最早的一批印度佛塔。

佛塔的梵语词是"stūpa"，音译"窣堵波"，巴利语词是"thūpa"。不过，窣堵波并不等于佛塔。窣堵波原指葬丘或古坟，佛塔则是佛教徒为埋藏佛教

圣物或纪念某一圣地建立的窣堵波。从原始佛经可以看出，窣堵波特指埋藏佛、僧舍利或佛陀纪念物的塔，不仅仅属于释迦牟尼佛，其他过去佛、阿罗汉、正等觉者、辟支佛、声闻、转轮圣王以及凡夫善人等都可以建塔。[6]而且，建造窣堵波的行为，也不仅限于佛教徒，耆那教徒也有建塔的习俗。另外，"窣堵波"一词在印度最古老的文献《梨俱吠陀》里已经出现，[7]是一个早于佛教的概念。因此，不难看出窣堵波的概念大于特指的佛塔，相当于泛指的塔。

佛塔与"caitya"（音译支提）一词的关系也较为密切，如供奉佛塔的石窟即称"支提窟"。但"支提"泛指圣物或圣域，如圣火坛、祭柱、祭祀礼仪场所、圣树、精灵栖息之处、供奉神灵的祠堂等，[8]比佛塔以及窣堵波更为宽泛。在原始佛经里，支提多指与佛陀生涯有关的圣地；在较晚一些的佛经里出现了与佛塔概念交叉重叠的情况，但有一定区别："有舍利者名塔、无舍利者名枝提（支提）。"[9]

本文的讨论对象为印度早期佛教窣堵波，因此使用佛塔这一称谓。

一、佛塔本体

在佛塔外在形制的构成要素中，覆钵顶部的平头、支柱以及伞盖变化最为丰富，是学者们的目光汇聚之处。关于这一部分的象征含义，学者们提出了种种观点，主要有以下两种倾向。

1932 年，P. 米斯（P. Mus）提出了佛塔中心柱象征宇宙之轴、统领着整座佛塔的观点[10]。1967 年，B. 罗兰（B. Rowland）将佛塔与西亚的传统联系在了一起，认为佛塔的基本概念类似美索不达米亚的塔庙（Ziggurat），是一种宇宙建筑图式：佛塔基坛上的半球形覆钵象征天穹，笼罩在耸立于天地间的须弥山上；覆钵顶上的平头暗示位于须弥山上方的忉利天；伞盖象征最高天，即梵天居住的天界；贯穿于佛塔内部的中心柱（伞杆被视为中心柱的

【6】《长阿含经》《大般涅槃经》《五分律》《摩诃僧祇律》等多种佛经均有记载。

【7】杉本卓洲《インド仏塔の研究——仏塔崇拝の正成と基盤——》，页 47。

【8】同上，页 84—103。

【9】《摩诃僧祇律》卷第三十三，天竺三藏佛陀跋陀罗共法显译，《大正新修大藏经》卷二二，律部一，No. 1425，河北省佛教协会印行，2006 年，页 498。

【10】P. Mus, "Barabuḍur," pp. 387-389.

延长）代表由地下水界伸向天界的宇宙之轴，是佛塔象征含义的核心。【11】
20 世纪 70 年代，J. 欧文（J. Irwin）沿着这一思路，进一步强调了中心柱的象征含义，将佛塔整体的象征含义推向了宇宙神秘主义的极致。【12】80 年代，日本学者开始关注印度早期佛塔，他们对以上西方学者的观点颇为认可，并试图弥补西方学者论据不足的问题，但结果往往是将早期佛塔中的一些具体的细节表现形式，与佛经中出现较晚的、抽象的宇宙观连接在了一起。如认为平头中层层叠加、下小上大的叠涩装饰部分代表佛经中所描述的忉利天上方的兜率天等诸天；平头顶部的城塞纹具有天国都城意象等。【13】

1933 年，G. 孔巴（G. Combaz）将圣树与佛塔联系在了一起，认为平头的基本形式是围栏，围栏中带有伞盖的支柱象征圣树，覆钵顶部的这一部分结构应看作远古以来的圣树信仰的投影。【14】宫治昭认为 G. 孔巴的观点颇具说服力，并进一步从四个方面展开了讨论，试图为这一观点提供一些客观的论据。【15】

本文将通过系统的作品与文献研究，重新审视以上观点。

（一）早期佛塔的作品考察

根据功能和形式可以将现存印度早期佛塔分为三类：1. 建于户外的以砖、石、泥垒砌而成的佛塔（埋藏有舍利或佛法象征物）；2. 石窟或佛堂内的象征性岩凿佛塔；3. 小型奉献塔以及浮雕、壁画中的佛塔图像。

第 1 类建于户外的佛塔，本应是考察的重点，但遗憾的是此类佛塔上半部分大多已经崩塌，作为考察佛塔外部形态的对象不具备连续性。关于佛塔的塔身、平头的讨论，只能依据第 1 类中完整的桑奇大塔和第 2 类的岩凿佛塔，考察佛塔平头、覆钵、塔基的变化与石窟构造、整体装饰变化的关系，并于

【11】B. Rowland, *The Art and Architecture of India: Buddhist, Hindu, Jain, 3rd. Editon.*, Penguin Books, , 1967, p. 52.

【12】J. Irwin, "The stūpa and the Cosmic Axis," pp. 799-845.

【13】杉本卓洲《インド仏塔の研究——仏塔崇拝の正成と基盤——》，页 47。宫治昭《涅槃と弥勒の図像学——インドから中央アジアへ——》，页 21—75。宫治昭《印度佛教美术系列讲座 第一讲 印度早期佛教美术》，王云译，《艺术设计研究》2011 年第 4 期，页 85—90。

【14】G. Combaz, "L'évolution du stūpa en Asie, I.," 转引自宫治昭《涅槃と弥勒の図像学——インドから中央アジアへ——》，页 25。

【15】四个方面：1. 窣堵波与圣树支提之间的概念重叠；2. 平头、支柱、伞盖的形态；3. 窣堵波与圣树支提的供养方法的相似性；4. 中心柱崇拜与圣树崇拜的关联。（宫治昭《涅槃と弥勒の図像学——インドから中央アジアへ——》，页 21—75；宫治昭《印度佛教美术系列讲座 第一讲 印度早期佛教美术》页 85—90。

左：图2　桑奇大塔立体复原图（截自 P. Brown1942 年绘桑奇遗址复原图）　采自肥塚隆、宫治昭编《世界美術大全集　インド(1)》，小学館，2000 年，页 53，图 14)
右：图3　桑奇大塔平头　P. Brown1942 年绘桑奇遗址复原图局部

其中思考塔身及平头可能具有的象征含义。

由于第 1、2 类佛塔的伞盖或完全缺失，或为后补，对于伞盖部分的讨论，主要依据第 3 类材料展开。这些佛塔图样或佛塔模型明显存在一些艺术夸张手法，不能理解为历史上实际存在过的佛塔的写实图样或仿真模型，不过仍然能够反映佛塔的基本构成以及彼时印度人对佛塔的理解。

关于大型佛塔内在的中心孔（柱），由于文献与实物（第 1 类）资料有限，无法展开论证，笔者将在介绍和分析先学研究的基础上提出自己的观点。

1. 佛塔的外部形态

（1）塔身、平头

A. 桑奇大塔

1912 年经约翰·马歇尔（John Hubert Marshall）成功修复的桑奇大塔，直径约 36.6 米，高约 16.5 米。大塔中心的半球形覆钵，始建于公元前 3 世纪，但当时的规模只有现在的一半。后经公元前 2 世纪中叶的巽伽王朝、公元前后的早期安达罗王朝（萨塔瓦哈纳王朝）的增建，才形成了目前的面貌。大塔覆钵为半球状，较为扁平，下部没有向内收敛的"卵"形倾向。

大塔覆钵顶部削平了一块，建有一圈围栏（图 2、3，资料 1）。特别值得注意的是，围栏内部有一个方块状的平头，其上树立伞杆，伞杆上方有三重伞盖。像桑奇大塔这样高规格的大塔，平头表面都既看不到"象征忉利天上方的兜率天等诸天"的叠涩装饰，也看不到"具有天国都城意象"的城塞纹，而且平头与围栏彼此独立，那么佛塔平头与叠涩、城塞纹、围栏之间的关联性，

是否具有普遍性就应该进一步深入探讨了。

B. 石窟内的岩凿佛塔

印度佛教石窟大多开凿于西部的德干高原地区，而且集中营建于两个阶段：约公元前2世纪至公元2世纪、公元5世纪至8世纪。在属于本文讨论范围的前一个时期，称霸于德干高原的是萨塔瓦哈纳王朝（早期安达罗王朝）。[16]这个王朝不仅在西印度开凿了大量的石窟，而且在中印度扩建了桑奇大塔。接下来笔者将选取这一时期内的年代相对明确，保存状态较好的支提窟岩凿佛塔展开讨论。

其中，贡图帕利（Guṇṭupalli）、杜尔迦莱钠（Tuljā Leṇā）和孔迪维特（Kondivite）三个石窟群最为古朴。它们的支提窟，虽然形制各异，却共同地继承了一些更为古老的元素，与其后成熟期的早期支提窟差异较大，可以看作印度佛教石窟探索阶段的产物。支提窟中的岩凿佛塔，则反映了印度佛塔的初期形态。

位于萨塔瓦哈纳王朝故地安得拉邦的贡图帕利石窟群由石窟和地面建筑两部分构成，其中的支提窟（图4）开凿于公元前2世纪早期或前3世纪末，[17]是印度现存最早的支提窟。石窟由圆形的主室与一个很浅的前室构成（图5）。石窟外壁的支提拱装饰极为简洁，支提拱内侧仅有9个仿木建筑的椽头装饰。圆形的主室内几乎被佛塔占满，佛塔周围仅有一条宽约一米的绕道。窟顶为穹窿顶，凿有仿木结构的拱梁。[18]佛塔的外形（图6-1），与石窟的结构和

【16】目前，关于萨塔瓦哈纳王朝（早期安达罗王朝）的具体状况仍然迷雾重重，只知道建立这个王朝的族群起源于安得拉地区，大约在公元前2世纪至公元2世纪末曾一度称霸西印度德干地区及中印度，前期的都城在普拉蒂什塔纳（Pratishthana），即今马哈拉施特拉邦奥兰加巴德以南56公里处的拜坦（Paithan），其具体的起始时间与疆域等并不清楚。（Upinder Singh, *A History of Ancient and Early Medieval India:From the Stone Age to the 12th Century*, Pearson, 2013.）

【17】贡图帕利（Guṇṭupalli）石窟群位于安德拉邦 West Godavari 县 Chintalapudi Taluk 的贡图帕利村附近的 Nagaparvata 丘陵上。丘陵上凿有数窟，还有几座用石灰岩条石板砌筑而成的佛塔。在佛塔附近出土了一些刻有铭文的石柱，最早的婆罗米文字铭文的年代在公元前2世纪，最晚的铭文约为公元三四世纪（据塚本启祥《インド仏教碑銘の研究 Ⅰ》，平楽書店，1997年，页300—304）。与其他石窟基本由洞窟构成不同的是，贡图帕利石窟由石窟和地面建筑两部分构成，极为特殊。Nagaparvata 丘陵缺乏大块的岩体也许是造成这种特殊构成的原因，即在岩体没有开凿空间的情况下，人们在其周围修筑了地面建筑。如果这一推论成立，贡图帕利支提窟年代应该早于这些石柱铭文的年代。其圆形主室、主室与前室之间隔墙的形制与孔雀王朝巴拉巴尔丘陵的阿育王12年铭的苏达摩（Sudāma）石窟极为相似；圆形主室也与早期佛经《十诵律》卷第四十八中的造"团堂"的记载吻合。因此，笔者认为此石窟可能在公元前2世纪早期或公元前3世纪末。

【18】此后的支提窟或有岩凿拱梁装饰，或安装有木质拱梁装饰。

图 4　贡图帕利石窟支提窟　公元前 3 世纪或公元前 2 世纪早期，印度安德拉邦　笔者拍摄

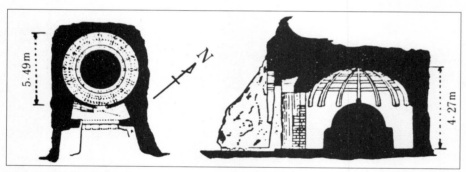

图 5　贡图帕利石窟支提窟平面、立面图　采自宫治昭《インド美術史》，页 54，图 61

装饰一样简单：圆筒状的塔基，无任何装饰浮雕；半球状的覆钵顶部（图 6-2）仅凿有一个圆孔，应为固定伞盖之用。圆孔周围既没有雕凿平头的痕迹，也没有为了安置其他材料的平头而削平覆钵顶部的痕迹，因此笔者倾向于认为此佛塔原本没有平头。如果没有平头，那么平头的象征含义也就无从谈起了。

　　朱纳尔（Junnar）石窟位于孟买和坦拜之间，由五个石窟群构成。其中，杜尔伽莱纳（Tuljā Leṇā）石窟群的第 3 窟（图 7）约为公元前 1 世纪的支提窟。石窟外壁损毁严重，无法判断原先的浮雕装饰。石窟平面（图 8）为圆形，中央为岩凿佛塔，周围环绕 12 根素面八角石柱，石窟天顶为高穹隆顶；列柱与石窟壁面之间为环形绕道。这种石窟形制在印度显得极为特殊，却与古希腊德尔斐圆堂（Tholos，公元前 4 世纪初）的平面构成非常相似。在早期佛经

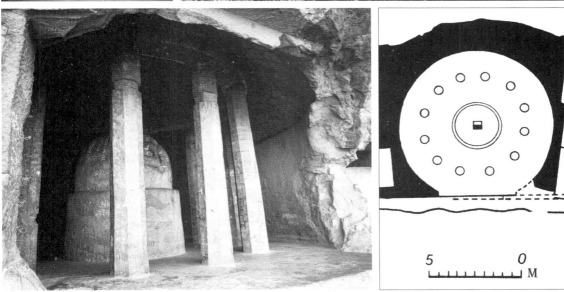

上左：图 6-1　贡图帕利石窟支提窟佛塔　公元前 3 世纪或公元前 2 世纪早期，印度安德拉邦　笔者拍摄
上右：图 6-2　贡图帕利石窟支提窟佛塔覆钵顶部　笔者拍摄
下左：图 7　朱纳尔石窟群杜尔伽莱纳石窟第 3 窟　约公元前 1 世纪，印度马哈拉施特拉邦　笔者拍摄
下右：图 8　朱纳尔石窟群杜尔伽莱纳石窟第 3 窟平面图　采自塚本啓祥《インド仏教碑銘の研究》Ⅱ，页 429，图 19
局部

《十诵律》中，有给孤独长者为佛塔造"团堂"的记载。[19]"团堂"是否源
自"Tholos"还有待考证。不过，杜尔迦莱钠石窟支提窟无疑非常接近早期经
典的描述，应该属于印度佛教石窟中最古老的一批。其佛塔（图 9-1）与贡图
帕利支提窟佛塔极为相似，塔基和覆钵表面没有装饰。值得注意的是，覆钵

【19】《十诵律》卷第四十八，罽宾三藏卑摩罗叉续译，《大正新修大藏经》卷二三，律部二，No.1435，页
　　351、352。

左：图 9-1　朱纳尔石窟群杜尔伽莱纳石窟第 3 窟佛塔　约公元前 1 世纪，印度马哈拉施特拉邦　笔者拍摄
右：图 9-2　朱纳尔石窟群杜尔伽莱纳石窟第 3 窟佛塔覆钵顶部　笔者拍摄

顶部被削平了一小块，并于中心雕凿方孔，方孔边缘雕有突出的棱（图 9-2）。显然覆钵顶部曾经安置过平头。

　　孟买近郊的孔迪维特石窟支提窟第 9 窟（图 10），开凿年代不详。[20] 但石窟形制（图 11）与巴拉巴尔丘陵古老的苏达摩（Sudāma）石窟（阿育王 12 年［公元前 249］铭文）（图 12）非常相似，即由一个圆形的主室与一个纵深的前室构成，主室与前室之间有圆弧状的隔墙，隔墙中央开门。因此，从石窟的基本形制来看，将本石窟放在公元前 2 世纪，似乎也并不矛盾。只是两侧的圆弧状隔墙上比苏达摩石窟各多雕了一个仿木结构的格子窗。位于石窟深处的圆形独立空间内的佛塔（图 13-1），覆钵顶部损毁较为严重，可以看出平头的雕凿痕迹，但无法判断其具体的形态。值得注意的是，塔基的上部边缘出现了一圈围栏装饰（图 13-2）。这种塔基边缘的围栏装饰，则在公元前 1 世纪之后更为普遍。

　　接下来看成熟期的马蹄形支提窟。

　　巴贾（Bhājā）石窟第 12 窟（图 14）的开凿年代约在公元前 3 世纪或

【20】孔迪沃特（Kondivite）石窟群位于马哈拉施特拉邦孟买市 Andheri 车站以东约 6 公里处的一座小山丘上。第 9 窟支提窟年代不明。石窟主室呈圆形的石窟形制，从形式上继承了孔雀王朝巴拉巴尔丘陵苏达摩（Sudāma）石窟（阿育王十二年铭文）的形制，安置佛塔的圆形主室也与早期佛经中"团堂"的记载吻合；但其佛塔的形态又与后述巴贾石窟之后的支提窟主佛塔颇为相似，与石窟整体构成不甚统一。综合考虑以上的诸多因素，笔者认为孔迪沃特石窟应列入年代较早的一批佛教石窟。在石窟内部的仿木结构石雕格窗上有一处公元 100 至 180 年的铭文（据塚本启祥《インド仏教碑铭の研究 I》，页 471—472），应为石雕格窗的供养铭文。

上：图 10　孔迪维特石窟第 9 窟，
年代不详，印度马哈拉施特拉邦　笔
者拍摄

中左：图 11　孔迪维特石窟第 9 窟
平面图　采自宫治昭《インド美術
史》，页 54 图 62

中右：图 12　苏达摩石窟立面、平面
图　阿育王十二年（公元前 249）　采
自宫治昭《インド美術史》，页 23

下左：图 13-1　孔迪沃特石窟第 9
窟佛塔　年代不详，印度马哈拉施特
拉邦　笔者拍摄

下右：图 13-2　孔迪沃特石窟第 9
窟佛塔塔基围栏装饰　笔者拍摄

上：图 14　巴贾石窟群第 12 窟　公元前 3 世纪或公元前 2 世纪早期，印度马哈拉施特拉邦　笔者拍摄

下：图 15　巴贾石窟群第 12 窟立面、平面图　采自宫治昭《インド美術史》，页 55 页，图 64

公元前 2 世纪早期，[21] 石窟前方后圆，是现存最早的马蹄形支提窟（图15）。窟内列柱为朴素的八角石柱（图 16），[22] 石窟深处的佛塔（图 17-1），基坛高度不及覆钵，无任何装饰，覆钵顶部出现了平头。不过，平头（图17-2）与覆钵并不是一体的，而是用另一块石材雕凿完成之后安装上去的。这让人自然地联想到朱纳尔石窟群杜尔伽莱纳石窟第 3 窟的佛塔。两者的覆钵

【21】第 10 窟天顶的肋木上有两处铭文，S. Nagaraju 认为其年代在公元前 250 年至公元前 175 年之间。
　　塚本啓祥《インド仏教碑銘の研究 I》，页 365。

【22】个别石柱上雕凿着 20 厘米至 30 厘米前后的佛塔、法轮、花饰等。此后，石窟中的素面八角石柱上
　　也多雕有少量此类雕刻。

上左：图 16　巴贾石窟群第 12 窟窟内石柱　笔者拍摄
下左：图 17-1　巴贾石窟群第 12 窟 佛塔　笔者拍摄
上右：图 17-2　巴贾石窟群第 12 窟 佛塔平头　笔者拍摄
下右：图 18　巴贾石窟群第 12 窟窟外壁面装饰　笔者拍摄

与塔基外形极为接近。这就为我们提供两种可能：1. 此类佛塔原先没有雕凿平头的计划，后来根据需要增添了平头；2. 原先就有雕凿平头的计划，出于技术等其他原因，工匠们将平头与佛塔主体分别雕刻。[23]平头外面浮雕图案为两层围栏。如前所述，此类平头被认为是佛塔平头的基本形式，象征着环绕圣树的围栏。不过，我们在巴贾石窟外壁，入口处上部支提拱两侧，也能看到同样的围栏装饰图案。另外，值得注意的是，下小上大层层叠加的叠涩装饰、支提拱门窗等以建筑构件为主题的装饰图案（图 18），此时已经出现在石窟外壁，而这些图案出现在佛塔平

【23】公元前 150 年前后开凿的皮塔尔寇拉（Pitalkhora）石窟第 12 窟佛塔的覆钵与平头也是分别雕刻的，接合覆钵与平头的榫为方形。

左上：图 19　阿旃陀石窟第 10 窟　公元前 2 世纪的前半期至中期，印度马哈拉施特拉邦　笔者拍摄
右：图 20-1　阿旃陀石窟第 10 窟佛塔　佐藤宗太郎《インド石窟寺院》第 1 分册，图 143，東京書籍，1985 年
左下：图 20-2　阿旃陀石窟第 10 窟佛塔平　笔者拍摄

头上则还要再晚一些。

　　阿旃陀（Ajaṇṭā）石窟第 10 窟（图 19）开凿于公元前 2 世纪前半期。[24]
石窟的整体构造、外壁构成以及窟内的素面八角石柱等与巴贾石窟极为相似，
只是石窟外壁巨大的支提拱周围看不到浮雕装饰，疑似尚未完工。佛塔（图
20-1）基坛变为两段，总体高度略高于覆钵，上层边缘雕有不规则的矩形凹陷
空间。下层无装饰，但多出了一条底边。覆钵为朴素的半球形，下部未出现
向内收敛的倾向。平头（图 20-2）构成变得较为复杂，有围栏、支提拱（门
窗意象）以及三层叠涩装饰。不过，从与覆钵的比例上看，平头的高度尚不
及覆钵，整体显得还比较小。

　　阿旃陀第 9 窟（图 21）中尚未发现能够提示开窟年代的铭文，但石窟外
壁构成明显比第 10 窟复杂，与之后的贝德萨（Beḍsā）石窟支提窟（公元前 1

【24】石窟外壁正面支提窗右脚部，有一处公元前 2 世纪前半期的铭文："窟正面由 Vāsiṭhiputa Kaṭahādi
　　供奉"。据塚本启祥《インド仏教碑銘の研究》I，页 364、365。

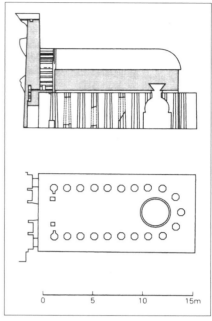

世纪）的主室壁面构成比较接近：巨大的支提拱（明窗）与下方的入口之间
出现了隔断；入口居中，变得较为窄小，左右各开一窗。所以应该晚于阿旃
陀第10窟。石窟平面（图22）呈长方形，但素面石柱仍排列成前方后圆的马
蹄形。佛塔（图23-1）整体变得更为纵长。这种形态变化可能与石窟内部的
空间构成有关。即第9窟内部天顶高度与第10窟天顶高度相差无几，但平面
狭长，为了让佛塔与这样的内部空间保持和谐的比例关系，只能让佛塔变得
纵长。然而，佛塔核心的覆钵部分是象征埋藏舍利的"土馒头"，可调节的
幅度不大，工匠们只能在平头、伞盖与塔基部分做文章，于是佛塔这些部分
在不同的空间内呈现出了不同的比例与规模。佛塔基坛与覆钵等高，仅有一

上左：图 24　贝德萨石窟第 3 窟　约公元前 1 世纪，印度马哈拉施特拉邦　笔者拍摄
上右：图 25　贝德萨石窟第 3 窟平面图 采自 Susan L. Huntington, *The Art of Ancient India: Buddhist, Hindu, Jain*, Weatherhill, 1980, p. 101
下左：图 26　贝德萨石窟第 3 窟前廊侧壁 笔者拍摄
下右：图 27　贝德萨第 3 窟门柱柱头　笔者拍摄

层，无装饰，有一圈底边。覆钵底部出现向内收敛的倾向。平头（图 23-2）构成更为华丽和复杂：围栏，叠涩装饰（六层）；平头整体高度与覆钵高度基本相同。在这里需要强调的仍然是，围栏、叠涩装饰同时出现在石窟外壁，并非佛塔平头表面所独有。

从公元前 1 世纪的贝德萨（Beḍsā）石窟[25]第 3 窟（图 24、25）开始，支提窟的结构变得复杂起来：多出了一个正面廊。廊前有四根巨柱，正面廊天顶高约 8 米，廊左右各有两个耳室（僧房）。石窟结构变复杂的同时，石窟以及佛塔的装饰也变得更为密集和丰富。支提窗（明窗）两侧、正面廊左右壁面布满了层层叠加的支提拱与围栏等建筑装饰图案（图 26）。相同图案

【25】贝德萨（Beḍsā）第 3 窟正面廊右侧耳室入口处上方门楣上有一条铭文："（此窟由）祖籍 Nasika 的金融组织头领 Ānada（Ānanda）的儿子 Pusaṇaka（Puṣyaṇaka）供奉"。Buhler 认 为是公元前，S. Nagaraju 认为此铭文年代在公元前 125 年至公元前 60 年之间。塚本啓祥《イ ンド仏教碑銘の研究》I，页 390。

左：贝德萨石窟第3窟佛塔　笔者拍摄
右：贝德萨石窟第3窟佛塔平头　笔者拍摄

的重复使用，使装饰本身具有了撼人的力量。四根巨柱，由柱头、柱身和柱基三部分构成。柱头（图27）由倒钟形装饰、连珠纹、方框中的橘瓣装饰、四层叠涩装饰以及骑在动物上的爱侣构成。柱基由满瓶与三层叠涩构成。不过，石窟内部的列柱仍为素面八角石柱，无柱基与柱头装饰。与阿旃陀第10窟一样，由于石窟整体较窄，佛塔（图28-1）整体处理得较为细长。同样，由于覆钵可调节的幅度极为有限，于是基坛变为两段，整体高度几乎是覆钵的两倍，且有三圈围栏装饰。平头（图28-2）也处理得高大而华丽，整体高度大于覆钵高度，由下至上由两层围栏、立柱与横梁、四层叠涩、一层围栏构成。平头中央的伞盖仅剩伞杆与伞骨部分，显然与佛塔不是同一时期的。覆钵较为扁平，下端略有向内收敛的倾向。在此，我们需要注意的是，在石窟整体结构变得更为复杂的同时，石窟各部位装饰也在同步变化，叠涩、围栏装饰同时出现在石窟正面廊壁面、廊柱柱头与柱础以及佛塔平头中。

卡尔利（Kārli）石窟第8窟（图29），石窟内部宽约14米、进深约38米，天顶高达20米，是印度早期佛教石窟中规模最大的支提窟。从窟内的多条铭

上左：图 29　卡尔利石窟第 8 窟　公元前 60 年至公元 180 年，印度马哈拉施特拉邦　笔者拍摄
上右：图 31　卡尔利石窟第 8 窟前廊　采自肥塚隆、宫治昭责编《世界美術大全集　インド (1)》，小学館，2000 年，页 225，图 192
下左：图 30-1　卡尔利石窟第 8 窟佛塔　公元前 60 年至公元 100 年　笔者拍摄
下右：图 30-2　卡尔利（Kārli）石窟第 8 窟佛塔平头、伞盖　笔者拍摄

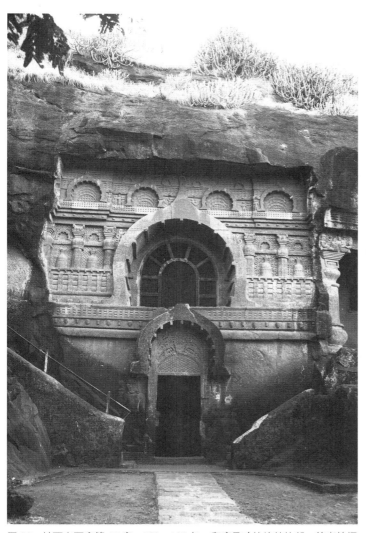

图32　纳西克石窟第18窟　100—180年，印度马哈拉施特拉邦　笔者拍摄

文可以看出此窟开凿时间跨度很大：约从公元前60年至公元180年。[26]佛塔（图30-1）是支提窟中最重要的构成部分，雕凿时间应与窟内石柱前后相差不多，在公元前60年至公元100年之间。佛塔基坛明显高于覆钵，分为两段，二圈围栏装饰，另外还有一条底边。覆钵较为扁平，下端略微向内收缩。平头（图30-2）整体高度约略等于覆钵高度，构成与贝德萨支提窟基本相同，即由下至上：两层围栏、立柱与横梁、四层叠涩装饰、一层围栏。平头上的木制伞盖与贝德萨支提窟佛塔上的木制伞杆一样，显然不是开窟之初的原配伞盖，但这些伞杆与伞盖却提示我们：那些仅剩平头的早期佛塔的伞杆应该都是这样插在平头上的，伞盖则如佛经记载，是用容易腐朽的木材或丝织品制成的。同样，我们在前廊左右侧壁上部可以看到层层叠加的建筑装饰（图31），窟内身廊两侧的列柱与贝德萨支提窟前廊门柱基本结构相同，柱头与柱础部分都有叠涩装饰。

在纳西克（Nāsik）石窟的支提窟第18窟（图32），尚未发现能够提示开窟年代的铭文，不过其周边的僧房中有多条公元100—180年的铭文，[27]因此这个支提窟的开凿年代可能也在这一段时间内。窟内空间异常狭窄，似乎是为了与这样的内部空间相协调，佛塔（图33-1）变得极为细长高耸：塔

【26】卡尔利（Kārli）石窟第8窟内有多条铭文，门柱、正面廊象足、正面壁右侧入口处以及窟内石柱上的铭文，被判断为公元前60年至公元100年之间的铭文；正面廊爱侣雕刻、中央入口与右侧入口之间的装饰纹样间的铭文，则被断定为公元100至180年之间的。塚本启祥《インド仏教碑銘の研究》I，页454—467。

【27】塚本启祥《インド仏教碑銘の研究》I，页509、510。

基明显增高，几乎是覆钵高度的两倍，下有一圈突起的底边，上有一圈围栏装饰，围栏下凿一圈方形孔，应为放置灯明之用。平头（图33-2）总高度也显然超过覆钵的高度，从下至上由两层围栏、立柱与横梁、四层叠涩、一层围栏构成。窟内石柱上半部分虽为素面八角，柱头无装饰，柱基却雕凿有满瓶与层层叠加、逐层缩小的叠涩装饰。在石窟外壁，支提拱、围栏以及浮雕石柱上部的叠涩装饰同样十分醒目。

朱纳尔石窟群的兰亚德里（Leṇyādri）石窟第6窟（图34）开凿于公元2世纪。[28]佛塔（图35-1）基坛略高于覆钵，下部有一圈底边，上部雕一圈围栏，围栏下有一圈突出的小方块，是模仿横梁突出在建筑物表面端头的一种装饰。覆钵下端略向内收缩。平头（图35-2）整体高度略高于覆钵，由下至上由方形围栏、七层叠涩装饰构成，最上层顶板四面刻城塞纹。如前所述，这种城塞纹被赋予了天国都城的意象。不过，以上按年代梳理至此，我们不难发现城塞纹在岩凿佛塔平头顶层装饰中，并不算常见。关于城塞纹可能具有的含义，笔者将在后文详细分析。而且，在石窟门柱与窟内列柱（图36），柱基与柱头表面都可以看到叠涩装饰。

远离萨塔瓦哈纳王朝早期都城拜坦

图33-1　纳西克石窟第18窟佛塔　笔者拍摄

图33-2　纳西克石窟第18窟佛塔平头　笔者拍摄

【28】朱纳尔石窟群兰亚德里（Leṇyādri）石窟第6窟支提窟正面廊壁面有一处铭文："（此）支提窟由Kalina黄金工匠（或会计师）的儿子、著名的Sulasadata供奉"。S. Nagaraju认为铭文年代在公元100年至公元180年之间。据塚本启祥《インド仏教碑銘の研究》I，页409。

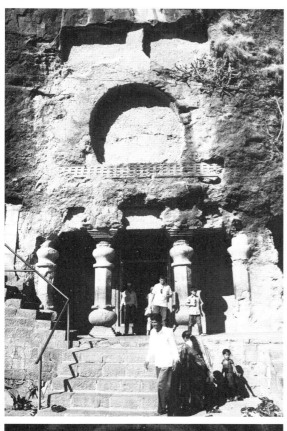

上左：图 34　朱纳尔石窟群兰亚德里石窟第 6 窟　公元 2 世纪，印度马哈拉施特拉邦
笔者拍摄
上右：图 36　朱纳尔石窟群兰亚德里石窟第 6 窟窟内石柱
笔者拍摄
下左：图 35-1　朱纳尔石窟群兰亚德里石窟第 6 窟佛塔　笔者拍摄
下右：图 35-2　朱纳尔石窟群兰亚德里石窟第 6 窟佛塔平头　笔者拍摄

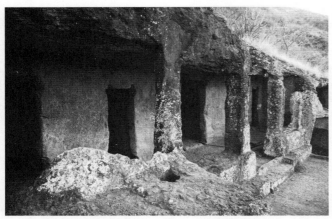
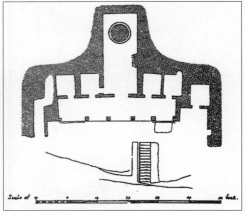

左：图 37　卡拉达石窟第 48 窟　年代不明（约公元 2 世纪中期）印度马哈拉施特拉邦　笔者拍摄
右：图 38　卡拉达石窟第 48 窟平面图（Burgess 绘于 1880）　采自 Y. S. Alone, *Buddhist Caves of Western India*, pp. 150.

的卡拉达（Karādh）石窟群，位于马哈拉施特拉邦南端的萨达拉（Sātārā）县以南 30 公里的卡拉达西南，由 64 个石窟构成，尚未发现能够提示开窟年代的铭文。也许是因为较为偏远，又缺乏有经济实力的信徒，石窟规模不大，支提窟装饰也极为朴素。第 48 窟石窟表面风化严重，是一个形制比较罕见的支提窟（图 37、38），供奉佛塔的主殿是一个长方形的佛堂，其左右两侧各有两个僧房，佛堂和僧房前有前廊。虽然此窟的年代尚不能完全确定，但从窟内残存的药叉雕像风格来看，可能开凿于 2 世纪中期。[29]佛堂内的佛塔（图 39-1）保存非常完好。塔基上边有一圈围栏装饰。平头呈方块状，表面装饰围栏图案。与窟顶连为一体的伞盖，清晰地刻画出了佛塔上的伞盖的结构：伞缘、伞骨、伞杆以及固定伞杆的结构（图 39-2）。[30]可以看出伞盖是这样被固定在覆钵顶部的：于伞杆两侧立夹板，并用带状物将伞杆和夹板捆在一起。第 16 窟内朴素的佛塔（图 40-1），佛塔基坛没有装饰，平头（图 40-2）也仅为小方形，

【29】Y. S. Alone 从石窟形制方面考察的结果，与笔者基本相同，即此窟约开凿于 2 世纪中期。（Y. S. Alone, *Buddhist Caves of Western India:Forms and Patronage*, Kaveri Books, 2016, pp. 150.）

【30】伞杆插在平头中央，于伞杆两侧立夹板，并用带状物将伞杆和夹板捆在一起。

上：图 39-1　卡拉达石窟第 48 窟佛塔　笔者拍摄

下：图 39-2　卡拉达石窟第 48 窟佛塔平头、伞盖　笔者拍摄

表面也没有任何装饰。其单纯的形状，可能就是对现实中最朴素的佛塔平头的模仿。这座佛塔提示我们：对于一座佛塔，什么是不可或缺的？什么是可以省略的？

小结

通过以上梳理，首先我们可以看到，桑奇大塔覆钵顶部的平头被圈在围栏内，与围栏彼此独立，平头上也没有叠涩等华丽的装饰，仅为单纯的方块状。其次，西、南印度佛教石窟支提窟内主佛塔的形制与装饰的变化，与佛教石窟的整体变化同步。即随着石窟整体结构和装饰的由简到繁，佛塔的结构也由简到繁，基坛、平头的装饰也变得复杂起来。在这一总趋势之中，佛塔整体的高、宽比例以及基坛、平头的高度变化与石窟的内部空间关系密切。工匠们根据石窟内部空间适当地调整着佛塔的整体比例，使之与石窟内部空间保持着和谐的关系。

如资料2所示，贡图帕利支提窟佛塔覆钵上没有平头，仅有一个圆孔；朱纳尔石窟群的杜尔伽莱钠石窟第3窟，佛塔覆钵顶部被削平了一小块，并于中心雕凿方孔，说明覆钵顶部可能曾经安置过平头；巴贾石窟支提窟的主佛塔上有了放置上去的平头，形状为方形，表面仅雕围栏装饰浮雕。巴贾石窟之后，出现了与覆钵一体雕凿的平头，平头上还出现了叠涩装饰、支提拱、城塞纹等装饰元素。平头上的这些装饰元素，来自对建筑构建的模仿，并非为平头所独有，一般会同时出现在塔基以及窟外壁面装饰之中。如叠涩装饰最先出现在石窟外壁（如巴贾石窟），之后往往会同时出现于窟内外石柱的柱基、柱头以及石窟外壁的装饰中，很明显是一种美化由窄到宽、由宽到窄的建筑结构的表面纹样。如前所述，叠涩曾被解释为诸天，但需要思考的是，如果我们将佛塔平头中的叠涩解释为诸天，对于柱头以及石窟外壁的叠涩，我们又该作何解释？而且，

上：图 40-1　卡拉达石窟第 16 窟佛塔　笔者拍摄
下：图 40-2　卡拉达石窟第 16 窟佛塔平头、伞盖
笔者拍摄

在平头中尚未出现叠涩的时候，叠涩就已经出现在石窟外壁了。

由此可以看出平头中的叠涩装饰，与以往学者所列举的敦煌莫高窟第 303 窟的须弥山[31]（图 41），完全是两个层面的问题。两者间的关联，仅在外形的下小上大这一点上。第 303 窟为隋代窟，约修建于 6 世纪末至 7 世纪初。第 303 窟中心塔柱上的倒锥形部分，应该是由印度早期佛塔平头的叠色装饰发展而来的，但与印度早期佛塔平头叠涩装饰不同的是，其表面曾贴满了影塑的千佛。由于表面贴满了影塑的千佛，所以将其理解为须弥山上的诸天是可以的，也符合当时盛行的大乘佛教的哲学背景。但是，印度佛教石窟内的岩凿佛塔平头上的叠涩在公元前 2 世纪业已出现，当时尚属部派佛教时期，大乘佛教宏大的宇宙观尚未形成，显然有悖于印度佛教思想史的发展情况。

图 41　敦煌莫高窟第 303 窟中心柱　隋（581-618），中国敦煌莫高窟　采自敦煌文物研究所编《中国石窟 敦煌莫高窟 二》，文物出版社、平凡社，1984 年，图 13

平头顶层的城塞纹是否具有"天国都城"意象呢？城塞纹确实见于巴比伦、波塞波利斯等西亚、中亚的宫殿建筑的顶端。其实，在一些更远古的器物中就已经可以看到这种纹样了，如土库曼斯坦卡拉·特佩出土的公元前 3500- 公

左：图 42　公牛图案圆形秤砣　巴克特利亚青铜时代（前 2000—前 1800 年前后），阿富汗北部出土 采自《世界美术大全集　中央アジア》第 23 页

右：图 43　城塞纹（桑奇大塔北门南面浮雕）公元 1 世纪初期，印度中央邦桑奇出土　笔者拍摄

【31】宫治昭《涅槃と弥勒の图像学——インドから中央アジアへ——》，页 51。

元前 3000 年前后的彩陶，阿富汗北部出土的巴克特利亚青铜时代（前 2000-公元前 1800 年前后）的公牛图案秤砣（图 42）、几何纹银碗等。之后，这种纹样被广泛地应用在各种器物（王冠等）及建筑装饰中。而且，在巴尔胡特以及桑奇大塔浮雕中也极为常见。它往往被雕刻在佛塔围栏笠石、石柱、某一幅浮雕的上边（图 42、43）以及浮雕佛塔平头顶部。可见城塞纹，在印度佛塔围栏雕刻中，只是一种用于顶部的纹样。偶尔出现的岩凿佛塔平头顶层的城塞纹，也应该与浮雕中的城塞纹一样，只是一种暗示顶部的纹样，并无太多其他内涵。

另外，卡拉达石窟第 48、16 窟佛塔朴素的形制，在清晰地显示了早期伞盖的结构和伞盖是如何被固定在覆钵顶部的同时，也说明了平头的原初功能，并且提示我们平头表面装饰纹样，实际都是可以省略的。没有了装饰，就既不能将平头解释为围栏，也不能解释为诸天或宫殿了。

桑奇大塔以及贡图帕利等最早的几座岩凿佛塔，覆钵均为扁平的半球形，下边没有向内收敛的倾向，完全没有卵的意象。直到公元 2 世纪前后，覆钵的下端收敛的趋势才逐渐明显起来。

通过以上的梳理和分析，我们不难发现，以往认为佛塔的平头象征位于须弥山上方的诸天，平头顶层的城塞纹具有"天国都城"，覆钵象征孕育宇宙的金卵等阐释，从印度早期佛塔的外在形制来看无法适用于不同阶段的佛塔，进一步结合佛教石窟的整体装饰来考虑，其牵强之处就愈加明显了。

（2）伞盖

由于第 1 类以砖、石、泥垒砌而成的佛塔、第 2 类石窟或佛堂内的象征性佛塔的伞盖大多没有保存下来，关于伞盖的讨论只能以第 3 类浮雕或壁画中的佛塔图像为主要考察对象。如前所述，这些佛塔图样或佛塔模型明显地存在一些艺术夸张手法，不能理解为历史上实际存在过的佛塔的写实图样或仿真模型，但是它们的确能够反映佛塔的基本构成以及彼时印度人对佛塔的理解。下面笔者将选取一些年代相对明确的例证，探讨一下伞盖的形式问题及其可能存在的象征含义。

A. 中印度、西印度

佛陀悟道之后，一直漫游于中印度恒河流域摩竭陀诸国说法。中印度在孔雀王朝、巽伽王朝乃至萨塔瓦哈纳王朝，一直都是王朝统治的中心区域。

左：图 44　桑奇二号塔围栏隅柱浮雕佛塔，公元前 2 世纪，印度中央邦桑奇出土，笔者拍摄
右：图 45　巴尔胡特佛塔围栏隅柱浮雕佛塔，公元前 2 世纪，印度中央邦巴尔胡特出土，笔者拍摄

其中，巴尔胡特、桑奇（Sāñcī）附近的毗迪萨（Vidisa）均为历史上的商业名城，佛教在以商人为主的在家信徒的资助下取得了长足的发展。公元前 2 世纪末至公元 1 世纪初营建的巴尔胡特佛塔、桑奇二号塔、桑奇大塔等为我们了解早期印度佛教信仰以及佛教美术提供了重要的线索。

在桑奇二号塔、巴尔胡特佛塔围栏雕刻中，可以看到巽伽时代（公元前 2世纪）的几个佛塔图样。桑奇二号塔入口处隅柱上的佛塔（图 44）平头上有一层伞盖。平头由下至上，由围栏、四层叠涩装饰、城塞纹样构成，平头两侧饰有花环与大朵鲜花。塔基由两层围栏构成，覆钵部分安装有一圈弯钩，其上悬挂花环。这里值得注意的是，塔基围栏装饰的立柱刻画极为细腻，上下两端有半圆形装饰，并添两竖线，显然是对早期佛塔围栏的忠实模仿。

巴尔胡特佛塔围栏隅柱上的佛塔浮雕（图 45）装饰华丽，左后方还雕有一个阿育王石柱。平头上有两层伞盖，能够清晰地看出伞盖、伞骨与伞杆的结构。伞盖两侧下垂花环，并以大花填充了花环与伞杆之间的空间。平头结构极为复杂，从上到下由叠涩、房檐下的支提拱门以及围栏构成。而且表面

图46　巴尔胡特佛塔塔门浮雕佛塔东门第二根横梁
公元前2世纪，印度中央邦巴尔胡特出土　笔者拍摄

装饰非常华丽，几乎每一个块面上都有装饰，有城塞纹、鲜花、几何纹样等。覆钵部分的装饰，也与华丽的伞盖和平头装饰相呼应，表面布满了鲜花和花环。两层基坛的装饰也很注重变化，围栏的顶部为一圈连珠纹饰，上层为常见的围栏装饰，下层则缠绕一圈树叶装饰带。塔基左右两侧还分别插有一面幡。如此舒展、丰富的构成，显然是因为有充裕的空间。东门第二根横梁上的佛塔（图46），由于空间较小雕刻得就相对简略，平头上仅有一层伞盖。

如前所述桑奇大塔（图2、3）覆钵顶部围栏内部的方块状平头，表面似无叠涩等华丽的装饰，仅于其上树立伞杆，伞杆上方有上小下大的三重伞盖。桑奇大塔塔门浮雕中可以看到很多佛塔图样。这些佛塔的基坛，有一层或两层围栏装饰；覆钵的形状基本与大塔相同；覆钵上的平头，由下至上由围栏、叠涩和城塞纹样构成；伞盖变化比较丰富，有时仅有一个伞盖，有时则有多个。一个伞盖与三个伞盖的情况比较常见，如北门东侧柱背面（第二、三根横梁之间）的佛塔（图47）上，中间有一个大伞盖、左右各有一个小伞盖。另外，还有一些特殊的构成，如南门第一根横梁背面中央的佛塔（图48），在平头中心的大伞盖下，并排雕刻着四个小伞盖；又如东门第一根横梁正面南端的佛塔（图49），平头中心的三重伞盖层层相叠，其左右还各有一个伞盖。从这些浮雕小佛塔可以看出，佛塔的覆钵、基坛与平头变化不大，伞盖变化最为丰富，其大小、多少似乎仅仅取决于雕凿空间的大小。如东门第三根横梁背面中央的佛塔（图50），伞盖雕得很小，原因在于已经没有雕凿空间了，而伞盖又是佛塔不可或缺的部分，于是小小的伞盖伸出了画面，雕凿在了边饰的城塞纹之中。

在西印度佛教石窟内外的浮雕、壁画中，我们同样可以看到许多早期的佛塔图像。如巴贾石窟第19窟（公元前2—公元前1世纪）前廊壁面靠近天顶的一排小型佛塔浮雕（图51）、卡尔利第8窟窟内石柱上的佛塔浮雕（公元1世纪前后）（图52）、纳西克第3窟石窟内大型佛塔浮雕（公元2世纪）（图53）等。由于这些浮雕与上文所举中印度的例证显示出了同一倾向，故不再一一讨论。

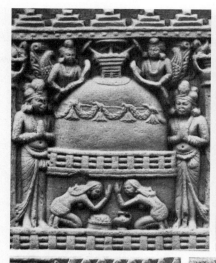

上左：图47　桑奇大塔塔门浮雕佛塔北门东侧柱南面　公元1世纪初期，印度中央邦桑奇出土　笔者拍摄

上右：图48　桑奇大塔塔门浮雕佛塔南门第一根横梁北面　公元1世纪初期，印度中央邦桑奇出土　笔者拍摄

下左：图49　桑奇大塔塔门浮雕佛塔东门第一根横梁东面　公元1世纪初期，印度中央邦桑奇出土　笔者拍摄

下右：图50　桑奇大塔塔门浮雕佛塔东门第三根横梁西面　公元1世纪初期，印度中央邦桑奇出土　笔者拍摄

B.南印度

公元前3世纪中叶，阿育王曾派高僧摩诃提婆（Mahadeva）到南印度地区传播佛教。之后，阿马拉瓦蒂（Amarāvatī）成为部派佛教大众部系统的制多山部的中心。今天，在阿马拉瓦蒂、贾加雅佩塔（Jaggayyapeṭa）、纳加尔朱纳康达（Nāgārjunakoṇḍa）等地发现了众多的佛塔遗址，在这些遗址中发现了大量的佛塔装饰浮雕。

阿马拉瓦蒂出土的公元前1世纪的佛塔线刻图（图54）中的佛塔，伞盖部分残缺，形状不明。残存的平头局部雕有围栏装饰。围栏中的佛塔覆钵部分雕有一圈弯钩，其上悬挂花环，塔周围雕有莲花与幡。

阿马拉瓦蒂大塔始建于公元前，公元2世纪的安达罗王朝瓦西什蒂特拉·普卢马伊统治期间进一步扩建，是南印度佛塔的典型代表。据印度考古局报告大塔塔基直径49.3米，基坛的东西南北四方各自伸出一座长方形露台，方台上矗立着五根八角形石柱。大众部戒律经典《摩诃僧祇律》将这种佛塔

左上：图51 巴贾石窟第19窟前廊浮雕佛塔 公元前2世纪至公元前1世纪，印度马哈拉施特拉邦 笔者拍摄

左下：图52 卡尔利第8窟浮雕佛塔（窟内石柱） 公元1世纪前后，印度马哈拉施特拉邦 笔者拍摄

右：图53 纳西克第3窟浮雕佛塔 公元2世纪，印度马哈拉施特拉邦 笔者拍摄

形制称为"方牙四出"【32】。在 R. 诺克斯（R. Knox）的复原图（图55）中，覆钵顶端建有平头，平头上雕有八角形石柱，石柱顶部雕有宝珠形装饰，但没有伞盖。不过，在阿马拉瓦蒂出土的佛塔图样（图56）中，平头顶部的石柱两侧各雕有一个伞盖。而且，在早期佛经中，有使用"缯幡盖"【33】供养佛

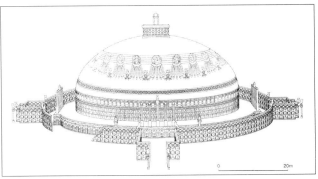

左：图54 佛塔线刻图 公元前1世纪，印度阿马拉瓦蒂出土，阿马拉瓦蒂考古博物馆藏 采自肥塚隆、宫治昭编《世界美術大全集 インド(1)》，页156，图103

右：图55 阿马拉瓦蒂大塔复原图（R. Knox 绘于1992年） 采自肥塚隆、宫治昭编《世界美術大全集 インド(1)》，页158，图107

【32】《摩诃僧祇律》卷第三十三讲到迦叶佛涅槃时说："有王名吉利。欲作七宝塔。下基四方周匝栏楯。圆起二重方牙四出。上施盘盖长表轮相。"（《摩诃僧祇律》卷三十三，页497。）

【33】有关"缯幡盖"的记载，见《摩诃僧祇律》《四分律》等早期佛经。

塔的记载。因此，R.诺克斯的复原图中没有画伞盖，
应该是因为没有出土类似桑奇大塔的石质伞盖。没有
发现石质伞盖的原因，则很可能是因为当地人因循佛
经中记载的古老传统使用了丝织品的伞盖，而不能认
为此类大塔原本就没有伞盖。【34】

　　阿马拉瓦蒂出土浮雕"被那伽守护着的佛塔"（图
57），雕刻华丽细腻。这座被众蛇环绕的佛塔，平头
部分有围栏、叠涩装饰，伞盖部分构成极为特殊：众
多的伞盖像蘑菇一样从平头顶部向外溢了出来。当然，
这是南印度一批极端例证的代表。在南印度还发现了
很多其他的佛塔图样，或者有一、二个，或者有几个
伞盖（图58）。

C. 犍陀罗

　　公元前3世纪中叶，阿育王曾派高僧末阐提
（Majjhantika）到犍陀罗地区传播佛教，建造佛塔。此后，
印度的佛教与佛教艺术与西方文化不断融合，逐渐在这
一块土地上扎下根来。到5世纪中叶白匈奴人入侵为止，
人们在此建造了大量的寺院和佛塔。1913—1934年，
约翰·马歇尔在此进行了22年的艰苦发掘，在犍陀罗

上左：图56 佛塔图样 公元2世纪，印度安得
拉邦阿马拉瓦蒂出土，马德拉斯邦博物馆藏 采
自肥塚隆、宫治昭编《世界美術大全集 インド
(1)》，页127，图108
下：图57 被蛇王守护的佛塔 公元2世纪 印
度安得拉邦阿马拉瓦蒂出土，马德拉斯邦博物馆
藏 采自肥塚隆、宫治昭编《世界美術大全集
インド(1)》，页126，图107
上右：图58 浮雕佛塔（佛传三相图局部） 公
元2世纪，印度安得拉邦阿马拉瓦蒂出土，阿马
拉瓦蒂考古博物馆藏 采自肥塚隆、宫治昭编《世
界美術大全集 インド(1)》，页129，图110

【34】如后所述，J. 欧文以南印度阿马拉瓦蒂佛塔、斯里兰卡波隆纳鲁瓦（Polonnaruwa）的佛塔覆钵上
　　　没有伞杆，而代之以粗石柱为由，强调了中心柱的作用。

图 59-1、2、3　钱币中类似佛塔的图案　约公元前 3 世纪，巴基斯坦塔克西拉皮尔丘城出土　采自约翰·马歇尔《塔克西拉 Ⅲ》，秦立彦译，云南人民出版社，2002 年，页 230、231

古城呾叉始罗（今塔克西拉）及周边地区发现了大量的佛塔遗址以及佛教文物。

塔克西拉的城市先后超过 12 个。最古老的皮尔丘（Bhiṛ Mound）曾三毁三建，地层可分为四层。四层均有钱币出土，其中，第三层发现的一个钱币宝藏，很可能是孔雀王朝早期的，即公元前 300 年左右。在这些钱币当中，已经出现了类似佛塔的图像（图 59-1、2、3），具有基坛和覆钵，覆钵顶部的蝴蝶结状图案可能代表伞盖。覆钵内部三个半圆，有可能代表舍利。

塞种人统治的西尔卡普城（Sirkap，公元前 90 年至公元 60 年）地层出土了大量的佛塔遗址，但大部分佛塔顶部无法复原，只有 F 街区的双头鹰寺（图 60-1）佛塔勉强复原出了平头和伞盖部分（图 60-2）。伞盖部分由下大上小的三层伞盖构成，类似桑奇大塔伞盖。另外，还出土了一些佛塔形状的匣子。C 街区宅子 2G 出土的一个佛塔形的遗骨匣（图 61），年代在 1 世纪后半期，具有下大上小的四层伞盖，平头由叠涩和围栏构成。覆钵扁平，与覆钵相比平头和伞盖显得过大。

塔克西拉的两大佛教遗址达摩拉吉卡(Dharmarājikā)与喀拉宛(Kālawān)，均发现了大量的佛塔遗址，但顶部大多无法复原。出自喀拉宛佛塔 A1 附近的一个片岩佛塔形匣子（图 62），高约 1.94 米。在匣子旁边发现了一块铜板，上面刻有阿泽斯纪元 134 年[35]的佉卢文铭文。佛塔具有围栏装饰的方形平头

【35】阿泽斯一世即位公元前约在 58 年，阿泽斯纪元 134 年约相当于公元 76 年。铭文内容："在阿泽斯纪元的 134 年，印度历 5 月（太阳历 7—8 月）23 日，这一天，女施主 Gandrabhi，Dharma 的女儿、Bhadrapala 主持家务的妻子把遗物放在查达西拉的塔庙中。参与这件事的还有：她的兄弟、户主 Nandivardhana，她的儿子 Sama 和 Sacitta，她的女儿 Dharma，她的儿媳 Raja 和 Indra，还有她的老师，接受萨婆多部（Sarvastivadas），为了纪念城市与众生。希望达到涅槃。"据约翰·马歇尔《塔克西拉 Ⅰ》，秦立彦译，页 462，云南人民出版社，2002 年。

上左：图 60-1　双头鹰寺佛塔塔基　公元前 90 年至公元 60 年，巴基斯坦塔克西拉西尔卡普城出土　笔者拍摄

上右：图 60-2　双头鹰寺佛塔平头、伞盖　公元前 90 年至公元 60 年，巴基斯坦塔克西拉西尔卡普城出土，塔克西拉考古博物馆藏　采自约翰·马歇尔《塔克西拉 Ⅲ》，页 34，图 C

下左：图 61　佛塔形匣　公元 1 世纪后半叶，巴基斯坦塔克西拉斯尔卡普城出土　采自约翰·马歇尔《塔克西拉 Ⅲ》，页 35，图 G

下右：图 62　佛塔形匣，公元 2 世纪前半期　巴基斯坦塔克西拉喀拉宛佛塔 A1 出土　采自约翰·马歇尔《塔克西拉 Ⅲ》，页 80，图 G

和下大上小的三层伞盖，表面贴金。

　　斯瓦特（Swat）出土的浮雕《供养佛塔》中的佛塔（图 63），是贵霜时代早期（2 至 3 世纪）的范例。这个佛塔与前述西尔卡普城出土的佛塔形匣构成基本相似，但塔表装饰华丽。特别值得注意的是平头的方形部分，以两根立柱夹着一朵花饰，取代了常见的围栏图案。由此，也可以看出平头装饰的随意性。

图 63　供养佛塔浮雕　公元 2—3 世纪，巴基斯坦斯瓦特出土采自肥塚隆、宫治昭责编《世界美術大全集　インド(1)》，页 338，图 266

小结

通过以上讨论，我们可以发现较之佛塔的其他构成部分，伞盖的形制变化极为丰富（资料 3）。中印度、西印度、南印度佛塔的伞盖，就数量而言，从一个、两个到几十个；就形式而言，从层层叠加的组合到一簇蘑菇式的组合方式，可谓多种多样，没有规律可言。只有西北印度的伞盖形式较为单一。最早的钱币中的类似佛塔的图样，由于图案本身非常小，伞盖形态不甚明确；公元 1 世纪之后的伞盖均呈现下大上小、层层叠加的规则的排列方式。这种形状或许与西方的圣诞树有些相似，但印度本土早期浮雕中的树都不是这样的。因此，单从外在形态看，也不能将伞盖看作圣树。

进一步仔细观察，会发现佛塔伞盖的数量和形式往往与浮雕所在空间密切相关，空间大就多雕，空间小就少雕，没有固定的数量与形式，属于工匠们自由发挥的部分。不过，即便剩余空间再小，雕得再小，都要雕。这说明佛塔上的伞盖是不可或缺的。这种情况，也从一个侧面说明了伞盖的数量与形式实际并没有宗教图像内涵，一层与多层、一个与多个都一样。

那么伞盖的意义是什么？在以象征性手法表现佛陀的早期佛塔围栏浮雕中，伞盖不仅出现在佛塔的上方，在圣树、台座、房屋、马以及三宝标

图64 逾城出家（桑奇大塔东门第二根横梁东面） 公元1世纪初期，印度中央邦桑奇出土 笔者拍摄

识等上方也能看到。伞盖下的树和台座，表示佛陀在树下修行或说法；伞盖下的房屋，表示佛陀居住的精舍；伞盖下的一匹空马则暗示逾城出家的悉达多太子（图64）等等。在这些浮雕中，伞盖看起来是撑在树木、台座、房屋和马匹之上，但它并非因这些东西而存在，而是对处于其下、其中或其上的佛陀的供养。另外，从佛教经典也可以看出，伞盖表达的是人们对佛陀的尊敬和供养之情。如《大事》（Mahāvastu）【36】的伞盖（Chatravastu）一章讲到：佛陀渡过恒河时，送别佛陀的摩揭陀国王频毗沙罗撑五百伞盖礼敬佛陀，在对岸迎接佛陀的吠舍离人以及众蛇神也效仿他们撑起了伞盖，然后药叉、众神、四天王、三十三天与兜率天的诸神也都竞相撑伞礼佛。【37】而且，如果我们进一步拓宽视野，会发现在国王、贵族以及耆那教祖师的头顶，也都有伞盖。不难看出，伞盖这种供养方式普遍存在于印度古代社会之中，是其下人物尊贵身份的象征，表达的是人们的敬仰之情。

2. 中心柱（孔）

佛塔中心孔（柱）的象征含义及其功能，也是学者们讨论的热点。观点

【36】《大事》是用"混合梵语"编写而成的经典，汉译佛经中没有《大事》的译本，隋阇那崛多译《佛本行集经》的内容与之有类似之处。《大事》主要记叙佛陀生平和传说，另有一些佛教僧团的戒律。由于《大事》语言和内容的复杂情况，其成书年代难以确定，一般认为其中古老的核心部分可能形成于公元前2世纪，而晚出的部分可能晚至4世纪以后。其中提供的佛陀生平传说，也是既有古老的成分，又有晚出的成分。对王子悉达多离家和佛陀初转法轮的描述，与巴利文经典一致。而一些极度夸张的神化佛陀的描写，则与后来的大乘经典一致。（郭良鋆《佛陀》，《佛陀和原始佛教思想》，中国社会科学出版社，2011年，页22、23。）

【37】Monika Zin《クチャの仏教説話美術に関する近年の研究状況について》，檜山智美译，宮治昭編《アジア仏教美術論集 中央アジアⅠ ガンダーラ～東西トルキスタン》，中央公論美術出版，2017年，页338。

大致可以分为两类：1、将大型佛塔的中心孔（柱）解释为"宇宙之轴"，进而以宇宙图式解释佛塔整体的象征含义；2、认为大型佛塔的中心孔（柱）的存在出于建筑需要。

持后一种观点的 D. 米特拉（D. Mitra），I. K. 萨尔马（I. K. Sarma）主张佛塔中心孔内原有木柱，认为树立木柱是出于建筑需要，即修砌一个圆形建筑时需要一个中心标识。【38】大约是由于缺乏文献支撑，观点也不够神秘，之后罕见有学者对此观点做出呼应，大部分学者趋向于认同前一种神秘主义色彩浓厚的观点。

最早将佛塔与宇宙之轴的概念联系在一起的是 P. 米斯。1932 年，P. 米斯提出了中心柱代表宇宙之轴，并统领着整座佛塔观点。依据主要有两个。一是阿尔弗雷德·富歇(Alfred Foucher ）提示的犍陀罗塔克西拉皮尔丘出土钱币中的一个图案（图 65 ）。P. 米斯认为这是一个佛塔。此图案其实与常见的佛塔和佛塔图像相去甚远，没有表现佛塔的基本构成要素——塔基，应该不是佛塔。二是昌塔恰拉（Chāṇṭacālā）出土佛塔（图 66 ）中心建有一个方形的粗柱，其周围的砖结构呈格子状和放射状分布。不过，值得注意的是 P. 米斯并没有否定中心柱作为建筑中心的作用。【39】

然而，之后沿这一方向做文章的学者，往往一味地发展其神秘主义的研究倾向。阿格拉瓦拉（Agrawala）认为宇宙之轴"尤帕"的四部分构成与佛塔构成一致，从而推测尤帕与佛塔关系密切。【40】J. 欧文则将 P. 米斯观点中的神秘主义倾向推向了极致。他认为立柱是建塔所必需的，佛塔体现了印度原始的宇宙生成观；并以桑奇大塔等浮雕中的莲花等与水有关的装饰主题、塔克西拉的达摩拉吉卡以及斯瓦特的布特卡拉大塔绕道铺有蓝色的玻璃块为由，提出了佛塔的原型漂泊在世界与所有生命的源头——"原

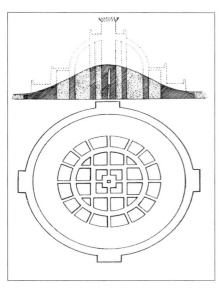

上：图 65　钱币图案　巴基斯坦犍陀罗塔克西拉皮尔丘出土　采自约翰·马歇尔《塔克西拉 Ⅲ》，页 231

下：图 66　昌塔恰拉出土佛塔示意图　采自 P. Mus, "Barabudur," p. 388.

【38】D. Mitra, *Buddhist Monuments*, Calcutta ,1971, p. 79. I. K. Sarma, *Studies in Early Buddhist Monuments and Brāhmī Inscriptions of Āndhradēśa*, Dattsons, 1988, pp. 32-37. 据宫治昭《涅槃と弥勒の図像学——インドから中央アジアへ——》页 36、37。

【39】P. Mus, "Barabudur," pp. 387-389.

【40】V. S. Agrawala, *India Art*, Varanasi, 1965, pp. 121-122.

水"之上的观点；还以《天譬喻经》中关于造塔的记载"造半球状覆钵，内设柱、杆"为依据，认为早期佛塔的中心孔内都曾经有过木柱；进而根据阿马拉瓦蒂一些浮雕中的佛塔、以及斯里兰卡波隆纳鲁瓦（Polonnaruwa）佛塔上，不是支撑伞盖的伞杆，而是一根很粗的石柱为由，认为这根柱子是贯通于佛塔内部的；并将中心柱与吠陀文献中的因陀罗用来固定天地的木钉联系在了一起。J. 欧文进而推测出一个佛塔演变过程为：佛塔起源于中心柱的设立；之后人们在中心柱周围堆砌了覆钵；覆钵越来越大，最终掩盖了内部的柱子，于是人们在覆钵顶部安装上杆和伞盖；再后来佛塔内部的柱子开始被省略，仅在覆钵的顶部安装杆与伞盖[41]。G. 富斯曼（G. Fussman）以佛塔内部的木柱极为罕见为由，从考古学的角度批判了J. 欧文的这种以神话中宇宙生成论解释佛塔象征含义的观点[42]。但杉本卓洲仍然支持J. 欧文的观点[43]，宫治昭则进一步认为佛塔的中心孔本身就是宇宙之轴的代表，具有重要的象征意义。[44]

在对这两种倾向的观点作出初步判断之前，我们需要了解一下几座重要大塔的情况。

劳里亚·南丹加尔发现了20座古坟，1904—1905年T. 布洛克（T. Bloch）调查了其中的几座。其中古坟M、N都有一个直径约70米砖砌的基坛，基坛高2.4米，其上有一个高12米的封土，封土为半球状。两墓中心部位都有一个埋藏所，发现了烧过的人骨片、木炭以及刻有裸体女神像的小金片。埋藏所之下也都有一个管状孔，在圆坟N地面以下的圆孔下半部分，还发现了一截木柱（图67）。这些墓葬原先被认为是孔雀王朝的王族墓葬，现在则被认为是佛塔。

1898年W. C. 佩珀（W. C. Peppe）在蓝比尼以西30公里处、印度北方邦的皮普洛赫瓦（Piprāhwā）发现了一座佛塔（图68）。这座佛塔高6.8米，直径35米，中心也有一个管状的中心孔，不过中心孔被填满了泥土。在中心孔附近发现了一个刻有铭文"佛陀、世尊的舍利"的滑石材质的舍利罐，另外还出土了水晶容器、滑石容器以及刻有女神像的金片等。

【41】J. Irwin, "The stūpa and the Cosmic Axis," pp. 799-845. 据宫治昭《涅槃と弥勒の図像学——インドから中央アジアへ──》，页35—36。

【42】G. Fussman, "Symbolism of the Buddhist stūpa," pp. 37-53. 据宫治昭《涅槃と弥勒の図像学——インドから中央アジアへ──》，页39。

【43】杉本卓洲《仏塔の生成とその信仰の展開》，《仏教学セミナー》1996年第63号，页41—59。

【44】宫治昭《涅槃と弥勒の図像学——インドから中央アジアへ──》，页37。

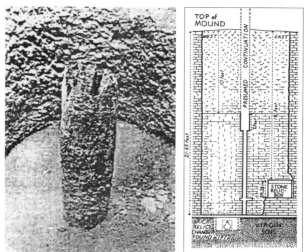

左：图 67．劳里亚·南丹加尔（lauriya Nandangarh）佛塔（古坟 N）中的木柱，约公元前 4 世纪?，印度比哈尔邦，杉本卓洲《インド仏塔の研究——仏塔崇拝の正成と基盤——》第 88 页，平楽寺書店，1984 年

右：图 68 皮普洛赫瓦（Piprāhwā）佛塔中心部分断面图，公元前 3 世纪，印度北方邦出土，宫治昭《涅槃と弥勒の図像学——インドから中央アジアへ——》，第 31 页，（日）吉川弘文館，1992 年

　　南印度巴蒂普洛卢（Bhaṭṭiprolu）的佛塔（图 69）发现于 19 世纪 70 年代，出土了一个水晶材质的舍利容器。这座砖砌大塔的覆钵部分直径 40.2 米，圆筒状的基坛高约 2.4 米，基坛的四个方向立有石柱，基坛外侧有一条宽约 2.5 米的绕道，绕道外围残留着一些围栏的残片。佛塔中心的管状孔纵贯上下，但上下直径不等。覆钵部分的中心孔直径约为 24 厘米，基坛部分的中心孔由直径 24 厘米与直径 38 厘米的四段构成。在中心孔下方附近发现了三个石材质的舍利函。第一个舍利函放在最下端靠近中心孔的地方，第二、第三舍利函放在中心轴上。石材质的舍利函内套有水晶、黄金、铜等材质的舍利容器，其内除了骨片之外，还有黄金饰物、珍珠、珠子等多

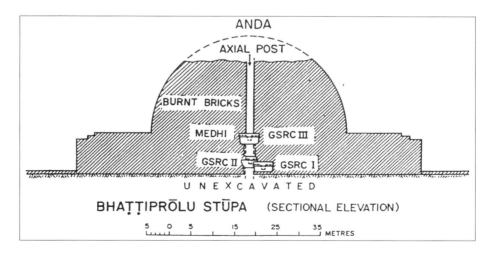

图 69 巴蒂普洛卢佛塔断面图 公元前 3 世纪或公元前 2 世纪，印度安德拉邦出土 采自宫治昭《涅槃の弥勒の図像学——インドから中央アジアへ——》，页 33

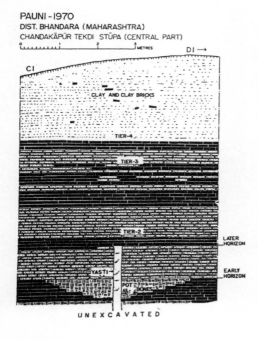

图 70　保尼佛教遗址昌达卡普尔·泰克迪佛塔　公元前 1 世纪至公元 2 世纪，印度马哈拉施特拉邦出土　采自宫治昭《涅槃と弥勒の図像学——インドから中央アジアへ——》，页 33

种物品。舍利函上刻有婆罗米文字的铭文，记载了多名供奉者的名字，其中第三个舍利函铭文记载内装佛陀舍利。之前学界一般认为这座大塔建于公元前 200 年左右，最近有学者根据铭文书体推测大塔的年代应上溯至阿育王时代，即公元前 3 世纪。

　　1969 年至 1970 年发掘的中印度保尼（Pauni）佛教遗址中有三座佛塔，考古学家发掘调查了其中的昌达卡普尔·泰克迪（Chāṇḍakāpur Ṭekḍī）佛塔（图 70）。佛塔基坛部分直径为 41.6 米，残高 7.5 米。发掘结果表明高约 1.25 米的基坛部分由经过烧制的砖头砌筑而成，覆钵部分则由烧制而成的砖头、风干的砖头以及泥土砌筑而成。佛塔下半部分的中心部位有一个管状孔，直径 26 厘米，高仅有 1.89 米，并没有贯通到顶部。孔内发现了很多朽木碎片。因此，发掘者认为孔内原有木杆。在佛塔底部靠近中轴的位置，发现了一个装有人骨的舍利容器。从出土钱币以及陶器判断，一般认为这座佛塔的年代在公元前 1 世纪至公元 2 世纪。

　　从这些资料中，我们可以看出这些大型佛塔的中心孔的直径，在 20 厘米至 40 厘米之间，粗细不等，而且往往上下直径并不统一，大部分中心孔中还填上了泥土，有时还在中途断掉。装有象征"变现万法的种子"（舍利）的舍利函通常安置在佛塔的中心轴附近，不在中心轴的正下方。宫治昭也注意到了这些问题，但仍认为应该将此类管状孔看作 J. 欧文所说的宇宙之轴，并沿着杉本卓洲的思路，以中国、日本建塔时非常重视"刹（心柱）"的文献记载，

左：图 71-1　药师寺东塔（北面）　7 世纪后半期至 8 世纪前半期，日本奈良，
采自《奈良六大寺大観》第六卷药师寺，岩波書店，1970 年，页 2
右：图 71-2　药师寺东塔（内部）　7 世纪后半期至 8 世纪前半期，日本奈良，
采自《奈良六大寺大観》第六卷药师寺，页 11

说明了中心柱的重要性。并进一步以日本奈良药师寺东塔（图 71-1、71-2）
已有四根天柱，其中心柱完全不具备建筑功能为例，强调了中心柱极端的象
征意义，并认为佛塔内部修葺中心孔是为了代替木柱，孔本身体现了宇宙之
轴的概念。[45]

　　首先，日本佛塔的中心柱没有建筑功能，不能说明印度早期佛塔的中心
柱没有建筑功能。其次，这个"孔"修葺得并不整齐，所谓的"阶梯状"不
复杂也不规律，不能说明是有意修建的。另外，我们需要考虑的问题是：建
一座直径 35 米至 70 米的圆形建筑，没有中心标识是否可能？而且，说由一
根石头雕成、粗细变化均匀的阿育王石柱具有"宇宙之轴"的内涵，似乎还
有一定的说服力，而将粗细变化完全没有规律，直径只有 20 厘米至 40 厘米
的"孔"与"宇宙之轴"联系在一起，是否显得过于牵强？

　　如果从建筑的实际需要思考这一问题，那些没有木柱、被填满了泥土的
孔，就很可能是人们在佛塔垒砌到一定高度后，抽出指示中心的木柱填上泥
土，然后将木柱重新立在泥土之上继续垒砌的结果。当然，在没有足够客观
证据的情况下，笔者与先学的不同方向的推论孰是孰非，都无从决断。不过，

【45】宫治昭《涅槃と弥勒の图像学——インドから中央アジアへ——》，页 37。

对于佛塔中心孔或中心柱问题，回到原点去思考或许是最稳妥的。离开原点，阐释得越多就越要承担远离事实的风险。

（二）文献考察：早期佛经中的佛塔建造、庄严、供养方法

接下来，笔者想通过早期佛经中对于佛陀的葬仪，佛塔庄严法、供养法的记载，进一步考察佛塔各个构成部分的来由及功能。

佛陀在世期间，给孤独长者等在家信徒曾为佛陀起发爪塔。《十诵律》卷第四十八讲到为了给佛陀起发爪塔，给孤独长者向佛陀仔细询问了佛塔的庄严、供养方法，佛陀一一回答，[46]内容大致如下：可以用赤色黑色白色涂塔。庄严佛塔的绘画题材，除男女合体像之外，其余均可。为了安伞盖，应在佛塔上钉橛。为了防止动物进入，应作围栏和门。为了装饰鲜花，应在佛塔上安装弯曲的木橛子，并在周匝悬绳。可装饰摩尼珠鬘、鲜花鬘。可以开窟，在窟中作塔，可以覆盖窟中的塔。对于石窟，可以造窟门，雕房梁、拱梁、施柱作塔，可以彩色绘画装饰塔柱，塔柱上的绘画题材，除男女合体像之外，其余均可。不应画佛像，但可以画菩萨像。塔前立幡。在塔前作高台安放铜狮子，狮子上系幡，周围建围栏。以香、花、灯、伎乐供养。香花精油涂地。安置花台、灯明台。作圆形堂，堂上安木悬幡。举行供养佛塔活动时，给孤独长者的亲戚朋友，不分男女，盛装捧盘，盘中装有花、香和璎珞。游行的队伍以伎乐、香、花为先导，很像送葬的队伍。供养佛塔时要施舍衣食。六年举行一次无遮大会，会期为正月十六日至二月十五日。可以在寺中做会。从这一段经文可以看出，伞盖是来自信徒的供养物，橛、围栏等的出现完全出于实用需要。

《佛说长阿含经》第三讲到佛陀涅槃前对阿难讲述了葬仪的要求、建塔的位置与目的、佛塔的供养方法以及可以建塔的四种人。从中可以看出，佛塔要建在十字路口；佛塔顶部要悬缯，使路人都能看见佛塔；建塔的目的则在于使众人"思慕如来法王道化"，从而"生获福利。死得上天"。对于佛塔的供养有香、花、伎乐以及缯盖。所谓"缯盖"，就是丝织的伞盖。[47]

佛陀涅槃之后，幡、盖、香、华、伎乐始终伴随在佛陀的遗体、舍利乃

【46】《十诵律》卷第四十八，页351、352。

【47】《游行经第二（中）》，《佛说长阿含经》卷第三，佛陀耶舍共竺佛念译，《大正新修大藏经》卷一，No.0001，页20。

至佛塔的周围。如《佛说长阿含经》第四讲到，佛陀涅槃后的第二天，末罗族人为佛陀举行了送葬仪式：佛陀的遗体被放在床上，几个童子抬着床的四角，又有其他人"擎持幡盖、烧香散华、伎乐供养。"送葬的队伍从东城门入，西城门出，让俱什纳加尔国民得以瞻仰佛陀遗容。[48]另外，《十诵律》卷第六十（善诵毗尼序卷上）还讲到，火化后的舍利由大迦叶和诸力士合力取出，"盛以金瓶、举着车上、烧种种香、持诸幡盖作诸伎乐入拘尸城。"之后，舍利金瓶被放在了俱什纳加尔城的新论义堂中。僧人们在新论义堂内，"扫洒清净香洁无量、悬缯幡盖散诸杂华、敷象牙床、以佛舍利金瓶着上"。[49]接下来就发生了八王分舍利，分别起塔供养的故事。

《四分律》卷第五十二（第四分之三）中记载的舍利弗与目犍连的塔，与上述佛塔有类似之处，但是多了关于一些佛塔外形及建造方法的描述。[50]如佛塔应"四方作若圆若八角作"，即佛塔或为圆形、或为八角形。佛塔以石头、木材混合泥土搭建，泥土是一种类似牛粪的黑泥。佛塔表面涂白泥。要建塔基，四周建围栏。不应表现护塔神，如果要表现则需要有所选择。应做木阶梯以便登上佛塔。可以用建筑覆盖佛塔。佛塔周围地面如果有浮尘，可以用牛粪泥涂地，[51]如果需要涂成白色，就用石灰泥或白垩土泥。绕道以石材敷设。需要做门与围栏，以限制牛马进入。佛塔装饰纹有藤、葡萄蔓、莲华等。作为供养方法，除了以上的花、璎珞、香、幡、盖、伎乐之外，舍利应"安金塔中若银塔若宝塔若杂宝塔"，还"应以多罗树叶摩楼树叶若孔雀尾拂拭"佛塔。另外，还特别提到了饮食供养。檀越说舍利弗目连般二人在世的时候我经常供养饮食，不知世尊是否允许以"美饮食"供养佛塔，并问佛陀该用什么容器。佛陀说可以用"金银钵宝器杂宝器"盛美饮食供养塔。以饮食供养佛塔的行为，反映了在家信众将佛塔人格化，即将佛塔看作佛、僧象征物的观念。[52]实际上，不仅是饮食，花、璎珞、香、幡、盖、伎乐等均是印度人对于神采取的人格化供养方式。虽然印度人也这样供养圣树，

【48】《游行经第二（后）》，《佛说长阿含经》卷第四，佛陀耶舍共竺佛念译，《大正新修大藏经》卷一，页 26。

【49】《善诵毗尼序卷上，五百比丘结·集三藏法品第一》，《十诵律》第六十，罽宾三藏卑摩罗叉续译，《大正新修大藏经》卷二三，律部二，No. 1435，页 446。

【50】《四分律》卷第五十二（第四分之三，杂捷度之二），罽宾三藏佛陀耶舍共竺佛念等译，《大正新修大藏经》卷 22，律部一，No. 1435，页 956、957。

【51】印度农村至今仍然保持着这一做法：将牛粪和稀，涂抹在清扫之后的屋前地面上，牛粪干了之后就会在地面上形成一层薄薄的硬壳，能有效地防止浮土飞扬。在这里，牛粪的作用基本上相当于水泥。

【52】湛如《净法与佛塔 印度早期佛教史研究》，中华书局，2006 年，页 237。

但我们需要明白的是人们并不是在供养树木本身，而是在供养寓居于树间的神灵或趺坐于树下的圣者，如同供养其他印度教、耆那教大神一样。

《阿含经》以及律部原始经典中的这些记载，反映了早期佛教信众朴素的佛塔观。其中与本文论点密切相关的是"有人作盖供养、无安盖处、佛言应钉橛安"几句。翻译过来就是：（给孤独长者说）有人想供奉伞盖，但佛塔上没有安装盖伞的地方，佛陀说钉"橛"安装伞盖。关于"橛"，《说文解字》中说"橛，杙也"，"杙"即为小木桩，此外"橛"还有残存的树根、树墩、庄稼茬以及马嚼子等意[53]。因此，覆钵上的"橛"，就是很短的一截木桩，而这应该就是平头最初的形态。卡拉达石窟第16窟的佛塔年代不甚明确，但其朴素的形态与"橛"最为接近。佛陀生前，伞盖伴随左右；佛陀涅槃之后，幡、盖、香、华、伎乐始终伴随在佛陀的遗体、舍利乃至佛塔周围。伞盖是印度人对于佛塔采取的人格化的供养方法之一。另外，在佛塔上安装弯曲的木橛，并在周匝悬绳，装饰摩尼珠鬘、鲜花鬘的记载，与浮雕佛塔覆钵部分的装饰完全吻合。"作团堂"的记载也与贡图帕利（Guṇṭupalli）支提窟等早期支提窟的形制吻合。

在成立年代略晚一些的部派佛教经文中，僧人们对佛塔做出了更为细致的规定，佛塔也有了更新、更复杂的面貌。如《十诵律》卷第五十六中，对于佛陀的发爪塔，与前述佛塔有类似描述，[54]但也新出现了"龛塔"的概念，这显然已经属于后期大乘佛教的范畴，其形式可能类似阿旃陀石窟第19、26窟的佛塔（图72-1）。

《摩诃僧祇律卷》第三十三说到了过去佛第六迦叶佛的佛塔。[55]相传迦叶佛涅槃时，"有王名吉利，欲作七宝塔，下基四方周匝栏楯，圆起二重方牙四出，上施盘盖长表轮相"。有大臣建议王"以砖作

左：图72-1　阿旃陀第19窟佛塔　5世纪后半期，印度马哈拉施特拉邦　采自肥塚隆、宫治昭编《世界美術大全集　インド(1)》，页339，图268

【53】《古代汉语词典》，商务印书馆，2002年，页851。

【54】《十诵律》卷第五十六（第十诵之一），北印度三藏弗若多罗译《大正新修大藏经》卷二三，律部二，No.1435，页415。

【55】《摩诃僧祇律》卷第三十三，天竺三藏佛陀跋陀罗共法显译，《大正新修大藏经》卷二二，律部一，No.1425，页497、498。

（佛塔）金银覆上"，佛塔"高一由延。面广半由延"，"四面作龛。上作师子象种种彩画。前作栏楯安置花处"，"龛内悬缯幡盖"。又以"铜作栏楯"。对于寺院内部的佛塔位置也做出了具体的规定。佛塔应该在整个寺院的东方或北方，西、南方应建僧房。而且佛塔要建在高显的位置上，"不得使僧地水流入佛地。佛地水得流入僧地。"塔周围要造种种园林，园中之花，供养佛塔，果实供养僧人。这段经文对于佛塔的规模，采取了夸张描述方法；对于佛塔在寺院内的位置，也根据印度多雨的气候条件做出了具体的规定。早期的律部经典对佛塔有具体描述，但基本不夸大，并且没有对寺院的具体描述。考古发掘的结果也告诉我们，到公元 1 世纪或 2 世纪才出现了带围墙的、自成一体的寺院。[56]因此，这段经文成立的时间不会太早，其中记载的佛塔相关信息也不会早于公元 1 世纪或 2 世纪。

《根本说一切有部毗奈耶 杂事》卷第十八中也有一则给孤独长者为佛陀建造舍利塔的故事。[57]这段经文的描述反映了晚一些时候的印度人的佛塔观以及佛塔的构成，内容大致如下。阿难陀遵照佛陀的意愿将舍利分给给孤独长者一部分，长者将舍利"持归本宅置高显处"，并与家人眷属以香、花、妙物供养。城里的人听说了这件事之后，纷纷前来供养。有一天，给孤独长者锁门出行，前来供养的人们无法参拜，于是"共起嫌言"，说"长者闭门障我福路"。长者说如果佛陀愿意，我将在显敞之处为尊者遗骨建塔，以便让众人随意供养。接着长者问佛陀该如何建塔，佛陀回答应该以砖砌两层塔基，于塔身部分建覆钵，覆钵高低随意。覆钵之上修平头，平头"高一二尺方二三尺"。在平头中心立杆，然后安装相轮，可以装一至十三层。然后安装宝瓶。之后，佛陀又告诉长者，若为如来建塔要遵循前面所讲的规格，对于其他人的塔也做出了规定："若为独觉勿安宝瓶，若阿罗汉相轮四重，不还至三，一来应二，预流应一，凡夫善人但可有平头无有轮盖。"对于建塔位置，也给出了明确的指示：佛陀的大塔应居寺院中心，大声闻的塔在两边，其他圣者的塔根据大小安排位置，凡夫善人的塔则建于寺外。在这一段经文中出现了"覆钵"与"平头"的称谓。而平头上的"相轮"或"轮盖"，实为伞盖的变体，但似乎已经不再是来自信徒的供养物，而变成了"塔"规格的象征：佛塔规格越高相轮的层数越多，最高规格的如来佛塔的相轮上面还

【56】约翰·马歇尔《塔克西拉 I》，秦立彦译，云南人民出版社，2002 年，页333。

【57】《根本说一切有部毗奈耶 杂事》卷第十八，三藏法师义净奉制译，《大正新修大藏经》卷二四，律部三，No.1451，页 291、292。

必须安装宝瓶。这完全是佛教教义逐渐系统化的结果，反映了晚期佛教界的等级化现象。这里的平头、相轮以及宝瓶，同样会让人很自然地联想到阿旃陀石窟第19、26窟佛塔顶部的结构（图72-2）。因此，"覆钵"与"平头"称谓的出现也不会太早。

小结

通过以上的文献梳理，我们可以发现早期与晚期的佛塔成立背景不同，面貌也不尽相同。鉴于晚期佛教信仰的复杂性，对于印度晚期佛塔笔者将另作讨论，现仅将从较早的佛教经典中获得的早期佛塔相关信息归纳如下。

早期佛塔是埋藏佛、僧舍利或纪念物的建筑，是佛、僧、圣者的个人纪念碑，又是佛法的象征。建造佛塔的目的在于使众人缅怀佛法，从而生获福利，死得上天。伞盖，是信徒对佛塔采取的拟人化供养方式之一。

从佛陀生前到涅槃之后，伞盖始终存在于佛陀、佛陀的遗体以及舍利的周围，作为佛塔的庄严、供养器具也是不可或缺的。最早的伞盖应该是丝织品"缯"。"橛"（木桩），

图72-2　阿旃陀第19窟佛塔顶部 5世纪后半期，印度马哈拉施特拉邦　笔者拍摄

可能就是平头最初的形态，是为了安装伞盖钉到佛塔顶部的，其功能相当于柱础。在晚一些的经典中，这个木桩才有了一个专门的称谓"平头"，而佛经中描述的平头形态仍然是一个扁扁的方块。在平头中央安装竖杆，是为了支撑伞盖，这根竖杆相当于伞杆。

"覆钵"的概念，在较早的原始经典中尚未出现；在年代较晚的经典中出现了，但没有与宇宙金卵的概念重叠的痕迹。因此，"覆钵"只是一个描述塔身形状的形容词。在早期佛经中，尚未发现关于佛塔内部的中心柱形状或象征含义的具体描述。

二、佛塔围栏

从本文第一部分对于佛塔本体的讨论看，笔者似乎是彻底否定了早期佛塔与印度土著信仰之间的关联。其实不然。笔者只是想用具体的材料，

指出 20 世纪 30 年代以来以西方为主导的印度早期佛塔研究，存在萨义德（Edward Waefie Said）所指出的东方学的"危机"，即东方学"作为思考东方的一种体系，它总是从具体的细节上升到普遍的问题"【58】，会不自觉地将东方神秘化，过度阐释的倾向非常明显。笔者非但无意否定佛塔信仰与印度民间信仰的关系，而且坚定地认为佛教作为一种新的信仰，只有与土著信仰发生关系才能扎下根来，诞生于印度大地的佛塔信仰与这片土地一定有着千丝万缕的联系。那么，佛塔信仰与印度大地之间的关联体现在何处？佛塔本体之外，丰富多彩的围栏、塔门雕刻又具有怎样的内涵？这些是接下来需要解决的问题。

佛经中对围栏、塔门的记述不多。关于给孤独长者为佛陀建造发爪塔的故事，也只有非常简单的记述："时塔户无扇，牛鹿猕猴狗等入。以是事白佛。佛言：应作户扇。佛听我户前施栏楯者善。以是事白佛。佛言：听作。"【59】可以看出，塔门的原先主要作用是防止动物进入，但并没有说为什么要建围栏，更没有说要怎么装饰围栏。不过，从"佛听我画塔者善。佛言：除男女和合像，余者听画"【60】来推测的话，对于围栏的装饰，或许跟佛塔一样，除了不能画（刻）男女合体像之外，其他并无特殊规定。我们只能根据现存的图像材料去了解当时人的想法。其中，桑奇 2 号塔围栏（公元前 2 世纪末）、巴尔胡特佛塔围栏（公元前 1 世纪）、桑奇大塔围栏（公元 1 世纪）是我们考察早期佛塔围栏装饰图像构成的主要材料。

就佛教图像而言，在公元前 2 世纪末的桑奇二号塔围栏中，可以看到佛塔、圣树、佛足、法轮、三宝标等佛教象征标志，能明确判断为本生、佛传故事的图像却极为罕见；公元前 1 世纪的巴尔胡特佛塔围栏、塔门雕刻中，除佛教象征标志外，可辨认的本生故事有三十二个，佛传故事有十六个；在公元 1 世纪的桑奇大塔塔门浮雕中，除佛教象征标志外，本生故事只有五个，佛传故事却超过了三十个。

本生故事的核心在于宣扬慈悲、施舍、自我牺牲等佛教所提倡的基本精神，强调业（修行）的重要性；佛传故事则是通过佛陀生平大事或奇迹传说，说明佛陀具有超凡的力量，可以救助大众。从罕见本生、佛传故事图像，到本生故事所占比重较大、佛传故事较少，再到本生故事减少，佛传故事增多，

【58】爱德华·W. 萨义德《东方学》，王宇根译，生活·读书·新知三联书店，1999 年，页 125。
【59】《十诵律》卷第四十八，页 351、352。
【60】同上。

左：图 73　俱毗罗药叉（巴尔胡特佛塔围栏雕刻）　公元前 1 世纪初，印度中央邦巴尔胡特出土，加尔各答印度博物馆藏　笔者拍摄
中：图 74　蛇王（巴尔胡特佛塔围栏雕刻）　公元前 1 世纪初，印度中央邦巴尔胡特出土，加尔各答印度博物馆藏　笔者拍摄
右：图 75　药叉（巴尔胡特佛塔围栏雕刻）　公元前 1 世纪初，印度中央邦巴尔胡特出土，加尔各答印度博物馆藏　笔者拍摄

可以看出，从公元前 2 世纪末至公元 1 世纪，随着时代的推移，围栏雕刻强调佛陀神性的趋势在逐渐增强。

除了以上佛教内涵清晰的图像之外，在桑奇二号塔围栏、巴尔胡特佛塔围栏、桑奇大塔塔门浮雕中，我们还可以看到一些先佛教时代的土著神灵以及来自西方的翼兽灵禽和植物。来自西方的翼兽灵禽和植物的问题，非常复杂，有待今后专门讨论。本文主要关注佛塔围栏石柱、塔门上的药叉、药叉女、蛇神、吉祥女神拉克希米等印度土著神灵。这些神灵在先佛教时代已经存在，其源头往往可以追溯到先吠陀时代的印度河文明时期（公元前 2500 年至公元前 1500 年），而且至今根深蒂固地存在于民间信仰之中。在上述三座大塔围栏以及其他大塔围栏的残片中，均可看到他们的形象。

药叉（图 73）、蛇神（图 74）等是印度土著男性精灵。蛇神是水的象征，是滋养万物的神灵；药叉寓居山林旷野之中，守护着地下的宝藏，因而被视为财神。他们被佛教吸收进来后，一方面发挥护法作用（如四天王的原型就是药叉），他们原本的赐福于人的特性，在佛塔围栏雕刻中也仍有体现。如在巴尔胡特佛塔围栏浮雕中，可以看到不少手持果实、谷物的药叉（图75）。桑奇大塔塔门两侧的药叉（门神）也一样。北门东侧的药叉以枝繁叶茂的果树为背景，右臂上举，手持果树枝条（图 76）；北门西侧的药叉右手于胸前持莲花，肩部上方的空间以珠宝首饰填充（图 77）。

右：图 76　药叉（门神），桑奇大塔北门东侧　公元 1 世纪初期，印度中央邦桑奇出土　笔者拍摄

左：图 77　药叉（门神），桑奇大塔北门西侧　公元 1 世纪初期，印度中央邦桑奇出土　笔者拍摄

　　佛塔围栏浮雕中，我们还可以看到一些女性的精灵，如药叉女、吉祥女神拉克希米等。药叉女是栖息于果树花木之间的女神，能促使生命滋长繁衍，因而被视为树神。桑奇 2 号塔隅柱上的药叉女浮雕（图 78），虽然雕刻手法稚拙，但可以清晰地看到她右臂环绕树干，右臂抬起手攀果实累累的树枝。巴尔胡特佛塔隅柱的旃陀罗药叉女（图 79）右臂抬起手攀树枝，左臂和左腿环绕树干，左手从阴部拈出一枝鲜花，表明她是花树的精灵和生殖的女神。[61]桑奇大塔东门的药叉女（图 80）是芒果树的精灵，同样也是生殖力的化身。她右臂抱着芒果树干，左手攀着果实累累的树枝，双腿前后自然交叉，左脚抬起抵着树干，表明她的接触使芒果开花结果。[62]很显然，她们才是佛教吸收圣树崇拜的表现。

　　更早的圣树崇拜图像，见于摩亨佐达罗出土公元前 3 世纪的菩提树女神印章（图 81）。印章刻画了一群信徒正在礼拜一位站在菩提树权中间的女神。圣树崇拜是印度河文明生殖崇拜的一个重要方面，至今也还有印度妇女向菩提树献祭，祈愿生育男孩。其实，在今天的印度，无论是城市还是乡间，不

【61】王镛《印度美术》，页 53。
【62】王镛《印度美术》，页 70。

左：图78 药叉女（桑奇二号塔围栏雕刻） 公元前2世纪，印度中央邦桑奇出土 笔者拍摄
中：图79 药叉女（巴尔胡特佛塔围栏雕刻） 公元前1世纪初，印度中央邦巴尔胡特出土，加尔各答印度博物馆藏 笔者拍摄
右：图80 药叉女（桑奇大塔） 公元1世纪初期，印度中央邦桑奇出土 笔者拍摄

只是菩提树，只要是一棵足够粗壮的大树，往往就会受到人们的崇拜。人们用石头或者木棍将大树圈起来，给树干的下半部至根部涂上颜色，树前摆着湿婆、哈努曼等大神的象征物，有时或许只是涂有大神象征颜色的一块石头。一些小型的印度教神庙，索性直接修建在树下，甚至是树洞之中。这些都说明，大树被认为是神灵的寓居之处。印度人虽然面对大树朝拜，但崇拜的并不是树木本身，而是寓居于树间的神灵。

佛塔围栏浮雕中，我们还能看到大量的吉祥女神拉克希米形象：一位女神站在（或坐在）莲花上，两头大象朝女神头上浇水（图82、83、84）。她是财富、幸运和爱的女神，也是印度教大神毗湿奴的配偶。佛塔围栏中，不仅有拉克希米的形象，还非常具象地表现了拉克希米女神带给人们的福利。如桑奇大塔北门东侧（图85-1、85-2）石柱上的一串串珠宝首饰就是来自拉克希米的恩赐。这一点，任何一个普通的印度人都能看懂。其图案构成非常有趣：上端为未三宝标识，下段是佛足迹，中间的棕榈叶纹饰带两侧整齐地排列着两列项链。这仿佛是在告诉信徒，皈依佛教就能得到拉克希米女神的眷顾，从而获得各种珠宝首饰。

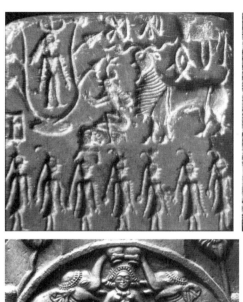

上左：图 81　菩提树女神印章　摩亨佐达罗出土，卡拉奇，
巴基斯坦考古博物馆藏　采自肥塚隆、宫治昭责编《世界美
術大全集　インド (1)》，页 326，图 239
上右：图 82　拉克希米女神（桑奇二号塔围栏雕刻）
公元前 2 世纪，印度中央邦桑奇出土　笔者拍摄
中左：图 83　拉克希米女神（巴尔胡特佛塔围栏雕刻）
公元前 1 世纪初，印度中央邦巴尔胡特出土，加尔各答印度
博物馆藏　笔者拍摄
中右：图 84　拉克希米女神（桑奇大塔北门南面浮雕）
公元 1 世纪初期，印度中央邦桑奇出土　笔者拍摄
下左：图 85-1　桑奇大塔北门东侧柱浮雕　公元 1 世纪初期，
印度中央邦桑奇出土　笔者拍摄
下右：图 85-2　桑奇大塔北门东侧柱浮雕局部　公元 1 世纪
初期，印度中央邦桑奇出土　笔者拍摄

左：图 86　拉克希米女神（钱币）　孔雀王朝（约公元前 3 世纪），印度国家博物馆藏　笔者拍摄
右：图 87　丰收节早晨向拉克希米女神祈愿的妇女　2013 年 11 月 3 日，印度马哈巴利普达姆　笔者拍摄

　　拉克希米女神信仰也相当久远，在孔雀王朝（公元前 3 世纪）的钱币中已经看到非常成熟的拉克希米女神图像（图 86）。之后，不仅在佛教造像中，在印度教、耆那教造像中也都可以看到。也就是说佛教、印度教、耆那教都吸收了拉克希米女神信仰。而且，与圣树崇拜一样，拉克希米女神信仰也仍是一种活态的信仰。清晨（尤其是节日的清晨），乡村的女人们往往会一边念着女神拉克希米的名字，一面用白色（或彩色）的米粉，在院子中央或门口画出女神的象征图案，并在周围画上她们的心愿：漂亮的衣服、首饰、嫁个好人、父母兄弟的平安等等。最后再从门口到屋里，画上一串莲花瓣，暗示拉克希米女神的足迹。图 87 拍摄于 2013 年 11 月 3 日，印度丰收节的早晨，地点是南印度海港小镇马哈巴利普拉姆，照片中妇女正在向拉克希米女神祈愿，已经画出了四件女式上衣。

　　药叉、药叉女、蛇神是印度远古以来的土地、圣树以及水崇拜等民间信仰的象征，拉克希米女神则满足了人们对财富、幸运和爱的憧憬。佛塔围栏浮雕中的药叉、药叉女、蛇神、拉克希米女神，正是种种民间信仰与佛塔信仰融合的体现。透过这些形象以及如意蔓草纹样中的孩子、芒果、纱丽和各种各样的首饰（图 88-1、2、3、4），佛塔塔门以及围栏浮雕生动而直观地表现了佛教将会给人们带来的美好生活。在巴尔胡特佛塔围栏浮雕中，甚至还有一个药叉女正从帷幕的另一侧递给人们一串项链（图 89），帷幕两端还分别挂着芒果和珠宝首饰。

　　因此，可以说印度民间信仰与佛塔信仰的关系，体现在佛塔围栏浮雕中的这些土著神灵身上，而并非体现在围栏、圣树与一部分佛塔的平头、伞盖

上、中：图 88-1、2、3、4 如意蔓（孩子、果实、纱丽、首饰，巴尔胡特佛塔围栏雕刻） 公元前 1 世纪初，印度中央邦巴尔胡特出土 加尔各答印度博物馆藏 笔者拍摄

下：图 89 手持项链的药叉女（巴尔胡特佛塔围栏雕刻） 公元前 1 世纪初，印度中央邦巴尔胡特出土，加尔各答印度博物馆藏 笔者拍摄

的形似之处。今天，佛教作为一种信仰，在印度已经成为旁枝末流，但圣树、拉克希米女神、蛇神崇拜等民间信仰依旧兴盛。也许，因为它们满足的是人们最本能的需求，所以才能成为五千多年来印度人信仰的核心，而普遍存在于印度教、佛教、耆那教以及民间信仰之中。

结 语

在以往的印度早期佛塔研究中，因为存在一些看似对应的文献记载，不同形态的平头，或被解释成围栏，或被解释成天界的宫殿；多层的伞盖被罩

上了圣树或诸天的影子；以伞杆为原型的伞柱，被认为是与佛塔中心的孔或柱是一体的，进而被解释成为连接天地的宇宙之轴。然而，通过以上的作品与文献的分析和讨论，我们不难发现这些对应基本不具备普遍性，印度早期佛塔的伞盖、平头与圣树、围栏，诸天、宫殿之间并无必然的联系。对于印度早期佛塔，我们显然做了过度的阐释。

通过本文对印度早期佛塔本体的考察，可以看出随着石窟整体装饰由简到繁，窟内岩凿象征性佛塔的外在形态也逐渐变得复杂起来。浮雕中的佛塔伞盖数量与构成形式并无定数，属于工匠们自由创作的部分。这说明伞盖的数量与形式不具备宗教内涵。不过，伞盖是佛塔不可或缺的构成部分。通过早期佛经中的记载可以看出，伞原为遮阳避雨之用；佛塔上的伞盖原为丝织品，由信徒供奉，是人们对佛塔所采取的人格化的供养方式之一，它暗示着佛陀的尊贵身份。

平头的出现，完全出于建筑需要：将伞盖固定在佛塔上。其最早的形态应为"橛"，即一个朴素的木桩，表面没有装饰。在后来的岩凿佛塔中，平头的装饰功能逐渐变得更为重要：最初仅为一层围栏或两层围栏，后来围栏上进一步出现了上大下小的叠涩装饰、支提窗、城塞纹等装饰元素。这些装饰元素，来自对实用建筑的模仿，并非为平头所独有，往往会同时或更早地出现在窟内外装饰以及塔基之中。并且，也都是选择性地使用在平头表面，而且有时会被完全省略。没有了这些装饰图案，众多的象征含义也就无从谈起了。

佛塔围栏浮雕中，本生故事和佛传故事等，重在强调修行以及佛陀超凡的救助众生的力量，满足的是人们对灵魂解脱的需求。对于圣树崇拜等民间信仰的吸收，体现在佛塔围栏浮雕中的土著神灵以及如意蔓纹样中，这一部分满足的是人们的种种现世需要。

基于以上的考察和研究，笔者对印度早期佛塔的认识为：印度早期佛塔本体是埋藏佛、僧舍利或纪念物的建筑，是佛、僧、圣者的个人纪念碑，也是佛法的象征；佛塔围栏浮雕则体现了佛教对信徒承诺，即灵魂的解脱和现实的福利。建造佛塔的目的，可以借用《佛说长阿含经》卷三中一句话来总结：令信徒"思慕如来法王道化、生获福利、死得上天"。

20世纪，图像学的研究方法为美术史研究打开了一扇大门，令我们眼前出现了一片新的天地。不过，就印度早期佛塔研究而言，过度阐释构建起来的佛塔意象看起来很神秘，但大部分都是我们的一厢情愿。

本文是与王镛、罗世平二位老师合作的博士后报告《从西域到东瀛——佛教美术史中的两个问题》的一部分。论文第一部分的核心内容，曾以《关于早期印度佛塔象征含义的思考》为题，发表于2013年"贯穿与跨越：美术史的研究视域·第七届全国高等院校美术史年会"（西安美术学院承办）。第二部分内容，曾以《生获福利、死得上天——印度早期佛塔围栏及塔门雕刻研究》为题，发表于2014年"从视觉到艺术：美术史研究与知识范式的转变·第八届全国高等院校美术史年会"（四川大学艺术院校、四川大学艺术研究院承办）。此次，又作了进一步修改。

资料 1　桑奇大塔立面图和平面图

本图根据塚本啓祥《インド仏教碑銘の研究II》（平楽書店，1997年）第438页图修改而成

资料 2　印度早期佛教支提窟内主佛塔示意图

1．贡图帕利石窟支提窟佛塔
公元前 3 世纪或公元前 2 世纪早
期 印度安德拉邦

2．巴贾石窟群第 12 窟佛塔
公元前 3 世纪或公元前 2 世纪早
期 印度马哈拉施特拉邦

3．阿旃陀石窟第 10 窟佛塔
公元前 2 世纪的前半期至中期
印度马哈拉施特拉邦

4．阿旃陀石窟第 9 窟佛塔
约前 2 世纪后半期
印度马哈拉施特拉邦

5．贝德萨石窟第 3 窟佛塔
约公元前 1 世纪
印度马哈拉施特拉邦

6．卡尔利石窟第 8 窟佛塔
公元前 60 年至公元 100 年
印度马哈拉施特拉邦

7．纳西克石窟第 18 窟佛塔
公元 100-180 年
印度马哈拉施特拉邦

8．朱纳尔石窟群
兰亚德里石窟第 6 窟佛塔
公元 2 世纪
印度马哈拉施特拉邦

9．卡拉达石窟第 16 窟
年代不明（公元 2 世纪？）
印度马哈拉施特拉邦

资料 3　佛塔伞盖示意图

（1）中印度

1. 桑奇二号塔围栏隔柱浮雕佛塔　公元前 2 世纪　印度中央邦桑奇出土

2. 巴尔胡特佛塔围栏隔柱浮雕佛塔　公元前 2 世纪　印度中央邦巴尔胡特出土

3. 桑奇大塔塔门浮雕佛塔　东门第三根横梁背面　公元 1 世纪初期　印度中央邦桑奇出土

4. 桑奇大塔塔门浮雕佛塔　北门东侧柱背面　公元 1 世纪初期　印度中央邦桑奇出土

5. 桑奇大塔塔门浮雕佛塔　南门第一根横梁背面　公元 1 世纪初期　印度中央邦桑奇出土

6. 桑奇大塔塔门浮雕佛塔　东门第一根横梁正面　公元 1 世纪初期　印度中央邦桑奇出土

（2）西印度

1. 巴贾石窟第19窟前廊浮雕佛塔 公元前2-公元前1世纪 印度马哈拉施特拉邦

2. 卡尔利第8窟浮雕佛塔（窟内石柱） 公元1世纪前后 印度马哈拉施特拉邦

3. 纳西克第3窟浮雕佛塔 公元2世纪 印度马哈拉施特拉邦

（3）犍陀罗

1. 佛塔形匣 公元1世纪后半叶 巴基斯坦塔克西拉斯尔卡普城出土

2. 佛塔形匣 公元2世纪前半期 巴基斯坦塔克西拉喀拉宛佛塔A1出土

3. 供养佛塔浮雕 公元2-3世纪 巴基斯坦斯瓦特出土

（4）南印度

1. 佛塔图样　公元 2 世纪　安得拉邦阿马拉瓦蒂出土

2. 佛传三相图 浮雕佛塔　公元 2 世纪
安得拉邦阿马拉瓦蒂出土

3. 被蛇王守护的佛塔　公元 2 世纪　安
得拉邦阿马拉瓦蒂出土

于润生

　　辽宁大连人，1980年生。2012年于莫斯科大学历史系获博士学位。现为中央美术学院副教授、硕士生导师，中央美术学院人文学院党总支副书记兼艺术理论系副主任，第三版《中国大百科全书》美术卷俄罗斯东欧分支主编。发起并组织了"观看之道——王逊美术史论坛暨第一届中央美术学院博士后论坛"，参与发起和组织"艺文志论坛"。

　　研究方向为世界美术史、俄罗斯美术史、基督教美术。论文曾获莫斯科大学第17届罗蒙诺索夫青年学者国际研讨会三等奖，中国苏联东欧史研究会年会青年论文奖。著作有《历史记忆与民族史诗：中外重大题材美术创作研究》（合著）。代表论文有《1880年代初期历史背景下的特列季亚科夫画廊收藏》《特列季亚科夫肖像画廊中的历史对话》《作为收藏家和俄罗斯艺术史家的巴·特列季亚科夫·清单和目录分析》等。译文有《纪念莫斯科大学艺术史教育125周年》，译著有《高科技揭秘达芬奇"最后的晚餐"》《伏尔加河回响——特列恰科夫画廊巡回画派精品》《波斯战火》《世界艺术地图》（合译）。

苏里科夫的历史画与历史思维
——俄罗斯巡回展览画派历史画创作研究

于润生

　　历史画，作为西方学院绘画体系中最高级的"体裁类型"，在 19 世纪下半叶逐渐失去了其自身的纯粹性，与风俗画（日常题材）发生融合。尤其是印象主义出现之后，学院艺术在西欧各主要国家影响力的下降直接导致了历史画的衰落。但与此同时，东欧各新兴民族国家的历史画创作却出现了繁荣局面。由于传统艺术史研究视野的局限，这一部分内容被当作艺术史的"边缘"，没有引起足够的重视。这就是俄罗斯巡回画派历史画创作的背景，从中诞生了瓦·伊·苏里科夫（В.И. Суриков, 1848—1916）这样重要的历史画家。

一、苏里科夫的历史画三部曲

　　俄罗斯的巡回艺术展览协会（Товарищество передвижных художественных выставок，以下简称巡回画派）是俄国 19 世纪下半叶最重要的艺术现象，也是俄罗斯民族艺术流派最具代表性的团体。这个画派在风俗画、风景画和肖像画等领域中取得了巨大的成就。与此相比，巡回画派的历史画创作成果显得并不突出，这种体裁仅在瓦·佩罗夫（В. Перов）、伊·列宾（И. Репин）、尼·格（Н. Ге）等画家的创作中占有一定的地位。[1] 而像苏里科夫这样的以历史画

【1】巡回画派在历史画体裁上所表现出来的弱点可以这样理解：这一画派的前身是 1863 年"十四人起义"后形成的"圣彼得堡艺术家合作社"（Санкт-Петербургская артель художников），这次起义的直接原因就美术学院学生由于反感代表学院主义的历史画体裁，向校方提出自由选择创作题材遭到拒绝而引起的。可以说巡回画派开始于反对历史画的活动。在 60 年代至 70 年代，这些艺术家作品中占较大比重的部分还是风俗画、风景画和肖像画这些"低级体裁"。这一时期的批评家出于鼓吹现实主义美学的需要，为了凸显现实题材作品的重要性，也常常贬低历史画的地位。斯塔索夫在 1885 年回顾巡回画派艺术家的创作成就时，认为俄罗斯历史画中的大部分作品缺乏戏剧性、深刻的内心活动、真实性，甚至最好的画家也没能成功地展现过这些因素，但是当画家们"忘记历史"，转而描绘现实生活的时候，就能表现这些因素了。他还将历史题材称为"伟大的传说"，也多少带有否定的意味。См. Стасов В. Двадцать пять лет русского искусства. Наша живопись // Собранные сочинения. Т. 2. М., 1952, с. 457.

图 1 苏里科夫
《射击军临刑的早晨》
布面油彩，1881 年，
218 cm×379 cm，莫
斯科特列季亚科夫画
廊藏

为主要创作体裁的画家，几乎是绝无仅有。同时，苏里科夫能够成为巡回画派最重要的画家之一，其地位的奠定又与历史画创作所取得的成就紧密相关。

俄罗斯学者德·萨拉比亚诺夫（Д. Сарабьянов）认为，巡回画派的历史画在苏里科夫之前的发展，呈现点状而非连续不断的线性特征，即这种体裁类型在多个艺术家的创作生涯中都有表现，但是所占的比重和呈现出来的风格各不相同。[2] 萨拉比亚诺夫提出，19 世纪下半叶的俄罗斯历史画在苏里科夫之前从学院派基础上发展出两种主要类型，即以伊·克拉姆斯科伊（И. Крамской）、格、列宾为代表的心理阐释类型和伊·普里亚尼什尼科夫（И. Прянишников）、格米亚索耶多夫（Г. Мясоедов）、尼·涅夫列夫（Н. Неврев）为代表的日常化类型。[3] 苏里科夫以这两种类型历史画创作为基础，继承并发扬了各自的长处，将历史画的创作推上了新的高度，在 19 世纪八十年代创造出令人赞叹的历史画三部曲：《射击军临刑的早晨》（1881，图 1）、《缅什科夫在贝留佐沃》（1883，图 2）、《女贵族莫罗佐娃》（1887，图 3）。

苏里科夫 1848 年出生于西伯利亚克拉斯诺雅尔斯克地区，他的祖上是跟随叶尔马克从顿河流域来到西伯利亚地区的哥萨克。按照画家自己的回忆，在故乡 人们都非常健壮，内心坚强、气度豁达、道德严厉，而生活更是严酷的、彻底 17 世纪的。[4] 在这样一个传统的环境中成长起来的苏里科夫于 1869 年踏上了离乡求学之路，经过莫斯科前往当时的首都彼得堡，并在 1870 年进入

【2】Сарабьянов Д. История Русского искусства второй половины XIX века. М., 1989, с. 213.

【3】同上，页 213—215。

【4】Суриков В.Н. Письма. Воспоминания о художнике. Л., 1977. с. 176-177. Цит. по: Там же, с. 221.

上：图 2　苏里科夫《缅什科夫在贝留佐沃》　布面油彩，1883 年，169cm×204cm，莫斯科特列季亚科夫画廊藏
下：图 3　苏里科夫《女贵族莫罗佐娃》　布面油彩，1887 年，304cm×587.5cm，莫斯科特列季亚科夫画廊藏

图 4　苏里科夫《第一次（尼西亚）公会议》草图
纸板油彩，1876 年，47 cm×35cm，莫斯科特列季
亚科夫画廊藏

美术学院，一直学习到 1875 年。通常研究者将苏里科夫 1878 年之前的创作都看作他创作的第一阶段，也就是早期学习的阶段。[5] 在这一年，他为莫斯科基督救世主大教堂完成了题为"大公会议"的壁画订件（图 4），还画了《射击军临刑的早晨》的第一张初稿。就在这第一阶段的创作中，我们看到画家一方面继承了学院派创作的原则，另一方面也表现出意图摆脱其教条转向现实主义的努力。也恰在这个时期，苏里科夫产生了对彼得一世及其时代的兴趣。

1872 年适逢彼得一世诞辰二周年，俄国上下纷纷纪念这位"祖国之父"。在同一年，著名的历史学家谢 · 索洛维约夫（C. Соловьев）发表了关于彼得大帝的公开讲座，在公众中引起了巨大的反响。美术学院举办了相应的纪念展览。当时还是学生的苏里科夫为这次展览提交了自己的作品，是以彼得生平为题材的两件素描（图 5、6）。[6] 这两件作品首先将彼得塑造成改变历史的英雄，体现了索洛维约夫对彼得的肯定，着力刻画伟大人物的历史功绩，但并未描绘与重大历史事件有关的内容，而仅仅刻画某个带有日常色彩的生活片段，这表明他受到 19 世纪 70 年代流行的日常化类型的影响。这些作品的环境设定是历史画的，但题材特点依然是日常的。

研究苏里科夫的创作过程有很大的困难，主要是因为很多草图和写生稿没有保留下来。在与三部曲有关的材料中，没有一件是为创作《射击军临刑的早晨》而完成的草稿，而《缅什科夫在贝留佐沃》几乎没留下任何相关的写生，只有与《女贵族莫罗佐娃》这件作品有关的材料保留下来得较多，包括油画稿、

【5】同上，页 221。

【6】题目分别是《1702 年为了从瑞典人手中夺取诺特堡，彼得大帝将战舰从奥涅加湾拖到奥涅加湖》以及《彼得大帝在缅什科夫公爵家中与荷兰海员同进晚餐，这些海员是彼得一世担任领航员从科特林岛带回省督家的》。

左：图5　苏里科夫《1702年为了从瑞典人手中夺取诺特堡，彼得大帝将战舰从奥涅加湾拖到奥涅加湖》　纸上木炭和铅笔，1872年，圣彼得堡俄罗斯博物馆藏

右：图6　苏里科夫《彼得大帝在缅什科夫公爵家中与荷兰海员同进晚餐，这些海员是彼得一世担任领航员从科特林岛带回省督家的》　纸上木炭和铅笔，1872年，俄罗斯国立文学博物馆藏

素描和水彩草稿、大量的写生稿。另外，苏里科夫是一位自尊心相当强的艺术家，为了表明自己在创作过程中完全独立的思考过程，他在接受沃洛申（М. Волошин）的访谈时常常强调自己未受到任何历史材料或者他人影响，常常讲述各种灵感迸发的时刻。[7]

由于有这些困难，我们只能大体复原这三件作品创作的过程。

1878年，苏里科夫来到莫斯科完成基督救世主大教堂的订件，这时候他有机会直接接触到另一个俄罗斯。在19世纪的俄罗斯，莫斯科是与当时的首都彼得堡相对立的文化符号，它是改革之前的俄国首都，拥有不同于其他城市的特殊地位。它象征着古罗斯，代表着未被彼得改革所触动的传统，与彼得堡相比拥有更为悠久的历史和保守的氛围。这种环境与苏里科夫家乡的文化氛围相呼应，引起他的好感。也恰是莫斯科引发了画家对彼得一世历史功绩的思考。苏里科夫回忆：某天当我走过红场的时候，周围没有一个人。我站在离宣谕台不远的地方盯着至福瓦西里大教堂的轮廓陷入沉思，突然眼前清晰地浮现出射击军受刑的场面。但是，应当说，画一幅关于射击军受刑的画这个想法我早就有了，当我还在克拉斯诺雅尔斯克的时候就想过它。但从来没有这样清晰、明确地想到过这个构图。[8]

虽然苏里科夫早就产生了创作《射击军临刑的早晨》的想法，但是直到1878年才画出第一幅初稿，而正式的作品完成于1881年。就在这一年，《女

【7】Волошин М., Суриков В. Записи М. Волошина（Материалы для биографии）// Аполлон. 1916, № 6/7.

【8】Суриков В.Н. Письма. Воспоминания о художнике. Л., 1977. с. 214. Цит. по: Сарабьянов Д. История Русского искусства второй половины XIX века. М., 1989, с. 225.

贵族莫罗佐娃》的第一件草图也产生了，但"莫罗佐娃"这件作品直到1887年才最终完成。在中间这段时间里，苏里科夫创作了《缅什科夫在贝留佐沃》。按照画家自己的说法，创作"缅什科夫"这件作品是为了最终能够完成"莫罗佐娃"而做的"休息"。

苏里科夫回忆《缅什科夫在贝留佐沃》的创作过程时提到："1881年，我带着妻子和孩子搬到乡下居住，住在佩列尔瓦（Перерва）。那是一个非常小的小木屋，我们一家住在里面很拥挤，而且外面下雨，不能出门。我当时曾经设想过，什么人会坐在这样狭窄的小房子里。后来有一次到莫斯科买画布，在经过莫斯科红场的时候，我突然想到缅什科夫。眼前立刻浮现出一幅画面，整个构图的关键都有了。我连画布都忘了买，立刻返回佩列尔瓦……1883年就展出了作品。"[9]

完成"缅什科夫"之后苏里科夫到国外旅行，访问了德国、法国、意大利。尼·马什科夫采夫（Н. Машковцев）认为，苏里科夫这样做是因为受到了他的老师巴·奇斯佳科夫（П. Чистяков）[10]的影响，带有效仿前辈大师亚·伊万诺夫（А. Иванов）的意味。[11]苏里科夫和伊万诺夫一样在开始大型工作之前，用较小的作品做准备，前往意大利考察，并向16世纪威尼斯画派的大师学习。委罗内塞、提香尤其是丁托列托作品中绚烂的色彩给他留下了深刻的印象。可惜的是，画家没有像自己的前辈一样留下关于这次旅行的记录，仅能从他和老师之间的两次通信以及旅行途中留下的速写本看到这段行程对他的影响。在他的速写本中有这样一段笔记："吉洪拉沃夫（Тихонравов Н.С.）的文章，《俄罗斯通讯》，1865年，9月，扎别林，古代俄罗斯王后的家庭日常生活，105页，关于女贵族莫罗佐娃。"[12]这段记录说明俄罗斯考古学家的研究为苏里科夫艺术创作提供了参考。然而他对莫罗佐娃的兴趣可能产生于更早的时候。画家的故乡西伯利亚生活着许多信仰旧礼仪教派的逃民，他在很小的时候，就曾经听亲人中年长妇女讲述过这位女贵族的故事，这一早年的记忆

【9】这段叙述虽然与画家对前一件作品创作过程的回忆有很大相同之处，但没有别的材料可作为依据推翻它。Цит. по: Машковцев Н.Г. Заметки о картине «Боярыня Морозова» // Из истории русской художественной культуры. М., 1982, с. 194.

【10】常译作契斯恰科夫。

【11】亚历山大·伊万诺夫（1806—1858），俄罗斯历史画家，代表作品有《基督向人民显现》（1837—1857）。

【12】吉洪拉沃夫（Тихонравов Н.С., 1832—1893），俄罗斯语言学家、考古学家、文学史家。Цит. по: Машковцев Н.Г. Заметки о картине «Боярыня Морозова» // Из истории русской художественной культуры. М., 1982, с. 196.

同很多类似的生活经验一起形成了这个艺术形象的来源。他在访谈中还提到："有一次我曾看到一只乌鸦落在雪地上，它的一只翅膀没有收起来。（看上去）好像一块黑斑落在了雪地上一样。此后很多年我都无法忘记这块斑点。后来就画出了《女贵族莫罗佐娃》。"【13】

现在保存下来不少为准备"莫罗佐娃"这件作品而做的小稿，不仅有面部研究，而且有帽子、手指、十字架、手杖等细节的草图。这些细节的研究能够增加画面的真实程度，从而增强历史感。

虽然在 19 世纪 90 年代苏里科夫还创作了包括《叶尔马克征服西伯利亚》（1895）、《1799 年苏沃罗夫跨越阿尔卑斯山》（1899）、《斯捷潘·拉辛》（1906）等一系列作品，这些作品也可以被看作是苏里科夫 80 年代创作的继续，但是它们与前三件作品在题材选择上有很大差异。画家后来的创作已经逐渐离开了真实的历史事件这一前期创作的重要根据，转向描绘充满爱国主义情绪的历史传说以及民间故事主题。这种转变实际上消解了严格意义上的历史画赖以独立存在的内核，与其他绘画体裁发生融合。【14】尤其是苏里科夫晚年加入了新兴的"俄罗斯艺术家联盟"（Союз русских художников），疏远了逐渐衰落的巡回画派，从身份上区别于前期创作。

二、三部曲的形式分析

（一）《射击军临刑的早晨》

完成于 1881 年的作品《射击军临刑的早晨》以彼得一世镇压射击军叛乱的历史事件为基础，描绘了在莫斯科红场对叛乱失败者执行死刑的清晨之景。画面在水平方向上展开：前景中描绘了六位射击军被带到行刑地点与家人做最后的告别的场面，前景的右侧是裸露的泥泞地面；中景左边描绘的是聚集在宣谕台上围观的人群和右边以彼得为首的监刑人群，其中站在彼得马前背对观众的人像就是 1883 年作品的主人公，缅什科夫；画面的远景描绘了巨大的建筑物，中间靠左的位置描绘了莫斯科的标志性建筑——至福瓦西里教堂（Церковь Василия Блаженного），右侧则是克里姆林宫墙和塔楼。整个画面被建筑物所形成的"墙"包围在内，形成相对封闭、统一的空间。

【13】同上，页 197。

【14】Алленов М.М, Евангулова О.С., Лифшиц Л.И. Русское искусство Х—начала ХХ века. М., 1989, с. 393, 394.

画面中的内容虽然非常多，但是主要包括两部分，即前景和中景里的人物以及背景中的建筑物和天空。画中的人物主要分为三类：受刑的射击军及其家人、彼得及其随从和行刑的士兵、围观的人群。

射击军及其家人集中在前景左侧和中间，从左向右依次可见：第一辆大车上坐着一位背对观众的射击军，手中拿着燃烧的蜡烛，他的周围没有陪伴的家人；第二辆大车上侧坐着一位棕色胡子的射击军，他向右方怒目而视，手中拿着燃烧的蜡烛，双脚戴枷，他的妻子和母亲在一旁哀哭、祈祷；第三辆大车上坐着一位黑色胡子的射击军，低头沉思，手拿蜡烛，他的母亲在背后哭泣，妻子（或姐妹）悲伤地抓住他的外套，旁边有一位执行命令的士兵正在打开锁住他的镣铐；第四辆大车上的白头发年老射击军已经走下来，手中的蜡烛交给旁边的士兵吹灭，他的子女伏在他腿上哭泣，他的前面还有一个受到惊吓的小女孩和箕坐在地上哭泣的妇女；[15] 第五辆大车上站立着一位射击军，将蜡烛拿在胸口，垂头弯腰正要走下车来；最右侧的射击军背对画面，由士兵搀扶向远景中树立的绞架走去，他手中的蜡烛已被熄灭，和外套、帽子一起被丢在地上，一位年轻的妇女和一个哭泣的男孩站在他背后的前景中。

从水平中线位置开始出现中景中的人物。其中聚集在宣谕台附近的密集人群分为两组：一组是站在台阶上的观看前景六位射击军的人群，形成一个三角形构图；另外是宣谕台上的人群望向右侧树立绞架的远景。这片人群不仅说明了事件发生的环境，而且起到连接前后景的作用。而中景右侧最显眼的，是骑在马背上的彼得一世，彼得愤怒的目光与前景中第二位棕色胡子的射击军的目光正好相对，形成巨大的张力，并将前景和中景联系起来。（图7、8、9、10）彼得面前除了正向他请示的缅什科夫外，还有若干向左看去的贵族官员。

与画面中人物纷乱复杂的场面相对应的是背景中的建筑物。其中最主要的部分是瓦西里大教堂在黎明的光线下宏伟的剪影，以宣谕台为底边形成一个巨大的三角形构图，这个三角形正位于六名射击军及其家人的上方，如果以最前景箕坐在地面哭泣的那名妇女的右脚为顶点，大致可以将前景人物勾勒在一个倒置的三角形范围内，左侧大车的车辙强化了这个三角的一条斜边。前景中的倒三角形和背景中的正三角形互为映像。类似的关系同样出现在画面右侧：随着透视缩短而变矮的克里姆林宫城墙将画面右侧切割为一个以水平中线和画布右边为两条直角边的三角形，与之成为映像的另一个三角形则

【15】这个受惊吓的女孩的形象非常接近画家的女儿，很可能是他以自己的女儿为模特创造出来的。

囊括了彼得周围的监刑人员。在此基础上天空的轮廓和泥泞地面的轮廓也有粗略的对称关系，左上角的天空和左下角的地面对应，右上方的天空和右下方的泥地相对应。在这样的关系中整个复杂的画面就显示出统一而简单的上下对称结构。从水平方向上可以划分为上下两部分，每个部分都包含了四个三角形的区域；而垂直方向可在画面右侧五分之二的地进行划分，每一部分内的画面都高度统一。（图11）

在这幅画中，没有唯一的情节和心理焦点，我们可以在每个构图的板块中看到各自的中心：射击军中表情最突出的莫过于棕色胡子者，其不屈的愤怒表情在所有人群中最为显眼，而且与彼得的目光相对，形成人物部分的两个焦点。背景中高大的瓦西里教堂和克里姆林宫城墙的塔楼也成为各自独立的视觉焦点。

前景中的人物姿态安排充满了舞台感。六个射击军中两名背对观众的人物位于这个人群的左右两端，仿佛舞台垂下的两侧帷幕将"被审判者"呈现在舞台的前景。其中棕色胡子者身体向右转，站立者向左转，他们之间的两

左：图11 《射击军临刑的早晨》画面分析：构图板块示意
右：图12 六名射击军（《射击军临刑的早晨》局部）

人则都以正面朝向观众，左侧和右侧的三名射击军彼此的身体姿态相互对称。（图12）

　　这六名射击军彼此之间也形成连续的叙事：最左侧的人物距离绞架最远，也是距离死亡最远者，棕色胡子者次之，他表现出不屈的对抗情绪，而第三名黑色胡子者已经被打开镣铐，其情绪较前者显然消沉得多，第四名正要从车上下来，利用最后的时间和家人告别，站立在车上者已经完全沉浸在临死之前的恐惧中，虽然他所处的位置最高，但是情绪在能看到表情的四人中最为低沉，而最右侧走向绞架的射击军则马上将要受刑。距离绞架的位置与距离死亡的时间相关联，而在这条时间线上不同位置的人物也表现出各自不同的情绪和动态，展现出一幅从"定罪"到"受刑"的动态画面。[16]

　　画面前景中出现的射击军家人都是女性和儿童的形象。这些形象都被无法克制的痛苦所压制，与棕色胡子者形成鲜明的对比。除此之外，几乎所有人物都被充满画面的痛苦与哀伤所支配，这样的设定曾经被当时的评论家批评为"人物中缺乏有力坚定的角色"[17]。

【16】Сарабьянов Д. Русская живопись XIX века среди Европейских школ. М., 1980, с. 165.

【17】Стасов В. Выставка передвижников // Собранные сочинения. Т. 3. М., 1952, с. 61-62.

在右侧以彼得为主的代表权力的人群主要表现出愤怒的情绪，虽然马车前的随从露出猎奇的表情，后面的黑人侍卫脸上流露出惊恐的表情，但都不足以影响这群人中的整体的愤怒情绪。

所有旁观者，虽然作为这次历史事件的见证人，但是他们脸上流露出的则主要是冷漠和猎奇的表情。[18] 与此同时，瓦西里大教堂、宣谕台、克里姆林宫的塔楼这些建筑物在苏里科夫笔下也同样充当"见证人"。[19]

在这样的情绪中，观众清楚地感受到画家的意图，即射击军的悲剧不是个人的主观意志造成的悲剧，而是不可避免的历史悲剧。射击军与彼得之间的历史选择是根本矛盾的，而人民对历史选择没有提出任何明确的主张。双方的对抗不会因为失败者的屈服或者胜利者的怜悯而告终，画面中的每个人物也意识到这一点，这才是整个悲剧的关键。在黎明到来天光渐明的时候，烛光虽然还暂时看得见，但是已经无法与日光相抗衡，而且马上要被熄灭，这也与射击军对抗彼得失败即将接受死刑这一层含义相互呼应。

画面的左右部分分别对应了斗争失败者和胜利者，失去权力和掌握权力的人，同时也是人民大众和历史主角人物的分野。而画面水平中线则大体分开人群和建筑，分别代表着时间长河中转瞬即逝的人生世界和永恒不变的历史世界。

从光线和色彩方面来看，这件作品的光源除了四支蜡烛的微弱光芒之外，主要是从左后方照射来的不十分明显的晨光。画面上半部分在灰白的天光背景下，突显出瓦西里大教堂彩色的圆顶。下半部分画面色调较冷，以深色调为主，但用射击军的白色衬衣点缀其中。同时苏里科夫着意刻画了女性服装和头巾中明亮色彩与花纹，还细致描绘了布满花纹的马车挽具。这些细节都增强了画面的绘画性，同时展示了画家在考古细节上所做的努力。

（二）《缅什科夫在贝留佐沃》

1883 年的作品《缅什科夫在贝留佐沃》区别于三部曲中的另外两件作品，因为它的画面并没有描述外部历史事件，而只是一个室内场景，因此米·阿尔巴托夫（М. Алпатов）认为它是带有心理肖像特点的家庭群像。[20] 但是这

【18】唯一流露出同情的表情的是两名女性围观者。

【19】在苏里科夫给奇斯佳科夫的通信中，多次提到意大利各地建筑给自己留下的拟人印象。
См.: Машковцев Н.Г. Заметки о картине «Боярыня Морозова» // Из истории русской художественной культуры. М., 1982, с. 195.

【20】Алпатов М.В. Композиция картины Сурикова «Меншиков в Березове» // Этюды по истории русского искусства. Т. 2. М., 1967, с. 119.

幅群像有不同于一般肖像画的地方，画中人物被安排在具有特殊意义的室内环境中，画中人物的行为和心理状态与历史事件有千丝万缕的联系，因此也被看作带有肖像特点的历史画，或者历史肖像。

画面的内容描绘了彼得的主要助手、失势的公爵缅什科夫及其子女在流放地、西伯利亚的贝留佐沃村中的小屋里的一个日常景象。画面前景中有四个人物，分别是缅什科夫本人、大女儿玛丽、小女儿亚历山德拉和儿子亚历山大。所有人都在听小女儿朗读（可能是圣经）。画面最前方是坐在缅什科夫脚旁的玛丽，她身披黑色的皮裘，目光投向画外。缅什科夫坐在桌子左侧，几乎呈正侧面。正对着缅什科夫的是伏在桌子上朗读的小女儿。两人之间是坐在桌子后方，以手支头的儿子。画面的背景是小木屋的墙壁、窗口和天花板。右上角描绘了俄罗斯家庭中常见的"红角"，此处有若干小圣像和供奉在像前的蜡烛，圣像下方的搁板上还有香炉等器皿。红角下有一张读经台，铺着桌布，上面摆放一本圣经，旁边摆着蜡烛。整组人物都坐在铺地的一张白色熊皮上。

画中人物的形象是苏里科夫以同时代的模特为原本创造出来的。缅什科夫的形象来自一位退休教师涅温格洛夫斯基（Невенгловский），这个形象完全不同于拉斯特列里（Растрелли）为缅什科夫制作的胸像的外样貌（图13、14）。按照苏里科夫的看法，他在这位退休教师紧锁的双眉和下垂的嘴角中感到他是一位"过去时代"的人；而大女儿玛丽的形象来自于画家的妻子。

这幅画保留下来的若干草图中有一件铅笔草图和一件油画草稿（现存于特列季亚科夫画廊），展示了构图基本原则（图15、16）。这件草图已经明确了围坐在桌子旁的四个人物这一主要画题，虽然人物的容貌完全没有确定，但是身体姿势和空间关系已经确定。苏里科夫用几何化的图案标示出人物的位置和外形轮廓，这一特点保留在最后作品的构图中。

画中的人物大致被安排在一个横放的等腰三角形区域之内，这个三角形的底边位于缅什科夫的背部，与左侧画布边缘平行，一条斜边位于缅什科夫和他小女儿的头顶之间的连线，另一条则在玛丽裙裾和缅什科夫左脚尖的连线上。这个区域中，每个人物都被画在单独的小三角形内。最明显的是前景中的玛丽，她身上裹着的黑色皮裘的外形勾勒一个出端正的等腰三角形。缅什科夫的衣袖、大衣下摆和搭起来的右腿这三条轮廓线组成另一个三角形。俯身读书的小女儿后背和裙摆的线条与垂直的桌腿组成大致的三角形。而桌子后面仅露出上半身的儿子的外形也呈现出小小的三角形。画中人物头像之

上左: 图13 拉斯特列里
《缅什科夫胸像》
青铜，1716年，
122.5cm×96cm×44cm，
圣彼得堡埃尔米塔什博物馆藏

上右: 图14 苏里科夫
《男子肖像》(《缅什科夫在贝留佐沃》草图) 布面油彩，1882年，
60cm×48cm，莫斯科特列季亚科夫画廊藏

中左: 图15 苏里科夫《缅什科夫在贝留佐沃》草图 纸上铅笔，约1881年，莫斯科特列季亚科夫画廊藏

中右: 图16 苏里科夫《缅什科夫在贝留佐沃》草图 布面油彩，1881年，
32cm×41cm，莫斯科特列季亚科夫画廊藏

下: 图17 《缅什科夫在贝留佐沃》画面分析: 构图板块示意

间，头像和缅什科夫握拳的手之间也呈现出复杂的三角形关系。（图 17）

在这些复杂的三角形构图中，画面人物和物品的外形轮廓线却以柔和的曲线为主，较少剧烈的转折，例如画中人物背部的轮廓线、大衣下摆和地面熊皮的边缘。

这幅画的光线和色彩关系不同于三部曲中另外两幅。由于描绘的是室内场景，整个画面的光线较暗，色调偏冷。在整体的深色背景中各种色块隐约若现，充满了伦勃朗式的色彩处理。在这个环境下明亮色调的熊皮成为凸显画面情节的重要细节。由于整个画面的纵深感并不强，画中所有的人物都被"置于"铺在地面的皮毛所形成的浅色"基底"上。人物群像如同置身于舞台上，而缺乏纵深的背景也因此变成舞台的布景，衬托画面主要人物。

我们已知，这件作品是苏里科夫在创作"莫罗佐娃"之前为解决刻画人物心理而作的准备，他想检验自己在描绘较少人物情况下刻画等身人像的能力，试图在画面中探求历史人物的性格和精神世界。画面表现了他在心理肖像领域中所达到的高度。

与"射击军"一画中统一的情绪不同，这件作品中的四个人物的内心情绪各不相同。他们虽然同处一室，但是彼此之间心灵状态是隔绝的，沉浸在各自的思绪中。

主角缅什科夫的侧面像让人想起古典人像特有的剪影式轮廓，他虽然在"听"小女儿读书，但是仿佛什么也没"听见"，他虽然睁着双眼，但是并没有"看见"眼前的事物，也没有与任何人有目光交流（不同于"射击军"）。从他紧握着的手部特写可以看出他此刻内心活动的激烈程度，这与他面部严肃的表情形成呼应。紧皱双眉、紧抿着的嘴角和紧握的拳头都强调他激动的心情，这种心理状态要求观众站在历史的高度来看待它。因此，这件作品也超出了单纯的肖像画范畴，而具备了历史画特点。

玛丽的形象也是画面的关键，她虽然偎在父亲的身旁，但是目光投向画外，在黑色皮裘的包裹之下，露出苍白的面容，表明她身体娇弱，暗示其不幸的命运。[21] 她紧紧握住外衣，靠在父亲身旁的这两个动作似乎是为了躲避来自外部的逼迫。皮裘下露出精致的花边，身后角落里隐约可见精美鞋子，这都说明她曾经拥有的显赫地位。她虽然和父亲距离最近，但两人的目光告诉我们，

【21】缅什科夫在掌权时,曾将大女儿玛丽嫁给当时的沙皇彼得二世,但遭到流放后,此婚姻被政敌宣布无效,玛丽也在流放中死于西伯利亚。

他们所想却各不相同。玛丽忧伤的表情似乎是哀叹失落的往日生活，又好像预示了自己悲惨的结局。

与前两个人物形成对比的是小女儿亚历山德拉的形象，这个人物坐在窗前，金色的头发在窗口逆光的映衬下显得柔软而美丽。她全身心投入在阅读之中，专注的神情没有受到残酷现实的影响，也许是从阅读中获得了心灵的安慰。

最远处的儿子的形象不同于缅什科夫的紧张和玛丽的哀伤，也不同于小女儿的专注，表现软弱无力，漫不经心地玩弄着烛台上滴下的蜡泪，似乎在生活打击之下失去了所有勇气。

画中四个人物各自不同的心理状态和情绪表现在统一的画面中，虽然画面中有诵读书籍的声音，但主宰画面的是冷清孤寂的气氛，家人之间没有对话和交流——每个人都沉浸在自己的思绪中。[22]但是如果将每个人的心理状态抽象出来，缅什科夫的不屈与愤恨、大女儿的哀伤、小女儿的平静、儿子的软弱，这些不同的旋律彼此又产生了对话。这种沉默的心灵之间的对话形成寂静的声音，通过大女儿玛丽目光这座连接画面内外的桥梁传达到观众心中。

在观众赞叹苏里科夫对人物心理和画面细节精确表现的同时，也能发现画面有"不合理"处。这幅画虽然表现了家庭生活的室内场景，但是气氛令人难受，造成这种感觉的原因除前文提到的人物之间的隔绝状态之外，还有视觉上的原因——画中人物和房间比例显得不协调。小木屋的房顶似乎就在坐着的缅什科夫头顶，如果他站起身来，这个高度无法容下他。这种图像处理的方法目的是将缅什科夫描绘为"被囚"的巨人，增加画面的超现实感。[23]从意义表达的层面与政治人物遭受流放失去应有的地位相照应。除此之外，画中人物完全没有生活在这里的意图，而仅仅将这里当作一个暂时落脚的地方。缅什科夫紧握的拳头和手上戴着的戒指说明他心中没有失去希望，等待着政治风向的变化，准备随时返回权力的中心。

这样，画中所有内容和细节，形式的表达都指向这种现实和心理之间的矛盾：历史的现实是一个权臣失去了一切，而他的内心还等待着新的转折和机会。这种矛盾增强了画面的悲剧色彩。阿尔巴托夫评论《缅什科夫在贝留佐沃》是一件"通过英雄的毁灭窥见其伟大"的作品。[24]而苏里科夫通过刻

【22】Алпатов М.В. Композиция картины Сурикова «Меншиков в Березове» // Этюды по истории русского искусства. Т. 2. М., 1967, с. 120.

【23】同上，页124。

【24】同上，页127。

画这个主题，和"射击军"一样，表达自己对彼得的改革影响俄罗斯历史和人民生活的思考。【25】

（三）《女贵族莫罗佐娃》

如果前两件作品尚不足以说明苏里科夫艺术创作的特点和成就的话，1887年展出的《女贵族莫罗佐娃》足以为三部曲画上圆满的句号。19世纪重要的批评家斯塔索夫面对前两件作品尚未充分肯定苏里科夫的才华，他在1885年的文章中还曾经批评《射击军临行的早晨》有"不少缺点"，认为这件作品是俄罗斯一系列不够成功的历史画创作之一，但1887年的作品彻底打动了他，他将苏里科夫看作俄罗斯历史画在80年代最高成就的代表者。

这幅画的题材来自于17世纪下半叶的俄罗斯宗教改革，这次改革运动造成了宗教分裂，形成官方教会和"旧礼仪派"之间的对立。莫罗佐娃是莫斯科世系显赫的贵族，也是反对宗教改革的旧礼仪派的主要支持者。她被支持改革的沙皇逮捕，囚禁至死。画面描绘了莫罗佐娃被捕之后，被押解入监或从狱中被提审途中游街的场面。根据保留下来的手稿和草图，我们大体可以复原这件作品创作的过程。

我们可以将"莫罗佐娃"这件作品的创作划分为若干阶段：第一个阶段就是以"雪地乌鸦"为标志的色彩阶段；第二个阶段画家着重于安排画面的空间结构，而结构问题最关键的地方在表现载着莫罗佐娃的雪橇穿过人群向前驶去的动作。一般情况下，为了表现动作，艺术家大多采用对角线构图，但在这件作品中画家要解决更加复杂的问题。在"射击军"这幅画中，背景里建筑物形成闭合的空间界限，将故事情节限定在画面范围之内。而"莫罗佐娃"运动的画面所要求的空间纵深必然与闭合的建筑物环境相抵触，因此情节被安排在17世纪的莫斯科街道中，为运动保留足够的空间。同时街道上布满围观的人群，又形成前景与远景之间的不动的屏障。

苏里科夫说这个构思前后共形成三个版本。目前保留下来草图中有苏里科夫1881年在出国旅行之前构思的小稿（46.7cm×72cm，图18），这个尺幅接近于黄金分割比例，另外有保存在特列季亚科夫画廊中的一件水彩草图（21 cm×42.5 cm，图19），其长宽比例非常接近最终作品的比例（1∶2），而且后一件草图中清晰可见方格坐标线，说明它被放大到画布之上。也许就

【25】同上，页121。

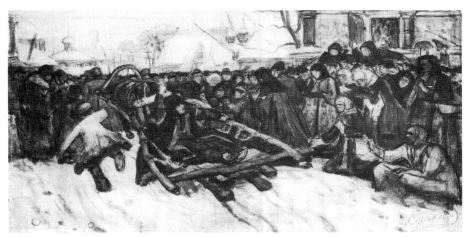

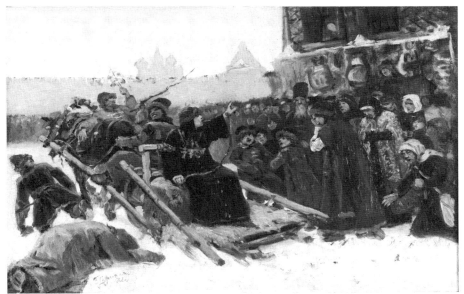

是从这件草图中放大成为完成的第版"较小的油画"，根据苏里科夫的回忆，第一幅在巴黎画出来，"（因为）人物坐在雪橇上，（显得）雪橇好像动不起来。需要拉大雪橇和画框下方之间的距离以便让雪橇跑起来。"[26]画家同时还提到自己不同意列·托尔斯泰的意见，没有将下方的画面剪裁掉。随后他又创作了第二版"大得多的油画"，并最终完成了今天看到的第三个版本。

值得注意的是，长宽比例为 2：1 的画幅很容易变成两个正方形内容的拼接，不利于动态画面的表达，为了打破这种局限，画面的主要人物莫罗佐娃的脸被安排在左上—右下对角线三分之一处，也就是说，在莫罗佐娃向画面右方看去的方向上还有三分之二的画面空间。（图 20）这一构图的特点再次

【26】Цит. по: Машковцев Н.Г. Заметки о картине «Боярыня Морозова» // Из истории русской художественной культуры. М., 1982, с. 199.

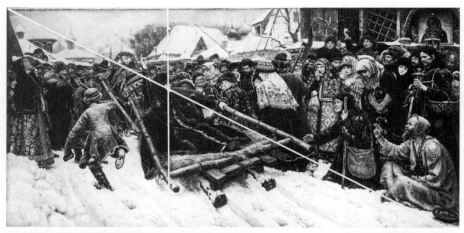

上：图 20　《女贵族莫罗佐娃》画面分析：对角线和左侧三分之一垂线示意
下：图 21　《基督向人民显现》画面分析：对角线和右侧三分之一垂线示意

与伊万诺夫的《基督向人们显现》相类似。伊万诺夫也将画面的一个重心——救世主基督的形象——放在画面右上—左下对角线的三分之一处，而画面的大部分内容则位于剩余的三分之二处。（图 21）

　　今天看到的作品整个画面被一条从左上角开始的对角线分成两半，这条线从屋顶轮廓线开始，沿着马背经过莫罗佐娃的左臂和雪橇的辕木通向右侧人群下方雪地的边缘。（图 22）它也将围观的人群划分为两半。画面右侧的人群大多表现出对莫罗佐娃的同情，而靠左侧的人群主要是嘲笑和冷漠围观者。在右侧的人群中可以看到有赤脚盘腿坐在雪地上的"圣愚"、有跪在路

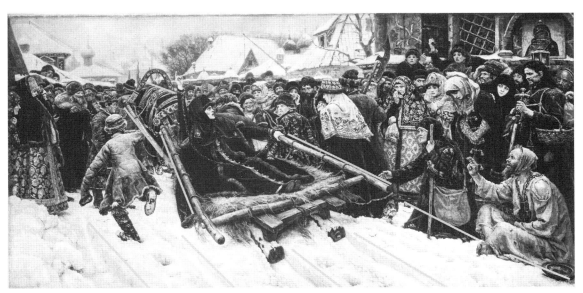

图22 《女贵族莫罗佐娃》画面分析：对角线示意

边的老妇人、有紧跟在雪橇后身穿红色长袍的是莫罗佐娃的妹妹、女贵族乌卢索娃（Е. Урусова）。（图23）这三个人身后的一排是三位衣着华丽的妇女、一位修女和一位流浪者。（图24—27）他们后面还有许多人物仅露出头部。最后是两个攀上墙头的男孩。在画面的最右上角，画着街旁教堂墙壁上供奉的圣母子像。莫罗佐娃目光正对着这幅圣像，而她举起的右手两指表示坚持旧礼仪派信仰则与右下方圣愚举起的两个手指相呼应。在莫罗佐娃身后还有大量围观的人群和跟随雪橇跑着的起哄的男孩。可以看到很多人露出嘲笑的表情，也有一些人表现出对她的同情。画面的左下方是街道上的积雪，上方则是在寒冷雾气蓝灰色调中的建筑物。

苏里科夫游历意大利期间给奇斯佳科夫的信中曾提到他对委罗内塞色彩的喜爱，他认为委罗内塞画中的灰色调子来自对自然的真实观察，他这样描述自己对意大利海面色彩的感受：亚得里亚海的色调在他的画中随处可见。我沿着意大利东海岸旅行，就发现海中有三条清晰的色带：近景是淡紫色的、远处是绿色的，最远处则是蓝色的。苏里科夫的前辈伊万诺夫也曾经表达过类似的感受。这段材料有助于我们理解《女贵族莫罗佐娃》画中的色彩关系。

这件作品的整个画面被划分为三个水平的部分：天空、人群和雪地，这样的划分既表明了不同的主题，也区分了前景——中景——远景关系。（图28）采用三种色调加以表现，目的是表现俄罗斯冬天的真实色调。画面中天空和雪地都呈现出较明亮的色调，在这里画家表现出色彩处理的高超水平，

上左：图 23　苏里科夫《乌卢索娃》（《女贵族莫罗佐娃》草图）
布面油彩，1885—1886 年，68.7cm×58cm，莫斯科特列季亚科夫画廊藏
上中：图 24　苏里科夫《头戴花头巾的老妇》（《女贵族莫罗佐娃》草图）
布面油彩，1886 年，43.7cm×36cm，莫斯科特列季亚科夫画廊藏
上右：图 25　苏里科夫《双手在胸前交叉的小姐》（《女贵族莫罗佐娃》草图）
布面油彩，1885—1886 年，46cm×35.5cm，莫斯科特列季亚科夫画廊藏
下左：图 26　苏里科夫《抬起双手的修女》（《女贵族莫罗佐娃》草图）
布面油彩，1884—1885 年，34.5cm×26.5cm，莫斯科特列季亚科夫画廊藏
下右：图 27　苏里科夫《流浪者》（《女贵族莫罗佐娃》草图）
布面油彩，1885 年，45cm×33cm，莫斯科特列季亚科夫画廊藏

吸收法国印象派画家的成果，将俄罗斯冬季浓云密布的天空和雪地上闪烁变
化的反光表现得淋漓尽致。而夹在中间的人群更成为色彩绚丽的画面，人物
古风的服饰色彩浓烈，寒冷天气中不同年龄、性别人物的手部与面部肌肤呈
现出的冷暖色调都极具绘画性。

　　与周围环境形成鲜明对比的是画面中的主人公。莫罗佐娃本人的黑色大衣
色彩显得极为简单，仅在大衣的前襟有一条彩色的镶边，另外一处装饰是主人

上：图28 《女贵族莫罗佐娃》
画面分析：构图板块示意
下：图29 莫罗佐娃（《女贵族莫罗佐娃》局部）

公头巾露出的两角上的绣花以及细细的花边。（图29）这条红色的花边与头巾的蓝黑色形成鲜明的对比，衬托出莫罗佐娃苍白的脸庞，形成画中所有人物面部中最亮的一处，这就是画面的构图中心。这一点也是此画不同于前面两件作品的特点之一，即画中存在唯一的构图中心，而前面的两件作品中都含有多个中心。苏里科夫为莫罗佐娃的头像画的小稿保留下来，画家根据某个旧礼仪派女信徒的形象塑造了莫罗佐娃的形象，面部色彩以冷色为主，仅有少量的黄色调，凸显其虚弱肉体和亢奋精神之间的病态矛盾。（图30、31）

我们不妨联系画家自述的"雪地乌鸦"的印象，分析画面的色彩关系，这个印象实际上是一种色彩感，即白上之黑，这样的色彩关系在莫罗佐娃画面中最主要的部分得到了体现。雪橇上的莫罗佐娃恰形成一个浅色三角形为背景的深色三角形。（图32、33）强烈的明暗关系立刻勾勒出画中的主要人物，

左：图 30　苏里科夫《莫罗佐娃头像》（《女贵族莫罗佐娃》草图）　布面油彩，1886 年，48.2cm×35.7cm，莫斯科特列季亚科夫画廊藏

右：图 31　苏里科夫《莫罗佐娃头像》（《女贵族莫罗佐娃》草图）　布面油彩，1886 年，32.5cm×26.8cm，莫斯科特列季亚科夫画廊藏；

而苍白面部的亮色调在深色帽子和头巾的衬托下再次为人物的主要特征加上了"重音记号"。通过多次强调的手段将观众的目光凝聚在主要人物的脸上。

这种色彩和图形关系与"缅什科夫"一画中玛丽与缅什科夫之间的关系一致。画中被三角形构图层层衬托出来的都是历史事件中悲剧性牺牲的个人，在前者是玛丽、在后者是莫罗佐娃。（图 34）莫罗佐娃高高举起的手臂和下沉的黑色三角形大衣形成形式上的对比，是整个画面的结构要素。如果说她的手臂标示向上的动势，与雪橇的前进的方向一致（虽然在现实中是走向死亡，但在画面的空间中却走向天空和圣母像所在的上方），那么她的大衣就好像钩住石头的锚一样阻碍这种运动。周遭拥挤的人群虽然在向莫罗佐娃行礼，为她祈祷，但也在与她告别，形成一股拦阻雪橇的力量。两种方向相反的力量通过形式间的张力表现出来，仿佛人们要拦截即将驶向远景的雪橇。（图 35、36）阿尔巴托夫认为，这样的戏剧性效果，恰如果戈理戏剧《钦差大臣》最后一幕的哑场，不同之处在于这不是喜剧，而是一部宏大的人间悲剧。[27]主人公悲剧性的结局被定格在这个永恒的画面中。[28]

【27】Алпатов М.В. О «Боярыне Морозовой» Сурикова // Этюды по истории русского искусства. Т. 2. М., 1967, с. 132.

【28】Сарабьянов Д. Русская живопись XIX века среди Европейских школ. М., 1980, с. 165.

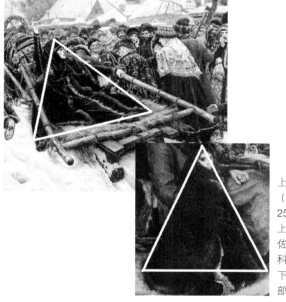

上左：图32 苏里科夫《雪橇和站在旁边的黑衣女人》（《女贵族莫罗佐娃》草图） 布面油彩，1882—1883，25cm×35cm，莫斯科特列季亚科夫画廊藏
上右：图33 苏里科夫《莫罗佐娃在雪橇上》（《女贵族莫罗佐娃》草图） 布面油彩，1886年，76.2cm×103cm，莫斯科特列季亚科夫画廊藏
下：图34 《女贵族莫罗佐娃》和《缅什科夫在贝留佐沃》局部比较

　　我们将这三件作品看作一个整体主要出于如下考虑：

　　首先，我们从苏里科夫的回忆中得知，三部曲的构思并不是线性地先后产生的，尤其是后两部作品的创作时间有所"交叉"。

　　其次，苏里科夫的历史画三部曲虽然描绘了俄罗斯历史上的不同事件，但是这些事件都集中在17世纪下半叶和18世纪上半叶所谓的俄罗斯转折时期（переломное время）。对于苏里科夫所处的19世纪末20世纪初而言，他所描绘的时代是俄罗斯从中世纪向近现代转变，从落后的亚细亚国家向现代欧洲国家转型的历史大变革时期。虽然"莫罗佐娃"最后完成，但是主题事件发生最早。如果将它看作俄罗斯17世纪尼康宗教改革的一个缩影，那么它象征了古老、封闭、保守的俄罗斯宗教生活的第一次重大改变；"射击军"

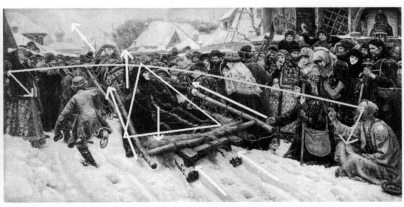

左：图 35　苏里科夫《莫罗佐娃的手》（《女贵族莫罗佐娃》草图）　布面油彩，1886 年，
28.3cm×23.1cm，莫斯科特列季亚科夫画廊藏
右：图 36　《女贵族莫罗佐娃》画面分析：动态示意

所反映的彼得改革则是俄罗斯政治和文化生活告别中世纪的转捩点，与前者有逻辑上的继承关系；而缅什科夫作为彼得改革的重要参与者，描绘其个人的悲剧结局的 1883 年作品也为这个描绘"转折时期"的三部曲画上了句号。

　　我们还可以从苏里科夫的回忆中看到他创作的一般方法。当时在学院系统中流行一种训练方法，根据纸上留下的任意墨迹或斑点开始构图。[29]类似的还有学院派画家费·布鲁尼（Ф. Бруни）所提倡的用剪纸人形在画面上摆出各种动作，以获得形式的和谐。这种方法遭到了列宾等巡回画派画家的强烈反对。[30]后者主张以直接的写生作为构图的依据，并称之为"克拉姆斯科伊方法"。一般情况下研究者认为，苏里科夫采用的基本是巡回画派的方式。但是从画家的回忆中，我们看到，无论是"狭窄的小木屋"还是"雪地乌鸦"，这类偶然形式产生的印象在很多作品的创作过程中启发了他的灵感，其实更接近学院派的形式联想法，而写生在大多数情况下，只是他确定构图原则之后为寻找适合创作理念收集素材的时候所采用的手段。

　　这三部曲都是以英雄和人民作为描绘对象，而人民又被分为"同情者"和"旁观者"，我们还需注意到这些主题表达方式的变化。

　　首先，"射击军"前景中的同情者都被相同的个人主观的痛苦情绪统一起来。这一点遭到了批评家的指责，而经过"缅什科夫"的"练笔"后，"莫

【29】Алпатов М.В. Композиция картины Сурикова «Меншиков в Березове» // Этюды по истории русского искусства. Т. 2. М., 1967, с. 123.

【30】Машковцев Н.Г. Творческий метод В.И. Сурикова // Из истории русской художественной культуры. М., 1982, с. 181.

左：图 37　苏里科夫《披紫色皮裘的小姐》（《女贵族莫罗佐娃》草图）　布面油彩，1886 年，
62cm×35.7cm，莫斯科特列季亚科夫画廊
右：图 38　苏里科夫《沉思的少年》（《女贵族莫罗佐娃》草图）　布面油彩，1885 年，
34.5cm×25cm，莫斯科特列季亚科夫画廊藏

罗佐娃"中的人物各自拥有了不同的情绪，但是他们又因为意识到个人生活
即将发生巨变（断裂）而被统摄在相同的心理状态之下：即亲眼见证这一刻
所无法抑制的震惊。（图 37）

　　第二，旁观者的形象在"射击军"和"莫罗佐娃"两件作品之间也发生
了明显的变化。在"射击军"中，聚集在宣谕台上的围观人群和执行任务的
士兵表现出的情绪主要是置身历史事件之外的冷漠，所有围观的民众几乎没
有流露出同情射击军的表情，射击军的家人表现出来的则是一致的哀伤。而
在"莫罗佐娃"中的旁观者，则表现出更为丰富多样的形象，展现了人民大
众中不同的个体。例如在画面左侧嘲讽女贵族的路人和生活中随处可见的起
哄的儿童中，画家着意描绘了一个从"无知"到"觉醒"转变的形象，即站
在雪橇左侧的男孩。（图 38）

　　另外，作品中性别角色所起的作用也逐渐呈现出丰富的面貌，"射击军"
中的女性只有软弱无力的形象，而在"莫罗佐娃"中女性的形象拥有更加复
杂的特点。

　　"射击军—缅什科夫—莫罗佐娃"这三部曲共同组成了苏里科夫的悲剧
系列，进入 90 年代以后的作品大多则呈现出英雄主义的乐观情绪。画家在悲

剧系列中努力追求的形象多重性在英雄系列中变成了一致性。虽然悲剧性在他的最后一件大型作品《斯捷潘·拉辛》中再次成为主调，同时也为他的历史画创作画上了句号。

三、苏里科夫的历史思维

在历史学研究中首重史料的真实，强调以史料可靠恰当为一切研究的基础。我们在针对苏里科夫的评价中也看到了类似的说法。斯塔索夫认为在他的作品中体现出历史性（историчность），一看到他的作品"就感到自己仿佛身处那个时代的莫斯科……处在当时的那些人之中。"【31】这样的观点在今天看来表达了朴素的科学实证态度，反映出 19 世纪下半叶，包括历史在内的人文科学学科化的倾向，人们倾向于用实证主义的眼光评价人类的智力活动。

但是今天我们已经不能继续用这样的观点看待历史画。要重新客观评价苏里科夫的成就，需要重新探讨历史画和历史研究之间的关系。"历史"一词在不同的语境中具备不同的含义，但至少包含如下三层含义：第一，历史是"世界的曾经存在"，第二，历史是"对世界曾经的存在的描述"，第三，历史是"根据对世界曾经的存在的描述所想象出来的世界"。第一层含义是实在层面的历史，是在时间维度上与现在分隔开的部分，它实在存在过，却已经结束。第二层含义则是描述中的历史，是人在科学或者信仰框架中对第一种历史的描述，或者可以称之为历史叙事。历史叙事包含历史遗存和历史学研究，同时也包含历史故事和传说，它是人们可以接触到的文本，是历史存在在现实世界中的投影。第三层含义指通过历史叙事得到的历史知识，是历史文本在人类思维中的投影。历史知识来自于历史叙事，也可以产生新的历史叙事，二者共同形成历史话语。

在不同的语境下，所谓"历史真实"也具有不同的含义。历史存在自在自有，无所谓真实，而只有对历史存在的描述和对历史存在的理解有真或伪的区别。即便在理想情况下，无论怎样对存在进行描述都无法包含其全部信息，一切描述都只是对存在的某个方面进行的描述，而人的思维又只能以描述性的文本为基础。因此无论怎样完善科学体系和技术手段，历史真实无法在历史话

【31】Стасов В. Выставка передвижников // Собранные сочинения. Т. 3. М., 1952, с. 59.

语中得到完全意义的实现，但这并不能够否定历史存在本身。

在此基础上，我们可以这样理解历史画。它本身属于历史叙事，但不同于历史学研究。历史画中的历史事件描述有来自史学研究的部分，也有来自历史学之外的部分。我们应当用一般的历史叙事而非历史学研究的标准来衡量和评价苏里科夫的作品。按照李幼蒸的看法，"历史事件编叙"首先应当体现史实的实证性压力、知识性限制和意识形态框架这三者之间的互动关系。[32]下面我们就从这三个方面分析苏里科夫的历史画创作。

苏里科夫的作品受到赞扬最多的地方就是他尊重考古学细节，在作品中体现了史料的实证性准确。人们可以在他的作品中看到许多保留历史原貌的形象。尤其在建筑物形式、人物的服饰特点、家具和马车上的装饰性纹样，手杖和念珠等小物件的描绘中，苏里科夫都借鉴了当时历史研究和考古学的成就，尽可能地以 17、18 世纪保留下来的物件作为写生的原本，运用自己高超的写实技巧加以再现。（图 39、40）

这种创作的理念受益于他在美术学院中接受的教育，同时吸收了 60 年代风俗画发展所取得的成就。60 年代历史画改革的主要推动者、苏里科夫的老师奇斯佳科夫在创作和教学实践将学院派的手法和现实题材相结合，推动历史画"风俗化"的改革，许多画家接受这样的理念，强调画面中形式细节的逼真以求再现"历史真实"。

而还有一些画家走向历史画的"心理阐释"方向，他们的作品常常弱化具体历史事件，在风景或建筑背景中描绘人物，重视历史人物的特殊心理状态刻画，实际上这是一种向肖像画靠近的做法。例如画家维·施瓦茨（B. Шварц）1861 年所创作的《伊万雷帝在被他杀死的儿子遗体旁》以及 1867 年创作的《大牧首尼康在新耶路撒冷》这两件作品，都可以被看作是"历史肖像"。在这些画面中主要人物被放在特定的历史建筑或者风景环境之中，有人物而没有"故事"。

苏里科夫 80 年代的创作建立在前两者的基础之上，既充分体现了"自

【32】李幼蒸《中国历史话语的结构和历史真实性问题》，《历史符号学》，广西师范大学出版社，2003 年，页 48。

图 40　苏里科夫《乌卢索娃的帽子》（《女贵族莫罗佐娃》草图）　布面油彩，1885—1886 年，18.8cm×26cm，莫斯科特列季亚科夫画廊藏

然主义的学院派"[33]在细节塑造方面的成就，又利用了"历史肖像画"刻画人物心理状态的长处。肖像画创作对苏里科夫来说不仅仅是为了解决特殊心理问题的图景，他将模特看作特殊的造型现象，目的是表现人的性格。[34]因此在他的作品中，形成了如上文所分析的，不同人物复杂的内心之间的"复调"。

　　但是需要特别指出的是，苏里科夫的艺术创作并不完全等于历史事件的图画再现。就像我们在列宾著名的作品《伊万雷帝杀子》中看到伊万雷帝拥抱着被手杖击中的儿子遗体这个动人的画面并不是历史事实的描写一样，射击军被处决的地点也并不在红场上，这个画面完全是苏里科夫"灵光一现"虚构出来的。[35]

　　对历史事件做完全忠实的描绘究竟是不是历史画创作必须完全遵守的

【33】阿·埃弗罗斯（А. Эфрос）用"学院派的自然主义"这个词称呼晚期巡回画派中进入学院体系的画家，指借用自然主义绘画技法创作学院派题材（历史画）的做法。而发生在 19 世纪 70 年代巡回画派刚刚兴起时的情形与此正好相反，不少美术学院中的画家受到巡回画派的影响开始关注自然主义题材，但是它们依然沿用学院传统的技法作画。此处反前人之意而用之，称为"自然主义的学院派"。См.: Эфрос А.М. Мастера разных эпох. М.: «Советский художник», 1979, с. 222-223.

【34】Сарабьянов Д. История Русского искусства второй половины XIX века. М., 1989, с.244.

【35】伊万雷帝的儿子受伤之后过了几天才死去，这个主题在施瓦茨的作品中也有所体现。射击军被处死的实际地点在普列奥布拉任斯科耶村（Село Преображенское）。

准则？这个问题一直引起很多争议。法国历史画家大卫（Jacques-Louis David）曾经努力描绘"真实历史"中的事件。他的作品《网球场誓言》采用历史画的宏大场面，但最后未能完成。这实际是寻求历史画发展新道路的探险。但托马斯·克劳（Thomas Crow）评论说，这条道路"实际并非历史画的新出路而是一条死胡同"。【36】这件作品的命运不仅是由于国家赞助中止、画家经济困难造成的，从根本上来看，大卫最终放弃这件作品的事实证明了描绘"真实历史"的困境。由于法国革命的政治气候变化无常，到了 1792 年，网球场誓言所形成的统一阵线已经不复存在，由于各方争夺政治权力而导致的分裂使得有些画中人物不再是"英雄"，甚至很大部分人都成了恶人。这件事情之

图 39　苏里科夫《手杖》（《女贵族莫罗佐娃》草图）　布面油彩，1885 年，53cm×27cm，莫斯科特列季亚科夫画廊藏

后，当大卫再次试图描绘当下政治事件的时候，大多采用了隐喻和类比的手法。类似的情况也发生在我国画家董希文创作《开国大典》的过程中。

　　虽然在苏里科夫创作过程中，并未因受到外在的政治和经济压力而改变作品面貌，但是他为了使绘画获得最大表现力和感染力而经受了内在的艺术"压力"。他不仅要表现画面细节的真实、呈现人物内心的真实，更重要的是为了突出这一重大历史事件的标志性和决定性，寻找"合适的"舞台。出于这种思考，无名的小村庄虽然是事件的真实发生地，但是其历史意义仅存在于历史学和考古学层面上。对于渴望赋予这件事件以历史意义的画家和希望"见证"（虽然这是不现实的愿望）历史转折点的观众来说，那个小村庄仅是历史空间中的"偶然"地点，只有能承担这一重要性的历史环境才是合

【36】Thomas E. Crow, "Patriotism and Virtue: David to the Young Ingres," in Stephen F. Eisenman, *Nineteenth Century Art: A Critical History (3rd ed.),* Thames & Hudson, 2007, pp. 18–54.

适的，因此不难联想到象征 18 世纪的俄罗斯精神和政治中心的莫斯科红场。苏里科夫早就将建筑遗迹看作历史的见证人，他早年从西伯利亚经过莫斯科前往彼得堡的途中时，就曾这样描述莫斯科的建筑物："我把建筑物看作有生命的人一样，看到他们的时候，就会问：'你们看到过、听到过、见证过（什么）'"；他还认为"莫斯科的教堂令我着迷。尤其是至福瓦西里大教堂，他对我来说就好像有血气一样"。【37】所以射击军受刑的场面不仅要有"生年不满百"的人群在场见证，更需要瓦西里大教堂、宣谕台和克里姆林宫这样能够历经数百年依然屹立不倒的建筑物的见证。也唯有这样，历史事件的重大意义才能通过这些恒久的形象被 19 世纪乃至以后任何一个时代的观众所感受到。

可以这样说，苏里科夫作品中的空间不是事件发生的现实物理空间，而是与事件本身历史地位相符合的象征性的历史空间（историческое пространство）。同样地，作品中的时间也不是物理时间，而是"创造性的，带来转折的——是以人的生命为单位衡量的历史时间。"【38】通过这样的时空手段，苏里科夫赋予历史事件以超越性的表现舞台，获得了宏大的图像效果，因此有研究者将苏里科夫的创作方式称为"宏大现实主义"（монументальный реализм）。【39】

我们可以从上述三个方面概括苏里科夫在历史画创作中表达"历史性"的方法，即保存了"历史真实"的细节，探求画中人物的"心理现实主义"，将事件安排在象征性的历史时空中。历史画的目的不在于印证历史事实而是为了揭示历史规律，通过描绘历史事件来达到对历史宏观过程的哲学思考。

当然，历史画创作还受到知识性限制。在上文我们已经看到苏里科夫主动借鉴当时历史和考古学研究的最新成果，历史研究对他的艺术创作有影响作用。

19 世纪俄罗斯历史学研究的最根本问题是探求所谓"俄罗斯道路"的问题。道路选择不仅是历史研究的核心问题，也是整个俄罗斯思想界讨论

【37】Цит. по: Машковцев Н.Г. Заметки о картине «Боярыня Морозова» // Из истории русской художественной культуры. М., 1982, с. 195.

【38】Алленов М.М, Евангулова О.С., Лифшиц Л.И. Русское искусство X—начала XX века. М., 1989, с. 385.

【39】直译为"纪念碑式现实主义"。萨拉比亚诺夫认为这种创作方式以写生研究为基础，包括外光和色调和谐等因素。Сарабьянов Д. История Русского искусства второй половины XIX века. М., 1989, с. 229.

的核心。可以说以彼得改革为标志的俄罗斯历史"转折时刻"改变了俄国的历史，而对彼得改革之后俄罗斯发展道路的全面讨论从19世纪30年代开始，引发了所谓斯拉夫派和西欧派的大对立，思想的对立贯穿着整个19世纪。

在这个问题中基本的假设是像俄罗斯这样的"迟到的民族"，如何才能不被历史前进的潮流抛弃。对立的双方做出的回答虽然各有侧重，但是基本态度处于如下两极之间的立场之上：斯拉夫派的主要看法是存在一条不同于欧洲道路的俄罗斯（或斯拉夫）道路，应当保持独具特色的民族性，才能在与西方的竞争中胜出；而西方派的主要看法是不存在特别的俄罗斯（或斯拉夫）道路，历史进步的途径是唯一的、欧洲式的，只有沿着这条道路才可能不被历史进程所淘汰。如果说从18世纪初彼得大帝改革开始到19世纪初，俄国国力的上升证明了西化道路的"有效性"，那么进入19世纪之后欧洲社会矛盾不断激化的现实，1830年和1848年的欧洲革命，都让俄国知识分子对所谓"西欧道路"的合法性和唯一性产生了怀疑，不少人已经发出呼吁希望俄罗斯走"另一条路"，"避免当代欧洲可怜的命运"。[40]

19世纪下半叶，索洛维约夫、克柳切夫斯基等俄罗斯历史学家都强调了俄罗斯历史发展的特殊性。能够解释落后民族跨越式发展的逻辑之一就是强调俄罗斯历史道路的断裂性。这一看法被俄罗斯学者继承，时至今日依然有人认为"断裂性不是一个时刻，而是俄罗斯历史的长期特点。"[41]而苏里科夫这三件作品主题都表现了历史转折的关键时刻。《女贵族莫罗佐娃》所表现的历史实际上是俄罗斯中世纪生活的结束和新时代的开始，是俄国社会精神生活的一次重大分裂（东正教分裂派产生）。《射击军临刑的早晨》则标志着俄罗斯政治旧体制被彼得改革的暴力所终结，俄国从此走上欧洲化道路。而《缅什科夫在贝留佐沃》则表现了彼得改革引起的旧势力的反扑，但从历史影响来说比前两次转折意义相对要小。在这三件作品中，苏里科夫建立了"俄罗斯历史的原型"（архетипы русской истории）。[42]他通过对俄罗斯历史转折关键时刻的刻画，充分展示了各

【40】《致青年一代》，《俄国民粹派文选》，人民出版社，1983年，页6—9。

【41】Алленов М.М, Евангулова О.С., Лифшиц Л.И. Русское искусство X—начала XX века. М., 1989, с. 389.

【42】Сарабьянов Д. История Русского искусства второй половины XIX века. М., 1989, с. 220.

种彼此矛盾斗争的不同力量的作用。阿尔巴托夫认为，苏里科夫80年代的作品没有采用"历史插图"（иллюстрация к истории）的做法，用视觉形象来为历史事件作插图，也不像他90年代之后的作品那样充当"历史演义图示"（наглядное пособие к историческому повествованию），而是在历史细节和历史哲学二者之间找到了平衡点，是对历史真实的"猜测"（«угадывание» исторической правды）。【43】

李幼蒸认为："由历史哲学所处理的历史演变图式研究有关宏观过程真实性问题，它与历史事件的经验因果真实性性质迥异。"【44】对历史演变图式进行哲学式关照所需要的视角往往不同于探求经验性真实的视角，按照苏里科夫的话，有时需要"更大的智慧"。这种智慧就体现在我们上文中曾经提到过的表达"历史性"的方法，尤其是构建象征性历史空间的能力中。

苏里科夫作品将历史转折时刻的信息传递到每个观众的心中，这一事实也超越了物理时空的限制，就像米·阿列诺夫（M. Алленов）所说的那样："古老的莫斯科罗斯和俄罗斯的彼得堡时期的界线并不在18世纪初，而在随时可感受到的现代日常生活经验中。"【45】对历史哲学层面的视觉观照反映了对象世界历史规律性的过去存在，也表现了主体世界对对象世界的投射和反思，萨拉比亚诺夫曾经指出："苏里科夫的创作体现了历史事件和现代性的复杂关系……（他）不同于其他任何历史画家，并未用历史画面来图解当代观念。但是他的历史和自身所处的时代又密切相连。"【46】

苏里科夫不仅要在作品中描绘历史事件、揭示事件所昭示出了民族历史道路，还试图通过自己作品说明在历史道路上前进所依靠的动力。苏里科夫作为19世纪下半叶深受科学实证主义影响的一代人，已不满足于在宗教意识形态框架下解释历史发展动力的做法。他吸收了斯拉夫派思想家和民粹主义者对"人民问题"（проблема народа）思考的成果，形成了具有个人特点的历史意识形态。

所谓"人民问题"是19世纪下半叶俄罗斯思想界的核心问题。人民问

【43】Алпатов М.В. Композиция картины Сурикова «Меншиков в Березове» // Этюды по истории русского искусства. М., 1967, с. 127.

【44】李幼蒸《中国历史话语的结构和历史真实性问题》，页41。

【45】Алленов М.М, Евангулова О.С., Лифшиц Л.И., с. 389.

【46】Сарабьянов Д. История Русского искусства второй половины XIX века. М., 1989, с. 217.

题的提出与斯拉夫派和西方派争论有很大的关系。19世纪上半叶俄罗斯社会革新的鼓吹者大多是受到良好教育的贵族知识分子，他们当中不少人属于西方派，这些人熟悉西方文明的最新思潮、掌握西欧语言，思维方式和生活方式受到西方的影响。这一时期的革命活动主要诉求是努力将俄罗斯国家和社会用欧洲的现代文明加以改造。而反对革新的官方保守势力为了对抗革新者，用"东正教信仰、君主专制和人民性"（православие, самодержавие, народность）这一口号概括俄罗斯民族性。【47】这个口号在不同程度上被斯拉夫派知识分子接受，尤其是"人民性"这一含义模糊的提法比前两者更容易为各种民族主义者所接受，因此成为许多争论的焦点。

俄语中人民（Народ）这个词本身包含种族和居民的含义，但是在讨论人民问题的过程中，很少有人按照欧洲民族（或者"国族"［nation］）的概念方式区分不同的文化、语言和血缘群体。这种情况也许跟19世纪俄罗斯帝国境内俄罗斯族拥有政治和文化优势地位，其他民族相对落后的状况有关。为了避免争论激化民族间矛盾，维护俄罗斯族主体地位，知识界特别强调人民概念中的经济和阶级因素，将人民和平民两个概念有意无意地等同起来。或许是因为相比于民族压迫来说，封建统治阶级的压迫是更难以忍受的重轭。因此在人民旗帜下团结起大量不同的社会阶层，包括商人、学生和平民知识分子、小市民、工人、下层士兵、农民（包括1861年改革之前的农奴）、分裂派教徒等所有"被侮辱与被损害的"人群，有时甚至包括了下层官吏和小贵族。而与人民对立的则是所谓的英雄人物。

对人民问题的讨论主要包括互相联系的两个方面：人民的历史地位和作用，人民的福祉和社会进步之间的关系。

对人民的历史地位和作用的讨论本质上是两种彼此对立的历史观的辩论。一些人认为人类的一切历史都应当归功于英雄人物的行动，而另一部分人则认为历史是由无名的人民集体创造的。前一种观点在19世纪最集中的代表者当属英国思想家卡莱尔，其著作《英雄，对英雄的崇拜和历史上的英雄业绩》被翻译到俄国，轰动一时。他的观点可以用"世界的历史就是伟人传"这句话来概括。19世纪下半叶俄国社会对英雄的崇拜扩展为对个人（личность）的崇拜。所谓个人，按照斯塔索夫的看法，就是"人民大众之中的行动个体"（действующее лица, среди массы народной）。【48】但是当个体行为影响历史

【47】1833年由时任教育部长乌瓦罗夫（Уваров, С. С., 1786—1855）提出。

【48】Стасов В. Выставка передвижников // Собранные сочинения. Т. 3. М., 1952, с. 61.

走向的时候，"个人扮演了特殊的角色，它不仅是英雄、立功者和受难者，而且成为社会和哲学思考的对象。个人和人民犹如两个极端，确定了所有社会问题所围绕的核心"【49】。

在英雄崇拜的情绪下讨论人民问题也充满了英雄主义情绪。虽然人民的命运、人民的过去和未来是社会关注的焦点，但是人民概念逐渐被"神化"，这也是导致民粹派运动产生的重要原因。【50】可以说民粹派运动就是以人民的名义展开的英雄主义运动，其参与者实际遵循的是"英雄与群氓"的英雄史观。【51】在艺术领域中70年代肖像画热潮反映了社会运动中的英雄崇拜情绪。【52】

民粹派的英雄主义史观集中体现在尼·米哈伊洛夫斯基（H. Михайловский）的文章《英雄和群氓》（1882）、《再论英雄》（1891）、《再论群氓》（1893）之中。在第一篇文章中，他用群氓这个词强调人民群体的被动性，对英雄和群氓作如下定义："以自己的榜样带动群众从善或行恶，去干最崇高的事或最卑鄙的事、合乎理性的事或毫无理性的事的人，我们将把他称作英雄。能够被最崇高的或最卑鄙的，或者既不崇高也不卑鄙的榜样带动的人，我们将把他称作群氓。"虽然米哈伊洛夫斯基指出："伟人……顶多是实现至高无上的普遍历史规律的一个不自觉的工具。"【53】强调英雄与群氓合力推动历史的进步，但是在对立的二元中，英雄始终处于主导位置。米哈伊洛夫斯基认为英雄产生于群氓之中，一旦成为英雄，就可能引导群氓开创历史性事业。而这一切的基础都在于如下的前提：群氓缺乏自由意志，具有顺从的性格，为了摆脱生活的单调，不自觉地服从并模仿英雄。【54】米哈伊洛夫斯基的文章很好地解释了民粹派运动的全部意识形态，并揭示了必然导致运动失败的内在的矛盾。

这个矛盾就在于，民粹派虽然以人民作为运动的旗帜，但是并不真正相信人民具有历史创造的主动能力，他们是纯粹的精英主义者，始终认为激发人民运动的"第一推动"来自于"英雄"。就像在一篇1861年发表的民粹派早期纲领中所认为的那样，年青的一代"是能够为整个国家的幸福牺牲个人

【49】Сарабьянов Д. История Русского искусства второй половины XIX века. М., 1989, с. 218.

【50】同上，页217。

【51】刘建国、马龙闪《论俄国民粹主义的文化观》，《哲学研究》2005年第12期，页62—69。

【52】于润生《特列季亚科夫画廊中的历史图景》，《文艺研究》2013年第5期，页110—117。

【53】米哈伊洛夫斯基《英雄和群氓》，《俄国民粹派文选》，人民出版社，1983年，页815。

【54】米哈伊洛夫斯基《英雄和群氓》，页813—906。

利益的人"，是"人民的领路人"。【55】在这种精神的鼓舞之下，才产生了著名的"到民间去"运动，知识分子启蒙民众的精英主义理念被付诸实践。民粹派知识分子所设想的未来和卡莱尔所鼓吹的"英雄世界"没有本质的不同。二者的唯一区别在于民粹派相信英雄可能产生于人民之中，而卡莱尔认为英雄是来自于人民之外的"先知"。

在这样的背景之下看待苏里科夫三部曲中所表现的内容，就会发现不同于前者的意识形态框架。如前所述，苏里科夫的三部曲中的主题是人民大众、英雄人物和历史发展之间的关系。一般认为，"苏里科夫最先将历史呈现为人民大众的运动。"【56】在苏里科夫生活的时代也有类似的看法，斯塔索夫评论《女贵族莫罗佐娃》是一件表现"人民大众"（великая масса людская）之中个人命运的作品，是个人与人民之间的和声与独唱（хор и солисты）。【57】

从三部曲创作的时间顺序来看，在第一件作品《射击军临刑的早晨》中，历史的英雄人物显然是位于中景的彼得一世及其助手，而射击军为代表的大多数形象是人民的代表。彼得改革所指向的历史方向，即国家的强盛、社会发展，显然与射击军所代表的人民的福祉之间存在不可调和的矛盾，而历史冲突的结果所表现的正是英雄人物用强力的手段，以人民的牺牲为代价，实现个人意志，取得历史进步，揭示了强者决定历史发展的逻辑。在第二件作品《缅什科夫在贝留佐沃》中，缅什科夫公爵这位历史英雄成为了历史发展的代价，成为政治斗争牺牲的个人。它补充了第一件作品的历史逻辑，说明英雄人物也只是历史发展的工具这层含义。第三件作品《女贵族莫罗佐娃》所揭示的历史逻辑则更为深刻，如果把莫罗佐娃看作为寻求真正信仰，使人民获得救赎而自我牺牲的历史英雄的话，那么这件作品虽然再次强调了个人无法对抗历史发展的潮流，但是凸显了人的意志在历史选择中的崇高意义。

从三件作品创作的时序上我们可以发现苏里科夫对历史思考的不断深入，他的观点和陀思妥耶夫斯基（Ф. Достоевский, 1821—1881）对历史发展的态度有近似之处。陀思妥耶夫斯基在自己最后一件大型作品《卡拉马佐夫兄弟》（1879—1880）中表达了不能以痛苦换来和谐，不能用个人的牺牲赢得社会的发展的观点。在陀思妥耶夫斯基的思想中，每个个体都具有不可重复的意义，

【55】《致青年一代》，《俄国民粹派文选》，人民出版社，1983年，页5。

【56】Сарабьянов Д. История Русского искусства второй половины XIX века. М., 1989, с. 216.

【57】Стасов В. Выставка передвижников // Собранные сочинения. Т. 3. М., 1952, с. 60.

因此不能牺牲个人换取社会的进步。陀思妥耶夫斯基还进一步指出了由于人俱有自由意志，不能被当作社会进步的代价，因此使得每个个体都不自主地成为社会进步的阻力，因而对人类全体而言，每个个体都有罪，这种罪恶感使得个人无法寻得真正的幸福。为了解决这种无法避免的矛盾，只有每个个体都在自由选择中自我牺牲，才能赎洗罪恶，从而获得真正的幸福，最终实现人类的幸福。苏里科夫的三部曲从创作时间维度上恰好反映了这种思想。我们没法证明苏里科夫是陀思妥耶夫斯基的追随者，但伟大作家的思想对生活在同一时代的伟大的画家来说，必不陌生，绘画作品和文学作品可能反映了同样的社会思潮。

如果说在创作顺序中，上述历史逻辑反映了苏里科夫对人类真正解放悲观但仍有希望的话，假如按照三部曲所描绘的历史事件的时序关系来看这三件作品，莫罗佐娃的个人牺牲在前，射击军和人民的牺牲在后，最后连胜利者缅什科夫也成为牺牲品。后一种逻辑呈现出来则完全是"飞鸟尽良弓藏，狡兔死走狗烹"的别样景象了。

结　论

本文以 19 世纪下半叶俄罗斯历史画创作为背景讨论了苏里科夫历史画三部曲《射击军临刑的早晨》《缅什科夫在贝留佐沃》《女贵族莫罗佐娃》创作的过程和艺术特点。并以作品的主题为基础从表现历史真实、描绘历史哲学图景以及构建意识形态三个方面探讨了苏里科夫历史思维的特点。

苏里科夫的成就体现了风俗画、肖像画和历史画等不同类型的绘画体裁发展合力的结果。但是历史画创作本身具有独立的价值和标准。三种体裁之间的区别不仅在于各自有不同的题材领域，更重要的是它们将在观众中唤起不同的感受和内心体验。如果说风俗画通过描绘日常事件或场景激发观者对该主题的情绪与感受，肖像画则通过对人物的刻画试图唤起观众对人物性格与心理状态的认识，那么历史画则侧重于展示历史事件对人类命运的影响，引起观众思考历史逻辑。不同的绘画题材承担着感觉、知觉、记忆、思维、想象等不同的认识任务。

苏里科夫的这三件作品不仅分别具有独特的艺术特色，而且彼此呼应，形成了内在逻辑前后接续、画面主题互相关联、艺术手段不断完善的三部曲。他在创作三部曲的过程中逐渐解决了历史画叙事、逻辑架构和意识形态架构

三个层面的问题，实现了用宏大现实主义手法表现大历史的目标。

雅·图根霍尔德（Я. Тугендхольд）非常恰当地评述了苏里科夫在历史画创作中所取得的成就，他说："苏里科夫……成为我们最伟大的历史画家并不因为他把握住了神秘的历史真实和考古学的细节，而是因为他和托尔斯泰一样，理解了由民众力量、集体热情所创造的历史中的普遍、宏伟、内在的真理。"【58】

本文原载于《油画艺术》2015年第3期。

【58】Тугендхолд Я. Памяти В.И. Сурикова // Из истории западноевропейского, русского и советского искусства. М., 1987. с. 187.

刘晋晋

北京市人，1984 年生。2014 年于中央美术学院人文学院获博士学位。后留校任教。

现为中央美术学院人文学院讲师。曾获王森然奖学金、第二届高名潞美术论文奖、研究生国家奖学金、青年艺术批评奖优秀奖、入选中国美术家协会举办的历史与现状首届青年艺术理论成果评选作品。

研究方向为艺术理论、视觉文化研究、西方艺术史。代表论文有《双重误读：图像 / 文本的填写与扩写》《图像的晕头转向：对 W.J.T. 米切尔的理解与误解》《并非图像学的"图像学"：论 W.J.T 米切尔的一个概念》《视觉文化之名》《何谓视觉性：视觉文化核心术语的前世今生》《潘诺夫斯基的盲点：提香的"维纳斯与丘比特、狗和鹌鹑"新解》《反符号学视野下的语词与形象：以埃尔金斯的形象研究为例》《形象是 / 不是符号》《再读伦勃朗的"花神"：绘画的时间与力量》《交错的观看之道》《歪脸：从伦勃朗油画到图像融合》等。

提香所谓的《维纳斯与丘比特、狗和鹌鹑》新解

刘晋晋

> 他（潘诺夫斯基）对提香的了解当然比我要多，但就这幅作品而言，他有点忽略了作品本身。
>
> ——达尼埃尔·阿拉斯《我们什么也没看见》，页102

2010年上海美术馆举办了名为"意大利乌菲齐博物馆珍藏展：15世纪——20世纪"的画展。该展览在中国多地巡回，2011年3月至6月延展至中央美术学院美术馆。于是笔者有幸亲眼目睹了众多意大利绘画真迹。这些作品中最引人注目的一幅是提香所谓的《维纳斯与丘比特、狗和鹌鹑》（图1）。之所以称为"所谓"是因为这个题名只是在罗列画中一些主要形象，其更像名单而非画作的主题。提香本人不会这样称呼自己的作品。可见在近500年的历史中该画真正的主题已经被遗忘。意大利文艺复兴时代老大师的绘画一直是西方艺术史研究核心中的核心。但是重视并不意味着老大师的杰作中没有疑问和盲点。本文将从那些被忽视的细节入手讨论提香的这件作品。那么对于此画（以下简称《乌菲齐维纳斯》）首先要问的是其主题到底是什么？

一、丘比特的断箭

这幅画中首先使人困惑的是丘比特的脸：这不是那种在众多作品中经常出现的嬉笑、调皮的小爱神的欢乐面孔。丘比特依偎在维纳斯身边，嘴角甚至略微向下。如果与普拉多美术馆藏提香的《维纳斯和丘比特与管风琴乐师》（图2，以下简称《普拉多维纳斯（No. 421）》，该画2007年曾在中国美术馆展出）中的小爱神对比，《乌菲齐维纳斯》中的小爱神甚至可以说有点丑陋。一开始笔者把这归结于提香工作室成员参与导致的败笔。但奇怪的是两画中的维纳斯非常接近，丘比特的位置与姿势却不同。《普拉多维纳斯（No. 421）》中丘比特与维纳斯靠得更近。对变体画而言如果情节相同就没有必要改变主要人物（对两画先后关系的探讨见下章）。进一步对全画的观察揭示

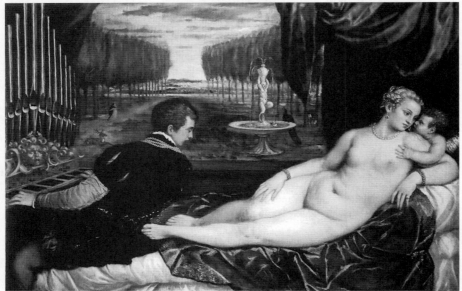

上：图1　提香《维纳斯与丘比特、狗和鹌鹑》　布面油彩，约1550年（乌菲齐博物馆观点），佛罗伦萨乌菲齐博物馆藏

下：图2　提香《维纳斯和丘比特与管风琴乐师》（No.421）　布面油彩，1555年（普拉多美术馆观点），马德里普拉多美术馆藏

了更多有悖常理之处。

　　画面下半部左右两侧看似各有一处冗余细节。左侧是放在床上的箭和靠在床边的箭囊；右侧是维纳斯手中的玫瑰与床边小桌上玻璃（或水晶）瓶中的玫瑰。然而这不符合该画的时代风格。提香是文艺复兴盛期的意大利画家，当时的风格注重叙事细节。只有北方艺术家才会沉迷于描绘大量琐碎的生活

图3　图1局部

细节。从图像志角度看，箭是丘比特的标志，玫瑰是维纳斯的标志。如果这些对象只是为了标示主要人物的身份，那么箭与玫瑰只需出现一次即可。例如《乌尔比诺的维纳斯》中维纳斯也手持玫瑰，身边却不见用于插花的瓶子。

　　经过更仔细的观察，一个惊人的细节显露出来，在维纳斯脚边放着几支箭。不是交叉在一起的两支，而是一支——一支折成两段的箭（图3）。这支断箭其中一部分只有箭头，另一部分只有箭羽。断箭的存在彻底改变了此画的图像志含义。床上的箭不仅是丘比特的标志，而且是折断箭这一行动的结果或迹象。从古典古代起折断弓和箭就相关于丘比特的悲愤（他自己折断）或惩罚丘比特（其他神折断）的主题。所以，《乌菲齐维纳斯》并非无主题的裸体画，而是一张神话画或寓意画。这支断箭画得很清楚，只要稍加注意就能看到，并非阿拉斯所说的那种私密的细节。然而时至今日，艺术史家们都对此视而不见。以渊博的古典学识和图像学研究著称的潘诺夫斯基在晚年以一个系列讲座为基础出版了《关于提香的问题：主要在图像志方面》（*Problems in Titian: Mostly Iconolographic*）。这本书专门提到了《乌菲齐维纳斯》，却仅探讨了这幅画与米开朗基罗素描的风格关系，及其与提香其它变体画的先后关系，并把该画识别为提香给查理五世的信中提到的《维纳斯》。对于此画的主题，他未置一辞。[1]潘诺夫斯基已经是艺术史家中的老大师了，新艺术史家又怎样呢？罗纳·戈芬（Rona Goffen）在专著《提香的女性》（*Titian's Women*）中写到："提香的维纳斯不是观者的猎物而是他的征服者。她已经在弃在床脚的丘比特的众多箭的协助下征服了观者。"[2]这位新艺术史家就

【1】Erwin Panofsky, *Problems in Titian: Mostly Iconolographic*, New York University Press, 1969, pp. 121-122.

【2】Rona Goffen, *Titian's women*, 1997, pp. 158-159.

左：图 4　提香《乌尔比诺的维纳斯》局部　布面油彩，1538 年，佛罗伦萨乌菲齐博物馆藏
右：图 5　提香《玫瑰圣母》局部　木板油彩，1520—1523 年，佛罗伦萨乌菲齐博物馆藏

这样把重要的图像志细节"弃在床脚"不再过问。

　　要确定该画的主题还需要进一步检查右侧的"冗余"细节。过去，艺术史家们忽视的不仅是断箭，还有那束插在瓶中的玫瑰。对此一位提香专家写道："迷人的玫瑰的静物放在一个和维纳斯有关的玻璃花瓶中"。[3] 将这一局部看作一幅静物画恐怕是许多人的直接观感。但是瓶中只有寥寥三四枝玫瑰。这种插花方式对于文艺复兴人的审美观而言太稀疏了。以文艺复兴的"时代之眼"来看，此局部与其说是幅静物画，不如说是静物画的缺失。和左侧一样，这里也并非真是个冗余细节。提香如此安排是在意指一个行为——从瓶中抽出玫瑰。无疑正是维纳斯抽出玫瑰并握在了手中。那么，强调这一行为用意何在呢？

　　其实对于丘比特而言，手持玫瑰的维纳斯有时非常危险。对比《乌尔比诺的维纳斯》与《乌菲齐维纳斯》会发现，两位维纳斯执玫瑰的手势并不一样：前者抓着玫瑰的花（图 4），后者抓着玫瑰的枝。这绝非偶然。提香在画手持玫瑰的姿势时，人物均是直接抓着花而非枝。另一个明显的例子是《圣母子与童年的施洗约翰及圣安东尼修道院长》（又称《玫瑰圣母》，*Madonna delle Rose*，图 5）。这可能是由于玫瑰枝上有刺。那么《乌菲齐维纳斯》手握玫瑰的方式是画家有意为之。与断箭一起考虑就会明白该画的主题不是丘比特自己折断箭，而是"维纳斯惩罚丘比特"（Venus chastising Cupid）。相比于安特罗斯或马尔斯惩罚丘比特，维纳斯的惩罚更具特色：除了没收或折断丘比特的弓箭，她还会用一些特殊刑具进行"教育"。玫瑰正是维纳斯的

【3】Harold Edwin Wethey, *The Paintings of Titian*, Phaidon, 1975, p. 66.

刑具。

维纳斯惩罚丘比特的母题可以追溯到古希腊的诗歌中。在《希腊文选》中就有一些诗描写了"被缚的丘比特的雕塑"。诗人往往是通过这一母题抒发爱情带来的痛苦。但是在古希腊诗歌中惩罚只限于静态的捆绑，也未提及捆绑是何人所为。[4]在古罗马时代这个主题的暴力倾向变得日益严重。在庞贝发现了以维纳斯斥责丘比特为主题的壁画。诗人卢西安（Lucian，125—180后）在《诸神对话》（*Dialogues of the Gods*）中提到维纳斯用鞋教训乱射爱情之箭的丘比特。用玫瑰鞭打则是古罗马晚期拉丁诗人奥索尼乌斯（Ausonius 310—395）的发明。他在《丘比特受刑》（*Cupido Cruciatur*）一诗中描写了神话中众多因爱情死去或变形的女性聚在一起抓住丘比特，把他绑在没药树上。她们痛斥爱神的顽劣，并折磨殴打他。这时维纳斯也加入进来历数丘比特对自己的伤害（例如与马尔斯的绯闻）。接着奥索尼乌斯写道："金发的维纳斯为此用一顶玫瑰花冠抽打他"（89行），并把丘比特打得"他自己的血液开始变成花朵／刺撕裂他的皮肤之处奔流着红色。"（92—93行）当然最后证明这些都只是丘比特的梦。[5]奥索尼乌斯的诗影响了文艺复兴著名诗人彼德拉克的长诗《胜利》（*The Triumph*）中的第二章《贞洁的胜利》。诗中叙述了贞洁女神打败了爱神，并把他捆起来押解在胜利的游行队伍中："卢克莱西走在她右手边；彭娜罗普在旁边，她们破坏了他的弓，并把他的箭折断扔在地面，还从他的翅膀上拔掉了羽毛。"[6]虽然上述诗歌都涉及惩罚丘比特，但是彼德拉克的诗与古典时代同主题诗歌有根本的不同。顾名思义，《贞洁的胜利》显然在古典时代对爱情的怨恨之外还加入了符合基督教精神的禁欲观。所以文艺复兴早期对古典母题的复兴是披着基督教外衣进行的。相比之下，彼德拉克的诗比奥索尼乌斯的诗流传更广，因其使用俗语写作也更易于大众接受。

奥索尼乌斯在诗的序言中说自己的诗是在朋友家的餐厅中看到类似主题的画后构思的。[7]那么在彼德拉克的诗之后这个主题又从文本回到了图像。当时出现了很多图解《胜利》的插图和细密画。而独立于诗歌的同主题图像

【4】Adrian W. B. Randolph, *Engaging Symbols: Gender, Politics, and Public Art in Fifteenth-century Florence*, Yale University Press, 2002, pp. 229-230.

【5】Ausonius, "Ausonius: Cupid Crucified," trans. by Brian Glaser, in *Literary Imagination: the Review of the Association of Literary Scholars and Critics 5.2*, 2003, pp. 209-212.

【6】Petrarch, *The Sonnets, Triumphs, and Other Poems of Petrarch*, George Bell and Sons, 1879, p. 365

【7】同注释【5】，p. 209。

上左：图6 匿名画家《奥托版画》之一 纸本油墨，约1465—1478年，大英博物馆藏

上右：图7 朱利奥·罗马诺《丘比特受刑》纸本素描，1520—1546年，私人收藏

下左：图8 安德烈·罗奇奥《维纳斯惩罚丘比特》 青铜，1490年，克洛斯特新堡慈善博物馆藏

下右：图9 Giovanni Francesco Susini《维纳斯惩罚丘比特》 铜，约1638年，大都会艺术博物馆藏

首先出现在15世纪美蒂奇家族举行的两次马上枪术比武中：1469年皮提兄弟（Luca Pitti 和 Piero Antonio di Luigi Pitti）出场时擎的三角旗以及1475年朱力亚诺·德·美蒂奇执的三角旗上都有丘比特被捆绑并被折断了弓箭的场面。战胜丘比特的分别是一位红衣女子和雅典娜打扮的女神。朱力亚诺的旗帜为波提切利所绘。当时有众多作者进行了描述，却都不能肯定其确切的含义。但是与比武的语境结合来看，其显然有着彰显持旗人美德的作用。值得注意的是，威尼斯人文主义者波姆博（Bernardo Bembo）在这一年通过信件中的描写得知了朱力亚诺旗帜的内容。[8]可见这一主题传入威尼斯不晚于1475

【8】两次比武及旗帜的相关研究见 Adrian W. B. Randolph, *Engaging Symbols*, Chapter 5; 奥古雷利写给波姆博的信见同书, p. 193.

年。佛罗伦萨同时代的奥托系列版画（Otto prints）中的两幅也有类似情节（图6）。初看之下这两幅版画更接近奥索尼乌斯的诗。[9]因为画面之中是一群女性在群殴丘比特，而没有贞洁女神之类的主要人物。但是其中一位女子的衣袖花纹实为一句铭文："AMOR VUOL FE." 即爱情需要忠诚。可见其在含义上更接近彼德拉克的基督教精神。[10]对奥索尼乌斯的《丘比特受刑》的直接再现要到16世纪盛期文艺复兴才出现。例如罗马诺（Giulio Romano, 1499—1546）就画过类似的素描（图7）。另一方面维纳斯惩罚丘比特在15世纪末就开始作为一个独立的母题出现。例如安德烈·罗奇奥（Andrea Riccio, 1470—1532）作于1490年的小铜雕中维纳斯一手抓着丘比特，另一只拳头正要落下（图8）。玫瑰和捆绑的缺席说明作者并未图解上述任何一首诗，而是自行发展了这个主题。17世纪后该主题更常见而且维纳斯往往手持玫瑰做鞭挞状（图9）。可见经过盛期文艺复兴对古典文化的复兴，奥索尼乌斯诗中的元素已经与独立的维纳斯惩罚丘比特主题再次结合。

提香的《乌菲奇维纳斯》的创作时代正是在这种再次结合发生之际。所以画中既有《丘比特受刑》中出现的玫瑰之鞭，又不是对原诗的图解。当然就算观众不知晓奥索尼乌斯的诗也可以从花瓶中推断出维纳斯刚刚抽出玫瑰。据此可以对该画的主题和叙事情节有一个基本的辨识：由于某种原因，淘气的小爱神又惹恼了母亲，愤怒的维纳斯折断了他的一支箭并回身从瓶中抽出一束玫瑰，准备按住丘比特暴打，这时丘比特赶快躲在母亲身后惊恐地求饶、认错。这一解释也说明了小爱神表情的怪异之处：这应被看作一个惊恐的表情，而非手法拙劣所致。与《普拉多维纳斯（No.421）》相比，丘比特位置的改变正说明他被有意重新设计了。他与维纳斯的距离正体现了其对维纳斯的畏惧而非亲密。

二、维纳斯的床单

进一步探讨图像志之前先要讨论该画的风格。探讨一幅斜倚裸体不可能

【9】瓦尔堡最早发现了这种联系，而且指出其图式的来源是一幅描绘圣塞巴斯蒂安的版画。见 Aby Warburg, *The Renewal of Pagan Antiquity: Contributions to the Cultural History of the European Renaissance*, trans. by David Britt, Getty Research Institute for the History of Art and the Humanities, p. 279。

【10】当然这些表达又与当时的佛罗伦萨政治和美蒂奇宫廷骑士文化有关。见 Adrian W. B. Randolph, *Engaging Symbols*, p. 228。

对人体不着一言只在其周围转圈。潘诺夫斯基提出《乌菲齐维纳斯》受到了
米开朗基罗一幅素描的影响（图10）。[11]后来的学者认为这幅素描的主题
是"维纳斯解除丘比特武装"或"维纳斯受伤"，源自奥维德的《变形记》
第十章：丘比特与维纳斯接吻时一支箭不慎滑出刺中了维纳斯的心口，这最
终导致了维纳斯与阿多尼斯的爱情悲剧。[12]斜倚人物的母题自古有之。潘诺
夫斯基也承认二者的姿势并不相同，他强调的是《乌菲齐维纳斯》与《乌尔
比诺的维纳斯》相比具有两个特点：人体的全正面安排及左侧身体统一连贯
的轮廓。在古典古代斜倚的河神一般是接地的腿从膝盖处折叠向后。而伊特
鲁利亚石棺以及15到16世纪早期的许多斜倚的人体虽然双腿没有弯曲，但
是接地的腿与地面紧密结合形成一条直线，而没有与上半身统一的连续弧线。
比如贝卡富米（Domenico Beccafumi, 1484—1551）的《宁芙》（Nymph，图
11）。在米开朗基罗之前，仿基于拉斐尔素描《帕里斯的裁决》的版画中右
下角（此局部后来启发了马奈的《草地上的午餐》）的一个河神也有着类似
的形式。但是拉斐尔的河神相比之下更自然。其上半身侧向腿的方向，腹部
有明显的折痕。从而使得胸部的平面与双腿形成的平面形成一个夹角。所以
拉斐尔河神的上半身与下半身之间出现了一个可感的立体空间，而非如米开
朗基罗素描中整个身体都处于同一个平面中。可见《乌菲齐维纳斯》的图式
的确直接来自米开朗基罗。与《乌尔比诺的维纳斯》的自然体态相比，采用
了米开朗基罗图式的《乌菲齐维纳斯》的姿势更样式化。这种以身体全正面
面对观者同时扭着腰使上身接近直立的古怪姿势（这样坐久了定会腰椎盘突
出）正是样式主义喜爱的图式之一，例如布隆齐诺的壁画《圣劳伦斯的殉道》
（图12）。公认样式主义源于模仿米开朗基罗的人物形象。潘诺夫斯基虽然
对图像志细节熟视无睹，对风格差异却十分敏锐。他未能充分表达的正是《乌
菲齐维纳斯》受到了样式主义的影响。[13]已有许多学者讨论了提香在16世
纪四十年代游历罗马后与样式主义的关系。一般把《戴荆冠的基督》看作其
典型的样式主义作品。提香对样式主义的吸收是对当时国际新时尚的追赶，
是保持作品畅销的手段。正如瓦尔坎诺夫（Francesco Valcanover）所言："然

【11】Erwin Panofsky, *Problems in Titian*, p. 121n134.

【12】William Keach, "Cupid Disarmed, or Venus Wounded? An Ovidian Source for Michelangelo and Bronzino," *Journal of the Warburg and Courtauld Institutes*, Vol. 41, 1978.

【13】还有人说："……提香后来以《维纳斯和丘比特》展示了他知晓样式主义风格。"见 Abigail Asher, ed., *Treasures of the Uffizi Florence*, Abbeville Press Publishers, 1996, p. 13。

上：图 10　米开朗基罗《维纳斯与丘比特》　纸本素描，1532—1533 年，那不勒斯国立博物馆藏
中：图 11　贝卡富米《宁芙》　木板油彩，约 1519 年，伯明翰巴伯艺术研究所藏
下：图 12　布隆齐诺《圣劳伦斯的殉道》局部　湿壁画，1565—1569 年，佛罗伦萨圣洛伦佐教堂

而提香对样式主义的同情不是本质的，它不包括样式主义的精神世界而仅仅就技术而言服务于表现的奔放和直接性，同时色彩总是决定性因素。"【14】

如果说《乌尔比诺的维纳斯》是提香文艺复兴盛期的代表作，那么《乌菲齐维纳斯》则是样式主义在威尼斯传播的见证。样式主义的影响还体现在空间安排上。阿拉斯认为《乌尔比诺的维纳斯》的前景和背景在空间上是断裂的，背景通过方格地砖建立了一个可度量的透视空间，而前景的人体和床则处于左侧深色区域笼罩下的绘画平面之上【15】。然而对比两画会感到《乌尔比诺的维纳斯》中人体虽分离于15世纪风格的格子空间，人体本身却形成一个完整的透视空间：维纳斯半倚在床上，胸部向纵深后退，脚也与床另一侧睡着的小狗形成远近关系。与其说这是绘画平面，不如说是文艺复兴盛期新的更自然的透视法。这种透视与背景的格子空间并置，几乎是对新技术的炫耀。相反《乌菲齐维纳斯》才真正处在绘画平面之上。不仅身体全正面布置，手臂也几乎没有透视缩短，维纳斯像只干蝴蝶一样被夹在画平面和中景的窗帘、窗台之间。观者能看见窗台深度的结构，这说明视点高于窗台及床。但是床的纵深却无法看清。所以主要人物所处的床的空间被完全压缩和消解了。狗在床上向着窗台上的鸟狂吠，然而狗的形象完全是侧面，似乎贴在维纳斯脚边。这意味着狗仅在绘画平面上冲着鸟叫。如果床在空间上有深度，狗就无法与鸟相对。压平这个虚构空间的最后一根稻草是前景右侧放花瓶的桌子。其本该是全画中最向观众凸出的事物。然而桌子左侧却压上了一块床单。且不说现实中床单这样放在桌子上是否会滑落，床单在桌上的褶皱透出下面桌子的轮廓，却未反映出床单垂下桌子必然产生的折角或不同面的明暗变化。床单边缘在桌面近乎一条垂直线，好像桌子根本没有空间深度一样。狗、鸟、箭、花瓶在画中只是布置在平面上，它们与主要人物间没有遮挡关系。

具有这些特征的不只是《乌菲齐维纳斯》。实际上，提香画了一系列相近的变体画，统称维纳斯与乐师系列。包括普拉多美术馆藏《维纳斯与管风琴乐师》（No.420）及《维纳斯和丘比特与管风琴乐师》（No.421），藏于柏林的《维纳斯和丘比特与管风琴乐师》，剑桥菲茨威廉博物馆藏《维纳斯与鲁特琴乐师》（以下简称《菲茨威廉维纳斯》），纽约大都会美术馆藏《维

【14】Susanna Biadene ed., *Titian: Prince of Painters*, Prestel, 1990, p. 20.

【15】Daniel Arasse, "The *Venus of Urbino*, or the Archetype of a Glance," in Rona Goffen ed., *Titian's "Venus of Urbino"*, Cambridge University Press, 1997, pp. 91-107.

纳斯与鲁特琴乐师》（以下简称《霍克海姆维纳斯》）。前三幅中出现管风琴，后两幅中是鲁特琴。因而五幅画可分成两组。无论是《乌菲齐维纳斯》还是乐师系列的早期文献记录大都只能追溯到 17 世纪初。现有断代都是通过鉴定术和风格分析推测而来。所以这些画的先后关系一直有争议。由于技术进步，年代学研究有了可靠的基础。经 X 光检验，《普拉多维纳斯（No.420）》有较多画笔重现（pentimento），而（No.421）则几乎没有；《菲茨威廉维纳斯》的主要人物有大面积画笔重现，《霍克海姆维纳斯》则被发现只在次要部位有少量画笔重现，且该画未完成，后经 17 世纪初的画家补画[16]。当前一般认为管风琴组先于鲁特琴组。遵循有画笔重现者在先的原则，管风琴组中《普拉多维纳斯（No.420）》先于（No.421），柏林《维纳斯》最晚，鲁特琴组中《菲茨威廉维纳斯》先于《霍克海姆维纳斯》。《乌菲齐维纳斯》的姿态和管风琴组相同，但先后次序还有争议。潘诺夫斯基提出《乌菲齐维纳斯》就是 1545 年提香给查理五世（Charles V ,1500—1558）信中提到的《维纳斯》，因而作于 1545—1548 年间。该画应在 1548 年由提香亲自携至奥格斯堡进献皇帝（但无任何官方文件能证明皇帝接受了礼物）因而该画是乐师系列的鼻祖。赫茨纳（Volker Herzner）认为《乌菲齐维纳斯》并非原作但反映了原作的特征（只有维纳斯和丘比特）。2001 年戈弗里勒（Gabriele Goffriller）提出遗失的维纳斯应是一个展示背部的形象，故《乌菲齐维纳斯》只是《普拉多维纳斯（No.421）》的简化版本。[17]当然也有人提出《普拉多维纳斯（No.421）》才是那张遗失的《维纳斯》。

确定《乌菲齐维纳斯》是否原创对进一步阐释至关重要。在纷乱的证据中细节可以提供些什么呢？首先《乌菲齐维纳斯》的人物与《普拉多维纳斯（No.421）》最为接近（图 13）。人物下半身几乎重合，差异在于《乌菲齐维纳斯》的上身更接近竖直。如果把乐师系列按前述顺序排列，那么会发现维纳斯的上半身在持续靠近垂直方向。从这个角度看，《乌菲齐维纳斯》晚于《普拉多维纳斯（No.421）》。顺便指出，不仅乐师系列，提香许多系列变体画都会使用近乎机械的手段复制既有形象，但这些形象间总有些差异。目前还无法确定他复制形象的技术。[18]两画中复制的图像还有维纳斯的床

【16】J. W. Goodison, "Titian's *Venus and Cupid with a Lute-Player* in the Fitzwilliam Museum, " *The Burlington Magazine*, Vol. 107, No. 751, 1965.

【17】Peter Humfrey, *Titian: the Complete Paintings*, 2007, p.258.

【18】相关讨论见 Hope, *Titian*, National Gallery, 2003, pp. 64-66.

图 13　线条对比图（蓝色为《乌菲齐维纳斯》；红色为《普拉多维纳斯（No.421）》）
刘晋晋绘

单悬在床沿的部分。这部分床单虽不完全重合，但每条褶皱都有对应关系。《菲茨威廉维纳斯》中床单也有相似的对应关系。可见这三幅画是以同一张底稿为据绘制的。《菲茨威廉维纳斯》中维纳斯的头部姿势进行了试验性改变以适应新主题，显然更晚出。虽然前两画可能源自同一先例（查理五世的《维纳斯》），但对本文而言，《乌菲齐维纳斯》显然不是源而是流。要说明这一点还需借助维纳斯颇具神力的床单。

　　在《普拉多维纳斯（No.421）》中床单右侧边沿有个向左凹的部分。其再现了床单的一角反折过来的情景。在《乌菲齐维纳斯》中这个向左的凹陷仍存在，但是却看不见床单一角的底面。相反从向左凹处甚至直接看见下面的桌子。床单这样盖在桌上却不滑落在现实中显然是不可能的。此外床单下缘也未因盖在桌上而显著短于左侧。可见《乌菲齐维纳斯》中的床单完全借自既有图式，与桌子并不搭配。该画的这种种不真实的细节说明作画者不是在写生，而是在模仿另一幅相同母题的画，而且模仿的很不仔细。这也和当前学术界对该画是提香画室作品的判断相吻合。那么《乌菲齐维纳斯》是《普拉多维纳斯（No.421）》去掉乐师的版本或是二者共同底本的更不忠实的变体。桌子与床单的不搭配同时说明桌子及上面的玫瑰花瓶都是事后想法，是绘制了维纳斯和床之后才被设想并添加的。可以说维纳斯手中的玫瑰同样是后加的细节。因为很明显玫瑰并非被紧紧地握在手中，而似乎是轻轻地夹在手掌中。从叙事情节上看，可以轻易地把这种姿势解释为：经过丘比特的求饶，维纳

斯已经放弃了鞭打他的行动，松开了紧握的手。但是这与其说是有意图的设计，不如说是歪打正着符合了叙事的需要。从作画的步骤上说，维纳斯的手的这种较为松弛的握姿其实与维纳斯与乐师系列中其他维纳斯手的姿势是相同的。实际作画之时应该并未专门设计这个细节，仅仅是在画好人体的图式之后把玫瑰勉强画在了维纳斯手中才导致了这样的结果。

三、石鸡的凝视

虽然无法据此推断其他图像志细节也是事后想法，但是显然画中对借自既有图式的人体的展示优先于复杂的图像志含义。然而这种对作品意图的判断并不等于许多艺术史家宣称的"提香只是在制造高级色情画"。相反，从学界对乐师系列的新柏拉图主义解释，[19] 对《乌尔比诺的维纳斯》的生殖科学解释，[20] 及本文对《乌菲齐维纳斯》细节的观察来看，提香几乎有种意义强迫症。即便当时人们已接受了无名女性人体画的门类，提香仍然给其主要作品赋予神话或寓义的负载，使裸女富有意义。关联于文本的，充分可读的绘画正是人文主义文化氛围下目光的要求。提香是为裸女穿上了人文主义的文化外衣。尽管他本人的人文主义修养不高（不懂拉丁文，以俗语接受奥维德的诗歌），但其赞助人都是人文主义者或人文主义的仰慕者。提香的作品是在满足这种视觉文化，同时他也是这种视觉文化的传播者。

上文提到提香致皇帝的信中提到一幅《维纳斯》。该画虽不是《乌菲齐维纳斯》，但其作为一系列变体画的鼻祖，可以揭示创作的社会语境。信中在告知已将皇后肖像送往奥格斯堡后，写道："但因在此世间我全部希望仅是尽我所能服务和满足陛下，我正以无尽的信心等待得知是否我的那件作品已送达您以及是否它使您满意。因为如果我得知它使您满意，我将感到语言无以述说的心灵满足。而相反，如果并非如此，我会让自己以陛下您满意的方式修改，如果我们的上帝赐予我前去觐见您的能力，我将向您呈现一幅以您的名义由我绘制的维纳斯的形象，我希望这个形象将是清晰的保证，即如果被用于为您服务，我的艺术可以有多大的进步。"[21]

【19】Otto Brendel, "The Interpretation of the Holkham Venus," *The Art Bulletin*, Vol. 28, No. 2, 1946.

【20】Rona Goffen, "Sex, Space, and Social History in Titan's *Venus of Urbino*," in Rona Goffen ed., *Titan's "Venus of Urbino"*, pp. 63-90.

【21】Susanna Biadene ed., *Titian*, p. 47.

　　华丽辞藻下不只有奴颜婢膝。查理五世当时拥有西班牙、西属美洲、弗兰德斯、德意志、那不勒斯等广大领土。他一心要惩罚异端，建立基督教帝国。晚年他甚至放弃帝位隐居修道院。宗教虔诚导致了艺术赞助的保守。查理五世向提香订购的作品均为王室肖像和宗教画，没有一张神话题材。那么提香为何要送给这位"最虔诚的基督教君主"一幅异教的维纳斯呢？这不是在满足赞助人的要求，而是在创造、激发新的需求。正如霍普（Charles Hope）所言："贯穿其一生他都在培养富裕的赞助人。"【22】提香早年致力于威尼斯共和国的公共艺术（市政、教堂壁画），从而得到向公众展示才华的机会，并由此得到国外权贵的青睐和订货。通过费拉拉公爵伊斯特（Alfonso d'Este）他结识了曼图亚公爵贡扎加（Federico Gonzaga）。后者又将其介绍给查理五世。【23】三十年代后他很少再参与本地公共艺术项目。但同时他又保有自由市民身份未成为庭臣。那么提香的赠画可以看作开拓市场的商业手段，同时也是向北方输出意大利先进的人文主义文化的尝试。这种开拓和尝试在查理五世身上并未见效，却在其子西班牙国王菲利普二世身上结了硕果。此人成为提香后半生头号赞助人，订购了《达纳娥》《维纳斯与阿多尼斯》等提香最重要的神话作品。这些画的题材就像信中的那种《维纳斯》一样是提香自己想要画的，而不是赞助人的直接要求。也正是在提香的这种商业运作中艺术市场在文艺复兴时代发生了深刻变化，从卖方主导的订画开始向现代市场模式转化。

图14　提香　《爱的胜利》，布面包木板油画，1545—1550 年，私人收藏

　　皇帝的新画如故事中的新衣一样只呈现裸体，唯有人文主义者才能看见那件文化外衣。不论作为营销人文主义视觉文化的威尼斯商人，还是作为意大利人文主义的传播者，提香都离不开人文主义。对于《乌菲齐维纳斯》，裸女的文化外衣绝非可有可无。其即便不是赞助人要求看到的，也是提香希望他们看的。所以还需进一步探讨提香为人文主义的时代之眼提供了些什么。

【22】同上，p. 77。
【23】同上，p. 80。

图 15　《受胎告知》局部，提香，1540 年代布面油彩，威尼斯，圣罗克协会

　　作为事后想法加入的桌脚上有个狮头装饰。家具末端饰以动物头很普遍。不过把它有意挤进画面并非偶然。雷夫（Theodore Reff）指出狮子代表自然力量，其被镇压在维纳斯的玫瑰下代表爱对自然力量的征服。【24】这里狮头造型与提香的圆形画《爱的胜利》（The Triumph of love 图 14）中丘比特乘的狮子相似。《乌菲齐维纳斯》中丘比特正处于狮头上方。提香一定是想起了这幅稍早的画才添加了该细节。在《爱的胜利》中丘比特在驾驭代表自然力量的狮子；而《乌菲齐维纳斯》中狮子则成了丘比特的换喻，与桌上代表维纳斯的玫瑰共同组成了画中维纳斯惩罚（压制）丘比特的隐喻性复现。

　　画中更引人注意的是鸟和狗。同种的狗多次出现在提香的画中。那只鸟也是除圣灵之鸽外他画得最多的一种鸟，至少三次现身。另两次是《受胎告知》中正走向圣母（图 15）及《最后的晚餐》中站在一个椭圆形器皿上低头饮水（酒）。《乌菲齐维纳斯》中鸟站立的窗台近乎小舞台或画中画。虽然狗与鸟都是现成图式，但是鸟被放在显眼位置（现有题目说明了该安排的效果）说明其参与绘画含义的构成。英文题名将此鸟称为 Partridge。该词泛指中文的鹌鹑、鹧鸪、石鸡等。讨论《受胎告知》时，潘诺夫斯基提到迈斯（Millard Meiss）请教了鸟类学家，认定其是红脚石鸡（Red-legged Partridge）。【25】实际上它应是石鸡（Chukar）。这两种鸟是雉科石鸡属的不同种。红脚石鸡颈部有纵向深色条纹，石鸡则无。不过对图像志而言，具体属种不甚重要。因为古人并无现代动物分类学知识。亚里士多德在《动物志》及老普林尼在《博物志》中都

【24】Theodore Reff, *The Meaning of Titian's "Venus of Urbino"*, 1963, p. 361.

【25】Erwin Panofsky, *Problems in Titian*, p. 30n10.

对 partridge 有些离奇的描写。【26】潘诺夫斯基解释《受胎告知》时引用这些典故指出 partridge 有强烈性欲，母鸟只要身临吹过雄鸟的风或听到雄鸟叫声就能受孕。这被类比于圣母的无玷受胎或圣言感胎。另一方面其也代表淫荡或繁殖力强。

与《受胎告知》不同，《乌菲齐维纳斯》中石鸡并未面对维纳斯，而是朝向画外。所以观众能同时见其双眼。鸟类具有环视视野，但由《受胎告知》可知，提香把鸟拟人化了。画中鸟头指向其注意的焦点和象征的对象。而狗对鸟的注视和狂吠是通过视觉对其强调。从全画来看，鸟与狗正好占据了《普拉多维纳斯（No.421）》中乐师的位置。鸟眼的位置甚至接近乐师之眼。乐师系列中维纳斯总是避开男性乐师的目光。她唯一一次向左看的尝试也在作画过程中更改了。【27】但《乌菲齐维纳斯》中由于左侧男性目光的缺席，整个画面的视觉重心集中在右侧维纳斯与丘比特的对视上。所以鸟与狗的目光在构图上是为了替代缺席的乐师，起平衡作用。该画中异性凝视的张力消失了，画外观者的注视代替了乐师的注视。而石鸡对观者的凝视使观看成为有意识的行为。凝视加强了作品的戏剧性，把观者组织进叙事之中。

那么鸟与丘比特的断箭间有何联系，全画应如何解释呢？显然提香的画并非《丘比特受刑》的忠实图解。在当时"维纳斯惩罚丘比特"主题作为惯例题材出现无需特殊的文本支持。这一方面是由于这个生活化的场面本身十分滑稽，另一方面也是由于丘比特作恶多端，维纳斯有太多理由管教他。但是《乌菲齐维纳斯》异于一般作品之处在于没有痛打的场面。再者维纳斯与丘比特间距离的重新安排也证明此画的图像志情节不可能全是事后想法。"维纳斯惩罚丘比特"有时混同于"教育丘比特"或"维纳斯解除丘比特武装"，类似主题在尼德兰地区相关于抑制激情的道德说教。【28】16 世纪威尼斯常见的是"解除丘比特武装"（即维纳斯受伤）。区别在于维纳斯往往没有大动作，仅没收而不折断丘比特的箭，也不用玫瑰刑罚。提香可能通过糅合这两个主题构思了《乌菲齐维纳斯》。亦即维纳斯是因自己受伤或随之而来的阿多尼斯之死而惩罚丘比特。

【26】Pliny, *The natural history of Pliny*, Vol. II,, trans. by John Bostock, M. D., F. R. S., Henry G. Bohn, 1855, pp. 516-517.

【27】同注释【16】，p. 522。

【28】Ilja M. Veldman, "Elements of Continuity: A Finger Raised in Warning," *Simiolus: Netherlands Quarterly for the History of Art*, Vol. 20, No. 2/3 （1990-1991）, pp. 127-131.

然而，画中未给出任何丘比特伤害维纳斯的暗示（如与马尔斯、莫丘利、阿多尼斯等的绯闻）。再仔细观察断箭会发现箭头是银色的。这让人想起《变形记》中提到丘比特有两只箭："一支驱散恋爱的火焰，一支燃着恋爱的火焰。燃着爱情的箭是黄金打的，箭头锋利而且闪闪有光；另一支秃头的，而且箭头是铅铸的。"【29】那么维纳斯折断的是一支驱散爱情的铅箭。如果此说成立，该画就应是幅婚姻画。【30】维纳斯在保护新婚夫妇（第一观者）的爱情，阻止并惩罚丘比特乱放铅箭。石鸡则是对新人生育能力的祝福。这一祝福通过石鸡的凝视传递给观者。当然此说只是推测，因为画中未明确并置金箭和铅箭。但提香或许已经用窗外的风景暗示了金箭的存在。这片风景中最清晰的是一棵茂盛的大树。古怪的是树下还横着根倒下的树干。提香的风景中常出现折断的树桩，却几乎没有倒下的大树（仅《园中祈祷》是例外）。此处的断木与其说像树，不如说像整理好的木材——非常直而光滑。从全画来看断木与床上有箭头的断箭平行，茂盛的大树与箭囊中的箭（只见箭羽）平行。断木如同没有尾羽的断箭的箭杆，箭囊中众多箭羽如同大树的枝叶。这一对比难道不是在暗示铅箭已经折断，而金箭仍将繁茂吗？亦即爱情的障碍已经解除。无论如何解释，在熟悉普林尼、奥维德、奥索尼乌斯的人文主义者眼中《乌菲齐维纳斯》是充分可读的，不仅仅是个裸女。

结论：我们为何视而不见

《乌菲齐维纳斯》画里画外充满了各种目光：丘比特与维纳斯的对视；鸟对观众的凝视；提香作为创造者的构思眼光；赞助人的人文主义视点；以及众多本文未提及的历史上积累在该画上的目光，比如萨德和马克·吐温的目光【31】。然而最无法令人释怀的还是艺术史家的目光。百多年来，众多艺术史家作为职业观看者以专业的目光审视着这幅画。然而丘比特的断箭及此画的图像志却一直隐而不显。这是何原因？

本文通过探究细节论述了《乌菲齐维纳斯》的图像志、风格、社会意义

【29】奥维德《变形记》，杨周翰译，人民文学出版社，1958 年，页14。

【30】戈芬也认为此画是婚姻画。见 Rona Goffen, *Titian's women*, p.157. 此外文艺复兴时期的婚姻画中使用金箭、铅箭典故的例子还有: Scott Schaefer, "Battista Dossi's *Venus and Cupid*," *Philadelphia Museum of Art Bulletin*, Vol. 74, No. 320, 1978, p. 19.

【31】前者见 Charles Hope, "Review, " *The Burlington Magazine*, Vol. 122, No. 932（Nov., 1980），p. 772；后者见马克·吐温《海外浪游记》，荒芜译，江西人民出版社，1989 年，页307。

等方面。然而"我们为何视而不见？"这样的问题却非传统艺术史方法所能回答。哪怕阿拉斯那样注重细节的艺术史家也只限于研究细节，未能深究艺术史错失细节的缘由。那么以视觉文化研究代替艺术史研究是无意义的，重要的是把艺术史研究本身作为视觉文化研究的对象。艺术史就是一种视觉体制（Scopic Regime），艺术史家并不外在于视觉文化和观看方式。视觉文化研究需要揭示艺术史家如何使用自己的眼睛。如此宏大的问题决非本文所能详述，这里只能略述一二。

从视觉文化的角度看，视而不见并非罕见的异常，而是观看的常态。埃尔金斯（James Elkins）说："视觉的每种行为都混合了看与不看，以至于视觉能变成一种躲避信息而非收集信息的方式。"【32】斯坦伯格（Leo Steinberg）将这种视而不见称之为"偏离的看"；埃尔金斯则称其为"视觉压抑"，"它像一个磁力线，在一个对象周围弯曲并最终无力接触它"。另一方面则是事物的某些部分形成"视觉漩涡"，强烈吸引着目光。【33】由于遵循节省原则，人的视觉从来不是均匀地覆盖对象。为了看清对象我们需要聚焦，这导致忽略其余部分。产生焦点就意味着产生盲点。提香的画本身确实存在许多相关于观众本能和欲望的视觉漩涡：由于维纳斯与丘比特的目光交织在右侧，对他人眼睛的寻觅这一本能自然把观者目光引向与断箭相反的方向。不仅是目光和面孔，整个身体都是目光寻觅的对象。那么维纳斯的身体确实像戈芬所说"征服了观众"，使他们无力看到断箭。进一步而言，所有有生命的对象也都是眼睛的目标。所以现有的伪题名中才会列举了画中所有的动物。甚至桌脚的狮头都比断箭更能吸引解释的目光。从环境上看《乌菲齐维纳斯》长期与《乌尔比诺的维纳斯》一起陈列在乌菲齐博物馆的同一间展室中。后者因知名度更高，所以成了一个画外的视觉漩涡。（当然由于《乌菲齐维纳斯》多次出国展览，这无法解释中国及其他国家观众的视而不见。）由于观者的目光聚焦于别处，留给断箭的就只剩下完形的视知觉。加之断箭的两部分异常的一端都处于画的边缘或透视的远处，这符合了眼睛聚焦近处、虚化远处的特点。所以观者自己补完了图形，并"看见"了完整的箭。

西方艺术史上还有许多以"维纳斯惩罚丘比特"为主题的作品。这些作品都选取了维纳斯高举玫瑰（或其它物品）正在抽打丘比特的时刻。此情节有明显的戏剧冲突，几乎不会被错认。相反《乌菲齐维纳斯》的主要图式的

【32】James Elkins, *The Object Stares Back: On the Nature of Seeing*, A Harvest Book, 1997, p.201.

【33】同上，pp. 119-120。

叙事成份相当低。其构思是先有主要人物的形象再添加装饰性的图像志细节，断箭之类的细节未能与主要人物有效融合。该画可说是图式与主题间妥协的产物，其没有表现最能体现叙事和情节的瞬间，相反作为画面主体的斜倚人体只能唤起裸体类型画的心理预期。一幅画就是一个战场，画内的各母题间也会展开竞争，争夺观者的目光和意识。斜倚人体的图式好像依靠自身顽强的生命力挣脱了画家意图和图像志细节的控制。所以观者不再对情节深究，而是被无情节的人体图式所吸引。漏掉种种细节的观看实乃对图像的缩写。这种缩写只保留了作品最核心的价值和表现对象（人体），略去了人文主义的文化外衣。这种缩写的目光是一种对作品的直觉判断。虽然是非理性的，却也接近真实。

上述解释也适用于说明一般观众的目光。就大多数艺术史家而言，学术史对该画的讨论很大程度上受到了对乐师系列讨论的影响。争辩集中在其是否涉及认知美的不同感官的新柏拉图主义，或仅是幅高级色情画。这些讨论限制了艺术史家的思维，形成了他们的预成视野。换言之，他们一直在用别人的眼睛观看。而潘诺夫斯基的视而不见可能正源于他的图像学方法论。他将研究分成三个层次：前图像志、图像志和图像学。其中前图像志阶段正是其理论最薄弱之处。潘诺夫斯基认为对前图像志的判断是基于生活经验、对历史上相关经验的了解，并且读解"从属于一种可称为风格史的矫正原则之下"【34】。但是生活经验和风格史知识本身无法告诉我们如何描述图像或将其描述到何种程度。因为生活经验居于具体的语境，而绘画的阐释语境正是图像学解释的目标之一。"床上有箭"和"床上有断箭""手执玫瑰"和"手执玫瑰之茎"都是对同一图像的真实描述。但描述的深度并不相同。前两种简略的描述契合了把《乌菲齐维纳斯》看作无主题的裸体画的先入之见。如果仅把玫瑰与箭看作神的标志，那么后两种描述就是多余的。所谓一图值千词。图像（尤其是提香绘制的那种写实图像）如现实本身一样可以用语言无限地描述。前图像志描述往往以图像志和图像学判断为基准。含义的理解与对象的描述是相互制约和促进的循环过程。潘诺夫斯基似乎对图像与语言间转化的复杂性估计不足。认知心理学已经证明人类可以在进行一些基本分析之前就在意义水平上进行觉知。如果把图像学三阶段理论看作一种认知模型（特殊人群认知特殊对象），那么这一模型显然过分简单了。

【34】欧文·潘诺夫斯基《图像学研究：文艺复兴时期艺术的人文主题》，戚印平、范景中译，上海三联书店，2011年，页9。

英语中对看（see）的理解过于乐观。看不仅可以等同于知晓，也可以磨损对象的意义。看不见和看见一样是视觉现象，是视觉文化研究的对象。和潘诺夫斯基一样，我们所有的观看都充满盲点，所见甚少，所漏甚多。

本文原载于《美术观察》2017 年第 7 期。

艺术理论与批评

王宏建

北京市人，1944 年生。1966 年毕业于新疆大学中文系，1980 年于中央美术学院美术史系，获文学硕士学位。后留校，执教于美术史系。1988 年结业于英国伦敦大学考陶尔特艺术研究所。现为中央美术学院教授（国家二级）、博士研究生导师，中国美术家协会会员，《美术》和《美术研究》编委，中华美学学会会员，国务院"政府特殊津贴"的专家。曾任美术史系副主任、，研究部理论研究室主任、院学术委员会常委、院图书馆馆长、院党委副书记。

主要从事马克思主义美学与美术理论的教学、研究与建设，兼及中国古代美术、外国美术、中国现当代美术与美术家的研究与评论。代表性著作有《艺术概论》《美术概论》《马克思主义与西方现代主义思潮——西方现代社会与现代派美术》等。论文有《浅谈艺术的本质》《略论蔡仪的艺术思想》《论宗炳的美学思想》《英国现代画家》《现实主义：社会历史与文化的选择》等。译著有《毕加索传——创造者与毁灭者》等。

布衣识高洁，南冠客思深

——怀念蔡仪先生兼论他的学术思想

王宏建

在纪念中央美术学院百年校庆之际，我特别怀念我的老师蔡仪先生。蔡仪先生自 1950 年初至 1953 年秋在我院任教授，深得素有"江南布衣"著称的老院长徐悲鸿先生的信任和赏识，亲自任命他为研究部副主任兼副教务长，负责我院的理论教学和建设。他以高度的责任心组建史论研究队伍，组织专家学者编写中、外美术史教材，在中央美院百年发展史上做出了独特而特殊的贡献。

蔡仪先生是我国第一代马克思主义美学家和文艺理论家。作为美学家，他早在 20 世纪 40 年代初就开始运用马克思主义的基本观点和方法试图解决美学领域中的各种问题，提出了许多富有创见性的论点，并在以后的几十年的长期研究中不断修改、丰富和完善这些论点，形成了自己的一套完整的科学的学术思想体系，在我国美术界独成一家。作为文艺理论家，他一贯坚持理论的科学性、革命性和斗争性，在批判各种错误的艺术观的同时，旗帜鲜明地倡导文艺面向人民、反映生活、影响社会的现实主义原则，从理论上系统地阐述了艺术与社会生活的关系、艺术与人民的关系、艺术的本质特征、艺术创作的思维活动特点、艺术典型及艺术美等一系列重大问题，在我国文艺界有着广泛的影响。总之，蔡仪先生的美学思想原是从他的艺术思想引发出来的，而他的艺术思想中又包含着许多深刻的美学见解。因此，对蔡仪的学术思想做一简要的论述，也许有助于学术的健康发展和我们在总结历史经验的基础上继续坚持社会主义文艺方向。

一、蔡仪学术活动的简单回顾

在论述蔡仪的学术思想之前，我们先来简单地回顾一下他几十年来所从事的学术活动情况。

蔡仪原名蔡南冠，1906 年 6 月 2 日出生于湖南攸县一个教师家庭。其父

是当地一所小学的校长，课余经常教蔡仪读习古诗文和史书。1921 年蔡仪到长沙入中学读书，他酷爱文学，常在学校规定的功课之外找些旧诗文来读。1925 年他考入北京大学，这是他生活中的第一个重要的转折点。当时北京大学聚集着许多革命青年，进步的政治思想和新文学思潮在广大学生中很有影响。在这种环境下，青年的蔡仪开始对社会现实有所认识，对生活前途感到沉重的苦恼，他对文学的热爱也开始从过去的古诗文转向了新文学。出于对真理的追求，他主动接触革命同学，并初步接受了共产主义世界观。1926 年，蔡仪加入了共产主义青年团，成为了中国共产党的一名预备党员，同时开始了他的新文学学术活动。这年他 20 岁。

在北大学习期间，蔡仪刻苦攻读文史哲学，广泛涉猎艺术，并进行新文学的写作。1927 年夏，北京在奉系军阀的反动统治下到处笼罩着白色恐怖，革命青年受到残酷迫害，蔡仪被迫休学南归。但当他抵达武汉时，那里的革命也已处在危机之中，因此没有接上组织关系，于是不得不暂时回到湖南老家。这当然不是他出走北京所要寻找的精神出路，经过两年的寻求、探索和彷徨，他终于在 1929 年秋东渡日本，先后在东京高等师范学校、九洲帝国大学研习哲学和文艺理论。

20 世纪 30 年代初，蔡仪曾写过一些在当时颇有影响的短篇小说，如 1931 年发表在上海《东方杂志》的小说《先知》，这是中国现代文学史上的一篇知名之作。但后来他把主要精力放在对马克思主义的学习研究上来，也就逐渐放弃了文学创作。当时的日本，一方面是军国主义的活动日益猖獗，另一方面，左派文化活动也有很盛的势力，研究和宣传马克思主义的学术活动很多，出版了不少有关的书籍，影响很大。单从研究和宣传马克思主义哲学的著作来说，翻译苏联学者著的和日本学者自己著的就有很多种，而且这些著作在论述上以致在论点上往往各有特点，各有不同的内容，没有固定的模式。蔡仪把这些著作拿来对比参照地阅读，很有启发，并在这种自由而自觉的学习中逐渐形成了对唯物主义认识论和唯物史观的坚定信念，贯穿在他一生的学术活动中。

1933 年，日本第一次出版了马克思、恩格斯关于文学艺术的文献。这部重要文献对于在文艺理论的研究中正迷离摸索着的蔡仪来说，犹如长夜中的一线曙光，其中的一些基本论点和理论原则如艺术的社会意识形态性质、现实主义和艺术典型等，经过他的消化和理解，即成为他后来的整套艺术思想体系的核心支柱。

1937 年夏，蔡仪从九州帝国大学修毕学分回国后，旋即投身于全民的抗日就亡活动，先在北平、长沙、武汉，1939 年以后又在重庆政治部三厅及文化工作委员会从事抗敌宣传研究工作。1941 年初"皖南事变"后，我党领导的文化工作委员会的政治宣传工作被迫停止，蔡仪便响应周恩来同志的号召，趁此加强学习，以待新的任务。于是他从敌对宣传工作中，又回到自己曾经专门从事的文艺理论研究上来。

　　当时中国的文坛，流行着一种"为艺术而艺术""纯艺术"的文艺观点。有人不顾国家民族正在遭受日寇铁蹄蹂躏的严酷现实，主张以"静穆"作为艺术的最高境界。提倡所谓"超脱""豁达""趣味""距离"等等，反对艺术真实地反映现实，反对艺术应有的社会功利性。对于这种观点，鲁迅先生早在 20 世纪 30 年代就曾做出过严厉的批判，指出他们所谓的"静穆"等不过一种虚幻的空想，而在风沙扑面、虎狼成群的时候需要的是一种战斗的壮美。鲁迅先生在同这种错误的文艺观进行斗争时，深刻地揭露了它的社会根源，但由于他逝世过早，还没能来得及批判它的主观唯心主义哲学基础。而这种文艺观点的继续流行，从精神上瓦解着全民抗战的力量，危害着国家民族的前途。正是看到了这一危害，蔡仪决定用马克思主义的观点和方法写一部较有系统的艺术理论专著，从哲学基础上彻底批判各种唯心主义艺术观，建立崭新的艺术思想体系。从 1941 年冬到翌年秋的短短几个月中，他在极为艰难的条件下以高度的社会责任感写作完成了《新艺术论》，1942 年底由重庆商务印书馆出版。

　　《新艺术论》被认为是我国第一部用马克思主义的辩证唯物主义和历史唯物主义观点系统论述艺术问题的重要著作，1949 年后曾多次再版。它以鲜明的艺术观点、严谨的逻辑体系和科学的学术态度为其特色，受到当时进步文化界的一致好评，也为以后我国马克思主义文艺理论的发展奠定了基础。

　　《新艺术论》完稿之后，蔡仪感到，书中最后一章所提出的艺术美即具体形象的真理亦即艺术典型的论点，还关系着更广阔的理论领域，需要作出充分的论证发挥，于是他的学术研究便从文艺理论扩展到美学上来。1944 年底，蔡仪完成了一部旨在破坏旧体系、建立新体系的美学专著，这就是《新美学》。这部著作由于历史条件的局限，还很不成熟或不完善，但它有力地批判了各种唯心主义美学谬论，并在我国第一次提到马克思《1844 年经济学哲学手稿》中关于"美的法则"的论点，明确指出，艺术美便是按照美的法则以形成的美，比起《新艺术论》来，理论上又深刻了一步。

1945 年春，重庆文化工作委员会被解散，蔡仪遂筹办《青年知识》刊物，向青年宣传民主思想。年底，他得到组织批准成为中共正式党员。从 1946 年秋至 1948 年秋，他在上海大厦大学任历史社会学系教授，教世界史和艺术社会学；并在 1947 年秋至 1948 年夏兼任杭州艺专教授，讲授艺术理论和艺术社会学等课。这时蔡仪已是国内知名的进步教授，后来成为著名美学家和艺术理论家的杨成寅、程至的等都是他的热心听众和学生。1948 年 10 月，蔡仪得到香港党组织通知离沪赴港，11 月由香港转入华北解放区，翌年 1 月到华北大学任教，教授中国新文学史。1950 年他调到中央美术学院任教授兼研究部副主任，1952 年至 1953 年兼任副教务长。在中央美术学院的三年多时间里，蔡仪一面教授艺术理论和美学，一面学习研究美术史和美术理论的实际知识，并着手组织培养我国美术史论研究队伍。初到中央美院时，蔡仪暂住在吴作人先生水磨胡同的外院。徐悲鸿院长曾专门用他的汽车接吴作人、萧淑芳夫妇和蔡仪夫妇一同到他家吃饭。从 1952 年起，徐悲鸿院长任命蔡仪为副教务长，协助教务长吴作人先生共同工作。在徐悲鸿院长和吴作人教务长的主持下建立了研究部，由蔡仪等筹划理论教学方面的工作。他讲授美学和艺术理论，时常拿一些名画去课堂分析、讲解，给学生留下深刻的印象。过了半个多世纪，当年听讲的学生还清晰记得他讲的列宾的名作《伏尔加纤夫》。蔡仪在进行教学工作的同时，从两个方面为美术理论和美术史教学准备条件：一方面组织人力，以王琦先生和许幸之先生为学科带头人，译述国外的研究资料，编写外国美术史教材，编辑美术理论译丛，为外国美术史的教学做理论准备；另一方面，调集熟悉中国美术的专家学者，编写中国美术史教材。当时参加这一工作的有常任侠、王逊、刘凌苍、郭味蕖、金维诺等先生。可以说，中国第一个美术史系 1957 年在中央美院的成立，与蔡仪先生早些年所做的这些前期准备工作是密不可分的。

1953 年秋，蔡仪调中国科学院文学研究所任研究员，从事美学和文艺理论的专门研究，直至 1992 年初逝世。在"文革"前的十几年中，由于"左"倾思潮的影响，各种政治运动频繁，党的"百家争鸣"的方针未能真正得到贯彻执行，蔡仪的学术思想也受到许多来自上层的不公正的对待。但是，蔡仪是个正直的学者，他从不为逢迎某个领导人的好恶而变卖自己的学术观点和理论原则；他又是个坚强的斗士，他只相信科学和真理，当着各种批评铺天盖地而来而这些批评又没有以科学的道理使他信服时，他不妥协，不作无原则的"自我批评"，而是在几乎孤军奋战的情况下同批评者进行争论，坚

持并发展自己的学术思想。这些年，他先后写出了《唯心主义美学批判集》和《论现实主义问题》两书及其他有关论文，并主编了《文学概论》一书及《文艺理论译丛》和《古典文艺理论译丛》的有关册，当然，还有的文章因某种非学术的原因当时未能发表。十年浩劫期间，"左"倾错误发展到了顶点，蔡仪和广大学者一样，被迫完全停止了研究工作。

粉碎"四人帮"后，特别是党的十一届三中全会以来，科学民主真正得到了发扬，"百家争鸣"的方针真正得到了贯彻，耄耋之年的蔡仪又焕发出学术青春。他一方面培养研究生，奖掖后进，一方面伏案写作，著书立说。1978年，蔡仪在全国范围内招收了九名美学专业研究生，八位在文学所，我则在中央美院，但导师是蔡仪先生。这样，蔡仪先生又回到了他所熟悉而又有着亲切感情的中央美院。我在蔡仪先生指导的美学研究班听课和参加研讨，先生指导我学位论文的写作并同常任侠、王琦、张安治、金维诺诸先生一道，参加了中央美术学院美术史系首届研究生毕业论文答辩会。从1976年到逝世的十几年里，蔡仪先生先后发表了《论车尔尼雪夫斯基的美学思想》《马克思究竟是怎样论美》《〈经济学哲学手稿〉初探》《马克思思想的发展及其成熟的主要标志》《论人本主义、人道主义和"自然人化"说》等重要论文，主编了《美学论丛》《美学评林》《美学知识丛书》和《美学丛书》的第一部《美学原理》，并且出版了《新美学》改写本第一卷、第二卷。另外，还出版了他的一些专集，如《探讨集》《蔡仪美学论文选》《蔡仪美学讲演集》《美学论著初编》等。1992年2月28日，蔡仪先生因病在北京逝世，一代马克思主义美学家、文艺理论家离开了我们。1995年，蔡仪先生的《新美学》改写本的艺术论部分，作为该书的第三卷也已由中国社会科学出版社出版，应看作是对他最好的纪念。

从上述情况可以看出，蔡仪70年学术生涯的重点和中心始终是美学和艺术。他早年从事创作和艺术理论的研究，后来在国家民族生死存亡的危难时刻，以革命和战斗的精神公开弘扬马克思主义艺术观。为了使艺术理论的研究更加深入和彻底，他又进入美学领域，但他的美学研究的出发点和归结点仍然都还是艺术。对于美学问题，蔡仪的唯物主义客观美论思想是极为深刻独到的。他对美和美感做出了严格的区分和界定，批判了历史上混淆美与美感的各种唯心主义主观美论，并对从前苏联东欧到我国流行一时的所谓实践派"马克思主义美学"做出了透彻的分析和评判，建立了"蔡仪学派"的中国马克思主义美学思想体系。对于艺术问题，自《新艺术论》问世以来，蔡仪在有

关论著中论述的重点一直是艺术的认识意义、艺术的现实主义原则、艺术典型与艺术美、艺术的美感教育作用等。20 世纪 70 年代末以来，鉴于学术界有人否认艺术是上层建筑，蔡仪又把艺术的本质作为论述的重点，从而使他的艺术思想体系较以前更为完整。

蔡仪先生的学术思想包括他的美学思想和艺术思想，而他的美学思想独树一帜，过于深刻和复杂，需另著专文做深入全面的研究和论述。下面，我仅就蔡仪关于艺术的本质、艺术的认识意义等理论，来论述他的艺术思想。关于艺术典型与艺术美感教育作用，固然也很重要，但这两个问题也比较复杂，涉及到蔡仪美学思想中关于美和美感的理论，由于篇幅所限，这里只好从略。

二、艺术作为上层建筑的本质

蔡仪艺术思想的重要内容之一，是他关于艺术本质的理论。

艺术是人类社会精神文明的硕果，一讲到艺术这二字，人们自然会联想到许多美好的事物。但是，到底什么是艺术？它的本质特征是什么？它的发生和发展的历史规律性是什么？对于这些问题，历来的理论家都有许多各自不同的回答，可是正因为有这些不同的回答，反而使人感到艺术的神秘和烦难。于是有人悲观地叹道，艺术的本质是个谜，任何试图从理论上搞清艺术是什么的尝试都毫无意义；也有人把艺术说成是直觉的表现或自我表现；还有人信口说艺术的本质就是非艺术，例如西方的达达主义者和今天的新达达主义者们。

其实，所谓艺术的本质，就是指艺术这种事物的性质，以及艺术这一事物同其他事物的内部联系，亦指艺术这种事物内部的一种规定性，这种规定性规定着艺术之所以是艺术，而不是非艺术。

关于艺术的本质，蔡仪先生早在 1942 年版的《新艺术论》一书中，就从分析艺术与现实的关系入手，并在区别艺术与现实、科学和技术的不同的基础上，提出了他自己的观点。蔡仪认为，"艺术就是作者对于现实的本质，作典型的形象的认识，而技巧地具体地表现出来的"事物。任何艺术都必须具备以下三个主要特征：第一，艺术与现实的相同之处在于它们都能"诉之感性给人以具体的印象"，其区别则在于，"艺术是通过作者的意识反映的现实的本质，是现实的典型化，而现实仅仅是艺术的对象，艺术的素材"；第二，艺术与科学的相同之处在于它们都是"意识对于现实的反映，是对于现实的

本质的认识"，但"科学的认识现实的本质、真理，都是以抽象的概念为基础，主要是凭借智性作用来完成的，即是理论的认识。艺术的认识是以具体的形象为基础，主要凭借感性作用来完成的，即是典型的认识"，这是艺术与科学的区别；第三，"由于艺术创作的实践，无论艺术的认识也好，艺术的表现也好，尤其是运用工具的艺术的表现，须要充分的熟练，这一点是和技术相同的。但是一切的技术，使反复同一或类似的行为可以习得，而艺术虽然也须要熟练，或者说须要技巧，却不仅是技术的成果，而是对于现实的认识的表现"。艺术的这种与现实、科学及技术的区别，即是艺术的三个主要特征。

可以看出，蔡仪关于艺术本质特征的这些观点是在唯物主义认识论和方法论的基础上提出来的，其逻辑起点是科学的。首先肯定艺术是意识对现实的反映，这就正确地指出了艺术的根源是现实生活；进而强调艺术是对现实的本质、真理作典型的形象的认识，从而规定了艺术的基本特征；最后指出艺术的这种认识需要运用物质的工具和手段具体地表现出来。对于艺术所作的这三个层次的规定和说明，实际上已经见出了艺术的意识形态性质。《新艺术论》正是在这样的一个科学的逻辑起点上，围绕着艺术的性质和意义，从不同角度逐层展开论述的。

但是还应看到，由于历史条件的局限，蔡仪这时关于艺术本质的观点还不够全面，不够明确，它没有进一步说明艺术所认识的现实究竟是一种什么样的现实，也没有进一步解释所谓"作者的意识"究竟具有什么样的社会性质。这个缺憾固然是由于当时为了避免出版审查上的麻烦而无法充分引证马克思主义的论点，所引的少许马克思、恩格斯的言论也不能写出他们的名字和注明出处，而且大部分被国民党重庆市图书杂志审查委员会删修篡改了。所以，在该书1958年第三版（改名为《现实主义艺术论》）中，蔡仪对这个问题作了重要的补订，明确指出，艺术所反映的现实主要是社会生活，艺术从根本上说是一种社会意识形态，是基础的上层建筑。他写道："艺术是通过作者的意识反映现实的，换句话说，它所反映的现实，就是作者所意识的、所认识的、所关心的现实，这主要的是他生活所关心的社会现实，归根结底就是他的生活所依据的社会基础。因此就作者说，艺术是作者的意识的一种表现，而就社会说，它是社会的一种意识形态"，"同是基础的反映，同是上层建筑，同是服务于基础而巩固基础的"。

这一补订是非常重要的，它恰恰是蔡仪先生全部艺术思想的核心和基本出发点。作为社会意识形态和基础的上层建筑的艺术，是社会生活在艺术家

头脑中反映的产物。这是马克思主义关于艺术的基本论点。只有从这个基本论点出发，才有可能深入地、系统地探索艺术的本质特征和它发生、发展的规律，如果违背了这个基本论点，任何关于艺术的美妙动听的说法都只能是半空中的楼阁、梦幻中的泡影。

20 世纪 80 年代初以来，社会上出现了一股怀疑马克思主义的思潮，各种唯心主义艺术本质论应运而生，它们从形形色色的西方现代、后现代哲学中寻找精神支柱，信奉萨特的存在主义、弗洛伊德的潜意识说，信奉神秘主义、结构主义、解构主义、非理性主义和非道德主义等，就是不要唯物主义和马克思主义。当然，这不过是股思潮而已，而那些理论本身并不成其为理论，许多文章罗列了一些意思含混不清的新术语，不作任何论证，没有任何正当的理论根据和确切的事实依据，只有主观的推断和臆想。它们虽有一定的社会影响，却毫无学术价值，我们也不必去理它们。遗憾的是，对于马克思主义关于艺术的基本论点，有些学者也随波逐流地提出怀疑和批评。如有人就对马克思主义关于艺术是社会意识形态同时也是上层建筑这一基本论点提出了怀疑和批评。他认为，艺术虽可以说是意识形态，却不能说是上层建筑；上层建筑与意识形态之间的关系是，上层建筑竖立在经济基础之上，而意识形态与经济基础相适应，与上层建筑平行。历史前进的动力有三种：一、经济结构即现实基础；二、法律的和政治的上层建筑，三、与经济相适应的意识形态或思想体系；等等。于是，艺术就被排除在上层建筑之外了，而作为意识形态的艺术就与作为上层建筑的政治平行起来，二者也就可以完全相互脱离了。这确实是一个重大的原则问题，它关系到整个艺术理论的发展和体系的性质。这种说法一提出，就受到学术界的重视，有人认为这是思想解放的表现，也有人认为这是对马克思主义的发展，附和之声四起。诚然，思想是要解放的，马克思主义是要发展的，但是解放或发展的标志不是某种"想当然"的新观点的提出，而应是真正在理论上有科学的建树。

在这种情况下，蔡仪站出来讲话了。他首先针对否认艺术是上层建筑的说法进行批驳，撰写了长篇论文《论当前唯物史观基本原理的问题》；继之，又在他主编的《美学原理》一书中亲自执笔撰写了第五章"艺术作为意识形态及其特征"，专门论述艺术作为上层建筑的本质，旗帜鲜明地指出，艺术的本质和特征是个一元化的整体，说艺术是社会意识形态同时也是上层建筑，是马克思主义唯物史观的基本原理，这个基本原理同艺术的内部规律是统一的。蔡仪的这个观点，是他几十年一贯坚持的唯物主义艺术思想的一次总结，

一个升华。下面，我就结合他在《美学原理》第五章中的论述，看看他的关于艺术本质的基本思想。

关于艺术的本质，蔡仪先生主要是按照三个层次进行考察的，其间有一个系统的概念运动，一层一层地深入，从抽象上升到具体。这三个层次如下：

第一个层次：艺术是一种社会意识形态，同时也是经济基础的上层建筑。

首先，他批判了历史上曾经流行过而至今还有影响的关于艺术的几种主要说法，如认为艺术的根源在于人的主观意识或客观观念的各种说法，指出它们根本上都是唯心主义的，其要害在于它们没有正确说明艺术的根本来源，因此也就不能正确揭示艺术的本质。接着，蔡仪提出了他自己的思想原则，作为他回答艺术是什么这个问题的理论前提。他说："应该怎样看待艺术呢？我们认为艺术根本是一种社会现象，一种社会事务，首先就是要把它摆在社会生活中来看待"，"不能正确理解社会或没有科学的社会观，当然不可能正确理解艺术"。那么，艺术究竟是一种怎么样的社会现象，一种什么样的社会事物呢？蔡仪认为，只能按照历史唯物主义的基本原则即马克思主义创始人关于经济基础与上层建筑的学说，来考察艺术作为社会事物在不同社会关系中的地位和意义。他在分析研究了马克思在《政治经济学批判·序言》中那段关于历史唯物主义的经典性定义，以及恩格斯和列宁关于经济基础与上层建筑学说的有关论述之后，明确指出：艺术不属于社会的物质关系，而属于社会的思想关系；不属于经济基础，而属于上层建筑；"所谓艺术是基础的上层建筑，这就表明艺术是反映经济基础的，也是服务于经济基础的"。蔡仪认为，这"是马克思主义关于艺术的基本论点，是对艺术的性质和意义的根本规定"，"是关于艺术的真正的科学的论断"，"可以抵制一切唯心主义美学笼罩在艺术理论上的各种迷雾，使它具有坚实的科学基础"。

至于说艺术是意识形态而不是上层建筑，二者是一种平行的关系以至关于历史前进的三种动力等等，蔡仪认为，这是对马克思主义基本原则的歪曲和篡改。他在分析了马克思主义经典作家的大量言论之后指出，一、"在经济基础上竖立着全部庞大的上层建筑，既包括着法律的、政治的机构，也包括着法律的、政治的、宗教的、艺术的和哲学的意识形态"；二、社会意识形态同时也是上层建筑，决不能断章取义地把马克思的话歪曲为意识形态和上层建筑相互平行而各不相关的意思；三、根据历史唯物主义的基本原则，历史前进的真正动力只能是生产力与生产关系的矛盾运动，只有生产方式才是社会发展的决定力量，而所谓的三种动力，没有一种可以简单地说是什么

历史前进的动力，它们之中无论哪一种都可以成为历史前进的阻力。通过有力的逻辑论证，蔡仪首先肯定了艺术是社会意识形态，同时也是经济基础的上层建筑。我认为，蔡仪的观点是符合马克克思主义原义的。

第二个层次：艺术是一种更高的社会意识形态，它通过"中间环节"联系于经济基础。

在肯定了社会意识形态与上层建筑不是互不相干的两个东西，而是层次不同或类别不同的一个东西之后，蔡仪又根据马克思主义的学说，进一步对艺术这种社会意识形态的类别性和特殊性做出了规定。他认为"社会的意识形态有政治观点、法律观点、道德、哲学、艺术（文学）、宗教等多种。从根源上说，他们都是经济基础的反映，最终也都反作用于经济基础。但它们和经济基础的关系又显然是很不一样的，而相互之间的关系也是有差别的。首先且从它们和经济基础的关系来说，有的意识形态和经济基础的关系是非常密切的或比较密切的；有的和经济基础的关系却不是那么密切，而且是有相当距离的"，而"其中政治的、法律的、道德的，这三者都是和经济基础的关系非常密切的，能直接反映经济基础。在这三者之外，如哲学的、宗教的和艺术的那三种意识形态，则远离经济基础，一般地说，是不直接反映经济基础的"，"艺术作为一种更高的社会意识形态，它是通过'中间环节'联系于经济基础"。

蔡仪这样讲，主要是根据恩格斯在《路德维希·费尔巴哈和德国古典哲学的终结》里的下述一段话："更高的即更远离物质经济基础的意识形态，采取了哲学和宗教的形式。在这里，观念同自己的物质存在条件的联系，愈来愈混乱，愈来愈被一些中间环节弄模糊了。但是这一联系是存在着的。"恩格斯的这段话的意思是很明白的，蔡仪上面所讲的也就都是言之有据的，言之成理的。但是，恩格斯在谈到"更高的即更远离物质经济基础的意识形态"时，只具体列举了哲学和宗教两种，根据什么说艺术也属于这类特殊的社会意识形态呢？我认为，这正是蔡仪艺术思想的独到之处，即在坚持马克思主义基本原则的同时又创造性地运用。本来，马克思、恩格斯在谈论社会意识形态的许多言论中，往往都是把艺术与哲学、宗教并列在一起的，如恩格斯在致博尔吉乌斯的信中说："政治、法律、哲学、宗教、文学、艺术等的发展是以经济发展为基础的。但是，它们又都是相互影响并对经济基础发生影响。"足以见得，蔡仪把艺术也看成是一种更高的社会意识形态，是恰当的。

紧接着，他论证了作为更高的社会意识形态的艺术同经济基础的关系，

以及同作为"中间环节"的意识形态特别是政治的密切关系。他认为，一方面，作为社会意识形态和上层建筑的艺术，它的发生和发展，归根结底是由经济基础所决定的，"终究和经济基础有联系的"；另一方面，"艺术是属于更高的意识形态的。而更高的意识形态要通过中间环节的意识形态联系经济基础，也就是要受中间环节的意识形态的、主要是受政治的极大的直接影响。这就规定了更高的意识形态——哲学、宗教和艺术的政治性或政治倾向性，这是它们的一种基本性质"，"否认艺术的政治倾向性，否认艺术和政治的密切关系，实无异于否认艺术和经济基础的关系，也无异于否认艺术是经济基础的上层建筑"。蔡仪的这些说法也许不大合时宜，特别是在那些主张"纯艺术"、宣扬"艺术即是娱乐"的人看来，更可能被扣上"保守""僵化"的帽子。但是，蔡仪的这一观点是建立在科学的理论基础之上的，有充分的事实根据和逻辑论证，因此也就不怕批评指责。

艺术与政治的关系问题本来就是个十分重要然而又十分复杂的问题，从来的理论家都试图对这个问题做出自己的解答，但从来的解答都不能令人满意。在这个问题上，有两种主要的偏向，一是认为艺术从属于政治，是政治的附庸；一是认为艺术可能脱离政治，不受政治的任何影响。这两种错误的偏向在不同的历史条件下都有所表现，而且常常是交互地表现着的。例如，过去曾经片面强调艺术为政治服务，认为政治可以任意左右艺术的发展，甚至要求艺术家为某项具体的、临时的政策服务，提出所谓的写中心、画中心等等，这实际上是把艺术降为政治的附庸，而把政治抬到和经济基础等同的地位，从根本上违背了历史唯物主义的基本原则。后来，这种错误偏向得到了纠正，但又出现了另一种错误偏向，提出艺术就是"自我表现"、就是创造新形式，仿佛艺术仅是艺术家个人的事情，而与政治无关，与社会无关，与"为人民服务，为社会主义服务"无关等等，这是历史唯心主义的观点，同样不符合艺术的历史发展规律。当然，后一种偏向可能是对前一种偏向的惩罚，但武器的批判不等于批判的武器，没有正确的理论原则作指导，对错误的东西不可能进行有力的批判，反而会导致另一极端的错误。

要正确理解艺术与政治的关系，必须运用马克思主义关于历史唯物主义的基本原则，运用经济基础与上层建筑的科学学说。那么，首先应该明确的就是，既要承认政治对艺术的影响，又要承认艺术最终是由经济基础决定的。政治与艺术的关系，是在上层建筑领域里相互影响的关系，而不是决定与被决定的关系，政治作为上层建筑，它本身也是经济基础的反映，也是为经济

基础所决定的。同时，应该同样明确和强调的是，政治与艺术虽然是相互影响的关系，但它们又不是一种平行的关系，它们在上层建筑的地位是不一样的。所谓经济基础，就是社会的一切生产关系的总和。而在阶级社会中，生产关系又关系着分配关系，就形成了阶级关系，因此阶级关系和生产关系两者是密切相依存而不可分割的。正是由于经济领域中所有制的差别，所以形成生产关系和分配关系上的差别，即形成富有与贫穷、奴役与被奴役，统治与被统治。这样，政治在上层建筑中就处于一种特殊的地位。它与经济基础的关系极为密切而不可分割。正如列宁所说，"政治是经济的集中表现"。而艺术，作为更高的社会意识形态，在上层建筑中则处于另外一种特殊的地位，即远离经济基础，不能直接反映经济基础，只有通过政治的中介才能联系于经济基础。由此可见，艺术必然要受到政治的强大影响，它不可能脱离政治，否则与经济基础的联系就被切断了。实际上，在阶级社会中不可能有超越政治的艺术，任何作品都要或多或少、或显或隐、或直接或间接曲折地表现出一定的政治倾向性，"而且这种政治倾向性正是更高的意识形态联系经济基础的一个主要的纽带。"

这就是蔡仪关于艺术与政治关系的基本思想。他的这一思想是积极的、深刻的，是符合历史唯物主义的根本原则、符合经济基础与上层建筑的学说的。它既从理论上克服了上述的两种错误偏向，又为进一步考察艺术的本质奠定了科学的基础。

第三个层次：作为更高的社会意识形态的艺术，反映全面的社会生活。

在论证了艺术同经济基础和政治，以及法律、道德、哲学和宗教的关系之后，蔡仪提出了一个独到的见解：作为更高的社会意识形态的艺术，是全面的社会生活的反映。他并且认为，这是艺术的根本性质。他说："艺术既然是更高的意识形态，它就是通过中间环节的意识形态以反映经济基础的。这就是说，它通过反映政治、法律、道德并进而反映经济基础。而且更高的意识形态之间不也是相互影响、相互渗透的吗？因而艺术也反映哲学和宗教。总之，艺术作为更高的意识形态反映全面的社会生活，或者说，反映整个的社会生活，反映从物质到精神生活的各个领域，反映现实生活的各个部分、各个方面。"

艺术是社会生活的反映，这本来是一个古老的命题。西方从古希腊以及文艺复兴时期的"摹仿自然"说到车尔尼雪夫斯基的"再现现实"说，中国从隋末姚最的"师造化"说到清初石涛的"蒙养生活"说，都承认艺术是现

实的社会生活的反映，它们正确地表明了艺术的客观根源，符合唯物主义的反映论原则，也符合艺术创作的实际情况。但是，它们只能说明艺术是社会生活的反映，还不能说明为什么艺术是社会生活的反映。因为它们还不知道如何从社会生活的各种领域中划分出经济领域来，从一切社会关系中划分出生产关系来，并把它当作决定其余一切关系的基本原始关系；也还不知道艺术在社会生活中的地位、意义和作用究竟如何，它同社会生活中的其他事物究竟有着怎么样的关系。这当然是历史的局限性所造成的。因此，只有运用唯物史观的经济基础与上层建筑的学说来说明艺术，才能真正科学地解释为什么艺术是社会生活的反映。

蔡仪先把艺术看作一种社会意识形态和上层建筑，这就表明他是根据唯物史观的经济基础与上层建筑的学说来考察艺术的，是把艺术摆在社会生活中来考察的。这是一个很重要的前提。从这个前提出发，自然会得出这样一个结论：艺术是社会生活的反映，同时它作为一种社会意识形态和上层建筑，也是经济基础的反映。这恰恰是区别于旧唯物主义的地方。对于这个结论，也是我国艺术理论界大多数人所同意的。

但是，这期间还有一个问题是过去没有能够很好解决的：一提到社会生活，往往被片面地理解为经济的社会生活或物质的社会生活。于是，艺术的内容和对象就被局限在非常狭窄的圈子里，"重大题材决定论"也风靡一时，仿佛艺术只有描绘"三大革命斗争"才算是反映了社会生活。这种"左"的理论限制了艺术家的创作自由和艺术创作的发展，其错误已经被实践证实了。事实上，它根本上还是没有正确理解马克思主义关于经济基础与上层建筑说的真谛。而蔡仪认为艺术是一种更高的社会意识形态，是全面的社会生活的反映，这就纠正了上述错误理论的片面性，在更深的一个层次上解释了艺术的根本性质。所谓"全面的"社会生活，即包括了从物质的社会生活到精神的社会生活的整个领域，亦即是说，艺术不仅可以反映社会的生产关系和阶级关系，也可以反映处在一定社会生活中的人们的政治观点、法律观点、道德观念、哲学思想和宗教观念，还可以反映人们的各种幻想、情感、愿望、审美趣味和审美理想。这样，艺术的认识内容和表现对象就有着无限广阔的天地，"即使作品所描写的完全是自然事物，也不能不说是社会生活的反映"。

蔡仪在上述三个层次上论述了艺术的本质之后，紧接着进入了更深一个层次的论述，即关于艺术的认识意义和特征。

三、艺术的认识意义

蔡仪艺术思想的一个重要特色，就是强调艺术对现实的反映，强调艺术的认识意义，强调艺术认识中的理性制约作用。

所谓艺术是社会生活的反映，蔡仪认为，实际上就是对社会生活的一种认识。他在《新艺术论》第二章中说："艺术创作是我们的一种意识活动，艺术品便是这种意识活动的成果，这是不成问题的。那么艺术也就是客观现实的反映，换句话说，就是人类对于客观现实的一种认识。"这同我在前面曾经提到过的他的关于艺术的那个重要命题——即"艺术是对现实的认识的表现"是一致的。

关于艺术是否是一种对现实的认识，历来有不同的说法。例如，康德曾把艺术看作是一种天才的表现，而"天才是替艺术定规律的一种才能（天然资禀），是作为艺术家的创造功能"。席勒和斯宾塞则认为艺术是游戏的产物，来自过剩的精力而不带功利性。还有一些艺术理论家认为，艺术是灵感的赐予或幻想的成果，艺术的创作只依赖于特殊的精神能力，而与客观现实没有关系，和社会生活没有关系，和所谓人生没有关系。这些说法在我国 20 世纪 30 年代前后曾经流行过一阵子，但在革命文艺洪流的冲击下逐渐消匿下去。到了 20 世纪 80 年代，我国理论界又冒出了一些新提法，如有人认为艺术不是认识或主要不是认识，而是感情的传达和心理功能的表现；还有人认为艺术就是单纯形式的构成，等等。其实，这些所谓新的提法也并不新，不过是为迎合一定的思潮而重复前人的论调而已。如列夫·托尔斯泰就说艺术是一种情感的传达，"人们用语言相互传达自己的思想，而艺术互相传达自己的情感"，"在自己心里唤起曾经一度体验过的情感，并且在唤起这种感情之后，用动作、线条、色彩以及音词所表达的形象来传达出这种情感，使别人也能体验到这同样的感情——这就是艺术活动"。克莱夫·贝尔则认为，艺术不仅不反映现实，而且艺术作品的价值也不在于情感或理智的内容，而仅在于线条、色彩、体积等形式因素的构成，即所谓"有意义的形式"。

蔡仪认为，上述种种说法虽然倾向不同，但本质上是一样的。它们只看到了艺术这种精神现象的一些表面因素，至多是考察了人们从事艺术活动的某些精神动机，而没有看出艺术这种精神现象的本质，没有看出产生这些精神动机的原因，因此也就不能发现艺术的最终根源。他在《新艺术论》《美学原理》及其他有关著述中，分别从哲学认识论上剖析了上述种种说法的主

观唯心主义实质，指出：艺术不是主观意识的随意表现，不是幻想的成果，也不是单纯形式的构成，"即是说不是超乎现实的，不是和现实隔绝的，而是客观现实的反映，即作者对于客观现实的一种认识"。从根本上说，"艺术是一种社会精神现象，是一种社会意识形态，是对现实社会生活的一种特殊反映形式"，而"任何精神现象只能在客观的物质现象的基础上产生出来，而不可能以另外的精神现象为最终根源。因此，艺术创作作为一种精神生产活动，……只能以客观的社会生活为基础，只能从客观的社会生活出发"，"只有获得了对生活的艺术认识，才能开始进行艺术的创造"。蔡仪认为，历史上的和现代的各种否认艺术是对现实的一种认识，企图使艺术创作摆脱社会生活的说法，都缺乏认识论上的科学依据，因此根本上都是错误的。

那么，蔡仪关于艺术是对现实的一种认识的思想，有什么认识论上的科学依据吗？有的，这就是唯物主义的反映论。我们知道，所谓认识，按照一般粗浅的说法，就是一种意识的作用，或者说是一种精神的作用。然而认识这种作用是怎样产生的呢？它同外物有什么关系呢？这就涉及到哲学上的基本问题，即：精神与物质、意识与存在的关系问题。一切唯心主义哲学都主张精神是第一性的，物质是第二性的，认为客观存在是主观意识的产物，物质世界是精神的产物，因此认识就与外物无关，与现实无关。唯心主义的认识论都是片面地和表面地看待各种精神现象（包括艺术现象），把意识和现实形而上学地割裂开来，夸大主观意识的能动作用，而否定它的物质基础和现实根源，从根本上颠倒了精神与物质、意识与存在的关系。而一切唯物主义哲学都主张物质是第一性的，精神是第二性的，认为主观意识是客观存在的产物，物质世界可以脱离精神而独立存在，而认识却不能脱离外物。反映论是唯物主义认识论的基本原理，它坚持从外物到精神、从现实到意识的认识路线，认为一切精神现象（包括艺术现象）都是现实存在的物质世界的反映，现实是可以认识的。蔡仪坚持意识是存在的反映，社会意识是社会存在的反映，作为社会意识形态的艺术是社会生活的反映，亦即坚持艺术是对现实社会生活的一种认识，其思想原则显然是唯物主义的反映论，这一点也是学术界普遍承认并予以肯定的。

但是，蔡仪所坚持的唯物主义究竟是一种什么样的唯物主义呢？是费尔巴哈等人的机械唯物主义呢，还是马克思主义的辩证唯物主义呢？学术界有些人认为是前者，批评蔡仪是我国机械唯物主义美学的代表人物。对此，我有不同的看法。

诚然，蔡仪对于中外历史上一切旧唯物主义思想家如荀子、刘勰、荆浩以及亚里士多德、达·芬奇、雷诺兹、狄德罗、费尔巴哈和车尔尼雪夫斯基等人，曾经有过很高的评价，认为他们关于艺术反映现实的基本思想是"文艺理论优秀遗产的主要内容，既符合于唯物主义的反映论的原则，也符合于艺术创作的实际"。总之，蔡仪认为旧唯物主义思想家的可贵之处，正是在艺术的哲学基本问题上摆正了意识与存在的关系、艺术与现实的关系，其考察艺术的逻辑起点是正确的。但是另一方面，他又不同意他们的许多具体论点，认为他们的唯物主义只是直观的或机械的唯物主义，存在着明显的矛盾和缺点。蔡仪早在《新艺术论》第一版中就指出："机械唯物论的认识论，虽认为认识是由于外物，可是……认识完全是被动的而不是能动的，人们的认识和水中的影、镜中的像是一样的。因为机械唯物论的认识论是从感觉出发的，一般都是忽视思维的作用，不理解认识的发展，不理解实践在认识上的意义。"40年后，他又在《马克思究竟怎样论美？》《论车尔尼雪夫斯基的美学思想》等一系列重要论文中，对旧唯物主义的矛盾和缺点进行了系统的剖析和批判，指出：在认识论上，旧唯物主义的主要缺点是直观的，脱离社会实践的；在历史观上，也即在对社会生活的看法上，旧唯物主义的主要缺点是只从客体方面去理解，不当作人的感性活动，不当作实践去理解，不从主观方面去理解，因此不能真正理解社会生活，既不能理解各种社会生活关系，也不能理解社会关系中主体的人。在艺术理论方面，蔡仪重点剖析了车尔尼雪夫斯基的艺术与现实关系的思想，认为他尊重现实生活，主张艺术是现实生活的再现或反映，这个立论的原则是唯物主义的，应当予以充分的肯定和重视。但同时蔡仪又指出，车尔尼雪夫斯基在一些具体论点上和重要理论上是有着严重的缺点和错误的，如他认为现实美高于艺术美，排斥艺术创作中的想象，否定艺术家的能动作用，说艺术只是现实的苍白的复制、拙劣的摹仿，并说艺术造不出一个可以吃的苹果来，等等。蔡仪批评车尔尼雪夫斯基说："关于他的艺术与现实关系理论的错误，我们认为则是由于费尔巴哈思想的另一方面的弱点，即唯物主义的机械论倾向，不能正确理解人的主观能动性。……这样否定人的主观能动性，就必然要否定艺术的创造力，以致否定艺术和艺术家了。"

由此可见，蔡仪在艺术思想上所坚持的唯物主义，是同机械唯物主义有着天壤之别的。这一区别首先在于如何看待艺术中的主体的能动作用，其次在于如何理解艺术认识中的思维作用或理性作用。如果看不到这一区别，也

不去认真看一看蔡仪自己在其大量的著述中是怎么讲的，就急匆匆批评他是什么机械唯物主义，那么这种批评究竟有多少学术性和严肃性，是很令人怀疑的。

关于如何看待艺术中主体的能动作用，蔡仪在《新艺术论》中有一段话是讲得很明白的："认识是意识对现实的反映，是能动的，而不是被动的。水中的影，镜中的像，不是水和镜对于外物的认识。换句话说，认识是主体的意识活动浸渍于客体，而使其服从主体的权利的过程。"这即是说，认识离不开主体的能动作用，离不开人的主观意识的限制和影响，客体仅是认识的根源，但并不就是认识的内容。正因如此，意识对外物的反映才有正确的与错误的区别，亦即认识有正确的与错误的区别。这就是蔡仪关于认识的基本看法，不用说，它非但不是什么机械唯物主义的，而是完全符合辩证唯物主义认识论的观点。他的这一观点，始终贯彻在他的整个艺术理论体系之中。例如他在谈艺术中的主观能动性时说："所谓艺术中的主观性，就是作者的意识的特殊条件对于认识及对于客观现实的表现的特殊规定，或者说特殊影响。这种影响在艺术中是不能免的，而且是不可少的。正因为艺术有这种特殊影响，强化了艺术的成就。"在谈到艺术的个性时又说："由于在艺术的认识过程中总是伴随着强烈的情感活动，明显地表现出艺术家个人的主观好恶和思想倾向，由于艺术家充满情感地感受生活、体验生活、思考生活，只能由他本人亲自去进行，不可能由别人代替，而且只能由一个一个的艺术家分别去进行，带有明显的个体劳动的性质，所以艺术的认识便有另一个重要特点，即它总是突出地表现出认识主体的个性。"此外，在分析艺术创作中的传达活动、表现技巧以及现实丑如何转化为艺术美等问题时，他也都是非常强调艺术家的主观意识的能动作用，强调艺术的创造力的。

蔡仪所坚持的唯物主义同机械唯物主义的本质不同，还可以用下面的一段话来证明，这就是他在《新艺术论》第二章第三节中的一段话："艺术的认识，既是作者对于客观现实的认识，那么第一，自然是以实践为其基础的；第二，自然不是单纯的机械的反映，而是能动的意识的认识，这认识的结果，就其对个别的现实事物来说，则是艺术的加工，也就是个别现实事物在艺术中的改造"，"这种对于客观现实事物的艺术的改造，是艺术中的改造，也就是意识中的改造，不是客观现实事物本身的改造。然而由此可以知道，艺术的认识中也就有主观对于客观现实事物改造的契机，也由此可以知道，艺术能够促进人们对于客观现实改造的要求，鼓舞人们从事于客观现实的改造。

认识和实践是不可分割的。"这样肯定社会实践与艺术认识的关系，把社会实践看成是艺术认识的前提，同时又把艺术放回到社会实践中去检验，不正是马克思主义认识论的基本观点吗？

至于为什么艺术的认识不是对外物的单纯的机械的反映，而是能动的意识的认识，关系到蔡仪对于艺术认识中思维作用或理性作用的独特见解。蔡仪认为，艺术的认识，不仅关系到感性，同时也关系到理性，正是理性认识的思维作用，才使艺术能动地反映个别事物的表象，并通过个别的属性特征表现一般的属性特征，构成一个新的形象即意象，它较之反映个别现实事物的表象更能把握客观现实的本质。简言之，"艺术认识的特质、就是主要地是受智性制约的感性以显现客观现实的一般于个别之中"。

这里有必要说明一下，所谓"智性"，是蔡仪艺术理论以致美学中的一个专用术语，它大体上相当于一般所说的"理性"，但又有其特殊的含义。原来，关于认识的过程，哲学界存在着两种说法，一种认为是由感性到理性两个阶段，还有一种认为是由感性经过悟性（知性）再到理性三个阶段。第一种说法是比较普遍的一种说法，一般哲学教科书或哲学词典都采纳了这种说法，而且毛泽东同志在其《实践论》中也是这么说的，应该说它适合于一般的认识情况，也令人容易理解。第二种说法源于德国古典哲学，康德最先提出人的认识分为感性、悟性（知性）、理性三个阶段，认为感性和悟性是对一般现象的认识，后者把前者组织起来而构成有条理的知识，但还不适用于对世界本体的认识，理性则要求对本体有所认识。然而康德终因形而上学的局限，断言理性无法认识本体，成为不可知论者。黑格尔则强调理性的价值，主张悟性是抽象的、形而上学的思维，理性是具体的、辩证的思维，只有理性才是认识的最高阶段，才能揭示真理。值得注意的是，从恩格斯和列宁的一些著述来看，他们都肯定在感性与理性之间还有一个悟性（知性）的认识阶段。如恩格斯在《自然辩证法》中就曾专门论及悟性与理性的区别。认为黑格尔所规定的悟性与理性的区别是有一定的意思的，并指出，悟性是人和动物所共有的，只有理性，只有辩证的思维，才是人所特有的。蔡仪认为，关于认识过程的或分为二，或分为三，和认识的情况有关，是可以并存而不矛盾的。二分法适用于一般的认识情况，而三分法则适用于某种特殊的认识情况，如艺术的认识。由于二分法中的"理性"与三分法中的"理性"，词同而意异，容易混淆，所以他采取了"智性"这个术语，以代替二分法中的"理性"，是为避免概念上的混淆。蔡仪所谓的"智性"，包括了三分法中的"悟性"和"理性"；而

他有时所说的"理性"（特别是在后期的一些著述中），则是依从了一般的说法，为的是更为通俗易懂，因为二分法在我国已经普及流行了。蔡仪的学术研究素以严谨著称，他所使用的每一个概念都是有确定含义的，弄清其含义，也就比较容易理解他的艺术思想实质。

现在我们再回到前面所提出的那个问题上，即蔡仪关于艺术认识中的思维作用或理性作用的见解。

我们知道，认识是人的意识对客观现实的反映，是实践着的主体对客体的能动的反映。由于客观现实的多样性，又由于人的实践活动和主观能力的多样性，就决定了人的认识方式也有多种，马克思在《政治经济学批判·导言》中就提出了四种认识世界的方式。其中，艺术的认识与理论的认识就是两种重要的认识方式。为区别这两种不同的认识，不少理论家提出过许多富于启发性的看法，但他们又往往把艺术的认识与理论的认识绝对对立起来，只见其异，不见其同。例如，维柯就认为艺术之关系着感觉、个别，哲学才关系到理智、普遍。克罗齐的艺术即直觉说更是否认艺术的理性因素，认为艺术只关系到表象以下的直觉，而完全不涉及理智、逻辑、共相与概念，从而根本否定艺术的思想内容。我国理论界和艺术界也有类似的说法，片面强调艺术的直觉性、不自觉性、潜意识和非理性因素等，否定艺术的理性作用，进而否定艺术的认识意义。蔡仪不同意上述种种说法，认为它们"根本是不正确的"，因为"艺术的认识既然是认识的一种方式，它当然必须遵遁认识的普遍规律。例如它和理论的认识一样必须由感性上升到理性，由现象深入到本质，达到对客观现实的必然规律的把握"（《美学原理》），"艺术也和科学一样，是认识客观现实的真理的一种手段，也就是要通过偶然的、现象的东西以显示必然的、本质的东西，通过个别的东西而把握一般的、普遍的东西。因此艺术的认识也就不能够停滞于低级的感觉、表象，而不得不进入思维"。（《新艺术论》）

蔡仪的这一见解是深刻的，它既有认识论上的科学依据，又符合艺术实践的具体情况。艺术史上大量成功的艺术作品，不只具有感性的生动具体性，而且达到了对理性的普遍必然性的把握。米开朗基罗的《受缚的奴隶》、委拉斯贵之的《教皇英诺森十世》、戈雅的《枪杀起义者》、德拉克洛瓦《自由引导人民》、罗丹的《欧米哀尔》、毕加索的《格尔尼卡》等等，难道只关系着直觉的感性形式而不涉及深刻的理性内容吗？我国古代画家强调"传神"，强调"图真"，强调"立意""意境"和"意在笔先"等，更是重视

艺术的认识意义和艺术认识中的理性作用。即使是西方现代艺术（这里不去评价它艺术上的成败），也并不如那些评论家和艺术家本人所说的，都是潜意识的发露，都是直觉的表现。立体主义的追求形体的内在结构美，抽象主义的重视视觉形式的节奏和韵律，都不是在感性认识阶段所能做到的。如果说波洛克的滴彩画是艺术的话，那么蜗牛爬出来的五彩缤纷的画布就决不算什么艺术品。艺术是人创造的，而人与动物的区别即在于人有理性而动物没有，如马克思在《经济学哲学手稿》中所说："动物只依照他所属的物种的尺度和需要来造形，但人类能够依照任何物种的尺度来生产并且能够到处适用内在的尺度到对象上去；所以人类也依照美的规律来造形。"美的规律（包括形式美的规律），动物是无法认识的，人的能够认识和把握，也恰恰在于人能够进行理性的思维。至于超现实主义艺术家的所谓表现梦境、幻觉或潜意识，其作品没有一件是完成于梦幻之中的。

蔡仪首先肯定艺术的认识与理论的认识都是关系着感性、个别，又关系着理性、普遍，认为这是两者所共同具有的一些根本性质。这样，也就充分肯定了艺术的认识意义，比起那些表面承认艺术是一种认识又否定艺术认识中的思维作用或理性作用，口头上承认艺术的形象思维又否定形象思维是理性的思维的理论，逻辑上要严谨得多，科学得多。

问题在于，艺术的认识与理论的认识究竟是两种不同的认识，这二者究竟有什么区别呢？有些人认为它们根本没有什么区别，艺术与科学或哲学的内容都是意识反映的客观现实的真理，二者之间并没有作为任何区别的特殊内容，所以把握这些内容的认识也是一致的。蔡仪认为这种看法也是错误的，"科学与艺术的区别，不仅由于表现的不同，也由于认识上的差异，而且表现上的不同，原来正是由于认识上的不同"，如果看不到艺术的认识与理论的认识的不同，也就不能真正理解艺术之所以为艺术的特点和性质。蔡仪认为："艺术的认识根本是对现实生活的具体形象的认识，它以个别显现着一般；而理论的认识根本是对现实生活的抽象概念的认识，它以一般概括着个别。二者在认识的过程、内容、方式等方面，有显著的差别。"

关于艺术的认识与理论的认识的区别，蔡仪在《新艺术论》《美学原理》以及许多其他论文中曾有过专门的充分的论述。我将蔡仪先生的看法以综合的、简要的方式表述如下：

首先，认识的过程不同。艺术认识的过程，主要地是受理性（智性）制约的感性作用来完成的；而理论的认识的过程，则主要的是以感性为基础的

理性作用来完成的。

其次，认识的内容不同。艺术的认识的内容，主要的是在个别里显现一般；理论的认识的内容，主要的是在一般里包括个别。

另外，认识的思维方式不同。艺术的认识的思维方式，主要的是形象思维；而理论的认识的思维方式，则主要的是抽象思维。

这三个方面的不同，集中地表现出艺术的认识与理论的认识的区别。总之，这二者的区别，是以首先承认它们作为认识的共同性质为前提的。无论是艺术的认识还是理论的认识，既然都是对客观现实的认识，就都要遵遁认识的一般规律，由感性上升到理性，由现象深入到本质。但是，在把握客观现实时，由于侧重点有所不同，不同的认识便有各自的特殊性。蔡仪关于艺术的认识与理论的认识的上述三个方面的区别，即是分析这两种认识各自的特殊性后得到的看法。他认为，在感性认识阶段，认识活动基本上是按照自然的必然性而发展的，主要是机械的，主观能动性比较少；而在理性认识阶段，认识活动主要是思维活动，主观能动性比较大，有意志选择的自由。从对象方面说，感性认识主要是对于外物的形式、现象的反映；理性认识对于外物的反映主要是深入到它的本质规律，还要认识事物的整体以及同其他事物的关系。理性认识就是思维活动，思维活动就有观察与比较、分析与综合、抽象与具象的能力以及普遍化与集中化的概括作用，思维就离不开这些作用。主观能动性就是对于这些能力的运用，人可以有意识地侧重哪一方面或加强哪种能力。显然，艺术家与理论家的侧重是不同的。

关于艺术的认识的过程，蔡仪是从思维作用说起的。他说："思维作用的第一步便是由表象普遍化而构成概念。这一概念一方面有脱离个别的表象的倾向，另一方面又有和个别的表象紧密结合的倾向，前者表示概念的抽象性，后者表示概念的具体性（具象性）。"蔡仪关于概念的两重性或两种概念的见解是有创见性的，他正是以此为前提论证了艺术的认识与理论的认识的不同。他认为，理论的认识主要地是利用概念的抽象性进行判断和推理；而艺术的认识则主要地是利用概念的具象性而构成一个比较更能反映客观现实的本质的必然属性或特征的形象。这种形象的构成，或是所概括的个别的表象本质的必然属性或特征而重新创造的，或是和某一特殊的表象紧密结合而成的。这就是意象。这意象是能更深刻地更明显地映在意识里，可以唤起感觉的印象。因此艺术的认识由感觉出发而通过了思维，而又没有完全脱离感性，而且主要地是由感性来完成的。不过这时的感性已经不是单纯的个别现实的

刺激所引起的感性，而是受理性（智性）制约的感性作用来完成的。

由于这种认识上的过程不同，于是在所反映的客观现实的内容上也有不同。蔡仪认为，理论认识是从个别出发，然后扬弃个别，形成把握一般本质的概念，那最初的个别便消失于一般概念之中。个别虽然在形式上消失了，却没有被消灭，因为个别之中带有普遍性的本质的东西，被概括、保存到一般的抽象概念之中。因此，理论的认识的内容是一般里概括着个别。而艺术的认识则是从个别出发，突破个别，而又重新创造个别，事物的一般本质进入到这个重造的个别之中，这时它已经不是现实中个别现象的机械再现，而是经过理性（智性）制约下的感性作用，经过意象的典型化，创造出一个充分显现着一般的本质的新的个别，这就是艺术的典型。蔡仪非常重视艺术典型的创造，认为这就是形象的真，亦即艺术的美。在他看来，艺术典型虽然是以个别形态出现的，但它在认识现实方面可以与抽象的理论概念达到同样深刻的程度。所以说，艺术认识的内容是在个别里显现着一般。

与认识的过程和内容相关，蔡仪又从思维方式的不同论证了艺术的认识与理论的认识的差异，指出：艺术的认识主要是形象的思维，理论的认识主要是抽象的思维。我们知道，蔡仪是我国最早提出并运用"形象思维"这一概念的艺术理论家，他对形象思维问题当然也有自己独特的理解和看法。他早在1941年写的《新艺术论》中，就曾提出了形象思维问题，并试就其意义和特征作出初步的理论探索。他说："根据这种具体的概念，我们就可以进而作更高级的形象的思维。所谓形象的思维，也就是一般所谓艺术的想象。即由具体的概念去结合已知的东西和未知的东西，并借它和已知的东西的关联，我们可以实行形象的判断，借它和未知的东西的关联，我们可以施行形象的推理。只是这种形象思维的过程是活泼多变的，这种艺术想象的内容是复杂多样的，也就是说，都不是单纯而定型的，都不是容易明确的。但实质上犹如科学的论理的思维，借抽象的概念，可以施行论理的判断和推理一样。

由此可见，蔡仪关于形象思维的基本看法，早在上个世纪40年代就形成了。他以后写的许多关于形象思维问题的论著，也都是在这个基本看法的基础上加以阐发和作进一步深入探讨的。在形象思维的问题上，蔡仪与别人的不同之处主要有两点：一是他肯定形象思维的逻辑性；二是他认为形象思维中的情感活动始终是与认识联系在一起的。这个不同之处，正是蔡仪强调艺术的认识意义的必然结果，也正是他艺术思想的独到之处。我在这里作些简要的说明。

关于形象思维，有人根本否认它的存在，认为凡思维就要运用概念，而概念都是抽象的，所以思维也只能是抽象的，既有形象就不能是思维，既有思维就不能有形象。于是断定，艺术创作都是按"表象（事物的直接印象）——概念（思想）——表象（新创造的形象）"这样一个公式进行的。蔡仪对这种意见提出了批评，认为它的结论只是根据一般哲学著作中关于理论思维的论述得来的，毫未顾及艺术认识的思维特点，坚持要把形象和思维割裂开来，坚持要把理性认识困守在形而上学的框子里，还坚持要把艺术拒绝在理性认识之外，使之陷在直觉主义因而也是神秘主义之中。而那个所谓的创作公式，也决不是真正的艺术创作，那种所谓"由思想到表象"的思维过程，也决不是真正的思维过程，它只能产生公式化、概念化的粗劣作品。

大多数同志承认有形象思维，但对形象思维的看法各说不一。一种说法认为，形象思维主要是直觉的，不涉及概念。另一种说法认为，与形象思维相对应的是逻辑思维，形象思维本身没有逻辑性，要以逻辑思维为基础，靠逻辑思维来引导。还有的说法则是，形象思维并不是独立的思维方式，其特征不是认识，而是情感。蔡仪也不同意这些意见，认为它们表面上虽然承认形象思维的存在，但实际上却是对形象思维的否定。首先，所谓直觉是表象以下的感性认识，不是思维，说形象思维是感性认识，在逻辑上讲不通。另外，与形象思维相对应的应该是抽象思维，即一般所说的理论思维，而不是什么逻辑思维。所谓逻辑思维，就应是合乎逻辑的思维，是正确的思维。而抽象思维或理论思维也并不都是合乎逻辑的思维，不都是正确的思维。所以把抽象思维与逻辑思维混为一谈，看成是一种东西，是没有根据的。形象思维应该是形象的思维，即思维用形象来进行。如果承认形象思维，就应该承认它的逻辑性，因为它是思维，是理性活动。如果把形象思维与作为和它相对应的逻辑思维并提，进而否定它的逻辑性，实际上是贬低了形象思维，进而否定了形象思维。

关于形象思维的逻辑性，蔡仪首先从概念谈起。概念是思维的基本单元，凡思维就要涉及概念，运用概念，但是否概念就都是抽象的呢？如前所说，蔡仪认为概念有抽象的，也由具象的，或者说，概念既有抽象性或抽象的因素，也有形象性或形象的因素。他根据列宁在《哲学笔记》中关于"抽象的概念与具体的概念"一说的启示，进一步论证说，单独的一个概念很难说它是抽象的还是具象的，但如果把它放到一定的环境里，跟其他事物联系起来，就有的是抽象的，有的是具象的。比如"这朵花的颜色多美啊！"这里的"花"

就是具象的，它是"这一朵有着美丽颜色的花"，而不是植物学上抽象的"花"。固然，语言是思维的外壳，思维不能离开语言，但这所谓的语言是广义的，不单指语词。某些视觉形象（形状、色彩等）或听觉形象（声音）都可以成为思维的语言，如常说的绘画有绘画语言，音乐有音乐语言等。蔡仪接着指出："这种能唤起具体的个别的形象的概念，或者就可以说是具体的概念。具体的概念是所谓形象的思维的基础。"（《新艺术论》）关于"具体"一词，蔡仪在《形象思维问题》等文中作了进一步说明，认为作为艺术理论用语，还是说"具象"更好。思维活动的基本作用就是观察、比较、综合，然后进到抽象。而抽象就一定有具象，因为不可能一抽到底；有抽也有取，有取就是具象。"具象"这个词在西文中即是 Concrete（英），一般译为"具体"。作为科学或常识用语可以沿用"具体"，而作为美学和艺术理论用语，译为"具象"是完全必要的。"具象"就是具体而形象化的意思，这一词我国使用的不多，但在日本的艺术理论中却是普遍使用的，鲁迅先生的文章里也用得不少。可见，蔡仪在形象思维问题上，关于概念的形象特征是有其深刻考虑的。

既然概念不都是抽象的，也有形象的或具象的，那么，形象思维就有一个具象概念的运动过程，也就有类似于形式逻辑的形象的判断与形象的推理。蔡仪认为，这就是形象思维的逻辑性。他举例说：判断是表示两个已知事物的关系，"山舞银蛇，原驰蜡象"一句，根据山与蛇、原与象之间的共同性说明了它们的关系，是形象思维的判断；而推理是由已知事物的关系推断未知事物的关系，马致远《秋思》中"枯藤老树昏鸦，小桥流水人家，古道西风瘦马，夕阳西下，断肠人在天涯"，一些原是互不相关的事物，经过与归纳相结合的类比推理，构成了一个新的意象，一种统一的意境，这就是形象思维逻辑的结果。

蔡仪肯定形象思维的逻辑性，是由于他肯定形象思维就是思维，认为既是思维就能反映事物的本质规律，因而有它的逻辑。同时他又认为，形象思维在很多情况下不合乎形式逻辑的规律，但更符合辩证逻辑的规律。如诗歌创作中的比、兴、赋手法以及美术创作中的象征、寓意、夸张等手法，大都合乎辩证逻辑，使艺术形象达到高度真实的。他说："因为形象思维显然不同于抽象思维，既不能用抽象思维的形式逻辑的规律去套它，更不应该因它不合乎形式逻辑的规律而否定它。"

至于形象思维或艺术创作中的情感活动，蔡仪也是充分重视并予以肯定的，只是他的重视和肯定始终是以认识论为大前提的。

在形象思维过程中，始终充满着浓厚的情感因素。积极的情感活动是形象思维的一个显著特点，同时也是艺术创作中的一个基本特征。艺术如果没有情感就不成其为艺术，有些被称为"抽象艺术"的作品，其所以是艺术并不在于"抽象"，而恰恰在于它们的情感性，使人感到一种气势、力量、内在的与外在的节奏与韵律。实际上，这种情感性因素也就是一种艺术形象，它完全不同于理论认识中的抽象，而是形象思维中情感活动的结果。所以，情感在艺术创作和形象思维中的重要性是毫无疑义的，也是大多数人所共同承认的。可是正因为它重要，才引起人们过多的重视，以致产生种种误解，以为情感活动与认识活动是完全不同的两回事，情感只关系着心理因素，认识才关系着理智。于是有同志认为，抽象思维是理性的，形象思维是情感的，主张抛开认识论，而主要从心理学上研究艺术活动。

蔡仪也承认形象思维或艺术创作中的情感等心理因素是非常复杂的，从心理学角度进行研究是非常必要的。但是作为方法论，他首先指出："认识活动与感情活动固然有区别，但不能分割。两者的功能是密切相关，难以分开的"，"必须把感情与认识——特别是理性认识联系起来，必须顺着认识论的路线来研究这些心理的感情现象。在一切其他心理现象中，如欲望、志愿、意志等，认识是起作用的，是贯穿一切的中心。不从认识论开始，很多心理现象也搞不清楚。"接着，他从分析认识的过程入手，论证了感情是如何发生的，以及感情活动与认识活动的密切联系：在感性认识阶段，"感觉是低级的认识，一般只引起快与不快的感受。感觉是对事物的反映；感受是感觉时引起的主观反应，是情感的起点和基础，有时只是生理条件的反应"。"感性认识以认识内容所反映的客观事物的本质为先导，发展到理性认识阶段，形成概念。随着认识内容的这一发展，作为感性认识形式的主观感受，也随之发展到了理性阶段，就变为感情。感情以认识为基础，是和认识分不开的"，"是主体对认识客观所发生的反应，它是属于人的主观意识的。"感情不同于感受，"感受如颜色的鲜明，引起感官的快适；或颜色的晦暗肮脏，引起感官的不快，是自发性的。而感情如爱憎之情，就要有认识的基础。即认识了对方的可爱才有爱的感情，认识了对方的可憎才有憎的感情，是有自觉性的，即能发挥主观能动作用。认识前进一步，感情也就前进一步，爱憎分明，毫不含糊，就由感情进入到情绪了，再进一步由坚定的认识引起强烈的情操，特别是激情来自更深刻的认识"。上述这种由感受到感情最后到激情的情感活动，就是蔡仪所谓的形象思维中的情感活动，也即是一般艺术创作中的情

感活动。显然，这里的情感就不是什么孤立无援的，而完全是由认识引起的，并且这认识从根本上说，是形象思维中的理性认识，是形象的认识。任何抽象的认识，都往往不能引起艺术创作上的激情。

蔡仪关于情感与认识的见解是深刻的，它从理论上较好地解决了二者的辩证关系，既强调了艺术的情感特征，又坚持了艺术的认识意义。

综上所述，蔡仪从艺术的社会意识形态、从辩证唯物主义认识论的高度和深度，强调艺术是现实社会生活的全面的、能动的反映，是艺术家对现实的从感性到理性的认识的表现，也就是说，艺术是艺术家的感觉、直觉的表现，同时也是他思想、情感的表现。这正是蔡仪艺术思想的核心所在。从这一核心思想出发，他分别从艺术的相关属性、艺术创作的过程和创作方法等不同层次上进一步考察了艺术的全领域，合乎逻辑地提出了现实主义的艺术主张："我们强调艺术要正确地、真实地反映现实现象的本质，强调艺术要是对现实从现象到本质的正确认识，强调艺术要创造典型的形象，强调艺术要是符合客观现实、符合于客观真理的，也就是强调艺术的作为社会意识形态要是正确的，强调作者的思想意识要是正确的。因为只有这样的艺术是优秀的，也是我们的社会基础所要求的。"应该说，蔡仪先生的艺术思想对于中央美术学院乃至我国现实主义艺术的发展是具有相当影响和贡献的，即使在所谓"艺术观念更新"的今天，它对于每一个以科学的态度认真思考靠艺术问题的艺术家和艺术理论家，也仍是不无启发和益处的。

今年是中央美术学院建院 100 周年，也是蔡仪先生诞生 112 周年和从事学术活动 90 周年。每想到他对我院的理论发展所做出的奠基性的重大贡献，想到他学术思想的深刻和他学术品格的高尚，中央美院人都永远不会忘怀。蔡仪先生早年曾根据《韩非子》中的故事写过一篇小说《先知》，描写卞和三献美玉两遭刖足的经历，坚信自己发现的真理即"玉璞"虽一时不为"不辨真伪而妄作威福的人们"所认同，但"真则真假则假，总有明白的一日"。先生 20 世纪 40 年代初出版了他的两部重要学术专著《新艺术论》和《新美学》，但他的学术观点除了得到老院长徐悲鸿的赏识外，长期不为世人所认同，甚至在一定范围内遭到过批判和不公正的对待。而蔡仪先生始终不渝地坚持自己的学术观点，坚持真理，不断改进、完善却从未改变过自己的理论体系。1991 年 6 月，先生 85 岁寿辰前，《新美学》（改写本）第二卷出版了。他说："我的美学有这么详细的体系，现在基本建立起来了，前两卷从哲学基础上为美学建立体系已经完成。"蔡仪先生小说中的卞和，不正是他自己执着坚

持真理的写照吗？如今，蔡仪先生离开我们已经 26 年了，作为他的学生，谨以此文表示纪念和深深的怀念。

本文原载于《美术研究》2018 年第 2 期。

易　英

湖南芷江人，1953年生。1985年于中央美术学院美术史系获硕士学位。现为中央美术学院教授，博士生导师，《世界美术》主编。

代表著作有《学院的黄昏》《中国当代油画家个案研究——刘小东》《从英雄颂歌到平凡世界——中国现代美术思潮》《偏锋——中国当代艺术家评论》《西方20世纪艺术》《易英话语录》《原创的危机》《漂浮的芦苇》《转向》《中国当代艺术评论》。编著有《西方现代艺术美学文选·造型艺术卷》《世界美术文选》《西方当代艺术批评文选》《牛津艺术史丛书（中文版）》。译著有《帕诺夫斯基与美术史基础》《当代艺术家的油画材料与技术》《艺术与文明》《视觉与设计》《叛逆的思想》《西方当代雕塑》。在上海、北京等地举办"十年一见""易意孤行""远在天边"等个展。

历史的转折点
——现实主义转型的契机

易英

 我以前写过一篇文章《图像学的模式》，区别了帕诺夫斯基的图像学和贡布里希的图像学。关于这个问题，文化历史学家彼得·伯克说得很清楚，"帕诺夫斯基如果不是以敌视至少也是以无视艺术的社会史而闻名。他的研究目标尽管是想找出画像的'特有'的意义，但从来不提出以下这样的问题：这个意义是对什么人而言的？"[1] "图像学家认为图像表达了'时代精神'。这个观点所带来的危险多次被批评者所指出，尤其是恩斯特·贡布里希在批判阿诺德·豪泽尔、约翰·赫伊津哈和欧文·帕诺夫斯基时所指出的：主张特定时代的文化是同质的是不明智的。"[2]

 一般认为图像学是关于艺术作品的题材与内容的研究，解读隐藏在作品内部的意义。在图像学看来，任何艺术作品都不是自明的，只有经过对图像本身的题材与内容的分析和解释，才能知道其真正的意义。帕诺夫斯基把图像学的解释分为三个层次。第一个层次是前图像志描述，对图像的内容进行基本的识别。前图像志描述不仅有对基本事实的识别，也包括构成图像的基本条件，即是用什么样的材料和怎样的形式构成图像。第二个层次是图像志分析，对事实的具体证明，搞清楚题材的所指，故事的内容、具体的时代和环境、人物的身份，以及图像的创作时间、风格流派，等等。比如，在第一个层次，我们看到一个战争的场面，在不知道任何背景和历史知识的条件下，我们只看出是一群人在和另一群人打仗。在第二个层次，就要搞清楚这是什么战争，是奥斯特里茨战役还是滑铁卢战役。画家在什么条件下画的，是用什么手法画的，古典主义、现实主义还是象征主义。第三个层次，也是最高级的层次，是图像学的解释。历史学家把图像放入一个广阔而复杂的文化系统对作品进行考察，揭示出一个图像所隐藏的民族、文化、阶级、宗教和哲学的基本倾向的根本原则，正是这些构成图像的意义。帕诺夫斯基在解释提香的《天上的爱和人间的爱》时，

【1】彼得·伯克《图像证史》，杨豫译，北京大学出版社，2008 年，页 49。
【2】同上，页 51。

编织了新柏拉图主义的哲学背景，不只是哲学解释了图像，图像也证明了哲学。艺术与文化共生，图像的意义纳入一个看似合理的逻辑框架。问题在于艺术家不是哲学家，甚至艺术家可能根本就不关心哲学，艺术家怎么会按照一个哲学的命题来生产图像。而且，文艺复兴时期的艺术家并没有根本摆脱工匠的身份，和人文主义者相比，艺术家没有受过多少教育，别说研究哲学，就是一般的哲学理论他们也可能看不懂。关于这个问题，有两个解决的途径。一个是艺术家并非直接根据哲学来创作，而是在现成的艺术样式上注入新的观念，如同新柏拉图主义哲学是从中世纪逐步演变而来的一样，特定的艺术样式也会随着时代的变化而增加新的内容。艺术家实际上是从前在的图像和某种规定的样式中来创造新的图像。例如，柏拉图的《会饮篇》讨论过两个阿芙罗底德，同为女神，一个代表神圣，一个代表世俗。经过新柏拉图主义者菲奇诺的解释，她们又分别代表了宇宙智慧与灵魂、世俗与欲望。在文艺复兴的饮宴题材的绘画中，女性形象总是包含着这样的意思。通过饮宴题材的形象可以解释提香的《天上的爱与人间的爱》，剩下的问题是怎么知道提香根据哪幅饮宴画来创作的。帕诺夫斯基认为在某个特定的场合曾有过饮宴的壁画，提香经常出入这个场合，肯定看过并了解这幅画。提香的工作不是诠释原画中的哲学思想，而是把原画的视觉主题明确化和审美化。第二个不是这种文化的推论和假定，而是以具体的事实为依据，证明艺术家是根据一个人文主义的方案来创作的。这也涉及图像学的另一个概念，图像的解释就是弄清楚画家所要表达的意思。这个意思可以是画家自己的，也可以是别人通过画家来表达的。帕诺夫斯基不能证明艺术家是怎样根据人文主义者的方案来创作的，贡布里希则用具体的事实来说明波提切利的《春》是怎样从一个方案中产生的。一个由委托人、哲学家和经纪人组成的班子，制定一个人文主义的方案，艺术家是这个方案的执行者，将人文主义的思想转换为视觉表达，而且具体的表达方式也包括在方案之中。

巴克桑达尔将他的艺术史方法称为艺术社会史，他说："一幅 15 世纪的绘画系某种社会关系的积淀。一方为绘画作品的画家或至少是此画的监制者；另一方为约请画家作画、提供资金、确定其用途者。双方均受约于某些制度和惯例——商业的、宗教的、知觉的，从最广义上说，社会，这些不同于我们的制度和惯例影响着该时代绘画的总体形式。"[3] 贡布里希研究了一个视觉图

【3】Michael Baxandall, *Painting and Experience in 15th Century Italy*, Oxford University Press, 1972, p. 3.

像是如何在社会条件下产生的，艺术家的思想来源是什么。巴克桑达尔进一步强化了社会的作用，艺术家及其作品本身都是社会的产物，艺术家的创造性功能也是置于社会关系之中，一定的社会"制度与惯例影响着该时代绘画的总体形式。"巴克桑达尔特别指出了艺术家的形式是怎样受制于特定时代的视觉环境，正是视觉环境决定艺术家的形式选择。在形式主义看来，艺术史就是风格演变的历史，每个时代都有自己特定的风格，社会与历史的条件可能影响和延缓某种风格的发生，但新的风格是不可避免的，而且新的风格都是通过伟大的艺术家体现出来的。图像学不关注风格与形式，在内容的阐释上没有大师与平庸的区别。图像学不能解释艺术的发展，不能解释艺术形式与艺术家的个人创造之间的关系，社会学是对这一点的弥补。但是，在社会的制度与惯例影响着时代绘画的总体形式的时候，艺术家的个人作用是什么，艺术家的主动创造与社会影响之间的关系是什么，显然不是单纯的图像学和社会学能够作出解释的。

一种风格的产生刚开始是不为人知的，因为它淹没在已有的风格中。在与传统的风格和正在发生的其他风格的竞争中，新的风格发展壮大，独领风骚，成为一个时代的标志。李格尔的《风格论》论述了一种风格产生的过程，新风格首先潜藏在传统之中，在众多的样式中，出现某种变异的图案和纹样，往往预示着新风格的来临。在艺术创作中也是如此，"人们自己创造自己的历史，但是他们并不是随心所欲地创造历史，而是在直接的、既定的、从过去继承下来的条件下创造"【4】。每个时代都有其时代的艺术，每个时代的艺术都具有不同于其他时代的艺术特征，李格尔说，作为个别的艺术家可能会失败，但一个时代的艺术意志必定会实现。一个伟大的艺术家，往往是新风格的创造者，同样，衡量一个艺术家是否伟大，就在于是否创造了新的风格。一个艺术史的阶段也是以某种独特的风格为代表，其起源与发生，成熟与鼎盛，没落与衰败；然后，新的风格诞生，新的时期开始。风格学以风格的发生和演变为对象，通过形式的分析与类比，在历史的尽头寻找形式的证据，从而开始风格史或形式史的演进。一种新风格怎样产生，一种新形式怎样创造，有无特定的语境，有无特定的动机或契机，似乎都不是风格史家的工作。李格尔在谈到风格起源时说："社会和宗教的现象是与艺术相互平行的现象，而不是影响艺术起源与发展的潜在原因。而这些平行现象的背后，是不可捉

【4】卡尔·马克思《路易·波拿巴的雾月十八日》，《马克思恩格斯选集》第1卷。

摸的世界观，或民族精神、时代精神在起着支配作用。"[5]帕诺夫斯基在解释李格尔的"艺术意志"时也说过同样的意思，文化的整体运行支配个别的艺术事实。但是，对艺术创作而言，不论是风格的演变还是形式的变化，总是通过具体的艺术家来实现的，如李格尔所说，世界观、民族精神或时代精神，既影响着社会和宗教，也影响着艺术，但不是影响艺术起源和发展的潜在原因，这个意思是说不能把风格的起源和发展与它们直接联系起来。事实上，新风格的产生是有原因的，一种风格替代另一种风格，似乎是历史的必然，但历史并不知道，为什么一定是这种风格来替代，而不是另一种。即使是一种风格降临在艺术家身上，艺术家成为新风格的承载者和实现者，那么这种降临也必定是艺术之外的原因。也就是说，艺术家不可能揪着自己的头发离开地面。

19世纪中期是欧洲艺术史上的一个转折时期，一方面是学院主义的鼎盛时期，另一方面是现实主义的出现，预示了学院主义的终结和现代主义的发生。现实主义的代表人物有米勒和库尔贝，但直接与学院主义对抗并改写了古典与学院风格的则是库尔贝。波德莱尔在《1846年的沙龙：关于现代生活的英雄主义》一文中说："裸体画，艺术家们的宠儿，成功不可缺少的部分，今天一如与古代一样频繁和必要：在床上、在浴池或在解剖室。绘画的主题和来源同样丰富多变，只是有了一个新元素，即现代美。"[6]现代生活的英雄和现代美都是有所指的，它区别于传统，强调现代生活的人物及其所体现出来的表现他们的形式。英雄有着双层性，既是古代神话和宗教中的英雄人物，也是古典艺术中表现英雄的艺术样式。这种样式形成于文艺复兴，在19世纪中期的学院派艺术中达到顶峰。在1862年的沙龙，获大奖的是亚历山德拉·卡巴莱的《维纳斯的诞生》，这个在海水中诞生的女神完全是学院主义的产物，延续了古典传统的裸体表现。爱德华·马奈的《奥林比亚》和《草地上的午餐》也画于这个时候，这可能就是波德莱尔说的床上的裸体。不过，波德莱尔说这话的时候，马奈的作品还没出来，另一个与他有来往的现实主义画家是居斯塔夫·库尔贝，在库尔贝的著名作品《画室》中，就有波德莱尔的影子，库尔贝认为波德莱尔是他的思想来源之一。库尔贝这时正致力于现实主义的创作，波德莱尔把它称为自然主义。波德莱尔说："对我们来说，自然主义

【5】李格尔《罗马晚期的工艺美术》，陈平译，长沙湖南科学技术出版社，2001年，页37。

【6】弗兰西斯·弗兰契娜、查尔斯·哈里森编《现代艺术和现代主义》，张坚、王晓文译，上海人民美术出版社，1988年，页23。

画家和自然主义诗人一样，几乎是妖魔。他们唯一的鉴赏标准是'真'（当'真'被用得恰到好处的时，也是十分崇高的）。"【7】波德莱尔是很敏感的，他意识到了新风格的来临，这种风格就是如实地反映生活，不仅在题材上，更重要的是在形式上。自然主义的形式就是自然的本来面目，有能力的画家不会按照自然的本来面目来作画，他们总是要把自然纳入美的范畴，使自然不成其为自然，而是在某种标准下的美的提升。1861年，在对"淫荡画"的创作者的指控中，帝国检查官琴德瑞说，艺术家拒绝理想的美是基于美学的堕落，以此解释淫秽形象的流行："直到最近，在绘画领域，我们看到一种所谓学院的'现实主义'的出现，以制度的名义违背美……取代意大利和希腊的美女，一些种族不明的女人令人遗憾地在塞纳河两岸留下了标记。"琴德瑞的指控与库尔贝的画脱不了干系，早在十年前库尔贝画出了"淫荡"的裸女，引起过一片指责。不过，库尔贝的追求不在"淫荡"，而在现实主义或自然主义的表现。

现实主义无疑以库尔贝为代表，这种新风格是从哪儿来的，他敢于抛弃学院派的造型规则，直接描绘真实的形象，不加任何美的修饰。1849年沙龙库尔贝展出了《奥尔南的餐后》，这件作品标志着库尔贝在艺术上的成熟，此后他不再热衷感伤性的题材，而致力于真实的单纯的农民形象，而且还是要用纪念碑的风格来画这些农民，对库尔贝的指责和讽刺也从这时候开始，认为他画的形象"粗俗""丑陋"。库尔贝没有很好的学院派的基础，他早期在家乡奥尔南的一所美术学校受过简单的训练。他的父亲不同意他学习艺术，还是要他学习法律，将来好当律师。他到巴黎本来也是为了学法律，但他还是迷恋艺术。他没有去美术学院学习，而是自己到博物馆学习，他认为直接向大师学习，更能接近艺术的真谛。库尔贝在技术上很有天赋，他无师自通，没有受过严格的古典训练，主要靠临摹古典绘画，却也具有了严谨的造型能力。从1840年代中期以来，这位年轻艺术家对老大师十分熟悉，虽然他一再表明他是自学的。库尔贝在那时是卢浮宫最勤勉的访问者；年轻女人动人的睡姿，丰满的身体，侧卧的方式，与它煽起的欲望无关，其深度直接出自柯罗乔的《维纳斯》。虽然他从老大师那儿学习的是古典美，但他的创作却是自己的一套。他不画古典题材，他画的都是现实生活，现实主义由此而来。他的题材大多来自他的家乡奥尔南的乡村生活，如果是巴黎的题材，

【7】同注释【6】，页25。

也是画的下层人物的形象。对于学院主义的憎恨很可能出自他对巴黎人的不满，尽管他的家族在地方上不是下层的劳动人民，他父亲是一个商人兼地主，他的经济条件足以支撑他的艺术活动，但他在巴黎仍被视为乡巴佬。他也干脆回到奥尔南作画，那儿不仅有他熟悉的生活，也有学院主义无法表现的形象。

1849 年，他的《奥尔南的餐后》在沙龙展出，那种乡土味十足的室内场景却使他获了奖，库尔贝为他高超的技巧而骄傲，他倒不认为乡土题材比技巧更重要。但是评论并不接受他的题材，有一篇评论尖刻地说："没有谁能够用这样高超的技巧来画阴沟里的东西。"高超的技巧是指库尔贝的造型能力，他确实发展出一套自己的画法，这种画法很难为传统的人士所接受。《奥尔南的餐后》画于 1849 年，早于库尔贝的其他现实主义作品，被认为是库尔贝的第一个现实主义宣言，以其大胆和不羁挑战传统的造型。"阴沟里的东西"关键在于这些东西散发出来的阴沟的味道，"阴沟"其实是西方绘画的传统题材，从宗教到神话，绘画的故事很多是在田园和乡土展开，或者在市井街陌，如拉斐尔的田园里的圣母，卡拉瓦乔的酒馆里的使徒，但这些人物都是理想化的，造型都是希腊式的（19 世纪的法国称为"意大利式的"）。19 世纪中期，在法国和英国，画劳动题材和社会下层题材的画家不少，这些画家可能接受了现实主义的影响，可能具有社会主义的思想，但他们画出来的并非真正的现实主义，像是学院派的演员穿上农民的服装在舞台上的表演。如我们比较熟悉的法国画家莱昂米特的《收获的报酬》，表现的是农民题材，也对社会的不公进行了批判，然而整个画面仍然是古典式的，向心式的构图，犹如舞台剧的结构；人物造型如同希腊雕塑，甚至形象都像古罗马的将军。林达·诺克林说："在观念或政治上的'进步'或'跟得上时代'绝不意味在作画时也能有相类似的进步表现。这也就是 1848 年二月革命的实际现实往往表现在一些画风低调、平和的画作上的原因……"[8] 再看库尔贝的《奥尔南的餐后》，非常平实的场面，现实生活的真实记录，没有任何激进思想的设定，就是画他的"如我所见"。人物的布局随意而散乱，只是一个偶然的瞬间，中心的人物背对着画面，也是偶然的回头，人物的动作完全是生活的原样。这种随意性的构图和偶然性的动作，都不是学院派的绘画能做到的，即使是有意地追求普通生活场面的表现。

这样的处理很可能是参考了照片，消解理想化的造型，捕捉随意的生活

【8】琳达·诺克林《现代生活的英雄》，刁筱华译，广西师范大学出版社，页135。

场面，都是照片可以做到的。在 50 年代末和 60 年代初，库尔贝都是在他的家乡奥尔南作画，最有名的作品当然是《奥尔南的葬礼》。研究库尔贝的学者德斯普莱斯针对《奥尔南的葬礼》的表现手法说过："愿意的话，你可以说是想象，艺术家根据头脑中的想象画出模糊的乡村葬礼，给它以纪念碑式的绘画比例。这只是一种幻想，给日常生活的场面以纪念碑式的比例，似乎不是库尔贝的发明，但他完全意识到，通过大幅的着色的银版（达盖尔）照片来复制最粗俗的农民形象。"【9】这并不是说库尔贝直接用照片来复制现实的场景，而是说库尔贝画的农民像照片那样逼真和粗俗。实际上，在这一时期，库尔贝对摄影照片确实也很感兴趣。他的一些作品直接参照了照片，照片为他提供了自然主义；同时照片对他也意味着一种艺术观念，不仅仅是表现手段。针对 19 世纪摄影和绘画的关系，波德莱尔说："对我们来说，自然主义画家和自然主义诗人一样，几乎是妖魔。他们唯一的鉴赏标准是'真'（当'真'被用得恰到好处时，也是十分崇高的）。""在这值得悲哀的时期，产生了一种新型工业，它对巩固这种信仰中的愚笨和毁坏任何可能存在于法国人头脑中的神圣的东西都丝毫没有贡献。达盖尔是他的救世主。""现在，忠实的人对他自己说：'既然摄影能保证我们追求的惟妙惟肖，那么，摄影和艺术就是一回事了。'"【10】摄影的产生催生了自然主义（现实主义），也引起了学院主义的敌视。学院主义不是反对摄影本身，而是反对绘画像摄影那样，毫无美感地复制粗俗的自然。库尔贝需要的正是这种效果，既找到一种方式达到自然真实的效果，又满足了他反对学院规则的需要。摄影如实地反映真实，它消解了绘画对现实的美化。它再现了人体的真实比例，为准确地造型提供了一条捷径，学院主义苦苦追求的逼真再现，摄影似乎毫不费力地达到了。波德莱尔站在前卫的立场，讽刺了学院主义面对摄影的恐慌，也意识到了这种新媒介可能对艺术带来根本性的变化。

　　库尔贝对摄影的态度是矛盾的，他目睹了直接复制照片的绘画在沙龙的失败，也尝试了用摄影代替写生，让模特儿摆出学院的动作，通过摄影的记录，再搬上画面，《筛谷者》可能就是这样画的，两个模特儿都是他的妹妹。后者的画法，仍然没有摆脱学院的局限，尽管是画的劳动题材。1853 年，库尔贝的朋友，画廊老板阿尔弗雷德·布洛亚给在奥尔南的库尔贝寄了四张照片，都是布洛亚画廊藏画的复制，一张德拉克洛瓦的肖像草图，

【9】Desplaces, in L'Union 29, *From Gustave Courbet*, The Metropolitan Museum of Art, 2008, p. 36.
【10】同注释【6】，页 26。

一幅肖像画，另外两幅学院派画家的作品。在一张照片后面布洛亚写了几句话："亲爱的库尔贝，好好看看我给你这几张照片。这是现代绘画的真实之歌。既要按照绘画又要按照摄影产生的真实的版画来看待它们。"【11】早期的摄影还不是采用底片洗印的照片，盖达尔银版摄影只能产生一张照片，照片的复制是采用版画的技术。因此，早期的摄影有很多版画家参与，版画家更了解艺术家对摄影的需要。库尔贝收集了很多这种版画式的照片，有一些是直接用于创作的素材，请摄影师或版画家为他订制的，有一些是创作的参考，不见得直接用于创作，有些模特儿的照片，更像是工作的记录。一直到库尔贝创作的后期，都还在参考这些照片。大多数照片都没有保留下来，一是因为普法战争期间，他的画室遭到普鲁士士兵的洗劫，大多数照片不知去向。二是因为他的妹妹认为那些照片有伤风化，处理掉了一部分。

女人体的描绘是库尔贝反对学院派的一个突破口。人体表现不仅包含了人体造型的众多规则，还有理想化的要求，官方的趣味和整个上流社会的集体认知。安格尔、卡巴拉、布格罗这些学院主义的大师，把人体艺术发展到登峰造极的地步。单纯的农民题材，似乎不能引起学院的关注，从人体入手，才真正动了学院主义的神经。在整个五十年代和六十年代，女裸体的表现（除了早期以外，他几乎不画男裸体）成了库尔贝的武器，从现实主义、古典主义到色情描绘，从形式到内容，他从人体艺术的各个方面与学院派对抗，直到七十年代初的巴黎公社才结束。在这个过程中，1852年《浴女》显然处在最重要的位置，而摄影在其中又具有最重要的作用。在后来的《画室》中，库尔贝身后的那个裸女，就是《浴女》中的模特儿，库尔贝把她画在这儿，也是要强调"她"在他的艺术生涯中的重要意义。

《浴女》画于1853年，1852年在他的家乡奥尔南完成了一半，其他部分在巴黎画的，周边的环境是典型的奥尔南风景，两个女人的动作仍然有学院的痕迹，似乎是先在画室摆出造型，然后再配上风景。裸体的女人刚刚沐浴完毕，着衣的女人则不知在干什么，似乎是裸体女人的陪衬。这显然不是一个现实的题材，与他其他的奥尔南题材大不一样，裸体似乎是他的目的。这件作品他是要提交给沙龙的，在动手作画之前，他就说过："下个展览我决

【11】Dominique de Font-Reaulx, *Realism and Ambiguity in the Paintings of Gustave Courbet*. 原注：这4幅印刷品现藏巴黎国家艺术史学院图书馆，库尔贝在1854年1月给布洛亚的信中说："至于我，很高兴收到你的照片，我正给它们衬个底子。" *From Gustave Courbet*, p.38.

定除了裸体，不交别的画。"库尔贝要画出和学院派不同的裸体，还要提交给沙龙，扰乱学院主义的秩序。尽管库尔贝在女人体的动作和肉体表面的处理上顺从了沙龙的要求，但《浴女》还是被沙龙拒绝了，用德拉克洛瓦的话来说，就是"形式的粗俗"与"思想的粗俗"，那个肥硕健壮的农妇般的裸体，与学院派的维纳斯有天壤之别。

《浴女》中的两个人物是在奥尔南画的，因为在保守的奥尔南不可能找到裸体模特儿，库尔贝画中的裸体都是来自摄影的模特儿。他的妹妹后来烧掉的那些"不雅"的照片，应该就包括了这批照片。库尔贝对照片的认识还不始于《浴女》，在此之前，他就画过弗兰什—孔代风景中的女裸体，这些裸体也是来自照片。对库尔贝来说，照片是他探索新的艺术语言的工具。照片提供的古典姿势意味着他保留了他对古典大师的忠诚，另一方面又摆脱了学院主义的理想美的束缚；极其自然的照片中的女人是一个"真实的"女人。早期的摄影与绘画的关系并不是一目了然的，不是艺术家为了创作寻找真实的模特儿，再通过摄影复制到作品。最早都是由摄影师把照片拍得像古典的绘画，由此像绘画一样参加沙龙的展览。模特儿摆出古典的动作，可以作为独立的摄影作品，也可以为艺术家服务，艺术家从中寻找古典的灵感，或通过照片校正古典的动作或比例。由于照片的复制技术接近版画，很多版画家参与了摄影的活动，受过学院训练的版画家很了解古典艺术的要求，他们选择合适的模特儿，按照希腊—罗马的样式摆出古典的动作，再拍成照片，完成一件"古典艺术"的摄影作品。问题在于，很多版画家并不把这样的照片作为独立的艺术作品，而是把它作为古典艺术的样本提供给油画家用于古典造型的参照。当然，版画家的行为是为了获取经济利益，但无形中导致照片的泛滥，艺术观念的"低下"。那些裸体的"古典"都是现实中"丑陋"的身体，真实的女裸体也会导致色情的联想。然而，库尔贝正是从这中间看到了"商机"，他要寻找的正是"丑陋"的身体，用以对抗学院的"理想"，而潜在的色情也是对社会规范的挑衅。丑陋总是和真实相联系，非理想的身体比例，肥硕臃肿的躯干，平庸的相貌，笨拙夸张的造型，等等，这些都毫无修饰地出现在照片中，同样也出现在库尔贝的作品中。1861 年，帝国检查官琴德瑞没指名地攻击库尔贝："直到最近，在绘画领域，我们看到一种所谓学院的'现实主义'，以制度的名义违背美……取代意大利和希腊的美

女，一些种族不明的女人令人遗憾地在塞纳河两岸留下了标记。"【12】

朱利叶·沃龙·德·维伦内夫，学院派画家，1820年代跟达维特学习绘画，1824年第一次参加沙龙展览。除油画外，他在大部分时间都是做版画。他和著名摄影家希波利特·巴亚尔（Hippolyte Bayard）关系密切，他们在四十年代一起进行过改进制版的工作。沃龙为他的艺术家朋友提供照片，很多都是由演员装扮的各种形象，有老年的神父、穿各种服装的男子和东方服装的年轻女人。其中最引人注目的是女裸体。在沃龙使用的模特儿中，有一个模特儿年龄偏大（其他都在20岁以下），体形较胖，黑色头发；这个模特儿的照片有20张（现藏法国国家图书馆），不同的姿势，简朴的环境，有些是全裸体，有些披着白布。1955年，美术史家让·阿德赫马首先指出了沃龙的照片与库尔贝的《浴女》和《画室》中的女裸体的相似。他说："艺术家（沃龙）在四五十岁之间的1835-55年发表了这些模特儿中的两个人的形象，他的版画创作已经下滑，而转向摄影。他为库尔贝的《浴女》使用真实的模特儿起了作用。"不过没有直接的证据说明库尔贝是使用沃龙的照片，他们不是一代人，可能也不相识，作为古典艺术家的沃龙，也不在库尔贝的激进艺术的圈子里面。但有间接证据说明库尔贝使用的照片。库尔贝在给他的藏家、画廊老板阿弗雷德·布洛亚的信谈到他的《画室》的构图："就此而言，他务必寄给我……我跟你说过的那张裸体女人的照片。她位于画中间我的椅子后面。"《画室》中库尔贝身后的那个女裸体与《浴女》中的背对画面的裸妇是同一个人。直到1873年，传记作家希尔韦斯特雷在给布洛亚的信中说："你给我的照片上的模特儿，库尔贝在《浴女》中用过，她叫亨里特·本尼昂。我见过她按照你的照片为库尔贝摆动作。"沃龙的照片和库尔贝的《浴女》虽然是用的同一个人，动作、体形都很相似，但观念表现完全不同。沃龙柔和了女人体优美的轮廓，降低了明暗对比，减弱了阴影，好像有学院人体的平滑效果。库尔贝坚决反对这种学院的表现，毫不妥协地描绘了亨里特·本尼昂的物理事实：肥大的臀部、变形的丰满和上年纪的身躯。

库尔贝达到了他的目的，尽管一些批评家对作品的技术特征表示认可，但大部分人对这幅画难掩厌恶之情。漫不经心的动作、肮脏的脚和掉落的袜子都是污秽的象征，没有道德的表现。模特儿的体格违背了学院的标准，像是有意的冒犯。最客气的批评家戈蒂埃把"她"称为"霍屯顿（原始部落）

【12】同注释【9】，p. 343。

的维纳斯"。但是，一个外省的年轻收藏家以 3000 金法郎买下了这幅画，他就是布洛亚（沃龙的本尼昂照片也是他的收藏），作品的丑闻已传到他的家乡蒙彼利埃，画幅的尺寸也完全不适合中和画家一样的勇气，他要确保库尔贝追求艺术真理的胜利，经济上的独立使他能摆脱官方的迫害和限制。

库尔贝的《浴女》没有选上当年的沙龙，而参加了落选沙龙，对于这个结果，库尔贝说，"要给有点惹人的屁股遮上点什么"。皇帝和皇后在开展之前来到沙龙，皇后的眼光被博纳尔的《马集市》所吸引，画中的马屁股对着外面，欧仁皇后问道，为什么它们的形状完全不同于她熟悉的那些优雅的动物。后来，她来到《浴女》面前，她用幽默的提问向皇帝表示她的迷惑："这也是一匹佩尔什马吗？"后来的传说是，波拿巴皇帝假装用他的马鞭抽打浴女的臀部。【13】

本文原载于《美术研究》2013 年第 4 期。

【13】以上均参阅 "The Nude: Tradition Transgressed," *From Gustave Courbet*, pp. 338-387。

乔晓光

　　河北邢台人，1957年生。1990年于中央美术学院民间美术系获硕士学位。

　　现为中央美术学院人文学院与非物质文化遗产研究中心教授、博士生导师，教育部艺术教育委员会委员，中国文联全国委员会委员，中国民间文艺家协会副主席兼中国剪纸研究中心主任，中国文艺评论家协会民族民间艺术委员会主任。中宣部全国文化名家暨"四个一批"人才，2006年获"民间文化守望者"提名奖，2007年被国家人事部、文化部授予"全国非物质文化遗产保护先进工作者"称号。

　　长期从事中国非物质文化遗产与民间美术研究与教学，从事剪纸、油画、现代水墨等多媒材艺术创作，多次参加国内外展览并获奖。二十多年来，持续考察黄河流域、长江流域民族民间艺术。2002年在中央美术学院创建国内首家非物质文化遗产研究中心，2003年联合北京高校创建中国第一个"青年文化遗产日"，并在教育领域积极推广中国民间美术教育传承及剪纸艺术教学课程，提出"活态文化"的概念，以及民间美术的村社文化研究方法。代表著作有《活态文化》《沿着河走》《本土精神》等，主编教材《中国民间美术》、民间剪纸申遗文本及田野项目图书多部。

人民的文脉
——一个学科的人文理想与社会实践

乔晓光

2011年2月25日，第十一届全国人民代表大会常务委员会第十九次会议通过了《中华人民共和国非物质文化遗产法》（以下简称《非遗法》）。《非遗法》的颁布，不仅对业已展开的国家体制内的非物质文化遗产保护事业提供了法规政策的保障，对社会化公共性的民间文化认知，也提供了一个国家意识认同的文化价值观。《非遗法》的确立，标志着以中国农民群体为传承主体的民间文化艺术，会在一个更持久的时间内，被给予保护、认定、评价、推介、传承与发展，其对于非物质文化遗产的教育传承，具有深远的历史文化意义。

《非遗法》中明确提出"对体现中华民族优秀传统文化，具有历史、文学、艺术、科学价值的非物质文化遗产采取传承、传播等措施予以保护。"[1]同时要求："学校应当按照国务院教育主管部门的规定，开展相关的非物质文化遗产教育。"[2]应当说，从1949年以来的中国美术教育史上，民间文化艺术作为本土文化传统进入教育体制的知识体系，经历了风雨艰难、惨淡经营的奋斗历程。目前民俗学已有了好的转机，在高校已成为有影响力的二级学科，年轻一代的学者正在承接着先贤们开创的学术之路。但民间美术的教育传承和专业学科的发展，至今仍然处在冷落边缘的状态，真正意义上的学科普及还没有开始，在中国美术教育领域，这还是一片空白之地。目前已启动的教育部组织编写的高等师范学院十二本统一教材中，《中国民间美术》被列入其中，成为一门独

图1 乔晓光主编《中国民间美术》封面　湖南美术出版社、浙江人民美术出版社，2011年出版

【1】《中华人民共和国非物质文化遗产法》，第三条。
【2】《中华人民共和国非物质文化遗产法》，第三十四条。

立的必修课程（图1），这是中华人民共和国成立以来第一次由国家教育主管
部门制定的有关民间美术的必修课程。我们可以把其视作在中国教育领域中
民间美术教育传承普及的开始。

　　回顾近百年民间文化的历史命运，我们看到的是一部边缘弱化的艰难生
存史，看到的是一部乡村社会农民自生自灭、自给自足的生活长卷。近百年来，
民间文学、民俗学、民间美术等许多民间艺术学科的发展正是在这样的社会
背景和文化处境中展开的。当村社里的农民还没有实现真正的公民身份时，
他们的文化不可能得到真正的尊重。高校民间美术教育传承和学科发展的艰
难，是和这个文化传统创造者农民主体身份边缘以及弱化的处境相关，我们
的学院精神里还十分缺少真正的人文关怀。在大学繁杂冗多的学科门类和专
业方向中，都有着自身科学或文人精英的学科发展史，有着自己名正言顺的
专业身份的文献史，即使是没有独创来源的专业，也会找一个与国际相关学
科对接的源起。但民间美术作为一种知识与技能的体系，它来源于生活，来
源于古老农耕文明，来源于漫长历史发展中繁星般的村庄和村庄里由人构成
的活态文化历史。人民的文脉是以口传身授、心灵方式去传递的，她没有文
字文献的历史，更没有名正言顺的学科发展史，人民的文脉是一部活态文化
的村社文明志，是一部蕴含着民族灵魂的生存史，是乡村农民群体文化造物史。

　　1918年北京大学发起的歌谣采集运动，通常被视为中国民俗学的肇始，
从口传的歌谣采集开始，逐渐扩展到民间文学、民间风俗，以及作为民俗物
品的民间手工艺、民间美术、民间艺术等。"1918年2月，北京大学歌谣
征集处成立，后由北京大学教授刘复、沈尹默、周作人负责在校刊《北大日
刊》上逐日刊登收集来的民间歌谣。1920年12月19日，在歌谣征集处的
基础上成立了歌谣研究会。1922年北京大学研究所设立，歌谣研究会归并
于研究所国学门。"[3]发端北京大学的歌谣运动，也是"五四"新文化运
动的有机组成部分，精英知识分子对民间草根文化的关注，在"五四"新文
化运动的思想价值观中是一笔珍贵的财富。草根文化不仅代表了更普遍意义
的人性精神，民间文化中蕴含的民族根性和美好纯朴的生命情感，也成为知
识分子实现民族复兴的希望和心灵寄托。1949年以后民俗学的命运像乡村
农民的贫困命运一样，经历了各种政治运动和自然灾害的风风雨雨，经历了
苦难历程的历练。民俗学也如同乡村里一个家族一样，仰仗着家族中那些有

【3】徐艺乙《物华工巧——传统物质文化的探索与研究》，天津人民美术出版社，2005年，页16。

上：图2 鲁艺美术系部分教师合影
中：图3 1931年8月，鲁迅先生和木刻讲习班合影（右三内山嘉吉、右五鲁迅、右六江丰）
下：图4 李桦《鲁迅1931年在木刻讲习会》木刻版画，25.3x32.4cm，1952年

信念，有承受力和能终生坚守的人去支撑着走过来。历史总是和具体的人与事件紧密关联的，在民俗学界，因为钟敬文先生的长寿以及他一生不懈的身心劳作，才有了北京师范大学这个新中国民俗学的摇篮。民俗学的命运，就是中国农民的命运，文化信仰是他们共同的唯一的依托，他们承受并耐心地守护着土地，等待着春天。

那么，民间美术研究与教育传承的学科发展摇篮又在哪里，其历史命运如何，民间美术专业学科的文脉又通向哪里？从近百年民俗学、民间文化研究整体的发展背景去观察，民间美术最早进入主流文化和学术视野，是随着民俗学的发端而开始的，民间美术最初是以民俗物品和民俗学佐证价值的手工艺或乡土艺术进入社会视野的，"但真正意义以民间美术研究为主要领域的学者群体并没有形成，那时也缺乏真正田野意义和系统深入研究民间美术的学术成果。那个时代的民俗学者意识到了民间美术对民俗研究的佐证价值，但由于民间美术自成体系的独特艺术叙事方式和复杂多类型的民间造型（造物）艺术研究所需的艺术专业知识背景，使许多历史学、民族学、民俗学、民间文学、神话学等以文字语言为主体知识结构和学术兴趣的学者未能深入涉猎民间美术研究领域"。[4]或许以口传文化为主的民俗学、民间文学专业领域，人文历史背景的知识分子比较容易进入，而以视觉文化为主的民间美术更需要有视觉文化艺术知识背景和视觉判断力者才容易进入，而美术这个专业一直就是比较特别的小众学科，是并不普及的艺术学科。所以1949年至今的民俗学领域中，民间美术的研究仍然是弱项或空白。在由民间文艺家协会以及文化部编纂的民间文艺十套集成中，民间美术是一个被忽视或遗漏的领域。

民间美术进入美术家的视野和专业实践领域，并开始以视觉文化价值和

【4】乔晓光《本土精神——非物质文化遗产与民间美术研究文集》，江西美术出版社，2008年，页12。

831

学院美术教育发生关联，这段历史可以追溯到 20 世纪三四十年代革命圣地延安的木刻运动，以及延安鲁迅文学艺术院的成立（1938，图 2）。关于这段历史我们概括地描述为，以抗日战争为背景；以鲁迅倡导的左翼文化运动和新兴木刻运动为起因（图 3、4）；以延安鲁艺师生的艺术教学、民间采风、艺术创作活动为主体；以毛泽东《在延安文艺座谈会上的讲话》（1942）为艺术创作方向。延安鲁艺时期的木刻运动就发生在民间艺术传统深厚、北方风格气质独特强烈的陕北，这似乎也是一种"无心插柳"的缘分，延安时期的革命文艺思想就诞生在这块民间艺术的肥沃土地上。今天反观这一段历史也成为学院美术教育史上一条独特的本土化思想文脉，可以视作中央美术学院教育思想史上的重要而又独特的文脉，我们称之为革命时代发现的人民文脉。

梳理延安革命时期的文艺创作思想和代表美术家及其作品，我们可以发现学院美术教育中一条源自人民文脉的学科发展轨迹，也可以找到最具中国特色的学术方法论和专业价值观。应当说，延安革命时期的美术教育思想和艺术创作观已蕴含了文化人民性的思想萌芽。延安革命时期的木刻运动首先体现在艺术创作思想上的贡献，今天总结为文化人民性思想价值观，在当时即艺术为工农兵大众服务、为人民服务的思想与实践。考察当时的历史，这不仅仅是几个政治口号，而是影响了那个时代艺术家的世界观、方法论和价值观，这一思想的来源就是毛泽东《在延安文艺座谈会上的讲话》。邹跃进、李小山的研究文章对这个问题做了具体的历史分析："解放区木刻版画艺术到底是为谁服务呢？过去的回答是，为工农兵和人民大众服务，我们认为这种回答没有错误，可以说是正确的，但在学术的意义上这种回答则过于宽泛，也缺乏精确性。我们的回答是，解放区的木刻版画艺术主要是为解放区的农民服务的。"[5] 以农民群体的审美习惯为创作标准，使延安木刻运动在艺术语言叙事表达的"民族化"探索上取得了巨大的成功，成为中国近现代美术史上一个艺术"民族化"探索的高峰。这一时期的代表美术家是古元，但实际上延安鲁艺时期的美术家们都参与到了解放区的木刻运动中。"在延安较早提倡木刻形式民族化的是沃渣和江丰。他们于 1939 年初创作了《五谷丰登六畜兴旺》（图 5）和《保卫家乡》两幅新年画作品，用彩色墨印制。"[6] "解放区木刻艺术的'民族化'，实际上是木刻艺术的'民间化'。"[7] 当时"民

【5】李小山、邹跃进主编《明朗的天：1937—1949 解放区木刻版画集》，湖南美术出版社，1998 年，页 10。
【6】同上，页 9。
【7】同上，页 12。

左：图 5　沃渣《五谷丰登 六畜兴旺》
右：图 6　艾青、江丰选编《西北剪纸集》封面　上海晨光出版公司，1949 年出版

左：图 7　古元《区政府办公室》木刻版画，1943 年
右：图 8　古元《自卫军》1943 年

间化"主要借鉴的中国民间艺术形式就是传统木版年画和民间剪纸。这种民间艺术实践类型的经验积累，影响并促成了 20 世纪 80 年代初中央美术学院"年画、连环画系"的建立。1943 年到 1946 年，江丰和艾青在延安鲁艺时，他们去陕北的"三边"地区收集剪纸，并编辑《民间剪纸》画册（图 6）。江丰倡导在延安鲁艺开设剪纸窗花课和民间年画课，把人民大众喜闻乐见的艺术形式引进学院课堂，这是江丰延安革命时期已经形成的教学理想，但由于特殊的战争年代无法真正实现。1980 年，江丰出任中央美术学院院长，他首先推

左：图 9　靳之林带领六位剪花婆婆到中央美术学院传授民间剪纸技艺
右：图 10　1988 年，在青海平安县考察皮影戏，在皮影艺人刘文泰（后排左四）家合影，后排左五为杨先让，前排右一为杨阳，前排中间坐者为乔晓光

动创建了"年画、连环画系"，1986 年改为"民间美术系"。把民间美术引进高等美术教育，这是新中国美术教育史上一个创举。这一思想的文脉源自延安鲁艺时期的革命理想，也源于那个时代艺术家对农民阶层的纯朴感情和借鉴学习民间艺术的真诚精神。向人民致敬，这也是中国文化复兴的必然选择。今天来重读延安鲁艺时期这段历史，重读古元的木刻艺术（图 7、8），我们可以清晰地发现，那个时代的艺术家做了一件最平凡的事情，也是最伟大的事情，即从以往对学院艺术经典崇尚的执着中走出来，回到生活与民间艺术情感的常识，回到常识去创作，这是中国"民族化"艺术实践中成功的个案。延安木刻家们丢掉了西方经典木刻许多重要的特征，视觉审美与叙事方法也变成中国"农民式"的方法。失去了西方经典，但回到民间的常识创造了中国新版画的经典。1949 年以后，延安鲁艺时期的艺术家回到城市，回到学院，他们又开始回到艺术的经典，版画界再也没有出现过以常识创作的经典个案了。但重视生活、强调感受和情感表现的艺术观成为中央美术学院版画系一个有活力的传统，许多从版画系出来的当代艺术家都领受过这个传统的滋养。

　　毛泽东《在延安文艺座谈会上的讲话》，提出了"大鲁艺"和"小鲁艺"的理念。"大鲁艺"是指人民的生活，到工农兵生活中去学习体验成为革命艺术家必修的课程。"鲁艺的学制定为'三三制'，即在校先学习三个月，再被派往抗战前线或农村基层工作三个月，然后再回鲁艺继续学习三个月。"【8】注重社会实践，关注农村和农民的生存现状以及民间艺术传统，关

【8】周爱民《延安木刻艺术研究》，河北教育出版社，2009 年，页 30。

注民间艺术品的收集和向传承人的学习，这些延安鲁艺时期已有的艺术教育、创作的实践习惯和实践细节，几乎都在后来的民间美术系办学中体现得淋漓尽致，这条文脉已成为上一辈艺术家的精神血脉。1986年中央美院民间美术系邀请六位陕北和陇东的剪花婆婆来学校传授民间剪纸（图9），这一举动轰动了美院，像发现新大陆一样，有人提出了民间艺术"第三体系说"。民间剪纸使师生们看到了陕北、看到了延安、看到了一个纯朴有生命活力的艺术世界，民间美术系的采风热正是从那时开始的。同年，民间美术系主任杨先让组织了黄河流域民间艺术考察队，沿黄河流域考察，这一行动持续了四年，行程几万里。这一成果反映在杨先让、杨阳撰写的《黄河十四走》这部专著中（图10）。从民间采风到比较深入的民间美术田野考察，再到有开拓性的学科研究方法的创立，这一进程正是依托在延安鲁艺这条文脉上，延安鲁艺倡导的民间美术教学思想和实践模式正是中央美术学院民间美术学科的办学基础，民间美术系初创期即十分强调采风实践与艺术创作实践的紧密结合。

在延安鲁艺这条文脉上又做出新贡献的是民间美术系靳之林先生，有学者提出"靳之林现象"这个命题，张同道《靳之林的延安》详细地记录了靳之林于1973至1985年在延安工作和生活的经历。历史总是充满了戏剧性的关联，或者是充满了复杂的对偶性。经历过磨难、妻离子散的靳之林，因为崇仰古元延安革命时期创作的木刻，向往延安黄土高原特有的质朴雄浑，以及充满革命理想的火热生活，他从吉林艺术学院前往落户到延安。

1949年以后的延安，封闭贫困的乡村生活并没有多大改观，靳之林向往的延安革命时期的火热生活早已不复存在。作为油画家的靳之林在延安找不到一个对口的工作，最后他进了文管会，开始参与到延安地区的文物发掘保护工作中。但命定的缘分是，延安封闭贫困生活中民间美术肥沃的土地依然存在，民间剪纸依然存在，连那些见过古元新剪纸窗花的房东老农也依然存在。投入延安生活怀抱里的靳之林，又一次冥冥中回到了常识，如果说延安革命时期毛泽东《在延安文艺座谈会上的讲话》把那个时代的艺术家引到了农民的生活中，靳之林的延安生活和工作在这个文脉上又向深层迈进了一步，他进入了民间生活和民间艺术的文化常识殿堂。多年后在北京，靳之林说毛泽东《在延安文艺座谈会上的讲话》已说出人类学的一半。1979年靳之林参加主持的延安地区13县市以民间剪纸为主体的民间美术普查，成为20世纪80年代"民间美术热"的重要发端事件之一。靳之林从延安开始了他的本原文化研究，成果反映在他的三部专著《抓髻娃娃》《生命之树》《绵

绵瓜瓞》之中，这三部著作代表了这个时代研究民间美术的方法论和开拓性的文化视野。

20世纪末，中央美术学院民间美术专业学科也如同跌入低谷的民间文化命运一样，面临着生死的抉择。我们又一次敏感地抓住了时代和社会发展的文化机遇，即新世纪联合国教科文组织刚刚启动的非物质文化遗产项目。2002年5月，中央美院成立了国内首个非遗中心，召开了"中国高等院校首届非物质文化遗产教育教学研讨会"。2003年，我们联合北京高校创建中国第一个"青年文化遗产日"（图11）。非遗中心又一次走向延安、走向农村、走向更边远的少数民族村寨。2004年《活态文化》出版，我们提出了以村社为文化生态主体，以人为本的活态文化研究方法。2002年至今，完成中国民间剪纸申遗项目（教育部项目）（图12），进而完成国家社科基金艺术学重点项目"中国少数民族剪纸艺术传统调查与研究"（图13）。

从延安鲁艺开始，中央美术学院的师生和中国剪纸有了70多年的风雨历程，作为中华民族最具普遍性与文化多样性的剪纸传统，蕴含着中国最本原的常识哲学。剪纸为中央美术学院搭了一座回到常识的桥梁，也引向了生活这座博大深厚的活态图书馆，由人之记忆和活的文化构成的一部部生命之书。靳之林说，是陕北农村的老大娘给了他打开本原文化之门的"金钥匙"。向人民致敬，对农民农村生活的真情实感，以及继承学习民间艺术创造时代新艺术的开拓精神，成为学院思想中一条弥足珍贵的文脉，这已是学院教育中稀有的价值取向了。徐冰在谈到古元的意义时说："艺术的根本课题不在于艺术样式与样式之间的关系，而是艺术样式（非泛指的艺术）与社会文化之间的关系。以古元为代表的解放区艺术家，是在'不为艺术的艺术实践中取得了最有效的进展'，他们对社会及文化状态的敏感，用先进的思想对旧有艺术在观念上进行改造，以新的方式扩展时代的思维并对未来具有启示性。"[9]历史即如此，"由鲁迅引进和培养的西式新兴木刻艺术的中国化和民族化，正是在与解放区的农村改革和农民审美取向的结合中完成的。"[10]十年余来中央美术学院非遗中心正是在与时代生活和底层农村现实互动中逐渐发展学术，2003年中心即提出并呼吁关注"三农"与非遗问题（图14）。70多年剪纸个案的持续研究与实践，为学术的生长和学科文化信仰价值观的树立，以及教育教学视野与方法的拓展，都提供了无限的生机，但这一切仅

【9】同上，页211。
【10】同注释【5】，页12。

上左：图 11　2002 年元旦，在北京王府井步行街举行"青年文化遗产日"活动
上右：图 12　2003 年，乔晓光带领团队在贵州苗族拍摄民间剪纸申遗片
下左：图 13　2015 年 9 月，乔晓光带队在四川理县蒲溪村考察羌族剪纸
下右：图 14　中国乡村里许多优秀的剪花娘子一生辛劳，晚年仍生活清苦，她们是缺少社会关注的文化传承群体

仅是个持久的个案。面对文明转型期的村庄，许多活态文化传统仍在急剧流变消失，我们的学院面向大地和村庄活态文化的致敬，还远远没有开始。这是一个文化悄然死亡的时代，也是一个文化新生创造的时代。

本文原载于郑巨欣主编《历史与现实：文化遗产保护及发展国际学术会议论文集》，山东画报出版社，2013 年。

远小近

天津人，1958 年生。1999 年于中央美术学院美术史系获博士学位。

现为中央美术学院人文学院艺术理论系教授、博士生导师。

研究方向为中国古代画论研究及西方艺术史比较研究。代表性著作有《美术与自然》《欧洲美术：从罗可可到浪漫主义 》（合著）等，论文有《论中国早期画论中形的观念及其意义》等 。

形的观念在晋宋画论中的三种倾向

远小近

形的观念在晋宋画论中已有相当充分的表述。尽管这一时期是为专门画论的肇始，然而对形的观照方法在继承先秦、两汉论画思想的基础上，开始呈现出不同的倾向。

一、两个问题的辨析

（一）

现存最早的三篇专门画论，使东晋成为画论发展史上的一个重要阶段。作者顾恺之（约346—408）以艺术实践者的身份参与论画，具有重要意义。但他在中国绘画发展史乃至中国美学史研究中占有重要地位的主要原因，还是作为传神论的倡导者。顾恺之画论中的"传神写照""以形写神""悟对通神"等，一直被认为是传神论思想的重要命题。

"传神写照"是据《世说新语·巧艺》：

> 顾长康画人，或数年不点目精。人问其故，顾曰："四体妍蚩，本无关于妙处；传神写照，正在阿堵中。"

汤用彤对此有论并获普遍认同[1]，他指出："数年不点目精，具见传神之难也。四体妍蚩，无关妙处，则以示形体之无足轻重也。……顾氏之画理，盖亦得意忘形学说之表现也。"（《魏晋玄学论稿·言意之辨》，《汤用彤学术论文集》，第226页）顾恺之将传神作为艺术表现之总的和作品成功与否的标志是显而易见的，然而顾氏原文所表达的意思是：传神的人物画，最重要的不是四体的刻画，而是眼睛的刻画。其中并无提倡轻视形体之意。顾氏将"形"分出两个层次，一个是不足以很好表现神的"四体"，一个是传神之关键的眼睛。探讨的是同属形的这两个部位孰为至要的问题。结论是：能否传神，全在于

【1】从此论者如叶朗《中国美学史大纲》，页201。

后者的刻画。如此，分明是讲形的重要性，怎么会是"形体之无足轻重""盖亦得意忘形学说之表现"呢？关于眼睛的刻画，顾氏尚有"手挥五弦易，目送归鸿难"（《世说新语》）之论，也是通过两部分形体比较，提示眼睛的重要性。在《魏晋胜流画赞》中，顾曾说：

> 与点睛之节，上下、大小、醲薄，有一毫小失，则神气与之俱变矣。

"神气"确乎显示出其毋庸辩驳的至上地位，但它在顾氏论述中的逻辑作用，在于以此强调画者必须重视某一部分形体的刻画，是讲为了传神就要在形的"上下、大小、醲薄"诸方面不得"有一毫小失"。"神"未加详述，相反，这种关于局部形体表现的详尽描述，则在画论史上是前所未有的。不管如何分析其艺术表现的思想背景与归宿，顾在这里讲的毕竟是要注重形体的问题。

"以形写神"也引起学界重视，并且引发两种主要的意见，一是认为"以形写神"是顾氏倡导的美学原则[2]；二是认为顾氏之意在于否定"以形写神"[3]。然而将这两种释义放入原文考察均无法建立起合乎逻辑的联系：

> 人有长短，今既定远近以瞩其对，则不可改易阔促，错置高下也。凡生人亡有手揖眼视而前亡所对者，以形写神而空其实对，荃生之用乖，传神之趋失矣。空其实对则大失，对而不正则小失，不可不察也。一像之明昧，不若悟对之通神也。（《魏晋胜流画赞》）

从原文中可见，全段论述的中心是"对"，指的是人的动势及眼睛的视向所体现出的目的性，准确表现这种目的性是顾氏本段论述的主旨。"神"字三见，均与"对"连用，其作用仍是借此指出"对"的重要性。"神"的概念作为魏晋玄学的时尚，不仅是追求之目的，其表现方式也是多方面的，如《世说》中

【2】持此论者如张安治《中国画与画论》页224："最值得注意的几个字是'以形写神'，从创作方法上看，这要比'晤对通神'具有更深刻、更重要的意义。""它说明了写'形'是基础，写'神'才是目的。""以形写神是要求通过物质来表现精神，也就是通过现象来表现本质。"
李泽厚、刘纲纪《中国美学史》卷二，页481："以形写神虽然还只是一句简短的话，但它在艺术理论上第一次明确地区分了'形'与'神'，并且指出了'形'的描画是为了'写神'，'形'对'神'处在从属地位，'形'的描画不能脱离'写神'，脱离了'写神'的'形'不具有艺术的意义与价值。"
【3】持此论者如叶朗《中国美学史大纲》页203："而'以形写神'的方法，则是企图通过人的自然形态的'形'（'四体妍蚩'）去表现人的'神'，无论如何详悉精细，也不可能表现出人的个性和生活情调，所以为顾恺之所不取。"

的"雪夜访戴"[4]，即是用行为方式来体现"神"。顾氏"以形写神"的意思，就是在于说明其方式，即在于强调是以画人这个方式，而不是以别的什么方式来表现神。原句要说明的问题是：由于是在用绘画这种方式来表现神，不注意形体的"对"，则无法传神，所以"对"这一绘画法则是至关重要的。"以形写神"既非倡导之原则也非批评的对象，其用意仅是指出其表现方式上的规定性。"对"作为形体表现方面的特定要求和重要性，则是顾恺之原文的论点所在。

在上面两个概念的分析中，我们得到一个相同的结论，即"神"只是作为一种不言而喻的最高准则，而"形"则是顾氏所意欲解决的问题。这可否被认为是顾氏三篇画论的一个普遍特征呢？俞剑华等编著《顾恺之研究资料》指出："在三篇画论中关于传神方面的就有二十八条之多，顾恺之对于传神之重视可知。"然而详观列举诸条（见附注）[5]，仅十一则提及"神"字[6]，其中四则主要论形[7]，两则形神并述[8]，其余五则只是言及，各条均未见有关传神的详述。相反，顾氏画论中论形之处则相对具体、详明，如《论画》中"小列女"一则：

> 又插置大夫支体，不以自然。然服章与众物既甚奇，作女子尤丽，
> 衣髻俯仰中，一点一画，皆相与成其艳姿。

"周本纪"一则：

【4】《世说新语·任诞》：王子猷居山阴。夜大雪，眠觉，开室，命酌酒。四望皎然，因起彷徨，咏左思《招隐》诗。忽忆戴安道，时戴在剡，即便夜乘小船就之。经宿方至，造门不前而返。人问其故，王曰："吾本乘兴而行，兴尽而返，何必见戴！"

【5】《顾恺之研究资料》，页106、107：

（一）气韵生动 传神：

1. 迁想妙得。2. 神属冥芒，居然有得一之想。3. 至于龙颜一像，超豁高雄，览之若面也。4. 亦以助醉神耳。然蔺生变趣佳作者矣。5. 其腾罩如蹑虚空，于马势尽善也。6. 居然为神灵之器，不似世中生人也。7. 伟而有情势。8. 巧密于情思，名作。9. 神仪在心，玄赏则不待喻。10. 惟稽生一像欲佳。11. 亦有天趣。12. 太丘夷素似古贤，二方为尔耳。13. 如其人。14. 以形写神。15. 不若悟对之通神也。16. 天师瘦形而神气远。17. 弟子中二人临下，到身大怖，流汗失色。18. 作王良（长）穆然坐答问。19. 而超（赵）升神爽精诣，俯晒桃树。20. 碉可甚相近，相近者，欲令双壁之内，凄怆澄清，神明之居，必有与立焉。21. 石上作孤游生凤，当婆娑体仪，羽秀翼以眺绝碉。22. 作一白虎，匍石饮水。

（二）气韵生动 传神 不足的：

1. 面如银（恨），刻削为容仪，不尽（画）生气。2. 有奔腾大势，恨不尽激扬之态。3. 然蔺生恨急烈不似英贤之慨。秦王之对荆卿及复大闲（又复大闲）。凡此类虽美而不尽善。4. 作啸人似人啸，然容悴不似中散。5. 若长短、刚软、深浅。广狭与点睛之节，上下、大小、醲薄，有一毫小失，则神气与之俱变矣。6. 以形写神而空其实对，荃生之用乖，传神之趋失矣。空其实对则大失，对而不正则小失。一像之明昧。

【6】注释【5】（一）2、4、6、9、14、15、16、19、20 （二）5、6

【7】注释【6】（一）14、15 （二）5、6

【8】（一）16、19

> 重叠弥纶有骨法，然人形不如小列女也。

"重叠弥纶"指形之外部表象的衣褶线条。"骨"是顾氏画论中的重要概念，是与"相法"有关而衍生的一个术语，王充："表候者，骨法之谓也。"（《论衡·骨相篇》）"骨"不是指神，而是指形的那些具有"表候"意义的方面，所以当取"在《论画》中，'骨法'或'骨'就是'形'"（王宏建《试论六朝画家关于现实美的思想》，《美术研究》1981 年第 1 期）的结论。顾恺之"师于卫协"（《历代名画记》），在《论画》中，顾对卫协"北风诗"议论最多，正是在这一则顾恺之对形作了专门论述：

> 美丽之形，尺寸之制，阴阳之数，纤妙之迹，世所并贵。

在"北风诗"一则中，即使是讲"神仪在心，而手称其目者，玄赏则不待喻"，也是在主张心手相凑，画出目之所见而不要眼高手低，才能达至"玄赏"境界。在另一篇画论《魏晋胜流画赞》中顾又说：

> 若轻物宜利其笔，重宜陈其迹，各以全其想。譬如画山，迹利则想动，伤其所以嶷。用笔或好婉，则于折楞不隽；或多曲取，则于婉者增折，不兼之累，难以言悉。轮扁而已矣。

又：

> 写自颈已上，宁迟而不隽，不使远而有失。其于诸像，则像各异迹。

又：

> 竹、木、土，可令墨彩色轻，而松、竹叶醲也。凡胶清及彩色，不可进素之上下也。若良画黄满素者，宁当开际耳。犹于幅之两边，各不至三分。

等等，均是关于各种形体的描画问题。《画云台山记》通篇皆尽对自然形态的描述，其中论"神"仅两见，即：

> 瘦形而神气远。

和

> 神爽精诣，俯眄桃树。

且均与形并论。

从现存顾恺之画迹的摹本看，对形体的处理相当严谨，不见先秦帛画与汉魏墓室绘画中那些潇洒飞扬的线条。最早评论顾恺之的理论家是齐梁时期的谢赫，谢兼擅绘事，论艺不趋时势。他认为顾氏"格体精微，笔无妄下。但迹不逮意，声过其实"（《画品》）。其后的姚最不满谢评，曰："至如长康之美，擅高往策，矫然独步，终始无双。有若神明，非庸识之所能效，如负日月，岂末学之所能窥？荀、卫、曹、张，方之蔑矣，分庭抗礼，未见其人。谢云声过于实，良可于邑，列于下品，尤所未安。斯乃情抑扬，画无善恶。始曲高和寡，非直名讴，泣血谬题，宁止良璞？"（《续画品》）然而除了姚论本身"斯乃情抑扬"之外，并无谢赫的那种具体事实和理性分析可令人服膺。唐代张彦远也认为"详观谢赫评量，最为允惬，姚李品藻，有所未安"（《历代名画记·叙师资传授南北时代》）。其他文献记载，如孙畅之《述画记》说：顾恺之"画冠冕而亡面貌"也与所谓顾画"不点目精"相吻合，这只能表明其对这一部分形体的重视和惟恐失误之心理状态，因为"不点目精"本身并无传神可言，与顾氏主张手揖眼视要有所"实对"的要求相悖。这些迹象表明，顾恺之在绘画理论上提倡重形，并付诸艺术实践。这是随着时代转换，两汉艺术的造型观念（详拙文《论两汉论画文献中形的观念》）在尚法自然的魏晋艺术中所呈现出的问题，势必得到艺术家的关注与调整的必然过程。

那么"神"的概念在顾氏画论中多次出现又说明了什么问题呢？关于顾恺之"阐述了绘画的艺术价值在'传神'，而不在'写形'的理论，他的'传神论'标志着中国绘画的彻底觉醒，并成为中国绘画不可动摇的传统"（陈传席《六朝画家史料》，页112）这种看法，为什么会成为一种极具普遍性的观点呢？一个富于启示意义的现象是，类似论点大多以强化魏晋玄学思潮的背景入手，进而大量征引相关史料来证明顾氏提出传神论的合理性。这确是一个应该重视的依据。玄学鼎盛之魏晋，文人士大夫尽数卷入这一时代潮流。作为当时名流的顾恺之，出身世家，一生在与士族官宦交往，无疑投身这种时尚。从另一方面讲，除此之外也别无选择，南朝梁释慧皎有曰："若寡德适时，则名而不高。"（《高僧传·序》）颇富声名的顾恺之，当然不一定"寡德"，但必须"适时"。他精擅处世保身[9]，其诗吊桓温曰："山崩溟海竭，鱼鸟将何依！"（《晋书》）人尚如此，顾对于"玄风独振"的时世，更是非"依"

【9】顾一生事桓氏两代，善于保身之道，所谓"妙画通灵，变化而去，了无怪色"，"引叶自蔽，信不见已，甚以珍之"（《晋书》卷九十二《文苑·顾恺之传》）都是他"痴黠各半"的处世之道。只有精擅此道，桓玄败后被诛，顾才可能脱然无累，翌年又升"散骑常侍"（同上）。

不可。所以，"神"在顾氏画论中作为至上的标准是时代使然，难于回避的。然而问题在于顾恺之是画家而非哲学家，他要面对艺术实践中的具体操作问题，不能以一种"玄者，无形之类"（张衡《玄图》）的态度论述造型艺术。他所选择的方式是，以神为最高境界，然后强调既是"以形"写神，则当重形，否则无法传神。就是在这样一个框架之内，顾恺之完成了画论史上关于形体描绘的空前详尽的探讨。

尽管顾恺之是由于传神的只言片语而被推上画论史的不朽地位，尽管后人据此又提出许多有价值的艺术理论，然而顾氏画论在当时的重要意义并不在于它所继承的重神论的传统思想，这种思想在晋宋其他画论中有更加充分的表述（详后）。顾恺之画论展示了艺术家论画与先秦两汉诸子论画的本质区别，这一点具有特别意义。他在"得意忘形"的历史氛围中论证形体要素的方式，提示我们去观察画论中的观点哪些提法仅是时代因素的折射而艺术家自己并无意详论，哪些则是艺术家己见的刻意阐发，从而能在共性的历史条件下，把握特定画论的具有个性倾向的论述主旨，找到其与原文表述相符的历史价值，避免以探讨时代思想背景的结论简单地取代画论研究过程的特殊性。在这方面，画论作者以何种身份参与论画，是尤为不应忽视的前提条件。

（二）

晋宋之际的宗炳（公元 375—443）所著《画山水序》中提出了"以形写形，以色貌色"的观点，被认为"显然是很重肖形的"，"非常重视对于形似的追求"[10]，于是引出一个耐人寻味的问题，那就是宗炳的艺术观点是否与其哲学观点南辕北辙？因为在六朝的画论家中，宗炳又以其参与当时的"形神之辩"而在哲学史上闻名。他与无神论者何承天（370—447）书信往返的论辩，及其撰著的长篇论文《明佛论》，都体现出他系统地承袭和阐发了慧远（334—416）的"形尽神不灭"的思想。《宋书》载其曾"下入庐山，就释慧远考寻文义"[11]。《明佛论》中也讲："昔远和尚澄业庐山，余往憩五旬，高洁贞厉，理学精妙，固远流也。其师安法师，灵德自奇，微遇比丘，并含清真，皆其相与素洽乎道，而后孤立于山，是以神明之化，邃于岩林。骤与余言于崖树涧壑之间，暧然乎有自言表而肃人者。凡若斯论，亦和尚据经之旨云尔。"都可揭示出宗炳复杂的哲学思想中的佛学渊源和与其相关的形神观的理论背景。我们且看宗

【10】此论见于郭因《中国古典绘画美学中的形神论》，页 7；《中国绘画美学史稿》，页 31、33。多有从此说者。
【11】《宋书·宗炳传》。

炳一些相当清晰的表述："神非形作，合而不灭，人亦然矣。神也者，妙万物而为言矣。若资形以造，随形以灭，则以形为本，何妙以言乎？夫精神四达，并流无极，上际于天，下盘于地，圣之穷机，贤之研微……而形之臭腐，甘嗜所资，皆与下愚同矣。""神不可灭，则所灭者身也。"（《明佛论》）"精神极，则超形独存。无形而神存，法身常住之谓也。"（《答何衡阳书之一》）"今人形至粗，人神实妙，以形从神，岂得齐终？"（《答何衡阳书之二》）而宗炳此种显而易见的重神轻形思想，怎么可能会在《画山水序》中一变而为"强调形似"的观点呢？《序》文有一个很重要的行文特点，即通篇文字内容有着十分连贯而系统的内在逻辑性，这成为对于个别语句的最好诠释。

《序》的开篇部分并不如同晋宋其他画论那样直接进入绘画这一主题，而是用了相当篇幅谈论山水而不是山水画：

> 圣人含道暎物，贤者澄怀味像。至于山水，质有而趣灵，是以轩辕、尧、孔、广成、大隗、许由、孤竹之流，必有崆峒、具茨、藐姑、箕首、大蒙之游焉，又称仁智之乐焉。夫圣人以神法道，而贤者通；山水以形媚道，而仁者乐。不亦几乎？

这是一段以尊道兼儒观点对山水的阐述，限于本文论题，不遑详析。但是我们可以从篇首这段文字看出，宗炳关于山水的认识方法主要是源于其哲学上的形神观。[12]

宗炳接着谈到的关于他本人从事山水绘画的原因是值得重视的问题：

> 余眷恋庐、衡，契阔荆、巫，不知老之将至。愧不能凝气怡身，伤跕石门之流。于是画象布色，构兹云岭。

【12】有论者以为这段论述"显然是顾恺之'以形写神'的原则在山水画上的扩展"（李泽厚、刘纲纪《中国美学史》卷二，页518）。然而宗炳"山水以形媚道"，同人物画重传神一样，显然当属关乎魏晋玄学本质的"人与自然融合"之追求，是魏晋时尚相辅相成的两个侧面。顾氏画论并不出自仅重人伦鉴识、以孝廉察举的汉魏，而是与《画山水序》同属玄学成熟的晋末，这一时代关涉人与自然关系的记述比比皆是：孙绰《庚亮碑文》曰："公雅好所托，常在尘垢之外……方寸湛然，固以玄对山水。"（《世说新语·容止》）《宋书》卷六十七《谢灵运传》载谢"寻山陟岭，必造幽峻。岩障千重，莫不备尽登蹑"。顾恺之亦有论山川之美的名句："千岩竞秀，万壑争流，草木蒙笼其上，若云兴霞蔚。"（《世说新语·言语》）名士放情林壑，实始自庄学，其中人与自然这一主题在玄学发展中是作为一个整体被接受下来，不存在分野和过渡的事实。在绘画思想与实践中的体现也是同步的，史载顾氏时代已有相当数量的山水画问世，且已"林木雍容调畅，亦有天趣"（顾恺之《论画·嵇轻车诗》），并无"神由人物画被应用到山水画中来"的承转、移植的过程。

宗炳虽与顾恺之同为名士，但生活轨迹迥异。史载宗炳自晋入宋，曾数次辞召不就，而是"栖丘饮谷，三十余年"（《宋书》）。从上引一段话看十分清楚，宗炳本为眷恋山水之游，但后来迫于"老"与"伤"，"于是"作画。近乎同时代的沈约（441—513）《宋书·隐逸传》中的记载值得引起注意，在传记的一段人物基本特征的概述中，只是说宗炳"妙善琴书，精于言理，每游山水，往辄忘归"，并无唐代张彦远《历代名画记》（约847年作）中"善书画"一句，唐时所撰《南史》中"妙善琴书、图画，精于言理"，显然是李延寿在沈约原文上增添"图画"二字。沈约对宗炳的这个评价与沈在《宋书》记王微时，开篇即冠之"无不通览，善属文，能书画，兼解音律、医方、阴阳术数"是有所不同的。沈约提及宗炳绘事只是在事迹的最后，这样记载："好山水、爱远游，西陟荆、巫，南登衡岳，因而结宇衡山，欲怀尚平之志。有疾还江陵，叹曰：'老疾俱至，名山恐难遍睹，唯当澄怀观道，卧以游之。'凡所游履，皆图之于室，谓人曰：'抚琴动操，欲令众山皆响。'"这与《序》中宗氏自叙大致相同，都说明这样一个问题，即宗炳并非为绘画而远游，而是为"好山水、爱远游"而画。"凡所游履，皆图之于室"是由于"老疾俱至"这样的原因所造成，绘画这种以"卧游"代"游"的方式，不过是不得已而为之。相反，在研究中颠倒二者，将宗炳"游"与"画"的关系解释为："要'以形写形'就要认真观察真实的山水，要深入。宗炳说'身所盘桓，目所绸缪'，才能'以形写形、以色貌色'。闭门造车是出不了优秀作品的，所以宗炳'西陟荆巫，南登衡岳'，'凡所游历，皆图于壁'……深入生治亦不能畏惧艰苦，宗炳'老之将至'时，'愧不能凝气怡身'，但他仍然'伤跕石门之流'，还'画象布色，构兹云岭'。"（陈传席《六朝画论研究》，页103）这是导致无法正确把握宗炳的思想脉络，特别是造成"以形写形"的说法"比较费解"甚至误解的关键所在。澄清宗炳是否具有以及在什么程度上具有画家身份，是能否深入其论画思想的一个至要的前提。

宗炳第三段文字始论及山水画本身，其曰：

> 夫理绝于中古之上者，可意求于千载之下；旨微于言象之外者，可心取于书策之内。况乎身所盘桓，目所绸缪，以形写形，以色貌色也。

其意为，那些已经不传的古人的道理尚可在千载之后以意求得，那些已经隐没的要义都能从书策中领悟，更何况这些我们自身就盘桓其中，满目皆是的

山水了，而要做的只不过是用一种形色（指画面形）来画出另一种形色（指山水之形）罢了。从原文可以看出，"以形写形"只是对绘画活动性质的形容，并且与"夫理绝于中古之上者，可意求于千载之下；旨微于言象之外者，可心取于书策之内"两句构成一种难度之比较，意在说明绘画本身并不复杂。这里不存在"主张形似"或是"实际上就是提倡写生"（陈传席《六朝画论研究》，页 103）的意思。

且夫昆仑山之大，瞳子之小，迫目以寸，则其形莫睹。迥以数里，则可围于寸眸。诚由去之稍阔，则其见弥小。今张绡素以远暎，则昆、阆之形，可围于方寸之内。竖划三寸，当千仞之高；横墨数尺，体百里之迥。是以观画图者，徒患类之不巧，不以制小而累其似，此自然之势。如是，则嵩、华之秀，玄牝之灵，皆可得之于一图矣。

宗炳这段文字是选择了一个最为简单的常识作为推论的譬喻，即所谓绘画"制小"而不"累其似"。这个逻辑就是：人的眼睛如此之小，近观昆仑那样的大山就无能为力，解决的方法就是离远一些，山则显小。如此，小的画面即可映现出大的景物。画面上不是用竖画三寸就代表千仞之高、横画数尺就代表百里之遥了吗？观画者只关心画得巧妙与否，是不会有人认为画面形制之小可影响形似的效果，这是很自然的道理[13]。宗炳就是依据这种逻辑，喻示出理应对"以形写形"后的画面所产生的转化与象征加以认可的观点。"精于言理"的宗炳以这种令人易于接受的简单事实，建立起其立论的逻辑基础，在此之上，宗炳才阐发了他意欲表达的艺术的观点："如是，则嵩、华之秀，玄牝之灵，皆可得之于一图矣。"就是说，中岳嵩山（位于河南登封县北）与西岳华山（位于陕西华阴县南）的秀美，衍生天地万物[14]之灵气，都可画在一幅画里。《画山水序》中这段文字的意图所在，成为把握全篇文章主旨的关键，因为误解多由此生。误解并不在个别字句的释义，而是其总体意图。从个别字句看，确属一些绘画方法的记述，但其总体意图并不在于讲授如何

【13】"自然之势"解，依李福顺说。参见《宗炳〈画山水序〉》注释，《朵云》第 6 集。
【14】《老子》："谷神不死，是谓玄牝，玄牝之门，是谓天地根。"

作画【15】，而是通过一些绘画的基本原理，揭示画面摹写自然后不可避免的转化，是符合自然界自身变化规律以及人们欣赏习惯的。从而为画面形中的人为因素，特别是为"嵩、华之秀，玄牝之灵，皆可得之于一图"这种主体意识在移形入画过程中的变易、剪裁和提炼作用所具有的合理性，提供论据。

那么如何获取观赏效应呢？宗炳认为仍然是主体的作用。他在接下去的论述中表达了通篇之主题：

> 夫以应目会心为理者，类之成巧，则目亦同应，心亦俱会。应会感神，神超理得。虽复虚求幽岩，何以加焉？又，神本亡端，栖形感类，理入影迹，诚能妙写。亦诚尽矣。

其含义为，如果将目之所见去以心会悟作为绘画法则【16】，作品就会巧妙，于是在观赏时也能引起同样的"目应""心会"。这"应"与"会"同神相感通【17】，既然能得到神、理，就是再去诚心地追求山水之形，又能多得到些什么呢？再者，神本来是无形的，只是通过寄寓于形中并以感通的方式和"应目会心"的法则与绘画活动发生联系。宗炳的论述目的十分明确，就是在"以形写形"这种艺术活动中，绘画者与观赏者的主体作用是居于主导地位的。

《序》的结尾恰如开篇，宗炳再次游离画论的范围之外，回到人与自然的这个题目，但这一头一尾，呼应而不重复，前面申明要义，后面是具体措施；前面是圣贤之迹，后面是笔者所为：

> 于是闲居理气，拂觞鸣琴，披图幽对，坐究四荒，不违天励之藂，

【15】详观原文，"竖划三寸当千仞之高，横墨数尺体百里之迥"在这里的意义，是宗炳择取一个众所周知、无可非议的简单例证，作为逻辑推理的手段。本义中没有训导画家要"讲究透视原理、大小比例的表现方法"（郭因《中国绘画美学史稿》，页31）的意思。而且被广泛著文称道的宗炳对于透视法则的理论贡献，也就是在一篇专门画论中告诉别人：近观不成，离远一些，物体就会显得小了这么一种发现，即使早在5世纪也恐过于简单。如此认知水平和观察能力，与一些如东晋天文学家虞喜发现"岁差"现象、祖冲之（429—500）推算的圆周率数值等等中国当时的科学文化成就相较，极难协调。宗炳不过是列举基本常识作为论证之比喻，意义仅此而已。不应脱离全篇逻辑背景而片面强化宗炳行文中述及的绘画方法，从而把《画山水序》当作"画山水法"。

【16】关于"理"的范畴可参阅拙文《论先秦论画文献中形的观念》的有关部分。

【17】"感"在宗炳著述中有如下用法：

——"所谓感者，抱升之分，而理有未至，要当资圣以通，此理之实，感者也。……津梁之应，无一不足，可谓感而后应者也。"（《明佛论》）

——"尧则远矣，而百兽儛德，岂非感哉？则佛为万感之宗焉。"（《明佛论》）

——"……感灵而作，斯实不思议之明类也。"（《明佛论》）

独应无人之野。峰岫峣嶷，云林森眇，圣贤于绝代，万趣融其神思。余复何为哉？畅神而已。神之所畅，孰有先焉。

这里的"披图幽对"，有"闲居理气""拂觞鸣琴"相佐，证明画面形的意义只是作为一种提示，它同宗炳觞中之酒、琴鸣之音，作用无异，只是宗炳去冥想那种天地万物、神明圣贤浑然若一之超然境界的媒介。

宗炳《画山水序》全篇文字是为有机有序的整体，把握其连贯的内在逻辑性论证过程，是避免以偏概全的科学方法。宗炳在形的观念中强化了主体作用，与其哲学上的形神观以及参与绘画活动的身份、原因和目的，都有着必然的联系。而这种特征，对宗炳的绘画实践，特别是对"形"的表现也会产生相应的影响。这一点在谢赫《画品》中得到了清晰的印证，谢赫将宗炳置于最后的第六品，其评曰："炳明于六法，迄无适善。而含毫命素，必有损益，迹非准的，意足师效。"就是说，宗炳虽明于"六法"，然而始终未能适其善，只要挥毫作画，不是过了，就是不及。其作品达不到某种准确的标准，然而作品的"意"是足可师效的。这一评价显然是合乎逻辑的结果。然而300年后，唐末的张彦远在这一点上与谢意见相左："既云必有损益，又云非准的；既云六法亡所遗善，又云可师效，谢赫之评，固不足采也。且宗公高士也，飘然物外情，不可以俗画传其意旨。"在张看来，谢赫提供了一个矛盾的评价，所以不能接受。然而从"飘然物外情"（张也在《历代名画记》中记载了宗炳七幅作品，当是看过原迹的）这样一种理解看，张、谢对宗炳的评价并无原则上的不同。矛盾的产生显然是在"应目会心"过程中出现了某种程度上的差异，这种结果恰恰是源于不同的时代导致了不同的观赏者主体方面的思想情感的变化，而又是以画面上无从客观把握的形，去引导这种变化万千的心理机制，使其发生感应，其效果的不确定性则是必然的。这种现象的意义在于，形的观念中的主体作用，实际上是思想、时代、经历、个性及修养等条件相异或转换所形成的不稳定因素，并造成其与客体方面相互关系的不断变化和发展，从而在中国绘画创作与鉴赏中，成为一种影响久远和富于生命力的结构。

二、王微论画的意义

晋宋画论中形的观念最重要的发展，是王微（415—453）的《叙画》。

两汉时，"形"的概念已经分化出自然物象与艺术形象两个层次（参阅拙文《论两汉论画文献中形的观念》），《叙画》则是在此种认识基础上，引导出晋宋画论发展的又一趋向：对于绘画艺术载体（即画面形）自律特征的关注。

依据现存文献材料，中国专门画论的出现较中国专门书论的出现晚了约两个世纪。东汉时，崔瑗（78—143）《草书势》已经具有完整的书论形态。自东汉至西晋，书论已经详尽地渐次涉及了书法发展源流、创作与鉴赏的主体意识以及书法形式美的特征。这种成熟和定型化，可以说在东西晋之交时已经完成，其后卫铄、王羲之的工作只是集中于意义的衍生和具体内涵的阐明，而此时以顾恺之为标志的专门性画论才刚刚出现。这种现象可以排除文献遗存方面的偶然性，因为其认识与思考的深化程度，也可显示出书、画理论同步发展的可能性极小。正是由于这样的背景与基础，王微在中国画论史上完成了极具开创意义和影响深远的工作，即建立画面形式自律的认识基础。它源于书法形式美的认识方法，构成了与象形相抗衡的第二体系，从此画面形象的衡量标准从未摆脱形式自律因素的制约。

王微的《叙画》由于是给颜延之的复信，所以开篇就表现出明确的论述针对性：

> 辱颜光禄书。以图画非止艺行，成当与《易》象同体，而工篆隶者，自以书巧为高。欲其并辩藻绘，核核其攸同。

这段文字不仅透露出当时存在的一种绘画低于书法的观念是王文批评的指向所在，更重要的意义在于它为我们明确提供了王微画论是与书法观念相关联的正确思路。年轻的王微不同于宗炳委婉的行文风格，而是率先鲜明地亮出他要论证的观点就是书、画价值相同。从王微下面的文字中可以看出，将画面形象视为实用性或记录性这种僵化的曲解，是当时轻视绘画的理由：

> 夫言绘画者，竟求容势而已。且古人之作画也，非以案城域，辨方州，标镇阜，划浸流。

从分析早期绘画思想[18]和王微"且古人之作画也，非以……"之论看，这种看法不具一贯性，很可能是当时出现的一种歧见。不言而喻，书法理应与实

【18】参阅拙文《论两汉论画文献中形的观念》《论先秦论画文献中形的观念》。

用的记录功能更有不解之缘，然而从崔瑗《草书势》有关书法形态美的认识联系汉末赵壹《非草书》中有关出现专以研习为务，"钻坚仰高，忘其疲劳，夕惕不息，仄不暇食，十日一笔，月数丸墨，领袖如皂，唇齿常黑。虽处众座，不遑谈戏，展指画地，以草刿壁，臂穿皮刮，指爪摧折，见腮出血，犹不休辍"的书家来看，书法在东汉已经超越了实用功能，进入艺术领域。魏及西晋，摆脱了实用功能的书法艺术，其迅速成熟的理论成就几乎全部集中在形式美的认识深化上，建立起以形式自律为基础的一系列包括形体象征、表意传神的形式法则（详后）。这种情况很可能导致对于尚未理论形态化的绘画产生一种排斥性，暂时出现一种本与传统绘画思想无涉的有关绘画性质的误解。然而从历史逻辑看，这恰好为绘画载体自身的理论建立，提供了难得的机遇，因为人们不得不检讨这样的问题，即画面形与客观自然界形体以及画家主观意识的关系。

　　史载王微兼擅书、画。（《宋书》）王微在绘画上的自信则是缘于思考与悟性，他"与友人何偃书曰：吾性知画，盖鸣鹄识夜之机，盘纡纠纷，咸纪心目。故山水之好，一往迹求，皆得仿佛"。（《历代名画记》）王以"鸣鹄识夜"自喻，显然将其绘画成就归功于记忆、感受一类的心理能力。他虽与宗炳同属隐士，"素无宦情"（《南史》），但又有很大不同。宗炳以游历山川擅名，而王微"常住门屋一间，寻书玩古，如此者十余年"（《宋书》），"遂足不履地，终日端坐，床席皆生尘埃，唯当坐处独净"（《南史》卷二十一《王弘传》）。这不能不使王微较宗炳在画面形而不是自然界的客观形方面更有思考的优势。而当这些与其书、画兼能的特点结合，就形成了王微论画的显著倾向。在《叙画》中，王微论形的最重要和最有概括性的一句话，就是接下去所讲的：

　　　　本乎形者融灵，而动者变心。[19]

[19] 此句明代毛晋的汲古阁《津逮秘书》作："本乎形者融灵而动者变心。"《王氏书画苑》和《佩文斋书画谱》作："本乎形者融灵而动变者心也。"本文依《津逮秘书》本。

关于几个刻本可靠性的问题，本已有共识。如秦仲文、黄苗子点校《历代名画记·简介》："王氏画苑本和毛本略有异同之处，但王本原刻错字甚多，不足采据。"陈传席、吴焯译解校订《画山水序·叙画·前言》："关于这两篇画论的版本，一般认为明代毛晋的汲古阁《津逮秘书》本较好。"故诸家点校本多采择毛氏汲古阁《津逮秘书》为底本，但又惟此句多误依王本。

此句的标点断句多异，主要有：

1. 徐复观："本乎形者融灵，而动者变心。"（《中国艺术精神》，页209）

2. 俞剑华："本乎形者融，灵而动变者心也。"（《中国画论类编》，页585）

3. 陈传席："本乎形者融灵而动变者，心也。"（《画山水序·叙画》，页3）

"本乎形者融灵"常与宗炳"山水以形媚道"相提并论[20]，然而就画学思想研究的层面来讲，二者是有深刻区别的。宗炳"山水以形媚道"指的是客观自然界的形[21]，而王微"且古人之作画也……本乎形者融灵"，已经有十分明确的"作画"前提限定，是指画面之形的绘画艺术载体，这从王文后面的论述中亦可证实。区别画面形与自然之形的意义何在？"且古人之作画也……"已经说明王微的思考显然基于对前人的传统思维模式的理解，这种思维特征[22]作为认识的基础，使中国绘画的画面形与自然之形不作等量齐观。这也是王微探讨绘画艺术载体自身形式法则的基点。"形者融灵，动者变心"是这种形式法则完整的基础、方式、目的之总和。这句话的重要性，通过王微其后的全部论述逐一涉及这句话的基本思想而体现出来。王微首先以"形者融灵"确立绘画活动的艺术特质，然后王微提出了一个重要概念"动"。这个王文中三次涉及的概念是"灵"得以抒发的方式，故是王微画论中形式法则的关键。在静态艺术中寻求"动"态，已经可以看到书法形式美的启示，因为在汉魏之交，钟繇（151—230）在前人形式美感的论述基础上，提出了一种基于用笔的"流美"论。他说："岂知用笔而为佳也，故用笔者天也，流美者地也，非凡庸所知。"这里我们借引一段论述来阐释这个问题："钟繇以'流美'来说明书法美的特征也是颇有见地的，书法美是一种动感的美，它随着笔墨的运动而形成，故曰'流美'。钟繇对书法美学的认识抓住了书法艺术的基本特征，与当时出现的以自然物的运动来刻画书体、书势的风气是一致的。"（王镇远《中国书法理论史》，页28）尽管钟繇的话是辑录在宋人陈思《书苑菁华》里却无更早的记载，从而存在文献方面的疑问，但从历史角度观察这个问题，这个结论依然成立。时至两晋，大量涉及"书势"论的著述之中，书法形式的动态美理论触目皆是，已经成为书法的形式表现力最优越的因素之一。其原因在于："书法家之表现感情个性自然无法靠'应物象形'，而只能凭借点画按一定形态、一定书体结构以及章法行气运动而形成的节奏律动的轨迹。对于书法家来说，书势是表达书意的关键，对于观赏者来说，书势是领略书意的纽带。一个懂得中国书法真谛的观赏者，也正是靠自己的生活经验与心理经验，通过把握这一称为书势的节奏律动去进行自由想象，进而领会一件看似静止的书法作品的内涵。"（薛永年《魏晋南

【20】持此论者如：叶朗《中国美学史大纲》，页210。

【21】从宗炳原文看，"山水以形媚道"是指山水而非山水画，与"以形写形"的第一个"形"字是有区别的。详前。

【22】参阅拙文《论两汉论画文献中形的观念》。

北朝的书法理论》，《美术研究》1984 年第 3 期）王微在画面形的论述中提出"动"， 正是将绘画的形式感与书法形式感相提并论，也就是他前文中所说"欲其并辩藻绘，覈其攸同"。最后的"变心"是王微此种"灵""动"的绘画形式所达至的目的和效应，是指欣赏者的情感活动。"变"也是体现流动的概念，不能简单理解为"'变心'即改变人的心情，譬如一个的心情本来是平静的，看到一幅好画变得激动起来，这就叫做'变心。'"（陈传席《六朝画论研究》，页 152 ）"变"在中国古代观念中是表示一个相当的时间过程中不断转化的概念，如《易·系辞下》曰："易穷则变，变则通，通则久。"又曰："变通者，趣时者也。"《荀子·解蔽篇》："夫道者，体常而尽变，一隅不足以举之。""变"与"常"形成哲学上的对偶范畴，而"变"的一方主要是生命力与活力之表现。王微的"变"就是重视这种流动性，而不是一种状态转化为另一种状态的一次性替代关系。其所谓"变心"，就是指情感思绪在一个时间过程中起伏转移所呈现的一种境界。

围绕这句话的观点，王微的具体论证与书法用笔更是密切相关：

> 灵亡所见，故所托不动；目有所极，故所见不周。于是乎以一管之笔，拟太虚之体，以判躯之状，画寸眸之明。

王微认为自然界与人的生理之局限性是何以从事绘画活动的原因。与宗炳从画面去联想自然界的方法相反，王认为由于神是寄托在自然界因而是展现不出的，所以就没有那种能够"变心"的"动"，置身自然界用眼睛观察也是有限的，于是就通过画笔来创造出一种画面形式[23]，其具体操作是：

> 曲以为嵩高，趣以为方丈。以叐之画，齐乎太华，（以）枉（柱）之点，表夫龙准。眉额颊辅，若晏笑（笑）兮；孤岩郁秀，若吐云兮。

前句中形式法则的具体规定性源于东汉赵壹《非草书》的书法理论，这已为学界所证。"曲"（曲折之线条）、"趣"（通于趋，指急促的行笔）、"叐之画"（叐与拔通，指猝然突起之笔画）、"柱之点"（沉着有力的点），均是书法用笔的具体形式。[24]后句对于形式感的拟人化形容是书论惯常之表述

<hr>

【23】与本文论题无关的释义从略。
【24】此推论可见于李泽厚、刘纲纪《中国美学史》卷二，页 528—530；陈传席《六朝画论研究》，页 153、154；徐复观《中国艺术精神》，页 209、210。

方式，如东汉蔡邕《笔论》中的"为书之体，须入其形，若坐若行，若飞若动，若往若来，若卧若起，若愁若喜，若虫食木叶，若利剑长戈，若强弓硬矢，若水火，若云雾，若日月，纵横有可象者，方得谓之书矣"。王微的画面形已超越单纯的象形、象征因素，而在理论上具有表意功能的形式自律性。他认为正是这种形式表现力的某种作用才造就了所谓的"动"：

> 横变纵化，故动生焉；前矩后方，〔故形〕出焉。

这句话与前面的"形者融灵，而动者变心"相呼应。据"变""动""灵""形"四个对应关系，又据"灵亡所见，故所托不动；目有所极，故所见不周"的句式，疑脱"故形"二字【25】。此处的"形"有"前矩后方"作为前提，矩为画方之工具，此处喻指画家依据心中既定法则去完成画面形，恰是就"融灵"这一心理过程而言。所以王微的绘画载体之形，实际上包括了他所规定的"灵""动"两个要素。"灵"基本上是传统思想观念的继承，而"动"是王微赋予形的一种以具体用笔规则为内容的、具有自律特征的、富于情感象征性质的表现形式。这显然是王微所认为的绘画艺术的要素所在。

> 然后宫观舟车，器以类聚；犬马禽鱼，物以状分。此画之致也。

然后加以点缀，便完成了王微"此画之致也"的理想画面。《叙画》最后一段则是王微对上述画面所产生的观赏效应，即所谓"变心"所作的描述。

> 望秋云，神飞扬；临春风，思浩荡。虽有金石之乐，珪璋之琛，岂能髣髴之哉！披图按牒，效异山海。绿林扬风，白水激涧。呜呼！岂独运诸指掌，亦以明神降之。此画之情也。

"此画之情也"限定了是在描述画面本身诉诸观者的效应。"望秋云，神飞扬；临春风，思浩荡"也特指画面景物，"秋云"出自"孤岩郁秀，若吐云兮"，"春风"出自"绿林扬风，白水激涧"，二者均取自王微创造的画面形象。在这段动情的描述中，王微选择"秋云""春风""扬风"之"绿林""激涧"之"白水"这些变幻无常的自然形态，也说明"动"是王微形式美感最重要

【25】徐复观认为脱字系"其形"；李泽厚、刘纲纪《中国美学史》从；陈传席认为应是"则形"。可参阅。

的表现内容，其可使"神"与之"飞扬"，"思"随之"浩荡"，以致达到"变心"所呈现的那种心理流程。画的"情"与"致"，是王微区划出的绘画艺术活动的两个过程，其"变心"的"画之情"生发于"灵动"的"画之致"。《叙画》通篇体现出关于绘画载体自律特征的全面思考和完整的理论形态化。

晋宋三家画论中形的观念各以其侧重向客体、主体和载体三方分化，其中以王微的形论最为重要。他与顾恺之的相同点是同以重形而区别于宗炳，但注重的方面不同。顾氏侧重绘画的客体，强调传神必须通过精确描绘对象。顾在画论中也重视画面形，但目的是获取自然界形体的合乎其自身性质的再现，画者加工的成分也是为更好地表现客体；而王微所重之形是绘画载体本身，他的画论是集中于画面的合乎传统观念和具有自律性的形式法则。由于王微以书入画的思维轨迹，画面形象的表现不再是客观自然界形体的再现，而是移用已从自然界中完全抽象出来的书法形式及其律动，其功能不仅是象征自然界，更是象征人们从自然界中怀获的感受，并通过特定的程式象征具体的事物或事物的意义，从而为画面形象及形式建立起具有自足意义的规定性。王微与宗炳的共同之处在于均以侧重主体意识而区别于顾恺之，但他们重视主体又是通过对于形的不同态度体现出来的。宗炳的论述集中于主体感悟画面时应具备的心理基础、条件和状态；而王微的主体意识则完全是通过载体表现出来，注重画面特定的图式如何以自身的运作调动主体的情思，而不是主体意识本身如何运作才能从画面上有所感悟。宗炳重主体意识是欲其通过自然界体现出来，画是主体与自然界感通的中介；而王微的主体意识是直接体现于画面之中的，自然界只是构成画面图式的素材。

本文原载于《美术研究》1992 年第 4 期。

王春辰

河北宣化人，1964 年生。2007 年于中央美术学院人文学院获博士学位。

现为中央美术学院教授、中央美院美术馆副馆长。曾任 2012 年美国密歇根州立大学布罗德美术馆特约策展人、2013 年第 55 届威尼斯国际艺术双年展中国馆策展人。英国学刊《当代中国艺术杂志》副主编、德国斯普林格出版社《中国当代艺术丛书》主编、2015 年英国泰特美术馆访问研究员。2009 年获"中国当代艺术批评奖"。

研究方向为现代美术史及当代艺术理论与批评研究。著作有《艺术介入社会》《艺术的民主》和《图像的政治》。译著有《1940 年以来的艺术》《艺术的终结之后》《美的滥用》《1985 年以来的当代艺术理论》《艺术史的语言》《艺术简史》等。

策划大型展览："透视：中国当代艺术展"（2008）、"CAFAM 双年展"（2011）、"观念维新——中国当代摄影简史"（2012）、"变位——中国艺术方式的威尼斯显现"（2013）、"Future Returns: Contemporary Art from China"（2014）、"Fire Within：A New Generation of Chinese Young Women Artists"（2016）等。

格林伯格能否成为我们的参照

王春辰

格林伯格对于中国的艺术而言是一个很好的话题，但也是一个复杂的话题。格林伯格在美国的现代艺术历史上被公认为是最重要的艺术批评家，[1]他被介绍到中国大陆，已有二十多年的时间，[2]但格林伯格是否已构成了我们的艺术理论来源之一，或能否与中国的艺术现实吻合起来，事实上，这是一个理论的距离与现实的距离的问题。

一、理论模式

任何一种外来的理论作为理论，都可以在中国找到适用的对象和领域；但中国是否具有这样的艺术现实的背景则不一定全部符合。我们知道，格林伯格将现代主义的批评始于康德，以自律、超验为旨归，甚至认为康德是第一个现代主义者。[3]他把现代主义与始于康德的"自我批判倾向（self-critical

【1】弗雷德·奥顿与查尔斯·哈里森编《现代主义、评论、现实主义》，崔诚等译，上海人民美术出版社，1991年，页27。该书英文版（*Modernism, Criticism, Realism*）出版于1984年。

【2】格林伯格的第一篇中译文《走向更新的拉奥孔》（易英译）于1991年发表于《世界美术》第4期上，同年上海人民美术出版社翻译出版的《现代主义、评论、现实主义》论文汇集一书中收录了格林伯格的一篇不算重要的文章《艺术评论家的怨言》，在国内艺术批评界没什么影响。之后又陆续翻译了他的另两篇重要文章《现代主义绘画》（《世界美术》1992年第3期，周宪译）和《前卫艺术和庸俗文化》（《世界美术》1993年第2期，沅柳［易英］译）。最早介绍到抽象表现主义与格林伯格的名字的是1986年《世界美术》第1期罗世平发表的文章《美国抽象表现主义批评家述评》。国内第一篇研究格林伯格的硕士论文是冷林的《格林伯格美学思想初探》（发表于《世界美术》1993年第4期、1994年第1期）。台湾在1993年出版了格林伯格《艺术与文化》，成为汉语艺术批评家当时阅读格林伯格的唯一读物，大陆版的《艺术与文化》迟至2009年于广西师范大学出版社出版。有一本研究格林伯格以及美国抽象表现主义的的著作《波洛克之后》（英文版于1985出版）本来计划由浙江美术学院出版社出版，1990年代初已由易英、高岭译出，但后来由于诸多原因取消出版，事实上影响了国内对格林伯格的研究和认识。这部书英文版2000年已出第二版，增加了九篇文章，但中文版出版仍然遥遥无期。他的四卷本全集国内有多家出版社感兴趣想出版，但版权、组织翻译是一项大工程，至今未见任何出版信息。而他的单篇文章"前卫与庸俗"目前至少已有六篇中译文（易英［1993］、张心龙［1993］、周宪［2003］、秦兆凯［2007］、沈语冰［2009］、查红梅［2009］），最近的一篇译文收录于发表于2009年12月三联书店出版的《现代性与抽象》文集中。

【3】格林伯格《现代主义绘画》，《激进的美学锋芒》，周宪译，中国人民大学出版社，2003年，页204。

tendency）"等量齐观，"现代主义的本质在于用某一学科的特有方法去批判这一学科本身"，但其目的"并不是为了摧毁它，而是在其力所能及的范围内更坚定地维护它"。[4]这是理解格林伯格的整个批评框架的一个起点，尽管他的早期观点和晚期有矛盾的地方，但他始终坚持一种本质化的艺术立场。例如，他将现代主义模式简化为纯粹性与自律性。也正是他坚持这种现代主义艺术的纯粹性，又与他倡导的现代主义的自我反思与自我批判属性发生矛盾，使得他在 60 年代之后无法接受波普一类的新艺术。

　　本来格林伯格强调的媒介性、平面性与纯粹性是针对艺术自身的历史发展体系而言的现代主义绘画特质，是为了和老大师的传统主义和古典主义作出艺术上的区别。或者说，是用艺术的自我批判的纯粹性来显示艺术的自由价值和前卫性，将纯粹性看作是与庸俗的资产阶级商业文化（文化工业制造的产品）拉开距离，来显示出艺术的独立价值，而不是"庸俗"的消费。而格林伯格讲平面性则是与古典主义的错觉主义形成对峙，而古典主义已经学院化，学院化成为庸俗的艺术，而不是独立精神的自我反思的艺术，因此要用平面化的现代主义艺术来回应这种庸俗的学院主义，这样，媒介性的意义才被提高到艺术的独立价值地位，因为媒介性可以保证艺术形式和方式的自由与自律。这样，格林伯格就建立了一套完整的现代主义艺术评价话语体系。但是，我们这里要注意到格林伯格的这套现代主义的自我批判特质是立足在绘画上，也特别立足于他对品质、趣味的强调上，这显然与现代主义的另一种发展倾向——达达主义、超现实主义、观念艺术有着冲突。格林伯格对这一脉络的艺术始终不喜欢、不欣赏，他大力倡导他的理论，是为了论证美国的抽象表现主义的有效性、合法性。他的理论先天地就与达达主义脉络下的艺术有着内在的矛盾和对立，这就是为什么美国波普艺术、观念艺术出现时格林伯格对它们严肃声讨的原因[5]，为他所倡导的绘画纯粹性的前卫性的丧失而失望。

二、前卫立场与矛盾

　　事实上，格林伯格的艺术理论与批评立场是与他的社会政治立场相联系

【4】同上。

【5】格林伯格《前卫艺术在何方？》，扬冰莹译，《世界艺术》2009 年第 5 期，页68。

在一起的，我们要把他不同时期写的几篇重要文章放到一起来研读，才能有意义地成为我们的参照。否则只根据他的一两句话来肯定他或否定他，就难以从深层次上理解他，或仅仅成为一种学术史的知识学习，而不能成为实践意义上的启示。或者说，我们应不应该具有一种社会政治立场来作为艺术理论与艺术批评的前提条件或价值判断基础，这对于透过艺术理论与批评的现象而看到有意义的艺术文化发展至关重要。

格林伯格在《前卫与庸俗》中持有一种历史观，他将艺术的进步看作现代主义的发展线索，也把它放到西方社会的背景中，指出"前卫文化是西方资产阶级社会的某个部分产生了一种迄今闻所未闻的事物"，他视"资产阶级社会秩序是一系列社会秩序中的最新阶段"，这个时候出现了"一种高度的历史自觉"，这是"19世纪50和60年代先进理性意识的一部分"，"与欧洲第一次科学革命思想的显著发展相一致"[6]，因此在这样的大背景下诞生了前卫。而格林伯格对庸俗文化或艺术的批判是基于他那个时代对社会政治氛围的失望，当时的经济大萧条、法西斯-纳粹国家的兴起、特别是希特勒和斯大林在1939年8月签订互不侵犯条约都对他的艺术判断产生影响。[7]

在这里，格林伯格始终是以一种资产阶级新文化的诉求来肯定"前卫"的价值，特别是肯定它"能够保持文化在意识形态的混乱和狂热中运行的途径"，旨在将它"提高到一种绝对的表达的高度……以维持其艺术的高水准"[8]，而不希望看着"西方资产阶级社会"出现价值崩溃的危机，因此艺术的本质性被强化，"为艺术而艺术"从而具有了合法性。因此，格林伯格对艺术纯粹性的强调始终离不开艺术的自律性和媒介性这样的诉求，他之所以坚持这样的形式主义主要是希望在这个"价值危机"的时代保留审美价值，他以一种使命感来拯救文化，所以他把艺术的审美价值和其他的社会、政治价值分离开。

基于此，他才充分肯定了现代艺术从马奈、毕加索、马蒂斯到波洛克这样一条发展线索，从1939年的"前卫与庸俗"到1960年的"现代主义绘画"始终保持了这一坚决的现代主义立场，直至终生。而格林伯格之所以排斥、轻视达达、杜尚、60年代的波普艺术、观念艺术等，都是基于它们属于资本

【6】格林伯格《前卫与媚俗》，秦兆凯译，《美术观察》2007年第5期，页122。

【7】Howard Risatti ed., *Postmodern Perspectives: Issues in Contemporary Art*, Prentice, 1998, p. 3.

【8】格林伯格《前卫与庸俗》，沈语冰译，《艺术与文化》，广西师范大学出版社，2009年，页5。

主义城市化的商业生产的缘故。这既是格林伯格的时代立场，也是他的时代错位，他坚持了一条现代主义的自律立场的同时，也排斥了另一种艺术史的事实存在与建构。而格林伯格的现代主义又着重于指向绘画和雕塑，特别强调视觉性和视觉的趣味品质。这也是他遭遇到 60 年代以来的后现代主义艺术之后所不适应的缘故，当时格林伯格看到这些新艺术后声称再也没有好的艺术了，指斥这些新的艺术"处在混乱状态中"，【9】他不承认这些东西具有艺术品质，相反他一再强调"趣味……确定了艺术的秩序——以前是这样，永远也会这样。"【10】结果在新的语境下，格林伯格的批评影响和批评能力迅速式微。当然，格林伯格也自认为他的批评更多针对的是后期现代艺术，即 50 年代和 60 年代的美国绘画。到了 1970 年，格林伯格和迈克尔·弗莱德（Michael Fried）坚持认为："没有一种重要的艺术是在多种媒介之间靠杂交搞出来的，如果有什么东西既非绘画，也非雕塑，那么它就不是艺术。以此为背景，整整一代的观念艺术家都依仗杜尚来坚守下述立场：艺术存在于观念，它被非物质化了，不依附任何媒介，最主要的是不依附绘画。他们同媒介展开斗争，但当然也不曾因此而使技艺重新复兴。"【11】

这正是格林伯格的批评理论的矛盾之处，一方面，他是坚定不移的现代主义者，始终为现代主义的纯粹性和自律性进行辩护，肯定前卫艺术的先进性，肯定现代绘画的反思性，但同时认为"庸俗文化是工业革命的产物"，那些"通俗化和商业化的文学艺术、杂志封面、插图、广告、通俗杂志和黄色小说、卡通画、流行音乐、踢踏舞、好莱坞电影等等"【12】统统属于庸俗文化，完全是为了满足后资本主义社会城市化中的大众娱乐消费，庸俗文化的泛滥意味着高雅文化的衰落。的确这是消费社会的大众文化的代表，庸俗文化又是一切学院主义，源自它们不思进取，它的"创造性活动被缩减为处理形式细节的精湛技艺……没有新东西产生出来"。【13】因此，格林伯格将先进的前卫艺术与低级的庸俗文化对立起来，视之为高

【9】Clement Greenberg, "Avant-Garde Attitudes: New Art in the Sixties," *The Selected Essays and Criticism, vol.4, Modernism with a Vengeance 1957-1969*, ed. by John O'Brian, The University of Chicago Press, 1993, p.292.

【10】同上，p. 293。

【11】佐亚·科库尔和梁硕恩编著《1985 年以来的当代艺术理论》，王春辰等译，上海人民美术出版社，2010 年，页 29。

【12】格林伯格《前卫艺术与庸俗文化》，易英译，《纽约的没落》，河北美术出版社，2004 年，页 11。

【13】同上。

雅趣味与娱乐消费的较量。格林伯格之所以重视而提倡前卫艺术，是希望前卫艺术具有唤起高级的趣味修养的能力，是对创造一种新文化的期待，而庸俗文化则是专制国家被利用的对象。[14]在此，格林伯格具有强烈的社会批判性，这与他在 1930 年代接触马克思主义有关。[15]尽管他在后来放弃了苏联的那种极左马克思主义，但是他还是接受了法兰克福学派的马克思主义和自由主义，特别是他将二战后的自由理论融合到他的现代主义艺术理论中。[16]很明显，格林伯格对波普一类艺术的否定，与他对庸俗文化的批判是一致的，但他没有从他主张的艺术对自身的反思这个启蒙基础去看待观念艺术，即现代主义艺术的另一条发展线索——由艺术的自我意识对话（如杜尚的小便器《泉》）到突破艺术的形式藩篱而进入到超视觉的知识对话中（如马格利特的《这不是一只烟斗》），所以，超越视觉性的后现代主义艺术到当代艺术就成为格林伯格阐释下的现代主义艺术的冲突对象。

三、格林伯格对于中国的意义

格林伯格在 1940 年代至 1950 年代的影响巨大，他在当时对艺术的批评甚至具有一言九鼎的作用，但到了 60 年代之后由于出现多种新的艺术类型、特别是波普艺术，他的影响力开始减弱，以至于今天不再成为当下艺术中最适用的批评话语。[17]这里面既有社会现实转向的原因，也有艺术史自身逻辑发生变化的结果。对照美国及西欧的这种艺术发展的脉络，中国的现代美术史发展节拍与它们有很大的差异，节奏上并没有同步或同时共振，而是按照自己的逻辑在向前演变着。[18]中外美术历史发展节拍上的这种差异和落差至今依然存在，即便中国的当代艺术有了自身的发展，但从美术史的逻辑来看，

【14】同上，页 21—24。

【15】Nancy Jachee, "Modernism, Enlightenment Values, and Clement Greenberg," *Oxford Art Journal*, 21.2, 1998, p. 124.

【16】同上，页 132。

【17】Irving Sandler, "Introduction," *Art of The Postmodern Era: From the Late 1960s to the Early 1990s*, Westview Press, 1996, p. 2.

【18】中国的 20 世纪美术历史整体来看，是"现实主义"与"写实主义"（具象艺术）占据主流的世纪，即便今天有了非常异质性、差异性的"当代"艺术。中国的 20 世纪是否以现代主义模式为主导模式，也是争议的课题之一。见潘公凯《中国现代美术之路》；易英《从英雄颂歌到平凡世界：中国现代美术思潮》；邹跃进《新中国美术史》；吕澎《20 世纪中国艺术史》等。

中外的现代美术历史依然不具有同样的逻辑结构。

对于中国的艺术史批评，我们有两个维度，一个是已经发生的美术史事实，显然它不同于西方美术史的现代主义脉络；一个是当下发生的中国美术现状，它还不呈现为固定的艺术史，而更多体现的是批评史或一种主动的批评理论选择。这种批评立场无非是立足于已有的现实而提出我们的构想和理论阐释，也同时是理论的主动性在与现实的艺术进行互动或提示某种前瞻性，即在此显示出理论的能动性和主动性。所以，格林伯格的意义是两个方面都具有启发，而不是他对现代主义的结论。

例如，格林伯格被简化后的几种模式和术语——现代主义的平面性、媒介性和纯粹性，是否也构成了 20 世纪中国美术史的脉络，就值得反思。这本来是格林伯格对现代主义的一种解释，或是他个人的一种视觉判断。美国很多学者对他的论点进行了论辩。列奥·斯坦伯格在他的长文《另类准则》中就对此提出质疑，他认为在欧洲的美术史上，"老大师"们一直都在进行美术本身的对话和反思，是不断地"质疑艺术本身，又重返艺术自身"，采用各种方式来消除错觉主义造成的深度感，"一切的重要的艺术，至少是 14 世纪以来的艺术，都高度关注自我批判"[19]，而并不是现代主义才去关心艺术本身，将绘画变成平面性和纯粹性。这样，现代主义就需要重新加以界定。应该说，斯坦伯格的批评还没有充分被吸收到现代主义的阐释话语系统中，而由格林伯格话语系统导致的形式主义绘画一直以前卫性、现代性作为现代美术史书写的对象和任务，也影响到绘画实践的选择态度与批评。结果就是扬抽象性，而贬抑写实性；将平面性提高到绘画的本质层面上，使得人们认知绘画的能力发生了混乱，这也是为什么抽象表现主义最后迅速走向衰落的原因，因为发现一种绘画语言模式不等于消除了其他的语言合法性，而关键是"什么构成了绘画艺术以及什么构成了好的绘画"。[20]

在此，中国的艺术发展不能因为后发性，就必然全盘以格林伯格的平面性和纯粹性来解读当下的中国绘画实践方向。尽管格林伯格对这些术语的论述是有针对性的，由于时间滞后、环境巨变而导致了我们接受格林伯格现代主义理论的滞后，似乎也导致了我们的认识的时间错位，但我们要警惕：这

【19】列奥·斯坦伯格《另类准则》，沈语冰译，《浙江大学学报（人文社科版）》2010 年 3 月第 40 卷第 2 期，页 51。

【20】迈克尔·弗雷德《格林伯格现代主义绘画的还原论批判》，沈语冰译，《浙江大学学报（人文社科版）》2010 年 3 月第 40 卷第 2 期，页 57。

不等于我们判断当下绘画的有效性必然是以平面性和纯粹性为先导。相反，我们要突破阅读的时间滞后性所导致的误会——以为历史的真实再次来临，也要敏感地发现时代变化导致节拍不同步所导致的新的问题，以及我们自身所深陷于其中的其他重大问题。

所以，当我们去思考格林伯格为什么在他的批评生涯最顶峰时突然失去了他的影响的时候，就不是简单地以"绘画的死亡"、或"形式主义的终结"来作为答案，否则我们在还没有解决形式的问题的时候，将本应该也要解决的形式问题弃之于不顾了。这反映在我们的艺术教育上和艺术创作上，可以充分说明这一点。例如，最近各个美院举办的学生毕业展，从本科到博士阶段，甚至到一般的研修班都在举办创作展览。说实话，看了这些主要以绘画为主的展览，你不得不说一声气馁的话：主教者的教学思路没有章法、没有对世界与艺术关系的真正认识。相反，只是一味地陷入到华丽、杂乱、多变的表面形式画面上。形式既没有解决，而创作者的绘画认识能力也暴露了欠缺和薄弱。格林伯格所谓的纯粹性没有做到，而斯坦伯格指出的历代老大师们不断反思艺术本身的精神也没有贯彻下来，而只有徒具浅表的堆砌、涂抹和僵化。

这就说明了美术教育要解决艺术的认识问题，要回答艺术何以为的重大认识问题，其次要解决艺术产生的手段问题，特别是艺术教学上的自我反思与批判能力。因循相习、墨守陈规不可能是艺术创作的目的或真谛，也不是美术教学的目的，先不论教学目的是否为了培养艺术家，但美术教育的最基本原则是鼓励创新创造、培养独立思考能力。然而，看了这些展览，很多作品很难证明实现了这个道理。如果连最低要求的格林伯格式艺术准则都没有做到，遑论超越格林伯格之后的新艺术。

另一个需要超越格林伯格的地方，是他对于现代主义的一面解释和肯定。达达主义至观念艺术所开创的另一支艺术认知与创作脉络已然成型，蔚为大观。从知识生产上讲，这种艺术是一种被创造出的新的人类认知维度，它不同于视觉化的形式、色彩、空间。背后同样具有格林伯格早期推崇的前卫批判性和社会政治的反思针对性。如果我们不能调和格林伯格的内在矛盾，就无法实现认识上的多种可能性和思维态度的创造性。那么，当我们面临中国的现代艺术历史书写时，也就无法从多个方面入手，而只能仅仅限于形式主义的画面形式愉悦了。后一点又恰恰是格林伯格所批判的庸俗的学院主义的派生物。

因此，对于格林伯格与中国，同样是需要不断地比照、反思和批判，在

欧美，他的批评话语和结论越来越成为历史教科书中的一个案例，他的批评理论的鲜活性也已经丧失，但对于中国的当代艺术理论，仍然可以拿格林伯格的批评理论作为一种观照，但绝不能仅仅如此。否则，就会使我们产生更大的时空反差：毕竟，在国际上，格林伯格是一个过去式，成了经典；在中国，尽管对格林伯格的批评理论尚没有完整研读，但这种研读达到什么程度才最有效、他确立的现代主义原理如何成为我们的一种参照框架，还有他确立这些现代主义批评理论的历史背景，都值得我们深入反思、加以对话，甚至批判。

当格林伯格的艺术批评越来越不能回应今天的这个时代的艺术时，我们去阅读格林伯格就要在艺术史的意义前提下以中国的现实意义为根本。当格林伯格肯定前卫、以其为创造新文化的动力时，我们是否做好了积极接纳这样的"前卫"心理？也就是当前卫不再是欧美的主流话语或动力时，是否意味着中国也失去了这样的话语与动力？基于此，我们阅读格林伯格，应该读出一些另外被忽视的内涵。

格林伯格的影响和地位是基于美国艺术在二战后的整体崛起而产生的，他代表了一个时代的神话；60 年代以来又是欧洲和其他地区艺术蓬勃兴起的时候，特别是在欧洲兴起博伊斯为代表的一类观念艺术，它们也与格林伯格为代表的形式主义艺术美学不相容，格林伯格失去影响和有效性也是整个时代的必然。但至少有一点，格林伯格所拥有过的文化自信来自于对整体欧洲文化的一种承认，而不是狭隘的民族主义，他是以欧洲文明为背景来突出美国的创造性，只是他没有对自己的艺术反思精神进行到底，将自己捆绑在自己的理论框架内不能挣脱出来，他套用自己的理论去解读、观看发生的其他艺术，就有点刻舟求剑、削足适履。这是从事艺术创作与艺术批评应该引以为戒的。

格林伯格提出的艺术命题，能否在中国有效，或在中国作为再生的文化体系，能否提出有效、有意义的时代艺术史与艺术理论命题，而不是简单的重复格林伯格的故事，我们首先要感受格林伯格的那种文化自信心、吸收能力和一种执着态度。当然，美国二战后的艺术在全球的兴起，并非格林伯格一人之力，尽管他宣布"纽约最终取得国际文化中心的地位，甚至取代巴黎成为西方世界的文化象征"【21】：

【21】Serge Guilbaut, "Introduction," *How New York Stole the Idea of Modern Art*, trans. by Arthur Goldhammer, The University of Chicago Press, 1983, p. 5.

人们有一种印象——但仅仅是印象——即西方艺术的即刻的未来，如果有即刻的未来的话，那么依赖于这个国家所做出的事情。虽然我们仍然面临了黑暗的现状，但是美国的绘画就其最高级的方面而言——即美国抽象绘画——已经在过去的几年里证明了这是一种普遍的、把握新鲜内容的能力，这无论是在法国，或是在英国似乎都是无法比较的。[22]

这是美国作为一种超强国家兴起的结果。但在文化态度的包容上，以及自身体制允诺相互辩驳、共存的格局，也是促成文化成为一种民族——国家的形象之一的因素。前卫艺术从其发生的过程来看，其实是一种悖论，它本身是以反思、批评，甚或对抗社会存在、社会意识、社会政治为目的而出现的，但它们最终被包容到社会的肌体中，并又作为一个国家的文化财富而被反复阐释、传播时，它恰恰又代表了这个国家——民族的个性、创造性和社会的生命力。现代的艺术史写作、教育、收藏、展示就证明了这一点，它们所实现的就是格林伯格曾推崇的"前卫"艺术及其精神。

四、参照是为了创造

格林伯格对于中国的参照是，一方面我们有很完备的学院美术教育，同时也备受社会变化带来的压力，这就使得中国的学院是否是他所谓的庸俗文化的堡垒就成为需要讨论的问题，同时他对现代主义的那种坚决维护和辩护也对中国是否能反省自身的艺术带来诸多启示和信心肯定。即中国的艺术已进入到 21 世纪，不再是 20 世纪追求现代主义和现实主义的时代，但美术史的落差还是存在的，纯粹性、媒介性是否也是这一段中国美术史的不证自明的逻辑，就值得怀疑和讨论，至少在目前的中国现代美术史写作上尚没有这样立论。但究竟如何确立中国的现代美术之路及其理论模式，也绝非简单地参照格林伯格。

实际上我们参照并回应格林伯格曾面对的诸多问题，是为了寻找中国今天的批评立场问题。格林伯格的批评之所以具有有效性，是因为它针对了现代主义的艺术，特别是出现在美国的艺术，他找到了抽象表现主义，并积极

【22】Clement Greenberg, "The Situation at the Moment," *The Selected Essays and Criticism, vol.2, Arrogant Purpose 1945-1949*, ed. by John O'Brian, The University of Chicago Press, 1993, p. 193.

地推动之、辩护之。当时美国的抽象艺术也是遭到美国内外的一片指责和诋毁，但格林伯格以胆识和勇气论证了它的历史合法性和现实意义。[23]这恰恰是我们面对现实的当代中国艺术时应该学习的，如我们能不能有一以贯之而肯定的文化态度来接受、推动中国当下出现的新鲜的艺术，有没有这样的心胸、勇气及智慧。艺术需要发现，也需要呵护，并不是一味地敲边鼓否定，就表明了民族文化主义的姿态。在这个层面上，格林伯格作为美国抽象表现主义艺术的积极参与者，就是一个榜样，因为我们今天对自己的新艺术肯定不足，而否定、封杀有余。

尽管如此，在参照格林伯格时还是有一个难点，即在出现后现代主义之后，由于他的批评话语的失效，所以我们对这一部分的艺术问题的解答和批评，必须依赖其他的批评话语资源。就此而言，格林伯格与后现代主义批评是互为补充的，不是相互取代的关系。对于中国，一方面，现代主义艺术的教育和思维远没有达到普及的程度；另一方面，我们的社会又处于急剧变革、社会形态复杂、各种文化元素同时显现的环境中，我们不可能完全依赖格林伯格的批评理论来深化我们的认识。所以，深入研究、了解格林伯格，是为了深入研究今天的这个时代的艺术和社会关系。在阐述现代主义的艺术方面，格林伯格是很好的系统批评语言，但在面对混杂、多样的其他的后现代主义艺术时，我们就不得不进入更广泛的知识领域和理论资源中，对视觉性的超越是后现代主义的一个突出特征，也是从现代主义角度去看，一直给予批判的一个特征。现代主义将视觉性、趣味性、品质提高到绝对的高度，而后现代主义艺术则恰恰在这方面扮演了破坏与颠覆的角色，二者的冲突和矛盾就显现在我们日常的艺术实践活动中，无论是创作，还是批评，这两个方面始终处于矛盾之中，时时地体现在学院教学的尴尬中。解决好现代主义与后现代主义的矛盾，是解决当代艺术创作与批评的重要理论建设问题。

在现实中，人们已经不满足于格林伯格式的现代主义批评，而多倾向于后现代主义的社会—文化—历史—政治阐释。从艺术多样化和各民族国家的艺术现状来讲，也无法以格林伯格式的现代主义逻辑来规约这些艺术，相反是后现代主义的多元文化主义、身份政治一再重新阐释后现代主义的艺术（当代艺术），并且试图弥合格林伯格的现代主义与后现代主义的鸿沟，如"重新思考平面性不仅可以让我们再度审视现代主义，也可以有效地阐释所谓的

【23】同上，p. 218。

后现代艺术。……在这个全球化世界中，我们所体验到的平面性不仅是一种视觉现象。平面性可以充当我们被转换为图像时付出的代价的强大隐喻——因为这是一种强制性的自我景观化（self-spectacularization），也是进入晚期资本主义公共领域的必要条件。"【24】这里强调了作为方法的平面性不再是现代主义的纯粹媒介性，而是进入到平面、身体、心理与身份政治共在的一种平面中。

在西方，格林伯格成为反思的对象，而且是作为被超越的对象。那么在中国，他肯定不是参照的绝对标准，但足够提供一种认识现代主义艺术的方法，特别是对于后现代主义之后当代艺术，更需要我们跨越格林伯格这个门槛。因此，要认知当代中国的艺术，也必须超出格林伯格的现代主义形式主义批评，延展到后现代主义到当代艺术的跨学科领域中，否则对我们当下的艺术现实的理解和研究、乃至创作会造成片面性和偏差。

最终从艺术理论的接受上讲，将格林伯格介绍到中国是一种学习和参照，是比照中国的艺术现实的一种借鉴，特别是要重视格林伯格在美国产生的文化象征意义和艺术批评的示范作用，而不是他得出的那些结论。

本文原载于《文艺研究》，2010 年第 9 期。

【24】同注释【11】，页 293。

邵亦杨

北京市人，1970 年生。1993 年毕业于中央美术学院美术史系。2003 年获澳大利亚悉尼大学艺术史论系博士学位。现为中央美术学院教授、博士生导师、人文学院副院长。荣获教育部新世纪优秀人才称号。

研究方向为西方美术史和世界现当代艺术。代表性著作有《后现代之后》《穿越后现代》《西方美术史——从 17 世纪到当代》等，论文有《Wither Art History？》《视觉文化与美术史》《裸露的真实，性、性别与身体政治》《从绘画到影像：数码时代的三个片段》《跨文化——世界美术史的新座标》《形式与反形式》《他们不再年轻，他们不再震撼》《关系的艺术与后——现代主义》《从形式美学到视觉文化》等。

视觉文化 vs. 艺术史

邵亦杨

在过去的二十年，视觉文化成了学术界最令人关注的课题之一。可是，到底什么是视觉文化研究呢？它是一个新兴的学科，还是前一段跨学科研究的总结？它是一个独立研究课题，还是文化研究、传媒研究、艺术史和美学的分支？如果它已经成为了独立的学科，那么它有自己的学术规范吗？它与其他学科之间的界限在哪里？特别是与艺术史的分界在哪里？它有明确的定义吗？它是否应该在学术研究和教学机构里占有一席之地，是否应该有相应的教学大纲和教科书？

以上这些问题不仅仅是视觉文化研究的入门者所面对的问题，也是这项研究的奠基人之一米歇尔（W. J. T. Mitchell）2002 年时提出的问题。针对视觉文化研究的热潮，他曾经及时地指出了过分神话视觉文化研究的趋向，希望研究者们能够冷静地对待这个越来越火爆的学科，看到它的局限性，同时也发现更多新的可能性。[1] 这些问题对于当今世界范围内的视觉文化研究，特别是在中国方兴未艾的视觉文化潮流之下，仍然很有参考价值。

什么是视觉文化研究？

从字面意义上看，视觉文化研究，是视觉研究与文化学研究的结合。文化研究（Cultural Studies）起源于 20 世纪 50 年代晚期的英国，代表人物有霍格尔德（Richard Hoggard）、威廉姆斯（Raymond Williams）和霍尔（Stuart Hall）。[2] 文化学研究在历史写作中融合了社会关注，迅速发展成为一个重要的研究方法。70 年代末，文化学研究已遍布英国，融进了艺术史、人类

【1】W. J. T. Mitchel, "Showing Seeing: A Critique of Visual Culture," *Journal of Visual Culture*, 2002, vol.1, no.2, August 165-166.

【2】他们的代表作分别是：Hoggart, *The Uses of Literacy*, Chatto and Windus, 1957. William, *Culture and Society: 1780-1950*, Chatto and Windus, 1958. Hall, "Cultural Studies: Two Paradigms," *Media, Culture, and Society,* 2, 1980, pp. 57-72.

学、社会学、艺术批评、文化批评、电影研究、新闻学、性别和女性主义研究等许多临近学科。80 年代，英国的文化学迅速普及到其他英语国家：美国、澳大利亚、加拿大、英国和印度，至今这些国家还设有文化学系。文化学研究从一开始就以社会批判和政治介入为核心，从五六十年代的阶级文化研究、70 年代的亚文化研究到 80 年代以来的种族研究和性别研究，都致力于发掘社会边缘群体与主导阶级之间的权

图 1 达米·赫斯特《活人心目中的死亡之不可能性》 老虎鲨、玻璃、钢、5% 福尔马林液,1991 年，213cm×518cm×213 cm

力关系，揭示文化塑造社会的作用。其中"阶级""性别"和"种族"是"文化研究"所关注的三大焦点问题。【3】

视觉研究与 60 年代晚期受马克思主义和女性主义影响的"新艺术史"同步出现。以克拉克(T. J. Clark)、诺克琳(Linda Nochlin)和巴克桑德尔(Micheal Baxandall) 为代表的一批学者开始关注日益兴起的当代影像艺术。他们从符号学和心理分析学的角度入手，融合了文化学研究的最新成果，不再回避阶级、性别和种族的问题。这种新的研究方法重视普通的、日常生活中的大众文化，关注再现、差异和权利。一方面显示了视觉的重要性，一方面凸显了文化实践本身的重要性。

视觉文化作为一个学术词汇早在 1972 年巴克桑德尔的艺术史教材《15 世纪意大利的绘画和经历》中就已经出现。【4】但是，直到 90 年代，视觉文化才作为一个新的学科出现。视觉文化研究挑战了人们以往对于文化的思考。当分析文化经验和艺术实践时，社会学和历史学自身都是有用的方法，但是这种方法在把文化简化为文本"阅读"的过程中忽视了大量的观念、经验和意义。视觉文化研究反对这种偏见，强调视觉性本身的重要性。尽管如此，视觉文化研究并不是把文本性放置在一边，而是建立起文本性与视觉性、表

【3】关于英国文化研究状况和它与视觉文化的关系,可参见 Victor Burgin, *In / Different Spaces, Place and Memory in Visual Culture*, University of California Press, 1994.

【4】Baxandall, *Painting and Experience in Fifteen-Century Italy: A Primer in the History of Pictorial Style*, Clarendon Press, 1972.

演性、听觉、触觉等等多种艺术感知的对话。同时，视觉文化学者也质疑视觉性自身的主导，把视觉放入更广泛的文化文本关系之中，避免新的社会实践等级。1995 年，米歇尔在芝加哥大学开设了关于视觉文化的课程。他把艺术史、文化学和文学理论中同时出现的一种新的视觉研究趋势，称为"图式转向（pictorial turn）"。[5] 在他看来，视觉文化的意义接近于"一种由文化建构的……人类学的视觉概念"。[6] 对视觉文化的具体定义一直有各种各样的争议。总体上说，视觉文化不像文化学研究那样过分注重社会意义，较少马克思主义研究方法的政治说教，更倾向于本雅明（Walter Benjamin）和罗兰·巴特（Roland Barthes）那种偏重于视觉问题的艺术史研究方法。在某种程度上，视觉文化研究甚至可以被看成是视觉研究占据了文化研究。视觉研究不同于人文学科中以文本为主的研究方式，具有跨学科的综合性和联系能力，能够吸取现有的领域和思想方法，用更新的方法、不同角度更明确地阐释研究对象。为了避免视觉文化研究像文化学研究那样落入社会学的窠臼，当美国加洲大学欧文分校在 1998 年开设这个新专业时，曾经以视觉研究替代视觉文化研究作为其专业名称。[7]

自 90 年代中期开始，大量关于视觉文化的学术著作涌现出来，其中主要有：霍利（Michael Ann Holly）、莫克西（Keith Moxey）和诺曼·布列逊（Norman Bryson）于 1994 年共同编辑的《视觉文化》；[8] 1996 年，博金斯（Victor Burgins）出版的《在 / 不同的空间：视觉文化中的地点和记忆》；[9] 1998 年，巴纳德（Malcolm Barnard）的《艺术，设计和视觉文化》。[10] 作为视觉文化的教科书，冉克斯（Chris Jenks）1995 年编辑的《视觉文化》、米尔佐夫（Nicholas Mirzoeff）的 1999 年撰写顶《视觉文化读本》，以及斯塔肯（Marita Sturken）和卡特怀特（Lisa Cartwright）的《看的实践：视觉文化介绍》（2001）

【5】参见 W. J. T. Mitchell, "Interdisciplinary and Visual Culture," *The Art Bulletin*, 1995, no. 4, pp. 540-544. 另参见 Mitchell, " What Is Visual Culture?" in Irving Lavin ed., *Meaning in Visual Arts: Views from the Outside*, Institute for Adcanced Study, 1995, pp. 207-217。

【6】参见对米歇尔的访谈 Dikovitskaya, *From Art History to Visual Culture*, Ph. D. dissertation, Columbia University, 2001, p. 87。

【7】Dikovitskaya, *From Art History to Visual Culture*, p. 142.

【8】Michael Ann Holly, Keith Moxey, and Norman Bryson ed., *Visual Culture: Images and Interpretations*, Wesleyan University Press, 1994.

【9】Victor Burgin, *In/Different Spaces: Place and Memory in Visual Culture*.

【10】Barnard, *Art, Design, and visual Culture: An Introduction*, St. Martins, 1998.

相继出版。【11】这些著作的出现标志着视觉文化作为一个新的研究领域已经逐步得到学术界认可。

视觉文化研究近年来发展迅猛，欧美国家大多数学院都设立了视觉文化研究专业。许多大学的传统专业，如电影系，艺术史、文学和哲学系也都开始设立了这一新课程。但是在不同的学院和不同的国家，视觉文化研究所教授的内容并不相同。在有的学院中，视觉文化专业的研究对象主要是电影和新媒体，而有些则是艺术史和建筑。普遍来说，英美的学者通常认为视觉文化扩充了传统的艺术史、文学和电影研究的领域。而欧洲和拉丁美洲学者的视觉文化研究通常基于符号学、视觉传达和哲学的研究模式。至今为止，至少有三种视觉文化研究的类型：美国式的基于艺术史发展起来的视觉文化，英国式的以文化研究为基础的视觉文化，欧洲式的与符号学和信息传达理论相关的视觉文化。目前，从规模上看，美国式的以艺术史为核心的视觉文化研究显然占据了主导地位。

作为一个新的学科，视觉文化研究涵盖的内容也不尽相同。根据已有的著作来看，大致包括三个方向：一、当代跨国大众媒体；二、对于视觉和视觉性的哲学探讨；三、对于当今图像制作实践的社会批评。【12】无论从哪个方向探讨，它们与现有的其他各研究领域都出现了矛盾和冲突。这种冲突在艺术史上的表现尤为明显。在时尚的视觉文化面前，艺术史显得过时和保守，似乎只适用于研究传统的绘画、雕塑和建筑，最终与考古合并。

视觉文化 vs. 艺术史

1996年,《十月》杂志刊登了一期关于视觉文化的专论,召集了来自艺术史、政治科学和电影学的学者共同探讨视觉文化问题。许多一向属于革新派的学者对视觉问题提出了质疑和批评。他们认为视觉文化是杂乱无章的、无效的、误导的，或是原有学科的延伸，只限于用在零散的大众图像上。艺术史家罗莎林·克劳斯（Rosalind Krauss）的文章从理论上总结了这类批评，她认为视觉文化迎合了当今大众媒体传播的低俗文化市场，实际上，它只能把学生训

【11】Chris Jenks ed., *Visual Culture*, Routledge, 1995; Mirzoeff, *Visual Cuture Reader*, Routledge, 1999; Marita Sturken and Lisa Cartwright, *Practices of Looking: An Introduction to Visual Culture*, Oxford University Press, 2001.

【12】参见 James Elkins, *Visual Studies, A skeptical Introduction*, Routledge, 2003, p. 17。

图2　达纳·舒兹《吃脸的人》　布面油彩，2004 年，58cm×46cm

练成更好的消费者。【13】《十月》的质疑反映了视觉文化这门新学科与旧学科之间的冲突，尤其是与艺术史之间的冲突。

在视觉文化涉及的所有学科中，以视觉为中心的艺术史受到的冲击最大，无论是从方法论的广度上看，还是从历史的深度上看，艺术史都是人文学科中最重要的学科之一。从视觉文化研究的角度，艺术史与当代生活脱节，本质上属于精英主义，政治上幼稚，方法上陈旧，受艺术市场左右，视野狭隘，只围着少数艺术家和艺术作品做文章；而在艺术史家的眼里，视觉文化没有历史感，理论上故弄玄虚，研究对象太通俗，内容太庸俗，风格太混杂，文化太多元，政治太投机。【14】

这种争论的焦点在于艺术史以视觉艺术特有的感性和符号性特征，反对视觉文化研究对于身份政治和社会建构的兴趣。【15】艺术史研究者批评视觉文化缺少历史意识，固定在被简化了的视觉性（visuality）定义上，看不到媒体之间的不同，对价值的问题漠不关心，在研究对象和研究方法上草率地采用了折衷主义的态度。而视觉文化对于艺术史的主要批评在于艺术史没能足够地关注艺术作品以外更广泛的文本和接受者，包括观众的兴趣，也就是说，缺少社会文化意识。这种批评似乎不够公正，因为文化学和社会学艺术史研究早已拓展了艺术史的研究领域，早在 20 世纪初，欧洲艺术史家为了保护自己的民族记忆，就已经很关注文化背景和社会结构的文化意义了，比如 20 世纪早期德国学者对于中世纪艺术时期德国建筑、木雕和对荷尔拜因、丢勒等艺术家的研究。【16】然而，问题的关键在于，艺术史研究和传统的工作室的训练方式一样，从美学入手，所用的视觉材料主要集中在精英文化领域。

【13】Rosalind Krauss, "Welcome to the Cultural Revolution," *October*, vol. 77 （Summer,1996），pp. 34-36.

【14】Appaduri, "Diversity and disciplinary as Cultural Artifiacts," in Cary Nelson and Dilip Parameshwar Gaonka ed., *Disciplinarity and Dissent in Cultural Studies*, Routledge, 1996, pp. 29-30.

【15】Mitchell, "Interdisciplinarity and Visual Culture, " p.543.

【16】参见 Oskar Bātchmann, *Einführung in die kunstgeschichtliche Hermeneutik: die Ausleguang von Bildern*, Wissenschaftliche Buchgesellschaft, 1984。

视觉文化和艺术史之间的争论再次涉及到关于形式和反形式、美学与反美学、精英文化和通俗文化，总之，高、低艺术关系的讨论。[17] 从历史上看，20 世纪以来第一次混合高、低艺术区别的并非波普艺术，而是超现实主义。超现实主义者深入地批评了人类在追逐技术和资本中表现出的贪欲，首次跨越了高低艺术的界限，本雅明注意到了这一点，并归纳到自己的理论中。第二次高、低艺术的混合是波普艺术，阿洛维（Lawrence Alloway）对此进行了理论阐释，丹托（Arthur Danto）对波普进行了更学术的总结。第三次高、低艺术的融合发生在后现代主义时期，特别是 80 年代中期之后，数码艺术和新媒体艺术占据了更重要的地位。杰姆逊、鲍德里亚的理论对此具有重要影响。当今的艺术史和视觉文化之争依然带有现代主义以来高、低艺术之争的影子。随着高、低艺术界线不断被打破，设计学家把艺术带到日常生活之中，人类学家和考古学家拓展了艺术和文化的概念，而以往艺术史研究的精英化方式产生了明显的局限性。因此，视觉文化抛弃的是艺术史研究中对形式和规范的过分要求。[18]

新学术规范是否建立？

视觉文化跨越人文学科的大多数领域，不仅仅涉及艺术史、艺术批评、艺术实践、艺术教育，还有女性主义、性别理论、政治经济、后殖民学、表演学、人类学和视觉人类学、电影和多媒体研究、考古学、建筑、城市规划、视觉交流、装潢设计、广告和社会学等等。这个学科的一个重要优势在于与其他学科之间的黏合力，因为它原本就是从符号学、后结构主义、人类学、社会学、文艺理论甚至翻译学中发展起来的。随着视觉文化的扩展，学者们不断提出的问题是，视觉文化作为一个新兴学科是否已经建立了自己的学术规范？

如果说视觉文化可以被看成一个独立学术领域，那么，它必须有一套可以应用的文本和解读方法。在现有的理论中，关于凝视（Gaze）和权力（Power）的理论是适用的方法论。围绕着"观看"与"权力"这两个核心问题，视觉文化研究最常用的理论有福柯（Michel Foucault）的机构权力论，罗兰·巴特的影像理论，本雅明（Walter Benjamine）的图像复制理论，德波（Guy Debord）的景观社会理论，拉康（Lacan）的他者的眼光理论，马丁·杰伊（Martin Jay）等人的视觉政体理论、鲍德里亚（Jean Baudrillard）、德勒兹（Gilles

【17】参见邵亦杨《形式和反形式》，《美术研究》2008 年第 1 期。
【18】邵亦杨《从形式美学到视觉文化》，《美术观察》2003 年第 12 期。

Deleuze ）、詹姆逊（Fredric Jameson）等人的仿像理论，弗洛伊德（Freud）的恋物（Fetish）理论，劳拉·莫维（Laura Mulvey）的性别视角论和哈拉维（Donna Haraway）的机械眼理论等。[19] 其中最核心的理论家是罗兰·巴特、本雅明、拉康和福柯等，他们研究看看的行为背后的权力体系：包括看与被看的关系，图像与观看主体之间的关系，观看者、被看者、影像机、空间、机构和权力配置之间的关系等等，有效地奠定了视觉文化理论的基础。

在视觉文化研究中，任何可见的现实都有可能成为它的研究对象，不论是精英的，还是大众的；高雅的，还是低俗的。它不仅研究视觉艺术和图像文化，还研究诸如广场、博物馆、购物中心等承载大众文化的公共建筑空间；它不仅研究视觉艺术史，还研究各种改变视觉概念的机械技术史；它不仅研究"看"本身，也研究与"看"这种行为有关的各种文化和社会建制。也就是说，视觉文化研究的对象不仅仅是艺术作品自身的品质，而且包括它在整个文化文本中的地位，因此，这样的研究避免了在传统艺术史的研究中把看的历史与听、说、品、触摸等等相关经验割裂开来的情况。比如在中国传统文化中，聆听、玩赏和品位的体验从来都是与"观看"的历史紧密结合的。视觉文化的研究主题是开放式的，几乎无边界可言，以艾尔金斯（James Elkins）的话说，视觉文化研究"并不知道它的主题是什么，它在扩展中寻找主题"[20]。

视觉文化从视觉性出发，对人类文化进行了更全面的探索。这意味着过去存在的许多视觉观念受到挑战，以欧美、男性和精英文化为中心的视觉模式被进一步打破。从跨文化的视角，视觉文化研究超越了国家的边界，把不同文化放置在全球性的文本关系中，观察各种图像、对象和事件的生产和消费。跨文化的思考要求融入异质结构的再现方式，比如中国水墨、伊斯兰文化的抽象形式、非洲视觉概念和欧美文化中对"看"有各自不同的精神领悟，因此欧美以外的艺术，比如亚洲艺术，不仅有可能产生另外一种现代性、后现代性或者当代性，而且也有可能完全不以欧美的现代性标准为发展依据。[21]另外，不同的性别、价值取向也会导致对于视觉性的不同理解。由于"观看"的一个主要目的在于理解文化差异，视觉文化研究的许多的基本工作都是关于种族、性别、阶级和身份建构的问题。

【19】Buck-Morss, "Reply to Visual Culture Questionnaire," *October* vol. 77, p. 29.

【20】James Elkins, *Visual Studies: Akeptical Introduction*, Routledge, 2002, p. 30.

【21】对于这样一种可能，可参见 John Clark, *Modern Asian Art*, Fine Arts Press, Sydney, 1998。

跨边界与反学科

近几十年来兴起的许多学科，如性别研究、种族和地方研究等，都具有与视觉文化观念相同的跨越边界的倾向：从"高"文化向更广阔的领域扩展，强调观众和参与者的作用。与以往的学科不同的是，视觉文化具有更强的包容性和反学科的力量。米歇尔认为视觉文化可以是一种"去学科"（de-disciplinary）或者说，解构学科的行动，"我们需要摆脱'视觉文化'被艺术史、美学和媒体研究的材料所'覆盖'的这样一种说法"……"视觉文化开始于这些学科并不关注的领域——非艺术、非美学和非间接的或者说'直接的'视觉图像和经验"。它有关"日常所见"，拓展了传统上强调视觉性的学科。[22]

对于美术史来说，视觉文化可以是一种新的研究方法。这种方法的优势在于结合各个相关领域的研究，比如美术史家米克·鲍尔（Mieke Bal）用视觉文化研究方法重新解读巴洛克艺术家贝尼尼时，就综合运用了文学理论、艺术史、后殖民理论、心理分析等诸多理论和方法。[23]另外，从视觉文化研究自身的发展来看，它在未来很有可能会与艺术史拉开距离，尤其是在当代艺术研究方面，视觉文化研究具有明显优势，从某些方面看，它已经改变了当代艺术研究的面貌。以往的艺术史研究强调历史感，刻意与当代艺术保持距离，因此回避研究近二十年来发生的艺术，把这一领域划归艺术批评的范畴。而视觉文化研究可以直截了当地切入到当下正在发生的文化之中，把当代艺术作为研究的对象。由于艺术批评通常缺乏艺术史和艺术理论的深度，并且越来越受到艺术市场的控制，它的学术地位已经逐渐被视觉文化研究所取代。视觉文化研究对象主要是与大众文化结合的当代艺术。比如：观念艺术、女性主义艺术、新一代前卫艺术、新兴绘画和新媒体艺术等。在处理当代艺术中反美学、反形式的图像时，视觉文化能够及时提供艺术史以外的阐释。

有趣的是，不仅是视觉文化研究适用于当代艺术研究，当代艺术图像也能够为正在扩张中的视觉文化提供反证。也许，这是因为它们都属于德波所谓当代"奇观社会"（the society of spectacle）的异像吧。达米·赫斯特的那条著名的鲨鱼，浸没于福尔马林液中，仍然显得异常冷酷和凶悍。它的身

【22】Mitchell, "Showing Seeing: A Critique of Visual Culture," *Journal of Visual Culture*, 2002，vol. 1, no. 2, August, p. 178.

【23】Mieke Bal, "Ecstatic Aesthetics, Metaphoring Bernini," *Critical Issues Series 4*, Artspace Visual Arts Centre, 2000.

图3　达纳·舒兹《革新者》　布面油彩，2004年，190.5cm×231cm

体穿越白色水箱的格子，仿佛冲破了所有理性的条条框框。这样一种表现方式横跨于建筑、绘画、雕塑和科学之间，显示了混杂、多媒体、跨学科的霸气，有如来势凶猛、正处于扩张之中的视觉文化。达纳·舒兹（Dana Schutz）的"革新者"表现了人们面对新事物的冲动。画面上的外科医生们或兴奋，或惶恐，或无奈地分解了一个人的肢体，却不知道接下去该怎么办，恰如艺术史研究者们面对新兴的视觉文化学科和好奇的不知所措。舒兹的另一幅油画《吃脸的人》呈现了一个奇特的生理状态：一个张大的嘴巴正在吞噬自己的眼睛，而眼睛兴奋地注视着这一切，仿佛正在享受即将被吞噬的快感。这种吞噬真的出现了吗？当然没有，然而，它又真实地发生着，而且永远也不会结束，如同宇宙中死亡与生命之间的永恒角逐，这个自我吞噬的头颅象征着自我反省的力量：在艺术上，它表现为一波又一波艺术运动之间的更迭；在基督教上，它表现为雅各布和天使的搏斗；在物理上，它表现为万物守衡定律；在哲学上，它表现为质疑与批评的精神。正是这种自我反省的力量促使着人类文明的进步。

视觉文化研究真的能够取代艺术史吗？从来也没有过，恐怕永远也不可能，艺术史有自己的优势和存在的意义。但是，视觉文化研究对于艺术史的冲击是不可避免的，而且没有人能够预计这种冲击所产生的后果。视觉文化研究的积极意义在于它破坏了艺术史这类传统学科戒备森严的边界，使它们既能看到自己的不足，又能够看到新的机会。它的反学科的动力导致艺术史不断地质疑自己的基础和动力，甚至怀疑自己存在的根本理由，同时，也不得不跨越学科之间的界线，寻找新的方法论和研究对象，像罗兰·巴特所说的那样发现那些"不属于任何旧领域的新的研究对象。"[24] 总之，视觉文化研究迫使美术史从跨学科的角度不断反省自己，在与其他领域的相互协调、抗争和质疑的过程中，发展和重构自己的学术规范。

本文原载于《美术研究》2009年第4期。

【24】转引自 Mieke Bal, "Visual Essentialism and the Object of Visual Culture," *Journal of Visual Culture*, vol. 2, no. 1, April. p. 7。

刘礼宾

山东高唐人，1975年生。2007年于中央美术学院人文学院获博士学位。现任中央美术学院副研究员、硕士生导师、广州美术院客座教授、聊城大学客座教授、中国文艺评论家协会会员、中国雕塑学会理事、中国美术批评家学会学术委员。

曾获第二届"中国美术奖·理论评论奖""中国雕塑史论奖"。展览《第三种批判：艺术语言的批判性》获文化部艺术司"全国美术馆优秀展览项目"奖，北京市文化局"优秀展览项目奖"。作品《山化》获中国雕塑学会中国雕塑家才艺奖。入选"2016年中国文联重点项目——全国中青年策展人赴美策展工作坊""2017年度中国中青年美术家海外研修工程"。

著作有《现代雕塑的起源——民国时期现代雕塑研究》《激越、归零、直面、中庸：展望创作的几个状态》《时代雕像：民国时期现代雕塑研究》。译著有《艺术与艺术家词典》。曾策划《雕塑中国——中央美术学院雕塑创作回顾展》等数十次群展，以及司徒杰、陈丹青、王华祥、谢东明、谭力勤、于凡、罗苇、刁伟等艺术家个展。作品参展"在路上——2014中国青年艺术家提名展""边界与边缘""亚洲现场：个人的现场""无调性""能量转化"等。

"超越性"在中国当代艺术界的缺失

刘礼宾

"超越性"和"介入性"应该是中国当代艺术的两个指向，但在时下，相对于"介入性"各种变体的发展来讲，"超越性"的缺失是亟需提醒的问题。凸显这个问题，明确这一长期被忽视的维度，列举它被遮蔽的原因，所造成的对诸多艺术现象的或遮蔽，或拔高，从而引起从业者和旁观者的警觉。正本清源，给诸多艺术家寻找一个理论的栖息之地、创作的着力之点，为中国当代艺术开启一扇长久半闭半掩、时开时合的"门"。

一、"超越性"为何被遮蔽？

（一）19 世纪中叶以来，国家危亡的遭遇，对"民族国家"确立的期待，列强侵略的痛楚，艺术服务对象的明确，对"现代"的憧憬与期待，乃至强国富民的迫切感等等，均使"美术"（以及各种艺术门类）转向"现实"，自动或者被迫的"工具化"，使"超越性"成为一个悬置的问题。

从"美术改良说"到"美术革命说"，再到徐悲鸿对于"写实主义"的强调以及与"现代主义"的争论，"国画"一词的出现以及"国画家"的艰难探索，新兴版画运动（亦包括随着印刷业发展而兴起的漫画创作）的如火如荼，倏然由为寺庙、陵墓服务的传统雕塑转为指向现实的中国现代雕塑的出现。20 世纪上半叶，各个门类的视觉艺术家均有一大部分在寻找一个"路径"——艺术介入外在现实之路径。在如此国民惨痛遭遇之际，爱国志士乃思自身化为枪林弹雨射向侵略者，何况艺术创作哉？

1949 年后，服务对象的明确，服务意识的强调，在改革开放之前，艺术家的"超越性"追求多被归类为"小资情调""风花雪月""封建迷信"等等，并将艺术倾向与阵营相连接，此时，再谈"超越性"已经不仅是一个艺术问题。

80 年代之后，起初对于"现代"的痴迷，此后对"后现代"的推崇，再到时下对"当代"的讨论，其实都潜藏着一种时间的紧迫感，对"进化"最高层级的向往，一直潜藏于艺术家的创作之中。这既源自对平等"对话"的

渴望，也源自百余年来一直处于"学徒"地位的自卑心理。追赶超 GDP 增长指数的心态在艺术界并不乏见。

分段轮、进化论基础上的时间模式构建了一个"咬尾蛇"怪圈，个体陷入其中，在"过去""当下""未来"三段之间的穿越、突围、延续，都会陷入到模式之中。个人如此，一个国家民族何尝不是如此？

（二）知识分子所推崇的"反思"所蕴含的"平视"视角，使"敬畏"变得稀缺。再加 19 世纪后半叶的"打到"，90 年代"后学"的洗礼，本来几近隔绝的"传统"体无完肤，而西学的引进多在"经世致用"层面，而其理论的超越性维度被忽视，这表现在各个学科，各个领域。

俯视使人愧怍，仰视使人失节，平视方不卑不亢。或许，"平视"是知识分子最可贵的品质之一。笛卡尔的"我思故我在"或许是中国流传最广的谚语之一，所有一切，必须放在"怀疑"的放大镜下来重新审视，没有经过"反思"的经验、历史、人物，乃至生活是不值得肯定的。

问题在于：反思者本身的知识结构，道德水平，反思动机，特殊时代给他他留下的心理架构很少作为被考量的对象！

敢骂皇帝拉下马，有的是勇气、胆量，缺少的是什么呢？借助知识量的占有，很多知识分子把历史人物与自己的水平扯平。"扯平"是"平视"吗？

孔子、老子、孟子等等皆被解构，或成"丧家犬"，或称营营苟且之徒。津津乐道朱熹之时，并非谈他的"理学"主张，而是相间流传的逸闻趣事。经考证老子可能并无其人？释迦摩尼也只是一个历史的虚构。在考古学、历史学、地理学等学科的新发现之下，儒道释三家的核心要义变得虚无缥缈，人们只是看到一把把好似剪断云彩的剪刀和斧头。

"西学"引进百余年，各学科奉为圭奥的先哲无数。在突出其在各学科的独特贡献之时，其背后错综复杂的知识背景往往被过滤。尤其在当下的语境下，他们的宗教背景，或者我们称之为的"神秘学"背景或者被弱化，或者被剔除。比如美术史学家瓦尔堡和"占星术"之间的渊源，福音派教义对罗斯金的重要影响，牛顿乃至笛卡尔的宗教背景，荣格与《易经》的关系，包豪斯机构中的宗教人士的影响力，蒙德里安的宗教信仰、导演大卫·林奇的禅学背景等等均被忽视。"经世致用"可得一时之利，但削足适履的阉割所引入的学科知识往往是孱弱的。无源之水在本地况且难以长流？何况在中国？我们严重低估了他们知识的诸多来源对他们的影响力。或者我们只是习惯了俯视、"伪平视"，放弃了仰望星空。

（三）"简单的二元对立思维"——"社会决定论"——"意义明确论"（推崇"有效性"）——"再现论"，形成了环环相扣的链条，弥漫于创作、教学、批评的各个领域。创作者、研究者的对自身的思维模式缺少反思。

"二分法"本来是人类正常的思维方法之一，但是忽视复杂性、多面性、历史性的简单"二分"，从而长期以来形成的"简单的二元对立思维"却是具体时空下的产物。简单抽象，分成阵营，制造"对立"，目的是一方压倒另一方，是这一过程的习惯步骤。

在此，"分类标准"是一个关键问题。标准在特定时期是多变的，"财产"曾经作为标准，"出身"曾经做出标准，"贫富"可能是当下的主要变体。

去除复杂，掩盖问题，减弱问题意识，最后坚持的只能是一个立基自己存在的"伪立场"。站位易得，"立场"难求。

既然不能寄托于"超越性"，则走向"现实性"。而这个现实性，又桎梏在"社会决定论"强硬的框架之中。由于"简单抽象思维"的隔膜，此"现实"非彼"现实"，而是各种话语，尤其是主流话语所制造的浮光掠影。在这里，"话语"的真实性恰恰是不容置疑的，它不仅是认知问题、文化问题，也是政治问题、国家意识形态问题。

为了追求艺术的有效性，必然强调意义的明确性，如此便需要删繁就简，丧失的是艺术的微妙性、模糊性，而"微妙性""模糊性"正是艺术的价值所在。比如，将绘画作品消减为一个口号容易做到，但可能得到的只是一张具有明确意义的宣传画。如果还是词不达意，可以在画上面写上标语。

"简单的二元对立思维"恰恰与20世纪所推崇的"再现论"暗渠相通。主客观世界分裂，无论如何再现、表现，都可以视为主客观世界沟通的一个

图1　董琳《忘归》　瓷、皮毛，2016年，150cm×100cm×3cm

桥梁，但此时丧失了主客体相容、相融、合一的可能性。何况，"再现论"有一层华丽的外衣，那就是科学。当科学求真精神变为"唯科学主义"的时候，它又变成一套更加强硬的桎梏，对其不能有丝毫怀疑，科学所推崇的实证反而退居二位，乃至烟消云散了。

如此之"再现"，其实只是模仿，或者照抄，对象可能是风景、山水、特定人群，亦或是图像构成的第二现实，但除了证明自己有具有不明所以然的技法能力之外，实在看不到其他什么价值。

传统艺术形式，比如绘画、雕塑等如此，观念艺术、装置艺术、多媒体艺术等等无不落入窠臼。创作如此，教学依然。作品艺术形式的花哨，并不能掩盖固化模式的影响，乃至限制。

（四）现实世界的迫切性、长期的劣势地位所导致的民族自卑心理使"超越性"似乎遥不可及。

"平视"是平等对话的前提。但百余年来，国力的衰落，民族的屈辱，经济的劣势、科技的落后，这些集体性的的记忆已经深深影响了个体心理状态。我们不但不能仰望星空，还仰视"西方"。

"西方"当然是一个包含着太多信息的术语。它有自己的历史渊源，也有自己的盛衰曲折。但当这个"西方"被抽象化为一个笼统的概念的时候，它的能指早就发生了无尽的漂移。而在中国百余年的历史中，对它的关照、憧憬、反叛、抗争都在强化它的存在。

隔在星空之间的这团云层可能百余年后会淡淡略去，但此时它的存在毋庸置疑。暴雨之下，怎能妄谈"超越之维"？至少大多数的民众是很难做到的。

在这样一种心理之下，即使有艺术家取得了全球意义上的某种成就，当其作品涉及到某种"超越性"时，吊诡的是，反而被国内环境下成长起来的一些批评家所不容。批评的逻辑也极为简单与粗暴——这些艺术家借用了"中国传统符号"。

简单抽象的思维往往看不到艺术作品的价值所在以及其微妙性，而最容易捕捉到的就是"符号"。这类阅读模式的背后，其实还是追求明确意义的冲动，仍然是简单"再现论"的比照逻辑。

（五）20世纪特定的知识构成使对中国古代画论核心词的理解蛇影杯弓，也影响到对中国画的阐释。

在"唯科学主义""再现论"的背景下，对中国古代画论核心词的理解往往发生了扭曲。比如"外师造化，中得心源"。

在现有的惯常阐释中，对它的解释是："造化"，即大自然，"心源"即作者内心的感悟。"外师造化，中得心源"也就是说艺术创作来源于对大自然的师法，同时源自自己内心的感受。

在这样的一种解释中，可以注意到几个问题：

第一，"造化"被物质化、静态化、客观对象化为"大自然"，"万物相生，生生不息"之的演变之理、动态特征在这样的解释中完全看不到。

"物质化""静态化"过程和20世纪流行的"唯科学主义"有关，当然，唯物论在此起了至关重要的作用。而"客观对象化"很大程度上是主客观二分法的流行所造成的必然。

第二，"师"，在"再现论"的背景下，多被理解为"模仿""临摹"。在这个词组中，"师"是一个动词，除了有"观察"等视觉层面上的含义之外，应该包含了"人"（不仅是艺术家）面对"造化"所构建关系的所有题中之意，比如"体悟""感知"，也包含"敬畏""天人合一"等更深层的哲学含义。这个问题看起来只是个理论问题，其实直接影响到艺术家的"观看之道""创作之法。

第三，"中"被时代化了。按照对仗要求来讲，"外师造化，中得心源"中的"中"应该为"内"，或者"里"，但是张璪写的是"中"。而恰恰"中"与儒道释三家都密切相关。比如"中庸"等，又和三家实践者静坐、打坐、修行的身心经历以及追求相关。

问题是，"中"所普遍理解成的"内"，是个什么样的内？是翻江倒海、瞬息万变之念头？还是现代主义所推崇的精神癫狂、极致追求之渴求？亦或是澄明之境？还是洛克的"白板"？以及"中庸""涅槃""悟道"？

几种状态，哪一种可谈"得"物象相生之法，气韵贯通之理，万物自在之道？如果联系到"致中和，天地位焉，万物育焉"，"中"在此处更多的是一种修为状态，而非惯常解释之"内心"。

第四，时下的理解，"中得心源""得"到的情绪、感知、情感波动、灵感时刻，乃至激情。将"心之波动"理解为"心源"，这就类似把河流的波纹理解为河流的源头了。

对中国古代画论核心概念"当下理解"的情况比比皆是。每个时代都会对以往的概念进行重新阐释，这不足为奇，奇怪之处在于，当宏大的、被删除了超越性的西方学科系统笼罩在本不已学科划分的"画论"之上时，基本切断了"画论"更深层的精神指向，尤其简单化了画论作者经史子集的治学

背景，以及个人道德诉求，更甚之，曲解了他们的生命状态。

这不仅是对于画论作者，也包含我们现在所称的"画家"。

二、忽视"超越性"遮蔽了什么？

（一）"主体"问题的被忽视。反映在美术界，"当代艺术家"被单层面化，"艺术家"精神活动的复杂性、个体性、超越性被忽视。

从历史维度上来讲，"文人"向"知识分子"的转变，本来就是"主体"的严重撕裂。知识分子的反思和批判，当遭遇各种壁垒，而没有体制为其保驾护航的时候，其影响力和时效性就更值得怀疑，知识分子找寻自我定位的痛苦也就可想而知了。修身，未必齐家，更别说平天下了。

20世纪以来，以往的读书人一直在找寻自己新的定位，不舍传统，又能积极入世，"新儒家"基本是在这样的时空节点上产生的。如今看来，这一脉在现实中的实践并不得意。

自觉归类为"知识分子"一员的"艺术家"，只能放入这一更宏观的身份角色定位中去考量。目前，"艺术家"如何看待自己的艺术实践、现实定位、传承节点、与西学关系？尽管当下没有多少艺术家做此类思考，但不思考不见得问题消失。事实是，这些问题在更深层面不停地搅动着艺术家的神经，呈现出价值取向，乃至艺术创作的混乱。

雪上加霜的是，对艺术家的深度个案分析至今依然严重欠缺。符号化解读的结果，致使很多艺术家被单层面化了。优秀的艺术家不停地向前探索，而"标签"似乎却不消失。有些艺术家本身也在藏家期待、市场行为的作用中不得不屈服，成为符号、专利的复制者。

现实层面如此，在此语境中，再谈"超越性"，仿佛是一种奢侈。艺术家是一个时代最有可能接近"超越性"的群体，事实上，很多艺术家的确在做此类探索。

问题是，对中国艺术家传统转化创作的阐释常常遇到归类于"玄学"的困境，无论这位艺术家动用的何种传统哲学理念。都引不起观众或者批评者的兴趣。"神道儿了""玩玄的"！诸如此类的口语评价，可以折射出批评界对此类创作的兴趣索然。这一方面可能在于艺术家创作的无力，更可能是批评家自身对传统的无知。以基督教作为自己精神寄托的艺术家也面临类似的尴尬。

与此相类似的是，高名潞所提出的"意派论"所受到的冷遇。高名潞指出西方艺术史仍然受困于"二元对立"的理论架构，"再现论"依然是其最根本的理论核心。在对中国哲学的梳理中，期望给当代艺术以传统衔接之可能，由此提出了"意派论"观点，并做了细致的当代艺术梳理。尴尬的是，由于过多触及到"传统"，至今在批评界并无有效的回应，也无有效的分析。一曲独奏，满座动容而无觥筹交互。

（二）"艺术语言"问题的被忽视。背后是对"艺术本体"的无视。"语言"相对于"题材""立场"而言，变得好像不太重要。

图2　丘挺《太行雪霁》　纸上水墨，2015年，340cm×146cm

在三十多年的中国当代艺术的发展历程中，"题材批判""前卫批判"发挥了其作用，但"艺术语言的批判性"在文本梳理、展览展示中一直被忽视。在"事件"优先，"庆场"至上的当代艺术氛围中，前两种批判中的潜在的"艺术语言"线索也被遮蔽。深层原因是对"艺术本体"的严重忽略，更深的原因来自于"庸俗社会文化论"的扭曲变形，无孔不入。

如果细致梳理中国当代艺术史，从吴冠中对"形式美"重要性的提出，到"'85美术新潮"艺术家在语言层面的探索（比如浙江美术学院张培力、耿建翌有意识"平涂"，以对抗"伤痕美术"艺术家的苏联、法国绘画技法传承），乃至到90年代的"政治波普"艺术家的语言特质（比如张晓刚这段时期绘画语言特征的转变），以及新媒体艺术、装置艺术、摄影、行为艺术等等，都可以发现"语言"一直是困扰、促成艺术家创作的一个最敏感，也最具挑战性的命题。更毋论中国抽象艺术家的持续探索、实验水墨艺术家融合中西，现在看来并不十分成功的努力。

时下，当代艺术家的"艺术语言探索"已经弥漫出视觉语言层面，或者抽象艺术领域，已经成为"主体"自我呈现的一种方式。"物质性"、"身体在场"被反复提及，两者紧密的咬合关系也已

经建立，他们的"批判"已经冲出"题材优先""立场优先"这一弥漫于20世纪中国艺术的迷雾，并与西方艺术界对此问题的探索表现出相当大的差异。如果此时不把这样一种探索进行充分展现，可能是我们的失职。

（三）从而忽视的艺术现象（列举）

1.恪守"传统"一脉的水墨创作被忽视，近几年有转机迹象，比如卢甫圣、丘挺、泰祥洲、侯拙吾、何建丹等。相对于求新图变的国画家来讲，这些艺术家避免陷入二元对立的"再现论"窠臼，从宋元明清，乃至先秦寻找探寻国画产生的源头，于笔墨方寸间，将自己对文化传承的体悟、时代格局的判断注入其中。在风格求异求新的今天，其作品不是让人兴奋，而是让人敬畏和沉静。

2."素人"画家（没有经过专业训练，但基于特殊经历从事艺术创作的艺术家，这类艺术家在中国数量庞大，且很多作品艺术价值很高，比如最近几年出现的"美院食堂画家"汪化）的被忽略。前几年，长征空间推出"素人艺术家"郭凤仪，第55届威尼斯双年展，郭凤仪作品参加了主题展。网上的讨论集中在郭凤仪的"神婆"身份，以及她知识结构中的道教渊源。其实，中国当代艺术界对如此"身份"，如此"玄学背景"艺术家是缺少容纳度的，本来"素人艺术家"在国内艺术圈一直不被关注，他们的出路主要在于获得国外诸多素人艺术家博物馆的"发现"。网上一面风传着澳大利亚80岁老太太80岁才开始学画，作品价值上百万的"传奇"，一边对自己本国的"素人艺术家"嗤之以鼻。这里真是出现了一个奇妙的滑稽风景！更有问题的是，这背后到底出了什么问题？

3.艺术界、学院创作中的"有机""世界"倾向被忽视。如果对此现象不太明了，我们可以设想美国著名女性艺术家奥基弗，如果在中国，她会是怎样的遭遇？

图3　汪化《化一》　纸上中性笔，2014年，50cm×3000cm

与此相对应，是对"爱"的表述的乏力。2015 年 11 月，配合在林冠画廊的个展，小野洋子的讲座在中央美术学院美术馆举行。在讲座之前，小野洋子用毛笔写下"世界人民团结幸福福福福"几个大字。后期对讲座的报道，多集中在她看似怪异的行为，其实"爱"是小野洋子在整个过程中最为关注的话题，这不仅让"恨意"弥漫的中国当代艺术界尴尬。

其实当代艺术圈，美院都不缺乏有着丰富的个人世界，从动植物世界汲取作品意象的艺术家和学生。她们的世界丰富、富饶、充满着神奇丰富的线条与色彩，那是一个炫丽多彩、爱意充盈的世界。在寻找"意义"的观众面前，她们的作品多是"无效"的。太爱找寻意义了，哪怕给你一个世界，他们也会毫不感动！

4. 抽象风格（或者"意象"风格）艺术的精神内涵长期被忽视，近几年有好转迹象，比如尚扬、谭平、马路青等人的创作逐渐被重视。出现这一现象，和"艺术语言"长期被忽视密切相关。更深层面讲，抽象绝非仅仅是语言问题、艺术形式问题，它所呈现的艺术家对完整主体性的追求，对传统渊源当代转化的探索，都蕴含着丰富的基因。

在他们的创作中，笔触如有温度的生命印记，颜料交织融合的肌理似张开的毛孔，呼吸着，证明不为再现服务的自我的在场。笔触作为身体与物质触碰的结果，成为身体与物质交互生成的异质存在。当这一存在的目的，不再仅仅服务于客观世界的图像再现时，笔触自身的特性便得以在画布上自由显现。笔触仿佛成为了物质与画家的精神肉体,时而转动,时而狂奔,时而跳跃,时而慢行。画家通过动作牵动着笔触，体验着生命运动的痕迹——上一刻的速度，这一刻的力度以及下一刻的方向。另一方面，笔触自我激活的强烈的在场性也对身体形成强大的吸引力：由身体所控制的每一次落笔都由前一笔所引导，笔笔相生。

艺术家身体内的气息游动与心念变化伴随双手的游走穿附艺术品。稍对画面用心的观者便能感知这种精神上的气息是如何穿透毛孔，随着呼吸进入心灵。因此，身体与作品的关系不在仅发生于艺术家身上，而向观众身上蔓延，形成一种即时的观看现场。此时，"剧场"存在与否已经不是关键因素。

艺术家的主体构建既需要时刻内省式的自我反观，也需要保持对于"物"的敏感与反思。这双重体验是参透心性与物性的起点，若将这两种省思深入下去，主体构建的过程便逐渐清晰地显现成"物我同化"的过程，并通过艺术创作最终于作品中展现其融合的成果。

由于每个人的心性不同、面对的物性不同，"物我同化"过程及落实在"体"上的语言转译也就丰富不同。物性与心性的交织让外在的"体"变成一种实在的错觉，并只有相信这是一种错觉，才能看到主体的心性与物性是以何种样貌交融于这个世界的，从而成为中国当代艺术家拒绝再现主义、坚持语言纯化的一种独特方式。艺术语言使"物"的实在结构与文化心理之间形成巨大的张力——隐秘的力量。

5.对当代艺术家的近期创作转型阐释的无力，如面对隋建国《盲人摸象》、展望《应形》近几年无明确主题指向、符号或者材质无明确含义的创作，很多批评处于"失语"状态。作为中国最具代表性的两位艺术家、雕塑家，为何几乎同一时期出现了这一转向？这是偶然吗？显然不是，是他们在与"物"（雕塑泥，不锈钢"）几十年浸润中，激活了身体与材质的互通性，而这与中国人注重触觉的感知方式息息相关！

"物"是什么？当"物"被披上"实在"这层外衣的同时，其实处于了真空状态。当"极简主义"进行极致的"物"展示，企图以"实在"凸显物性，只是停留于物质的物理外表层面，并配合剧场化的情境从视觉上对观者进行"欺骗"。"形式"只是物质的形貌。即使"极简主义"艺术家参与了"形貌"的制作，但这样的"介入"并没有将"艺术家"揉入作品之中。艺术家还是"物质"的"观望者"，其背景仍然是主客体对立关系的世界观。

关注"物我相融"关系，不仅表现在中国传统文化的各种文本中，作为哲学，抑或玄学，缺少与当下衔接的土壤。但这一关系，在日常生活层面，依然影响着人们对物我关系的理解。也影响着艺术家在创作过程中对材质的感受方式和介入方式。

"主体"感知方式的特殊性，会导致作品艺术语言的差异性。受弗雷德所质疑的"剧场"中的"物性"，因中国艺术家对"物质"特殊理解与感知，再加上其身体所承载的历史记忆，在创作过程中将这一感受揉入作品材质之中，反而使作品具备了相对的"自足性"——没有剧场，这些作品依然可以成立。

其实，隋建国和展望的近期创作让我看到了可能性！

6.因为不符合时下主流批评话语的理论架构，"隐士"艺术家的被大量忽视。 山西大张的自杀，可能是中国当代艺术界绕不过去的一个话题。在过多以市场价格、知名度、出镜率为追逐对象的当代艺术界，诸多默默探索、体系庞杂、精神指向超越的艺术家并没有获得关注，任其自生自灭。

三、忽视"超越性"抬高了什么?

(一)"主体"的简单化,"庋场"优先、"立场"缺失的艺术创作的哗众取宠。

在当代艺术领域,艺术家也需要表态,通过艺术作品进行言说,表达自己的文化批判性和前卫性。"表态"是艺术家艺术立场、思考状态的呈现,也是艺术家获得"前卫"身份的必备条件。笔者质疑的是,当"表态"变成一种身份获得的筹码的时候,这种表态已经变得无足轻重,只是名利场的赌注、噱头,与出身鉴定、血亲认祖没有任何区别。尤其值得注意的是,在商业利益充斥的当代艺术领域里,这种表态成了获得经济成功的途径,以及故作姿态而全然没有实质内涵的"前卫"艺术家的一部分,有点类似激愤的的小丑,做着文化巨人的美梦。

强调文化多元、突出身份差异、做虚拟的政治批判、对时下全球格局进行后殖民主义分析……在所有的现实政治环境和意识形态控制的氛围中,这些姿态都具有背离现实、反思现实的正确性。但在艺术领域,判断这种正确性的基础是什么?是不是仅有一种姿态就够了?批评家是不是看到一种反叛的姿态,就要赞誉有加?在当代艺术领域,对现实社会的反判姿态已经具有一种无法讨论的"正确性",对这种姿态的质疑仿佛就是和主流的合谋,但是我要质疑的是,如果一种没有立场的"反叛"沦落为"时尚"和投机取巧的"捷径"以后,它的针对性是什么?批判性何在?如果说主流艺术是在给现实涂抹脂粉,那么在我看来,这些伪前卫艺术家是在用貌似鲜血的红颜料使自己在前卫艺术领域"红光亮"。

"仅作为表态的前卫性"之所以成为可能,在于许多艺术家仅将"前卫"视为一种表态,而这种表态和自己的立足点却了无关系,前卫成为一种可以标榜的身份,一种貌似叛逆的、言不由衷的站位。与"传统"的简单对立和盲目逃离,不见得就是"前卫",缺少现实批判性的"前卫",就像射出去的无靶之箭,看似极具穿刺性,实则轻歌曼舞,毫无用处。

尽管在现实情况下,各类"他者"的现实权利并没有实质性的增长。但以"他者"为立足点的各类艺术创作却在艺术领域有了独特的地位。一方面,进行此类创作的部分艺术家,或者放大自己的真实边缘状态,或者已经金银满屋、明车豪宅,依然标榜自己的边缘状态,并基于此进行创作。另一方面,以"他者"为处理对象的一部分艺术创作仅将选择"他者"视为一种策略,作为自己进军当代美术界的利器,于是,只有边缘人群成为被选择的对象,唯有血腥暴力成

为吸引眼球的诱饵，第三世界反而成为国际展览的"主角"。在这样的正确性中，作品的艺术性无人问津，艺术评价标准成为"题材决定论"的时下变体，艺术作品则沦为理论的注脚，"他者"权利在艺术领域被虚拟地无限扩张。

自文艺复兴以来，"艺术家"这个称呼开始在欧洲获得独立身份，经历过现代主义的"艺术英雄"阶段，"艺术家"获得更加自由的空间，强调"艺术自律"的现代主义艺术史无疑慢慢将这些艺术家奉上了神坛。从尼采说"上帝死了！"之后，艺术家在某种程度上侵占了神坛的一角。尽管在中世纪以及以前，他们更多是为神坛服务的奴婢。

自古以来，中国的职业"画家""雕塑家"（或者统称为"职业艺术家"）从来没有很高的社会地位。只是更多文人介入绘画，才使其地位得以抬升，但是他们身份的真正获得是在 20 世纪。西方的社会分层机制影响了中国，"艺术家"逐渐成为一个可以与"读书人"（20 世纪分化的一支，被称为"知识分子"）平起平坐的社会角色。

这是我们谈论"艺术家"的历史语境。当我们说"艺术家"，我们在说什么？说的是哪个类型的艺术家？

我想很多人反应出的是现代主义的"艺术英雄"们，梵高、塞尚、高更、毕加索、马蒂斯……中国与之对应的林风眠、庞薰琹、关良、常玉、潘玉良、赵无极、吴冠中……杜尚颠覆了现代主义的艺术自律模式之后，我们怎么看艺术家呢？随之而来的社会文化史的研究方法更是从各种角度指点出这些"艺术英雄"与社会的更深层的关联性。

杜尚之后又出现了博伊斯，随后的安迪·沃霍尔、杰夫·昆斯、村上隆，接连颠覆"艺术"和"非艺术"的界限，于是有艺术史学惊呼"艺术死亡了！"

这一得到发展的艺术史脉络以共时性的方式在中国纷纷登场，各有一批拥戴者。中国当代艺术以其"批判性""介入性""问题针对性"为其主要基点，其实和康有为、陈独秀、徐悲鸿及其学生、国统区、根据地新兴木刻运动，乃至"艺术为工农兵服务"政策有更多的潜在的关联性。

上述两个貌似对立的艺术史阐释模式无时不在影响着中国艺术家。

但有两个问题一直是中国当代艺术的软肋：1. 艺术家主体性的自我建构；2. 中国当代艺术语言的独立性。

在潮流的激荡中，在现今的政治、经济、文化语境的笼罩下，很少有青年人能成为时代的"冲浪者"。技术难以对付情景的时候，做一两声尖叫，或许能引来更多的关注，这也就是"戾场"的由来。纵观这十几年的中国当

代艺术，多少青年艺术家采用这样的方式，并策略性地充当"事件艺术家"？当短暂的浪花平息之时，发现自己只是一个尴尬的裸奔哥？

不"立"何来"场"？中国当代艺术的转型期是否已经到来？包括我在内的所有人可能都只感觉到一个朦胧的意象。但基于对自我主体的塑造与深入挖掘、对社会问题更细致关注的心态已经出现，这不能不让人惊喜。

"从戾场到立场"与其说是一个判断，不如说是一份期盼。抛出这个问题本身可能会引来更多的警觉，这份警觉不仅对艺术创作有益，对批评行为、策展活动、当代艺术史的书写可能都有所价值？

（二）艺术语言"的大量简单模仿：比如"德表风""里希特风""霍克尼风""李松松风""王音风"。当下市场推动的"视觉抽象"风。前些年海外市场大行其道的"抽象水墨风"等等。

在摄影术发明之后，艺术家便在借用各种艺术手段"突围"。从某种程度上说，一部西方现代主义艺术史可以视为一部艺术家突围史。更妄论伴随着印刷术的进步，各时期视觉资源、经典作品通过书籍的传播，现在随着网络、移动终端的兴起，世界已经形成一个图像的海洋。除去我们惯称的"自然"（Nature）之外（其实我们观看"自然"的方式，也受到了图像传播的极大影响），艺术家如何处理这一"海洋"，已经是一个无法回避的问题。

中国改革开放之后，艺术界更多遇到的是西方艺术作品图像的轰炸问题。当时能看到比较精美的印刷图片，或更幸运，能出国看到原作的艺术家，在某种程度上都改变了原有的对艺术作品的模糊认识，澄清了对这类艺术形式的误读。当然，他们也感知到一种重压。面对西方绘画语言的精彩纷呈，一部分艺术家选择了模仿，或者不自觉地撞车，由此也引发了当代艺术批评对80年代部分艺术家的否定。另一部分艺术家在语言自觉的自我提示下，开始了漫长的艺术语言探索之路。

在中国艺术界，"与图像的对话"催生了几个重要事件：

1. 80年代初乡土写实主义绘画的诞生；2. 与之相对应的杭州"池社"艺术家对四川画派部分艺术家的批判，对平涂技法的选择；3. 尽管出发点与"池社"不同，"北方艺术团体"部分艺术家也在风格上选择了忽略激情的冷静笔触；4. 20世纪90年代早期"新生代艺术家"以及"政治波普"艺术的出现；5. 世纪交接时"里希特式平涂技法"的流行，一直持续至2008年里希特个展在中国美术馆举办；6. 随之是"李松松式厚涂技法"各种样式的时下流行。伴随着后两者的，是在"解构主义"的名义下，各种"简单挪用方法"的泛滥，"毛

图 4　《破图集》展览现场　2015 年

头像""梦露"成为最多出现在画面中的符号。7.2006 年左右，第四代批评家开始在这个问题上发力，并侧面导致了"抽象艺术"的"繁荣"。可是十年不到，我们悲哀地发现，大多数抽象艺术便成为了"装饰画"，或者"观念的工具画"。尽管有奥利瓦这个兴奋剂的中国行，但"抽象"正在被市场提前透支。

其实"与图像的对话"远远没有结束……在中国当代艺术已经受到更多关注的当下，在市场起主导作用，批评逐渐式微的处境中；在国外艺术大师频频来访，引起一个个潮起潮落（里希特风、基弗风、弗洛伊德风、霍克尼风、或者即将爆发的……）的今天！这一"无根之木，无源之水"的境遇如何改变？又如何谈论中国当代艺术的语言逻辑？自足特征？已经成为一个不得不回答的问题！

从 20 世纪 80 年代，王广义基于对贡布里希"图式修正"概念的个人理解开始了《后古典》系列作品的创作，到 90 年代《大批判》使他成为"政治波普"的重要代表人物，中国画家和"图像"的对话持续展开，到现在已经30 年了。

在所谓的"图像时代"，"与图像的对话"可以和以前画家的"对景写生"相提并论，不过现在更像是"对镜写生"，这个"镜子"就是图像所构建的"第二现实"。时下绘画界问题出在：更多画家难以审视图像，只是将它作为了现实的替代品，既往速写工具的替代品，绘画的"拐杖"。对图像的简单处理常见两种方法：一是采取"小李飞刀式"的短平快方法，对图像进行简单截取、挪用、嫁接、对比；二是"金钟罩式"的滤镜化的处理方法，在图像之上覆盖上一层个人化"笔法"。前者偏重题材，后者偏重技法。体弱者对"拐

杖"更多是依赖，或者产生近乎"恋物癖"的眷恋，而非审视，这无疑和任何图像理论都形成了南辕北辙的关系。

在电子媒体时代，绘画存在的空间愈加狭小，这可能是一种悲哀，但如果运用好这个狭小的空间所给出的"局限性"，或许能带给画家更多的创作可能性。面对"图像"的压力，如何面对现实？如何面对虚拟？好像都不再是单级的问题。具体的创作缝隙要由画家来寻找，扩大，并实现为具体的作品。"破图"不失为一种选择，"集合"其成果便可以呈现一代画家的努力轨迹。

（三）以"点子"为核心，动用各种材质，视觉化为"标准当代艺术作品"的情况泛滥。

各种类型的"标准当代艺术"喧嚣于当下，比如：

（一）标准化了的"坏画"。微信公众号"绘画艺术坏蛋店"里的"坏"画艺术家其实很多只是为了"坏"而怪。一个不会颠球的足球运动员，直接抱着球冲向球门，把足球当橄榄球打，谁又能说什么呢？即使看似"怪"，也基本陷入在套路里面。一点涂鸦，几件现成品钉在在画布上，再写几句英文脏话；里希特＋霍克尼＋视错觉＋青春记忆等等。写实＋偶然肌理（俗称"鼻涕画"）。一种样式一旦出现，立即泛滥成灾。

（二）材料转化试验品。与绘画类似，用一截木头局部雕出一个西瓜，涂一些鲜艳的色；用硅胶翻制一个正在融化的石碑，或者坦克；把石头雕成的锁链和铁质锁链组合在一起；用透明塑料复制一下过安检的衣物等等。基本是静态"蒙太奇"，简单的二元转化。

在现在的当代艺术展览中，还有诸多类型化的当代艺术创作，在表面炫酷的的背后，其实是简单的思维习惯在做祟。

结语

重提"超越性"的目的在于期待出现真正的平视视角，平视是完整的人之间的问题交流的基础，而不受没经思考的思维模式、知识结构以及民族心理的限制。正本清源，涤荡以往对中国当代艺术的猎奇眼光以及意识形态滤镜。真正的平视，并不需要自绝于"超越性"，而是对其传统渊源、现实处境、个人经历的充分尊重。

当然，也是自重！

王　浩

江苏沭阳人，1978 年生。2005 年于北京大学哲学系获哲学博士学位，同年执教于中央美术学院。现为人文学院教授、艺术理论系主任，兼任中国人民大学徐悲鸿艺术研究院研究员。

研究方向为中国美学、中国哲学和易学等。代表性著述有《〈起信论〉渊源辨证》《早期儒家与〈易〉之关系述论》《"感动"的多维取向》《孔子之"仁"再辨证》《思际天人：汉代象数哲学引论》《轹古切今：清代美学疏论》等。译著有《汉代的信仰、神话和理性》（*Faith, Myth and Reason in Han China*）等。

从"美的理想性"到"现实主义"
——王逊美学思想管窥

王浩

长久以来，由于种种原因，美术史论家王逊（1915—1969）的实际成就和贡献并未受到充分重视和评估。相对而言，作为新中国第一个美术史系——中央美术学院美术史系的实际创建人，王逊培养出了一大批出色的美术史学者，使得其教学理念和学术思想得以传承不绝，其美术史教育和研究方面的成就也尚能得到越来越多学者的关注和认同；不过，对于王逊的美学思想及其造诣，人们则知之甚少。之所以如此，一是由于王逊的坎坷遭遇，其存世论著本来就不多，其中专门的美学著述更是罕见；[1] 二是因为王逊在 1952 年正式任教中央美术学院之后，其主要精力一度放在筹建美术史系及相关工作上，后人对其学术成就和贡献的了解主要也是在美术史研究方面。

然而，虽然王逊的专门美学著述并不多见，但其美学思想散见于他的各种论著中，不仅洞见纷呈，而且渐成体系。[2] 考察王逊的美学思想及其演变，既有助于对其学术成就和贡献的整体认识，又可以与 20 世纪中国美学及相关学术的发展历程相互印证。本文即以目前所见王逊的若干论著为主要依据，兼及其他相关资料，对王逊的美学思想及其学术渊源和知识结构，尤其是其内在逻辑，钩沉索隐并略作阐发，以为对这位才华横溢、英年早逝的前辈学者之纪念。

【1】王逊早年学术积累的一个关键时期是因抗战而流寓昆明期间（1938—1946），但其大量的读书笔记和文稿在日寇轰炸中损失殆尽；至于王逊后来的学术资料和未刊稿，则大多亡佚于"文革"。目前所见王逊的著述，主要有《中国美术史》，薄松年、陈少丰校订，上海人民美术出版社，1989 年；《王逊学术文集》（下文简称《文集》），王涵编，海南出版社，2006 年；《王逊美术史论集》，河北教育出版社，2009 年；《王逊文集》，王涵编，上海书画出版社，2017 年。的其他佚作亦偶有发现。本文所述王逊生平信息，均据王涵编《王逊年谱》（下文简称《年谱》），中国青年出版社，2015 年；所引王逊论著，若据上述四书，仅随文括注，不再详注。

【2】参见王涵《王逊美学思想初探》，《北京师范学院学报（社会科学版）》1992 年第 4 期。这是此前仅见的对王逊美学思想的专门研究，作者王涵是王逊之侄，多年来致力于对王逊论著和遗稿及相关资料的搜集整理。

一、学术渊源

王逊的美学思想是从 19 世纪中叶到 20 世纪前期的西学东渐尤其是新文化运动及其前后的启蒙思潮中生发出来的,故而其美学思想首先表现为对来自西方的美学学科以及相关知识的吸收和消化,其次才是在此基础上对中国美学思想资源的整理和研究。因此,要了解王逊的美学思想,有必要先来考察其接受及可能接受的美学思想的学术渊源和知识结构。

一般认为,尽管人类的美学思想起源甚早,作为一门哲学分支学科的美学的诞生却是在 18 世纪中叶的德国:人们通常把德国学者鲍姆加通于 1750 年发表《美学》第一卷作为美学学科诞生的标志;鲍姆加通在书中把美学定义为"感性认识的科学",尤其强调美学要研究体现于"自由艺术"的"完善"的感性认识,所以美学也是"自由艺术的理论"【3】。在鲍姆加通之后,美学大致呈现出两种发展态势,即所谓"自上而下"和"自下而上"。【4】前者基于形而上学的演绎法,用概念思辨解释审美现象,以康德、黑格尔的美学为典型;后者基于审美活动的归纳法,从经验事实引出美学原则,以 19 世纪后期兴起的心理学美学和社会学美学为代表;无论是自上而下的美学还是自下而上的美学,都以艺术为主要考察对象,这与鲍姆加通最初对美学的设想大体一致。大约也是在 19 世纪后期,美学学科及相关知识通过西方来华传教士以及访日中国学人传播到了中国。【5】到 20 世纪初,尤其是王逊考入清华大学的 1933 年前后,中国学者对美学学科的历史和理论已经有了较为完整和具体的了解,这从当时发表和出版的众多美学论著和译著中可见一斑,【6】也是王逊的美学思想得以产生和形成的基本背景。

据目前所见,王逊对美学和艺术史的系统学习和研究,应该主要是从大

【3】鲍姆加滕《美学》,简明译、范大灿校,文化艺术出版社,1987 年,页 13、18。所谓"自由艺术",朱光潜译为"美的艺术",参见其《西方美学史》上卷,《朱光潜全集》第六卷,安徽教育出版社,1990 年,页 326。另,有人认为意大利学者维科是美学学科的奠基人,如克罗齐就说维科是"美学科学的发现者",但此说并未被广泛接受,参见克罗齐《作为表现的科学和一般语言学的美学的历史》,王天清译、袁华清校,中国社会科学出版社,1984 年,页 64、75。

【4】区分美学研究中的"自上而下"和"自下而上"两种方法或倾向,出自德国学者费希纳于 1876 年发表的《美学导论》,参见门罗《走向科学的美学》,石天曙、滕守尧译,中国文联出版社,1985 年,页 4。

【5】参见黄兴涛《"美学"一词及西方美学在中国的最早传播》,《文史知识》2000 年 1 期。

【6】在王逊出生的 1915 年,亦即新文化运动的兴起之年,《东方杂志》第 12 卷第 2 号发表了徐大纯的《述美学》,该文即是一篇关于美学学科及其历史的简明扼要之作。另可参见蒋红等编著《中国现代美学论著译著提要》,复旦大学出版社,1987 年。

学时期开始的。1933 年 9 月，出生于书香门第的王逊从北平师范大学附中考入清华大学，本想进土木工程系学习建筑，后因在国文课上受到闻一多（1899—1946）、林庚（1910—2006）两位老师的器重和鼓励，于 1934 年 9 月转入国文系；此时，适逢赴欧访学（1933—1934）的邓以蛰（1892—1973）回到清华哲学系任教，王逊受其影响，对美学产生浓厚兴趣，遂于 1935 年 9 月转入哲学系。1937 年七七事变后，北平沦陷，清华南迁，邓以蛰由于身体病弱而滞留北平，王逊则辗转南下，在长沙找到已与北京大学、南开大学组建临时大学的清华大学，继续学业；1938 年，长沙临时大学迁往昆明并更名为西南联合大学，王逊因曾在清华休学半年（1936 年 7 月—11 月），故于本年 8 月才在西南联大文学院哲学系毕业，其后又曾就读于西南联大文科研究所（1939—1941）。从王逊的求学经历来看，他是受到邓以蛰影响才转学美学和哲学，邓以蛰在课外还曾每隔一周就带王逊到故宫观摩古画，王逊对此一直感念不忘。[7] 因此，考察王逊的美学思想不能不注意邓以蛰的影响。

邓以蛰早年（1907—1911）留学日本，在学习日语的同时得以接触西方文化，后来（1917—1923）又到美国哥伦比亚大学学习哲学和美学，回国后曾经（1923—1927）担任北京大学哲学系教授，在哲学系和北京艺专讲授美学和美术史，1929 年（此前两年任教于厦门大学哲学系）才到清华大学哲学系任教。正如邓以蛰的另一个学生刘纲纪所指出，作为一个美学家和美术史家，邓以蛰的贡献主要体现在两个方面：一是在"五四"以后的几年间提倡新文艺，二是从 20 世纪 30 年代初起研究中国书画的历史及其美学理论；邓以蛰提倡新文艺的文章，搜集在他的《艺术家的难关》一书中，从中可以看到，邓以蛰在美学上受到了温克尔曼、康德、席勒、黑格尔、叔本华以及柏格森等哲学家的影响，其中尤以黑格尔的影响为最深，后来对中国书画史论的研究又流露出克罗齐思想的印迹。[8] 结合上文所述美学学科的发展历程来看，邓以蛰所受到的这些学术影响大致属于德国古典哲学和美学的传统，下文将会申明，王逊的美学思想也是从这个传统中生发出来而又有所拓展。

应该注意的是，虽然王逊没有出国留学的经历，但其在就读清华大学期间曾修学英语、德语，且都有相当高深的造诣；尤其是王逊考入清华时，适

【7】王逊的学生薄松年的《王逊先生二三事》（《艺术》2009 年第 12 期）、薛永年的《在第一个美术史系学习》（《美术研究》1985 年第 1 期）等对此都曾述及，参见《年谱》，页 30、31。

【8】参见刘纲纪《中国现代美学家和美术史家邓以蛰的生平及其贡献》，《邓以蛰全集》（安徽教育出版社，1998 年）附录。

逢中德文化协会刚刚成立，王逊时常参与其中的活动，这不仅为他学习德语、了解德国的文化和学术提供了便利条件，而且结识了对自己有提携之功的邓以蛰、宗白华（1897—1986）、滕固（1901—1942）等知名学者，为日后从事哲学、美学和美术史研究奠定了重要基础。【9】

关于王逊的哲学、美学和美术史研究，还需要注意到他曾就读和任教的清华大学和西南联合大学哲学系及文学院的学术氛围对他的影响。1930 年代的清华哲学系，在学术思想上推崇实在论，在治学方法上注重逻辑论证和概念辨析，这几乎是当时学界的共识，【10】而王逊就学其中，耳濡目染，可谓自然，并在系主任冯友兰（1895—1990）的介绍下于 1936 年加入了当时中国哲学界的核心学术组织——中国哲学会。后来王逊曾经任教于云南大学文法学院文史系（1941—1943）、西南联大文学院哲学心理学系（1943—1946）、南开大学文学院哲学教育系（1946—1949）、清华大学哲学系和营建系（1949—1952），主讲过"形式逻辑""伦理学""美学""中国艺术批评史""中国工艺美术概论"等课程，据王逊自述，他所讲授的内容在哲学观上即是近于马赫主义的实在论，而他的治学方法在注重逻辑思辨和义理分析之外，兼重西南联大文学院国文系和历史系的考据方法。【11】

此外，需要注意的是，王逊生于国运维艰、内忧外患之世，其就读清华大学时更是遭逢日本军国主义势力加紧侵华步伐、国内各种势力明争暗斗、中华民族危机空前加重的特别时期，此时王逊的总体思想倾向明显较为激进，比如他积极参加了"一二·九"运动及其前后的多种左翼组织活动（参见《年谱》1934—1936 年的相关记载），尤其是还与同学组织读书会，每周六下午

【9】中德文化协会成立于 1933 年，前身为 1931 年郑寿麟发起成立的德国研究会，1935 年更名为"中德学会"，1945 年以后逐渐停止活动，在近代中德文化交流史上起过重要作用，参见丁建弘、李霞《中德学会和中德文化交流》，黄时鉴主编《东西交流论谭》，上海文艺出版社，1998 年。另，青年时期的王逊曾经发表过许多关于时事、文学、艺术、哲学等英文资料的译介文字，比如《最近西太平洋形势的分析》（《清华周刊》1935 年 8 月第 43 卷第 10 期）、《日本南进战略的蠢测》（《扫荡报》1941 年 4 月 1 日）、《帽子和柱子》（英国作家鲍依斯的小说，《自由论坛》1944 年第 12 期）、《回声之屋》（英国作家鲍依斯的小说，《自由论坛》1945 年第 16 期）、《评福开森氏〈中国艺术综览〉》（《图书季刊》1940 年 3 月新 2 卷第 1 期）、选译英国哲学家席季维克的《伦理学方法》（西南联合大学哲学系讲义，收入周辅成编《西方伦理学名著选辑》下卷，商务印书馆，1987 年）等，还曾考取 1946 年第九届中英庚款公派留学资格，后因身体原因未能成行。参见《年谱》相关记载。

【10】冯友兰《清华哲学系》，《清华周刊》"向导专号"1936 年 6 月 27 日。参见《年谱》，页 32、33。

【11】参见《年谱》，页 76—80、100—102、116—117。关于王逊早年的文史及考据功力，或可通过其两篇论文体味一二：《红楼梦与清初工艺美术》，原载《益世报·文学副刊》1948 年 10 月 11 日第 114 期，又刊《美术研究》2015 年第 6 期；《王羲之父兄考》，原载《周叔弢先生六十生日纪念文集》（龙门书店，1951 年），又刊《王逊美术史论集》（河北教育出版社，2009 年）。

聚集到位于北平西城区北沟沿的爱国民主人士、曾经翻译康德《纯粹理性批判》的蓝公武（1887—1957）[12]家里，一起研读《资本论》，并一度自命为马克思主义者（《年谱》，页20、21）。

至此，我们大致钩沉出了王逊美学思想产生和形成的总体和具体背景，接下来将会看到，这些背景因素在王逊的美学思想和著述中都有所体现。

二、知识结构

目前了解王逊尤其是其早期的美学思想，只能以其存世的有限的著述为主要依据，现把其中被王逊作为基本或重要论据明确引证的美学家依次罗列并简要说明如下，庶几可与上述学术背景因素相互参证，见出王逊美学思想所依托的知识结构之大概。

弗理采（V. M. Friche，1870—1929），苏联美学家、文艺理论家，其《艺术社会学》和《欧洲文学发达史》在王逊发表《美的理想性》的1936年之前都有中译本，[13]其美学思想大体属于社会学美学的范畴。王逊认为，关于艺术，"唯物主义的批评如弗理采之流更指出了'时代的意义''社会的解释'。这些在我们看起来也是无可厚非的"（《美的理想性》，《文集》，页3）。

布洛（E. Bullough，1880—1934），长期任教于英国的瑞士心理学家，提出了解释审美经验的"心理距离"说，是心理学美学中影响广泛而又深远的一种学说，王逊也认为psychical distance（心理距离）"的确是一个很恰当的名字"（同前，页9）。关于"心理距离"说的具体情况，美学家朱光潜（1897—1986）在其《文艺心理学》中有专章予以述评；值得注意的是，朱光潜1933年从欧洲回国后，曾用《文艺心理学》书稿作讲义在清华、北大各讲过一年，1936年《文艺心理学》由开明书店正式出版，因广受好评，曾被有些学校哲学系和艺术系专修科当作课本，此后多次印行。[14]有理由推断，朱光潜及其

【12】蓝公武是王逊在北平师范大学附中时期的同学蓝铁年之父。另据蓝公武译康德《纯粹理性批判》后记，他于1933年开始翻译此书，1935年秋天全部译完，译稿此后搁置未动，1957年其去世之前原样付印，而正式由商务印书馆出版已是其去世之后的1960年。王逊早年对康德及其思想的了解，或曾得于蓝公武。

【13】《艺术社会学》中译本有：弗理契著、刘呐鸥译，水沫书店，1930年；弗理采著，胡秋原译，神州国光社，1931年。《欧洲文学发达史》中译本：莆理契著、沈起予译，开明书店，1932年。按"弗理采""弗理契""佛理采""莆理契"等均为音译之不同。

【14】参见朱光潜《文艺心理学》（安徽教育出版社，1996年）作者自白及再版附记。以下引述此书，不再详注。

《文艺心理学》，极有可能是王逊了解布洛的"心理距离"说乃至其他西方美学知识的途径之一。

桑塔亚纳（G. Santayana，1863—1952），美国哲学家、美学家、文学家和文艺批评家，以其哲学上的新实在论和美学思想被 1920—1930 年代的中国学界所知[15]。王逊认同桑塔亚纳的情感的"客观化（Objectification）"之说，认为这是美感经验的必要条件（同前，页 10、11）。

贝尔（C.Bell，1881—1964），英国美学家，朱光潜在《文艺心理学》第五、六章曾述及其学说。王逊认为，欣赏艺术其实就是欣赏贝尔在《艺术》中所说的"表意的形"（Significant form，今通译为"有意味的形式"，同前，页 11、12）。

马克思（K. H. Marx，1818—1883），德国思想家、马克思主义学说创始人之一。王逊在《再论美的理想性》中主张美的事物不只是物理的存在，同时也是心理的存在，并引述马克思对费尔巴哈及机械唯物论者的批评，称其为"近代最伟大的先知者"（《文集》，页 13）。上文提到，王逊有过阅读马克思《资本论》的早期经历，而马克思《关于费尔巴哈的提纲》在王逊发表《再论美的理想性》的 1936 年之前也已有多个中译本，[16]虽然王逊在此并未明点马克思之名，也未标引文出处，但其所引正是出自马克思《关于费尔巴哈的提纲》。

立普斯（T. Lipps，1851—1914）、陆宰（R. H. Lotze，1817—1881）、谷鲁斯（王逊译为"葛露斯"，K. Gross，1861—1946），这三位德国美学家虽然观点有所不同，但都是心理学美学中移情说的主要代表人物，而移情说尤其是立普斯的美学思想，中国学者早有译介，[17]在 1920—1930 年代广为学界所知，朱光潜也在《文艺心理学》第三章中对移情说有详细述评。王逊对此三人的学说做了具体比较和批判分析，基本上认同移情说的思路，认为美感经验是主体将"人格"（包括立普斯所谓"动的观念"或"我"、陆宰所谓"筋肉感觉"、谷鲁斯所谓"小景像"）注入对象（《再论美的理想性》，

【15】参见愈之《桑泰耶拿的理性生活观》，《东方杂志》1921 年第 18 卷第 2 号；吕澂《晚近美学说和美的原理》，商务印书馆，1925 年；闻兴《欧美现代之实在论》，《中国公论》1939 年第 2 卷第 3 期。按愈之应即著名社会活动家胡愈之（1896—1986），"桑泰耶拿"即"桑塔亚纳"之异译，又译"桑他耶那""桑塔亚那""桑提耶那""桑塔耶纳"等。

【16】据张立波、杨哲《〈关于费尔巴哈的提纲〉在中国的译介和阐释》，《高校理论战线》2012 年第 11 期。

【17】参见澄叔《栗泊士美学大要》，《东方杂志》1920 年第 17 卷第 5 号。按澄叔即注释【15】中的吕澂（1896—1989），"栗泊士"即"立普斯"之异译。

《文集》，页 13—16）。

叔本华（A. Schopenhauer，1788—1860），德国哲学家，清末以来的中国学人对其人其说多有译介，其中如王国维（1877—1927）还据以写出《红楼梦评论》。[18]王逊认为，美感经验所实现的意义中可以包容叔本华所谓"意志"（同前，页 15）。

亚里士多德（王逊译为"阿里士多德"，Aristotle，384—322BC），古希腊哲学家，其著作和学说自明清之际西方传教士来华时即有译介，晚清以后更是多被引介，[19]而其美学思想尤以其《诗学》中关于悲剧心理的"卡塔西斯"（katharsis 之音译）说最为著名，朱光潜在《文艺心理学》第十六章中对其有详细述评。王逊引用亚里士多德之说，并以"净化"释 Katharsis，认为美感经验使得"人格"实现了"净化"（同前，页 17）。

佩特（王逊译为"柏德"，W. H. Pater，1839—1894），英国作家、批评家、唯美主义文艺理论的代表人物之一，其"一切艺术都以趋近音乐为旨归"的主张在 1930—1940 年代的中国文艺界和学界影响较大，[20]王逊也引述其说，但认为在中国则是"一切艺术趋向美玉"（《玉在中国文化上的价值》，1938 年，《文集》，页 111）。

康德（I. Kant,1724—1804），德国哲学家、美学家，其人其学及其著作至少自清末梁启超、王国维等开始即有译介。[21]王逊在论著中明确论及康德之处不多，但其似乎信手拈来一样的提及正表明其熟知康德的学说（《表现与表达》，1946 年，《文集》，页 19），且如下文所述，其早年的美学思想主要就是出自康德以来的德国古典美学传统而又有所拓展。

布雷蒙（王逊译为"白瑞蒙"，H. Brémond，1865—1933），法国神学家、诗论家，以提倡祈祷性的"纯诗"而知名，其学说在 1920—1930 年代被译介到中国。[22]王逊在论述诗的表现时曾提到其主张"诗表现了一种神秘而又一致的实体"（同前）。

克罗齐（B. Croce，1866—1952），意大利哲学家、美学家、历史学家，其思想受黑格尔的影响较大，其美学思想至少在 1920 年代初即已被中国学界

【18】参见姚淦铭、王燕主编《王国维文集》，中国文史出版社，2007 年，上部页 1—15 页、下部页 187—214。

【19】参见黄见德《西方哲学东渐史》相关章节的介绍，人民出版社，2006 年。

【20】参见陈历明《"一切艺术都以音乐为旨归"的源与流——〈中国音乐文学史〉的一处引文考》，《外国语文》2011 年第 6 期。

【21】参见丁东红《百年康德哲学研究在中国》，《世界哲学》2009 年第 4 期。

【22】参见秦海鹰《诗与神秘——评布雷蒙的"纯诗"理论》，《欧美文学论丛》2010 年第 6 辑。

所知【23】，朱光潜在《文艺心理学》第一章和第十一章中对其美学思想有详细述评。王逊在论述诗的表现时曾附带述及克罗齐的"直观"思想（同前）。

瓦雷里（王逊译为"梵乐希"，P. Valery，1871—1945），法国象征派诗人和诗论家，倡导音乐性的"纯诗"，与布雷蒙齐名，穆木天（1900—1971）、梁宗岱（1903—1983）等在 1920—1930 年代对其诗作和理论多有译介。【24】王逊在论述诗的表现时曾提到其认为诗表现了"一个宇宙的觉识"（同前）。

怀特海（王逊译为"怀悌黑"，A. N. Whitehead，1861—1947），英国哲学家、数学家，其基于多元实在论的"机体哲学"和"过程哲学"至少在 1930 年代就已经被中国学界所知。【25】王逊在论述诗的表现时曾提及其指出诗表现了"一点具体而真实的基本经验"（同前）。

以上所述，只是目前所见王逊在自己的论著中明确引证过的西方美学家及其主张，并不足以涵盖其所接受的西方美学知识之全部，但大致可以见出其美学思想得以产生和形成的知识结构，表明其对从古希腊至当代的西方美学思想有着广泛而又具体的了解，尤其是对康德以来的德国美学思想有着更多的把握和认同。据此并结合先前所揭示的学术渊源，就可以对王逊的美学思想进行深入、细致的考察，了解上述各种因素在的具体体现和拓展了。

三、"美的理想性"

王逊早年的美学思想，在其 1936 年发表于《清华周刊》上的《美的理想性——美的性质的孤立的考察》和《再论美的理想性——人格之实现》两篇论文中有比较集中的阐述。顾名思义，这两篇论文是以"理想性"来界定"美"，其实涉及美的本质的讨论，而美与艺术向来密切相关，故而至少从学科发展的角度来看，美学与艺术理论也是难解难分，即如上文所引鲍姆加通所说，"美

【23】参见滕若渠《柯洛斯美学上的新学说》，《东方杂志》1921 年第 18 卷第 8 期。按滕若渠即滕固，"柯洛斯"即"克罗齐"之异译。

【24】参见陈希、李俏梅《论中国新诗对象征主义"纯诗"论的接受》，《武汉大学学报（人文科学版）》，2006 年第 6 期；佘丹清《无法穿越的象征主义：梁宗岱对梵乐希的接受》，《兰州学刊》2006 年第 11 期。

【25】参见朱进之《怀特海的机体哲学》，《新民月刊》1935 年第 1 卷第 2 期；朱宝昌《怀特海的多元实在论》，《东方杂志》1936 年第 33 卷第 13 期。按朱宝昌（1909—1991），字进之，号希曼，哲学和文史学者，有《先秦学术风貌与秦汉政治》（武汉大学出版社，1989 年）、《朱宝昌诗文选集》（陕西师范大学出版社，1994 年）等。

学"也是"自由艺术的理论",而王逊对"美"的探讨同样包涵着对"艺术"的思考。王逊的基本看法是：艺术是人的一种行为及其结果，美是艺术所荷载的人格的动人力量。

为了讨论的清晰和方便，王逊对"艺术"和"美"做了分别论述。关于艺术，王逊首先提到了常见的两种似乎是对立的观点，即"形式论"与"内质论"，前者只关注艺术作品的形式美，后者则注重艺术作品的形式美之外的社会、道德、历史以及哲学的意义。王逊试图用主体性来调和这两种观点，认为两者各有道理，形式美和社会历史等因素对于艺术都是不可或缺的，而"一个艺术家的伟大是因为他的巨人样的手腕，和能披载此时代外套的力量，这手腕和这力量是历史上的公平和永久"，"所以艺术是个样式，是个活动的结果，是一个制作品。我们从上面看出各种颜色，这许多颜色代表许多许多不同的影响。这影响的来源是诗人生活的整个，整个复杂的构成体，有社会的、地域的，以及诗人自己生理的、习惯的，种种不同的成分"。（《美的理想性》，《文集》，页4）

至于"美"，王逊认为，"'美'是一个力量。'美'是'艺术'这'结果'所荷载的力量，这力量是能动人的"（同前）；换句话说，"美不是一具体的东西，美是一种mode，一种心理状态，这种心理状态是由主体与客体的某种方式的重合得来的"（同前，页6）。按王逊的看法，可以把"美"的性质大致概括如下：

第一，"美的感受是本质的（Intrinsically）"。"所谓本质的意思不是说美的感受是极单纯的代表只是美的成分，而是具有各种成分，而此种更多的成分是予以加强，不会予以搅扰的。如美的感受不是功利的，但功利的事实却会注意到，不过功利的事实在酖美的眼睛中不复再是功利的事实"（同前，页6）；美感的"本质的"因素亦即"美丽的理想"，在其各种成分中是一贯的，对于艺术家来说，"所谓美丽的理想就是找出一贯的美，而把这'美'发展出来，其他的成分'扬弃'"（同前，页7）。

第二，"美又是一个不自私的感受（Disinterested Interest）"。"所谓美是不自私的感受，就是说不应该被这种主观心理影响，也不能有这种主观的影响的"，"另一意义说，是一种不计较。即不计较结果的收获，也不计较起初的付出"，也就是说，"任何功利态度都不能用来较量美的感受，因为美本身就有一种合目的性"（同前，页7、8）。

第三，"美是独立的，分离的（Isolation and Detachment）"。因为"美

既是跳出一切计较，跳出一切牵绊，所以美是独立的，是与这一起其他的事物分离的，这独立就是由分离得来"，其中"独立"是就对象而言，"分离"是指主体而论："对象的独立是要切断一切对象物在环境中的关系"，"所谓主体的分离，意义与本质的发展和不自私的态度相同"（同前，页8、9）。

王逊认为，以上三点可以进一步被概括为："美"或"艺术"必须从现实中有所"超脱"，亦即在美感境地与现实世界之间产生布洛所谓"心理距离"（同前，页9）；"超脱"或"心理距离"的产生，有赖于桑塔亚纳所谓"客观化"，即一方面把一切印象感觉从单纯自我的感情中提拔出来，另一方面使自己的感情凝结为一个具体的新实在物，亦即贝尔所谓"表意的形"，它既是艺术品的实质，又是自然美的实质（同前，页10、11）；"表意的形"的形成，是一个把对象从物理存在变成心理存在的过程，也是主体的"人格"的实现过程，而"人格包括一个人的智力、学识、人生态度、道德观念和生活的理想。至于决定此人格的根本条件可以有：生理的基础、地理环境、时代背景和自己的教养与生活。这中间决定能力最大的是最后二者：时代背景和自己的教养与生活"，这比立普斯所谓"动的观念"或"我"、谷鲁斯所谓"小景像"、陆宰所谓"筋肉感觉"、叔本华所谓"意志"要更准确也更有包容性（《再论美的理想性》，1936年，《文集》页13—16）；"人格"的内涵如此丰富，却是通过主体的"直觉"的瞬间而"实现"，也是经过亚里士多德所谓的"净化"，所以并不会干扰或阻碍美感经验的发生，而是会恰恰"加强了美的力量，和艺术形式的完整"（同前，页15、17）；王逊后来又借用克罗齐所谓"表现"（经常被混淆为"表达"）来概括这个过程，并指出其结果就是往往呈现为某种"风格"或"神韵"的艺术作品，且强调中国艺术多重视"自然的从内直接发于外"的"表现"，而西洋艺术则常注重讲求"媒介"的"表达"。（《表现与表达》，1946年，《文集》，页19—21）

根据王逊的这些论述，并结合上文对其美学思想得以产生的学术背景和知识结构的揭示，不难看出，尽管王逊没有明言，其关于"美"的性质的观点，尤其是对于"美"的无功利性的看法，显然来自康德在《判断力批判》中对于美的分析，他用"理想性"来概括"美"的性质也应该是直接受到了康德讨论"美的理想"的启发。[26]不仅如此，康德以来的德国古典哲学和美学因高扬人的主体性而常被称为"唯心论"或"唯心主义"，比如朱光

【26】参见康德《判断力批判》中"美的分析论"部分关于鉴赏判断的四个契机的论述，关于"美的理想"的讨论见其中第17节。

潜在《文艺心理学》第十一章开头就曾提到这一点；而"唯心论"或"唯心主义"的英文 Idealism 既可译为"唯心论""唯心主义"或"观念论"，又可译为"理想主义"，这几种译名虽然有区别，但也有联系，所以曾经被不作严格区分地混用或等同使用，这在民国时期的学界很常见，[27] 王逊对此应该也不陌生，因而他既然认同康德以来的德国古典哲学和美学，进而使用基于"唯心论"或"理想主义"的"理想性"一词来概括"美"的性质，可以说是顺理成章。

需要注意的是，尽管康德在《判断力批判》中区分了只涉及形式之独立存在的"自由美"和从属于特殊目的概念的"依附美"，并且明确肯定了前者，但他紧接着又认为"美的理想"只可以期望于后者，亦即表达道德性的人的形象。[28] 这种看似矛盾的变化在王逊的美学思想中其实也有明显的体现，这就是上文所述从《美的理想性》中对"美的性质的孤立的考察"到《再论美的理想性》中强调"美"是"人格之实现"所呈现的思路转变，只是这样的变化对于康德来说是沟通其《纯粹理性批判》与《实践理性批判》的需要，而对于王逊来说应该也是传统儒家思想对其潜移默化的影响的结果。

关于传统儒家思想对王逊美学思想的影响，从王逊在 1938 年发表的《玉在中国文化上的价值》一文中可见一斑。王逊在此文中指出，玉出自石，中国人对玉的敬爱也是出于先民对石器的珍爱和崇拜，石器从工具中被淘汰之后，玉在社会生活中还有宗教、政治、道德的意义，而玉在中国古代之所以能够长久地被人爱好，更是因其独特的美感成分，即其神秘性的色泽和可感触的光润，使其成为崇高和优美兼具的审美对象，尤其是"以玉的光润为准的美感观念的推广，既使后代人喜好了和玉有同样意味的一切美术品，如丝绸、漆器之类，更扩充而为后代一切美的价值的衡准，如后世对书法、绘画的见解皆出于对玉的欣赏，并且同时也深深地影响当代的道德观念"，于是"由对于玉的爱好，'美'的理想乃变成道德的理想"，如儒家所提倡的"温柔敦厚"之旨就正与玉器的色泽和光润相合（《文集》，页110、111）；因此，王逊认为，佩特所谓"一切艺术趋归音乐"，在中国则可云"一切艺术趋向美玉"（同前，页111）。

由此可见，王逊对康德乃至西方学术资源的接受并不是不加辨析地照单

【27】如日本学者金子筑水所著《现代理想主义》（蒋径三译，商务印书馆，1926 年），主要内容即是对从康德以来的德国唯心论到新康德主义以及现象学哲学的介绍。

【28】参见康德《判断力批判》第 16、17 节。

全收，而是试图基于自己的理性思考，将其与中国的传统思想资源融会贯通，比如他对玉的文化价值的上述分析，可以说是化腐朽为神奇般地把传统儒家思想与康德美学相结合，不仅对玉的审美特征做了创造性的阐释，从而为他所主张的"美的理想性"提供了鲜活例证，而且举重若轻地消解了康德的"自由美"与"依附美"、形式主义与"美的理想"，以及他所谓"形式论"与"内质论"之间看似突兀的矛盾。因此也可以说，王逊所主张的"美的理想性"本身就是对康德的"自由美"与"依附美"、形式主义与"美的理想"，以及上述"形式论"与"内质论"的一种调和。

还需要特别注意的是，王逊的美学思想之所以没有落入形式主义的窠臼，除了传统儒家思想的影响之外，应该也有现实因素在起作用。上文已经提到，王逊出生、成长于中华民族遭遇内忧外患的危难之时，这样的生存境遇使得他虽然认同康德美学的基本精神，但又不满其中的形式主义倾向，正是基于这样的心态，并且受到左翼思想的熏染，王逊对当时学界颇具声势且不乏争议的"现实主义"文艺和美学思想表现出了一定的兴趣，而"现实主义"正是王逊后期美学思想的核心要素。

四、"现实主义"

"现实主义"（Realism）首先是一种文艺创作方法，又称"写实主义"，通常被认为是对"浪漫主义"（Romanticism）的反动而产生于 19 世纪的法国，清末即已被梁启超（1873—1929）、王国维等译介到中国，虽然其内涵在人们的理解中一直有分歧，但因其与注重文艺的社会功能的中国传统（主要是儒家）文艺观有契合之处，尤其是由于当时的中国学人受到改变积贫积弱的社会现实的动机驱使，"现实主义"在全面抗战爆发之前的中国文艺界和理论界已经渐成主流甚至独尊之势。【29】目前并未见到王逊早年对"现实主义"做过系统、集中的论述，但可知他曾经在左翼倾向明显的清华文学会召开的一次座谈会上讨论过"现实主义"，并对左翼文学家和理论家胡风（1902—1985）的观点表示异议，认为"现实本身就包含着浪漫，只要能够依照现实主义的方法来表现客观现实就已经很够了，不必再强调来表现浪漫

【29】参见旷新年《从写实主义到现实主义——中国新文学对现实主义的理解、接受与阐释》，《华中师范大学学报（人文社会科学版）》2014 年第 4 期。

的一面"。【30】王逊的发言表明他对"现实主义"基本认同，但他所认同的包含着"浪漫主义"的"现实主义"显然又有些特别，而要理解这种"现实主义"及其特别之处，就需要关注上文所述王逊在哲学观上的近于马赫主义的实在论立场。

所谓"实在论"，是西方哲学史上的一个源远流长、内容复杂的思想传统，其基本观点是强调共相的实在性，其思想渊源通常可以被追溯到古希腊哲学家柏拉图（Plato，前427—前347）的相论，而20世纪的"新实在论"则兼重外物的实在性，其中的各种学说在"五四"以来的中国哲学界也得到广泛传播。【31】值得注意的是，"实在论"与"现实主义"在英文中都是Realism，因而与上文所述"唯心论""唯心主义""观念论""理想主义"的混用或等同使用类似且相关，民国时期的学界也常见把"实在论"与"现实主义"混用或等同使用的情况，并由于其唯物论或唯物主义（Materialism）倾向而将其与"唯心论"或"理想主义"相对立，【32】以至于还有学者把19世纪以来的西方哲学发展也视为"理想主义"和"现实主义"的此消彼长的过程。【33】然而，应该强调指出的是，"唯心论"或"理想主义"与"实在论"或"现实主义"其实并非绝然对立，这在主张或倾向客观唯心论的哲学家那里尤为明显，如上述柏拉图的相论就既被看作实在论，又被视为唯心论；【34】因此，对于认同康德以来的德国哲学和美学的"唯心论"或"理想主义"的王逊来说，再接受"实在论"或"现实主义"本来就没有理论上的困难，更何况后者的唯物主义倾向或许也会让受到左翼思想熏染的王逊感到亲切；进而，王逊所理解和接受的马赫主义，也让他为自己调和"唯心论"或"理想主义"与"实在论"或"现实主义"以及"唯物论"或"唯物主义"找到了更充分的理由。

【30】参见罗白等《非常时期与国防文学》，原载《清华周刊》1936年第44卷第11、12期，又见《年谱》，页45、46。

【31】参见郑伯奇《新实在论的哲学》，《少年中国》1920年第1卷第11期；胡伟希《中国新实在论思潮的兴起》，《中国人民大学学报》2002年第4期。

【32】如日本学者金子筑水所著《现实主义哲学的研究》（蒋径三译，商务印书馆，1928年），其中介绍的实证主义、实用主义（此书译为"实验主义"）以及马克思主义（此书译为"马克斯主义"，并将其归入"社会主义哲学"）就都属于或倾向于唯物论或唯物主义的哲学流派。另据中译者的书首"例言"，此书与前引《现代理想主义》都是根据金子筑水《现代哲学概论》编译而成。

【33】参见范寿康《最近哲学之趋势》，《民铎》1920年第2卷第3期。

【34】参见张崧年《什么是观念论、唯心论、理想主义？》，《哲学月刊》1930年第2卷第6期。按张崧年（1893—1986），字申府，哲学家、社会活动家，1931年开始任教于清华大学哲学系，因参与抗日活动尤其是1935年的"一二·九"运动，1936年被解聘，是王逊的老师之一。

所谓"马赫主义"（Machism），是因奥地利物理学家、心理学家、哲学家马赫（E. Mach，1838—1916）而得名，又由于其与康德的批判哲学的渊源关系而被称为"经验批判主义"，其核心思想是把感觉经验作为认识的界限和世界的基础，试图调和唯心论与唯物论，在19世纪末到20世纪初的西方学界颇为流行；中国学者在清末也已注意到马赫及其学说，民国时期由于新文化运动、科玄论战以及马克思主义传播的影响，马赫及马赫主义的思想得到更为具体、深入的研究，也引起了一定的争议，不过当时主要还是基于唯心论或唯物论之不同立场的学术批判，并没有上升到政治批判的层面。【35】事实上，民国时期的学者对于马赫及马赫主义的科学与实证精神大多持肯定态度，对其试图调和唯心论与唯物论的努力也能够给予同情的理解，如倾向于接受马克思主义的辩证唯物论的张岱年（1909—2004）就曾指出，"马赫学说本富精义，特未全免唯心倾向，有主观主义色彩；然其中实有与马克思哲学相成者"，而"马赫哲学中之不违唯物论的观点，吾人实应兼取之"。【36】可以想见，对于既接受康德以来的德国哲学和美学的"唯心论"或"理想主义"、又认同具有唯物主义倾向的"实在论"或"现实主义"，甚至对马克思主义也有一定兴趣的王逊来说，马赫主义的科学与实证精神、尤其是其试图调和唯心论与唯物论的努力，无疑也具有巨大的意义和魅力。确切地说，上文提到王逊所认同的包含着"浪漫主义"的"现实主义"，与其先前所主张的"美的理想性"其实并不冲突，可以看成是他试图调和"唯心论"或"理想主义"与"实在论"或"现实主义"以及"唯物论"或"唯物主义"的体现，而其理论基础正是近于马赫主义的"实在论"。

基于这样的"现实主义"，王逊一方面进一步修正了自己先前所接受的康德以来的西方美学思想中的形式主义，另一方面批判性地揭示了中国古代美学和艺术中的现实主义传统。人们可能很容易看出"现实主义"是王逊后期论著中的核心主题，但在其前期论著中同样也可以看到一些或明显或隐晦的"现实主义"信息。比如，王逊早就明确指出中国古代美术传统中的"士大夫美术"和"工匠美术"两条脉络，【37】还特别注意到明末以来文人日常生活中所体现的"'生活模仿艺术'的唯美主义"的审美趣味，但这种审美趣

【35】参见吕凌峰、王松普《民国学者对马赫哲学思想的研究》，《科学文化评论》2013年第3期。

【36】参见季同《关于新唯物论》，《大公报·世界思潮》1933年第35期。按张岱年字季同，从1933年到1937年七七事变之前一直任教于清华大学哲学系，也是王逊的老师之一。

【37】参见王逊《中国美术传统》，《自由论坛》1944年第3卷第1期。

味未免有些"雅"得单调，"'雅'超出社会，越过情欲，是一切美感范畴中最高，最寂寞，是最纯粹的一个。但是美感范畴却不能只笼罩在一个'雅'下面"，真实生活中更多的其实还是种种不同的"俗"，这样的"俗"往往见于各阶层之人日常所用的各种工艺品，因而他敏锐地从《红楼梦》对饮食起居用品的描写中发现了清初工艺美术的许多蛛丝马迹。[38]王逊在此所提到的"俗"显然不是通常所谓"庸俗"乃至"低俗"，而只是"世俗"，从美学的角度来看，这里所谓"雅"和"俗"及上述"士大夫美术"和"工匠美术"，大致可以对应康德所谓"自由美"和"依附美"，但王逊对"工匠美术"或"工艺美术"之"俗"的重视，应该不只是受到康德所谓"美的理想"的影响，而是还有其"现实主义"的思考。

王逊注意到，中国古代美学和艺术的现实主义传统在先秦即已有其哲学基础。比如《韩非子·外储说左上》中有一个著名的故事：

> 客有为齐君画者。问之："画孰难？"曰："狗马最难。""孰易？"曰："鬼魅最易。"狗马，人所知也，旦暮于前，不可类之，故难；鬼魅无形，无形者不可观，故易。

在王逊看来，"比较狗马鬼魅的难易正是提出了一个写实的哲学"，他还进一步指出，"素朴的写实主义自然是绘画艺术的基本而又天真的要求，但在中国艺术传统中的确是一个不够成熟的成分，也许我们可以说，是一个被超越了的成分。但是我们不能否认中国画家在这方面也有他的独特的成就，即使到了最后绘画艺术成为笔墨游戏的阶段"[39]。当时的王逊对中国古代艺术及其历史的研究或许还不够全面、深入，所以他似乎对现实主义在中国艺术传统中究竟是"不够成熟"还是"被超越了"有些不确定，但这种不确定很快就在他对中国美术史的进一步研究中被消解了。

王逊对中国美术史的全面、深入研究，主要是从 1952 年他由清华大学哲

【38】参见王逊《〈红楼梦〉与清初工艺美术》，《益世报·文学周刊》1948 年第 114 期。按曾任清华大学及西南联合大学文学院外文系教授的著名学者吴宓（1894—1978），于 1940 年 5 月 12 日在联大师生中倡议成立了研究《红楼梦》的"石社"，王逊也参与其中并与吴宓多有交流，参见《年谱》，页 84、85。王逊研究《红楼梦》或曾受吴宓影响。

【39】参见王逊《几个古代的美感观念》，《益世报·文学周刊》1948 年第 116 期。此文表明，王逊注意到，在先秦以至两汉的思想资源中，对后来的中国美学和艺术产生广泛而又深远影响的除了儒家之外，还有其他需要发掘的思想观念。这是一篇关于王逊以及中国古代美学思想的极富启示意义的文章。

学系调到中央美术学院美术理论教研室（即 1957 年创建的美术史系之前身）开始的。此前，清华大学在邓以蛰、梁思成（1901—1972）、陈梦家（1911—1966）等学者的推动下，从 1947 年开始筹建艺术（史）系，并已经做了许多卓有成效的具体工作，但由于种种原因最终未能实现，【40】这对王逊在中央美术学院筹建美术史系应该不无影响。正是出于授课的需要，王逊在 1956 年完成了"中国美术史"课程的教材初稿，后经其学生薄松年、陈少丰整理校订得以正式出版。关于此书的学术特色和意义，学界已多有评论，此处不再赘述，只是强调指出，王逊对"现实主义"的重视可以说是贯穿全书，这在此书关于工艺美术、民间美术的论述中体现得尤为明显，在各章小结中也多有提及，此处也不再细述；不过，关于"现实主义"的具体内涵，王逊在此书中并没有详论，这里有必要根据他的一些论文试作解说。

在 1953 年发表的《古代绘画的现实主义》一文中，王逊指出："古代绘画中的现实主义的光辉，我们看见，首先闪耀的生活是如何生动地重现在画家的卓越的艺术技巧中"，"对于美丽的事物进行艺术性的表现时，画家想象力的生动活泼，也同样体现了现实主义艺术的力量"（《文集》，页 58、62）。也就是说，中国古代艺术的"现实主义"之"美"首先体现为艺术家及其作品中的艺术技巧和想象力，在王逊看来，这是中国古代绘画在当时以及后世被人们喜爱的原因（《关于概括和具体描写》，1955 年，《文集》，页 27），也是后人应该继承和发展的宝贵遗产（《对目前国画创作的几点意见》，1954 年，《文集》，页 26）。王逊曾以鲁迅（1881—1936）对美术遗产的研究为例，指出对于古代美术遗产的继承，应该"首先要承继现实主义精神，即尊重大众的爱好和反映现实需要，而有益的形式、技法和风格，也是应该学习的"（《鲁迅和美术遗产的研究》，1956 年，《文集》，页 233）。

至于中国古代绘画的"现实主义"及其技巧的具体内涵，王逊认为有待于"用科学的方法加以整理"，使其为今后的国画服务（《对目前国画创作的几点意见》，1954 年，《文集》，页 26）。在 1955 年发表的《关于概括与具体描写——兼论中国绘画的现实主义传统》一文中，王逊从"技巧"的角度把"现实主义"的内涵总结为"概括"和"具体描写"两方面：所谓"概括"，是强调"从艺术反映客观世界这一方面看，艺术和科学完成同样的认识任务，

【40】参见姚雅欣、田芊《清华大学艺术史研究探源——从筹设艺术系到组建文物馆》，《哈尔滨工业大学学报（社会科学版）》2006 年第 4 期。

但它与科学在方式上有所不同。艺术是用艺术形象、不是用逻辑概念，概括生活，以达到认识世界的目的"，所以"艺术概括不是任何固定的表现手法，然而是艺术技巧高低的标志……是在解决艺术和生活的关系问题上体现出来的特点"；所谓"具体描写"，是"概括"的另一方面，它"不是无目的的琐碎描写，也不是以被动地、机械地摹绘表面现象为目的的自然主义的描写。具体描写是以突出客观事物的性质和特点，以加强对于观者在思想上的影响为目的"，其关键在于"有所删节，也有所集中"（《文集》，页27、29、32）。不难发现，王逊在这里所强调的作为艺术形象塑造"技巧"的"概括"和"具体描写"，有别于作为"技法"的造型手段，而这样的既有联系又有区别的"技巧"和"技法"（参见其《在中国美术家协会第一届理事会第二次会议上的发言》，1955年，《文集》，页34、35），其实大致可以对应于他先前所重视的"表现"和"表达"，而经过"表现"或"概括"和"具体描写"的"技巧"创作出来的"现实主义"之"美"，与其先前所谓"美的理想性"或"理想性"之"美"也并不冲突，两者都离不开创作者的主体性作用。由此同样可见，从强调"美的理想性"到重视"现实主义"，王逊的美学思想及其内在逻辑保持了前后的一贯性。

关于王逊的"现实主义"与其"美的理想性"的一贯或相容之处，在他的一些具体论述中也还隐约可见。比如，王逊曾经指出，"佛教和菩萨像的优秀作品的艺术生命，是在根据人的形象进行创造时体现富有积极意义的理想为目的，这个理想能够深刻地反映出为一定历史时代所要求的对于生活和美的认识"，"显然是时代生活所要求的理想的美的典型"（《敦煌壁画和宗教艺术反映生活的问题》，1955年，《文集》，页48、49）；道教艺术如著名的永乐宫三清殿壁画中的《朝元图》，"在处理人物形象的多样性、面型刻画的类型化和理想化的特点、动作和节奏的掌握、人物位置及关系的安排、衣纹的处理等等，确是可以看出唐宋以来一脉相传的痕迹"（《永乐宫三清殿壁画题材试探》，1963年，《文集》，页157、158）；"优秀的民间年画的主题都是从肯定生活和对于生活的理想出发"，用具体的造型方法"使形象具有鲜明的理想性质"（《谈民间年画》，1956年，《文集》，页190、192）。王逊在这些论述中似乎是不经意地使用了"理想"或"理想化"这样的表述，其实既是要提醒人们注意"处于复杂状态中的现实主义"（《敦煌壁画和宗教艺术反映生活的问题》，1955年，《文集》，页51），又是在煞费苦心地坚持自己的美学思想的一贯性。

仍需强调的是，正如上文所述，王逊的美学思想及其内在逻辑的一贯性，是基于其早年所接受的近于马赫主义的实在论。然而，从 1949 年新中国成立到"文革"时期，马赫及马赫主义的思想在中国学界被视为"反动哲学"而遭遇了前所未有的非学术性批判，[41]这样的氛围使得王逊很难再据以阐发自己的美学思想，更遑论对作为其美学思想之基础的实在论或马赫主义作出直接申辩了。不过，王逊对当时盛行的"社会主义现实主义"的微妙态度多少还是能够令人感觉到，他所坚持的"现实主义"毕竟有些特别，而其之所以特别的根本原因也还是在于其哲学基础，即近于马赫主义的实在论。

所谓"社会主义现实主义"，是 1932 年在苏联被提出并经斯大林认可的文艺创作的基本方法，不久后即被引介到中国，它"要求艺术家从现实的革命发展中真实地、历史地和具体地去描写现实；同时，艺术描写的真实性和历史具体性必须与用社会主义精神从思想上改造和教育劳动人民的任务结合起来"[42]；尽管当时已有学者敏感到"社会主义现实主义"在文艺实践中可能流于公式化、教条化乃至庸俗化而提出质疑，甚至因此而称其为"伪现实主义"，但它还是在左翼文艺界和理论界得到广泛传播，并在 1949 年以后逐渐成为指导中国文艺创作和批评的最高准则，且与 1958 年官方提出的所谓"革命的现实主义和革命的浪漫主义相结合"并行不悖。[43]事实上，无论"社会主义现实主义"的内涵究竟如何，在文艺实践中确实常见其流于公式化、教条化乃至庸俗化的情况，这至少也是导致其后来逐渐退出历史舞台的主要原因之一。上文已经提到，王逊很早就受到左翼思潮的熏染，与当时的许多知识分子一样，在 1949 年之后也难免参加各种思想改造和整风运动，据说在 1952 年春天还曾申请加入中国共产党，因而他对这样的"社会主义现实主义"应该也并不陌生，比如他在 1953 年就曾参与过关于"社会主义现实主义"的讨论，[44]但据目前所见，他在自己的论著中对"社会主义现实主义"要么避而不论，要么只是偶尔简略提及"伟大的思想家早已指出社会主义现实主义

【41】参见参见吕凌峰、王松普《建国后中国学者对马赫哲学的批判与反思》，《上海交通大学学报（哲学社会科学版）》2014 年第 6 期。

【42】《苏联作家协会章程》（1934 年 9 月 1 日第一次苏联作家代表大会通过、1935 年 11 月 17 日苏联人民委员会批准），《苏联文学艺术问题》，曹葆华等译，人民文学出版社，1953 年，页 13。

【43】参见汪介之《"社会主义现实主义"在中国的理论行程》，《南京师范大学文学院学报》2012 年第 1 期。

【44】1953 年 6 月 17 日，中华全国美术工作者协会（中国美术家协会之前身）为筹办当年 9 月召开的第二次中华全国文学艺术工作者代表大会（中国文学艺术界联合会全国代表大会之前身。正是在此次会议上，"社会主义现实主义"被确立为中国文学艺术创作和批评的最高准则），在北京召开"社会主义现实主义问题"的主题座谈会，王逊是被安排做重点发言的理论家之一。参见《年谱》，页 200。

作为指导性原则的重大意义"（《工艺美术的基本问题》，1953 年，《文集》，页 172），甚至还隐晦而又曲折地批判了"社会主义现实主义"的"公式主义"和"教条主义"后果（《关于概括与具体描写》，1955 年，《文集》，页 32），[45] 而其实讨论的仍是他自己所坚持的以近于马赫主义的实在论为哲学基础、与其"美的理想性"一脉相承的"现实主义"。

不难看出，王逊在此同样表现出了面对外来学术资源时的取舍仍是基于自己的独立思考，而不是简单盲从。然而，在接二连三的"斗争"和"运动"的氛围中，尽管王逊的独立思考还是可以继续，他之前的思考成果却显然难容于世且易为别有用心者所指摘，而其新的思考成果则更是越来越难以为人所知了——1957 年 8 月，王逊被划为"右派"并遭受处分和持续批判，其主持创建的中央美术学院美术史系也于次年停办；1960 年 9 月，美术史系恢复招生，被"摘掉右派帽子"（1959 年底）的王逊由于出色的学术功力和成就，虽然不能再主持系务，但仍旧得以参与教学活动，先后为三届学生系统讲授过中国美术史和古代书画理论；1963 年，中国文化部为了筹备永乐宫建筑模型和壁画摹本赴日本展览，委派王逊对永乐宫壁画的题材进行考证，王逊得以写出《永乐宫三清殿壁画题材试探》并发表于当年的《文物》第 8 期，此文也是他生前公开发表的最后一篇力作。

五、结语

以上从学术渊源、知识结构及内在逻辑等方面对王逊的美学思想做了初步探讨。可以看出，王逊的美学思想主要是来自康德以来的德国古典美学传统而又有所拓展，并在近于马赫主义的实在论的基础上，试图用主体性来调和"艺术"的形式论和内质论，且呈现出由前期强调"美的理想性"到后期重视"现实主义"的思想轨迹；应该注意的是，虽然王逊很早就受到左翼思

【45】王逊对"社会主义现实主义"的态度也可以从他对"典型"的态度上得到印证。"典型"之说也是来自西方，清末民初即已传入中国，后来随着马克思主义在中国的传播而逐渐流行，一般被认为与"社会主义现实主义"之说相一致而纠缠在一起，且一度被认为是文艺理论的核心问题；"典型"通常被认为是"共性"与"个性"相统一的文艺形象，其中的"共性"往往被关联甚至等同为"政治性""阶级性"而受到特别重视；何其芳曾在 1956 年 10 月 16 日的《人民日报》上发表《论阿 Q》一文，质疑把"典型"等同于"阶级性"，结果遭到批判；王逊只是偶尔在"理想"或"理想化"的意义上使用过"典型"一词，且曾向迟轲称赞何其芳的文章，认为其提出了一个重要问题。参见旷新年《典型概念的变迁》，《清华大学学报（哲学社会科学版）》2013 年第 1 期；迟轲《人和艺术——学习文艺理论和美术史的片断回忆》，《广州美术研究》1990 年第 4 期；又可参见《年谱》，页 255、256。

潮的熏染，但其美学思想中的"现实主义"与曾经盛行的"社会主义现实主义"似同实异，而与看似迥异的"美的理想性"保持着内在逻辑的一贯性，颇耐人寻味。

由于历史的原因，王逊的前后一贯、渐成体系的美学思想并未得到充分的展示，但其运思历程、学术品格、治学方法及具体观点都给后人留下了丰富的启示。

从 19 世纪后期美学学科传入中国到王逊开始其美学运思历程的 1930 年代，在大概只有五十年左右的时间里，经过王国维、邓以蛰、朱光潜、宗白华等先驱的不断努力，中国学者不仅对西方美学有了较为完整和具体的了解，而且对中国古代的美学思想资源做了卓有成效的初步整理和研究，这是王逊的美学思想得以产生和形成的背景和基础，这个过程其实也在某种程度上被浓缩于王逊本人的美学运思历程，而这样的运思历程也可以说是后人学习、研究美学以及艺术史论的一个典范。

王逊生于乱世，其人生遭遇之曲折、坎坷令人慨叹、惋惜，其各种著述中自然也会流露出感时忧世、向往进步、渴望自由之情，但更多的还是对学术的冷静思考和执着探索，而不是随波逐流地盲从权威和流俗，这很容易会令人想起陈寅恪（1890—1969）于 1929 年针对王国维之辞世所表彰的"独立之精神，自由之思想"【46】，在王逊的美学乃至整个学术运思历程中，不难看出这两位清华大学的前辈大师的风范对王逊的学术品格的深刻影响。

关于治学方法，如上文所述，王逊的美学乃至全部学术研究都体现了 1930 年代的清华大学哲学系所注重的逻辑思辨和义理分析，兼重西南联合大学文学院国文系和历史系的考据方法。学界大约从 1980 年代以来曾有"清华学派"之说【47】，提倡及认同此说者或有其苦心，但其中不无可商之处，比如说者所提到的"清华学派"的"会通中西""融贯古今""跨越学科""史论结合"等学术风格，其实是在近代西学东渐的氛围中成长起来的许多中国学者自然、自觉的追求，并非所谓"清华学派"所独有；本文对此不作详论，只是想要指出，这些学术风格在王逊的美学乃至全部学术研究中也是多有反映。

王逊所留下的包括美学著述在内的文字并不算多，但无论其篇幅长短，

【46】陈寅恪《清华大学王观堂先生纪念碑铭》，《金明馆丛稿二编》，生活读书·新知三联书店，2001 年，页 246。

【47】此说论者众多，可参见徐葆耕《从东南学派到清华学派》，《学术月刊》1995 年第 11 期；何兆武《也谈"清华学派"》，《读书》1997 年第 8 期；刘超《"清华学派"及其终结》，《天涯》2006 年第 2 期。

时常令人心生洞见迭出、精彩纷呈之感，尤其是经常在看似轻描淡写的论述中发人深省、启人幽思；当然，由于各种原因，其中也不无欠缺甚至错误。本文重在揭示王逊美学思想的学术渊源、知识结构和内在逻辑，就无法在此对其许多具体观点作详细介绍和辨析了。

本文原载于《美术研究》2016年第3—4期。

文　韬

江西萍乡人，1979 生。2008 年于北京大学中文系获文学博士学位。同年，执教于中央美术学院人文学院。现为中央美术学院人文学院副教授，艺术理论系副主任。2015 年至 2016 为牛津大学中国研究中心访问学者。

研究涉及中国思想史、中国文学史、近代学术史、艺术理论、先秦艺术史。已发表论文十余篇，出版译著二部、资料长编一部。代表著作有《审问与明辨：晚清民国的"国学"论争》《知识分类与中国近代学术系统的重建》《瓿与不瓿：在经解、谱录与实物中求解》《儒家器物观与中国传统艺术造型》。

雅俗与正变之间的"艺术"范畴

——中国古典学术体系中的术语考察

文韬

近年来，越来越多的学者开始关注西方学术术语在中国近代社会的生成和接受情况，沈国威、冯天瑜、方维规、黄兴涛、刘禾、陈力卫等都从各自的角度进行了相关的探讨，术语研究已经成为备受瞩目的国际性学术话题，其深入中、日、西文化互动以及中国近代学术与社会转型的功用，尤为中国学界所期待。然而，抽象专有名词的对译往往不是能指与所指简单的再度结合，还关涉到词汇背后的概念体系能否平移。换而言之，仅仅对语词的语义变迁进行接受史和传播学的考察还不够，更重要的是词与词背后的关系，关系与关系的互动，乃至整个学术结构体系之间的震荡与调和。抽离了对学术背景和学术体系的整体性观照，仅仅做孤立的词义考察，难免出现以今律昔、以西格中的问题。如果只是对"艺术"概念进行表层的历史语义梳理，确实很容易只是从道器的区别上来认识古今艺术，从审美的角度来考察中西艺术。[1]如果古今"艺术"概念或中西"艺术"范畴如此接近，那么我们又当如何来理解近代中国这场"三千年未有之大变局"？术语的研究又何以昭显中西文化融合与互动的复杂？

另一方面，随着 2011 年艺术学脱离文学，升级为文学、哲学、历史学等之外的第十三个学科门类，"艺术"再次成为学术关注的焦点。尽管艺术学的学科体系建设及其发展方向迫在眉睫，引发了历次全国艺术学会议的热议，然而对中国古代"艺术"概念的范畴、内涵、性质、分类及其在学术体系中的定位等基础性问题，我们仍知之甚少。与西方艺术的概念史研究及其理论

【1】例如冯天瑜认为"在中国古代，技术义的'艺术'，本身也蕴含着今义'艺术'的因子：当技术超越'形而下谓之器'的层面，达到'形而上谓之道'的层面，我们今天所说的'艺术'义也就逐渐凸现出来"。《新语探源：中西日文化互动与近代汉字术语生成》，中华书局，2004 年，页 369。柳素平则认为"西方近代'art'中所包含的绘画、书法、音乐等'美'的技术也在日渐加入中国古典的'艺术'中，使其词义不断扩大"，"在《四库全书》和《皇朝文献通考》那里，不难发现艺术审美观点已得到重视，逐渐成为一个专门的类别"，柳素平《"艺术"一词渊源流变考》，冯天瑜等编《语义的文化变迁》，武汉大学出版社，2007 年，页573。

探讨相比，[2] 当前中国古代的"艺术"概念考察及其近代衍变研究显得尤为迫切与薄弱，不能不说极大地制约了艺术学科和艺术理论的纵深发展。

如果不能在一个更加广阔的学术背景里探讨中国古代的"艺术"概念及其精神特质，我们就无法看清古代艺术究竟在怎样的层面塑造了士人的情志和中国文化的品格，无法全面理解中国近代的艺术重塑又是在怎样的层面展开，艺术学的理论建设和学科建设将是无本之木。对于"艺术"概念的系统梳理和全面分析，不仅能够澄清当前关于艺术的各种模糊判断，深化我们对于中西艺术发展差异的认识，而且将有助于我们反思中国艺术的近代发展道路，探求当前艺术发展困境的根由及其解决方案。而进一步叩问中国学术总体格局中的艺术究竟处于一个怎样的位置，还原艺术的生长语境，可以部分地接续艺术的源头活水，或将引发我们对于中西学术体系差异的进一步思考，拓宽当前的术语／关键词研究视角。

一、"艺术"语源及其使用语境

"艺术"作为一个正式的学术专有类称，最早出现在后晋修的《旧唐书·经籍志》里，但是前面还冠有一个"杂"字，名为"杂艺术"。《新唐书·艺文志》、《宋史·艺文志》和马端临的《文献通考·经籍考》莫不如此。梁朝阮孝绪的《七录》、宋代尤袤的《遂初堂书目》和陈振孙的《直斋书录解题》、明朝钱谦益的《绛云楼书目》则干脆称之为"杂艺"。细绎《七录》中的"杂艺"书录，大体可以归为骑、棋和包括投壶在内的各种博戏，隶属于术伎录。《旧唐书·经籍志》里的 18 部"杂艺术"书目赅括的也是棋、投壶及各类博戏。《新唐书》把绘画收录了进来，此外还有《射经》《射记》《弓箭论》等射箭的内容。宋人郑樵在《通志·艺文略》里把"艺术"细分为艺术、射、骑、画录、画图、投壶、奕碁、博塞、象经、樗蒲、弹碁、打马、双陆、打球、彩选、叶子格、杂戏格 17 个小类，直到明朝万历年间焦竑的《国史·经籍志》，子部"艺术"依然是大体相同的艺术、射、骑、啸、画录、投壶、奕棋、象经、博塞、樗蒲、弹棋、打马、双陆、打球、彩选、叶子格、杂戏 17 类。由此可见，最晚从南北朝时期开始，作为学术专有名词的"艺术"就是以骑、射、棋和各类博戏

【2】如 Larry Shiner 在 *The Invention of Art: A Cultural History*（The University of Chicago Press, 2001）里，塔塔尔凯维奇在《西方六大美学观念史》（刘文潭译，上海译文出版社，2006 年）第一章《艺术：概念史》、第二章《艺术：分类史》里，对 Art 的内涵、外延及其文化背景都有详尽的论述。

为主体的。[3] 博戏的洋洋大观，以及绘画、书法、琴艺的后起，提示我们：即便是中国古代的狭义艺术概念，也与今天的艺术观念有着重大的分歧。因为棋类和各种业已萎缩乃至失传的博戏被今人归为体育竞技类，根本不属于艺术的范畴，骑、射就更是如此。如若看到各国棋手在读秒声中青筋暴露的架势和比赛现场泰山压顶般的紧张气氛，我们很难想象这与"坐隐不知岩穴乐，手谈胜与俗人言"（黄庭坚《奕棋二首》）、"钓归恰值秋风起，棋罢常惊日影移"（陆游《秋兴》）中的"坐隐"和"手谈"说的是同一件事。

对照历代史书经籍志中的"艺术"类别（见附表一），与图书目录中的"艺术"细目（见附表二），我们会看到，更加贴合今人艺术观念的绘画，宋代伊始进入"艺术"的视域，而且是以画论和画品为主的，只有《新唐书·艺文志》载录了画卷本身。书法稍早一些，北齐修的《魏书·术艺列传》就记录了工于书写的江式，唐代修的《周书·艺术列传》也有以题写见长的冀隽、黎景熙、赵文深的事迹（表3）。但书法集中出现在图书专录里，要等到宋代的《遂初堂书目》和《直斋书录解题》等私家图书目录的兴起。琴类则晚至明、清才活跃在"艺术"名录当中。今人熟悉的以琴、棋、书、画为主体的艺术概念，晚至清初的《四库全书》才最终定型。虽然宋代和明代的艺术书目也会有琴棋书画的内容，但往往还把许多今人目之为非艺术的内容揽入其中，说明对于何者为艺术，即便是明代人和清代人，意见也是有所不同的。如若细绎历代图书目录中的"艺术"类目（见附表二），我们还会发现：首先，明人祁承爜的《澹生堂书目》和宋代的《文献通考》《郡斋读书志》《遂初堂书目》一样，把《应用算法》《九章算经》《曹唐算经》等算数的内容括进了艺术。第二，钱谦益的《绛云楼书目》还把《养鹤经》《蚕谱》《龟经》《种芋法》《师旷禽经》等栽种禽养图书归入其中，这与宋代《崇文总目》把6部相马书2部《鹰经》2部《驼经》和1部《鹤经》、《郡斋读书志》把4部相马书1部相牛书1部相鹤书、元代《宋史·艺文志》把8部相马书都归于子部艺术的作法遥相呼应。第三，明人黄虞稷的《千顷堂书目》把《营造正式》和《群物奇制》归入艺术，与宋代《文献通考》里的"杂艺术"囊括营造法式有相似之处。第四，比《四库全书总目》稍早一些的《明史·艺文志》居然把医书也并入艺术，

【3】不仅南朝梁阮孝绪《七录》里的"杂艺"以骑、棋、博戏为主，《北史·艺术列传》也专门提到范宁儿擅长围棋，高光宗长于樗蒲，李幼序和丘何奴工于握槊。虽然《北史》修于唐初，但书里说得很清楚，樗蒲和握槊"此盖胡戏，近入中国"，"宣武以后，大盛于时"，范宁儿等人北魏时已以此艺盛名于世。见《北史》第9册，中华书局，1974年，页2985。

并把画、琴、印别称为"杂艺"。更有甚者，1898 年康有为在《日本书目志》里，把占筮和相术归入了以绘画、音乐和戏剧为主体的"美术"（即艺术）当中。

这种种奇特的现象提示我们：中国古代的"艺术"概念并非一成不变，宋与南北朝乃至唐代的气象都有所不同，宋元之后的"艺术"连贯性虽然依稀可辨，但是至少在《四库全书总目》这里有一次观念的调整和概念的收束，一直影响到有清一代。如何看待这次条理和总结工作？清初的这种范畴厘定对于晚清的中西艺术概念对接有无影响？算术、禽养、匠作和医药在清代以前何以被视为"艺术"？方术在晚清又怎么会与艺术发生关联？艺术的主体如何从棋、射变为画、琴？这对艺术观念的改造究竟有多大的影响？"艺术"和"杂艺术""杂艺"能否等同？等等。这一系列问题，是我们叩问古今艺术差异的关键，也是我们探索中国古代学术思想体系的入口。要解决这些问题，我们就不能只盯着图书目录里现成的"艺术"字眼，还必须回到"艺术"的语源和更大的文化场域中去。

"艺术"繁体为"藝術"，在中国古代写做"埶術"或"蓺術"。"術，邑中道也，从行术声"，段玉裁补充道："邑，国也。引伸为技术"。【4】"術"由道路引申为技术、方法和途径，与"技"字意义相近。而今天简写的"术"本是"秫"（谷物）的简体和草药名（白术）。在刘向的《七略》和班固的《汉书·艺文志》里，"数術"包括天文、历谱、五行、蓍龟、杂占、形法 6 大类，"方技"指医经、经方、房中和神仙，"術"与"技"都是学有专长的"王官之一守"。若细论其分别，"数術"原是巫、史通天的技术，所谓"数術者，皆明堂羲和史卜之职也"【5】；"方技"主要指养生导引之术，所谓"方技者，皆生生之具"也。【6】一通天一育人，分别为巫、医所专，界线还是清晰的。后世即便以"方技"的称谓赅括"数術"的范畴，也依旧是巫、医并举，历代史书《方技列传》莫不如此。《宋史·方技列传》说"巫医不可废也。后世占候、测验、厌禳、崇禬，至于兵家遁甲、风角、鸟占，与夫方士修炼、吐纳、导引、黄白、房中，一切荒芜妖诞之说，皆以巫医为宗"【7】，医为巫所遮，也为巫所累。巫医本同源，哪怕时代越靠后，距离看似越远，它们作为职业技能的共性也还是明显的。晚至清初的《四库全书总目》，对医的定位仍然是

【4】许慎撰，段玉裁注《说文解字注》，上海古籍出版社，2003 年，页 78。
【5】《艺文志》，《汉书》第 6 册，中华书局，1962 年，页 1775。
【6】同上，页 1780。
【7】《方技列传》，《宋史》第 39 册，中华书局，1977 年，页 13495。

"技术之事也"【8】。历代医家的传记也总是和术士、神仙家放在一起。在梁朝阮孝绪的《七录》里，"术"和"技"正式合称，"术伎"与经典、记传、子兵、文集一起被纳为"内篇"（佛法和仙道为"外篇"）。"伎"和"技"是通假字，二者常常混用。【9】即便经过曹魏时期的官方禁令和两晋王朝的继续抵制，数术已经日渐萎缩，但能在初具"四部"雏形的经典、记传、子兵、文集之外独树一帜，其规模依旧不容小觑。

"艺"字的情况相对要复杂一些。"藝"古字为"埶"，"埶，种也。从丮坴。丮持种之"。"丮"的意思是用手握，"象手有所丮据也"。"坴"，段玉裁认为是土块。"埶"是一个会意字，以手握土来种植。段玉裁补充说："齐风毛传曰'蓺犹树也'，树种同义"，继而指出"唐人树埶字作蓺，六埶字作藝。说见《经典释文》。然蓺藝字皆不见于《说文》。周时六藝字盖亦作埶。儒者之于礼乐射御书数，犹农者之树埶也。"【10】也就是说，"埶"为古字，"蓺"和"藝"是后起字，许慎时并无"蓺""藝"之分，唐代以后为了区分树埶和六埶，种植之意才由"蓺"字来承担，而"六埶"写做"六藝"。颜师古释《汉书·楚元王传》"埶为宛朐候"时说"埶，古藝字"【11】，王念孙在《广雅疏证》的"埶"字下补注"说文埶，种也，今作蓺、藝"【12】，可为旁证。儒家"六艺"类同于农人树埶，因此"六艺"可以理解为儒者的六种技能，礼、乐、射、御、书、数原本就是周代贵族教育的主要内容。"六艺"的内容非常丰富，【13】故而"艺"字又引申为多才。夫子言"吾不试，故艺""求也艺，于从政乎何有"，

【8】《四库全书总目》子部总序，中华书局，2003年，页769。纪昀还曾说："余校录《四库全书》，子部凡分十四家。儒家第一，兵家第二，法家第三。所谓礼、乐、兵、刑，国之大柄也。农家、医家，旧史多退之于末简，余独以农居四，而其五为医家。农者，民命之所关；医虽一技，亦民命之所关，故升诸他艺术上也"（《济众新编序》，《纪晓岚文集》第1册，河北教育出版社，1991年，页179）。医家提升到其他"艺术"之上，说明医家本质上还是"一技"，也是"艺术"，不过是因为关系重大而地位有所提升罢了（相较于术数而言）。

【9】许慎在《说文解字》里说"技，巧也，从手支声"，段玉裁补充道："古多假伎为技字。"而"伎"字的本义是"与也，从人支声"，但"俗用为技巧之技"。因而，"伎"是"技"的假借字，两个字常常互用。见《说文解字注》，页607、379。

【10】此处及上两处"埶""丮"的解释文字，皆出自《说文解字注》，页113。

【11】《汉书》第7册，页1923。

【12】王念孙《广雅疏证·释地》第7册，商务出版社，1959年，页1133。

【13】郑玄注《论语》"志于道，据于德，依于仁，游于艺"时，依据《周官·保氏》，详细列举了六艺的具体内容："一曰五礼，二曰六乐，三曰五射，四曰五御，五曰六书，六曰九数。""五礼"指吉、凶、宾、军、嘉，"六乐"指云门、大咸、大韶、大夏、大濩、大武，"五射"指白矢、参连、剡注、襄尺、井仪，"五御"指鸣和鸾、逐水曲、过君表、舞交衢、逐禽左，"六书"指象形、会意、转注、指事、假借、谐声，"九数"指方田、粟米、差分、少广、商功、均输、方程、赢不足、旁要。（刘宝楠《论语正义》，中华书局，1998年，页257）

刘宝楠解释道："'藝'本作'埶'，见《说文》。古以礼、乐、射、御、书、数为六藝。人之才能，由六藝出，故藝即训为才能"。[14]所以，"六艺"和"才艺"皆由技艺出，"技"与"艺"常常并称。清末以"艺"（西艺／西政）统称门类众多的西方自然科学和应用科学正是立足于此，看重的是起于制船造炮、止于治国方略的各种制强之术，沿袭的仍是"艺"字的传统义项。

汉代出于典籍分类的需要，六艺中有"礼乐之文，射御书数之法"[15]的划分：事关教化的礼、乐归入"六艺略"；书因关乎典籍的解读，与《论语》《孝经》一起并入"六艺略"，是为小学；射和御被归入了"兵书略"[16]；数因多用于天文历算和阴阳推步，融合在"术数略"当中。于是，"六艺"分属六艺、术数、兵书三个部分。"六经"进一步经典化之后，"经典志""经部"的称谓取代了"六艺略"，礼、乐保存在经部，脱离了礼乐的"艺"退回到技能的原初所指，在这样的情况下与"术"字并称。李贤在注释《后汉书·伏湛传》"诏无忌与议郎黄景校定中书五经、诸子百家、艺术"时，指出"艺谓书、数、射、御，术谓医、方、卜、筮"[17]，可为明证。因此汉代以后，"埶"就不再能够囊括礼和乐了（唐代"六埶"便别作"六藝"，"伎埶"写为"伎藝"），"艺术"是"藝"的传统与"術"的传统的并称。孙诒让注释《周礼·春官·叙官》的"凡以神士者无数，以其艺为之贵贱之等"时，特意指出"此艺当谓技能，即指事神之事，不涉六艺也……《王制》以祝史为执技以事上者，此神仕为巫，亦祝史之类，故亦通谓之艺"[18]，说明六艺（六藝）与技艺（技藝、藝術）在后世有了明显的高下之别。

因而，"藝"和"術"原本是两个不同的体系，认为艺"在一开始就具有对不可知领域的干预活动和操作技术两个方面的含义"[19]，是混淆了"艺"和"术"的学术统系。严格来说，"艺术"乃"藝"与"術"的并称，由于"藝"

【14】刘宝楠《论语正义》，页222。

【15】朱熹《四书章句集注》，中华书局，1983年，页94。

【16】由于后世习射的性质有所变化，《文献通考》把射归入子部"杂艺术"，《四库全书总目》沿用此例，并有说明。晚至1894年，日本人松井广吉的《战国时代》还把"武术"一节放在"艺术"目录下。可见兵家和武术都曾与"艺术"有关。

【17】《后汉书》第5册，中华书局，1973年，页893。

【18】孙诒让《周礼正义》第5册，中华书局，1987年，页1295。

【19】柳素平《"艺术"一词渊源流变考》，冯天瑜等编《语义的文化变迁》，武汉大学出版社2007年版，第573页。朱青生首先提出："对数术方技的掌握也称作'艺'，具体的技术操作方法称作'术'。'艺术'二字在《晋书》中已并称，其所指已是专门的活动，对不可知领域的把握和干预。"（《"艺术"的中国古义》，《中国艺术》1999年第1期）

和"術"意义接近而又相对独立，因而"艺术"也可以称之为"术艺"。以往，学界在论及"艺术"一词的语源时，总是追溯到《晋书·艺术列传》，其实，《魏书》已经有了《术艺列传》，"术艺"和"艺术"本是同一概念。晋虽早于魏，但《晋书》修于唐代，《魏书》乃北齐魏收所撰，《晋书·艺术列传》实承《魏书·术艺列传》而来。《魏书》首开"术艺"传，而且对艺术的定位非常清晰，我们可以藉此细绎"艺术"的所指：

> 阴阳卜祝之事，圣哲之教存焉。虽不可以专，亦不可得而废也。徇于是者不能无非，厚于利者必有其害。诗书礼乐，所失也鲜，故先王重其德；方术伎巧，所失也深，故往哲轻其艺。夫能通方术而不诡于俗，习伎巧而必蹈于礼者，几于大雅君子。故昔之通贤，所以戒乎妄作。晁崇、张渊、王早、殷绍、刘灵助皆术艺之士也。观其占候卜筮，推步盈虚，通幽洞微，近知鬼神之情状。周澹、李修、徐謇、王显、崔彧方药特妙，各一时之美也。蒋少游以奇厕见知，没其学思，艺成为下，其近是乎？[20]

"术艺"即"方术伎巧"（术、伎/技、巧是相近而不尽相同的概念），与"诗书礼乐"对举。后者旨在"德"，前者属于"艺"（技艺）。如果能够把二者统一起来，倒也不失为大雅君子。问题在于，"术艺"难以把握，所谓的"徇于是者不能无非，厚于利者必有其害"，所以往圣先哲不予标举，以防后人妄作。这段话后来还出现在唐代的《周书·艺术列传》和《北史·艺术列传》里，可以说是几成共识。《新唐书·方技列传》曾阐发说，对于艺术，"士君子能之，则不迁、不泥，不矜、不神；小人能之，则迁而入诸拘碍，泥而弗通大方，矜以夸众，神以诬人，故前圣不以为教，盖吝之也"[21]，这个"吝"字耐人寻味！因此，艺术虽然也是"圣教"之一隅，但"所失也深"，还有赖习艺者本人的品行和觉悟。与诗书礼乐相较，其外在的技巧性决定了它本身是别有所待的"小道"，所谓的"艺人术士，匪能登乎道德之途"也。[22]因而，艺术之士是不能与孝感传、忠义传、儒林传、文苑传的传主混同为一的。传记的正文部分交代得很清楚，晁崇、张渊、王早、殷绍、耿玄、刘灵助善长的是阴阳占断之术，周澹、李修、徐謇、王显、崔彧精通的是医药之

【20】《魏书》第6册，中华书局，1974年，页1972。

【21】《新唐书》第18册，中华书局，1975年，页5797。

【22】《方技列传》，《明史》第25册，中华书局，1974年，页7633。

方，二者并称为"术艺之士"。巫、医以技名世，一直就在"术"的传统当中。此外的第三类人是"因工艺自达"的蒋少游，即"巧"范畴内的工匠和技师。后来的《隋书·艺术列传》明确地把艺术分为阴阳、卜筮、医巫、相术、音律、技巧6大类，[23]后二者追溯的代表人物是春秋时期著名的乐师师旷和奚仲、墨翟、张平子、马德衡。《北史·艺术列传》里也有长于音律的万宝常和精于建造的蒋少游、郭善明、郭安兴。上古之时，"工""巫"互训，意义本来就相同。[24]《旧唐书》《宋史》《辽史》《元史》虽然篇名改回"方技列传"，但传主的身份类型依旧如斯（见附表三）。

由此可见，艺术之士包括巫、医、工三种人，可以析为术数、方技、工艺三大部类。这就难怪《文献通考》和《千顷堂书目》把营造法式归于艺术，《明史·艺文志》把医书并入艺术，康有为的《日本书目志》把方术也视为艺术。而算术多用于阴阳占断，原本就在术的传统当中，晚至《四库全书》依然分散在术数和天文算法里，没有单独成类。《澹生堂书目》《文献通考》《郡斋读书志》《遂初堂书目》把算术从子部的阴阳、历算、占筮、五行、形法等纯粹的术数里提取出来，别入子部艺术类，既看到了算术不语怪力乱神的一面，也暗合了艺术为技能的本义。《宋史·艺文志》《崇文总目》《郡斋读书志》《绛云楼书目》等图书目录把相马、相牛、养鹤、养蚕等禽养载种方面的内容放入艺术，也是其来有自。早在司马迁的《史记》里，长于相马、相牛、养猪的人就是与善占之士放在一起记叙的，是为《日者列传》，他们的共同特点是"能以伎能立名者"[25]。后世的正史《术艺列传》或《艺术列传》既然是承《方技列传》而来，而《方技列传》沿袭的又是《史记》的《日

【23】《隋书·艺术列传》开篇就说："夫阴阳所以正时日，顺气序者也；卜筮所以决嫌疑，定犹豫者也；医巫所以御妖邪，养性命者也；音律所以和人神，节哀乐者也；相术所以辩贵贱，明分理者也；技巧所以利器用，济艰难者也。此皆圣人无心，因民设教，救恤灾患，禁止淫邪。自三五哲王，其所由来久矣。然昔之言阴阳者，则有箕子、裨灶、梓慎、子韦；晓音律者，则师旷、师挚、伯牙、杜夔；叙卜筮，则史扁、史苏、严君平、司马季主；论相术，则内史叔服、姑布子卿、唐举、许负；语医，则文挚、扁鹊、季咸、华佗；其巧思，则奚仲、墨翟、张平子、马德衡。凡此诸君者，仰观俯察，探赜索隐，咸诣幽微，思侔造化，通灵入妙，殊才绝技"。《隋书》第6册，中华书局，1973年，页1764。

【24】《说文解字》释"工"为"巧饰也。象人有规矩，与巫同意"，释"巫"为"巫祝也。女能事无形，以舞降神者也。象人两褒舞形，与工同意"（皆见于《说文解字注》，页201）。刘师培在《周末学术史·工艺学史》里曾指出："释《说文》者大抵谓工巫皆尚手技，故其义同。予谓上古之时，民智未开，凡能造一器者莫不尊之如神。故医与巫通，而能以术惑民者称为方技。则工巫义同，乃以工巫皆能用巧术以示民也"（《刘师培学术论著》，浙江人民出版社，1998年，页63）。

【25】原文为："黄直，大夫也；陈君夫，妇人也：以相马立名天下。齐张仲、曲成侯以善击刺学用剑，立名天下。留长孺以相彘立名。荥阳褚氏以相牛立名。能以伎能立名者甚多，皆有高世绝人之风，何可胜言。"《史记》第10册，页3221。

者列传》和《龟册列传》，【26】自然以此为准的，不过是持此小技者难以像黄直、陈君夫、留长孺一样幸运地留下名号与事迹来罢了。《新唐书·方技列传》曾明言"凡推步、卜、相、医、巧，皆技也。能以技自显地一世，亦悟之天，非积习致然"【27】，点明了艺术的共性：皆技也。

看来，即便图书目录可以把数量庞大的数术和医药类图书分立出去，由此剩下的"艺术"内容与史书传记里的"艺术"概念有着宽窄之分，但是，图书目录里的狭义艺术概念与"蓺術"语源和正史列传中宽泛的"艺术"语境，依然有着难以割离的内在联系，否则就无法解释图书目录里艺术内容的驳杂和多变了。如果说骑、射本来就在"蓺"的传统里，工巧也可以概括书、画的共性，那么，后起的琴何以取代骑、射、棋及博戏的主体地位？后来为什么又要把算术和禽养的内容排除出去，独独以琴、棋、书、画、印作为典型的艺术类型？如果不思量背后的原因，仅就外在的形式，断定宋元之后的狭义"艺术"尽为怡情养性和愉目审美之事，从而得出"西方近代'arts'中所包含的绘画、书法、音乐等'美'的技术也在日渐加入中国古典的'艺术'中，使其词义不断扩大"，"在《四库全书》和《皇朝文献通考》那里，不难发现艺术审美观点已得到重视，逐渐成为一个专门的类别"【28】的论断，未免持论过早。琴、棋、书、画何以成为艺术？古人如何界定"艺术"？要回答这些问题，我们就必须回到中国古代的学术体系当中去，探寻《四库全书总目》里的艺术定位问题。

二、雅俗之辨与艺术定位

史书艺文志和图书目录大多载记书名，对于艺术类目的设置没有太多的说明，在这方面，《四库全书总目》提供了充足的信息。而且，通过上文的类目比对，我们已经觉察到《四库全书总目》对狭义的"艺术"范畴进行了某些调整，从而确立起琴、棋、书、画、印的主体地位，笼罩了此后的图书

【26】《北齐书》和《金史》明确地把《方技列传》的设置追溯到《史记》的《日者列传》、《龟册列传》和《扁鹊仓公列传》。《北齐书·方技列传》说："故太史公著龟策、日者及扁鹊仓公传，皆所以广其闻见，昭示后昆"（《北齐书》第 2 册，中华书局，1972 年，页 673）。《金史·方技列传》说："太史公叙九流，述日者、龟策、扁鹊仓公列传。刘歆校中秘书，以术数、方伎载之《七略》。后世史官作《方伎传》，盖祖其意焉"（《金史》第 8 册，中华书局，1975 年，页 2810）。

【27】《新唐书》第 3 册，页 5797。

【28】柳素平《"艺术"一词渊源流变考》，收入冯天瑜等编《语义的文化变迁》，页 573。

分类格局。更重要的是，《四库》本来就是一张按照儒家学术理念编织起来的知识网络，各级类目前后勾连、环环相扣、层层收束。在这个完整而自足的体系里，每一个类目都有相对固定的学术位置。正是在这种互相勾连中，我们得以窥见传统学术对于各类学问的基本定位。《四库》之前，这个网络并非不存在，只是由于历朝史志重在传史，不同的图书目录各有各的取向和实际功用，因而对分类的标准和各级类目的定位语焉不详，这张网不那么清晰。《四库》虽然对以往的学术纲目进行了一些调整，但基本框架依然承前而来，并且比照了历代各类公私图书目录的得与失，说有集大成之称的《四库全书总目》不仅代表有清一代的官方学术意识，也大体反映并强化了中国古代的传统学术理念并不为过，至少日后与西方艺术概念进行碰撞与对接的学术传统由此而来。如果不深究《四库》的内部思想体系，仅对"艺术"的语源和图书目录里的艺术类目进行外在的比对，我们还是看不清"艺术"从一个普通语词到学术专有类称之间所经历的提升和转换，看不清中国古代"艺术"概念的特殊性。

在《四库全书总目》里，"艺术"与兵家、医家、天文算法、术数一起列于子部，排名第八。之所以重视排名的问题，是因为《四库》不仅在历朝史志和私家著录的基础上进行了类目的增删与拆并，而且在排序的问题上很是讲究，子部总序言：

> 儒家尚矣。有文事者有武备，故次之以兵家。兵，刑类也。唐虞无皋陶，则寇贼奸宄无所禁，必不能风动时雍，故次以法家。民，国之本也；谷，民之天也，故次以农家。本草经方，技术之事也，而生死系焉，神农黄帝，以圣人为天子，尚亲治之，故次以医家。重民事者先授时，授时本测候，测候本积数，故次以天文算法。以上六家，皆治世者所有事也。百家方技，或有益，或无益，而其说久行，理难竟废，故次以术数。游艺亦学问之余事，一技入神，器或寓道，故次以艺术。以上二家，皆小道之可观者也。《诗》取多识，《易》称制器，博闻有取，利用攸资，故次以谱录。群言岐出，不名一类，总为荟粹，皆可采掇菁英，故次以杂家。隶事分类，亦杂言也，旧附于子部，今从其例，故次以类书。稗官所述，其事末矣，用广见闻，愈于博弈，故次以小说家。以上四家，

皆旁资参考者也。二氏，外学也，故次以释家道家终焉。【29】

儒家有礼乐教化之功，统领子部。同时不废武、法之治，故次以兵刑和法家。是谓"国之大柄"。不同于以往先列儒、道、法、名、墨等诸子学说，再列天文、历算、五行、兵书、医书等诸家技艺的陈规，《四库》以儒家修身治国的先后缓急为序，【30】把诸家百艺分为治世所资（儒、兵、法、农、医、天文算法）、小道可观（术数、艺术）、旁资参考（谱录、杂家、类书、小说家）和佛、道外说（相对于儒家而言）四个层级。不仅在诸子学说内部重新做了区分（儒家、法家、农家、杂家、小说家、道家等源于先秦"九流十家"的学说，向来是前后并列的，现在却被划入不同的等级序列当中），而且在"艺术"的内部也重新加以论列：广义的"艺术"范畴被切分为医、天文算法、术数、艺术四个部分，分属两个不同的层级。与此同时，以往归于"术数"或"杂艺术"的算数因授时和测量的重大功用而独立为"天文算法"，位于高于"艺术"的第一层级；而出现在《文献通考》《直斋书录解题》《绛云楼书目》等子部"杂艺"中的器物谱录被排除在"艺术"之外，降格为"艺术"之后的第三个层级。如此一来，"艺术"与历来并置的方技和术数拉开了距离，也不再是清初《明史·艺文志》中的"杂艺"了（子部"艺术"包括"杂艺"和医术两个部分，"杂艺"之下是三级目录画、琴、印），正式厘定为学术体系里轮廓清晰的"艺术"类目。

子部总序明确指出艺术是"技"、是"器"、是和"术数"一样的"小道"。"小道"之所以"可观"，是因为它可以"寓道"，属于"游艺"之学，"亦学问之余事"，所以流传甚久。"游艺"的说法很容易让我们想起夫子的"志于道，据于德，依于仁，游于艺"。"游"，郑玄以为是"闲暇无事于之游"，朱熹说是"玩物适情之谓"，刘宝楠认为应为"不迫遽之意"。不论哪种解释更贴合夫子的本意，我们都应当从"行有余力，则以学文"（《论语·学而》）的角度来理解"游艺"。"艺"即便不再是朱熹所谓的"礼乐之文，射御书数之法，皆至理所寓，而日用之不可阙者也。朝夕游焉，以博其义理之趣，则应务有余，

【29】《四库全书总目》子部总序，中华书局，2003年，页769。

【30】下文即言："夫学者研理于经，可以正天下之是非；征事于史，可以明古今之成败；余皆杂学也。然儒家本'六艺'之支流，虽其间依附草木，不能免门户之私，而数大儒明道立言，炳然具在，要可与经史旁参。其余虽真伪相杂，醇疵互见，然凡能自名一家者，必有一节之足以自立。其有不合于圣人者，存之亦可为鉴戒"，经史子集的厘定以及内部细目的排序皆有儒家理念作为支撑。

而心亦无所放矣"【31】，也不会是因"饱食终日，无所用心"才退而求之的棋弈（《论语·阳货》），更不会是闲极无聊的斗鸡走狗之戏。如果只看到琴棋书画愉情适意的一面，看不到它们"学问之余事"的本质，无疑是偏狭的。把制器作物、相马养鹤、赏花品茗排除在"艺术"之外的，正是这个"学问之余事"。

为什么属于"学问"却又是"余事"？怎么来界定"游艺"之学？我们还得继续深入《四库全书总目》，看看"艺术"的内部结构和周边范畴有何特异之处。在艺术类琴谱属的书录之后，有这么一段按语值得我们注意：

> 以上所录皆山人墨客之技，识曲赏音之事也。若熊朋来《琴谱后录》汪浩然《琴瑟谱》之类，则全为雅奏。仍隶经部乐类中，不与此为伍矣。【32】

原来，子部"艺术"类的"琴谱"只是音乐的一部分——山人墨客之技，熊朋来的《琴谱》和汪浩然的《琴瑟谱》另入经部乐类。看来，不是"艺术"包含了音乐，而是音乐有入经部"乐"类和入子部"艺术"的区别，"艺术"和音乐之间没有明确的种属关系。与"琴谱"并列为"艺术"的"杂技"题解之后还有这么一段话：

> 案《羯鼓录》《乐府杂录》，《新唐书志》皆入经部乐类，雅郑不分，殊无条理。今以类入之于艺术，庶各得其伦。【33】

羯鼓和乐府都属于音乐的范畴，按理说没有必要和琴、瑟隔离开来。音乐有经部乐类和子部艺术之分，艺术内部又有"琴谱"和"杂技"之分，谁说中国古代的学术分类不够绵密？问题在于，中国古代的分类标准与西方近代按照研究对象划分畛域的作法不太一样，否则但凡音乐都可以归为一类，也不当把羯鼓和乐府与骑、射合为一类。如果说羯鼓本为胡乐，乐府起于民间，与琴、瑟有着夷夏和庙堂草野的区别，那么山人墨客的识曲赏音在今人看来已经是阳春白雪了，《四库》却仍认为它与汪浩然的《琴瑟谱》有着相当的距离。问题显然不在鼓琴者为墨客还是庶民、奏于山间还是庙堂，而在于它

【31】朱熹《四书章句集注》，页94。
【32】《四库全书总目》艺术类二，页971。
【33】《四库全书总目》艺术类二，页972。

是否为"雅奏"——《四库》指出,"雅郑不分"是《新唐书》失类的根本原因。雅郑之分或曰雅俗之辨才是分类的依据所在。

何谓"雅奏"?经部乐类和子部艺术之间的雅和俗怎么来判定?我们且看经部乐类总序提供的线索:

> 大抵《乐》之纲目具于《礼》,其歌词具于《诗》,其铿锵鼓舞,则传在伶官。汉初制氏所记,盖其遗谱。非别有一经,为圣人手定也。特以宣豫导和,感神人而通天地,厥用至大,厥义至精,故尊其教,得配于经。而后代钟律之书,亦遂得著录于经部,不与艺术同科。顾自汉氏以来,兼陈雅俗,艳歌侧调,并隶云韶。于是诸史所登,虽细至筝琶,亦附于经末。循是以往,将小说稗官,未尝不记言记事,亦附之《书》与《春秋》乎?悖理伤教,于斯为甚。今区别诸书,惟以辨律吕、明雅乐者,仍列于经。其讴歌末技,弦管繁声,均退列杂艺、词曲两类中。用以见大乐元音,道侔天地,非郑声所得而奸也。[34]

完整的乐至少包括三个部分:作为纲目的《礼》、作为歌词的《诗》和伶官传习的音律。音律之中又有分别,"辨律吕、明雅乐者"归于经部乐类,"讴歌末技,弦管繁声"别为子部"杂艺"和集部"词曲"。"词曲"是集部的二级目录,"杂艺"便是此前所说的"杂艺术",《四库》省称为"艺术"。经部乐类"不与艺术同科",因为尽管二者内容相近,性质却截然不同。以往的史志未曾明辨,以至受到了"悖理伤教,于斯为甚"的严厉批评。《四库》强调,乐的主旨是"宣豫导和,感神人而通天地",黄钟大吕是"大乐元音",与后世娱人耳目的"艳歌侧调"不可同日而语。如果我们不明了雅、郑的差距到底有多大,至少我们还清楚稗官野史、小说传闻与《春秋》《尚书》的地位悬殊。如果孔子对小说还有小道可观的肯定,那么对郑声的反感则是毫不含糊的(《论语·阳货》有"恶紫之夺朱也,恶郑声之乱雅乐也,恶利口之覆邦家者"的表述)。伶官所习的鼓舞或在经部乐类,山人墨客的雅识反屈居子部艺术类,标准显然不在演习对象的士、师之分,而在于乐曲本身的雅郑之别。事关儒家礼乐教化者为雅,仅仅娱人耳目乃至摇曳性情者为俗,即阮籍《乐论》的"昔先王制乐,非以纵耳目之观,崇曲房之嬿也。心通天

【34】《四库全书总目》经部乐类序,页320。

地之气，静万物之神也。固上下之位，定性命之真也。故清庙之歌咏成功之绩，宾响之诗称礼让之则，百姓化其善，异俗服其德。此淫声之所以薄，正乐之所以贵也"是也，淫乐即俗乐，[35]雅乐即正乐。

把经部"乐类"和子部"艺术"区分开来以后，"艺术"内部的俗乐有的归于"琴谱"，有的和围棋、射箭一起并置为"杂技"。盖琴瑟为山人墨客所习并非偶然，古者乐贵淡和，不务繁难，"烦奏淫声，汩湮心耳，乃忘平和，君子弗听。言正乐通，平正易简，心澄气清，以闻音律，出纳五言也"。[36]琴、瑟简易平正，即便流于末技，也源出雅奏，且本为士之所有，合于礼义。[37]熊朋来甚至认为"在礼堂上侑歌，惟瑟而已，他弦莫侑，为古人所最重"[38]。羯鼓和乐府即便音律本身不属于"艳歌侧调"，也因追求听觉效果和演奏技艺，与雅乐无涉，而流于"讴歌末技，弦管繁声"，因此次为"杂技"。

由此可见，"艺术"里的琴类并不能自成一体，对它的界定有赖于对乐曲本身的甄别和明辨。由雅到俗的流变，决定了琴类乃至整个艺术类目都是经部的亚种。作为学之大端的"乐"本由礼、诗、律三部分组成，没有专门的乐书。后世所传的乐律和乐谱只是"传在伶官"的那一部分，严格来说只能称之为"音"或"律"。《史记·乐书》说："乐者，非谓黄钟大吕弦歌干扬也，乐之末节也，故童者舞之"[39]，鼓、舞都是末节，并非乐的主体，才会让小儿表演。又有"不知声者不可与言音，不知音者不可与言乐。知乐则几于礼矣。礼乐皆得，谓之有德。德者得也。是故乐之隆，非极音也"[40]的说法，赏乐的本意在于循声审音进而达于礼，夫子云"礼云礼云，玉帛云乎哉？乐云乐云，钟鼓云乎哉"（《论语·阳货》），礼、乐向来密不可分，

[35] 淫，过当也。《说文》："久雨曰淫。"朱熹在《论语集注》里指出："淫者，乐之过而失其正者也"。清人汪烜《乐记或问》里的一段话可资参考："乐贵淡和，八风从律，其声便 自淡和。不和固不是正乐，不淡亦不是正乐，《周礼》禁其淫过凶慢。曰慢者，举甚而言，不是不好听，却是忒好听，忒好听而无分际，亦是不成声。比如元人北曲，并用七律，却黜勾用上，已自越限；南曲则黜乙用上，又无和缪，岂不徵角皆乱。况其逐成涤滥、淫液流荡，烦声远节之间，正非逐字定律所能限，则此宫而奸于彼宫，此律而溢于他律者多矣。至转宫换调之间，商徵之大于宫，徵羽之大于宫商者，习习以为常而不知怪，非不悦耳也，而所谓慢者正即在此，难为不知乐者道也。"（汪烜《乐经律吕通解》，商务印书馆，1936年，页42）

[36] 阮籍《乐论》，阮籍著、陈伯君校《阮籍集校注》，中华书局，1987年，页95。

[37] 贾谊在《审微》里记载了卫大夫叔孙于奚僭乐，孔子论卫君赏繁缨、曲县之事，明确提出："礼，天子之乐宫县；诸侯之乐轩县；大夫直县；士有琴瑟。"贾谊撰，阎振益、钟夏校注《新书校注》，中华书局，2000年，页74。

[38] 《四库全书总目》经部乐类的《琴谱》题解，页322。

[39] 《史记》第4册，页1204。

[40] 《史记》第4册，页1184。

皆是铸造"有德"者的方式或手段。只有像吴公子季札那样审音知世，体悟到乐背后的"尽善"与"尽美"，才可谓由器入道，真正知音。【41】《四库》明确指出"夫乐生于人心之和，而根于君德之盛，此乐理乐本也"【42】，声音律吕只是乐本、乐理之所附。如果仅仅瞩目于音律的悦耳、歌诗的华美、舞姿的曼妙，便丧失了乐"宣豫导和""移风易俗"的政教功能，是为淫乐。因此，哪怕原为庙堂雅奏的琴和鼓，如果"非复清庙生民之奏"，便流于"末技"，便不再能高居经部，只能降格为子部的"艺术"，所谓的"退列艺术"是也。

然而，晚清以来比照西方"艺术"概念重新归整而来的音乐，对应的恰恰就是这一部分音乐。不仅注重音律和技法的"繁声促节"与礼的性质（"礼以节文"）有违，就是与经刘师培调和而后的"奏音审曲、调琴弄筝，亦必默运神思独标远致"【43】，也有相当的距离，今之乐非古之乐明矣！当传统的礼仪制度仅能从清人繁琐的考据中略见一斑时，"乐"的具体可感部分实际上承担了更多的政教功能，所谓的"移风易俗，莫善于乐"。职是之故，才会有康有为在《日本书目志》里错位地从"教化之诱民"的角度来肯定日本艺术里的"演剧"，并有"乐亡而俗坏"的感慨。当礼被遗失、乐被分割之后，先秦发展而来的礼乐传统便无从察其大体。礼崩乐坏往往意味着社会的大变革，春秋如是，晚清亦如是。

《四库全书总目》把不辨雅俗地把各种歌诗、筝琶附于经末的行为，斥之为"悖理伤教，于斯为甚"，这种严厉的批评当然是卫道的表现，但是否仅仅是出于一种情感的偏激？如果模糊了"大乐元音"和"艳歌侧调"的区别，经部的权威和正统地位就会受到冲击；如果经部的主脑地位不首先确立，经、史、子、集之间的界线就难以划定，这是"四部"学术体系建构的基础。如果硬要从"四部"的框架里抽绎出有关音乐的内容，那么，子部"艺术"和经部"乐类"的归并就意味着经部自足性的破坏。经部"乐类"一旦被切分，礼便受到孤立，"六经"便不再成其为"六经"。经的体系破坏了，子部的边界随即成为问题，因为子部的定位是"自六经以外，立说者皆子书也"【44】，

【41】见《左传》襄公二十九年，杨伯峻《春秋左传注》，中华书局，1990 年，页 1161—1165。

【42】《四库全书总目》经部乐类总序，页 330。

【43】刘师培《中国美术学变迁论》，《刘师培全集》第 3 册，中央党校出版社，1997 年，页 434。关于刘师培和康有为在中西"艺术"概念对接过程中所发挥的重要作用，见笔者《"艺术"内涵的近代衍化：文化交流向度的语词考察》，《近代史研究》2013 年 1 期，页 22—35。

【44】《四库全书总目》子部总叙，页 769。

六经不稳定，子部无法厘定。即便是子部的调整也绝非子部内部的问题，好比和文字有关的书籍分散在经部小学、史部目录、子部艺术当中，书法若要独立，势必波及整个层级结构。如若把集部的"词曲"也归并到"音乐"里来，集部便顿失大半的江山。[45]但任由曲、辞的分离似乎也不妥当，二者的结合向来紧密。今日的文学研究正面临这样的难题，把诗、词、曲、乐府乃至戏剧定义为跨学科的研究显得有些滑稽，然而近代学术体系成长起来的文学研究者不通音律却是不争的事实。实际上，分与合不是问题的根本，脱离古代学术统系的诗词曲虽然可以用现代眼光来进行研究，但终究无法抛开其自身的生长环境进行人为的、封闭式的考察。最后再合并"艺术"里的"琴谱"和"杂技"中的音乐，意义就不大了。既然经、史、子、集之间的区分和次序已经不复存在了，又何必在子部"艺术"的狭小空间里左右腾挪呢？可见，中西音乐或许确有相近或相合的部分，但是如果非要以 art 对应"艺术"，把中国古代的"乐"转换成 music，那就不仅仅是抽取"艺术"里的"琴谱"和"杂技"这么简单了。任何来自系统外部的择取与归并，对已经自成一体的中国传统学术体系来说，都是致命的，如若还想保留传统学术的完整性和纯粹性的话。

三、源流正变与艺术的性质

中国古代学术并不那么在意对象的统一，各部类学问是互相补充互为参照的关系，因而有"刚日读经，柔日读史"的经验。即便有经史子集的分野，有轻重缓急的区分，也不容各自为政，好比人的五脏六腑得共同构建起一个健康的肌体。图书目录里有"艺术"类目，也不代表琴棋书画就能自成一体。那么，它们为什么会被汇聚在一起？把养鹤、品茶、赏剑等内容排除出"艺术"的理由又何在？在《四库》艺术类小序里，我们看到：

> 古言六书，后明八法。于是字学、书品为二事。左图右史，画亦古义。丹青金碧，渐别为赏鉴一途。衣裳制而纂组巧，饮食造而陆海陈，踵事增华，势有驯致。然均与文史相出入，要为艺事之首也。琴本雅音，

[45] 词曲不但本身数量庞大，而且《四库全书总目》词曲类叙指出"词曲二体，在文章技艺之间……三百篇变而古诗，古诗变而近体，近体变而词，词变而曲，层累而降，莫知其然。究厥渊源，实亦乐府之余音，风人之末派"，若从渊源上讲，词曲可以牵连整个诗歌传统。即便从入乐的角度来看，徒诗和乐府也很难明辨，作为诗、词、曲源头的诗三百本来都是入乐的。

旧列乐部。后世俗工拨捩，率造新声，非复清庙生民之奏，是特一技耳。摹印本六体之一，自汉白元朱，务矜镌刻，与小学远矣。射义投壶，载于戴记。诸家所述，亦事异礼经。均退列艺术，于义差允。至于谱博奕，论歌舞，名品纷繁，事皆琐屑，亦并为一类，统曰杂技焉。【46】

原来，书法也有雅俗之辨，"六书"为古义，"八法"为"新声"。所谓的"六书"，即《汉书·艺文志》里所说的"《周官》保氏掌养国子，教之六书"，掌握了象形、指事、会意、形声、转注、假借六种造字方法才能多识汉字，汉代识字九千以上才能为史。有"六书"作为根柢，阅读经典时便不至误漏百出。字书有关王化，经典不离释字，自是无需多言。因而，《汉书·艺文志》把文字归入"六艺略"。四分法取代七分法之后，字书历来都在经部"小学"类里。刘向、班固之后，隶书、草书、行书、楷书陆续问世，书写形式的增加必然刺激人们对于字形美观的讲求，书法艺术应运而生。所谓的"八法"，即侧、勒、努、趯、策、掠、啄、磔八种笔法，点为侧，横为勒，竖为努，挑为趯，左上为策，左下为掠，右上为啄，右下为磔，也就是我们常说的"永字八法"。习书法者必措意于此。对字形美观的讲求和对文字精义的推敲是性质不同的两件事情，《四库》称前者为"书品"，后者为"字学"，今天分属美术专业的书法系和中国语言文学系的古代汉语专业。《四库》从这个角度肯定《汉书·艺文志》"根据经义，要为近古"【47】，批评《隋书·经籍志》和《新唐书·艺文志》把金石刻文和书法、书品列入经部小学乃不究"经义"之举。其实，这种意识并非清代以后才有，前人也有这方面的区分，不过是尚未成熟到落实于学术的类分当中而已。《四库》明确主张"惟以论六书者入小学，其论八法者不过笔札之工，则改隶艺术"【48】，与乐的情况类似，同是文字，有经部小学、史部目录类金石属、子部艺术的划分，不可谓源流不清、甄别不细。

今人并入书法的篆刻在《四库》"艺术"类里自成一门，而此前的印章书籍数量不多，没有单独成类。《四库》认为篆刻源出古之"六体"。所谓"六体"，古文、奇字、篆书、隶书、缪篆、虫书六种书写形式，"皆所以通知

【46】《四库全书总目》艺术类序，页952。
【47】《四库全书总目》经部小学类序，页338。
【48】《四库全书总目》卷首《凡例》，页17。

古今，摹印章，书幡信也"。【49】秦朝文字有八体，且各有分工："一曰大篆，史籀所作也。二曰小篆，李斯、赵高、胡母敬所作也。大小二篆，皆简策所用。三曰刻符，施于符传。四曰摹印，亦曰缪篆，施于郁。五曰虫书，为虫鸟之形，施于幡信。六曰署书，门题所用。七曰殳书，铭于戈戟。八曰隶书，施于公府。皆因事出变而立名者也"【50】。汉代印章多用缪篆，缪篆是在秦朝摹印的基础上发展而来的，偶用鸟虫书和隶书。王莽校定文字、厘定"六体"时，把孔子壁中书规定为古文，古文之异者为奇字，篆书为小篆，以隶书佐书，摹印则用缪篆，鸟虫书别用于幡信。可见篆刻确实是从文字中分化而来，如果从"通知古今"的意义上来说，本属经部"小学"。但如果仅仅作摹印之用的话，习字的"八法"尚且"退列艺术"，"务矜镌刻"的篆刻就更当别论了。印章原为工匠所习，儒者不自制，扬雄当年即视之为"壮夫不为"：

> 扬雄称雕虫篆刻，壮夫不为。故钟繇李邕之属，或自镌碑，而无一自制印者，亦无鉴别其工拙者。汉印字书，往往伪异。盖由工匠所作，不解六书。或效为之，斯好古之过也。自王俅《啸堂集古录》始稍收古印，自晁克一《印格》始集古印为谱，自吾邱衍《学古编》始详论印之体例，遂为赏鉴家之一种。文彭、何震以后，法益密，巧益生焉。然《印谱》一经，传写必失其真，今所录者惟诸家品题之书耳。【51】

印章为用不为观，本无所谓工拙美丑。后世好古，旁及汉印，篆刻才与书画一样渐渐成为赏鉴的对象。宋代金石学和收藏之风大兴之后，专门的篆刻图册开始出现，伪造的汉印图书也不绝于世。明代的文人雅士便开始自操刀刻，讲求制印的精巧，往往为工师所不逮，于是我们看到了明清绘画中的书、画、印一体现象。这虽然是文人雅士的独步之技，但"与小学远矣"，因此再不能混迹于经义当中，别为子部艺术。

绘画最晚从宋代开始就是图书目录里的"艺术"大宗，往往占据了三分之二的篇幅。《四库》认为绘画源出于史，乃经义内中之事，古人"左图右史"，图文互相参照。张彦远虽然把绘画的源头追溯到文字，但开篇即云"夫画者，

【49】《艺文志》，《汉书》第 6 册，页 1721。

【50】封演著、赵贞信校《封氏闻见记校注》，中华书局，2005 年，页 6。

【51】《四库全书总目》，页 971。

成教化、助人伦、穷神变、测幽微，与六籍同功"，把它定位为"名教乐事"。【52】既有其盛，必有其变，在示意图的基础上描金点银、添色加彩是很自然的事情，所谓"衣裳制而纂组巧，饮食造而陆海陈，踵事增华，势有驯致"。后世渐渐发展出专事"丹青金碧"一途来，以"赏鉴"为用。虽然图史分置的时代已经过去，但与文史有出入的绘画及其点评，终无资格厕身于史部之列，因而与乐之流亚的琴谱一样，降格为"艺术"。

位于书画、琴谱、印章之后的是"杂技"，赅括了骑、射、棋、投壶及各类博戏。上文说过，在早期的图书目录里，这才是艺术的主体。上古之时，骑、射并非作为军事技能来训练，投壶也不仅仅是一种游戏，而是士君子的礼仪活动，《礼记》有《射义》有《投壶》，《论语·八佾》有"射不主皮"有"揖让而升，下而饮，其争也君子"。《中论·艺纪》曾总结说"射以平志，御以和心，书以缀事，数以理烦"【53】，骑、射本是"六艺"传统中的两支，与礼、乐同宗，具有培育德性、造就君子的大意。然而，后世渐失此意，《汉书·艺文志》把射归于兵家，《隋书·经籍志》把棋也并入兵家，认为是"古兵法之遗也"。《四库》认为不妥，虽然"射义投壶，载于戴记"，从渊源上说属于经部礼类，但后世"事异礼经""相去远矣"，因而主张循《文献通考》之例，归入子部艺术。【54】早期蔚为大观的各种棋类和博戏，到宋代的《太平御览》还有围棋、投壶、博、樗蒲、塞、藏钩、蹴鞠、弹棋、儒棋、击壤、角抵、弹、四维、象戏、夹食、悁闷、射数、簸子、抃、掷博的专属条目，《通志》也有投壶、奕碁、博塞、象经、樗蒲、弹碁、打马、双陆、打球、彩选、叶子格、杂戏格的类目细分，明朝人王良枢辑录的丛书《游艺四种》也都是这类棋戏（包括王良枢的《诗牌谱》、袁福徵的《胸阵篇》、汪褆的《投壶仪节》和李清照的《马戏图谱》）。后来却由于不受重视而数量锐减，或者说因离士君子的学养太远而日渐边缘化，乃至大多失传，最终龟缩于艺术的末隅。

琴、书、画、印、棋皆因"无关经义"和"与文史相出入"而退出经史，又皆因与经史有着密切的源流正变关系而高于诸家杂学。琴本乐之亚，画本史之流，射为礼之衍，书、印乃小学之变，此谓"学问之余事"。如果没有这一层渊源关系，再如何赏心悦目也因与学问无关而身价有限。比如今天与

【52】张彦远《叙画之源流》，《历代名画记》，俞剑华注，江苏美术出版社，2007年，页3。

【53】李昉等编《太平御览》第4册，中华书局，1960年，页3302。

【54】原话为："案射法《汉志》入兵家。《文献通考》则入杂技艺，今从之。象经、弈品《隋志》亦入兵家，谓智角胜负，古兵法之遗也。然相去远矣，今亦归之杂技，不从其例"，《四库全书总目》，页981。

书画鉴藏一同归于艺术品的鼎彝、玉石、砚、墨等奇器玩好，就被《四库》划入了子部"谱录类"的器物属当中（如《宣和博古图》《宣德鼎彝谱》《文房四谱》《墨法集要》《云林石谱》《古玉图谱》《百宝总珍集》）；而《长物志》《格古要论》《洞天清录》《筠轩清秘藏》《游具雅编》《博物要览》这样的鉴赏雅集则编入子部"杂家类"的杂品属。"谱录"和"杂家"位于子部的第三等级——"旁资参考"，比"艺术"还要低一个级别，而且本来就是为了与"艺术"类"杂技"属的射、棋、蹴鞠有所区分而新辟的子目。[55] "艺术"虽"小"，亦是关乎学问的"道"，"一技入神，器或寓道"。"赏心娱目"的谱录器物和杂家杂品恰恰因其审美和娱情的气质，被排除在经史乃至子部艺术之外。[56]

对于中国古代的士大夫来说，精于艺事，可以名世，却不能立身，我们熟知的米芾、文徵明等艺术大家是在史籍的《文苑列传》，倪瓒、沈周、陈继儒在《隐逸列传》，而非《艺术列传》或《方技列传》中。如果仅仅瞩目于娱情和审美，那就只是偶一为之尚可的杂事，连"小道"都谈不上。书、画、琴、印、棋得以成为"艺术"，并被汇聚在一起，根本原因不是它们审美和娱情的功用，而在其与经史的源流正变关系保证了它们与学问的一体性。需要注意的是，与我们平常说顺口的琴棋书画不一样，《四库》的排列次序依次是书画、琴谱、篆刻和杂技。书法和绘画不仅合为一类，而且被认为是"艺事之首"，位于琴类之前，而棋屈居末尾。这种排布显然还是出于与经史关系的远近考虑。

四、宽窄"艺术"的分水岭

"艺术"源于经史，是士人日常修习的余技，本不针对农、工、商、兵，这正是中国古代广义"艺术"和狭义"艺术"的分水岭。史书里的《艺术列传》

【55】谱录类案语指出："案陶宏景《刀剑录》，《文献通考》一入之类书，一入之杂技艺。《虞荔鼎录》亦入杂技艺。夫宏景所录刀剑，皆古来故实，非讲击刺之巧、明铸造之法，入类书犹可，入杂技艺，于理大谬。此由无所附丽，著之此而不安，移之彼而又不安，迁移不定，卒至失于刊削而两存。故谱录一门不可不立也"。杂家类杂品属案语说："案古人质朴，不涉杂事。其著为书者，至射法、剑道、手搏、蹴鞠止矣。至《隋志》而奇器图犹附小说，象经棋势犹附兵家，不能自为门目也。宋以后则一切赏心娱目之具，无不勒有成编，图籍于是始众焉。今于其专明一事一物者，皆别为谱录。其杂陈众品者，自《洞天清录》以下，并类聚于此门。盖既为古所未有之书，不得不立古所未有之例矣"。因而，谱录和杂家类杂品属，都是为了区分艺术类杂技属而增设的新类目。此外，杂家类杂杂属还有少数艺术类图书。
【56】《四库全书总目》已经拈出"赏心娱目之具"来概括谱录和杂家类杂品属的性质了，原文见上条注释。

因与《儒林列传》《文苑列传》《忠义列传》《孝友列传》平行，故而收罗士林之外的工师和术士。向全民开放，自然便在广义的技艺层面使用"艺术"概念，这与人们的日常使用情况较为一致，例如吴自牧在《梦粱录》里把杂技称为"艺术"，【57】《太平御览》把方术称为"艺术"，【58】《新法算书》把通晓天文地理也称之为"艺术"。【59】而作为学术类目的"艺术"图书多为历代士人的赏鉴和品题之书，很少涉及具体的制作工艺，正如《四库》评论陶弘景的《古今刀剑录》所指出的那样："夫宏景所录刀剑，皆古来故实，非讲击刺之巧、明铸造之法，入类书犹可，入杂技艺于理为谬"。【60】这一方面是由于中国古代工不成学，工师技士很少能够通过著书立说把自己的手艺传给后人，何况物之精者不可意致，入道之技父不能传子、师难以授徒。另一方面，"艺术"本来就是针对士人的杂学（是为"杂艺术"），即便是像《古今刀剑录》这样的书籍，也是契合士人口味的博古杂闻，侧重的是与刀剑有关的典故和轶闻，并不提供铸造技艺或使用技巧方面的技术指导。专业性更强的书籍还当在史部政书类考工属和子部术数、医家里寻找。如果是针对专职人士，就不当称之为"杂"了。在士农工商各有所守的传统社会，越俎代庖向来不被提倡，不以诗书来要求工匠，自然也不会以工巧来评定士大夫。

从孔子开始便强调"志于道，据于德，依于仁"，士君子当以经义为主，然后才是"游于艺"。对儒者而言，不能离开道德文章而独事一艺，否则便沦落为匠人而自弃于士林，所谓的"德成而上，艺成而下"是也。例如对蒋少游这个人物，《魏书·术艺列传》可谓是哀其不幸怒其不争。他本是文书俱佳的才学之士，却因"工艺自达"而"没其学思"，"虽有文藻，而不得伸其才用，恒以奇剠绳尺，碎剧忽忽，徙倚园湖城殿之侧，识者为之叹慨"【61】。"性机巧"本不是什么坏事，结果却由于制船、造殿的技能过于突出，而湮没了文藻和才德，由士林堕落为工师，是为本末颠倒。蒋少游本人不以为耻，反而有点乐此不疲，就更加让赏识他的人惋惜不已了，正应了儒家"虽小道，必有可观者焉；致远恐泥，是以君子不为也"（《论语·子张》）的训诫。

【57】吴自牧《百戏伎艺》，《梦粱录》，浙江人民出版社，1980年，页194。

【58】《太平御览·方术部》说："秦承祖性，耿介专好艺术，于方药，不问贵贱皆治疗之，多所全获。当时称之为工手，撰方二十卷，大行于世"。《太平御览》第3册，页3200。

【59】徐光启的《新法算书》里有"按大明会典，凡天文地理等艺术之人，行天下访取，考验收用"之语。《文渊阁四库全书·新法算书》（电子版），迪志文化出版有限公司，2001年，页7。

【60】《四库全书总目》谱录类器物属的按语，页988。

【61】《术艺列传》，《魏书》第6册，页1971。

朱熹在解释"小道"的时候，明确指出"小道如农圃医卜之属"。不是小道不当为，而是小道不足以成德，不能够立身，"百工居肆以成其事，君子学以致其道"（《论语·子张》），君子所志在道，所据在德，所依在仁，只能是"游于艺"而已。

书、画、琴、印、棋本名"杂艺"或"杂技"，它只是儒者修养的一部分，学有余力偶一为之无伤大雅，沉溺其中必定难逃玩物丧志的指责。如若没有经史做铺垫，哪怕再有鬼斧神工之技也只是"小道"，因为这是工的职守，非士之所为。连文章辞藻都有"一为文人便无足观"的训诫，何况"踵事增华""与文史相出入"的匠作之事？但是，如果有道德文章做支撑，"艺术"就能为士人添光增彩：孔子以"多艺"自称，王维以诗人善音、画而弥珍，岳飞有一手惊人的书法而让后人看到了武将的另一面，徐渭的名震后世绝非仅仅因为他的诗文，历代文人士大夫莫不以能诗能文、能书能画，乃至精通音律而自矜风流。因而，我们还不能简单地说中国古代轻视"艺术"，凡事皆有范围的限定和边界的约束。即便是形而下的纯粹技艺，在中国古代也并非完全不受重视。像《营造法式》《武英殿聚珍版程式》《元内府宫殿制作》《造瓦图说》《水部备考》《南船纪》《浮梁陶政》等建房、造船、制陶工艺的书籍便被列入史部政书类的考工属，旁及冶铁、制盐技术的《铁冶志》《盐法考略》《盐法考》等则位于史部政书类的邦计属，皆为国政之一端。如此看来，广义的"艺术"似乎又较狭义的"艺术"更贴近经邦治国的理想。当然，无论是建造还是工艺，依然是在士大夫的视野内展开。

既然士君子以正纲纪、定人伦、济天下为己任，而"艺术"又是士人日常修养的一部分，那么，以经义来约束"游艺"，以教化来评定"艺术"，也就非常自然了。尽管后世书、画、琴、印、棋的娱情成分增加（因而由经史降格为"艺术"），但无论是在观念上还是在情感上，士人依然无法完全从审美和娱情的角度来评定它，因为这无异于自降身价、自损品格。这也正是中国古代艺术之所以难以完全超越外在的标准，建立起自足的、内在的评判机制的原因之所在。即便是像张彦远这样倾心于绘画的人，依旧真诚地认为"图画者有国之鸿宝，理乱之纪纲。是以汉明宫殿，赞兹粉绘之功；蜀郡学堂，义存劝戒之道"【62】。即便宋代以后收藏鉴赏之风大开，人们还是不忘在艺术品题之后曲终奏雅地附上一些"提升"或"开脱"的文字，楼璹的《耕

【62】张彦远《叙画之源流》，《历代名画记》，页 3。

织图诗》如此，白居易的《太湖石记》亦如此。

与此同时，既然在中国古代，"艺术"与学问一体，本是可以寓道的"游艺"之学。对"艺术"的期待与评定自然充满了书卷气与人文气。仅事雕琢，没有学识作为支撑和底蕴，很难在智识圈里引起共鸣，最严厉也最常见的批评就是"匠气"。自觉或者说自然而然地与有术无学者拉开距离，表现文人学士独有的气韵和情怀，这或许才是当时的艺术自觉。士大夫的社会和文化高位，使得他们的审美趣味成为了画师艺匠和普通百姓追慕的对象，这正是晚清"美术革命"中吕澂所批评的"雅俗过当"问题。在注重提高国民素质的文化普及年代，艺术的垄断和知识的垄断为人们所难以接受。而在当前文化开放的年代里，抛开文化素养只谈技巧，无疑又将阻断我们对于传统艺术的继承和发展。

结　语

通过对"艺术"语源和使用语境，更重要的是它在中国传统学术体系中的地位的考察，我们不难发现，"艺术"在中国古代不是一个收纳百家技艺的普通概念，它横跨经、史、子、集四大部类，其连结雅与俗、正与变、道与器的复杂性远远超出了我们的预想。一方面，宋元以来的传统"艺术"类目比我们今天的艺术范围广，它把围棋、射箭、骑马、蹴鞠等体育项目也纳入其中。另一方面，它又比今天的艺术概念窄，不仅不包括建筑和雕塑，也不包括工艺美术。内涵的扩大与缩小显然不是简单的时代取向问题，定位的转变才是问题的关键。且不论中国古代广义的"艺术"概念指的是学有所专、一业终身的术数、方技和工艺，就其狭义的所指而言，审美和愉悦不但不是琴棋书画自成一体的原因，反而恰恰因其娱情的功用而被迫降格为子部。书、画、琴、印、棋、射只是士人日常修习的余技，是"学问之余事"，却也因其与经史明确的源流正变关系，而依旧获得了"可观"的认可。

如果说西方的"艺术"包括了建筑、雕刻、绘画、诗歌、音乐、舞蹈等相对完整的学科门类，那么，中国古代的"艺术"范畴并不具有包容音乐、绘画、书法、棋艺的能力。换句话说，"艺术"在中国古代并非自成一体、界线清晰的专有学术范畴，而是联接雅与俗、正与变、源与流、道与器的中间概念。尽管"艺术"这个词古已有之，但是我们今天使用的"艺术"概念的确是经由日本而来的西方概念。"艺术"概念的复杂与丰厚，也就决定了晚清时期

进行的中西"艺术"概念对接必然是曲折而艰难的。[63]

中国古代学术并不在意对象的统一，也不畏惧在相近内容中区分雅与俗、正与变的艰难，而是要像孔子删定"六经"那样让"雅颂各得其所"（《论语·子罕》）。类目不辨、经子杂糅不仅是学术水准低下的表现，而且是悖乱礼教的大问题，所谓的"道侔天地，非郑声所得而奸也"。《四库全书总目》的层层离析，不仅仅是为了书目排列的清晰，更是在进行辨雅俗、序渊源、厘定秩序的学术系统工程，在归类的同时已然开始了对学术史和学科关系的梳理。在这个庞大的学术统系当中，我们看到了"艺术"的复杂性和特殊性，也看到了中国古代学术的丰富性和整体性。

在这样的情况下，任何一个学术专有名词都很难脱离原有的学术背景，进行简单的语义归并和词义扩充。经过上千年的调适，中国传统学术已然形成了一个上下勾连、自足而完整的网络层级结构。如果不循着原有的知识脉络和问题意识去理解、去探究，自然是不得要领的。如果脱离了对学术体系的整体性观照，抽象术语的考察就很容易流为异中求同式的表层研究。当我们已然转换为以研究对象来划分学术类属的西式近代思维时，再看以雅俗和正变关系结构起来的中学体系，见到的很可能就是东一鳞西一爪的逻辑不清。统一的内容与连贯的对象本非中国古代学术范畴形成的依据，因而中、西学术并不在同一个向度展开，没有那么多对应性和可比性，这是当前的术语研究乃至中西文化比较研究尤其需要警醒的。

【63】关于"艺术"概念的近代转换过程，参阅文韬《"艺术"内涵的近代衍化——文化交流向度的语词考察》，《近代史研究》2013 年 1 期，页 22—35。

附录

表1 "艺术"在史书经籍志中的分布情况

书名	时间	作者	类名	平行目录	书目细类	类型	备注
《旧唐书·经籍志》	后晋	刘昫	杂艺术	儒、道、法、名、墨、纵横、杂、农、小说、天文、历算、兵书、五行、杂艺术、事类、经脉、医术	投壶、博戏、棋	官修正史目录	位于甲乙丙丁四部的子部
《新唐书·艺文志》	宋	欧阳修	杂艺术	儒、道、法、名、墨、纵横、杂、农、小说、天文、历算、兵书、五行、杂艺术、类书、明堂经脉、医术	投壶、博戏、棋、画、射	官修正史目录	位于经史子集四部的子部
《通志·艺文略》	宋	郑樵	艺术	经、礼、乐、小学、史、诸子、天文、五行、艺术、医方、类书、文类	艺术、射、骑、画录、画图、投壶、奕碁、博塞、象经、樗蒲、弹碁、打马、双陆、打球、彩选、叶子格、杂戏格	私修专史目录	一级目录，书目细目为原书分类
《文献通考·经籍考》	宋末元初	马端临	杂艺术	儒、道、法、名、墨、纵横、杂、小说、农、阴阳、天文、历算、五行、占筮、形法、兵、医、房中、神仙、释、类书、杂艺术	画、射、投壶、棋、博戏（打马、采选、叶子格）、文房各器物谱录（包括印、剑、鼎、香）、营造法式、算经	私修专史目录	二级目录，位于子部
《宋史·艺文志》	元	脱脱	杂艺术	儒、道（释及神仙附）、法、名、墨、纵横、农、杂、小说、天文、五行、蓍龟、历算、兵书、杂艺术、类事、医书	射、弓、画、文房各器物谱录、投壶、棋、博戏、酒令、相马、漆经	官修正史目录	二级目录，位于子部。
《国史·经籍志》	明	焦竑	艺术	儒、道、释、墨、法、名、纵横、杂、农、小说、兵、天文、历数、五行、医、艺术、类书	艺术、射、骑、啸、画录、投壶、奕棋、象经、博塞、樗蒲、弹棋、打马、双陆、打球、彩选、叶子格、杂戏	私修国史目录	二级目录，位于子部。书目细目为原书分类

书名	时间	作者	类名	平行目录	书目细类	类型	备注
《明史·艺文志》	清	张廷玉	艺术	儒、杂、农、小说、兵、天文、历数、五行、艺术、类书、释、道	杂艺（画、琴、砚、墨、印）、医书	官修正史目录	二级目录，位于子部

表2　"艺术"在图书目录中的分类

书名	时间	作者	类名	平行目录	书目细类	类型	备注
《七志》	刘宋 452—489	王俭	术艺	经典、诸子、文翰、军书、阴阳、术艺、图谱（附道、佛）		私修图书目录	一级目录，今已失传
《七录》	梁 479—536	阮孝绪	杂艺	天文、纬谶、历算、五行、卜筮、杂占、形法、医经、经方、杂艺	骑马、棋、投壶、博戏	私修图书目录	二级目录，隶属于术技部
《崇文总目》	宋 1097—1104	王尧臣	艺术	儒、道、法、名、墨、纵横、杂、农、小说、兵、类书、算术、艺术、医书、卜筮、天文占书、历数、五行、道、释	射、弓、画、棋、投壶、叶子格、相马、鹰经、驼经、鹤经	官修图书目录	二级目录，位于经史子集四部的子部
《郡斋读书志》	宋 1105—1180	晁公武	艺术	儒、道、法、名、墨、纵横、杂、农、小说、天文、星历、五行、兵、类、艺术、医书、神仙、释书	画、射、投壶、棋、算经、相马、相牛、相鹤	私家藏书目录	二级目录，位于经史子集四部的子部
《遂初堂书目》	宋 1127—1194	尤袤	杂艺	儒、杂、道、释、农、兵、数术、小说、杂艺、谱录、类书、医书	书、画、棋、投壶、琴、算经	私家藏书目录	一级目录，未分经史子集，但依此排布
《直斋书录解题》	宋 1181—1262	陈振孙	杂艺	儒、道、法、名、墨、纵横、农、杂、小说、神仙、释、兵、历象、阴阳、卜筮、形法、医书、音乐、杂艺、类书	射、书、画、棋、文房器物谱录（包括茶、香）	私家藏书目录	二级目录，位于子部

书名	时间	作者	类名	平行目录	书目细类	类型	备注
《澹生堂书目》	明 1563-1628	祁承爜	艺术	儒、诸子、小说、农、道、释、兵、天文、五行、医、艺术、类、丛书	书、画、琴、棋、数、射（投壶附）、杂技	私家藏书目录	二级目录，位于子部
《绛云楼书目》	明 1582—1664	钱谦益	杂艺	儒、道学（理学）、名、法、墨、类、纵横、农、兵、释、道、小说、杂艺、天文、历算、地理、星命、卜筮、相法、壬遁、道藏、道书、医书、天主教、类书、伪书	书法、画、琴、酒令诗牌、酒饮、茶、器物谱录、女红织绣、相马、禽养种植	私家藏书目录	二级目录，位于子部
《千顷堂书目》	明 1629—1691	黄虞稷	艺术	儒、杂、农、小说、兵、天文、历数、五行、医、艺术、类书、释、道	画、棋、印、酒令、花谱、绣法、营造	私家藏书目录	二级目录，位于子部
《天一阁书目》	清初		艺术	儒、兵、法、医、天文算法、术数、艺术、谱录、杂、类、小说、释、道	书法、琴（还有《浙音释字》、《三教同声》）		明藏书主人范钦的书目已失传，现存最早书目为清初抄本
《述古堂藏书目》	清 1629—1701	钱曾	艺术	释、神仙、医书、卜筮、星命、相法、形家、农、营造、文房、器玩、岁时、博古、清赏、服食、书画、花木、鸟兽、数术、艺术、书目、国朝、掌故	象戏、双陆、打马、投壶、丸经、叶子格、蹴鞠、棋、印	私家藏书目录	《读书敏求记》分：杂、农、兵、天文、五行、六壬、奇门、历法、卜筮、星命、相法、宅经、葬书、医、针灸、本草方书、伤寒、摄生、艺术、类家
《四库全书总目》	清 1773-1789	纪昀	艺术	儒、兵、法、农、医、天文算法、术数、艺术、谱录、杂、类书、小说、释、道	书画、琴谱、篆刻、杂技	官修图书目录	二级目录，位于子部

书名	时间	作者	类名	平行目录	书目细类	类型	备注
《铁琴铜剑楼藏书目录》	清 1794—1846	瞿镛	艺术	儒、兵、法、农、医、天文算法、术数、艺术、谱录、杂家、类书、小说、释、道	书、画、琴	私家图书目录	二级目录，位于子部
《书目答问》	晚清 1876	张之洞	艺术	周秦诸子、儒、兵、法、农、医、天文算法、术数、艺术、杂、小说、释道、类书	书、画、法帖、印章、乐	私家图书目录	二级目录。细目为原著分类
《艺风藏书记》	清 1844—1919	缪荃孙	艺术	经学、小学、诸子、地理、史学、金石、类书、诗文、艺术、小说	书、画、法帖、茶、酒、乐、饮食	私家藏书目录	一级目录
《贩书偶记》	清 1936	孙殿起	艺术	儒、兵、法、农、医、天文算学、术数、艺术、谱录、杂家、类书、小说家、释、道	书画、琴谱、篆刻、杂技（棋、射）	私家书录	二级目录

注：时期以编纂时间为准，年月不详的以作者的生卒区间为参考，为的是便于前后比对

表3　"艺术"在正史列传中的位置

书名	时期	传记名	传主及其专长	重要言论	经籍目录
《史记》	汉初	日者列传、龟册列传	司马季主（善卜）	黄直，大夫也；陈君夫，妇人也：以相马立名天下。齐张仲、曲成侯以善击刺学用剑，立名天下。留长孺以相彘立名。荥阳褚氏以相牛立名。能以伎能立名者甚多，皆有高世绝人之风，何可胜言。	无经籍志
《汉书》	东汉	无			有艺文志，术数、方技与艺术有关
《后汉书》	刘宋	方术列传	任文公、郭宪、许杨、高获、谢夷吾、杨由、李南、李郃、段翳、廖扶、樊英（卜占）；郭玉、华佗（医）；王乔、徐登、赵炳、费长房、苏子训（神仙家）；甘始、东郭延年、封君达（术数）	至乃《河》《洛》之文，龟龙之图，箕子之术，师旷之书，纬候之部，钤决之符，皆所以探抽冥赜、参验人区，时有可闻者焉。其流又有风角、遁甲、七政、元气、六日七分、逢占、日者、挺专、须臾、孤虚之术，乃望云省气，推处祥妖，时亦有以效于事也。	无经籍志

书名	时期	传记名	传主及其专长	重要言论	经籍目录
《三国志》	晋	无			无经籍志
《魏书》	北齐	术艺列传	晁崇、张渊、殷绍、王早、耿玄、刘灵助（卜占）；江式（书法）；周澹、李修、徐謇、王显、崔彧（医）；蒋少游（匠作）	阴阳卜祝之事，圣哲之教存焉。虽不可以专，亦不可得而废也。徇于是者不能无非，厚于利者必有其害。诗书礼乐，所失也鲜，故先王重其德；方术伎巧，所失也深，故往哲轻其艺。夫能通方术而不诡于俗，习伎巧而必蹈于礼者，几于大雅君子。故昔之通贤，所以戒乎妄作。	无经籍志
《宋书》	梁	无			无经籍志
《南齐书》	梁	无			无经籍志
《晋书》	唐	艺术列传	陈训、戴洋、韩友、淳于智、步熊、杜不愆、严卿（卜占）；鲍靓、吴猛、幸灵、佛图澄、僧涉、鸠摩罗什、昙霍（近神仙家）	澄、什爰自遐裔，来游诸夏。什既兆见星象，澄乃驱役鬼神，并通幽洞冥，垂文阐教，谅见珍于道艺，非取贵于他山。	
《梁书》	唐	无			无经籍志
《陈书》	唐	无			无经籍志
《北齐书》	唐	方伎列传	由吾道荣、王春、信都芳、宋景业（卜占）；皇甫玉、解法选、魏宁（相术）；张子信、马嗣明（医）	易曰：定天下之吉凶，成天下之亹亹，莫善于蓍龟。是故天生神物，圣人则之。又神农、桐君论本草药性，黄帝、岐伯说病候治方，皆圣人之所重也。故太史公著龟策、日者及扁鹊仓公传，皆所以广其闻见，昭示后昆。	无经籍志
《周书》	唐	艺术列传	冀儁、黎景熙、赵文深（书法）；蒋昇（星象）；姚僧垣父子、褚该（医）	乐茂雅、萧吉以阴阳显，庾季才以天官称，史元华相术擅奇，许奭、姚僧垣方药特妙，斯皆一时之美也……仁义之于教，大矣，术艺之于用，博矣。徇于是者，不能无非，厚于利者，必有其害……习技巧而必蹈于礼者，岂非大雅君子乎	无经籍志
《隋书》	唐	艺术列传	庾季才、卢太翼、萧吉、杨伯丑（卜占）；耿询、临孝恭、张胄玄（历算）；韦鼎、来和（相术）；许智藏（医）；万宝常、王令言（音律）	夫阴阳所以正时日，顺气序者也；卜筮所以决嫌疑，定犹豫者也；医巫所以御妖邪，养性命者也；音律所以和人神，节哀乐者也；相术所以辩贵贱，明分理者也；技巧所以利器用，济艰难者也。	有经籍志但无艺术目录
《南史》	唐	无			无经籍志

书名	时期	传记名	传主及其专长	重要言论	经籍目录
《北史》	唐	艺术列传	晁崇、张深、僧化、殷绍、王早、耿玄、刘灵助（卜占）；皇甫玉、解法选、来和（相术）；耿询、临孝恭、张胄玄（历算）；周澹、李修、徐謇、徐之才、王显(医)；万宝常（乐律）；蒋少游、郭善明、郭安兴(匠作)；何稠、黄亘（工艺）	开篇与《隋书·艺术列传》同，后言"前代著述，皆混而书之。但道苟不同，则其流异。今各因其事，以类区分。先载天文数术，次载医方伎巧云"。传末与《周书·艺术列传》所论一致	无经籍志
《旧唐书》	后晋	方伎列传	崔善为、尚献甫（历算）；薛颐、孟诜、严善思、玄奘、神秀、弘忍、僧一行、桑道茂（卜占）；甄权、宋侠、许胤宗（医）；乙弗弘礼、袁天纲、张憬藏（相术）；李嗣真、裴知古（乐律）；张果（神仙家）	其弊者肄业非精，顺非行伪，而庸人不修德义，妄冀遭逢。如魏豹之纳薄姬，孙皓之邀青盖，王莽随式而移坐，刘歆闻谶而改名。近者綦连耀之构异端，苏玄明之犯宫禁，皆因占候，辅此奸凶。圣王禁星纬之书，良有以也。	经籍志的子部有"杂艺术"类目，包括投壶、博戏、棋方面的图书
《新唐书》	宋	方技列传	李淳风、王知远、尚献甫、杜生（卜占）；甄权、许胤宗、张文仲（医）；乙弗弘礼、袁天纲、张憬藏（相术）；张果、罗思远、姜抚（神仙家）	凡推步、卜、相、医、巧，皆技也。能以技自显地一世，亦悟之天，非积习致然。然士君子能之，则不迁，不泥，不矜，不神；小人能之，则迁而入诸拘碍，泥而弗通大方，矜以夸众，神以诬人，故前圣不以为教，盖吝之也。若李淳风谏太宗不滥诛，许胤宗不著方剂书，严譔谏不合乾陵，乃卓然有益于时者，兹可珍也。至远知、果、抚等诡行纪怪，又技之下者焉。	经籍志子部有"杂艺术"类目，包括投壶、博戏、棋、画、射
《旧五代史》	宋	无			无经籍志
《新五代史》	宋	伶官传			无经籍志
宋史	元	方技列传	赵修己、王处讷父子、苗训、周克明（历算）；刘翰、王怀隐、沙门洪蕴、僧法坚（医）；僧志言、僧怀丙（匠作）；楚芝兰、楚衍、郭天信（卜占）；赵自然、王老志、林灵素(神仙家)	巫医不可废也。后世占候、测验、厌禳、禬，至于兵家遁甲、风角、鸟占，与夫方士修炼、吐纳、导引、黄白、房中，一切诡荡妖诞之说，皆以巫医为宗。汉以来，司马迁、刘歆又亟称焉。然而历代之君臣，一惑于其言，害于而国，凶于而家，靡不有之。宋景德、宣和之世，可鉴乎哉！然则历代方技何修而可以善其事乎？"曰：人而无恒，不可以作巫医。"汉严君平、唐孙思邈吕才言皆近道，孰得而少之哉。宋旧史有《老释》、《符瑞》二志，又有《方技传》，多言禨祥。今省二志，存《方技传》云。	经籍志子部有"杂艺术"，包括射、弓、画、文房各器物谱录、投壶、棋、博戏、酒令、相马、漆经

书名	时期	传记名	传主及其专长	重要言论	经籍目录
《辽史》	元	方技列传、伶官列传	直鲁古、耶律敌鲁（医）；王白、魏璘、耶律乙不哥（占）；罗衣轻（乐）	论曰：方技，术者也。苟精其业而不畔于道，君子必取焉。直鲁古、王白、耶律敌鲁无大得失，录之宜矣。魏璘为察割卜谋逆，为庵撒葛卜僭立，罪在不赦。虽有存长，亦奚足取哉。存而弗削，为来者戒。	无经籍志
《金史》	元	方技列传	刘完素、张从正、李庆嗣（医）；马贵中、武祯父子、李懋、胡德新（占）	太史公叙九流，述日者、龟策、扁鹊仓公列传。刘歆校中秘书，以术数、方伎载之《七略》。后世史官作《方伎传》，盖祖其意焉。或曰《素问》、《内经》言天道消长、气运赢缩，假医术，托岐黄，以传其秘奥耳。秦人至以《周易》列之卜筮，斯岂易言哉……故为政于天下，虽方伎之事，亦必慎其所职掌，而务旌别其贤否焉。	无经籍志
《元史》	明	方技列传（工艺附）	田忠良、张康（占）；靳德进（历算）；李杲（医）孙威父子（制甲）、阿老瓦丁、亦思马因（造炮）、阿尼哥、刘元（造像）	自昔帝王勃兴，虽星历医卜方术异能之士，莫不过绝于人，类非后来所及，盖天运也……若道流释子，所挟多方，事适逢时，既皆别为之传。其他以术数言事辄验，及以医著效，被光宠者甚众。旧史多阙弗录，今取其事迹可见者，为《方技篇》。而以工艺贵显，亦附见焉。	无经籍志
《明史》	清	方伎列传	滑寿、葛乾孙、吕复、倪维德、李时珍（医）；张中、张三丰、仝寅（占）；袁珙父子（相术）；周述学（历算）	夫艺人术士，匪能登乎道德之途。然前民利用，亦先圣之绪余，其精者至通神明，参造化，讵曰小道可观已乎。	有子部"艺术"目，包括杂艺（画、琴、砚、墨、印）和医书两部分

本文发表在《文艺研究》2014 年第 1 期时，限于版面，内容有删节，附表从略。此文是对"艺术"概念古代部分的考察。近代与西方"艺术"概念的对接及其演变情况，另撰《"艺术"内涵的近代衍化：文化交流向度的语词考察》（《近代史研究》2013 年 1 期），是为该论题的下篇。

跋：美术史的考古学

一

先从两个镜头开始。

1957 年，中国的第一个美术史系于中央美术学院诞生。恰在正式开学前夕，学科奠基人王逊先生被错划成右派，美术史系停办；十年之后，"文革"期间，王逊先生被抄家。据王逊夫人回忆，那天来了两辆大卡车，把家里洗劫一空，"一张纸都不许留"。就从这两个空白开始，数十年来，美术史学科在中国的形象，犹如王逊先生的学术形象，经历了一个慢慢拼合、复原、逐渐丰满的过程。

2017 年，随着五卷本、一百多万字的《王逊文集》的出版，中国的美术史学科也迎来了在中国创立六十周年的庆典。王逊先生著作的重新出现，意味着这个学科前人所有的努力，都没有真的消失掉；一代又一代人，通过人的双手、人的记忆、人的头脑、人的精神，可以把失去的东西都复原。这样一个事业犹如美术史的考古学，致力于把所有被湮灭、被埋葬的珍贵东西挖掘出来。

六十年来，中央美术学院的美术史学科从筚路蓝缕中起步，到枝繁叶茂地发展，今天已成为中国乃至世界具有重要影响的美术史和人文科学研究重镇。六十年来中央美术学院美术史学科的风雨历程，也是美术史在中国发展、完善、拓展与深化的一个缩影。

二

每一年，当中央美术学院人文学院定期举办王森然先生美术史奖学金的颁奖典礼时，也是我们重温对美术史学科作出巨大贡献的老先生们的恩泽之时。王森然先生是一位革命家、学者、教育家、书画家，与新文化运动和中国近代史息息相关；与王森然先生的身影并肩而立的，还有中央美术院美术史学的先驱许幸之、张安治、蔡仪、王琦诸

先生。

在给青年学子传递奖学金的时候，我感到，我们所传递的并不仅仅是区区若干款项，实际上是来自五四新文化运动的火种，是从蔡元培先生那里肇始的"以美育代宗教"的现代思潮的流播。与前面诸先生一样，王逊先生也属于中国新文化运动那一代人。我本人研究过沈从文先生，也研究过梁思成先生和林徽因先生早期的思想和创作。在他们笔下，经常出现王逊先生的名字。1947年，梁思成先生与邓以蛰先生、陈梦家先生一起，建议在清华大学成立艺术史系和建立文物馆。在清华大学筹建第一个艺术史系和文物馆的过程中，王逊先生是一个十分活跃的身影。以后，1952年院系调整，王逊先生来到了中央美术学院；1957年，中央美术学院美术史系成立。金维诺先生担任了美术史系的第一任主任。以后，又有毕业于列宾美术学院的邵大箴等先生加入教师行列。中国的第一个美术史系，正是众多渊源、众水汇流的产物。

历史一段接一段，犹如火炬传递。中央美术学院美术史学科最近的前身，是新文化运动的火炬；而它的远绪，则根植于中西古典文化的沃土中。

三

在西方，美术史至少可以追溯到1550年，那一年，佛罗伦萨的人文主义者瓦萨里出版了他的《意大利艺苑名人传》；在中国，它的历史至少可以追溯到公元9世纪的张彦远，他的《历代名画记》，标志着伟大的中国古典美术史传统的诞生。从这个意义上讲，美术史在中国至少已经一千两百岁了，在西方则至少四百六十七岁了，它如此的古老，就跟历史和美术一样古老。

历史地看，美术史在中国，既是西方美术史学科四个多世纪以来学科经验的横向移植和引进，更是几千年来中国古典文化血脉的赓续和回响。

从1957年到2017年，美术史系和美术史学，在中国正好迎来了它的第一个甲子之年。六十岁是一个学者的成熟之年，也是一个学科的成熟之年。

但在另一个意义上，美术史在中国，又是一门年轻的学科；它作为一门现代人文学科，在历史的长河中，就跟正在发生着的历史和艺术一样年轻。

例如，2006年由中央美术学院发起，此后由各高校轮流主办的高校美术史年会，今年正好进入了第二个"十年"；它作为中国高校美术史学的一项制度，才刚刚十一岁，简直就像一个孩童，也像一个孩童一样，活蹦乱跳，充满了生命的活力，和各种各样的可能性。

四

二十年前，在中国第一个美术史系诞生四十周年之际，在老前辈、老主任金维诺先生倡议之下，中央美术学院美术史系主编出版了《筚路蓝缕四十年——中央美术学院美术史系教师论文集》。论文集由曾在美术史系任教的本兼职教师的 71 篇论文汇集而成，正如主编之一薛永年先生所说，论文的作者们"推出了具有学术领先地位或不乏开拓精神的研究成果，体现了史论结合、联系实际和严肃求实的学风"。翻开目录，不仅前面提到的美术史学界的耆学名宿历历在目，更有文史、考古和文博界硕学鸿儒张珩、徐邦达、冯其庸、叶喆民、李学勤的身影频频出现，反映了美术史系建系以来始终如一的宽广的人文诉求和深厚的学术基础。

二十年后，自 2003 年起已经从原美术史系升格为人文学院的中央美术学院美术史学科，在纪念诞辰六十周年之际，在尹吉男院长倡议之下，再次编辑出版了《开放的美术史——中央美术学院美术史学科建立六十周年教师论文集》。论文集汇集了迄今二十年来中央美术学院美术史学科在编教师的 42 篇代表性论文。其中，前辈学者如金维诺、邵大箴、薛永年、王宏建、薄松年、汤池、李树声、袁宝林精力弥满、老当益壮，一以贯之地为美术史学科提供深广的学术坐标；其中，原先曾经翩翩年少的尹吉男、罗世平、易英、李建群、远小近、李军、贺西林、宋晓霞、余丁、杜娟，和二十年来陆续加入人文学院教师队列的资深学者殷双喜、乔晓光、王璜生、郑岩、王春辰、张鹏、曹庆晖，他们在各自的领域或砥砺深耕，或攀登学术新高，已成为一代学术中坚力量；更值得一提的，是一大批风华正茂的青年学人邵亦杨、王云、邵彦、赵伟、陈捷、王浩、吴雪杉、黄小峰、文韬、于润生、刘礼宾、周博、于帆、吴映玟、王瑀、郑弌、刘晋晋，他们从改革开放的时代走来，在全球化时代成长，以学术的敏锐、思维的活跃与正当其时的年轻，迅速成为全球化时代中央美术学院和中国美术史学科新一代学者的标杆和尺度。很多人会惊叹，美术史系六十年来的教师名单中，会出现如此众多大师们的名字；尽管现在的这批年轻人身影还嫌稚嫩，但毋庸置疑，二十年后，一大批不亚于前贤的宿学鸿儒和学术大师，一定会从未来的他们中诞生。对此，我们有理由保持信心。

"旧学商量加邃密，新知涵养转深沉。"

正是这种信心和努力，完美诠释了美术史在中央美术学院和在中国的这六十年，也将继续诠释她的未来。

李军

中央美术学院人文学院 副院长

人文学院教师信息表（1997—2017）

部门	姓名	出生年份	入职时间	职称	职务	备注
美术史系	金维诺	1924	1957	教授	曾任美术史系主任	博士生导师
	邵大箴	1934	1960	教授		博士生导师
	吉宝航	1938	1981	副教授		1998 年退休
	袁宝林	1939	1987	教授	曾任美术史系副主任	1999 年退休
	王泷	1940	1960	教授		2000 年退休、2011 年去世
	薛永年	1941	1981	教授	曾任美术史系主任、曾任研究生部主任	博士生导师
	王宏建	1944	1981	教授	曾任美术史系副主任	2015 年退休
	范迪安	1955	1988	教授		博士生导师、现任中央美术学院院长
	李建群	1955	1987	教授	曾任美术史系副主任	博士生导师
	罗世平	1955	1990	教授	曾任美术史系主任	博士生导师
	高火	1957	1986	副教授		2017 年退休
	邹跃进	1958	1992	教授	曾任美术史系主任	2011 年去世
	远小近	1958	1978	教授	曾任美术史系美术理论教研室主任，兼任人文学院图书馆馆长	博士生导师
	尹吉男	1958	1987	教授	曾任美术史系主任、现为人文学院院长、人文学院党总支书记	博士生导师
	杜娟	1962	1993	副教授	美术史系副主任	
	张敢	1969	1994	讲师		1999 年调离
	曹庆晖	1969	2001	教授	曾任美术教育学系常务副主任	现任中央美术学院图书馆副馆长
	邵亦杨	1970	2005	教授	人文学院副院长	博士生导师
	王云	1971	2005	副教授	美术史系副主任	
	吴雪杉	1976	2016	副教授		
	吴映玟	1978	2009	讲师		
	黄小峰	1979	2008	副教授	人文学院副院长、美术史系主任	
	郑弌	1985	2015	讲师		

部门	姓名	出生年份	入职时间	职称	职务	备注
文化遗产学系	李振球	1946	1982	教授		2006 年退休
	乔晓光	1957	1975	教授	曾任人文学院文化遗产学系副主任、非物质文化遗产研究中心主任	博士生导师
	魏为	1962	1995	讲师		
	李军	1963	1987	教授	曾任美术理论教研室主任、文化遗产系主任，现为人文学院副院长	博士生导师
	贺西林	1964	1988	教授		博士生导师
	郑岩	1966	2005	教授	曾任人文学院副院长	博士生导师、现任中央美术学院图书馆馆长
	石东玉	1971	1995	讲师		
	邵彦	1971	1996	副教授		
	陈捷	1974	2010	副教授	文化遗产学系主任	
	耿朔	1984	2017	讲师		
艺术理论系	王浩	1978	2005	教授	艺术理论系主任	
	文韬	1979	2009	副教授	人文学院教工党支部书记	
	于润生	1980	2006	副教授	人文学院党总支副书记、艺术理论系副主任	
	刘晋晋	1984	2014	讲师		
	黄泓积	1986	2017	讲师		
艺术管理系（2015 年独立为艺术管理与教育学院）	陈淑霞	1963	2003	教授		
	孟沛欣	1964	2004	副教授		
	赵力	1967	1989	教授	曾任人文学院副院长、美术史系副主任	博士生导师、现为艺术管理与教育学院副院长
	周青	1967	1996	副教授		
	余丁	1968	1989	教授	曾任人文学院副院长、艺术管理系系主任	博士生导师、现为艺术管理与教育学院院长
	马菁汝	1974	2004	副教授		现为美术教育研究中心负责人
	皮力	1974	1998	讲师		2015 年调离
	郑勤砚	1976	2004	副教授		
	张瀚予	1983	2012	副教授		
	王文婷	1984	2012	讲师		

部门	姓名	出生年份	入职时间	职称	职务	备注
人文社科部	靳连营	1955	1988	副教授	曾任人文学院党总支书记	2015年退休
	王正红	1962	1988	讲师	曾人文社科部副主任	2016年转入思想政治理论课教学部，现为中央美术学院团委副书记
	刘军（西川）	1963	1993	教授	曾任人文学院副院长、人文社科部主任	2016年调离
	傅地红	1963	1989	副教授		
	朱清	1965	1996	讲师		
	宋修见	1967	2011	副教授	曾任人文学院党总支书记	2016年转入思想政治理论课教学部、现为思想政治理论课直属党支部书记、思政部主任
	赵伟	1970	2007	副教授		
	胡孝群	1971	1997	副教授		
	董梅	1971	1996	副教授		
	邓小燕	1972	2007	副教授	人文社科部副主任	
	张颖	1974	2015	讲师		
	孙吉虹	1976	2004	副教授		
	吴蕾	1978	1999	副教授	人文社科部副主任	
	于帆	1982	2016	讲师		
	黄庆娇	1985	2017	讲师		
	侯悦斯	1986	2012	讲师		
	何梁	1986	2014	无		2016年转入思想政治理论课教学部，现为思政部办公室主任
体育部	王铁钢	1959	1987	副教授	体育部主任	
	李文兰	1968	1997	讲师		
	梅珂	1991	2017	助教		

部门	姓名	出生年份	入职时间	职称	职务	备注
人文学院图书馆	江文	1950	1983	馆员	曾任美术史系资料室主任、美术史系副主任、美术史系党支部书记	2010年退休
	陈焕彩	1954	1979	馆员	曾任人文学院图书馆负责人	2009年退休
	鲁力嘉	1955	1998	馆员		
	王瑀	1987	2012	馆员	人文学院图书馆副馆长	
	唐美灵	1987	2013	馆员		
	安莉	1991	2015	馆员		
办公室	苏进	1958	1979	无	曾任人文学院办公室主任	2014年退休
	郭秀芬	1962	1993	教学秘书	曾任人文学院办公室副主任	2017年退休
	孙晶	1974	2007	无	人文学院办公室主任	
	曹丽	1978	2005	教学秘书		
	聂磊	1981	2015	教学秘书		
	邵军	1981	2011	无		
	王永强	1982	2008	教学秘书		
	尚丽娟	1983	2015	辅导员		

（此表由2017级博士李晓璐整理）

图书在版编目(CIP)数据

开放的美术史:中央美术学院美术史学科建立六十周年
教师论文集:全二册/中央美术学院人文学院编.—上海:
上海书画出版社,2018.10
ISBN 978-7-5479-1746-6

Ⅰ.①开… Ⅱ.①中… Ⅲ.①美术史—中国—文集

Ⅳ.①J120.9-53

中国版本图书馆CIP数据核字(2018)第101045号

开放的美术史：
中央美术学院美术史学科建立六十周年教师论文集

中央美术学院人文学院 编

责任编辑	王　剑　王一博
审　读	朱莘莘　曹瑞锋　陈家红　雍　琦
责任校对	林　晨　朱　慧
封面设计	王　峥
技术编辑	顾　杰

出版发行	上 海 世 纪 出 版 集 团 上海书画出版社
地　址	上海市延安西路593号　200050
网　址	www.ewen.co www.shshuhua.com
E-mail	shcpph@163.com
制　版	上海文高文化发展有限公司
印　刷	上海中华商务联合印刷有限公司
经　销	各地新华书店
开　本	889×1194　1/16
印　张	60.375
版　次	2018年10月第1版　2018年10月第1次印刷

书号	ISBN 978-7-5479-1746-6
定价	680.00元

若有印刷、装订质量问题，请与承印厂联系